Mozart

莫扎特论

[德]W·希尔德斯海姆（W. Hildesheimer）著

余匡复 余未来 译

华东师范大学出版社

华东师范大学出版社六点分社　策划

上海音乐学院国家重点学科建设项目
上海市高校创新团队建设项目

缘　起

　　自中国全面卷入现代性进程以来,西学及其思想引入汉语世界的重要性,已是有目共睹的事实。早在晚清时代,梁启超曾写下这样的名句:"今日之中国欲自强,第一策,当以译书为第一事。"时至百年后的当前,此话是否已然过时或依然有效,似可商榷,但其中义理仍值得三思。举凡"汉译世界学术名著丛书"(北京:商务印书馆)、"现代西方学术文库"(北京:三联书店)等西学汉译系列,对中国现当代学术建构和思想进步的重大意义和深远影响,无人能够否认。

　　中国的音乐实践和音乐学术,自 20 世纪以降,同样身处这场"西学东渐"大潮之中。国人的音乐思考、音乐概念、音乐行为、音乐活动,乃至具体的音乐文字术语和音乐言语表述,通过与外来西学这个"他者"产生碰撞或发生融合,深刻影响着现代意义上的中国音乐文化的"自身"架构。翻译与引介,其实贯通中国近现代音乐实践与理论探索的整个

历史。不妨回顾,上世纪前半叶对基础性西方音乐知识的引进,五六十年代对前苏联(及东欧诸国)音乐思想与技术理论的大面积吸收,改革开放以来对西方现当代音乐讯息的集中输入和对音乐学各学科理论著述的相关翻译,均从正面积极推进了我国音乐理论的学科建设。

然而,应该承认,与相关姊妹学科相比,中国的音乐学在西学引入的广度和深度上,尚需加力。从已有的音乐西学引入成果看,系统性、经典性、严肃性和思想性均有不足——具体表征为,选题零散,欠缺规划,偏于实用,规格不一。诸多有重大意义的音乐学术经典至今未见中译本。而音乐西学的"中文移植",牵涉学理眼光、西文功底、汉语表述、音乐理解、学术底蕴、文化素养等多方面的严苛要求,这不啻对相关学人、译者和出版家提出严峻挑战。

认真的学术翻译,要义在于引入新知,开启新思。语言相异,思维必然不同,对世界与事物的分类与看法也随之不同。如是,则语言的移译,就不仅是传入前所未闻的数据与知识,更在乎导入新颖独到的见解与视角。不同的语言,让人看到事物的不同方面,于是,将一种语言的识见转译为另一种语言的表述,这其中发生的,除了语言方式的转换之外,实际上更是思想角度的转型与思考习惯的重塑。有经验的译者深知,任何两种语言中的概念与术语,绝无可能达到完全的意义对等。单词、语句的文化联想与意义生成,移植到另一种语言环境中,不免发生诠释性的改变——当然,这绝不意味着翻译的误差和曲解。具体到严肃的音乐学术汉译,就是要用汉语的框架来再造外语的音乐思想与经验;或者说,让外来的音乐思考与表述在中文环境里存活。进

而达到，提升我们自己的音乐体验和思考的质量，提高我们与外部音乐世界对话和沟通的水平。

"六点音乐译丛"致力于译介具备学术品格和埋论深度、同时又兼具文化内涵与阅读价值的音乐西学论著。所谓"六点"，既有不偏不倚的象征含义（时钟的图像标示），也有追求无限的内在意蕴（汉语的省略符号）。本译丛的缘起，来自"学院派"的音乐学学科与有志于扶持严肃思想文化发展的民间力量的通力合作。所选书目一方面着眼于有学术定评的经典名著，另一方面也有意吸纳符合中国知识、文化界"乐迷"趣味的爱乐性文字。著述类型或论域涵盖音乐史论、音乐美学与哲学、音乐批评与分析、学术性音乐人物传记等各方面，并不强求一致，但力图在其中展现对音乐自身的深度解析以及音乐与其他人文/社会现象全方位的相互勾连和内在联系。参与其中的译（校）者既包括音乐院校中的专业从乐人，也不乏热爱音乐并精通外语的业余爱乐者。

综上，本译丛旨在推动音乐西学引入中国的事业，并籍此彰显，作为人文艺术的音乐之价值所在。

谨序。

杨燕迪

2007 年 8 月 18 日于上海音乐学院

目　　录

译 者 前 言

　　《莫扎特论》是我的朋友上海音乐学院副院长杨燕迪教授约我译的。这是杨教授主编的"六点音乐译丛"中的一部，丛书的目的是引介国外音乐学发展的成果，为建设我国自己的音乐学学科服务。这本书当然也是我国莫扎特研究专家及外国音乐史家很好的参考书籍，它对了解真实的莫扎特、他在文化史上的地位和他的价值，都很有帮助。2007年我在美国时，杨教授已发了电子邮件约我翻译此书，我立即爽快地答应。2007年10月中旬自美返沪后，出版社告知我说，此书放了几个月，专等我来翻译。因此我在三四个月内完成了前段时间搁下的几个项目后，立即阅读这部沃尔夫冈·希尔德斯海姆的闻名遐迩的莫扎特研究著作。我阅读了几十页后，即感到此书难译，文中及其注释中不仅有拉丁文，还有意大利文、法文和英文。除此之外，作者的叙述文笔（为了突出此书的学术性）非常"学术化"，文字别扭；但凡能用外来词的，作者就避免用德国词；能用长句的，就不用短句，最长的句子竟有10多行（当然比19世纪以写长句闻名的德国浪漫派作家克莱斯特要短些），几乎可以给此书贴上"巴罗克文风"的标签。但从内容上来看，此书材料丰富，对许多问题常有言简意赅的独到见解。此外，我对杨教

授在我国建设音乐学学科所付出的努力及"六点"专注文化积累、繁荣学术的宗旨深表钦佩，于是硬着头皮一句一句把它啃了下来。若是此书对读者了解莫扎特的各个方面、其人其作品等有所启发，这便是译者翻译此书最大的收获了。

先介绍一下本书的作者，然后概述一下本书。本书作者沃尔夫冈·希尔德斯海姆（Wolfgang Hildesheimer, 1916—1991）生于德国汉堡，20世纪50年代中叶后迁居瑞士。他既写小说，又写剧本，曾获得过西德最高文学奖——毕希纳奖。这位作家多才多艺，曾在英国学过绘画、雕塑、舞台美术，甚至室内装潢、家具设计……他还是一位画家，在耶路撒冷等地开过个人画展。他的经历也很丰富，二战时他作为在英国军队里的德国情报官员，战后任纽伦堡审讯战犯的英语翻译。1950年后他成为专业作家，但仍不放弃绘画，希尔德斯海姆是战后西德培养了大批战后德国大作家的文学团体"四七社"的最主要的成员（战后西德诺贝尔文学奖获得者伯尔、格拉斯均为"四七社"的成员）。希尔德斯海姆还是德国荒诞派戏剧的主要代表。他认为：当今世界用讲故事的方法（构建情节、制造矛盾、冲突，通过戏剧场景、引起共鸣……）已无法反映现实及现实的荒诞、野蛮本质。他认为，今天只能用"比喻"的方法才能使人理解自己的生存境遇，只能用超现实的方法——把现实扭曲成怪诞之后——才能揭示当今现实的本质。（荒诞剧是把生活的外形抽象为舞台图像，使哲理图像化、使舞台漫画化，为此，荒诞剧非常重视舞台的视觉形象）。他的一句名言是："任何一部荒诞剧都是一种比喻。"也许我们还可以加上一句："任何比喻都带着程度不等的哲理。"只不过，希尔德斯海姆的荒诞剧（如他的代表作《钟》）和法国的荒诞剧相比，则还称不上是经典之作。希尔德斯海姆定居瑞士后加入了瑞士国籍。20年前（1988年下半年）译者在瑞士苏黎世写作《战后瑞士德语文学史》数月，在苏黎世大学的一次座谈会上听过希尔德斯海姆的发言（已忘记座谈会的主题）。1985年我曾在德国哥廷根大学听过世界著名的艺术史家贡布里希的演讲（他用德文演讲），1998年在海德堡大学听过当代欧美

世界最杰出的哲学家伽达默尔在一次小型座谈会上的发言，都能抓住他们讲话的中心思想。可是，这位希尔德斯海姆约半小时的发言，我却不能得其要领（不知他讲了什么思想）。这说明希尔德斯海姆即使口头表达，句子也很复杂，用词也很别扭。他在德国最大的文学出版社苏尔坎普出版社出版了5部小说和论文集、小品文集。非常凑巧，在中国介绍的第一个希尔德斯海姆的作品，竟是译者20世纪80年代应约而译的他构思奇特的短篇小说《一个诗人的画像》。

放在读者面前的这部《莫扎特论》原书名为《莫扎特》，它是希尔德斯海姆的重要著作，也许是比他的文学创作更有价值的一部著作。这部书是给对莫扎特的生平和作品已经有所了解的读者看的，是给音乐人看的，但同时也是给想了解莫扎特的真相的读者看的。它不是小说，更不是传记，而是一部对莫扎特去世后至今的众多莫扎特传记的评论（并不包括带小说性质、轶事趣闻性的坊间流传甚广的传记在内。作者认为，此类书籍无科学价值，仅系消遣读物，不必一评），同时，此书也是对众多研究莫扎特作品的、评论莫扎特作品的一个评论。据统计，迄今为止，有关莫扎特的著作已出版了12000多部了，而且还在每年增长，但本书却是众多莫扎特研究著作中最有名的几部之一。全书结构——没有章节，只有段落，每个段落长短不一。每段结束空出一行（隔开一行），新的一段又开始。每一段落大体上有一中心内容，但每段之间并无内容上的连贯性，各段落也不以莫扎特生平为经，总之，它不是编年纪事式的。作者要用这部著作还原真实的莫扎特形象（他的为人、他的处世、他的天才、他的性格、他的反抗、他的寂寞、他的遗世独立、他的追求自由、他的俗世一面、他的坦率和不坦率、他的天真和不天真、他的情欲、他的忧郁、他的纯洁和他的复杂、他作曲写谱时的井井有条和他处理生活时的杂乱无章、他的"完美"和他的欠缺、他的作品和他精神处境、物资处境的不统一……）总之，作者要用材料来否定一个被神化、纯化、理想化了、被美化了的莫扎特形象，恢复莫扎特的本来面目——有血有肉的凡人面目，和普通人的普通形象。这个形象有世上普通人所具有的优点，也有常人所

具有的缺点。总而言之,作者致力于重建、恢复一个真实的莫扎特形象(但译者的印象——本书作者提到莫扎特的缺点似乎更多一点,也许这是为了"矫枉过正"吧,因为人们一直把莫扎特神化了、美化了、理想化了。)。莫扎特的真实形象能否用简练的语言加以概括(如鲁智深鲁莽、晁盖足智多谋、林黛玉多愁善感、安娜·卡列尼娜不顾世俗偏见一往情深……),这部作品说明:这样做其实是办不到的。由于形象本身的多面性,因此本书不能描绘一个简单化的使人一目了然的单一性形象。正如我们每个人在现实生活中都是多面的、复杂的一样,莫扎特同样是多面的、复杂的。但恰恰是形象的多面性和复杂性,这形象才是可信的,真实的!为此,本书作者要努力反驳的是莫扎特姐姐所说的:莫扎特一生都像一个孩子这一并不正确的说法。由于这是莫扎特姐姐所说,因此往往被人视为定论;希尔德斯海姆指出:莫扎特的姐姐娜纳尔在莫扎特生命的最后七八年根本没有机会和莫扎特接触,而这七八年正是莫扎特变化最大和变化最多的几年。莫扎特一生只活了35岁,七八年该是他生命的五分之一,这七八年简直可以说是莫扎特的"晚年"。译者认为,莫扎特表面的行为上的幼稚并不能证明他内心(或精神上)的幼稚。只要想一想他把还是政治上的禁书的博马舍的《费加罗》搬上歌剧舞台、谱成歌剧就够了。把《费加罗》用作歌剧素材不是达·蓬特的选择,而是莫扎特的选择。如果再看一看他许多歌剧中所创造的有丰富情感的、不同情感的栩栩如生的人物形象的话,那么人们要问:一个"孩子"能刻画出如此有深度的有情感的众多人物形象吗?尤其要强调的是,本书在恢复、重建莫扎特真实形象上的重大成绩之一是指出:莫扎特是音乐史上为了追求人的精神独立、思想及创作上的自由而不愿去依附权势和权力(请注意:权力即暴力)的人,莫扎特正因此而没有了"铁饭碗"(在萨尔茨堡大主教的宫廷里任专职乐师),他才成了必须依靠自己的创作和演奏为生的自由职业者,独立文化人。但正因为莫扎特有了自由和独立,他才维护了自己的个性,正因为他有独立的思考和个性,才造就了他艺术的不朽。我们可以说:莫扎特是音乐史上第一个有

鲜明的"艺术家气质"的人。所谓"艺术家气质"的社会学内涵即：使艺术保持独立品位的气质，即保持、张扬艺术家个性的气质，不作权力、金钱和一切时尚的奴隶的气质，遵艺术创作规律之命而创作的气质。正像作者在本书一开头（前言）所指出的："恰恰是他，这个维也纳人莫扎特，铸就了一个典型，他就是那个典型的代表性例子。是他扩大了'艺术家气质'的社会学的内涵。"《费加罗》在布拉格（不是在维也纳！）成功之后，莫扎特从此就在社会上开始走下坡路了！

本书不仅要恢复莫扎特的真实面貌，"试图清洁一幅几个世纪以来一再被涂上了颜色的湿壁画"（本书作者序），而且还要恢复莫扎特创作的真实面貌。作者的一个重要结论是："莫扎特对他的生活状况和精神状态的反应，就像资料文献所显示的，都并不能通过他的作品得到解释。相反，有时虽为他自己不自觉地，但是却系统地有条有理地受到了掩盖。"这就是说，要用莫扎特的创作去分析、解释他的生活状况、精神（思想）状态（或者反之），是做不到的。莫扎特不仅不用作品反映他当时的思想精神状态和生活物质处境，还反而用作品掩盖了他创作的物质处境和精神状态。对此，也许我们可以这样进行解释，即：当莫扎特创作时，他忘记了世上其他的一切，只生活在他的音乐世界里了。或者说，音乐是他唯一的世界，他进入了这个世界后便忘记了世上其他的一切了！

作者在本书中并没有对莫扎特的作品进行阐释或进行理性分析。他的一个论点是：莫扎特的作品——莫扎特所独有的音乐语言不能和无法用逻辑语言去阐述，如果这样做了，那阐释者实际上是把自己等同于创作者。此外，莫扎特的音乐语言是无法"翻译"或抽象、概括成为逻辑语言的。莫扎特的音乐只能用"心"去体验、去感受、去心领神会，而不是用"脑"去思考、去概括、去分析评述。按译者的门外汉见解：莫扎特的许多作品（音乐语言）带着普遍适用的纯艺术的特性。它既高雅，又大众！它这才老少皆宜，雅俗共赏！

作者认为：莫扎特的作品并非都是杰作，莫扎特生命最后时期中断了《魔笛》的创作，为钱而写了正歌剧《狄托》（或《狄托的仁慈》），作者认

为这部从形式到内容都是陈旧的作品便是不算成功的一例（但此剧序曲也偶尔在音乐会上演出），正像果戈里、托尔斯泰、歌德……也写过不成功的作品一样。

每个听众对莫扎特的音乐的感受、体会、认识都不会一样。要人们行动统一可以通过行政命令做到，但要人们认识统一（或思想统一）却是做不到的，不可能的，因为这不符合辩证法。何况对艺术家、艺术作品……在认识上统一，在接受上统一，既是没有可能的，也是没有必要的。由此，我们可以说：对希尔德斯海姆的这部《莫扎特论》我们可能同意其论点，或可能部分地同意其论点，但此书肯定统一不了大家对莫扎特的认识。对同样的客观材料可以得出并不同样的结论，因为每个结论的背后无不潜藏着每个人自己的一个主观，这才有了人文科学（包括音乐学）的多样性和丰富多彩性。诚如人们常说的那样，此书也是"一家之言"。以上所述并非对本书的概括，它的丰富内容和材料，以及多方面的见解亦非三言两语所能道尽。人文社科工作者的第一素质不是别的，而是要有自己的思想，有独立的见解，有与众不同的视角，有自己的思考，而不是人云亦云（这个"人"包括外国人），要不盲从，要不迷信。我们对《莫扎特论》抱的就是这样的态度。当然，每个人经过了思考，对书中认为可取之处加以接受，这并不意味着盲从，或迷信。

本书中出现的意大利文，请教了上海外国语大学的意大利文学和语言学教授张世华先生，本书中的法语请教了上海译文出版社的编审周克希先生，书中的拉丁文请教了北京大学英国语言文学系副教授高峰枫博士。由于最近译者手头项目较多，为及时交稿，本书部分章节请在上海音乐学院任教的余未来根据此书英译协助翻译（后经我用德文本校对）。余未来 1990 年毕业于北京大学英国语言文学系，毕业后在上海高校外语系任教，1995 年升任讲师，1996 年去德国斯图加特大学攻读英国语言文学及信息学作为两门主科，3 年半后肄业归国。他既通英语又懂德语，译此著作，当属合适。对于上述诸位专家的协助，译者在此深表感谢。译者虽非专业音乐人，却是欧洲古典音乐热忱的爱好者。译者在德、瑞、奥逗留期间，曾在苏黎世、维也纳、慕尼黑、柏林、

曼海姆、汉堡、法兰克福、布伦瑞克等地听过 100 多场歌剧及名家指挥的名团演出，但译者终究非音乐专业人士，书中的专业内容恐有误译或错译之处，还望读者及专家指教斧正。最后译者谨以此书缅怀我的弟弟余匡时(1938—1962)。匡时弟酷爱欧洲古典音乐，生性善良，天分很高，不幸遭疾病残酷折磨，英年早逝，愿他摆脱了世俗之苦的灵魂在天国安息！

余匡复

2009 秋于上海

作 者 序

这本书是 1956 莫扎特年的一个报告经三稿后多方面扩大了的第
4 稿。它本出于为作报告而事先须加以准备的考虑,后来却越来越出
于内心的渴望。不能否认,要迅速完成它的渴望是一种动因,但其真正
的根源在于对莫扎特从未减弱过的崇敬。众所周知,怀有这样崇敬的
人我不是唯一的一个。我也不是唯一的一个希望看到以这样的崇敬写
成文献性著作的人。尽管莫扎特的伟大是不可衡量的,但莫扎特的影
响却是可以让人看到的。作为阐释已写下的关于他的伟大的相关著
作,在量的方面可谓不计其数,却总是永远失败的鲜明例子。它们都试
图去介绍一个人的作品的卓越力量,去解释这种力量的特征和它的无
与伦比,以及去探究它的秘密。

这种失败也是我的及所有其他要重建莫扎特形象的尝试的共同
点,正因此,我已经把这一点考虑到我的著作中去了。我的著作开始
了三次,这一次它是我的愿望的最终成果,在有最不同声音的协奏曲
里再献上一个声音,我承认,(我要)通过这一个声音来改变这部协奏
曲。据此,我把这个课题交还给了同行们:这是我最后的文本。这一
文本并不掩饰它重复了过去几个文本的章节段落,和修改或收回了

过去的一些论点。有些不同之处，经常是显著的不同之处，都是建立在这期间广泛开发出来的和注释过的原始文献之上，建立在科学研究的拓展之上，及建立在对这些成果进行阐释的论著之上的。这些论著的大部分却招来了反对，这种反对正是我的论著进一步的题材：这尤其是一部反对的书，是对挑战的一个回应，是试图修正，是试图清洁一幅几个世纪以来一再被涂上了颜色的湿壁画。修复者不能系统地工作，他总要从过去的层面上已开始剥落的那一小片修起。这可并不简单，因为图画大多数情况无法持久保持，图画上涂上去的颜料则相反，可以保持久远。

想要从混杂的信息中挑选出哪些是有价值的材料，这有时并不容易。在不久就要 200 年的岁月中，"权威性论著"出现的空隙中间越来越累积了许多次要的细节研究论文，次要领域的研究成果及这些研究成果又构成了另外的次要领域，对于这一切，其意义的重要性却经常令人怀疑。但尽管如此，一部分仍可以当作醉心于慎密细致的研究而值得一读。我几次试图写一篇"论知识价值的界限"的文章，可是这个界限在每个人身上是根据他个人的知识渴望来划定的，并随个人当时事业心的程度而起伏变化。

可是，我这本著作的增订版主要是为我自己心中的莫扎特形象的某些变化所决定的，这些变化只有很少部分建立于新资料的吸收之上。透彻地深入到莫扎特这样的天才的本质中去的尝试并非要么成功或要么失败。在最好的情况下，这种尝试可以达至"信服"，但是不应将这种"信服"（无论多么坚决）同"确切"相混淆。推测性理解的局限无处不在，即使某个启发性因素似可将这界限推远一些，但在蒙昧的另一面，这局限又会更加坚固地表现出来。研究本身变成了目的，当然也变成了自我充实，同时研究者对此还怀着别人也会因此而充实的愿望。事实越得到澄清，伴随的状况和动因就变得越令人困惑不解：莫扎特对他的生活状况和精神状态的反应，就像资料文献所显示的，却并不能用他的作品得到解释。相反，有时虽为他自己不自觉地，但是却系统地有条有理地受到了掩盖。这是我的论著的一个课题，同时也是我的论著的

结论之一。

　　我恐怕不得不常常使用"也许"这个词(恐怕还得不断地使用它)，为了彻底明晰地去胜任我所进行的事情，或者我完全应该使用"条件式"①。可是这样做，必使写作变得令人疲劳，使阅读变得令人困倦。因此我就交给读者自己去"换位"，也就是说，让读者自己去判断和评价那个主观性，在这个主观性的背后则是用事实所坚挺的权威见解。

　　如果我在这一论断后从第一人称单数过渡到第一人称复数，那么我强调了一个目的："我们"既不意味着一般的复数，真的，也不意味着尊称的复数，而是我们借此说明：作者和跟作者的命题、观点、结论一致起来的读者双方有了共同的立场。当然，他②必须满足于根据想象力创造出来的形象，可是绝不会满足于根据幻想力创造出来的形象。这样的满足对读者来说应该不会感到困难，在对莫扎特的作品作文本解析和比较分析之外的领域以及在超出他的可靠信息和生平事迹之外的领域里进行阐释的时候，几乎没有一位学者或传记作者会采取不同于如上的策略。但下面的情况他们还未给自己和给我们做过解释，即每当一切用潜在的权威语调高声宣讲时，事实和猜想之间的界线就消失不见了。因此莫扎特的生平大多情况出现在我们面前的是一个假设的流程，莫扎特的形象在这个流程中如同一个驯化了的人物，他也许有一点点难以控制，会进行合理的却总是高贵的反抗，不过总让人能够理解，因为正是那些作者们自己似乎已经理解了他的缘故。他与制造神话的生平传记的人们熟知的标准一致了。可是恰恰是他，这个维也纳人莫扎特，铸就了一个典型，他就是那个典型的代表性例子。是他扩大了"艺术家气质"的社会学的内涵。凡此一切都被删去了，或者被套语所排挤了。

① 德语中的"条件式"有"虚拟式"之意。——译者注。

② 指本书作者。——译者注。

还是用复数形式吧。可是我还是总要用（单数第一人称）"我"，那就是我不立即指望读者跟我一起进入冥想，而是，（指望读者）摆脱了情绪和联系，经过了那种距离的考验之后（我再用"我们"）。这种距离把新获得的航行方位和骗人的大陆分隔开来了。我们无法走得离莫扎特很近。可是我们有强制的毫不减弱的去接近他的意志，对已占有的基本材料和已证实了的事实进行阐释，并对作品进行同步的系统研究，凡此一切，虽让我们认识到我们想象力的最后界限，但也让我们看到了个别方面的可能真实。这并不是指难以置信的东西、不近情理的东西，突然变得可以相信或变得合乎逻辑了。与此相反：莫扎特的生活和创作之间的矛盾，他的要求（他从来没有自己提出过）和与他同时代人之间的关系的矛盾，是无情的和无可更改的事实，这些事实无法反驳。我们要面对的正是这些不断要重复的经验。

在这些形象的后面，在虚构性的文学作品中的人物背后，尤其展现了作家心理和思想的状况。可是，他的客观性的程度并不是其质量的标准。谁会不知道，经常恰恰是神经机能的病症赋予了作品那种偏狂的、常是宏大的主观性，通过这样的主观性才获得了他独特的价值。在传记中则相反，客观性程度必须当作决定性的标准，因为读者要得到的是介绍，不要得到介绍者。可是即使在这里，他经常得到的也只是在介绍者主观视角下的对客观对象的一些了解，接受介绍者还是拒绝介绍者，则听凭读者自己决定。但我们接受介绍者的地方，恰恰是他有主观性的地方，我们该因此把他的论述的权威当作质量和原则来看待。为此，传记作家当然事先必须设定一个他自己的形象，这是自我认识的一个证明。因为这是不可能的：去理解过去时代的一个人物，更何况是一个天才，而自己却从来没有尝试去理解他自己。但天才的心理和阐释者的心理之间，大体上很少存在亲合性，因此阐释者应该利用心理分析，而且是一种自己身上体验过的心理分析知识。因为这种心理分析已经教会了阐释者去决定并调整对其对象关系的程度及对其对象一致

的程度,以便尽可能排除正面的和反面的情绪。除此之外,这种心理分析还教会他去获得在各种可能情况下直至受到最深的精神创伤时,心理的种种典型反应,并把这些反应当作有效的认识工具,可以随时把它们用上,但不把自己内心可能的反应当作尺度来用。可是所有的传记家们在莫扎特这一个案上,却都这样做了,这就抹去了"愿望"和"真相"之间的界线。对"作为人的莫扎特"的描述正在辩护词和节庆颂词之间摇摆。当布鲁诺·瓦尔特说,莫扎特是一个"坦率的可信赖的人",是一个"快乐的天真的年轻人"时,那么他借此不仅仅表达了一个普遍怀有的心愿①,这个心愿不仅无意间划定了他自己心理判断能力的界线,而且还迎合了没有深思过的公众。他是把自己算在公众之中的,而公众也喜欢他们的莫扎特就是这样,而事实上公众也一直把莫扎特看作是这样的人。

这正是老一套传记的不幸:这种传记在我们可以理解的和适合我们经历的精神世界的可能范围内,为一切都找到了那些易懂的解释。原始资料和自己所希望的相一致。传记家把自己和传主画了等号,还有他对传主的固定凝视,这一切使所有的表述变得极不真实,因为我们必须在能力不对等的视角下来观察这一切。莫扎特不是像他的解释者说的那样,而是按照另外的规则走过来的。迄今为止,每一个都得出了一致的结论:这里,可怜的丧失尊严的世俗生活,最终还是在创造性的、令人着迷的高度上完成了,他的困苦是所谓值得的。那么为了谁呢?这个问题却没有被提出来。

对后世来说,所有的矛盾冲突已经平息,并已化为和谐,这种和谐虽充满忧伤,却是完好的美,它看起来已对当代人起了反作用了。比如本哈德·包姆加特纳在提到 1781 年莫扎特与大主教决裂后居留在维

① 布鲁诺·瓦尔特(Bruno Walter,1876—1962,德裔美籍名指挥):《论魔笛中的莫扎特》,法兰克福,1956,第 7 页和第 16 页。

也纳这件事时,作了如下的表述:"多瑙河旁的这座城市,作为他成为大师的故乡,用母亲般的双臂拥抱这位掀起汹涌波涛的艺术家。"①这个句子在我们看来是极不顾实际的一个范例,它显示了全部不正常的用词标准:这是这位传记家毫无节制的虚荣心,面对这个宏大的课题,他想更高一级地来加以表述,他不想用简单一点的句子,比如:莫扎特此后继续留在维也纳。作者要联系他自己的美好愿望,刻画出为读者准备好了的形象,在这个形象中,一切都得保持在可想象的界限之内,或至少是可能的范围之内——这适合作者自己的理解能力,于是就这样出现在读者面前了。这样做的结果便是:莫扎特身上有节制的及可理解的是来自(莫扎特)母亲的东西,训导的和肯定的,那就是来自他的无法推倒的主宰一切的父亲的东西,"思想"则属于民族的奥地利人的范围,对莫扎特则只适用激情满怀的用词。这一切是(传记作家和评论家们)下意识流露的标志。我们得弄清"母亲般的双臂"的形象,"多瑙河旁这座城市"的形象,"掀起汹涌波涛的艺术家"的形象,城市"拥抱"这位艺术家,还有"大师的故乡"——因为只有未成大师的工匠,浪游时才没有家乡。于是我们就从中读出了这样的含意:莫扎特在维也纳找到了满足,找到了使他清静的地方。但我们却只能说,大家知道,情况却完全相反。②

确实如此:"拥抱"一字作为委婉的形象,听起来叫人喜欢。可是在阿尔弗莱特·奥莱尔的书里少了"母亲般的双臂",更多的是彻底的占有:"但这样,多瑙河畔之城从现在起,用其神秘的魔力拥抱了沃尔夫冈·阿玛第乌斯·莫扎特,正像以前或以后对待许多别的人一样,这才不把他放跑了。"③这里,恐怕应该说,并不是"神秘的魔力",而是莫扎

① 包姆加特纳(B. Paumgartner):《莫扎特》,弗赖堡和苏黎世,1945,第 263 页。

② 双重偶象(莫扎特+奥地利)崇拜的特殊措词:"这样,莫扎特对我们说来就是楷模,就是完美和未来,他的完美完全是永恒的,既反映现代,也远离现代,与所有人类的伟大成就完全一样。如果这样的准则还不能让人为之欣喜,那么他就不配成为一个人,尤其不配成为一个奥地利人。"见约瑟夫·马克思(Joseph Marx)为《克歇尔编目》(Köchelverzeichnis)所写的前言,新版,卡尔·法朗兹·米勒编定出版,维也纳,1951。

③ 阿尔弗莱特·奥莱尔(A. Orel):《莫扎特在维也纳》,维也纳,1944 年,第 5 页。

特一直不能摆脱的经济困境使他为什么想去英国而又中止去英国。在英国，根据外表迹象，他也许运气会好些。1786 年，完成并演出了《费加罗》后，多瑙河畔之城（如果人们可以把一座城市称为集体的意志承担者的话），非常愿意放跑"沃尔夫冈·阿玛第乌斯"，正如这座城市后来放跑古斯塔夫·马勒和阿诺尔德·勋伯格一样，这里，精神创伤在不真实之中消散了，而它却对事实本身发生了作用，最终歪曲了事实的真相。

就这样，维也纳之于莫扎特的干扰关系竟找到了大批的辩护士，他们的文化爱国主义不允许他们容忍一点儿治愈不了的瑕疵，但他们的反击仅举了有代表性的和不重要的例子。这些例子说明他们关注的是：传主和家乡。只按自己愿望思考的人是把家乡和传主连在一起的，这样，萨尔茨堡也分享了一个部分①，而这一部分这个城市是本不该有的，因为莫扎特确实恨这座城市。大家知道，他送给这个城市的居民一个字，这个字接近于口头侮辱。萨尔茨堡对此当然向来不加理会，只是强调它的民族，只要传主和家乡之间的关系不和谐时，就把它端了出来。

胡果、冯·霍夫曼斯塔尔也闪烁其词地表示过类似的思想②："莫扎特处在新老欧洲交会的地带，在这样的地带有罗马的、德意志的及斯拉夫的种种特性，音乐就在这里产生了。这是我们时代真正的永恒的音乐，是真正的完美，它像大自然一样自然，像自然一样纯净无邪。"③要批评这样一个句子，也许是多余的，因为这个句子的内在含意是不明确的。除此之外，莫扎特的"伟大作品"产生于萨尔茨堡这一"地带"的实在少之又少。还有，伟大的音乐，它的产生与神秘或民族种族并没有联系。如果我们决心要给"自然"一个"纯净无邪"或"不纯净无邪"这样的定语的话，伟大的音乐更加是用明确的方法在无意识的旋律动机相

①　莫扎特生于萨尔茨堡。——译者注。

②　霍夫曼斯塔尔为 20 世纪上半叶奥地利著名作家。——译者注。

③　引自斯托肯史密特（H. H. Stuckenschmidt），《作为欧洲人的莫扎特》，转录自莱因河德意志歌剧院莫扎特周的节目单，丢塞尔多夫，1970，第 11 页。

互交错中产生的,因此不会像大自然一样自然,"像自然一样纯净无邪"。因此,莫扎特在人们的记忆中应该清除掉诸如此类的词藻。我们承认:这里用的是"诗人的语言",尤其是想把自己和莫扎特等量齐观的这样一位诗人的语言。[①] 的确,这也是一位大人物,这位大人物由于有作为一种类型的创立者[②]的作用,他就要求有权比文艺家的"诗人的自由"更自由的文字处理。[③]

也有那些很负责的致力于"不离题"的莫扎特传记和研究著作,但多数也是建立在推理的基础之上,这些推理不仅仅掩饰了前提,而且还假设了同时代的见证,这里,首先要涉及的是"自述"的客观性和可信性。今天我们知道,"自己表述"也可能是不客观的。在涉及莫扎特时,它与真的自述不一样。"自我表述"在表达巨大的精神和情感活动时,始终显得随意,可是"自我表述"并不用口头的话来反映这种精神的最深本质,有时也证明它完全是有意图的随机应变,如果情况必要的话:在莫扎特的胸中除了有"许多灵魂"之外——远远不止两个灵魂,而且他还极少坦露它们![④] 写信时的莫扎特还有很多伪装,而且他深谙什么时候套上这些伪装。这些工具使他成为所有时代最伟大最深奥莫测的音乐家,掌握这些工具对他的口头表达也有好处。他具有极大的综合性的感情储藏库,在这个储藏库的后面,他可以表现出许许多多的形象,或者可以把自己完全掩藏起来。他利用了它,并且没有露出任何虚伪,也没有表现出任何渴望表明客观真相的样子。不管他想怎样不同地装扮自己,但在书写时,用的都是他每次用的"我"的形象。每当他书写时,就像他看自己、要看自己或该看自己时那样,就像他应该和渴望让人看到的那样,就像他想象别人想象他那样。但是他究竟是怎么样,这一点我们从他自己表述的话里却是不能肯定的。

① 作者在这里用讽刺的语调评论了霍夫曼斯塔尔,但霍氏在文学史上确是个才子——一位杰出诗人。——译者注。

② 指霍氏是文学性极高的歌剧脚本作家。——译者注。

③ 此处讽刺文学性极高的歌剧脚本作家霍氏在评价莫扎特音乐时,用字太自由了。——译者注。

④ 歌德《浮士德》中的浮士德有一句著名独白:"有两个灵魂居住在我的胸底!"——译者注。

　　虽然莫扎特自己口头表述的重要东西已经丢失，但是第一手资料仍然保存①完好，也许还有可补充的发现。要更改的东西恐怕已没有了。每个人都能根据愿望和能力，来解释莫扎特对他所遭遇的情况表面上的反应，并自己去得出结论。这是否能使人们认识莫扎特这个人物变得容易些，我们暂且不论。要确立我们这个世纪一个天才的主观生活和经历的图像，都已经是够困难的了，我们的想象力面对一个过去时代的天才，由于其时间的距离、由于时代、更由于他短暂的一生，就更加困难、更加无能为力了。

　　我有意识地要依靠读者，不仅仅是依靠他的想象能力，而且还依靠他的想象愿望。因为如果一副铁石心肠拒绝去理解，或是不自觉地怀着抵制情绪来拒绝一个未经见证的假定性见解的话，那么他是很难被说服的。如果我们要研究接受上的这种拒绝的原因，那么我们认为，这只有在这样的时候才会发生，即研究者研究了同样的材料，却得出了另外的结果。但是我们不承认它，只要它是这样的人的反应，这种人已经习惯于另外的或相反的形象，他对此已固定不移，以致于他不愿也不能再与之分离，因此他拒绝任何对老看法的纠正，总把老看法看成是好的。所以，对读者来说，不只是检验这本论著的真实性，还要检验一下自己有否摆脱先前已有的形象的愿望（意志）。

　　用音乐的语言来表述的话，那么，我们正面对着一份两行的谱表：一行是旋律的声部——这是莫扎特的音乐，另一行是通奏低音，这是他的外表生活。却缺少了起连接作用的中声部，这一中声部是他的下意

① 莫扎特，书信和笔录。全集，萨尔茨堡莫扎特档案馆国际基金会出版。卷 1 至卷 4：书信集，由威廉·A·包马尔和奥托·艾利希·德欧切搜集和注释；卷 5 和卷 6：注释集，由约瑟夫·海因茨注释。卷 7：目录，由约瑟夫·海因茨整理。卡塞尔－巴塞尔－伦敦－纽约－托尔斯，1962—1975。书中引文皆出于此全集。

识,他内在的冲动和内心的命令,这些声音让人们可以推断出动机和动因。因为莫扎特几乎从未有过解释性的一字一句的自白。我们晓得作曲方面的作业就是给二声部写上连接性的第三声部(莫扎特一定给令他讨厌的学生也布置过此类作业)。于是我们看到了各种传记作品,这些传记著作在两者之间,即在他的经历和在他作品中的信以为真的反映之间,补上了连接性的声部。因此人们不禁去进行这样的尝试:把莫扎特存在的总谱从这样的加工中解放出来,把莫扎特还原成原来的面貌,而不是在我们面前呈现的那样。如果我们决定,对所有的传记,甚或所有的历史著作,用怀疑来加以审视的话,那么几个世纪以来已证明这样的怀疑是完全恰当的。

因此有必要去磨掉这些现存的图像,而不是在读者和历史人物之间进行调和。相反,这部著作的目的是加深两者间的鸿沟,虽不仅是加深时代之间的那个鸿沟(这个鸿沟把对所有晚期专制主义时代的形象和心灵的真正理解变成了推测),更为了加深莫扎特内心世界和我们对他的内心世界各个方面和本质的不充分的想象之间无法消除的鸿沟。没有人能胜任得了这样的工作,即有说服力地去表现这一现象的难以捉摸性。大家都信赖一个形象,这个形象正来源于流行的传记,来源于仿佛是遗传而来的习惯做法。在这样的(莫扎特)形象里,(莫扎特身上)可怕的东西受到了掩盖,有的被看到的东西干脆被当作不重要的东西省略掉了,(令人们)难堪的东西则不予解释。就这样,这个人物各个方面被向上、而首先是向下修饰完美了,整理过了,美化了,直至这个形象完全适合于一个模糊的月神的典范(偶像)为止,当然这样的典范人物的举止常常并不得体。人们将"必须接受这样一个事实,那就是莫扎特也是一个'有他的矛盾的'人",阿尔弗莱特·爱因斯坦如是说①,并

① 阿尔弗莱特·爱因斯坦(A. Einstein):《莫扎特·他的性格·他的作品》,苏黎世—斯图加特,1953,第 41 页。以后的引文只在新引用的书和文章中才加注释,或作者建议读者去阅读相关的上下文时才予注释。

因此要求莫扎特具备我们大家具备的一种品性，但是这种品性显然不适合于一个天才人物。莫扎特不符合月神这样一种偶像，他所有说过的话，他的文体、笔迹和书面文学的标点符号用法，他的全部姿势、表情及外表举止，就像给我们后世流传下来的文字所说的那样，是一个酒神的典型形象。可是就是作为这样一个形象，他的举止也不得体，因为甚至这样一个（不明晰的）类型对他也不适用，对他的作品就更不适用，他的作品是完全摆脱了这一范畴的。面对他众多总谱的手稿，我们断定：规模再大的音乐作品的全部细节，他也彻底地了然于胸，因此他的手稿一清二楚，一目了然，从头到尾笔迹清晰可读，极少有一点改动（因为作曲本身在被他写下来之前，大多已经在头脑中完成了），热情洋溢的飞舞笔迹至多只是在个别力度标记上才表露一丝主观情感。这样的作品，一切都是高品位的奇特，一切都非比寻常。客观地看，一切又都是原来的本质。他的自我表述只是进一步说明了这样的一个事实，即形象已经避开我们而去，它潜藏在音乐的后面，并且它的最深刻的内涵，是我们难以接近的，因为它不允许非音乐的概念性表达。

莫 扎 特 论

莫扎特这个名字,和贝多芬及海顿的名字一样,是与一个独一无二的
形象连结在一起的,是与这个形象协调一致的,换了另外一个形象就会是
无法想象的。无法设想,今天有人能达到这样的成就。可是"莫扎特"比之
于其他两个名字,在所有那些可以配得上"有音乐才能"这个称号的人中
(不管"有音乐才能"究竟意味着什么),更明确地意味着特殊的接受悟性,
这是一种神性;这是一个毫无争议的举世无双的真正独特的人物(这样说
是集体认知的未说出口的结论),永远处在生活的积极的一面,他无处不
在,他如此支配着一切,以致这个人物对生活给我们的惩罚也要作出一些
宽慰。是的,莫扎特看起来就是宽慰,一种拯救的奇迹。他死后能赐予我
们的这种满足他自己当然是一丝一毫也不曾料想到的。他恐怕从来没有
设想过这样热烈的"无声的鼓掌",在他难以忍受的(可以客观地这么看)生
命的最后,他曾希望从维也纳观众对《魔笛》的反应中感觉出这种"无声的
鼓掌"。也许他更不会想到,他的名字会变成所有彼岸之美和此岸轻松快
乐的同义词,成为所有热情洋溢的词汇的结晶体。他是意识到自己的价值
的,也许在他自己的价值尺度表上他处于最高,但是这个尺度表是相对的,
仅符合他在他所处的时代和世界中的地位。他几乎不知道在言语中使用

18

绝对标准,在所有他有据可查的表述中没有提到过这样的标准。此外,在他的表述中也从来没有出现过极热情的最高赞扬。莫扎特把自己看作是"有高天赋"的人,这种天赋他"不能渎神地给予否定"(1778 年 9 月 11 日的信)。当然,作为这样一个天才,他自认比所有其他人优秀,除他敬重的海顿之外。他对群众的喜闻乐见(通俗性,大众化)嘲讽地保持距离,他对自己几乎还是儿童时在他的意大利之行中受到的敬仰,抱无所谓态度。这些肯定对他的厄运起了作用,但这一切也确证了真正伟大的男子汉十足的自信(莫扎特计算得相当精确,他什么时候必须变得"通俗,大众",这一点他从他父亲那里学得足够多了)。莫扎特不懂什么官方,不懂对上级卑躬屈膝和奴性屈从,他对贵族和宗教修会都很冷淡。1777—1779 年,在曼海姆和巴黎之行时本该对他有用的学院奖状,他却忘记在家里,必须派人事后送上。他得到了比格鲁克更高的罗马教皇的勋章(奥兰多·第·拉索是唯一一个在这之前得到这一勋章的作曲家)①,可是在他巴黎之行时,为了这枚勋章被两个粗野的城市贵族之子辱骂之后(1777 年 10 月 16 日的信),他也许再也没有佩戴过这枚勋章。此外也没有办法确证这些东西后来是不是曾经对他有过一点用处,恐怕他自己也把它们遗忘掉了。无论如何,他恐怕是不会想到称自己为"骑士莫扎特"的,除了在那些他自己滑稽地模仿和要称自己为"邋遢骑士"时用错了头衔的信件当中。意大利之行后,17 岁的他在他一些较大的总谱上,曾签上了"Cavaliere"或"Chevalier"②,但不久他即放弃使用,而称自己为"Wolfgang Amade Mozart"(沃尔夫冈·阿玛第·莫扎特),他从来不称自己"Amadeus"(阿玛第乌斯),除非开玩笑时戏称自己为"Wolfgangus Amadeus Mozartus"(沃尔夫冈乌斯·阿玛第乌斯·莫扎特乌斯)③。在洗礼名录上也没有这个名字,它出自于传记作家要修饰得完美的愿望。他的信件大多数签的是莫扎特,后来为介绍或申请书再加上"宫廷指挥"的头衔,但这肯定不是为了求名(它的作用很微薄),更多的是为了身份:他也许以为有了这个头衔,受访者便会知道这个莫扎特是何

① 拉索(O. d. Lasso, 1532—1594):尼德兰作曲家。——译者注。
② 均解释为"骑士"。——译者注。
③ "乌斯"是古罗马人名的后缀,加上"乌斯"听起来古色古香,有古罗马味道。——译者注。

许人了。他不懂狂妄自大,但也充分利用他的优势,有时也并非一点没有坏心眼儿。他需要别人的承认,只是到了最后几年才有所放弃。他最最重视自己很佩服的人的称赞,但这样的人真的不多,严格地说,只有海顿——莫扎特唯一钦佩的同时代人。他就是这样的人,他只在真正的行家面前才展露自己,但却成为狂热者最钟爱的宠儿。

　　我们别蔑视狂热者!他们崇拜的对象使他们的情感显得高贵,他们 20 除了用"出自内心的最深处"来表达这种狂热之外,就没有别的词汇了。因此神学家卡尔·巴特猜想,如果天使们聚在一起的话,他们演奏的也是莫扎特,并且猜想,亲爱的上帝也特别喜欢听他们演奏莫扎特①。我并不熟悉这样的氛围,但它显示的是一幅美好的图像:我看到的上帝就像伦勃朗绘画上的扫罗②沉醉于享受大卫的竖琴演奏,并在沉思:人们也许对这位非凡的音乐家还在过尘世生活时,该做过点什么。音乐作品阐述者也用过与神的领域相关的比喻:"别的人有时候喜欢用他们的作品来使自己到达天界。但是莫扎特,他就来自天界,他就是天上来的!"③这种惊呼,带着修辞色彩的重复真正表达了比一般的语言对客观对象更多的情感,这样的惊呼支持了爱因斯坦所说的话,莫扎特"仅仅是地球上的一个过客"。然而我们必须承认,我们所理解的这句话的含义是(在某个令人不大舒服的非理性层面上说):承认莫扎特身上的超自然性,是关乎他所有工作的最深层的一条理由,这理由如此深邃,以致它的"前提"意义常被抛诸脑后。不管怎样,试图清除掉那样一些表述,离我们还很远,在这些表述中,不用心思即可享受的东西和无邪的虔诚及神秘,陷于如此紧密的一体之中。"无法用语言来形容"这种说法(这个谁又会不知道呢!)已经用得如此经久不衰,就像其对象的不容争辩的伟大经久不衰一

① 卡尔·巴特:《沃尔夫冈·阿玛第乌斯·莫扎特》,佐利孔,1956,第13页。

② 扫罗是公元前1000年以色列的第一个国王。——译者注。

③ 引文根据库尔特·帕伦,《怀念约瑟夫·克利普斯》(引文出于此书)。1975—1976音乐季说明书,音乐之友协会,维也纳。

样。这个或那个"地方"的"神性","超凡入圣","不属于凡界",这些用词将永远伴随莫扎特的存在,并且总有人在关注让那彼岸的光环永远不受触动地保留下去。它们虽然掩饰了对象,但损害不了对象。它们永远是那些人的指路明灯,这些人只会依靠这样的提示才能想起莫扎特。那些不是在听音乐的人所听到的是音响的形象化含义。崇敬者情感的尺度特别能表明他崇敬的程度,如果这一尺度要表达什么的话,那么它表达的不是别的,而只是它自己。但至于导致他们心生崇敬的根源——莫扎特——却是一个永恒的持续音。

　　莫扎特作为祈拜的对象,是浪漫主义者的发明。出版家尼古拉斯·西姆洛克每当提到莫扎特这个名字的时候,都要脱帽致敬①,他的一位重要的同时代人克尔恺郭尔甚至要建立一个教派,这个教派不仅最最敬仰莫扎特,而且只敬仰莫扎特一个人②。当然,他自己称他的敬仰是"青春少女式的",我们对这位大敬仰者真的不想给以反驳。

　　现在我们来做这样的假定:受到了克尔恺郭尔教派的崇敬,莫扎特从巴特的天界往下俯视③,他看到了对他的研究的领域——不管是正宗的或是调拨错了的,在主观的情感内容方面,它反正是一样的。他,一点儿都不尊重职位、级别和头衔,他看着他的作品用于国家的体面排场,用于制造礼节上的快乐气氛,用于公众的致哀及类似的目的,凡此一切却再也不用对他的音乐有更多的理解了,只要像他的丈母娘采西里娅·韦伯有的那点理解力就够了("至于妈妈,那么可以说,她是在看歌剧,但不是在听歌剧……",1791年10月9日的信)。我们希望,莫扎特看到这样的情景,会想要发笑! 愚蠢——浮夸——狂妄,及这种作风的代表人物激励了莫扎特,促使他这个"笨蛋"、"傻瓜"对他们进行夸张的滑稽模仿,

① 见文森特和玛丽·诺维洛1829年的旅行日记《莫扎特朝拜影像》,1955,伦敦,第5页。

② 克尔恺郭尔,《非此即彼》,慕尼黑,1975,第59页。克氏是丹麦哲学家,存在主义哲学始祖。——译者注。

③ 巴特(Karl Barth):现代神学家,1956年出版过关于莫扎特的专著。——译者注。

甚至模仿到了语言疯狂的程度。他虽然有时候称自己为"笨蛋"、"傻瓜",却不是让人人这样称呼自己。从他对那些人的语言措词夸张的模仿中可以看出,他有时是多么瞧不起那些不得已要与之妥协的人。

尊敬和被尊敬的对象之间的关系总是贯穿于整部艺术史,在莫扎特　22
这一个案中,对有关这方面的实际情况的估计却是不正确的。作为品质的辨别能力,感官接受力是与时代密切相关的,它随时代、风尚、"流行"而变化,这就允许我们在任何时候随自己的心意更换对象,这在过去如此,现在还是如此。我们的敬仰既不出于义务,也不出于责任,因为对于已过去了的事情我们既不需要通过个人的立场(看法),也不需要作出牺牲去承担什么责任。不受时代限制的集体良知是没有的,而这正好是作为共济会成员的莫扎特必须要求的(只要他那个时候在研究宗教修会的理想,那么对他来说,任何"有要求"的想法都不会是陌生的)。这样,我们就有了自由,把莫扎特困苦的责任归咎于他的同时代人,这样做仿佛是我们立即认识了他的伟大,并且为他清除了所有的障碍。可是我们还是得说:如果不是他们,那么是谁要对此承担过错的责任呢,这当然首先是维也纳的同时代人的责任!至于莫扎特自己要承担的那个部分,(我们)还得要进行研究。

当然,我们已经没有专制极权主义,无论如何已经没有形式上的或正式的专制主义,没有了作为封建主的大主教们,没有了玛丽亚·特蕾西亚①。这个玛丽亚·特蕾西亚给她的皇太子儿子建议道:不要因像莫扎特这样的浪游的无赖和其同伙而产生烦恼,因此在皇太子米兰的宫廷中不要聘用他们②。现在也已经没有了阿尔柯伯爵③,当莫扎特

① 玛丽亚·特蕾西亚是莫扎特时代"德意志民族神圣罗马帝国"女王,这一帝国的版图包括今全德、奥地利等国,首都维也纳。法国1789年大革命时,法王路易十六之妻即玛丽亚·特蕾西亚之女,后来与路易十六同被处死于巴黎协和广场。——译者注。

② 1771年12月12日玛丽亚·特蕾西亚的信:"这些无用的人……让他们满世界去乱跑",原文系法语。——译者注。

③ 他是大主教柯罗莱多家的管家。——译者注。

要求大主教柯罗莱多解聘他(指莫扎特自己)时(1781年6月9日的信),这位阿尔柯伯爵将莫扎特这位宫廷乐师踢出了会客厅,这样的待人接物说明确实有过很坏的贵族,这是作恶相残的标志,这样的标志只能由子孙后代通过相反的态度才能予以清除。但是假如我们考察一下哈布斯堡贵族王室的历史①,那么我们断定,他们累积的财富、他们的权利,比之于给一个伟大人物屁股上踢上一脚要恶劣无耻得多。

但我们还是对这位阿尔柯伯爵公正一点吧:他最终无非也不过是宫廷佞臣,是萨尔茨堡有爵位封号的大主教的"管家",我们有理由用宽容的角度来观察这一有失体面的一脚。我们会感到惊讶:音乐,作为进餐时欢乐的伴奏,本来就低于美酒佳肴之下的。这场面发生在大主教在维也纳的访问期间,莫扎特知心的表白是在阿尔柯伯爵非礼行为之前。莫扎特表白说,他(指阿尔柯)也常常吃到这同一位主人的苦头,尽管在贵族等级上他还更加与他接近。但首先阿尔柯要借此机会表明一下那著名的警告,这一警告几年后证明是预言:"……请您相信我,这里他们太受迷惑(一个人的名望在这里维持的时间很短),一开始大家称赞,得到的也很多,这是真的,但会延续多久呢?——几个月之后,维也纳人又要新的东西了。"

莫扎特给他父亲的信中这样写道(1781年6月2日),尽管转告这样的否定不是他有意想做的。这样的话却一点不会使父亲感到惊奇,就像我们从1768年的一封信中读到的那样,他自己对维也纳观众的看法也是坏的。看起来伯爵总是用"您"来称呼莫扎特,这表示了认真思考过的说服手法。

但莫扎特是无法说服的。毫无疑问,他也受到一种时代潮流的影响,这一时代潮流的作用在别人身上是自觉的和集体性的,那就是反叛精神。莫扎特感受到,这种反叛精神就是对自由的迫切追求,这种自由几年之前还没有人会把它当作是可能的,除了那些总是把自由当作对别人掠夺的自

① 哈布斯堡王室曾统治"德意志民族的神圣罗马帝国"几百年,莫扎特生时正是哈布斯堡王室的鼎盛时期。——译者注。

由的人之外。政治的革命(法国大革命)是莫扎特从来没有评论过的,恐怕他也从来没有认识到,这意味着新的时代已经到来。我们能够断定的是,时代的事件从来没有达到他意识的层面:除了用他的音乐,他怎么用别的方式来表达他的思想呢!? 他的反应,不是作为作者身份①,而是始终利用了可能性的,便是《费加罗》,而费加罗也是他毁灭的开始。

莫扎特回答阿尔柯伯爵说,他没有打算呆在维也纳。显然,"多瑙河畔之城"的"神秘的魔力"过去没有后来也没有对莫扎特起过作用。他想去英国,他心怀这一愿望一直到他生命的最后几年,他后来什么也不要了,只要有自由去致力完成他为自己提出的任务。但他首先要摆脱大主教那里的工作。这位大主教是"敌视人类的人","高傲的自以为是的僧侣"。他称莫扎特是"一个邋遢的家伙",并要莫扎特"滚得远远的"。在某种程度上,莫扎特只能去履行别人对他的要求。大主教对他严词训斥,说他"可以得到 100 个比他(莫扎特)服务得更好的人"。柯罗莱多大主教这么说也许是有理的,他对付一个低贱的乐师是比较容易的,因为音乐对他来说,仅是交来的货品,仅是社会角度来看低等仆役随时要完成的一个产品而已,这个仆役在仆役们中,比厨职人员的地位高不了多少。柯罗莱多理论上虽是启蒙运动的追随者,不是一个专制的残酷无情的人,但他总是一个地区的权力人物,他不让人动摇他的权力,不论在萨尔茨堡,还是在维也纳,他都是一个极叫人讨厌的人。他对莫扎特的态度,具有少见的和神经质的情绪特征。对此,我们不能做出别的解释,只能认为这是莫扎特既不要也不能隐藏他对大主教隐伏在内心的反抗所引起的,莫扎特有着发展他自身的迫切渴望。莫扎特肯定是一个"顺从的天才"(弗利德利希·黑尔语),他这一部分服从的天性,从 1787 年开始却已让位于对他的内在价值越来越清醒的认识了,最终他变成了一个隐秘的抗拒的天才。

今天,商业和工业都关心辩护,这种辩护就是为工商业冷酷的阴谋诡计设定一个对位。工商界的代表们的集体良心受到了折磨,于是他

———————————————

① 歌剧《费加罗的婚礼》的作者(原创)是法国 18 世纪下叶剧作家博马舍。——译者注。

们要适应"美"的世界,既出自形式,也出自法规,他们就想到了为艺术和艺术家做点儿什么,而艺术家也乐意,于是也就一只眼睛闭着,一只眼睛干枯无表情地接受了施舍。谁今天还栖身于地窖洞里,谁就会这样做。他知道,如果为了舒适的住房放弃了地窖洞的话,他就会与名声分手,而名声,就像持不同政见者坚定的良心标志一样,是他一直不能摆脱的东西:这是贫穷的但因此却自由的艺术家的名声。莫扎特,也许不是第一个贫穷的,但(至少从社会学角度看)却是第一个自由的并且因了他的自由而变得贫穷的艺术家。正是莫扎特,并非存心地却并非不重大地为艺术家的名声作出了贡献。最终他为艺术家的这个自由而毁灭了。但是,莫扎特还不至于要住在地窖洞里。他的各种不同的住宅就是用"空间"来象征他社会地位的下降的。他的第一个住宅在舒勒街,现在的教堂巷,那还称得上"体面",到了 1789 年,沮丧的困境年代,他的住宅还有地方可以聚会,演奏家庭音乐,他举办庆祝会,和海顿及其他室内乐师一起为自己请来的人演奏,甚至还组织举行小型的歌剧试演,莫扎特为此请来了一些人,请来了他的重要崇拜者普赫拜尔克,此人也许知道这是为了什么。可是在莫扎特生命的最后几年,一同演奏的人,还有听众,都缺席了。海顿在伦敦,妻子康斯坦策在巴登疗养,这样的疗养进行到她生命的尽头。家用器具渐渐进了当铺。莫扎特避免回到住宅,因为他耐不了寂寞。此外,他还忍受不了他自己很清楚的一种习惯,但直到他生命的最后,他都还可以满足他强烈的食欲(1791年 10 月 8 日他去世前两个月的信)。他甚至还常常要吃精美食品,这些东西他虽然已经买不起,但还是要享用。我们不要把他物质上的困境想象成仿佛他真的在挨饿,当然,他的"不必挨饿"最终是付出昂贵代价的,是通过至今不甚清楚的交换而实现的。1787 年,在创作《唐·乔瓦尼》时(尤其在布拉格及和那里的朋友们)恐怕还能根据自己的意愿举办像他的主人公唐·乔瓦尼那样的 D 大调一宴饮。可是到了 1791年,《魔笛》中为塔米诺和帕帕盖诺准备的那种丰盛宴席,莫扎特就举办不起了,特别是宴会用的银器,那时早已被典当了。我们感到惊奇的是,他究竟有过什么样的银制餐具。那三个男孩光辉明朗的 A 大调上

的"吃——饮"场景绝不会出自海市蜃楼式的虚幻想象(就像有些解释者喜欢看见的那样①),在这里,莫扎特得把口中喝的谱写成音乐。即使在那样的时候,他还是受到了照顾,当然不是由康斯坦策来照顾,她的缺席给莫扎特造成的后果是严重的。尽管不再喜欢,可是人们还是邀请莫扎特吃饭。席康乃特尔出于私利的目的也希望莫扎特身体健康②,即使共济会会员普赫拜尔克,当供应钱币慢慢停止之时,他还是作为东道主关心莫扎特。莫扎特,像许多伟大艺术家一样,有这样的秉性:把他深深的有理由的心灵困境通过拼命的工作以及变得越来越忙碌的社交渴望,最后也许通过纵情欢乐来加以排遣。可是他还是成功地在长长的白昼正视自己越来越无望的境遇、社会上的拒绝、日甚一日的孤立,然后,大多在深夜,他会被迫面对这一切,但延续的时间不长,他总短暂地会去试图求得一种补救,于是他急速地、痛苦地去写他的求救信和求助信。这时,仿佛他的意识已经摆脱了这些困境,似乎在写信时他又重新有了希望。但是,怀着极大的自卑,他仍得正视他的困境。这些求助信语言上的矫揉造作风格促使我们油然产生正歌剧中的热烈感情,像我们将断定的那样,此类矫揉造作的风格他不仅用于描写他的困境,也用于描写有些他也许遭遇到的命运转折,但这一切仍然让我们了解了他的焦虑和长期的忧郁。我们读着这些信件时,怀着沉重的心情,我们读这些信件是莫扎特事实上从来没有向我们要求过的,我们读他这些信仿佛是不合法的揭人隐私的行为。

　　这些信件的收信人大多数正是那位并不富足的救星普赫拜尔克,莫扎特几小时之前在一次小型家庭音乐会上还看到他,说不定第二天在一个私人小圈子的社交晚会上又会碰到他,他可正是艺术和困境双 27 重生涯的分享者。根据一切迹象,普赫拜尔克是参与了这出悲喜剧的:他没有把钱带到晚会上来,而是让一个仆役送去。是不是他认为:他的

① "想一想莫扎特自己吧,莫扎特就如为我们所写的音乐那样,面对吃的需求方面,是意志薄弱的。"引自 R·B·摩贝利,《莫扎特的三部歌剧:〈唐·乔瓦尼〉,〈费加罗〉和〈魔笛〉·一个全新解释莫扎特总谱的方法》,伦敦,1967,第267页。

② 席康乃特尔是莫扎特同时代的德国剧作家、演员。——译者注。

分寸感不允许他在别人也在场的音乐会上，把帮助人解除物质困境的行为和音乐连在一起，这一点我们并不知道。我们也很少知道我们称之为"分寸感"的东西，当时的人及那一圈子是如何理解的。无论如何这里让人感觉到：仿佛债权人和债务人从来不会两个人私下谈钱，仿佛一切都在视野之外进行，甚至似乎债主是从来不会借人足够的数目的。送上的钱款的确总归少于（而且大多数情况是大大少于）莫扎特所请求的和开头所希望的数目。可是还是可以假定：莫扎特不久之后在自己说明需要多少时将这种落差也数算了进去。当然，也可以假定：普赫拜尔克这一方也考虑到了莫扎特这样的反应，所以把数目相应地减少了。

谈一谈米夏埃尔·普赫拜尔克吧：我们在这里开始探讨一系列的"次要角色"。这个不重要的人物总悄悄地且无处不在地处在莫扎特最后几年的维也纳岁月的后面，许多地方他被提到，但到最后仅仅是作为一类人的代表：这类人对莫扎特的外表生活产生过作用、甚至有时候只是产生了很小作用，比如席康乃特尔的演员们、连襟或共济会会员，或其他对他说来恰恰是合适的但并不很有名望的圈子里的人。莫扎特并不需要大人物围着他，他自己就是大人物，可是这一点他的圈子里的人不知道，连他自己也不知道，尽管他在生命的最后几年也许有一点点预感。莫扎特生活最穷困的时候的生存救助者普赫拜尔克，也成为传记作家思考的对象。有时候强调他对没了主意的债务人（指莫扎特）的商人意识，有时候又强调了他对莫扎特的亲近忠诚，大多数情况下是一种说法掩盖了另一种说法。尽管有些求助信他根本未予答复，但肯定的是，从1788至1791年间，他帮助莫扎特的钱款数，如按今天的货币（1977年），约在38000马克。如果要按莫扎特的要求支付，那么数目恐怕远远超过一倍，但普赫拜尔克并不是莫扎特的唯一债主。莫扎特去世了几年之后，他向这期间已成为女经营人及生活不错的遗孀康斯坦策索要债款，他后来也得到了这笔债款。他必须一直催还债款，他是一个叫人尊重的商人（海顿有时也向他借款），1792年他甚至申请贵族称号，并受到了批准，1822

年逝世时虽已称为冯·普赫拜尔克先生①,但那时他已经变穷了。

最亲爱的,最好的朋友!

尊贵的修会僧侣兄弟,

上帝啊!即便是对我最邪恶的敌人,我也不希望他会有我现在的处境,如果您,我最好的朋友和兄弟也离开了我,那么我,连同我可怜的生病的妻子和孩子就会更加的不幸和无辜了。就在上次我在您那里时,我就想把我的心倒空——可我没有这颗心!——现在恐怕也还没有——我只敢颤抖地书面地这么做——恐怕连书面地也不敢——如果我不知道您认识我、您不知道我的情况、如果您完全不信我的无辜、我不幸的极可悲的情况,那该多好!哦,上帝啊!我现在不是说感谢的话,反而是提出新的请求!不是向您清偿,而是向您提新要求。如果您真懂我的心,那您一定完全感觉得到我的苦,我可怜的疾病已妨害了我的所有工作,而这是我不用再向您重复的。只有一点我必须对您说,我不管我可怜的处境,还是决心要举办"预定音乐会",这样至少还可以支付当下这么大的及经常的开支,我深信您的友好的期待,但是这一点我也没有成功,我的命运是遗憾的,但这只是在维也纳,这里对我是这样的不利,以致我一文钱也赚不到,尽管我很想赚到。14 天来我到处寄名单,现在这里才有唯一的一个名字:斯维特恩②!——现在,我亲爱的妻子(15 日)一天天好起来了,我又可以重新工作了,如果没有这个打击,没有这个沉重的打击该多好!人们至少安慰我们说,会好起来的,虽然她昨天晚上又使我惊慌失措,又使我绝望,她又受了这么多苦,而我——(14 日)……但今晚她睡得这么好,整个上午她感到轻快,没有病痛,以致我又充满了最良好的希望,我又可以开始工作了——可是我在另一方面重新看见了我的不幸,这当然仅仅延续了短暂的一会儿!最亲爱的、最好的朋友和兄弟,您晓

29

① 德国姓字前有 von(冯)者即表示是贵族出身。今日之德、奥百姓的姓名前有"冯",说明他的祖辈为贵族。——译者注。

② 斯维特恩(G. V. Swieten, 1730—1803):奥地利外交家。——译者注。

得我当下的处境,但您也知道我的前景,就谈到我们谈到的这个地方,不管怎么样,您是理解我的。这期间我为弗里德利卡公主写了 6 个轻快的钢琴奏鸣曲,为国王写了 6 个四重奏,科泽鲁赫①已在为这些作品排版,费用由我支付,此外,题献给他们的这两组作品将会为我带来一些收益。几个月之后,我的命运在极小的事件上也会看出分晓,因此您,我最好的朋友,在我身上您不会有任何风险的。现在仅仅由您来决定了,我唯一的朋友:您是否能或肯再借我 500 弗罗林? 我请求,直到我的事情定了,我每月还您 10 个弗罗林,然后(这样最多几个月)不管多少归还您其余全部数目,但是我终身还把自己当作您的债务人,说不定我还真的永远要欠您的债,对于您的友谊和关爱,我将永远不可能感谢个够。真是谢谢上帝,事情就是这样,您已经知道了一切,请您尽管相信我,不要生气,您想,没有您的支持,您朋友和兄弟的荣光、宁静,甚至生命都会毁灭。永远是您最亲密的仆人、真正的朋友和兄弟。

<p style="text-align:right">1789 年 7 月 12 日,于维也纳</p>

啊,上帝! 我几乎不能决定去寄出这封信! 可是我必须寄出它! 如果没有这个病来打扰我,我是不会迫使自己对我唯一的朋友这样厚颜的,但是我还是希望得到原谅,因为您知道我处境的好的和坏的两个方面。坏的方面只出现在眼下,好的方面肯定会一直继续,只要眼下的坏境遇过去了的话。再见了! 愿您原谅我,只请您原谅我……再见了!

<p style="text-align:right">W. A. 莫扎特</p>
<p style="text-align:right">1789 年 7 月 14 日,写于家中</p>

30

① 科泽鲁赫(L. A. Kozeluch, 1752—1818):是波希米亚作曲家,钢琴家,兼出版商。——译者注。

　　这封信也许是普赫拜尔克收到的 21 封信中最无拘束的又是文字风格最强烈的一封。在叙述凄惨的事实时,他摆脱不掉带伴奏的宣叙调成分(也许,莫扎特把他妻子的病痛描述得戏剧化了,如果她自己对他没有夸张的话)。这封信先用双重的称呼开头,称呼他是兄弟和朋友,这是前奏,接着幕布拉起,呈现出绝望的场面,这个场面用“上帝”这一声惊呼开始,在这声惊呼中我们毫不困难地听出了正歌剧的“第一声”,根据那不勒斯乐派的音乐语法,这兴许是一个 g 小调和弦。女主人公无辜地落入困境。这痛苦是真实的,对收信人的作用达到了。再写了几行,夹入了混乱的插入句后,激情涌现了,它为毫无修辞色彩的诉苦打开了大门,此即进行充分变奏的主题。

　　这封信表明了一个自由艺术家身处物质困境时的心境:谁不喜欢用书面形式来摆脱困境? 谁喜欢当面去请求有能力的但要求你解释的救助者? 当然面对债主做一点解释也许会有好处,那就是关于债务中自己所负的那个部分,用书面的形式也能让人更好地了解要帮忙的内容:作品,作品又会带来收入。为普鲁士公主弗里德利卡写的 6 首轻快的钢琴奏鸣曲只写了一首(1789 年 7 月,K. 576 号),这也是莫扎特最后完成的一部钢琴奏鸣曲。这首奏鸣曲一点儿都不容易,人们无论如何没有看见过普鲁士公主像莫扎特弹奏过的那样以及这个曲子应该演奏的那样,用左手弹奏此曲小快板中的十六分音符快速经过句。莫扎特忘记了在曲谱上写上曲子的创作目的以及献给谁,但这也不是他唯一的一次忘记。事实上,我们估计,有时候在这样写上创作目的的背后是精神上、技巧上占优势者的讥讽,比如 C 大调奏鸣曲(1788 年 6 月 26 日,K. 545 号)是献给不知名的“初学者”的,那么我们从中看到,至少在涉及快板时,就是纯粹的嘲讽了。

　　关于给普鲁士会拉大提琴的国王弗里德利希·威廉二世的 6 首四重奏,其中一首已经写好,即 D 大调(1789 年 6 月,K. 575),其后两首:B 大调(K. 589 号)及 F 大调(K. 590)完成于 1790 年 5 月和 6 月,也就是说,在写此信后的一年之后。也许,最大的困难已得到暂时的缓和,此外《女人心》一剧的稿酬使得交付四重奏变得不必如此急迫了。其他

31

3 首四重奏不久也完成了，它们是否寄到了国王手里，则不清楚。出版人阿塔利亚只用一只黄油面包的价钱就买到了它们①。也许普赫拜尔克并无别的期待，他什么也未寄，只是经过催促，5 天之后，他寄去了150 个古尔登②。

　　今天回过头来看，这里并不是主要谈普赫拜尔克如何帮助人，更多的是谈普赫拜尔克如何成了莫扎特的伙伴、合作者。当然，他仅仅是（莫扎特）悲剧转折点的一个小配角，在悲剧的最终结局，他并不在场。但他却是莫扎特不可或缺的人物。我们先要谈这最终的结局，以便确认我们在这里第一次（但在本书中不是最后一次）面对这一奇怪的事实，即莫扎特生命的最后几年的那些人物没有向我们吐露真情，甚至没有提到与他的关系。他们对我们一言不发。这当然也首先适用于在莫扎特一生的转折点上早已出现的康斯坦策身上③，在他死后她才说话（即使是有节制地），当然，她这样做，只暴露了她令人惊诧的平庸。

　　还有：谁是资助者，谁是施主和朋友，比如两位高特弗利德：万·斯维特恩和冯·雅钦④，除了他们一定的社会地位和作用之外，除了为莫扎特称之为"亲爱的最好的朋友"和通过慷慨的奉献成为受惠者之外，他们还是什么呢？ 不错，万·斯维特恩使莫扎特接近了巴赫，但这花费不了他什么，相反，他为此得到的回报是任何他想要的改编曲和他星期日早场演出的全套曲目。而莫扎特怎样评价他的性格，我们并不知道。在谈到性格时，莫扎特的节制是如此引人注日，以致我们会这样猜想，

① 阿塔利亚(C. Artaria, 1747—1808)是维也纳的音乐出版家。——译者注。

② 古尔登(Gulden)德国过去的金银币名。——译者注。

③ 在名字的正字法方面，必须考虑到当时的随意性，这种随意性在莫扎特时代及他自己的文字记录中都存在。是 Constanze 还是 Konstanze，是 Aloisia 还是 Aloysia，这里谈不上哪一个错哪一个对，即使在官方的名录和称谓中也同样如此。Mozart 有时被记录为Mozard 或 Motzardt，或 Mozart。比如我们会白费力气去找出扮演 Idomeneo 的著名男高音叫 Raaff，还是 Raaf，还是 Raf，还是 Raff。

④ G·V·雅钦是莫扎特女弟子雅钦之兄。——译者注。

他在他周围的人身上只想看到直接与他有关的东西：即每个人音乐方面的东西。如果我们还能谈到与他人的关系，那么莫扎特与他人的关系是什么样的性质呢？这位"最亲爱的最好的朋友"普赫拜尔克是谁呢？关于这个人，我们只知道他在有限范围内，也许是适合他自己条件的情况下，帮助了莫扎特。我们只知道，此人没有答复莫扎特冗长繁琐的、经常压低了身份的和低三下四的话，而只是在收到的信的边上注了点记录："4 月 23 日寄去了 25 弗罗林"，"5 月 17 日寄了 150 弗罗林"等等。他是个有求必应的人，不完全满足莫扎特，但还是可以信赖，因为他对请求者总有求必应，对莫扎特即使是有限的，但对他还是可以指望的。而对别的朋友他却做不到这一点。那么这些朋友怎样回应莫扎特的友谊呢？我们所知道的这些朋友仅仅只是信件的收信人，是献词的接受人，是宾客题词留念册的获得人。莫扎特一贯对他们，像他能做的那样，可谓服侍有加，可是任何回报的证明都从来没有为人发现过。"好朋友"李希诺夫斯基后来把他对莫扎特的友谊转到了贝多芬身上①，关于这个人我们知道的是：在与莫扎特一同去德累斯顿、莱比锡和柏林的旅途中（1789 年 4 月至 6 月），他从莫扎特那里借了一百古尔登，而这一百古尔登也许恰恰是莫扎特自己在旅行前从文书霍夫戴默尔那里借来的②。看样子莫扎特不能向亲王李希诺夫斯基拒借，他给康斯坦策的信里（1789 年 5 月 23 日）意义模糊地写道："你知道为什么。"我们不知道为什么，但我们希望的是，亲王把这笔钱款归还了他。当然我们也不排斥这种可能性：莫扎特自己杜撰了这笔赊贷，以便把这笔钱用在别的方面并且不会受到康斯坦策的监管。就像我们将断定的那样，莫扎特在旅途中这样做，也许这并非是唯一的一次。

　　莫扎特为单簧管演奏家安东·斯塔特勒写了他的两部"主要作品"，即五重奏（1789 年 9 月 29 日，K. 581）及他去世前几周作于《魔笛》和《安魂曲》之间的《单簧管协奏曲》（1791 年 10 月，K. 622）。恐怕斯塔

① 李希诺夫斯基（K. F. Lichnowsky，1759—1805）：莫扎特和贝多芬的朋友。——译者注。
② 霍夫戴默尔（F. Hofolemel，1755—1791）：在维也纳的法律文书。——译者注。

33

特勒背着莫扎特卖掉了作品的抵押凭据，肯定有 500 古尔登未归还，这个钱是他欠莫扎特的。我们在问，莫扎特从哪里取到这些钱。莫扎特显然没有为此对他生气，不仅仅因为他不喜欢看到人的短处，而是因为他敬重斯塔特勒是一个杰出的音乐家。

我们从所有这些伙伴中几乎找不到一个字、找不到任何有关莫扎特与他的歌剧剧本作者达·蓬特和席康乃特尔合作的真实证据，找不到他的学生的一行字，也没有康斯坦策还叫康斯坦策·莫扎特时的任何文字①。这就是今天莫扎特给我们的他在维也纳最后几年与这个世界交往时不断受尽挫折的形象。这个世界对待莫扎特永远是漠不关心的，最后，他的呼吁减弱，他的同时代人也不再去注意他的呼吁了。对于同时代的人来说，莫扎特已经熄灭了，他的圈子变小了，最后只剩下几个人。据传，莫扎特在他去世的床上还与这几个人一起排练了《安魂曲》中的"痛苦之日"一段（das Lacrymosa），而这时的康斯坦策和她的妹妹索菲正在为他剪裁睡衣。

莫扎特生命最后几年，必定感受到他与环境之间的距离越来越大。我们不知道，他内心是怎样对待和怎样排解这样的距离的，莫扎特对此从未说过什么。他只顾自己做下去，虽然不是完全不为所动，而是变得
34 愈发迷惑。但他还是不断地工作，仿佛什么也没有发生。他的行为举止变得烦躁激动，可他却把内心的体验深埋心底，我们对此没有读到任何明确可靠的文字，这方面后来也什么都没有用书面形式发表过。我们可以学习他的自制，但这种自制向我们表明了什么，它也许有完全不同于自制的另一种性质，我们根本无法用我们的推论来说明它。莫扎特不但根据另一种规则登场，他也根据另一种规则退场。此外，他生活所必须依据的规则不同于我们时代的规则，莫扎特是一个举世无双的人物——我们这里仍然不能离开这些套话。这些套话并不是用来表达

① 康斯坦策在莫扎特死后改嫁给丹麦外交家尼森。——译者注。

心醉和狂热,而是尝试找到一个划分评判的标准,这种尝试人们是早就知道它徒劳无益的结果的。甚至连作为自我克制的典范,像贝多芬那样,莫扎特也是不合格的,因为在他的总谱里缺少表达自己清醒的经历的声音及如何面对自己经历的声音。毫无疑问,在这一点上他和直到18世纪末的大多数伟大艺术家是一样的。正因此,通过看起来丰富的第一手资料,他才给人去进行阐述的更大诱惑,但事实上,这些第一手资料只会营造谜团。

简练地抢先叙述了主人公生平的后期阶段,并非反映了本书"反传记"的情绪,这样做仅服务于"反传记"的目的。当然,我这样做确是为了模糊编年纪事,我概略叙述论据,因为,只有在这样的背景下,才有可能观察主人公生平早期的诸阶段。尽管读者熟悉了一点悲剧的结局,他还是愿意在眼中把握住这一模糊的无处不在的重要路标,把它当作主人公所有路途和迷途的最终结果。我还要在表述清晰这一愿望许可的前提下,发挥自由联想,而不必受形式结构的约束。

一个很容易得出的推断是:莫扎特早亡的首要原因在于他童年和青年时代的过分劳累。否则几乎无法想象,体格的成长和生命消失之间的连接会突然断裂:极高的丰产和奔涌的精力,在极少严重的疾病干扰、没有任何慢性病的阵发甚至没有衰败的任何症候的情况下,生命之线会立即遭到切断。

除此之外,还有决定莫扎特早年生活的那种严格和严厉,其后果既不为父亲所预见,也不为儿子所感觉。莫扎特肯定没有把这一切看作是过度,他从小感触更深的是他能胜任一切要求。如果我们在这里看到了身体劳损的一个例子,那么这不仅仅涉及莫扎特,而是涉及到所有情况相似的当时的年轻音乐家,他们到处被训练成他们的乐器和嗓音的表演者。我们用不着去想海顿的更严酷的青年时代,只要想一想意

大利的教养院和孤儿院的男男女女无数学生就够了。从这些机构中，18世纪的歌剧院、乐团，从伦敦和圣彼得堡到那不勒斯，无不招募到了独奏、独唱人员。想到这些，人们会相信开明的有教养的列奥波特·莫扎特①，比同时代的、大多是教会的、意大利的当然经常很有成就的训练者，有更多的人道理性。还有一种强加的嫌疑，即认为莫扎特如果不是天生的体质不好，则定然是父亲对儿子的发展目标太明确的控制，使莫扎特一生体格受到了损害。正如人们知道的那样，那时候的孩子们也都在露天玩耍，他们在学校里也相互接触，但莫扎特很少认识其他孩子，他除了玩儿钢琴、小提琴，什么都不玩儿。对于这一点，却不能仅仅由列奥波特负责，而是要他自己负责，因为着迷的人应该为他着迷的后果负责。他从6岁起就难以离开音乐，即使有人想试一试，也难以做到。作为一个真正的神童他很难这样，因此他也没有这样。此外，适应当时的时代教育原则，他自然要把自己早早训练成为外表懂事的成年人。不久他也真的成了个看起来像成年人的人了：一幅微型画像，外表一副艺术身材。我们看到的"小莫扎特"穿着外衣，他的打扮，还有他的形象象征——半把看得见的小提琴、抹了粉的假发、装饰剑，不缺任何配件，真像一个小绅士，装扮得很完美和可信。"一个有他的发套和佩剑的小男人"，1763年8月歌德在法兰克福看见这个8岁的孩子时就是如此。

　　莫扎特和别的孩子的关系，人们确实不知道，所知道的只有他和比他大4岁半的姐姐的关系。在传记里，她的名字叫娜纳尔（这个名字我们还会提到）②，此外还有14岁的莫扎特和同龄的英国小提琴家托马斯·林莱1770年春天在佛罗伦萨的浪漫相遇③，这次相遇产生了两人短暂而热烈的友谊。这是两个未发育完全的神童，彼此强烈地感到为对方吸引，两个人都"早早地献给了死神"！这是诗意的巧合，对后世说，这是一件千载难逢的不寻常事情。庚斯博罗曾画了一幅林莱和他

① 莫扎特的父亲。——译者注。
② 娜纳尔(Nannerl)：即玛丽亚·安娜·莫扎特(1751—1829)。——译者注。
③ 林莱(T. Linley, 1756—1778)：英国小提琴家，莫扎特之友。——译者注。

姐姐伊丽莎白在一起的双人肖像①（伊丽莎白成为剧作家理查·布林斯莱·谢立丹后来的夫人）②。从这幅肖像中我们看到，这姐弟俩共有的高贵气质，和近乎超凡脱俗的美。林莱死于1778年，死时还只有22岁。

　　我们不愿再把过错推到列奥波特·莫扎特的身上，当他收获的时候，他也为他的收获付出了代价。沃尔夫冈永远感谢他的教诲，他杰出的培育，及在他的发展阶段给予他的深刻的印象③。有些经验对莫扎特来说肯定来得太早而且积累得太多。父亲太早地拉着儿子周游世界，常年带他跑遍西欧，不断地从一个城市到另一个城市，即使一个体魄健壮的孩子也会经受不住的，对一个到处还要演出和工作的孩子来说就更加经受不住了。这旅行演出的几年对父亲也是沉重的体力负担，对家庭的女性成员就更不必说了。为了不至于间隔太久而是能有接连不断的收入，他们必须在停留的每一个地方随时恭候命令，去每个显赫的沙龙演出。计划都得兑现，身体不适、情绪不佳就意味着金钱损失，这当然还取决于每个亲王的心境和情绪，也取决于内廷佞臣的态度，看他们是不是发出演出的许可或命令。一旦天气晴朗，是狩猎的好时机，或是其他娱乐的好辰光，那么一场音乐会就会被冷冷地取消，莫扎特一家就得承担损失，就得吃亏。遇到这样的情况，他们就得想出别的节目，比如即兴"音乐会"、临时演出，甚至在舞厅或客栈作内容贫乏的杂耍式表演，这样至少可以弥补一些最必要的旅途开支。在伦敦，13岁的娜纳尔和9岁的沃尔夫冈在1765年3月份每天从12点到3点，在布莱马尔大街"希克福特的大房间"进行四手联弹。（这是一间旅店房间，1746年格鲁克曾在此演奏，而且是用沾湿的手指在玻璃键琴上演奏）。就像一只八音钟，掷进

37

① 庚斯博罗（T. Gainsborough, 1727—1788）：英国著名肖像画家和风景画家。——译者注。
② 谢立丹（R. B. Sheridan, 1751—1816）：英国戏剧家。——译者注。
③ 我不喜欢传记中的不良习惯：称呼莫扎特时只用名不用姓，因为这样的称呼表现的是亲密或地位相当，有如当面称"你"一样。如果我这样做了，也仅是为了区别于莫扎特家属的其他成员。

去一个硬币,它就演奏一样,莫扎特姐弟俩给每一个人演奏,只要他给收钱的列奥波特付了门票钱。在遮盖的键上演奏,根据听众自带的任何乐谱直接视奏属额外节目,为此所需的加价还得另外计算。列奥波特在书面公告上总把孩子们的年龄减去一岁,以增加轰动效应。事实上,这样的书面公告已有了马戏团海报的性质了。

莫扎特一家就这样穿游了各国,一共三年半,就像一群走钢丝的演员,但还是可尊敬的,体面的,有自己的道德的,和他们心中的目标紧紧相联的。但尽管如此,他们总是一群流浪的人,要依靠运气和恩施,依靠天气和健康,还要取决于大人物的欢心,这些大人物的特权可以决定别人的命运,或者至少影响人的命运。至于"尊严"和"屈尊"这样的字眼,则必须从这样的浪游人的词汇库里清除出去,虽然列奥波特·莫扎特很懂这些词汇的意义。沃尔夫冈后来也非常好地学会了这些词汇,以致这些词对他来说已具有了固定的含义了。

尽管如此,一家中没有一个人对自己在这个共同团体中所扮演的角色有过什么抱怨。我们至多听到列奥波特这位头头为物质收入上的失望而叹息,比如一位亲王勉强决定听一听莫扎特一家的孩子们的演奏,却用了赞美的言词算作报酬,或者给娜纳尔一个小礼品来充数。但这样的失望在预算中也是计算进去的。我们带着某种赞佩读到列奥波特给他萨尔茨堡的友人劳伦斯·哈根瑙的信中所表现出来的冷静和恰当的考虑,正是这位哈根瑙先借给他旅途花费的款项。列奥波特·莫扎特像记日记那样向他写信报告,只期望收信人会保留这些信件。这是一个愿望,他有理由怀抱的愿望,但实现了这个愿望却使我们得益匪浅。因为这些信件是一个虽是业余的却是清醒的学者的见证,他迅速地抓住了信息。这是一个敏感的英才(说英才也许有些过分),一个敏感的男子汉①从当时不用书面或很少用书面表达这个阶层的成员的视

① 指莫扎特之父。——译者注。

角,反映了当时一定的国际文化生活。我们今天很喜欢读这些信件。
在这些信件毫不粉饰的精练陈述中,我们看到了某种毫不气馁的东西,
让人理解的东西:过去这样,现在这样,我们必须面对现实。然后他①
喊道:"要忍耐!"没有自我怜悯,不受情绪影响,虽然付出旅途的劳顿,
但也得到了报偿,得到了对外国事物的享受,而首先是得到了音乐会按
节目单如期进行的满足。甚至对坐马车旅行的艰辛所抱的怨恨也会因
此减轻;这所有的不舒服,他最终都要归咎于自己。这样的旅途辛劳,
今天对我们来说,是不能想象的折磨,它们证明当时人的体格更加有抵
抗力。两位勇敢的莫扎特朝圣者文森特和玛丽·诺维洛(现在说的是
他们)②,1829 年从伦敦前往萨尔茨堡和维也纳,为这一旅行他们天刚
破晓即出发,到天黑很久才结束一天的旅途,但这一切不能阻挡痴迷艺
术的文化朝圣者半夜三更献身于音乐的享受。第二天他们必须同样一
清早又继续启程。

我们可以设想一下:对于像沃尔夫冈·莫扎特这样一个孩子来说,
这样的白日旅行,这样的要求精神极为集中的晚场演出恐怕会导致某
种心灵创伤。可是对于这样的猜测我们却没有任何的根据。相反,莫
扎特感到非常幸福,至少在英国是如此,尽管有各种各样的过度要求。
想到在英国的逗留,他的记忆都会充满喜悦之情,以致他一生都想再去
英国,他后来称自己为"铁定的英国人",他还学了英语,1786 和 1787
年他几乎去了英国。

莫扎特的英国之行的全部演奏节目大部分是他自己写的,这些节目
中有一颗"宝石",即《C 大调钢琴奏鸣曲》(K. 19d),为四手联弹而作,这
首奏鸣曲估计是他与姐姐 1765 年 5 月 13 日第一次演奏于"大房间"。这

① 指莫扎特之父。——译者注
② 文森特·诺维洛(Vincent Novello, 1781—1861):意大利血统的英国作曲家和音乐出版
　人。他们为了及时从莫扎特生时的亲人友人口中收集有关莫扎特的材料,从英国赶到奥
　地利等国。——译者注。

首曲子当然受范本的影响(还会有别的可能吗?),但此外显然还有父亲列奥波特·莫扎特所要求的使听众深感惊奇的炫技手法,还有回声效果,交叉弹奏及精确计算好的演奏效果。但这曲子已表现出独立意志,在主题上要从纯粹的优雅之风扩大开去,节奏上要打破连续的在快板乐章还占主导地位的单调节拍。在小步舞曲乐章的三声中部,我以为第一次在轻微的节奏对比中出现了像莫扎特这样的孩子自己所具有的那种感情成分,这是一种独创的纯洁无邪的气息。他当然不能长久地保持它,而只能在这一阶段拥有它。这种感情成分以后没有回来,也无法回来。但那些认为莫扎特从未失去纯洁无邪品性的人却不认为如此。他的作品有那么一点没法说清的"早年莫扎特的东西",不是永远有,而只是这里、那里出现了一点儿,好像一种突然的温柔,它是在已学到的和更高要求之间一闪而过的独创,这使他区别于重要的前辈典范,也区别于他所敬重的约翰·克利斯蒂安·巴赫①。莫扎特在这首奏鸣曲的回旋曲乐章中已开始摆脱前辈了。这个作品里有一种独特的柔和的平静的魔力,这竟是一个孩子营造的,但这只能由他那样的神童才能营造,因为这究竟还仅是一个儿童的作品,以致莫扎特研究专家圣·福克斯对此也深表怀疑②,他认为沃尔夫冈的父亲这里又一次在创作日期上搞了鬼。但这一点莫扎特之父是肯定没有做的,尽管对于"值得尊敬的"(福克斯语)列奥波特说过的话我们也得小心对待——列奥波特说过:他的儿子是音乐史上第一个在这里写下了一首钢琴四手联弹奏鸣曲的人。

40

不顾一切疲劳,面对不习惯的事件及经常变化的生活条件,这个八九岁的孩子估计受到了当时新环境极大的激励,以致创作甚丰。1764—1765 年间,他在伦敦和海牙已开始创作交响曲,第一交响曲(K. 16)是降 E 大调,当时他对这一调性就表现出了亲和性,这说明他

① 巴赫(Johann Christian Bach, 1735—1782):是约翰·塞巴斯蒂安·巴赫(即老巴赫)之幼子。——译者注。

② 圣·福克斯,《沃尔夫冈·阿玛第·莫扎特——评传论文》,第一卷,巴黎,1936,第526 页。

的这一偏爱不是在共济会时期才开始的。快板乐章一开头在这里也是传统的,这位初露锋芒者很熟练,他的注意力还照顾到新的全乐队的所有乐器。但在第二主题已经显示了莫扎特的独创性,他对自己发现和掌握了乐队的配器十分高兴。关系小调的 c 小调中间乐章,在我们看来至少在这里意味着这个调性不是只能用来表现"痛苦的悲观主义"(爱因斯坦语)。如果我们愿意,那么我们这里会听出"阴沉的预感"。但我们得承认,在听这一调性时我们常会有这样的情绪,我们的反应常是固定的。在莫扎特最早期的作品中,比如在交响曲的行板乐章中(K. 22)人们已看到:他很快就开始调用广阔的调性幅度,在这首 1765 年 12 月作于海牙的交响曲中,我们看到了向 g 小调的关系调性转换,我们感觉到,他后期作品中常见的音乐关系在此已悄然浮现。他从未通过他的调性选择要向我们"表明什么东西",但调性却通过莫扎特向我们表明了一些东西。一些早期交响曲已经丢失,但已保存下来的,尤其是 D 大调交响曲(K. 19,1765 年初作于伦敦)在其旋律和转调方面的创意上远远超越了同时代人的机械的作法。莫扎特在这方面的处理上有时比后来在萨尔茨堡时自由,因为他 17 岁从意大利回来时,他的交响曲已适应了意大利的歌剧序曲的形式了。

即使在他最早期的作品中,也出现了明显的莫扎特式的回音(我们等着这种回音就像普鲁斯特①的斯万先生等待着他的"小警句"一样),回音终于在最恰当的地方出现了,哪怕它只是个微小的附带性的乐念,或只是忽上心头的节奏灵感,就如《D 大调奏鸣曲》(K. 7)的切分音或《G 大调奏鸣曲》的半音音型(K. 9,两者都是 1764 年写于巴黎)。它也出现在(当然是较后的)A 大调交响曲(K. 114)快板乐章的第二主题中,就像是迷人的雅致的延伸。这首交响曲 15 岁的莫扎特 1771 年写于萨尔茨堡。这里并非当时音乐语法中的那类突然的情感喷发,它更多的是在传统形式范围内所表现的情绪变化:D 大调行板乐章忧郁的

41

① 普鲁斯特(M. Proust,1871—1922):法国小说家,斯万是他的小说《追忆似水流年》的主人公。——译者注。

妩媚及 a 小调的中段,这对所有后来所做的对莫扎特这一调性(转换)的解释提出了怀疑。

　　我们当然要始终关注莫扎特与别人不同的地方。在他后来的作品中,这不同的地方的确是不难看出来的。但在声部对位结构方面尚比较幼稚,几乎还没有什么复调。在每每令人困倦的固定低音中,我们如何立即精确地听出这是真正的莫扎特呢?即使它只有短暂的突然一闪而又马上消失不见。也许,这还不是无与伦比的东西,但是不是已经是独特的东西了呢?我们能不能解释它,或者如阿诺尔特·勋伯格说的"这只有在音符中才能言传的东西"?

42　　谁如果断然拒绝"无法解释"这个词,谁如果不承认"创作秘密"(这种秘密承认心理分析是无法研究的),那么就务必要求他为此找到一个相应的词,或者用他认为合适的方法解释:对他来说,莫扎特身上什么是无与伦比的东西,他的独特之处何在,为什么莫扎特对他来说是永远思考的对象。我们总是遇到这样的问题,为什么不仅是音乐学家,还有通俗文人,包括受秘传者(尤其是将这三种范畴结合的人)都在研究莫扎特的音乐及他的音乐的影响史。莫扎特作为一个非凡的人物,对有音乐接受能力的一切人,都是在头脑中存在的。这究竟是怎么一回事:为什么一份不过是未曾阐释透彻的广博的文化财富会被当作永远潜在的并永远在热烈讨论的思想财富,为什么许许多多人与它都紧密地关系,而且大多数对它抱肯定态度?(不过也并非永远如此。作曲家弗里德利克·戴留斯①就无法接受莫扎特,也许他对莫扎特评价并不怎么太高。而对威尔第来说,莫扎特不过是个"四重奏作曲家"而已。)

　　弗洛伊德曾说:"形象中的思维……仅是很不完整的意识形成。它

① 戴留斯(F. Delius, 1863—1934):英国作曲家。——译者注。

与下意识的过程也比用言语的思维更进一步,它在个体发育和种系发育上都比后者古老。"①"形象"在这里当然不是指艺术作品,它不是具体而清晰的,而是潜伏于意识之中的:独自出现的——为再现和表达而产生的映像乃是交流的手段(工具)。只有通过创造性的意志行为,潜伏于意识之中的东西才汇聚为具体而清晰之形(或具体图像),并由此升华为艺术作品。这一行为虽是一个有意识的过程(抓住幻象,就像进行手工业式的操作那样),但它并不把抽象思维包括其中。画家中很少有思想家,即使是最伟大的画家也很少是在抽象中的追寻者,而更多是在具象中的发现者。甚至于画家中的发明家——文艺复兴时代的艺术家,也很少为思维冥想所驱使,而更多是为知识渴望所驱使。他们更着眼于更新(即使只在技术层面上)理想的图像,而不是着眼于更新世界观(对世界的图像)。

43

　　"音乐中的思维"则相反,它既不能用个体发育也不能用种系发育的角度来加以解释。一方面,它距用言语的思维要远于用形象的思维,因为这种思维不是从抽象的更不是从物质的内容出发的,另一方面,这不仅要求一种比其他所有的训练都复杂的手艺,还要求有转化为创造性的行为的一种独一无二的自成一类的思维维度。他要想象出他未来的具象,要想象出转换的过程,即把创作者心中静态的东西画到眼前的纸上去。而音符中的思维是要预先就想象出音响的效果。

　　和言语中的思维的不完整性相反——因为语言是不够用的,它痛苦地碰着了它的"边界"("对于人们无法用语言说的,人们就只能沉默。"——维特根斯坦语)②,而用音乐的思维却把自己完全建筑在它的材料之上,不是基于超出本学科之外的抽象,而是建筑在音调上且音调可被音色无限丰富,它能最高度地表达出各种极细微的差别和精确性。那么它表达什么呢?

　　我们还将必然地一再遇到这个问题,但在莫扎特这个案中,却无法

① 　S·弗洛伊德,《我和它》全集研究版,第三卷,第 290 页。

② 　维特根斯坦(L. Wittgenstein, 1889—1951):奥地利著名语言哲学家。——译者注。

回答这个问题。去一再触碰这一神秘的领域,这个充满想象、猜测、推理和迷惑的领域,也许违背了我们的理性。由于解决的路途极不平坦,在这里,去再次触碰这个问题只会徒增了问题的神秘性,而不会解开它的神秘性。那么,这究竟是怎么回事,恰恰是莫扎特,总是莫扎特,代表了这样一个谜呢? 为什么作为一个课题的他永远是现实的呢,为什么他一再引发讨论、争论,争论不仅仅涉及到对他作品的解释和演出实践,还有关他作为典型现象,"作为人",作为血和肉,作为意志和思想的载体,作为精神的潜力,作为观念的有力的转化者和作为把构想付诸实现者的争论,为什么他让人讨论不完又争论不休呢? 怎样去解释莫扎特的影响史呢? 他的影响既引发了理解,又引发了同样程度的误解,并且人们不为其结果吓退,选择莫扎特为治疗者,甚至把他定为能医治疾病、使人恢复健康的人。临终的人更愿听莫扎特而不是别的人的音乐,把他的音乐当作安慰,当作镇静剂,当作治疗剂和当作"助产士"①。音乐的接收方式和变体,对它的安慰和治疗效果的信赖,甚至对它能创造奇迹的信仰,这一切对我们来说尽管可能很陌生,然而单单它们的存在这一事实就已经向我们指明了莫扎特的独特地位。那就是说,在这里,音乐的效果和声望已经远远超出了"爱乐者"所期待于它的功能,也超出了他所指望于它的不管多么深的体验,或者他所实际体验到的一切;在这里,似乎对莫扎特音乐的狂热崇拜以及为此而举行的庄重仪式,即使还完全没有越过,也已经达到了荒谬的边缘。可是,还是这个问题:造成这一切的原因正确建立在一个秘密之上。或者,并非如此呢?

古典派和浪漫派有意识地把主观感受当作音乐的表现内容。当我

① "艾利克·勃洛赫医生,46 岁,瑞典哈尔姆斯塔特妇婴医院主任医生发现了一个经典的助产医生,他就是 W. A. 莫扎特。一等阵痛开始,就马上放送莫扎特的钢琴协奏曲(k. 467),根据这段音乐,产妇们早已做了放松体操,产妇厅里的放松的气氛不仅有助于产妇的无痛分娩,还使产妇更加安全。在哈尔姆斯塔特,婴儿死亡远低于其他医院的平均值"(南德意志报,1974,详细日期已不能确定)。我们想,这首曲子大约是 F 大调行板乐章,这一乐章在旋律下几乎有不断的固定音型。这一乐章也没有重大的节奏上的对比。

们今天阅读音乐史和传记著作时,我们感觉仿佛内容和形式的新的平等清清楚楚被当作积极的东西来评价了;仿佛现在终于让我们去了解创作者的内心生活了,去了解"人的天赋"了。而在这之前,客观的内容遮盖了创作冲动("巴赫的赋格＝数学"等等),但这种客观内容并没有被引为一个前古典时期的准则,也并未被归入到音乐表现力的一个较原初的范畴,但音乐可以表达个人感受以及音乐是有内涵的这种见解是古已有之的,甚至一直传承到我们这个世纪。这种见解促使人们形成一种观点,根据这种观点,音乐史可看作是一座大厦,为了这座大厦,就像为了一座哥特式大教堂一样,不同时代不同的大师们都在为它工作,这些大师都知道他们恐怕是不会看到大厦顶部的完成,他们必需满足于自己完成的那个部分。在音乐上,这个顶部便是贝多芬。但是我们知道,他的音乐没有海顿和莫扎特几乎是不能想象的(这一点他自己也知道)。可是如果认为贝多芬是莫扎特所开启的东西的完成者,并由此认为贝多芬的音乐在质的方面处于更高的阶段,对这种看法,我们是不准备同意的。因为对我们来说,音乐史不是征服史,这种征服使过去已经取得的成就变得没有价值或者被贬低得只剩一点点价值了。于是杜费①就会被奥朗多·第·拉索所代替②,后者就被斯维林克所代替等等③,一个被另一个替下,一直代替到古典派的高峰期。在高峰期之后的今天,大多数人就认为音乐在往下走了。

因此,当听到这样的惊呼:"这简直像贝多芬!"或读到这样的句子:"……这就像贝多芬达到他的最高成就一样"时——我们在几乎所有谈论莫扎特的书中(直至爱因斯坦),读到这样的句子,跟原文一字不差——我们就会产生疑问,这样一种看法中可能包含着客观表达出来的某种标准,不管这种标准是什么。因为,准确来说,它还意味着,为音乐思想提供了一个客观上完美的解答,不过这一解答只保留给那些"所有音乐家中之最伟大者"来享有。

①　杜费(G. Dufay, 1400—1474):尼德兰作曲家。——译者注。
②　奥朗多·第·拉索(Orlando di Lasso, 1532—1594):尼德兰作曲家。——译者注。
③　斯维林克(J. P. Sweelinck, 1562—1621):尼德兰作曲家。——译者注。

去探究此种不允许探究之物,本身是不值得的,只是它使我们有机会去查明,处在最高级别上的、两个不同时代的伟大人物,尤其在以下方面是不可比较的,社会分给他们不同的地位和任务,这些决定了他们的创造性反应,并且由此也决定了他们全部的创作。这就是说音乐目的的不同性导致了个人内在气质、秉性和时代风格的不同性(我们可以把这种时代风格看作是成就,也可以不看作是"成就"。)

46　　也许,我们可以认为这种音乐美学的评价时代已经完全过去了。可是情况显然不是如此。凡有着这种预期目的的音乐作品,都会导致这样的结论,这时人们总要去从中寻找"内容",于是就会出现乐观主义和悲观主义这样的概念,它们也就成了评价的尺度。比如阿贝尔特否认莫扎特有"贝多芬式经过斗争后的胜利",认为莫扎特"不能贝多芬式地去克服黑暗命运的力量"。他似乎没有去思考一下:莫扎特有没有企图在斗争中获得胜利或去战胜某种力量。但是,我们可以向阿贝尔特肯定地说,莫扎特并没有这样想,因为在莫扎特的绝对音乐中是远离任何题材性概念的。阿贝尔特在论到后期维也纳时代的莫扎特时这样说道:"……现在,在他生命的晚期,天才的翅膀引导他飞向一块新的疆土,这块疆土已不再被唯一的即使还是很有教养的社会阶层的鉴赏力所统治,而仅为艺术家的良心所统治,它的眼界早已被贝多芬艺术的霞光所照亮。"[1]有教养的?这样一个社会阶层谈得上有教养吗,这个阶层真的每天要"新创作"吗?除了万·斯维特恩之外,像这种每天不断地接到新作品却忘掉昨天送作品来的作曲家的社会阶层,还想得起前天来送作品的人的姓名吗?恐怕不可能吧。莫扎特对此很明白:"……只有在维也纳",他这样写道,"命运是如此不顺利",以致于他"什么钱也赚不到",这与他是否听从"艺术家的良心"实在毫无干系。根据阿贝尔特的说法,这种艺术良心莫扎特已经为贝多芬预先准备好了。至于霞光本身,莫扎特却再也没有看见它照亮。

① 阿贝尔特:《W. A. 莫扎特》,新的增定版,两卷本,附目录卷,由艾利希·卡泼斯特制作,第8版,弟比锡,1973,第1卷,第836页。

　　认为莫扎特的艺术受了时代的限制在表现上没有像 19 世纪的那么强烈，这种评价把强烈表现当成是绝对的成功。这种评价标准一直延续到我们这个时代。布洛赫在 1964 年还认为莫扎特的歌剧"肯定有些地方人们是不会忘记的"。① 但是在总体上，这是"17 岁的人的音乐"，当然很"优雅"。他与理查·瓦格纳的看法一致，他们都认为"这是迷人的但不是震撼人心的音乐，这是世俗净化的，但宗教上(!)几乎毫无疑问是音乐中的希腊风格"。对布洛赫来说，莫扎特最终只是一个童话歌剧作曲家，而贝多芬却用另外的声音诱发你："如果你的心灵受到了触动，那心灵就会振作。"②

　　我们不能决定是否应该认真对待音乐史上这种宝塔形的结构。我们在莫扎特的某种刻意的客观性中，看到了绝对之迷的独特成分。我们不知道这是怎么产生的，也就不知道它是怎么起作用的：它既激起了人的渴望，同时又抑止了人的渴望，我们意识到这种渴望的类型和它的来源，但对它却并不熟悉。莫扎特的音乐给了我们体验的深度，却不是通过体验本身，它表达的是一种"绝对"，它没有触及体验，因为他的音乐不想触及。莫扎特的语言每个人理解得都不一样，而实际上没有一个人理解了它。但是只理解了一点对我们也够了，其余部分我们自己去联想，对其余部分的阐述也有待我们。莫扎特比任何作曲家更能引起我们接受上的误解，这一点他同时代的人已经开始了，但在歌德的身上才表现得最关键。

　　1829 年 2 月 12 日，艾克曼与歌德的谈话里表达了一种希望，他说希望《浮士德》有朝一日也会有相应的音乐。我们可以这样设想歌德的回答："这是不可能的。因为这是不一样的，一个像浮士德一样的形象在渴望最高的认识时拿他的灵魂的得救去冒险是一回事，而一个像

①　E·布洛赫：《乌托邦的精神》，法兰克福，1964，第 68 页。

② 　同上，第 84 页。

唐·璜的形象,在实现他的感官享受中牺牲他的灵魂得救是另一回事。浮士德说的话通过音乐会失去它的思想内涵。唐·璜则相反,他不是一个有学养的人。音乐让唐·璜从外部新生了,他自己却不知道这一点,通过音乐他才是存在的。"

48　可是歌德没这么说,而是说:"这是完全不可能的,音乐有时候必须包含令人厌恶的、可恨的和可怕的东西,但这些东西是我们的时代所不喜欢的。音乐必须有唐·璜这样的特性,莫扎特是本该为《浮士德》谱曲的。"

这是一个令人感到奇怪的惊奇的回答,歌德显然认为音乐可能加深在"渴望认识"和"渴望的东西无法实现"之间的鸿沟。这样的音乐就意味着要刻画一个人类问题。就像克尔恺郭尔所说的,唐·璜不是一个自我思考的人,唐·璜是一个反能用音乐来展示的人,因为他生活在情欲之中,这种情欲使他丧失了意识,并因而丧失了意识明确的语言表达。浮士德则相反,他生活在极高的意识之中,他首先存在于自己的独白之中。我们几乎不能设想歌德会忽略这个根本区别。我们也无意去假设歌德会去听用一首超大型的男高音咏叹调唱出来的浮士德的长篇独白。也许,歌德会听出唐·璜和梅菲斯特之间的亲合性,但是这种亲合性,恐怕歌德也只会听得很肤浅。

不管怎样,歌德的话对我们还是有教导的价值。这个价值就在于:唐·璜首演 42 年之后,莫扎特去世 37 年之后,戏剧家歌德并没有把莫扎特的歌剧视为过去时代的艺术作品。这种与时代相连的形式的表现潜力,歌德认为现在还能用于表现新的、伟大的、从来未被人表述过的内容。相反,歌德认定,只有这种音乐才适合表现这样的内涵,歌德渴望在他那个时代的音乐里,也就是贝多芬和早期柏辽兹的作品里有这样的内涵。歌德的这段话不是指后来浪漫派加给莫扎特的活泼和谐的成分,不是指罗伯特·舒曼所说 g 小调交响曲中表现出来的"希腊式的缥渺的优雅",也不是指瓦格纳自以为的"光明——爱"的天才人物,而是指看起来好像已经丢失了的表达"可厌可恨可怕的东西"的能力。当然,歌德也听过客观上的确是"美的音乐",但是显然也听过主观上不觉得美的音乐,他更多听到的是莫扎特随心所欲地给他的舞台人物表达的

各种各样感情的音乐,莫扎特也因此表现了音乐的全貌。这种全貌让我们理解了他①塑造的形象。

　　除此之外,歌德的这段话把音乐的主观潜能与客观潜能混在了一起。这也许要由艾克曼负责,因为音乐不应该包含这些反面的属性,而应该去表现这种反面的属性。这里,几乎让人想起了莫扎特自己的理论上的表述。1781 年 9 月 26 日,他从维也纳给他的父亲的信里写到了《后宫诱逃》里奥斯敏的 F 大调咏叹调的谱曲:

　　　　……因为一个人处在这样剧烈的愤怒之中就会冲破所有规则、分寸和本来的目标,他不能自制(音乐也就不能自制),但是激情不论激烈与否永远不可以表现得让人厌恶,音乐在最可怕的情景下永远不能去伤害耳朵。在这种情况下音乐也要悦耳,因此任何时候需要的都必需是音乐,这样我就离开了 F 大调(即该咏叹调的调),但不是转到远关系调,而是近关系调。不过,也不是最近的 d 小调,而是较远的 a 小调……

　　"在最可怕的情景下"音乐不能自制了,这样,在这里就混淆了主体与客体,但尽管如此,恰恰在莫扎特的这几行字里我们看到莫扎特天才地处理了原因和结果之间的关系,从而也让我们看到了他精细地区分表现者和被表现的东西的能力。当然,这种理解是和时代相联系的,这是莫扎特发展过程中很短的一段时间。因为 5 年之后他已不再关心自己是否会伤害不同时代人的耳朵了。当然,他在理论上也没再对他的目的说过什么,反正已没有人再去理解他了。

① 指莫扎特。——译者注。

　　可惜，歌德话中值得注意的积极部分被他下面的话损害了。他接下去说道："迈耶贝尔也许这方面有能力，只有他不会参与到这中间去，他和意大利戏剧交织得太紧了。"我们不想去探讨迈耶贝尔和意大利戏剧的紧密关系，音乐风格的分析既不是歌德的强项，也不是我们这里探讨的主题。但无论如何，在莫扎特——迈耶贝尔两者选其一这个问题上表明歌德对音乐是完全陌生的，甚至在那时要在这两者之中选取其一也不是那么容易的。创造性的天才①并非一定在接受能力上也是天才的。

　　我们无法想象为《浮士德》谱歌剧，由莫扎特来为《浮士德》谱曲就更无法想象，因为对我们来说，从《唐·乔瓦尼》到《浮士德》，其间隔了40年，这是巨大的风格转换时期。在我们看来，为纯粹戏剧场景谱曲，至今为止柏辽兹还是唯一的人，并且是合适的人。可是歌德不喜欢他，尤其是歌德的朋友——他的音乐顾问采尔特显然对柏辽兹评价不高②。尽管歌德如此的评价（如果我们可以称这为评价的话）说明他给予了莫扎特比直到我们本世纪的各代人更深刻、更广泛的意义。后代们听到的是莫扎特音乐的魔力，是那种仿佛毫不费力的轻快。这种轻快掩饰了所有的悲剧性，正是在温柔的和解的音响中包含了悲剧性。可是，后代们却不去关注这些巨大的特点，这些特点这些成分在进行音乐分析和音乐解释之前，是本应该先加以提出的。对我们来说，这些成分正是高度艺术成就的秘密所在。如果我们能对这秘密进行分析，就削弱了对象的绝对意义：这样的分析在艺术价值上就和分析的对象平起平坐了，也就意味着分析和分析的对象水平一致了。莫扎特的解释者仅仅能描述他的作品的价值，但无人能达到他音乐的核心，达到他激发情感的中枢。我们再说一遍：我们完全清楚以上所说是模糊的，是不

①　指歌德。——译者注。
②　采尔特(C. F. Zelter, 1758—1832)：德国作曲家，歌德的好友。——译者注。

科学的,可是最严肃的研究者也受到了诱惑,要去阐述那个无法解释的东西。他们相信能在"作为人"的莫扎特身上找到那种证明,这种证明会为他们形而上的结论进行辩护。莫扎特这个谜正在于"人"这个概念不能作为解开这个谜的钥匙。就像活着时一样,死后的他也只存在于他的作品里。渴望去解释无法解释的东西,是达不到目的的。这种渴望从科学的一面又产生了它的另一面,他永远处于猜想之中,无法证实,只能对过去进行推想。在这种情况下,就没有共同的语言了。甚至于表达"拒绝",也根据意识的不同每人有自己的专门用词了。

51

贝多芬这位搏斗的巨人带着光环从画像上朝我们看,他的目光既怀疑又崇高,仿佛他为后世树立了一个典范,他永远是不可企及的。他永远是艺术家的典型,这种艺术家面对缺乏理解的同时代人,采取了自主的激烈反应,并且向他们做出了火山爆发似的、但还不能算作是混乱的、可永远是肯定的回答。但请注意,这是对世界发展规律的肯定,而不是对社会秩序的肯定。他无意识地寻找错误的判断,以便他从高处着眼用自己的高尚品性来反对错误的判断。贝多芬要"帮助受苦的人类"(也就是今天有些人所说的:改变社会,这中间是有一点真理的),贝多芬的伟大尤其存在于他的伦理愿望中。莫扎特则没有这样。但莫扎特确认,他的潜在的反抗有着明确的目标,他是一个"顺从的天才",他苦于这种顺从。直到他理解了"社会"(这个字指的是今天意义上的社会),但是等他理解了社会时,他已经离开了这个社会,社会也已拒绝了他。这就是莫扎特最终的厄运。

后世就是试图这样阐述莫扎特,永远用奇怪的、限制的、选择的方法,经常没有把握,甚至后世的人们自己都对这种无把握感到惊讶。后世的人们过去和现在都只看莫扎特的神童时代和去世前的时代,而中间的阶段,要么偏向他的开头阶段,要么划入他的最后阶段。无忧无虑的儿童年代一直划到1777年的巴黎之行,屈服于命运以及预感到死亡的阶段,则从1778年就算起了,即"失去"母亲那一年。

每一个"小调的阴暗"(这个概念我们以后还要继续探讨)都引起了解释者的关注。一直到了《魔笛》中再一次以美妙的令人喜悦的方式出现了儿童般的活泼成分,"尘世的沉重",人生的包袱都已摆脱,于是只剩下了神性的单纯!《魔笛》的附带主题,它的明确的外在目的,给观众的想象空间都不属于解释的范畴了。这些解释者们在聆听的时候仿佛要我们也变成儿童,音乐起了"纯洁又净化的作用"(约阿希姆·凯泽语)。

对莫扎特说来(后世这样认为),一切都是容易的,在他的身上,在这位缪斯的宠儿身上,但并不是同时代人的宠儿身上,所有的灵感都会转化为音乐,并经常被人认为是所谓典型的莫扎特音乐。那些迷人的旋律,在这种旋律的轻快流动中,我们似乎感觉到了较深的层面,可是与此同时,我们放弃了对它的深入研究。于是就有了错误的结论:就让我们轻快些吧,因为生活已经够沉重了。可是,我们应该确认,恰恰是这个看起来是莫扎特式的特点,为他的同时代人,像博切利尼或再早一点的约翰·克里斯蒂安·巴赫(其他中流的我们就不提了)看作为比莫扎特还莫扎特。明确的情绪对比,调性的有意识间离,一再出现的莫扎特的主要风格手段,这一切其实是有内在联系的,谁去破坏了,谁就错了。莫扎特有着适合他那个时代的音乐成分,在这种成分中有时候反映了时代风格,但是这种成分并不是高品位的,它并非莫扎特的真正本质。这种错误的论断,事实上首先是因为把有些成分从整体中分离了出来,其次是因为分离出来的东西起了不好的作用。比如给钢琴学习者用的练习曲集,这些学生与大作曲家的接触,就是这样开始的。通过这样强迫练琴,他们对这些大师便有了先入为主的印象,把易懂好记的东西与典型的东西混淆起来了。这是传播得最广最普通的歪曲方法之一,因为,典型的东西就这样成了容易理解的东西,成了轻快的东西,成了易演奏的东西,因此也就成了游戏式的东西了。莫扎特成了洛可可式的人。我们几乎不敢顺便提一下这些套话,一代一代的人都通过这些套话处在极深的假像之中。"莫扎特的伟大并不在于他比18世纪下叶许多平庸的同时代人优越,而在于他的音乐的奇妙的能力,他的音乐

永远有新的现实意义,能变成一种新的存在。"①

比如说,假如我们在 d 小调弦乐四重奏(K. 417b,1783 年 6 月)把 D 大调中段从小调小步舞曲乐章分离出来,这样做就是把它从整个有内在联系的计算精确的张力关系中疏解开来了,这恰恰是典型的"走样"。在三个伴奏乐器的拨奏音型上,优雅戏耍地出现了第一小提琴的声音,它仿佛在为纽芬堡皇宫里的瓷器人的舞蹈伴奏(今天在有些唱片盒上这些瓷器人还在代表着莫扎特的音乐)。怎样的对比——小步舞曲的强调性力度重音和半音移动间形成强烈的反差看起来已经消失。从整个内在联系来看,这就像个大笑话,就像很有代表性的洛可可式的八音盒了(顺便插一句,仿佛莫扎特要在乐章中以讨人喜欢的滑稽模仿者出现,莫扎特似乎不相信他的同时代人会对这些乐章作出正确的评价)。这里想要的东西也就浓缩了出来,而且从"最忧郁的"莫扎特身上,从强烈运用小调的意志中浓缩了出来。"整部四重奏是被人错误认识的悲观主义者莫扎特的动人证明。与贝多芬完全相反,他不能摆脱心灵中的阴暗力量。"阿贝尔特这样说②。作为乐观主义导师的贝多芬又来得太晚。这里的阐述,有着始终如一的目的,那就是要从调性选择及音乐外在形态中看到内心状态,甚至看到作曲家对世界的看法。我们在大多数的传记中都可以找到这种可怕的简单化,把思想上的悲观主义或乐观主义和心理上的躁狂或忧郁混淆了起来。仿佛哲学家对前途阴暗的幻象是受一时心灵的低潮所决定的。

从莫扎特的小调乐章中,人们一直试图去构建"悲剧性的"发展

① 　马利希・第伯里乌斯:《莫扎特——种种角度》,慕尼黑,1971,第 9 页。
② 　马利希・第伯里乌斯:《莫扎特——种种角度》,慕尼黑,1971,第二卷,第 147 页。

54 轮廓。这样,d 小调四重奏中的小步舞曲乐章的阴沉的基本情绪就被看作为"伟大"g 小调交响曲(K.550,1788 年 7 月 25 日)中的小步舞曲乐章的"前奏"。也就是说,这是一条轨迹,它从"小型的"g 小调交响曲(K.183[K.173dB],1773 年 10 月 5 日)的小步舞曲乐章开始,当然,它结束于包括他创作的光辉时期,包括了 g 小调五重奏的小步舞曲乐章(K.516,1787 年 5 月 16 日)。去检验或去批评这种比较在发展史上的根据,并不是我们的事情。这里提到它,只因为这种"比较"包含了一种评价。根据这种评价,不必说得很清楚,但已经很清楚:"伟大"是按完美的程度来衡量的,是它给每部作品确立了地位。当然,作为音乐家,莫扎特的发展不能减化为他"技巧"上越来越娴熟。就像每一个大艺术家一样,艺术家的发展是由内在规律决定的对自己潜在力量渐渐深入的钻研和发掘。这在莫扎特的身上尤其如此,因为他所有的经验都归之于他的作品,而不是归之于他个人的发展,不是归之于个人的成熟过程,不是归之于用言语表达的智慧,不是归之于对世界的看法。没有第二个人像莫扎特那样,他是不用涵养和成熟的智慧来表明自己的完美的。他对一定的机会及社会状况的依附使他有可能创造了很多音乐作品的类型。那些伟大的大管乐小夜曲(谁会否定它们的管乐乐谱的完美呢?)写于 1781 年,是"中年"莫扎特的作品。所有他的小提琴协奏曲产生于 1775 年春冬之间,几乎所有的大型钢琴协奏曲写于 1783 到 1785 年间,这是有无限创造力和外表光华的短暂时期。毫无疑问,他外表光华的生活促进和支撑了他的这种创造力。

当然,在他身上,他的日趋成熟表现在对各种陈规的摆脱上,这些陈规曾被用于他的音乐作品类型上。要最终从正歌剧的僵枯中(这种僵枯我们实难接受)挣脱出来他需要时日,比如说,1772 年,16 岁的他在《露琪奥·希拉》(K.135)中还严格遵守正歌剧死板的规则,9 年之

55 后到了 1782 年,他就写下了这一音乐类型不可超越的杰作:《伊多曼纽奥》。这是 26 岁的莫扎特一部完美的作品,它充满了力量和永不枯竭的蓬勃朝气。11 年之后(1791 年),在《狄托的仁慈》中只有几处还闪耀

着这样的光华。如把他较早的歌剧浓缩的音乐财富再来一次展示，那么我们看到的是经验技巧的退步。在有的作品中，他的道路从"虽然已经，但却还没有"经过"完美"再走向"不再"。因此，我们不能完全正确评价（把握）莫扎特。我们在每一部作品中看到了他的发展线路，这条线路会有通向未来的东西，可是它却"几乎有了"，但"却还不充分"。对"三部大型交响曲"——最后几部交响曲的套话仿佛专在于说明：早先的交响曲价值较小。不过，至少有三部交响曲可与最后的三部交响曲相比较。这三部是 D 大调（K.385，《哈夫纳》，1782 年 7 月），C 大调（K.425，《林茨》，1783 年 11 月）及 D 大调（K.504，《布拉格》，1786 年12 月 6 日），每部作品都有其自己的特色，它们各有自己的独立性，可与这三部"伟大作品"——"他交响乐创作的皇冠"相媲美。我们最好当听众，把每部作品从时间顺序的关系中分离出来，然后把每部作品当作心灵和创作状态的证明来聆听，把它们当作有它们自己的规则和必然性的作品来对待。

"音乐爱好者"，虽然大多带着诧异，确认说，"作为人的莫扎特"在他的经历中及在他对生活的看法中"过分地普通了"。这是说，"音乐爱好者"在莫扎特的身上没有发现一种伟大的姿态，这也就是指莫扎特缺乏那种指导他创作的、引领他向前的"贝多芬意义上的"意志，缺乏阐释生活的纲领及由此形成的核心观念。与这样一种观点进行争论，今天已不再有其价值。首先，因为我们知道，或者我们应该知道，"过分地普通"这个挥之不去的幽灵只有对那样的人说来才是存在的（当然是指其大多数），这些人自己就从来没有问过自己，他们自己秘密的内心生活是不是跟别人带着目的性的评价相一致。不过，在有关莫扎特的著作中，这样一种审查式的文字，像过去一样，还在继续，间或也结出了不合乎情理的果实。比如阿瑟·舒列希这样写道：

56　　　没有人会因为莫扎特艺术上和人性上的片面性而去指责莫扎特（这当然意味着这位作者自己恰恰是这样做的——作者按）。但我们要想一想，欧洲人有很多天才的英雄人物，因此欧洲人喜爱广博性。我们德国人在我们崇拜的歌德身上看到了这样一个多方面的广博的伟人，我们德国人把他当作最高的典范来尊敬。沃尔夫冈·阿玛第乌斯·莫扎特却是与歌德的多方面性完全对立的人，这使我们失望。如果说，作为一个纯粹的音乐家，理查·瓦格纳和莫扎特相比处于劣势，那么作为艺术家，瓦格纳和莫扎特则可以相提并论。但作为人则毫无疑问，瓦格纳优于莫扎特，从两者的艺术性和人性总体而论，则拜洛伊特的大师①要高出于莫扎特。《特里斯坦和伊索尔德》的作曲者在乐剧中所贯穿的力量是独一无二的。谁如果没有能力去赞赏这种力量，就根本不理解天才对世界的斗争，这样的人甚至对伟大的拿破仑也是不会理解的。②

　　　我们承认：我们很可能确实不理解伟大的拿破仑，除此之外，尝试去理解拿破仑与我们的研究关系也不大。但说到"拜洛伊特的大师"，那么我们对这样的奇特的比喻——这位作者的评价尺度值得我们深表惊奇，这位计算者他竟把贯穿自己意志的力量当作评价人性的绝对标准，把它列为天才的属性，即使这种力量并不属于某种特定职业的需要。在拿破仑这则个案中，当然他是会去贯穿这种力量的。事实上，艺术的和人性的完美统一反而对这种贯穿自己意志的力量起阻碍作用。当然在今天，我们对这种独自冥想出来的观点不必再去认真对待。这种观点说明，传记式的论证是荒谬的，它把审查和划定特性当作了评价的方法。

① 指瓦格纳。——译者注。
② A·舒列希：《W·A·莫扎特，他的生平和创作》，两卷集，莱比锡，1913，第二卷，第330页。

　　把人和音乐家拆开，把作为人的天才与其作品的创作者拆开，这是
一种可以理解的无奈的结果，但却是脱离实际的、不恰当的。其所以不
恰当，在于它反对任何要了解真情的企图，它要让我们明白：对我们来
说，这一部分比另一部分容易理解。在作为人的莫扎特面前，学者们会
不知所措。当他们看到莫扎特如何说着毫无分寸、毫无节制的语言，当
他们看到莫扎特如何突然满嘴诟言脏语大爆发，这时，他们会不知所措
地或羞愧地转开身子面向另外的一边，因为学者们对莫扎特这（凡人
的）一面无法作出解释，尤其是因为，学者们心中的"天才"形象是浪漫
派的传家宝，而浪漫派有关"天才"的形象在实际真相和文学想象之间、
在对待人的心理方面，几乎是不加区分的。于是，给堂妹信件的肮脏内
容就尽可能长久地予以保密。后来，这些内容发表了，公开了，学者们
就首先要进行辩护，其中一位研究者向那些人喊道："他们讲的针对的
不是莫扎特。"而这些人则认为他们讲的是针对莫扎特。"他在演
戏！"①，形象必须保持干干净净，凡为阐释者视为不干净的，必须加以
清除。这位天才音乐家在音乐之外所说的话要么划入美学的范围，要
么归于伦理的边缘。莫扎特在演戏吗？他在音乐之外所说的话，都是
根据不同时期的经历说出来的，这些经历不仅决定了他的心情，尤其决
定了他的看法。对莫扎特的形象从来就无法确定下来。莫扎特不知道
自己的内心，考量自己的心灵他也没有兴趣，因此莫扎特也没有解释过
自己的心灵，除了在一些阴忧的时刻，尤其是晚年的阴郁的时刻。

57

　　要保持莫扎特形象纯洁的企图比形象本身还要久远，因为这些企
图要追溯到莫扎特还活着的时代。出版家布莱特考普夫先生和黑尔泰
先生轮流地试过把艺术名人卑俗下流的台词改写得略为文雅些。② 但
结果是：在文字"掉色"的后面，还是让人分明听出原来台词的本意。这

① H·戴纳兰：《陌生的莫扎特：他钢琴作品的世界》，莱比锡，1955，第75页。
② 布莱特考普夫(J. G. I. Breitkopt, 1719—1794)：德国音乐出版家。——译者注。
　黑尔泰(G. C. Härtel, 1764—1827)：德国音乐出版家。——译者注。

58 样的改写缺乏某种鲜明的标准,因为恰恰在这些或别的一些应景式的作品中常常显示出日常生活和创作之间可以核实的接触点。当然,这大多数是些微不足道的动因,是据偶然情况所写,因此与此相应,这些都是并无诗意可言的出于帮人之忙而写的作品。这些作品反驳了每一个说它们充满了激情的诬蔑性评论,它们的作用有时断然相反,仿佛它们创作出来正是为了使后世难堪。这些作品,就像一篇辩解的评论所说的那样,大多"产生于大师随心而发的情绪",当然大多是出于随心而发的好情绪。与此相反的"伟大作品",它们的产生过程我们却反而不清楚,而这些作品有时却让我们知道莫扎特外表生活中有意识经历的平庸瞬间,这当然是他生活中的次要事情。他自己对这些作品评价也很低,他甚至没有把它们登记到他的作品目录之中,比如那首《丝带三重唱》(K. 441,1783?)。这是一首用德语歌唱剧重唱风格写成的反映一件极普通的滑稽事情的曲子,但它音乐上的质量比此曲的歌词要高出许多。很能说明问题的是,莫扎特每一次强迫自己把那种愚蠢瞎闹写成音乐时,他总是归于失败。哪里的歌词不符合他音乐的水准,哪里的歌词就会被音乐修正。在他快乐惬意的情绪下或庸俗情绪支配下所写成的音乐小品中,音乐思想的精神和高雅大多会减弱庸俗主题本来想达到的震撼作用。这一点尤其适合那些作品,这些作品的歌词内容涉及内在的肮脏要求,如《啊,你这个蠢驴一样的马丁》(K. 560,1788),布莱特考普夫把它改为《你打哈欠,懒鬼,又打了》",以便让歌词中所写的"对着嘴巴拉屎"不再显得突出。还有像《把我的屁股好好舔舔干净》(K. 233/382d,1782?),黑尔泰改为《没有东西再使我精神振奋》,而布莱特考普夫则把《去你的吧》改为《让我们快活吧》。(K. 231/382c,1782?),莫扎特只会在他一生最无忧无虑的瞬间才会对同时代人提出这样的要求,虽然这种要求,就像我们在有些书面文字中所读到的那样,仅适合于感受到强烈的情绪之时。这里,音乐也没有再配上不高雅

59 的原词。莫扎特的音乐没有粗野,连一点粗野的暗示也没有。甚至歌词要求出现粗野时,莫扎特的音乐也不粗野。这里他是在反对着自己粗野的歌词在作曲。于是我们要问:在不体面的对象身上,一看就清楚

的外表还会给人以假象吗？

　　扩大开去说：莫扎特的作曲总是与他自己写的文字不一致，与他的信、他的札记不一致，从而与他的外表、举止和行为不一致。或者，也可以反过来说：他真正的语言——他的音乐是受我们尚不了解的源泉滋养的，它依靠的是给人强大影响的感应力量，这种力量远远高出感应的对象，以致于我们遭到了摆脱。这样的音乐的创造者是我们所无法企及的。

　　如下一点很有代表意义：连莫扎特的外表都从来没有被画得令人信服过。同时代的画家和铜版画家的画像（非高档的专业画家及能力相对较高的业余画家），每一幅画得都没有什么特别的不一样：从外表的相貌上总出现一种特征，这个特征表明这相貌后面还有潜藏的东西。贝多芬的多幅画像却允许我们仔细区分他表情的增强，在这当中表现了理想化的程度：被画的人的声望日隆，于是这张敦实粗犷有肉块般鼻子的平民的脸画成了高额头的骄傲的挑战者的面庞，这样，生者原来的形象就变得黯淡无光。贝多芬画像中外表最动人的恐怕就是费迪南·瓦尔特谬勒的那一幅，他是为贝多芬画像的画家中最有天赋的。如果我们去除了莫扎特画像上那不真实的部分，去除别的画像的模仿，那么剩下的只有违反本意的刻意塑造出来的没有内涵的空洞形象，而没有表现出任何的理想。这幅画像最被传记家们取来作为他们的传记中传主的插图：这是 1782 或 1783 年由他的连襟约瑟夫·朗格所画，奇怪的是，它是一幅未竟之作。对莫扎特超越其时代的描述（我们还会读到）远远超过这幅画所表现出来的质量。也许，他存心不去加以修改，即使在外表的典型特征方面，这幅画像也和其他所有画像不相同，也许除了那突出的（莫扎特的）眼球之外。在后来的画像上，眼球就突出得更厉害了，这尤其在陀拉斯托克（1789）画的银粉铅笔画上。我们看到的这幅画是可以接受的，但它的侧面形象毫无生气，就像枚纪念硬币一样。

　　除此之外，与可靠的画像共同的地方是大鼻子，外突的鼻翼及显明

60

的上唇。但从所有这些画像中不能得出超感官作用的推论,纯粹的外表形态只说明这是同一个人。再说,这些画像并没有杜撰的庄重优美风度,更没有表现什么不朽。当然,莫扎特的交往圈子里也没有伟大的或追求时尚的寻找肖像模特儿的画家,恐怕莫扎特也不过是个不像样的模特儿,是个称不上漂亮的人。但我们可以断定的是,在莫扎特时代,与早先的时期相反,即使是奥地利的亲王诸侯和专制施主们,几乎在那时也找不到能根据他们一时的荣耀和地位把他们画下来的肖像画家。约翰·克利斯蒂安·巴赫在伦敦总是由庚斯博罗画肖像,海顿也在那里由约翰·霍布纳尔画像(1791),他画的海顿是唯一一幅画得好的肖像。与莫扎特交往较近的圈子里只找得到一个大画家,他就是卡尔·路德维希·基赛克。亨利·雷伯恩爵士曾经为他画过像①,但那时,他已经不再是修改《魔笛》脚本的席康乃特尔班子里的成员,而是杰出的科学家,矿物学教授,并正在都柏林皇家协会授课了。

同时代的有几个人活到了19世纪,他们报导说,芭芭拉·克拉夫特1819年的油画莫扎特是画得最像莫扎特的。这幅画画于莫扎特去世27年之后,但却符合评价者记忆中的极高要求。根据概率的规则,从当时具有的油画材料画出来的外貌总体特征来看,从画家不懈的努力和艺术技巧相结合这方面来评价,就是对今天的我们来说,它也是一幅成功的美术作品。为了使画面人物显得富有才智,莫扎特的目光没有注意任何人,他的眼睛也没有在看着任何人。这目光所要表示的神情无法加以肯定,它既在说话,又在沉默,虽然莫扎特恐怕从来没有摆过这样的姿势以显示自己的庄重。就让我们留下对画面的这一印象吧。

去世后所作的死者面部模型制品早已消失不见。也许是康斯坦策或尼森把它毁了②。现存的制品是伪造的,仿佛莫扎特有形的形象注定要避开人们对它的再现,以便给所有其作品的阐释者及由此给所有

① 雷伯恩(H. Raeburn, 1756—1823):英格兰著名肖像画家。——译者注。
② 康斯坦策(1762—1842)是莫扎特的夫人,尼森是(1761—1826)是丹麦外交官,康斯坦策第二任丈夫,也是第三个莫扎特传记作者。——译者注。

把天才"当作人"的阐释者,一个象征性的警告。

下面离开本题的一段话谈的是"天才"。"天才"这个概念源于18世纪,今天它已受到了怀疑。事实上,我们不会把这个概念用在任何同时代人的身上,不仅对人所缺乏的距离禁止我们使用它,另外,这个概念没有明确的定义,这也使我们不能去使用它。它的使用要依据充分的定义,在我们的亲身见证下,让我们看到展示出来的作用和影响。总之,我们需要能说明问题的典范样板。什么是"天才"(Genie),它和Talent(天赋,有天赋的人)有何不同?人类遗传学家说,精神的超常成就的程度,在可预见的时期之内将可以预测得出来了。我们怀疑这样的预测(有些现象,在最近几年是通过对我们思维的可测性才进入我们的头脑的)。我们同样怀疑更大胆的预言,即认为这样的超常成就在不远的一天将可以培植出来。

尽管如此,我们还是保留这个概念吧!读者知道,谁是这样的人。这是极少出现的永远不过时的完成杰出成就的人。他与社会事件无涉,他不为社会学和人类学所理解。虽能为心理学所辨认,但看起来认识得并不够。他的创作对塑造我们的特性作出了贡献,没有这样人的创作财富,今天对我们来说是不可想象的——我这里说的便是过去时代的独创性的天才。

我们对这样的人的内部活动机制知道些什么呢?唯有一点,我们肯定是认识到的:与其他创造力相反,在这种人身上,抑郁或精神心理的痛苦不但不会降低其创造力的潜在成就,反而会提升其质量和数量。否则,我们就会(对他们)知道得很少或者少得不能再少,以致于所知的不过是假象(因为我们在观察虚假的天才向外流露和自我沉思的内在心路历程时会被误导,或者我们的观察会阻断我们的认识)。对(真)天才来说,沉思默想不是他的全部,而沉思冥想对一个假天才不仅是全部,而且还是他的工具,他以"天才"登场出现,并要求人们对他这样赞许,他还考虑如何解释他的"无能完成"。在求乞的手所持的盘子上向

62

我们呈上他的灵魂,为的是把我们变成自知有过的证人,虽然这样做并不会构成他痛苦的原因。("谁现在在世界上某个地方哭泣,/在世界上没有原因地哭泣,/他就是在为我哭泣"——里尔克,《严肃的时刻》)。虚假的天才常常需要把同时代人当作伙伴,借口说,这是为了能向他倾诉,而除此之外,他实在无人可以倾诉。在这样的伙伴关系中,伙伴的作用便是在得到赞许的人的伟大面前屈从地赞赏他。这样,伙伴的作用就会受到指责,人们会指责他缺少(对假天才的)认识,心中缺少坚持己见的无私精神,他所受的指责是咎由自取。

这一段离开本书的题外话让我们明白,天才和假天才之间的界线并不总是很清楚的,这些界线有时作为对"质"的分级仅在个人自己的接受上各自作出不同的区分。因此我只能把"天才的标准"交给读者,让他自己去确立接受的标准,并自己去衡量,他对创造性成就的赞赏应该赋予谁,他在谁的身上看到了"杰出成就的奥秘"①。假天才首先在言语(表述)上显山露水,因为他只能在言语中表明他具有天才的资格,因此也只有在言语中才露出他的虚假性。

有时候,天才和假天才在作用上有相同的东西,那就是对后世的影响,对于这一点在评价上还没有把握。他们把天才的所有痛苦都尊重地加以对待(这些痛苦都是有据可查的),后世都带着自足的心情把这些痛苦统计了下来,仿佛后世本应给他们心中的英雄准备好比同时代人更好的生活条件,而不必想到,在假天才这则个案中,对假天才的无知恰恰成了把他焕发创造力并维持天才神话的先决条件②。后世战栗

① K·R·艾斯勒:《对天才进行心理分析的一些原则》,载《心理分析年鉴》,第 8 卷,伯尔尼,1975,第 24 页。

② 这里典型地叙述了对错误判断的抱怨,W·富特文格勒(德国 20 世纪中叶大指挥家——译者注)在他的《遗嘱》一书中这样写道:"问题是在今天的世界和我的感觉和思想之间的区别是否真的像我面前显现的那么大。这是否是今天许多艺术家必须经历的矛盾。我是已不再有我知道和我相信的同情者。但为什么这是如此无法比拟的痛?"维斯巴登,1956,第 23 页。

地在(天才的)废墟间徘徊,后世把它看作是天才的英雄斗争,并认为,他们需要把个人①作为解开其作品的钥匙,他们把"个人"当作一个傀儡,这个傀儡用他的作品当作外衣把"个人"包装了起来,同时说:瞧,它们多么相配。传记家们写出了有分寸的作品,时间的距离越大,那么给传记家们添枝加叶和联想的自由也就越大。

对于从心理学上没有研究过的及无法研究的时期的真天才来说,也就是在法国大革命之前的时期,这些外衣是不适合他的。海顿也好,莫扎特也好,都不能令人满意地按原样进行复制。对于从前的许多人,我们今天都还没有能力去按样描绘。人们费力地尝试在云雾中摸索,借助数据和资料,计算着:"怎样才是对头的呢。"天才们肯定并非有意模糊他们的生平痕迹,但他们大概除了作品之外没有深思地说明过自己。真正的天才不懂得健谈,以便让别人心中阴暗顿释。但这不是说,他不会、有时甚至极不会社交。可这种"社交"是"内向的",事实上他缺少的是除了在他的艺术之外感动他内心的东西用言语去向人交流的本领。这不是像假天才那样,想象自己是世界中心中痛苦的核心(里尔克:"谁现在在世界的某个地方死了,/没有原因地在世界上死了,/他就看着我吧。"),因为人们仅是断片式地并在主观的游移中感受世界。主观地看,这既不是可接近的,也不是不可接近的,既不是微小的,也不是不微小的,只因为他缺少伙伴,可以用他的特点对之一表为快的伙伴。他不是为男赞助人和女赞助人的宫廷而创作,也不是为了安排某种准备或礼仪而创作,而是自身压力的产物(杰苏阿尔多在自己的宫廷里创作,可谁知道,他在遭受多大的痛苦的压力!)②。他不是在关心自我认识,不是在作任何解释,他在消耗自己,煎熬自己,除非他生前的成功和他的体质允许他有别的条件。一切在燃烧,但他没有抗拒燃烧的过程,而他看不到这个过程。他没有看到与世界的关系,他什么也没有看到。

贝多芬看到了自己。他看起来是一个例外,但实际上不是,因为他

① 指天才。——译者注。
② 杰苏阿尔多(D. C. Gesualdo, 1560—1614):意大利作曲家,同时是维诺沙(Venosa)的亲王。——译者注。

看错了自己。他一开始就与别人接触很少,后来接触越来越少了。他只是看起来和同时代人有交流,因为这是一个人工合成的交流,大多是在他想象中他要否定的同时代人,贝多芬从他要否定的景象出发把目光投向了一个理想的世界。因此,对他说来,这个既存的世界是一个虚伪的骗人的世界。事实上,我们今天是把他看作理查·瓦格纳之前伟大音乐天才中唯一的天才,他试图把自己的意志从属于无所不包的伦理要求之下。这样的要求是得不到满足的。伟大受难者的典型不是莫扎特,而是贝多芬。他一生都在承受着人生的艰辛。

莫扎特从来没有把自己加入到同时代人当中去。他不会大喊:"你们其他的人!"他更不会喊:"哦,你们这些人!"贝多芬的海立根斯泰德遗嘱就是这样开始的,它清楚地意味着:"我虽比你们知晓得多,但我多么想是你们中的一员。"莫扎特直到他生命末期都以为他是属于同时代的人,是其他人中的一个,但当然是一个比别的人会得更多的一个。他也许从未试图有意识地向这些其他人介绍一点他个人世界里的东西,就像贝多芬或歌德那样。至少对于他(指歌德)没有把握的是:他是否真的曾经含着眼泪吃过他的面包(如他诗歌里所说的那样),如果莫扎特曾经含着眼泪吃面包的话。他也绝不会考虑面包是不是好吃,他容忍了这一切。他充分利用了接纳了他的同时代人,他会投身于他们,只要他们答应给他解闷儿散心。他对少数自己认识的真正的内行的称赞是易于接受的,而对于那些批评,却并不当作一回事,因为他对这些批评的人是蔑视的,甚至是置之不理的。他一开始对他的作品被藐视还表示过气愤,但后来对此也变得冷漠了。他仇恨服侍,热爱自由。但当他懂得了自由时,自由对他来说也成了厄运。他对作品成功的反应是不清楚的。他没有说过对他自己的成功作品表示很满意的话。我们不知道,莫扎特是否曾经有过这样的感觉:"我可以说我想要说的话。"就我们所知,他一次也没有说过如下的话:"这里我极好地完成了交给我的工作。"(同时,人们也对他说的这句话表示同意。)我们同样不知道他如何面对作品的失败,或如何应对这样一种见解,即认为他的某部作品

对观众说来太难了。当出版商霍夫迈斯特请他退出写三首钢琴四重奏的合同时,第一首(K.478,1785)他已经写好,但"太难",因此看起来很难卖出去。我们没有莫扎特得知出版商要他解约时他表示过震惊或惊讶的证据。莫扎特后来把第二首(降 E 大调,K.493,1786)交给了出版商阿塔利亚,这位出版商显然认为它可以卖出去,第三首则没有写成。恐怕没有比这样的想法更使他感到陌生的了,即认为他的同时代人对他的义务只有承认和尊敬他的才能,并且给他宫廷音乐师的职位。一直到他生命的晚期(太晚的晚期),他还不知道自己究竟是怎样一个(杰出的)人物。他的寂寞是极深的,同时这又是任何人都不知晓的寂寞,至少他自己到生命的最后几个月,都没有意识到自己的寂寞。虽然在他去世的前几年他已隐隐感觉到了寂寞,但他都压抑了它。只要有可能,他就把它掩饰起来。他不习惯于自己去研究自己,就像假天才常做的那样(里尔克:"我是一座孤零零的岛"),假天才把"痛苦的意识"当作无处不在的财富,并把它当作可很好管理的东西那样来精巧地加以表演。对于他所受的痛苦,他没有上帝可以诉说,因此他不在痛苦中也是沉默的,也许他把痛苦当作完全不同的东西(然而是什么东西呢?),他把它说成了别的东西。但说成了什么东西呢?

　　莫扎特的外在生活多多少少是在划定的传统风俗的范围内进行的,也许是他从未想过要去动摇这些传统。他不把自己看作一个不享受特权的孩子,不把自己看作晚期封建极权主义的牺牲品。只有当限制束缚他的制度开始之后,他才是反叛的。可是,他从未能把这种单个人的反叛具体化,或到处套用。他和与他想法相同或感觉相同的人并没有联系,也并不去寻找这种联系。他肯定有时有过革命精神的火花,对那些高贵者表示一下蔑视。与这些出身高贵者相比,他的社会地位当然是低下的。可是所有这一切,都是根据自己的经验的一时反应。我们没有莫扎特和别的向他发泄过反抗怒火的人有共同性或有过接触的证明,因此,我们不能把莫扎特衡量成一个有政治信念的人。莫扎特

读过博马舍①,也许他也赞同博马舍的(政治)倾向,但对于革命,莫扎特是不可能认识的,这对他来说太遥远了,因此他不会感受到直接的推动,也就不会对革命有任何情感上的兴奋。他与一般的时代革命思潮的一致是直觉的。时代精神传导给了他,却没有去触动他的意识,好像透过一层面纱,透过了一层过滤,但他已感觉到这一时代精神是适时的。在《费加罗》里,莫扎特利用了这一时代精神,虽然用得并无恶意。他是否估计过他在剧中表现时代精神的后果,我们并不知道。但无论如何,后果是出现了,维也纳让他倒台了。但我们同样没有证据证明他把当时维也纳对他的抛弃看作是政治性的后果。他恐怕还只认识到:这会使他的物质处境恶化。就是在这里,就像经常出现的那样,莫扎特的秘而不宣也使我们深为震惊。他对自己处境的孤单竟未说过任何话,而只是把人们给予他的和盘接受下来,这是一个确确实实的真正的宿命论者。"屈从于命运"这个词也许太严重了,如果用"虔诚的屈从"来解释则更是有些过分。对于母亲的亡故,莫扎特曾致信布林根(1778年7月3日)说②,"这是上帝要这样做。"但这句话只是三心二意的,只要谈到上帝的意志,他总是这么说的。他的意思其实是说"这是没有办法的事"。这是一句常用套话,等于什么也没说,但这恰恰是比说任何别的话更精确地再现了莫扎特反应的根据。

67　　在莫扎特的父亲还活着的时候,莫扎特对自己有一定的总体看法,他知道怎样看待自己。他认为自己勤奋,朝着目标奋进,听话,顺从。他长久认为自己需要改进,或者至少他已是这么做的。可是后来在维也纳,他把这些看法丢掉了,他自己不再关注自己了。勤奋和屈从(如果我们可以这样叫的话)只有不得已的时候才出现,直到他对自己的品德表示厌倦为止。他不多的自我观察,只有要求有分寸和必须进行克制时,才是恰当的和有分寸的。他也要求别人有分寸有节制,首先是对

① 博马舍:法国18世纪剧作家,《费加罗的婚礼》的原作者,此剧被誉为法国大革命的"前奏曲"。——译者注。
② 布林根(J. A. Bullinger, 1744—1810):莫扎特一家的朋友,萨尔茨堡贵族家庭的家庭教师。——译者注。

他妻子康斯坦策,可是自己却没有分寸没有节制,不仅仅在他工作定额上(被迫或者只有暂时的),而且也在他的生活节奏上。他的生活节奏不只是拒绝规律性,甚至完全失去规律性。只有确实的必要、授课、试排节目才使他的白天活动有了一点规律,但是这点规律莫扎特也不能长久坚持。他不会去认真看待这样做的意义。假期休息和工作休息不在他的计划之内,即使休假、休息时,他也不会安宁。他在打弹子球、在玩九柱戏时,都还在脑子里作曲。也许,在做乏味的平常事务时,他也在(心中)作曲。他的朋友们说,在莫扎特心里无时无刻不在作曲。我们的想象也与此没有什么两样。

身后荣耀或永垂不朽,这种想法是莫扎特思想储存库里所没有的,因为他专注的是创作和日常生活。"后世"这个概念是他不熟悉的。而这方面,他的父亲列奥波特想得远远要多。有时我们真感到惊讶,他竟想得那么的远。他的思想和计划的主要部分都是为他的儿子。他巨大的失望,他的提防,他的断念都是为儿子。令人钦佩的是,他设计的计划和未来景象虽然总有些迂腐,但却是聪明的、明确的,不少情况下是正确的。我们不了解的是,他真的相信自己的儿子会受这些计划的影响。但不管怎么说,列奥波特,我们不可以忘记,总比他的儿子要大37岁,这不仅是一位年龄较长的父亲,而且他生于1719年,是属于另外一个时代的人。在他生活的那个时代,当然对"天资"的知识一点儿不比他儿子的那个时代少。从那个时代的非心理学文献中,人们令人信服地得到一个深刻的善良告诫,被告诫提醒的人这之后便会开始新生活。塔米诺①这样唱道:"这些男孩们智慧的信条/会永远埋在我的心里。"这里,信条和告诫混淆了。所以那个时代常常很容易碰到"坚定"、"忍耐"和"沉默"这样表明素质的字眼。当然它们也属于人的品德,所有这些都是沃尔夫冈所高度掌握的。

68

① 《魔笛》中的主人公。——译者注。

列奥波特·莫扎特为他的儿子因不谙世故受各种各样的绝望侵袭时所设计好的对付办法，是很形象化的，就像我们在浪漫派文学中所读到的那样。这一极常有的视角是艺术家命运所常常遇到的。1778年2月12日，他从萨尔茨堡给去巴黎的22岁的沃尔夫冈这样写道：

> ……这完全取决于你的理智和生活方式，做一个平庸的全世界都忘记的作曲家，还是做一个著名的后世在书本里还会谈到的乐长，你是由一个女人抱着死在挤满受苦孩子的小房间的草褥上，还是像一个圣婴那样：快乐地经历生活，享受尊敬和后世的荣光，为你的家庭备好了一切，在世界上带着声望死去？……

如果我们在这里把"死去"用"活着"来替代，那么这样的"两者选一"到还说得真不坏：受苦的孩子，在草褥上结束人生——确是一幅效果极佳的形象化图画。不过，这对收信人却没有起到作用，因为没有东西、没有人，也不是父亲使他从信中提到的"女人"身边离去，如果这个女人不是自己最后拒绝了他的话。这个女人就是阿洛西亚·韦伯①。当时她16岁，是个大有前途的歌唱家，莫扎特使她终于成为一个伟大的艺术家。但首先，列奥波特·莫扎特自己也不清楚：人们没有给他的儿子在光辉和困苦之间的选择权，理智地权衡利弊不在沃尔夫冈的权力之内。从一开始，迹象就处在自我崩溃和毁灭的一边。这当然是父亲所不能预料的：沃尔夫冈的前程在他的心目之中，列奥波特看到儿子的非凡能力，他要充分地、尽最大可能地利用它。但他有一点没有看到：天才的内心冲动和无法劝导的意志。

今天我们对列奥波特·莫扎特的生平兴趣比较小，之所以对他还

① 阿·韦伯（Aloisia Weber, 1762—1839）：德国女歌唱家，韦伯姐妹中排行第二，为德国演员兼画家约瑟夫·朗格之妻。——译者注。

有点兴趣,只因为沃尔夫冈的生活到了较后的时期还一直由他在掌控。到了他生命的第 3 个十年,父亲的影响开始削弱,但儿子继续听命顺从,至少表面上有意识地这样做。客观地看,这样有意识的顺从永远是勉强的,但听从者并未意识到这一点。破裂发生在 1781 年 5 月 9 日。这一天,沃尔夫冈辞去了在大主教柯罗莱多家的职务。当莫扎特 1782 年 8 月 4 日和康斯坦策・韦伯结婚时,这一破裂变得明显和不可修复了。从这一时刻起,两人彼此疏远了,虽然他们多多少少还对新的关系加以掩饰,这里,传统习俗及沃尔夫冈这一边的顾忌多少做了一些弥补。值得怀疑的是,这种疏远的程度那时是否已到达沃尔夫冈的意识之中,或者这在他身上所起的作用还只表现为一种无法说清的气愤。在列奥波特身上,这种疏远后来越来越表明在他给女儿娜纳尔信里的挖苦的、经常是蔑视的用词中。在这些信中,儿子从未被称为"你的弟弟",娜纳尔也把康斯坦策看作远远低于莫扎特一家,那就是说她和她的父亲在看法上是一致的。她的弟弟和康斯坦策,至少有几年,他们的关系要比她自己和她丈夫拜尔希托尔特・措・绍能堡男爵的关系要幸福一些,这一点她恐怕并没有看到①。但这却几乎没有改变她的态度。

对于列奥波特・莫扎特我们今天难加评价。这并非因为他似乎也有无人认识到的伟大,而是相反:他既不伟大,又对别人身上的伟大毫无辨别能力。他衡量伟大,首先衡量同行们,同他们的能力相比,但也同他们的成功和他们贯彻自己意图的力量相比,他一生在冥想人们怎样贬低其他人的成就,以有利于自己的儿子,对他的这种冥想我们当然不想进行指责。尽管有了疏远,但是直到去世,他从未对沃尔夫冈的创作、创作方法、乐曲结构、戏剧场景布局及其效果等减少过关注。而这对沃尔夫冈也是解围的出路:他向父亲报告创作情况,排练记录,并不时询问父亲的看法。

但难理解列奥波特的,首先是因为我们几乎不能在这个有虚荣心的、根本上是诚实的、受教育一般的诸侯职员身上,从他自己的大量极精确的、从中反映他对世界的看法的言谈中去真正断定什么,他的这些

① 拜尔希托尔特・措・绍能堡(1736—1801):莫扎特的姐夫。——译者注。

言谈从他与同时代人的关系中表明了他的特点——即他顺从的天性。哪些是传统风俗,哪些是虚伪? 哪些是虔诚,哪些是假虔诚? 因为不管他的好品性如何形成,他根本上有奴仆的天性,这种天性使他强烈地去适应谦卑,胆小怕事,为此有时甚至失去节制地到了诡计多端的地步。他有时掌握了唐·巴西利奥的腔调①。他给他儿子的最喜欢的劝告之一是"献媚巴结"。在曼海姆选帝侯那里;他把孩子们的家庭女教师变成了女朋友(1777 年 12 月 8 日),在慕尼黑鲍姆加登伯爵夫人那里他献媚,在可以利用的同行中他巴结。他在信中写道:"在曼海姆你做得真不错,巴结了卡那别希。"(1778 年 2 月 12 日的信)为了达到目的而去适应去顺从,这决定了他的态度,他的言谈书写的方式。他毫不考虑他常用的这种方法,他的儿子特乌斯可能会有别样的看法。他当然希望他的儿子能熟练地应用他的这套本领,日后变成一个能干的人,自然是成为最能干的人,但他当然首先要求他能用符合要求的风格创作乐曲。1780 年 12 月 11 日,他写信给在慕尼黑的儿子:

> 71　　我建议你在创作时不要只想着懂音乐的听众,也要想到不懂音乐的听众,因为你要知道,有 100 个不内行的,而真正懂得的只有 10 个。别忘掉所谓的通俗,通俗也会使人竖起耳朵。

沃尔夫冈如何对待这一提醒,他是否把这个提醒用到他的《伊多曼纽奥》中去了,对此我们无法判断。列奥波特害怕儿子会把听众和乐队人员当作敌人。12 月 25 日,他这样写道:

> 你要在情绪好的时候把握住乐队,恭维他们,无一例外地用称赞把他们振作起来,使他们对你有好感,因为我是晓得你的作风的……

① 唐·巴西利奥是歌剧《费加罗的婚礼》中的人物。——译者注。

　　列奥波特一直害怕（对他说来）最糟糕的事情：反对上级所愿望的东西，他这种害怕也的确是有道理的。

　　今天，我们很难去追述专制极权主义晚期一个臣民在气质上某种共有的特征。列奥波特·莫扎特不仅是典型的臣民，在与诸侯的经常接触中，他先是接受命令者，后来是诸侯利益的依附者。对于他的一生，除此之外，他也并无别的期待。在某种方式上，列奥波特·莫扎特是个独特的男人，虽然在社会等级上他处于低下的地位，但他懂得根据明确的原则去安排他的命运，并自始至终追随一个目标。为了这个目标，从他的角度看，他当然是受骗了。（他是）一个美学观念上开放的人，对艺术很有接受能力，虽然他对艺术更注意的是积累，而不是注意其不同的细微区别（在罗马的米开朗基罗，在布鲁塞尔"鲁本斯最优美的绘画"），但依然是他所看见的生活的优秀描绘者。尽管有些小市民的局限，但比大多数与他同样的同时代人要高尚，而这一点也是他自己感觉到的。他的看法是傲慢自大的，但他也会用幽默来缓冲他的傲慢，这种幽默从粗俗到对自己弱点的滑稽模仿，他都会用上，尤其对他自己的自以为是他会进行幽默的自我嘲讽。他威胁他的《小提琴教科书》的印刷者——奥格斯堡的约谷·洛特说，自己将与他的妻子联系，并建议她不同意她丈夫印刷出版《小提琴晚间练习作业》，除非新版印好。显然，洛特先生没有这样做过，因为列奥波特还多次用过这样的办法，就像回旋曲那样重复。

　　在一封给在慕尼黑的儿子的信里（1780年12月4日），列奥波特这样（幽默地）称自己是"列奥波特乌斯·莫扎特马斯医师"。在这封信里，他给儿子写了五十行真正到了荒诞边缘的极细致的饮食方面的防止"炎症"的建议。他在信中的滑稽的讽刺性模仿并不是意味着他在医学方面同样是不可缺少的建议者，而是他不能放弃这样做，即使事后他也要提出这些建议。当他预见到自己妻子要死亡的时候，他写信给在巴黎的儿子（1778年7月13日）。我们觉得他的信是悲喜剧式的，虽还不至于是令人毛骨悚然的，实际上他是（完全）不必这样写的：

　　如果这一不幸真的提前降临,那就去请冯·格林男爵帮忙,你可以把你母亲的东西统统拿到他那里保管,这样你就用不着去当心这些东西。或者,你把一切都好好锁上,因为如果你整天经常不在家里,会有人闯入家里,把你偷个精光。但愿上帝保佑我所有的这些担心都是多余的,你是知道你的父亲。我亲爱的妻子! 我亲爱的儿子! 放血之后几天来她的情况没有好转,所以从6月16或17号起她必须卧病在床,你们真的等得太久了。她相信通过在床上休息、通过饮食疗法、通过自己的药物,身体会好起来。我不知道以后会怎样,人们只是希望着,把什么都从今天推到明天。我亲爱的沃尔夫冈,在大热天,助泻眼下需要一种药,以便晓得是需要炎热还是不需要炎热,因为凉药会更加助泻,如果安排不合适,这些东西都会毁坏。上帝啊! 一切就交给你了。

　　列奥波特的内心矛盾特别来自职位和他的追求目标之间不和谐的关系。可是对于这个职位,即对“副乐长”一职,他似乎从未抱怨过。估计他对“正乐长”的职位的请求遭到过拒绝。除音乐之外,他的兴趣实在太多了,一切都要求他去仔细研究。特别是,他是一个兴趣广泛的观察者,他对所有科学上的革新都及时地细致地进行追踪。他具有当时最新的测量仪器,一只显微镜,一只“太阳望远镜”。此外,他还是一个有潜力的科学家。

　　尽管列奥波特著有一部“杰出的”小提琴教科书,但如果他不是莫扎特的父亲的话,其他的一切恐怕我们是不会熟悉的。他是莫扎特的老师、建议者、良师益友。还有,他还是自封的莫扎特的诚实并充满牺牲精神的朋友。他把自己的一生都献给了这样一个任务:把他的儿子培养成一个他所理解的大音乐家。他放弃实现自己抱负的决心可能一部分是基于这样的认识:他自己太平庸了,以致只能有这样的职位。事实上,他一生只做了个副乐长,而原因更在于在当时大主教的宫中没有空缺的位子给他。令列奥波特遗憾的,且令沃尔夫冈的愤怒积储得越

来越多的是,"罗曼国家的人"和"德意志人"总是占了优先地位。于是,父亲就把他的虚荣心寄托到了儿子身上。这是把儿子看作为自己的一个过程,这在今天的父母亲身上同样存在。今天的父母亲同样试图把自己不能达到的目标和理想在孩子们身上实现。但这不过是一个计划,大多情况下失败了。但这样的计划几乎从不曾像在莫扎特身上那样成功过。于是,列奥波特的牺牲精神就可以得到解释了,并可以把它看作是非常自然的了。客观地看,他为儿子作出了重大的牺牲,他的确给儿子太多的规定任务,尤其是 1769 年 1773 年在意大利漫长的旅途中,着实让儿子过得不轻松。有时,他的儿子必须拼命地去完成父亲交给他的任务,直到双眼都睁不开,但这毫不改变列奥波特公正的同时也是自以为是的看法:他在为儿子作出牺牲。带着情绪来观察列奥波特,就像大多数人所做的那样,对他的行为持赞成或反对态度,或者表明我们是否喜欢他,是毫无意义的。他独特的顽固,他毫不动摇地总认为自己做得正确的观念,也正是他的优点。我们不能对他在主观上认为他为儿子尽了最大的努力以致在上帝面前可以问心无愧的自我满足多加抱怨。沃尔夫冈在最关键的时期,尤其在巴黎,听够了父亲各种各样的提醒,父亲甚至为儿子写了几百页徒劳的提醒寄到巴黎。这些信件估计都是深更半夜里写的,因为在这段时间里他的提醒还起着作用,他认为自己还能把儿子从他自己想象出来的昏睡中震醒。1778 年 7 月 20 日他这样写道:

> ⋯⋯我总认为,你更应该把我看作你最好的朋友,而不只是一个父亲。你有过成百次的检验可以证明,在我的一生中,我关心你的幸福和愉快远多于关心我自己的幸福和愉快⋯⋯

我们可以把"愉快"这个词划去,在这里,这个词有另外的时代意义,所以不能否认,父亲从他的立场出发,做得是对的。我们是能够给他同情的。1778 年 2 月 12 日他这样写信给在巴黎的儿子:

......你想一想,我是不是任何时候都对你友好,就像一个仆人为他的主人服务一样,我也为你设法获得可能的娱乐。难道我不是为了帮助你得到体面的高尚的消遣经常弄得自己很不舒服吗?......

这里让人听出一种绝望的无能为力,他缺乏那种判断:唤起儿子的智性是否有意义。对沃尔夫冈是否听从自己的要求,他是表示怀疑的……"你永远要求助于你自己的理智……"一周之前父亲还这样写信给儿子(1778 年 2 月 5 日)。真是希望多于确信。遗憾的是,他从来没有认识到:理智是当时沃尔夫冈可以求教的最后的东西。

对后世来说,列奥波特·莫扎特的形象永远使人产生矛盾的心理。他肯定是一个实用主义者。如果他要他的儿子接触音乐上的最新思潮,那么他这样做,只为了在儿子身上除了深度之外还得有更多的广度,也就是保持更多现实的东西。他肯定不能把儿子教育培养成"伟大的音乐家"("伟大"这个概念几乎不适合于他的时代和他个人世界的智75 力)。他对这位神童潜在能力的驯兽式的培养也许也太过分了。他把这一点看作自己的责任:在人前,首先是在王亲贵族前,在幻想中,也在上帝前,把他的儿子当作一个奇迹来展现。这就意味着在欧洲的众多宫廷里把他当作一架完美无缺的功能极佳的机器来展示。当然,这架机器是一个人,这个人即使在最不利的条件下,在技术上也完全可以信赖,他要让他所有的外在表现,直至他的外观都要在当时的观众中引起极大的震惊和感动。就像托玛斯·曼小说里的神童比比·塞彻拉费拉卡斯一样①。沃尔夫冈也忍受着每种驯兽式的练习,但他自己似乎也愿意这样。他不知道别的,也不要求别的。对于注重外表的癖好,豪华

① 托玛斯·曼有篇很短的短篇小说,它叫《神童》,"比比"是这篇小说中只有几岁的希腊钢琴神童名家。——译者注。

打扮,漂亮的纽扣、鞋带、辫形带和镶边,凡此一切莫扎特一生都保持着。他要符合过去他神童时代的要求,不满意自己身上任何一丝的不修边幅,注重外表的一切,这样一种倾向可能也极大地导致了他后来经济上的窘困和贫穷。在一定程度上,他一直在渴望地回顾神童时代,回顾着在英国的成功,肯定也渴望着父亲给他提供的安全。可是记忆中的父亲已越来越成为另外样子的人了,成为一个想象中的理想形象了。他已不再是要求汇报的权威,不必为他的牺牲承担后果了。

列奥波特一直非常清楚:他必须充分利用儿子和女儿的童年时代,因为他们很快会成为像其他人一样的普通乐师。虽然沃尔夫冈也许会好一些,但儿童时代的光辉和奇迹很快会无影无踪。因此 1768 年 5 月 11 日他从维也纳给劳伦斯·哈根瑙这样写道①:

> 还是我也许该待在萨尔茨堡,坐在家里空空期待,为更好一点的幸福叹息,看着沃尔夫冈长大,让自己和孩子们为鼻子前的琐事牵着,一直到我无法旅行的年岁,一直到沃尔夫冈长大成人,以至他的成绩再也不可能引起别人的惊奇……

每当人们读着这样的信,列奥波特身上就会反映出不太光明的一面。当然,当儿子不再处于神童的年龄,这样的表白后来也就消失不见了。列奥波特也勉强地接受了现实,他的虚荣心已为理智的愿望所替代:把儿子安置到一个贵族宫廷里去当一名宫廷乐师,使自己免得去经历过分的冒险,比如和败落的乐师和乐谱抄写员弗里多林·韦伯一家去旅行,为韦伯家第二个有才能的女儿阿洛西亚当陪伴和经纪人。韦伯家的第三个女儿康斯坦策,莫扎特从他寄自曼海姆的信中却从未提到,显然是他对她不感兴趣。她当时 15 岁,但在那个时代这已不是个孩子了。列奥波特却没有对此有过想象。

① 哈根瑙(J. L. Hagenauer, 1712—1792):萨尔茨堡商人,莫扎特一家的朋友。——译者注。

也许，父亲最想看到的是沃尔夫冈在萨尔茨堡获得成功，为萨尔茨堡增添光辉，儿子能受到他的照料，他能成为他这个年龄的支柱，尤其是物质上的支柱。正因为他过分热心于他的控制，太过于观察自己的儿子，以致他对儿子任何可能的独立性征兆都会飞快地作出反应。对他来说，沃尔夫冈的各种计划是极有问题的，是混乱的，脱离现实的。可是我们得说，父亲并非完全不对。我们几乎不能要求像列奥波特一样一个男人有这样的认识，即认为像他儿子这样的一个人，注定会有悲剧性的命运，虽然他的儿子永远在试图战胜命运。我们很清楚，他最激烈地反对与韦伯家联系，这个家庭不符合他的诚实正派的理念。就这一点而论，他恐怕也有道理。他所有行为的主要动机永远是：害怕沃尔夫冈不需要他，而不久也证明这样的害怕是有根据的。列奥波特对他的儿子非常了解，在他传统的常常是笨拙的信件风格中，即使不能认出，但至少可预感到客观的真相。对他有了多年的经验后，他已经看出儿子没有太敏锐的洞察力。当 1778 年 2 月 4 日沃尔夫冈从曼海姆写的信中提到他要放弃和长笛手万特林和双簧管演奏员拉姆同去巴黎的计划，说他们虽然是好人，但那一个"不信宗教"，这一个是个"自由思想者"，估计父亲已经料到，儿子既不缺少宗教思想，也不缺少自由思想，他有充分的理由不去实现大有希望的计划，但这后面还隐藏着一点别的东西，那就是儿子对阿洛西亚的爱情。列奥波特·莫扎特是聪明的，但是他还未聪明到能遮眼不看这个儿子迟早会完全不需要他这个现实。恰恰通过长年的耳提面命和绝对顺从，在儿子身上反而积储了反抗精神，这种反抗已不再去追问对还是不对了。但是这样的心理学上的认识能力，那时候恐怕还无人掌握，列奥波特也从未从经验中学习到它。因此他必须带着这样的感觉去世：他的儿子对他做得不公平，对他忘恩负义。

回顾起来我们更不理解的是，列奥波特·莫扎特因为在萨尔茨堡有事务在身不能陪着儿子前往曼海姆和巴黎时，却对沃尔夫冈的意志力有足够的信任，他竟没有严格监督儿子，让他一个人去进行延续好多个月的长途旅行，而这次旅行本该在巴黎以获得一个职位结束。这次

旅行因为各种各样的耽搁及到最后有意的耽搁而几乎进行了一年半。虽有母亲的陪伴,但父亲知道她是没有足够的判断能力的,她无法用令人信服的理由去应对儿子富于冒险性的各种计划。在旅途中她也从来没有能力做到过这一点,我们只能把她看作是她儿子的牺牲品,她更多的是顺从的服侍,而不是监督。

关于莫扎特和他母亲的关系,我们所知道的并不比我们读到的各种传记书籍多。她总是尽力地照管家庭生活,对这一切我们没有怀疑。但家庭中的两个女人:母亲和姐姐娜纳尔是家里比较被动的成员,她们更多的是参与者,而不是出主意和带头干的人。母亲恐怕曾是个漂亮新娘,但这当然在那幅画像上已经没法看出来了。如下一幅画像是有名的,但水准是不高的。它画的是莫扎特一家正在演奏音乐,此画 1780—1781 年间由约翰·乃波穆克·台拉·克洛塞画于萨尔茨堡。在这张油画上,母亲没有一起参加演奏,画这张油画时,她已不在人世,因此她椭圆形的画像挂在墙上(一个可笑的权宜之计),她的目光从画像上往下看着全家,情绪不佳,但这却是她在世时不曾有过的。也许她没有演奏过乐器,也许她并不喜欢音乐。但她肯定是一个好太太,无论如何不会是个坏太太。我们看到,她是热心的,好心眼儿的,但在家里是微不足道的。她没有丈夫善于处世的能力,也没有他的功利主义才能。此外,她一生也没有必要去运用这种才能,因为列奥波特虽是她的主人,但也对她忠顺地进行照顾。她整天处在平淡的家务之中,只有有限的社交能力。她出身于令人尊敬的家庭,她是圣·吉尔根地方管理专员沃尔夫冈·尼古拉乌斯·彼特尔的女儿,他的这个职位后来由娜纳尔的丈夫获得,但娜纳尔的丈夫则毕竟是贵族出身。尽管如此,母亲看起来没有受过多少教育,即使考虑到时代和出身,她的书法,她的文风,也是很不理想的:

　　……此外我希望你和娜纳尔身体健康。我的小宝贝在做些什么,我已常久没听到她的情况了……(1777 年 10 月 31 日从曼海

姆写给她丈夫的信)①

她也熟悉俗流的领域,在与儿子一起进行的长途旅行中,她也会用这方面的词汇来开玩笑。

> ……再见,亲爱的,祝你身体好,从头到脚好。我祝你晚安,钻到床里去……(1777 年 9 月 26 日从慕尼黑给她丈夫的信)

这就是那时已 56 岁的安娜·玛丽亚·莫扎特的水平,就用这个水平与儿子进行长途旅行。他们两个必然常要谈到消化功能,这里,也许就在这里,他们才有共同的话题。值得一提的是,过去意大利之行时,儿子给母亲至今传下来的唯一一封信中,除了传统习惯上的问候之外,这封信是一首诗,这是 1778 年 1 月 31 日他从乌尔姆斯去曼海姆的路途上寄给她的。在这封信里,他向她叙述了他想说的一切。旅途中与父亲韦伯和阿洛西亚顺路去了基尔希海姆布朗登,以便为拿骚-魏尔堡的卡罗琳娜公主进行表演。在从基尔希海姆布朗登回来的路上,他写了这封信,此信显然是在莫扎特情绪很好时写下的,但这封信并未告知任何信息。"我们已经离开了 8 天以上/弄得浑身很脏/……",但对未来却怀着模糊的计划。"……音乐会我就到了巴黎再开/到了那里我就马上要一显身手……"但这却并不符合父亲迫切的要求。事实上,这是在旅途中与母亲联系的唯一证明。除此之外还在一封致堂妹的信中提到了与母亲的一次谈话(1777 年 11 月 5 日),但在这封信中也仅仅因为一件琐事。

列奥波特·莫扎特决定派儿子的母亲为儿子远行作陪,这件事我

① 这封信充满拼写错误,语法错误,而且拼写有时用奥地利方言。作者以此证明莫扎特的母亲受的教育很少。信中个别句子因系错误拼写,不知其所云,只得删去。——译者注。

们今天觉得是难以理解的。他真的认为母亲的在场可以代替他的权威吗？他真的相信他能从远方的萨尔茨堡用手中的线去指挥他们两个人的计划吗？无论如何，他恐怕是相信她的能力的，可事实上，她显然没有这样的能力。不能确证的是：她是否相信自己有权威。我们却不能设想，她自己会不会立刻认识到她的无能。儿子顽固的不谙世故，她恐怕不知道用什么来对付，也不知用什么才能使他明白过来，而这一点，她在旅行前就该知道的。因此，她必然是迫不得已和不情愿地陪着儿子出去长途旅行的。她听凭摆布地准备好，跟着儿子去沉沦，死在外乡。经过几个月的被动后，她计算好失望，计算好不完美地去完成交给她的义务或者至少去完成她认为的作为母亲的责任，那就是照顾好儿子的起居生活。她在精神上帮不了儿子多少忙，这一点她可能预感到，也可能并没有预感到。这样的前提恐怕也并不存在。

　　在这次长途旅行中，莫扎特没有太多地照顾母亲，因此父亲在他的信中有时候也曾严加责备。她必须几个礼拜住在设备简陋的便宜住房里，住在阴暗的也许卫生条件不好、不干净、冬天也许生火也不够暖的住所，看样子，她不得不对这一切表示忍受。这种忍受也属于那些在专制极权统治时代没有特权的人要我们去解开的谜。她成天在做些什么，我们并不知道，思念家乡却并不属于干活的范畴。她在给丈夫的信中诚实正派地试图把沃尔夫冈点滴的或不明显的成功大加赞扬。当然她也不时在她的禀述后面加上短短的附和，如外出授课，在赞助人家里吃饭，或在乐长加那别希家里度过长长的社交夜晚。如果是她一个人，比较安全时，她就在沃尔夫冈回来之前就把信件寄出，然后压抑地表达她的忧虑。她永远是一个无法理解的无法解释的忠诚顺从的模范！我们觉得可以肯定的是，她一定在计算回家的日子，可惜，她从此再也没能回家。计划一直是模糊的，原来排好的旅行日程总在变化。一方面，她必须准备好接受丈夫叫她承担的义务，另外一方面，还必须承受儿子的任性。对儿子来说，她是一个负担，虽然儿子是不会这样承认的。他有意识地不让她感觉到，就像她不让他感觉到一样：她情愿待在家里不出门。是否她的在场，在歧路面前保护了他，或者她的在场，妨害了这

80

个或那个成功,而这样的成功也许和某个越轨行为联系在一起——对此一切,我们实在无法加以判断。如果她获得了我们的钦佩,那么首先是因为在长时期内,她总是充当着无声的或默不作声的忍受者。这长长的时期常常变成了静悄悄的折磨,她必须放弃自己的意志(如果她有意志的话),并习惯于听任别人的安排。对她说来,宿命论同样也属于她的生活意识的一部分。那些并不非常相信宿命的人也说:"如果上帝要这样的话。"

81　　她最终死于巴黎。人们把她的死称之为对沃尔夫冈的一次"命运之击"(爱因斯坦语)。把这次长途旅行称之为"命运之旅"(丹纳莱恩语),称这一年,1787 年——他父亲也死于这一年,为"命运之年"(阿贝尔特语)。为了描绘出他生命的曲线,我们似乎需要这些外在的线索。但我们可以确认,情况不是这样。莫扎特虽多次挑衅命运,但不能认为命运的打击就是指突然的使人精神极度沮丧的生命中的重大转折事件。他的心理状态更多地是和生存处境相连的,而他的生存处境不是一级一级地变坏的,而是渐渐地不知不觉地变坏的。一定出现过这样的时刻,在他的视野中,毫无希望的现在就堆积在面前,像某种似乎不可征服之物,但他至死都在推动这被堆积的且继续堆积到他面前来的东西。

　　感伤的解释总这样说:作为成年人的莫扎特(在巴黎,如果这一人的发展阶段的术语可以用到他身上的话,那么他已经是个成年人了),还没有懂得深刻的人的关系,除了后来和妻子康斯坦策的关系之外。因此,母亲的去世和父亲的去世,对他都不是极重大的命运打击。我们在莫扎特这则个案中,还不能谈那种具体损失。一般说来,这种具体损失属于天才内心的被动事情。因为我们不能肯定地说,在他度过了童年开始了青春期后(在一定意义上他从未走出过青春期),他是否有过自己可以失去的具体东西。父亲经常在寄到巴黎的绝望的信中,有目的地但徒劳地使他回想起许多莫扎特童年时期的爱情表白。这种爱情

表白对父亲来说尤如信物或诺言，这样的爱是该终身保持的。但儿子对此是绝对不予理睬的，他已不再是那样一个孩子了，就像列奥波特也不再是那样一个父亲了一样。母亲过世后，后来莫扎特还从巴黎多次保证，他要成为父亲和姐姐的有力的支柱。他信里写道："你们要想一想，你们有一个儿子——一个弟弟，他会用他的全部力量使你们幸福……"（1778 年 7 月 9 日）他的这种心理上的力量产生于一个瞬间，同时又在那个瞬间化为乌有。他在这里又堕入他矫揉造作的文风。对各种自己的文风他都有自己的格式样板，他极不喜欢（也很少）停留在让人不舒服的事情上，他情愿用一个句子跳过这些事情，就像在这同一封信里，他还在谈到母亲的死："……为了她的灵魂，我们小心地安顿好一个虔敬肃穆的父亲吧——让我们去面对别的事情吧，一切都有它的时间……"，换句话说：现在我们别再谈这件事吧！这里，天才迷失了吗？恐怕没有。自从童年时代以来，母亲就不再是爱的对象了。顺便说一下，这孩子的任何爱情，对她母亲，沃尔夫冈也从来是秘而不宣的，这与父亲完全相反。母亲的声部是不属于他生活的总谱体系的。

82

1778 年 7 月 3 日，母亲逝世的那一天，22 岁的莫扎特从巴黎写信给他的父亲："现在我告诉您一个消息，这个消息也许您已经知道了：不敬神的大坏蛋伏尔泰像一条狗一样，像一头牲口一样翘了辫子了——这就是报应！"

这里，人们也许会问：为了什么的报应？恐怕他是不会知道怎么回答的。人们会问：伏尔泰对莫扎特意味着什么。他萨尔茨堡的施主——大主教柯罗莱多理论上是启蒙运动的追随者，可在实际上，他更是它的反对者，他可还藏着这个"大坏蛋"的半身像呢。这位大主教之所以能有这样的偏爱，看样子与此有关：即"天主教"有时候仍然可在希腊天主教的意义上来加以理解。另外一方面，这个半身像是用一块布遮上的。如果莫扎特这个仇恨大主教的人当时看到了这个半身像的话，那么就有足够的理由去仇恨伏尔泰，因为他既不是一个对事物进行

深思熟虑的判断的男人，也不是启蒙运动的追随者，至少在那个时候他还不是。他在巴黎的有点半心半意的照料人——德国政论作家M·格林男爵也是伏尔泰的追随者，当然，我们不愿意莫扎特对这位恩主所怀的极矛盾的心理，用对伏尔泰的关系如何来加以衡量。

83

也许是莫扎特不愿意顺着他的、恰恰在那时对他特别严厉、因此也特别费尽力气的父亲发表看法。他的父亲虽然当时用他的理解成为启蒙运动的追随者，但要认识伏尔泰这样一个人物，他的理解力却还是不够的。除此之外，他已经知道了这个消息，并且在几天前（1778 年 6 月 29 日的信）充满同情地评述了伏尔泰的去世。

沃尔夫冈希望做对他父亲来说正确的事情，因为在这些日子里，有一些事他正要努力去进行弥补（虽然他恐怕也不懂我们所理解的真正过失）。他没有兴趣去进行父亲要求他的那种妥协，而这些妥协按父亲的估计，会使他在巴黎走向成功。但是，这首先要父亲对他未来的一些计划有思想准备，对于这些计划他需要父亲的同意，而这些计划，甚至按沃尔夫冈渺茫的估计，父亲是要拒绝的，而后来他也真的拒绝了，那就是他要与阿洛西亚·韦伯结婚这件事。只要与她结了婚，那么与那个出身不显赫的家庭的联系，虽尚未完成，但那大胆的脱离现实的计划就已经在头脑中存在了。这个计划就是与韦伯家前往意大利，并在那里的音乐中心一展自己的才华，那时沃尔夫冈可以像个（艺术）保护者那样登场。这是一个大冒险的打算，当然是个流产了的打算，就像莫扎特几乎所有的打算一样。

不管你怎么读这些信，信件的含意总读不出太多的变化。这是莫扎特无数表白的一个例子，被当作"美好的错误"，或者像有些莫扎特书籍直到今天还好为人师地只把它当作"瑕疵"，并且不无遗憾地说，可惜对这些不能完全视而不见（多么希望能视而不见啊！）。甚至，爱因斯坦也感到这封信的这些地方是"他信件中的污点"，说这在"作为人的莫扎特"身上是有些"使人惊讶的"或"令人遗憾的"。但因为我们并没有赋予莫扎特两个灵魂，而是要么要求许多灵魂，要么要求只有一个巨大的一定程度上是多元的灵魂，所以我们感到在他身上没有什么是遗憾的

或令人惊讶的。当我们要给他评判时,我们忘记了我们的标准,去惋惜他的错误,仿佛天才,在所有领域里也都是有标准的,即使在日常生活的领域里,一个他陌生的领域里同样是如此的。我们都是丰富到了极点的资料的受益者,贪婪地冲向在莫扎特身上堆积的论据、线索,而这些在他同时代或他之前的其他伟人身上却是缺少的。正是在这些线索助长了肤浅的传记式虚构之黑暗的地方,要求关于莫扎特真实状况之虚假的明亮,为了我们无节制的阐释欲和由此带来的可疑的评价,以及"人与音乐"之间相互作用的一切奇谈之建构,为了尝试把一切都变成乐调范围内的东西,变成证明材料,我们把这种明亮与他的精神心理的明亮混淆了。

这样一封信的语调肯定既不是道歉式的,又不是掩饰性的,因为我们既可以在积极意义上又可在消极意义上不接受这种文笔。这封信还贯穿着许多别的话题:一开始还谈着母亲病重仿佛是上帝意志的征兆,好像是上帝要把她召唤到自己的身边去。接着就谈到要演出一部新交响曲(K.297/300a,D大调《巴黎》),谈到这部交响曲在推勒里宫瑞士大厅的音乐会上的成功,他为此还做了念珠祷告(这里,请注意,列奥波特·莫扎特!)。之后,他还在一家咖啡馆里吃着"冷饮"庆祝交响曲的成功,等等。但信里没有说的是,在写这封信的时候,母亲已去世3个小时。

当然,接着他又写了那封著名的给莫扎特一家的朋友阿贝·布林格尔的信:

最好的朋友!
(只对您而写)

您与我一起伤心吧!我的朋友!这是我一生中最伤心的日子,我是在半夜两点写这封信的。我要对您说,我的母亲,我亲爱的母亲已不在人世了!上帝召唤她而去,上帝要她去,我清楚地看

到了这一点。我屈服于上帝的意志,上帝曾经把她给了我,他也可以把她从我身边取走。请您只要想象一下我这 14 天经受的所有的不宁、恐惧和忧愁。她毫无知觉地死去了,就像一支蜡烛熄灭了一样。3 天前她已经做过忏悔,接受了圣餐,得到了临终涂油礼。最后 3 天她经常在幻觉中,但今天 5 点 21 分她表情突然变化,随即失去知觉和感觉。我握住她的手,对她说话,可是她已经不看我了,不听我了,什么都感觉不到了,她这样躺着直到她去世,也就是 5 小时之后在晚上 10 点 21 分。当时没有人在场,除了我,还有一个我们的好友,我父亲认识他,名叫海纳,此外还有一个女看护。我今天无法向你描写整个病情。我的看法是,她是得去世了,因为上帝愿意这样。我没有别的请求,只求您小心谨慎地把这个伤心的消息告诉我可怜的父亲,我在同天的邮班中已经给他信了,但只提到她生了重病,我只等着回信,以便可以按他的回信行事。愿上帝给他力量和勇气!我的朋友!我不是现在,而是长久以来受到了慰藉,我受到上帝特别的恩惠,坚定、从容地承受了一切。不管有多么险恶,我只求上帝两件事:让我母亲死时没有多大痛苦,让我坚强、勇敢!良善的上帝倾听了我的诉求,并且最大程度上恩允了我这两件事。

我请求您,最好的朋友,为我照顾我的父亲,给他以勇气,让他听到这个坏消息时,不要太沉重太难受。请衷心问候我的姐姐,请您即去她那里,先不要提她已经去世,只是请您要她们做好接受这样消息的准备,这该怎么做,就由您了。您就运用一切办法吧,只要能使我心里宁静,不要让我再经历一次不幸。照管好我亲爱的父亲及我亲爱的姐姐。请您马上能给我回信。再见!我是您的最顺从的最感谢的仆人。



——沃尔夫冈·阿玛第·莫扎特

1778 年 7 月 3 日

巴黎



这封信可说是"感人至深的文献",是"纯真之爱最光辉的纪念碑",

它把母亲的形象"永不熄灭地深深印入后世的心中"（鲍姆加特纳尔语）。在我们看来,莫扎特的感动更保持在巴洛克习俗的界限之内。当时一些正歌剧的脚本作家曾经这样写过,说表达悲剧性的内容时是以一些样板做模型的。比如说,"与我一起伤心吧！我的朋友！这是我一生中最伤心的日子",面对这样开始的惊呼,我们不禁想起了莫扎特13年之后（1791年6月11日）给康斯坦策的一封信:"这仅仅涉及到那里一场被取消掉的音乐会！"给布林格尔的信也同样立即转而求助于更高的权力,莫扎特特别在这个时候是很情愿为高层权力服务的。"……我的看法是,她是得去世了,因为上帝要这样……"他这样写道,带着那种很少考虑的宿命神情,但这种神情并不意味着铁石心肠,而是意味着缺少对生命的必然和外表紧密关系的思考。为了表现它,他便遁入矫揉造作和情绪激昂的领域。

　　如果我们观察一下这封信的手迹,那么展示在我们眼前的是书法上的珍品,它是这样的美,仿佛它在一个特别的领域、为钦佩传主的后世树立了一个示范性的范本①。

　　我们肯定从莫扎特大多数手迹中看得出一种特别的书写方式。可是,我们从他1781年的有些信件中看得出,只要他真的激动时,他的手迹也能表达出他内心的反抗。1781年我们更有理由称之为他的"命运

87

① 阿乃特·考尔泼在此信中看到了"漂亮的浸透了忧伤的字母"。对阿乃特·考尔泼来说,莫扎特对"命运之画"的反应也变成了写诗的动因:"但谁能说,在一个像莫扎特这样的艺术家的灵魂里,灵魂的土壤为惊异保留的是什么呢,一种经历会使怎样的胚芽生长呢?"考尔泼找到了回答:"这位无忧无虑的、爱享受的、爱玩笑的莫扎特,他自己就是一个现实主义者,一个内行人,一个行家。没有一个人这样感性地去衡量吞没了一切的深渊,他看见善良的莫扎特太太被拽入了这个深渊,被拖开了河岸,而她是和河岸合而为一的,她在河岸上是这样的习惯熟悉,河岸上有一个萨尔茨堡,它在明亮的天空苍穹之下,那里进行着谈话,谈每天发生的事情,对家庭成员的关爱,谈踢球,相互你一言我一语,小朋友们一起的嬉笑,还谈黄油的价格。"见阿乃特·科尔泼:《莫扎特》,艾伦巴赫－苏黎世和斯图加特,第五版,1970,第105—106页。这里可以看出来:就阐释的范围而言,是并没有设立任何的界限的。

之年"，这一年他最终与大主教关系破裂。1781 年 5 月 9 日在给父亲的信中，一开始便是愤怒的爆发："我现在还充满了怒火！"他这样表白说，已然完全失去了控制。这里，书法就混乱了，没有控制了：这种笔迹"在贝多芬那里达到了最高的完美"。

　　几天之后，沃尔夫冈自己再次向父亲告知了死讯。列奥波特的回信(1778 年 7 月 13 日)向我们显示了这位非同寻常的男人一再令人惊奇的才智："她走了！你花了太多的气力来安慰我了，如果因为人的希望的丧失或因为死亡，但自己并没有因此而全然丧失希望，那么就不要对他一再进行安慰……"接下去是一个有意思的失误："现在我要去吃中饭了，但是我会有胃口的。"这里他忘记了一个"没"字！

　　几个礼拜之后(1778 年 7 月 31 日)，莫扎特按父亲的愿望描述了生病的过程。父亲要求简短(因为他有别的事要做)，莫扎特竟写了满满 12 页，极其详尽，仿佛他要荒诞地记下过往的全部病史，详详细细地叙述了母亲 3 个礼拜受苦的所有最小细节。什么都叙述到了，全部的病痛、症状和疼痛。根据数据、日期和时间一一陈述，还有医生的诊治、放血、药量、给药的方式、服药后的反应、大便情况及一切的一切。但究竟生的是什么病，从中当然得不出结论。因为一切都未必真实，莫扎特是在记日记了。我们由此确认，莫扎特惊人的记忆力决不可能仅局限于音乐方面，而且在最最不相干的事情上，他的记忆力都真正表现得让人惊讶不已。或者，这也是平庸的滑稽模仿，只是把它发挥到了极端呢？我们将再谈到这个问题。

　　伏尔泰并没有像一头牲口那样死掉，这可能是信仰狂热的巴黎一些圈子里的人的说法。他死的时候至少从外表看，是个忏悔的罪人，是死在教会的怀抱里的。我们没有听说，这一(信仰上的)回归是一次真正的忏悔或者是魔鬼最后一次突然的念头。而莫扎特自己，即使没有

像一头牲畜那样死去,死时的情景几乎像遭污蔑的伏尔泰的死后报复一样(惨)。

　　巴黎逗留期间艺术上的收获是稀少的,这是否因他的要求未能满足、希望破灭所造成,我们不得而知。但我们也不相信他真的常常在恶星高照下创作,他在恶劣处境下投身创作的作品也是成功的。也许,完成过多的创作任务使他负担过重,以致这里写出来的作品多了量而缺了质。我们则已享受惯了质,这样就感到他的作品没有使我们完全满足。莫扎特一定是在尝试以"巴黎人的趣味"来写作,而令我们惊讶的是,他竟能如此地不忠于自己。在此前和之后,他都决然地不会把他的轻松的应景式小品加以风格化——无论是高雅的还是忧郁的,不会像这样不加怀疑地去盲从于"风尚"。事实上,即便在那些不太重要的应景小品中,我们也能找到不会被误认的莫扎特风格的段落(甚至可以不是"小乐句",而只是微小的音型),比如给《小玩物》(K. Anh10/299b,1778 年初夏)写的芭蕾音乐的 B 大调加伏特舞曲中段的 g 小调部分,或者为"啊,让我告诉你,妈妈"(K. 265/300e,写于同时期)所作的小型钢琴变奏曲。这首变奏曲中,在一直保留的 C 大调中间出现了那必要的 C 小调变奏,这一变奏展示了一幅完整的图景,从中我们认出了莫扎特:那个隐秘的很少露面的小调——莫扎特。他在巴黎当然能高雅地并且轻而易举地使用他的"意味深长的"g 小调,就像在为"哎,我失去了爱人"所作的钢琴小提琴变奏曲中(已经作为主题)表现的那样。K. 360/374b 把此曲创作时间估计为 1781 年。但我们认为这一估计很可能不准确,因为在巴黎逗留之后,莫扎特不会再从牧羊人的殷勤这种题材中得到灵感。这里的 g 小调是小小的优雅的忧郁,这是为一个被遗弃的女性所做的一再新加修饰的抱怨,但她不久便很快地安慰了自己。

　　但恰恰是这首对他说来重要的交响曲(看起来,他是吃着一份好"冷饮"庆祝了它的成功),是一个附带的产物(K. 297/300a,D 大调,巴

黎交响曲),这是莫扎特为他所认定为没有太多理解力的听众而写的。它的主要目的是使人喜欢,他真的让人喜欢了。他必须符合别人的需要,而他在某种程度上恰当地做到了这一点。这样他为两首行板呈上了选择,而他自己对这两首中的任何一首都无偏爱。这是两首制作,第二首(比较弱的那一首)被认为较为"合适"。这中了莫扎特的意。在巴黎,一切都对他合适,这样,回萨尔茨堡的归程就可能推延了。

但这一小调插入和它的不相称,没有表示出莫扎特"根本的"面貌。当然,两首巴黎时期的重要小调作品就有些不一样了,即 a 小调钢琴奏鸣曲(K. 310/300d)及 e 小调钢琴小提琴奏鸣曲(K. 304/300c),它们均写于 1778 年 6—7 月间,估计是写完一首又接下去写另一首。这两首作品的"悲剧性"情绪,特别是作品第 300d,人们自然试图用这一年的"命运之击"来加以解释:母亲的去世,在巴黎的无望,职业上的前景微茫等等。阿贝尔特谈到了这是"一种男性气质对强硬事物的自卫抵抗"①,我们的接受似乎还需要坚实的"内容"来作支撑,需要另外的解释,而不仅仅用莫扎特忧郁的时期和时刻来解释。不管莫扎特的忧郁取决于外部事件与否,总之他的忧郁使创造性的潜流在下意识中活动。对我们来说,这种创造性的潜流就是感情的激动。爱因斯坦甚至说:"a 小调(有时候 A 大调以其特别方式)对莫扎特而言就是(原文如此!)绝望的调性。"②我们要问:"特别方式"意味着什么,这说明了什么呢。另一方面,凡尔纳·吕底则把 a 小调当作莫扎特的"悲伤的调性"③,而对其他阐释者来说,只要涉及的不是"命运调性"(爱因斯坦语),大多是指 g 小调。在这样的感觉迷宫中找到头绪真是件难事。在我们看来,仿佛这些说法依靠的都是与证明能力背道而驰的长篇大论。让我们看一看莫扎特的 a 小调,那么这正好可以确证,他恰恰是在利用它来表现异国和怪诞(当然也伴随有其他调性,但它们常常都要进行到 a 小调)。首先是出现在芭蕾舞剧《塞拉利奥的妒心》(K. Anh. 109/135a, 1772 年 12

① 见阿贝尔特:《W·A·莫扎特》,第 610 页。
② 爱因斯坦,《莫扎特·他的性格·他的作品》,第 283 页。
③ 据丹纳兰所著之书转引。同上书,第 101 页。

月作于米兰）；其后是出现在《A 大调小提琴协奏曲》(K. 219，1775 年 12
月 20 日作成）的末乐章；以及《A 大调钢琴奏鸣曲》(K. 331/300i，作于
1778 年夏），还有作于同一时期的《a 小调奏鸣曲》的另一个"土耳其风格"
插部中。当莫扎特想要刻意表现异国情调（这种情调常常具有特别的节
奏）时，他常常采用小调式，这一习惯首先见于他早期的《G 大调交响曲》
(K. 74，1770 年作于米兰）的"土耳其风格"插部（g 小调）中。

　　因此解释者接受上的感觉仅仅是以对调性含义的肤浅确定为基
础，这与创作者的意图最多只能是偶然相关。这方面我们首先在面对
为钢琴写的 a 小调回旋曲时(K. 511)有过同样的经验。关于这一点，
我们尤其可以在《a 小调钢琴回旋曲》(K. 511，作于 1787 年 3 月 11 日，
即《唐·乔瓦尼》期间）①中找到教训。我们认为这在情感上是过分了。
莫扎特的小调也让我们不由自主地侧耳细听，但我们并不是把小调一
定马上和"悲剧"、"命运"或"魔力"联系起来。我们更情愿把 a 小调回
旋曲更多地当作莫扎特的"忧郁圆舞曲"，它的上行半音音阶的"渐强"　91
引起了一种少有的一瞬而过的——轻微伤感，这也体现在其中富有肖
邦味儿的 F 大调间插段中。此曲的独特性正在于某种在莫扎特身上
少有的沙龙特性。我们并不想在这里对这个曲子作一固定的解释，而
只想举一个例子来证明乐曲的效果（对每一个人）是不同的，乐曲的效
果从来不宜定出一个普遍的标准。

　　"究竟发生了什么啦？"圣·福克斯这样问自己。他面对着 a 小调
奏鸣曲，思路显然被打乱了，因为他本来更愿意把它看作莫扎特身上的
一种有机持续的发展。这是一个根本问题，它比任何一个问题更能证
明传记的误解。这种"必须发生点什么"的看法（观点）已经成为一种经
验，这种经验就以这样的方式深深地、分毫不差地起作用了。坚持这样

①　《唐·乔瓦尼》、《唐·璜》、《唐璜》均指同一作品。前者为意大利文，后者为西班牙
　　文。——译者注。

不偏离的目标,以致让这种看法把作品(的解释)引向一个新角度,赋予作品新的维度。在这种新角度的基础之上,艺术家从此就不再成为原来的艺术家了。后世对这样人为制造出"转折点"的艺术家的不正常关系,就表现出来了,它没有任何的根据,就像很有代表性的传记一样,这样的做法很富有典型性。我们且先打住,先把目光投向"沃尔夫冈·阿玛第乌斯",看他如何为突如其来的深深痛苦所控制,奔跑在巴黎的大街上,要回家,以便扑倒在自己的写字台上。他情绪激烈,也许精神也有点混乱,在这样的情况下,他写下了他的乐谱(只是乐谱的字样与这样的看法有些不相符)。或者我们甚至这样想:他扑向钢琴,演奏了起来,一边摇着内心激动的头颅,一边用自由速度(rubati)从头至尾弹了一遍这首奏鸣曲。于是我们就奇怪了:即便在这样一种情况下,仍是没有明确如下一个主要问题:他为什么感伤? 在这种情况下,母亲的去世,家庭友人的亡故,在萨尔茨堡的管风琴师阿特加珊尔逝世,为阿洛西亚的爱情苦恼,甚至为在慕尼黑的选帝侯麦克司·约瑟夫的死亡(丹纳兰语),这一切统统都可以拿过来用上去进行解释了。

92　　　发生了什么? 事实上这是一个容易回答的问题。莫扎特推进到了一个新的领域,他身上潜在的那一个层面打开了,这是他内在潜力的自然扩展,迟早是会打开的。其实,这个问题在我们看来,这样分析 a 小调奏鸣曲几乎是不讲道理的,至少可以说,在这之前(莫扎特的发展)已有过不同的阶段,因此已经有过这样的作品,比如降 E 大调钢琴协奏曲(K.271,"年轻人")。此曲写于 1777 年 1 月,也即一年半之前。这里发生了什么呢,在 C 小调小行板中,在这个深刻的对话式的宣叙调中发生了什么呢,谁跟谁在对话呢? 答曰:莫扎特用他的不可转译的语言在跟自己对话。因为"音符像词汇一样,有它一定的含意,只是音符不能用语言加以翻译"(门德尔松语)。爱因斯坦认为,他再也没有超越这首协奏曲。我则要说:有超越的。但对最高质量级的评价很难加以争论,我们只能对这个"级"存在的本身加以争论。如果我们再往前回顾:当 1773 年 10

月在萨尔茨堡他写下了所谓"小"g小调交响曲时(K.183/173dB),他还不到18岁,在这首曲子里,后来的因此也是极陌生的莫扎特突然亮了出来,这时发生了什么呢? 在富有朝气的快板的饱满力量中,带着七度跳跃和切分音,在他第一部小调交响曲的力量中,发生了什么呢? 从莫扎特前一年从意大利给他姐姐的信件的模糊的暗示中,传记家们推断出莫扎特经历了第一次热烈的恋爱。但我们对此并无所知。

　　如果我们还要把这"证明游戏"进行下去(它不会导向什么),那么我们还可回顾得更早一点,比如同年(1773年3月30日)创作的降E大调交响曲(K.184/161a)。在c小调行板中形式上还几乎是(但已不全是)意大利式的序曲,但的确"发生了点什么"了,那就是从完全传统的开头发展到了丰富的复调进行,这流露了意外的情绪转变。这情感突如其来,但是什么样的情感呢? 早期的交响曲肯定在总体上还比较节制,比之于a小调奏鸣曲较少"热情"。这个体裁样式本身不像钢琴独奏曲那样,它比较不直接。一首钢琴独奏曲人们可以随意取来,立即加以演奏,甚至即兴演奏,并传达出刚写好的乐谱的激烈的情感特性。在莫扎特身上,这大多并不合乎实际,因为他的作曲是在头脑里进行的,并且用了它们所有的声音进行的。因此在他身上,一时冲动的程度是不能测量的。

93

　　事实上,我已经试过在莫扎特乐谱的手稿中寻找情感突发的痕迹。特别合适的例子,在我看来是为钢琴而写的"b小调柔板"(K.540),它如谜一般难以捉摸,写于1788年3月19日,即写于《唐·乔瓦尼》在布拉格和在维也纳两次首演之间,在创作降E大调交响曲之前(K.543)。在莫扎特的作品中,用b小调的,此外只有长笛四重奏中的柔板(K.285,1777年12月25日),这一乐章有迷人的旋律,但这并不重要。《后宫诱逃》中彼得里奥的浪漫曲虽是b小调,但这一调性任何地方都没有坚持到一个乐句的结束。有一个情况证明,莫扎特在这段柔板中选择的调性是赋予了一定意义的,那就是他在其作品编目中登记上"H

小调"这一调性①,而过去他从来没有这样做过。就像以往一样,我感到,在这部作品中蕴藏着一种感情内涵,要把内心的情感过程转换为音乐,而这即使用语言也很难叙述,因为这个内心情感过程在音乐之外的现实里没有发生过②。他的手稿可以作证:记录乐谱的行为是纯技术性的,完成它也许不到半小时,但比较放松,所以记得清晰可认。这是一份惊人工整的同时又是生气勃勃的乐谱,连一丝修改都没有,这是书写上的杰作。这里情况同样:(从中)你什么都看不出来。

94

1778年这一"命运之年"中,莫扎特生活中的重大事件肯定不是失去了母亲或某一个人,更重要的是这样一个事实,即他生平第一次一个人了,他独立自主了。这是一个还不习惯的但叫他喜欢的状况。但对他来说,这当然还不太确切,因为父亲列奥波特还在远方操纵,但只在远方。对儿子来说,这一情况他一定起初不是太舒服,但越来越感到适合自己的生存意识,对它也越来越积极地加以接受。他突然感觉到自由会意味着什么,如果父亲不在了,情况会变得怎样。这种自由的感觉让他重新去拾起那个计划——即与韦伯一家去远游,把阿洛西亚塑造成一个明星,并且想象自己成为她的陪伴,当然还有更多的想象。也许,这个计划是糟糕的,但这尚不能肯定,说不定这个计划会走运,当然这不在阿洛西亚一边,说不定她一有机会就离开他,以便去找她自己的幸福。可是去考虑这些事情,对他来说还比较远,他设想眼前就有未来的自由的景象,但这不过是游戏一场,它全部被父亲驱赶一清。列奥波特·莫扎特渐渐地为这次昂贵的远行所获得的稀少收获而忧愤了。这次远行逼使他负了债,他准备进一步管束,最终强迫儿子返回萨尔茨

① 相当于b小调。——译者注。
② "所有喜欢并知道这个作品的人都有同样的感觉:在他的身上,音乐的精神在极快的瞬间转化为形象和音响。人们还试图用深刻的分析来对付他,直到所有努力的最后,人们才认识到,真正的秘密这才刚刚开始。"见威廉·穆尔:《论莫扎特b小调柔板(k.540)》,转引自"莫扎特档案",9,1962,第4期,第47页。

堡。从他的立场出发,这样做是对的,因为这次旅行是一次失败,一开始就是这样了,至少父亲和儿子在这方面是一致的,但父亲所受的苦比儿子所受的要多。

"艺术良心"这个概念是莫扎特陌生的,而且一直是陌生的。当这东西早已开始在他的潜意识中存在,甚至已控制他并成为他活着的唯一动力时,"艺术良心"于他依然是陌生的,10 年之后才有了变化。莫扎特过了很久才感觉到,他在这个世界上的任务不是让雇主、东家满意,让他们的要求得到满足,但也许他从来没有完全学会这一点。最终失去了这些东家,这样的事情实在还是够多的了。他还是让这些事发生。惩罚,当然也就没有停止过。并不是他把创作大批德国舞曲和小步舞曲视作不合他的尊严的事(他的尊严感觉是在另外的领域),他之所以不喜欢,是因为他的时间用在这上面实在太可惜,因为时间要慢慢地结束了。他必须一直创作直到生命的终点,甚至最后还要提高他的创作。至少在巴黎,他没有把克制地作曲看作是妥协让步,如果需要,他会用上各种常用的风格,只要对他有用,他甚至还仿效流行的时尚风格。只要不回到萨尔茨堡,他就准备好接受任何一次机会,他要给巴黎人想要的东西,可是人们没有给他这样的机会。尽管人们不是不欢迎他,人们只是不需要他。后来,人们给了他在凡尔赛宫管风琴师的职位,可是他拒绝接受这个职位,因为他觉得还会有更好的机会,再说他与管风琴从来就没有好好地接触过。但最终,他还是接受了萨尔茨堡管风琴师的职位。这也真的是最后出于无奈的解决办法:去接触一个他不太喜欢的乐器,而且到他很不喜欢的城市。恐怕他是后悔不去凡尔赛的决定的。

在巴黎,他第一次感觉到统治社会里有不对头的地方。他很快就不准备再接受它,他不再像父亲那样及父亲要求他的那样,对一切都容忍,都接受了。这一时期,他也许还没有想到"社会公平",还没有把自

95

己看作是模范性的人物,而只是把自己看作是受这个社会歧视的合作者,但如果社会不给予他应有的级别,他有权进行反抗。与他父亲相反,这是另外一个时代的孩子,他有他的骄傲。有时,他的骄傲上升到了主导地位,上升到了难以控制的地步。但是,恐怕他从未想到过把这种骄傲具体地表现出来,并由此生发出一种普遍的社会态度。因为他不仅为此还缺乏志同道合的人,(这些人有他所承认的同样的艺术成就),他还缺乏能传到他的社交圈子的理论。他的社会感情、意识和对正义公平的感知都由他自己来掌管。"……最好的和最真的朋友是那些穷苦人。至于那些富人,他们一点不懂友谊!……"(1778 年 8 月 7日给布林格尔的信)

他消极的反抗开始于巴黎。莫扎特不是一个奉承拍马的人,不是像他的爸爸那样,是一个会讨好献媚的人。在巴黎,他学会了与上层贵族打交道。来自上层贵族方面的屈辱使莫扎特愤怒,甚至会使今天的我们也愤怒。我们今天读着这些材料时,就仿佛读的是论证法国大革命正确性的资料文献一样。1778 年 5 月 1 日,莫扎特给父亲的信中描述了贵族的无理要求,这是他在巴黎所遭受的侮辱,这封信写了(莫扎特)在杜切塞·特·夏博家的拜访:

　　格林先生给了我一封给她的信,我这就去了。这封信的内容主要是向当时还在修道院的杜切塞·特·波旁举荐我,并向她再次介绍我,让她记得起我。可是几天过去了,却音信杳然。她已经几天后约了我,我守信地去了,我到了那里,却必须在一间冰冷的未生火的也没有壁炉的大房间里等上半个钟头。夏博太太终于来了,非常客气,请我演奏钢琴,可是她的钢琴却没有一架是准备好的。我于是试了一试。我说道:我从心底想弹点什么,但现在不可能,我感到我的手指由于寒冷变得不灵敏了。于是我请求她,让人带我到至少备有生火壁炉的房间里。哦,先生,这是什么理由啊——这就是全部的回答。接着她坐了下来,开始画了整整一个钟头,画了许多男士大家围一大桌子而坐。我于是荣幸地等了一

个小时。门和窗都开着,我不仅仅手冷,浑身都冷,双脚也冰冷,我的头也开始痛了起来。我不知道我这么久怎么对付寒冷、头痛和无聊。我想,如果不是因为格林先生,我在那时准又走掉了。为了写得简短一点:我后来还是弹了,用的是一架极糟糕的钢琴。最恶劣的是,这位太太和先生们没有一分钟停下他们的画图,一直画下去,而我却必须为椅子、桌子和墙壁演奏。在这样讨厌的环境里,我失去了耐心,我开始弹博取别人夸奖的变奏,我弹了一半就站起来了。人家说了恭维话,我却说了我想说的,我说我无法荣幸地用这架钢琴演奏,另定一天,有架好钢琴,我将很高兴。她不让步,于是我必须再等半个小时,直至她的先生到来。这位先生坐到我身边,极专心地倾听,我——我这时忘记了所有的寒冷、头痛,我不顾这糟糕的琴,就像我有好心情时那样弹奏。请给我欧洲最好的钢琴吧。但是如果听的人什么都不懂,或者什么都不想懂,对我演奏的东西没有任何感觉,那么我什么兴致都没有了。我后来向格林先生叙述了这一切。他们给我写信说,我还要去访问,以便与人熟悉,并与老熟人再会会面。但这是不可能的,因为如果步行,到任何地方都太远,或者道路太泥泞,巴黎真是无法描写地肮脏。坐马车出行,那么一天就马上得耗费 4 到 5 个里弗赫①,而且是白白花去的,因为人们只是来相互奉承恭维的,然后一切就结束。他们约请我某一天去,我就去弹奏,也就是说去浪费,也就是说不可思议,也就是说……我要对他们说再见。我在这里坐车花去了好多的钱,经常是白白花掉的,因为我没有碰到人。谁不在这里,就不会相信这里是多么糟糕,多么地令人不快。巴黎改变了很多。法国人好久不再有像 15 年前那么多的礼节了,他们已经到了粗野的边缘,他们盛气凌人,真是令人厌恶!

① 一个里弗赫(法国古货币名)约等于一磅白银。——译者注。

　　莫扎特在公爵夫人家里是得到了报酬,还是仅仅用恭维话把他打发走了,这一点并不清楚。他常常只得到了赠品,最值钱的是金表。在这些年里,他加起来得到了好多块金表,以致他想在正式接见时把它们挂在身上做装饰,从而让那些仁慈的赠送人再也不想用表赠人,这样也许会使他们从满满的钱包里抓点钱出来。总之,莫扎特在巴黎变得总是易怒,根据父亲的要求需要去拜望的人,他也不再去拜望,他没有兴趣去了。最后,除了他的朋友和伙伴,他谁也不去拜望了。他的时间不断地花在"肮脏的"马路上太不值得了。在这一时代,巴黎比别的城市远为龌龊,卫生设施也比其他城市远为缺乏。房子的入口往往成了马路行人的茅房,每个人都可以用它来解决大便或小便。排泄物就聚集到房子下面的坑里,以后再扒走去充作肥料,这事儿就靠领有官方许可证的人去做。在某些城区的臭气肯定叫人吃不消。人们要问,在这样的情况下,莫扎特是否仍然去使用了"茅房",就像他显然而且可加以证实地做过那样。

　　他承受的苦,首先是作为一个音乐家,他的尊严和骄傲所遭受的伤害。为德·热内公爵的女儿上作曲课上了 24 次 2 小时,人们竟试图用 3 个金路易把他打发过去。他当然拒绝了。后来,他得到了多少,无人知道。他情绪恼怒地向父亲报告了这一切,特别是要父亲明白,在这样的情况下,在缺乏人性的人中间,是不能去思考成功的。

　　此外,在给父亲相关的信件中,也说明莫扎特的心情对他叙述客观事态时的影响。一开始,也许在充满信心的兴奋时刻,他似乎感到在巴黎会达到一些目的。信中曾提到一个年青的女子,说她"很有才能,特别有无可比拟的记忆力"(1778 年 5 月 14 日信)。"无可比拟"这个词,莫扎特在他的信中总归很快会随手用上的。但两个月后,兴奋的心情过去了,遇到的是越来越叫人讨厌的现实,于是,对这个女学生"从心里觉得她笨,还有,从心里觉得她懒"(1778 年 7 月 9 日信)。还有一对父女,一开始她演奏"壮丽的"竖琴,那吝啬的父亲一开始"无可比拟地"演奏长笛,他还为他们写了 C 大调长笛竖琴协奏曲(K. 299/297c),用上了两件他不大用的乐器。可是不久,他对这两种乐器及它们的演奏者明显表示

了不喜欢,于是这首协奏曲也成了他这一时期缺乏内容的作品之一。

　　在慕尼黑,在曼海姆,在巴黎,从宫廷方面或剧院总监方面,从来没有认真地要留住莫扎特,最后都不过是慢慢地拖延而已。这样在旅途中一切的失败都归之于诸侯们缺乏兴趣,到处没有"职位",因为少数人处在支配地位,他们更知道得如何去达到目的。莫扎特自己的三心二意,他欠缺的精力,他无意识的抗拒,他的不满表现,他对人的缺点的认识,凡此一切在多大程度上和他的失败有关,我们只能猜猜而已。他肯定没有展露他真正才华的机会,正像别的人也没有真正去认识到他的天才的机会一样。他没有给任何宫廷留下深刻的印象,这也许是他自己过于冷漠,也许他也没有能力为自己裹上艺术家的特殊光芒。如果他能这样做,也许会对他很有用处。他同样没有才能去按是否有用的标准去处理对待一切。他喜欢有更多的钱,金钱意味着自由。他喜欢看到他的有利条件,他的优点,但是他完全没有这样的能力。他同样缺少信心十足的高贵气派者的气质,"格鲁克骑士"的气质。在巴黎,他本可以获得这样的称号,由专制宫廷的艺术欣赏者打扮,穿上睡衣,戴上睡帽去排练。可以想象一下莫扎特这样的风度举止!像格鲁克这样一个男子可以有脾气,可以有情绪,他带着大主教的奖章,仿佛这是世俗的头衔。这位"平民的天才"(罗曼罗兰语)很好地适应了他的角色。此外还有贝多芬。贝多芬知道得很清楚,在维也纳他名字中的"凡"(van)意味着贵族身份,但他明智地对此不加任何反对。

　　莫扎特一定想到了他外表的作用,并为此花去了大笔的钱。他的债务使他破落。穆齐奥·克莱门蒂①,1781 年在维也纳遇到了他,那时他的辉煌时期正开始,克莱门蒂"因为他优雅的服饰外表把他当作了皇家侍从官",这样的表述很难符合我们的想象。但即使不涉及外表形象,莫扎特也和同时代人的判断不一致;事实上,看起来一切都是为了

① 克莱门蒂(M. Clementi, 1752—1812):意大利作曲家。——译者注。

使他的形象模糊不清。路德维希·梯克这样描写莫扎特："小个子，行动迅速，机灵，视力不好的眼睛，并不引人注目的身材。"梯克是在一个半暗的剧场里遇到他的，而且时间是在 1789 年的柏林，那时莫扎特的辉煌时代早已经过去了[①]！

我们很想知道，莫扎特的外表在多大程度上表现出显著的喜剧丑角特性，他外表的影响力属于何种类型，如果他不坐在钢琴旁，而是在倾听什么，或者沉默不语，或者说话，或者突然动了起来，他的外表将是什么样子。对宫廷里的听众来说，莫扎特显然是听觉上的一片青葱的牧场，但在视觉上他不会夺人眼球。他不会被这些先生们视为他们圈子里的同类人中的一个，而是把他看作可以随便拍拍肩膀的人。他不会是太太们会看上两遍的人。但他首先在曼海姆得到了音乐家们、器乐家们及乐长们的支持和友谊。这些人地位稳固，职位牢靠，但是莫扎特与不如他的同行（的确他们都是次等的）的友谊，却因为他完全缺乏交际手段——由于他毫不掩饰的、并非永无恶意表现出来的优越感，而失去了。莫扎特在作曲上确实比他们高明，确实演奏得比他们精彩，他为什么、他向谁去隐讳这一点呢！但是人们很容易想象一下像乔瓦尼·吉赛普·卡姆比尼这样一个作曲家在这样场合下的感觉：莫扎特竟在他在场的情况下，当着一些同行的面，完全凭借自己的记忆，当众弹奏了他的曲子（1778 年 4 月），并按莫扎特自己的方法加以改动，仿佛他要表示一下如果他写这个曲子会是什么样子。尽管卡姆比尼大声叫好，但他该说什么别的话呢！"他肯定感到不是滋味！"莫扎特给他父亲的信里这样写道（1778 年 5 月 1 日）。他这样写是有道理的，莫扎特也因此有了他的敌对者了。

101

1778 年 9 月 26 日，莫扎特离开了巴黎，并下决心不仅要尽可能地延搁回乡的时间，半路上，还要利用每次停留的机会开音乐会或者

① 　梯克(L. Tieck，1773—1853)：德国 18 世纪著名文学家，属德国浪漫派。——译者注。

接受作曲任务。11月6日,他已抵达曼海姆,从巴黎到曼海姆这段路竟花了6个礼拜。人们有理由问:他一路上做了些什么,他是怎样打发时间的。他花几天时间在南锡,他喜欢那里(他感觉到处都比在萨尔茨堡好);花了两个礼拜在斯特拉斯堡,他在那里开了3场音乐会,但听众稀少。在这漫长的马车之旅的路途上提到了两个旅途的伴侣:一个是正派的德国商人,另一个是可疑的伙伴,就我们所知,此人是个"法国病"的患者,也即性病患者,除此之外,莫扎特对他也没有再多的了解。1778年12月25日,他抵达慕尼黑,到这里后莫扎特的中心经历便是想和阿洛西亚·韦伯重逢的失望。这期间,阿洛西亚已在慕尼黑被聘为女歌唱演员,她的唱歌技术正是在莫扎特那里学会的。估计她毫不含糊地示意过他,他是不可能做她的丈夫的。这一"遭拒","这位成了歌剧主要女歌唱家的冷酷的拒绝",所有的传记著作都把它写成一个卖弄风情的女子性格上的卑劣。但我们并没任何证据说明阿洛西亚当时在莫扎特身上除了看到了一位杰出的教师之外,还看到了其他更多的东西。她看到可以充分利用这位教师的热心和全心全意,而他则早在曼海姆时,就把她当作潜在的追求对象,对她纠缠不已。莫扎特的这些爱情表示在当时恐怕也已越出了谦顺的界限。她肯定很清楚地知道,他是在追求她,她可以轻而易举地摆布他,但没有证据证明她这样做了。她为了自身利益,有目的地利用了莫扎特对自己的爱慕之情。不过显然,当时她也曾使莫扎特充满了希望:使自己对她说来不仅仅是个教课的老师。莫扎特从未有过足够的敏感来正确领会他的交往者回答的分寸。迎合迁就或难以接近,都不是莫扎特待人接物时的特点;在人际交往领域中,他永远是一个无可奈何的生手。他和康斯坦策的关系同样可以得到这样的解释。康斯坦策后来成了她姐姐阿洛西亚的替代品,对于她的情感上的回应他同样一无所知。至于我们这方面所读到的,不管是肯定的或是否定的,都不过是传记作者们自己的一厢情愿。

　　下面是一段离题的话:1829 年,一对英国夫妇文森特和玛丽·诺维洛从伦敦出发,进行了一次"朝拜莫扎特之旅"。文森特,世家为意大利人,管风琴师,作曲家和指挥,伦敦爱乐协会组建人之一,也是诺维洛出版公司的创建人。玛丽,半个德国人,她首先是文森特的太太,一位中产阶级女子,她称自己的丈夫"文",她最喜欢用的字是"味儿好"。这两个人在我们看来是一对有教养的追求艺术的夫妇的典范。他们勤奋,正派,高贵,接受的欲望强,接受的能力却并没有这么强,这两个人都热衷艺术。他们此行的主要目的是向当时还活着的莫扎特的姐姐娜纳尔——布莱希托尔特·措·索能堡男爵夫人,向几乎已双目失明并且生活拮据的她带去 80 磅的钱款,这些钱是他们为她募集的,而且是由对莫扎特动人心魂的创作狂热的敬仰者所指赠的(对于贝多芬,这些崇敬者低估了他的病情状况,几年前他们为贝多芬募集了 100 磅)。这次旅行的真正目的是文森特·诺维洛为一部莫扎特传搜集资料。这样一个任务他是没有什么能力胜任的,就像他之前的其他 3 部莫扎特传记的作者一样。只是那 3 位传记作家由于他们无自知之明,因而并没有感到自己的不足。诺维洛则不然,他后来没有写这部书,我们为此是要感谢他的。他不仅能把握好分寸仔细探问活着的同时代人,而且还能拒绝倾听那些贬低所崇敬者的形象及与他亲近的人的形象的陈述。当他的浪漫的看法为其视为不能允许的东西所破坏时,他便把它看作是难以接受的或无理的。由于两位诺维洛相互独立地记一本旅游日记,因此我们至少有了两个不同传话人过滤过的有关对我们主人公的看法了。

　　当年的娜纳尔已经 78 岁,她感谢地接受了赠款,但却已不能再提供有用的信息和材料。事实上,她几乎不曾了解过自己的弟弟,不过,这一点对她说来也几乎不成为阻碍她去重新回忆与兄弟共同的过去的原因。她已经太年老体弱了,以致于无法连贯地进行叙述了。除此之外,她还很清楚,她的弟媳康斯坦策也还生活在萨尔茨堡,只是并不与她往来。现在康斯坦策是胜利者,她已再也不能招架她了。康斯坦策则也知道,她能利用自己作为提供信息者和女主人的地位,

而且她在物质上也完全有能力。无论如何,这两位太太避免相互讽刺挖苦,如果这种情况一旦出现,文森特·诺维洛也会马上把它扼死在萌芽状态之中。

我们会回到康斯坦策的陈述及其他当时还在世者的叙述。这里先提阿洛西亚的陈述。

1829 年夏天。玛丽·诺维洛在维也纳一家旅店访问了阿洛西亚·朗格(娘家姓韦伯)。文森特一如他的过去,非常活跃,已经外出去丰富他的精神生活了,也许去听他不熟悉的弥撒曲去了。阿洛西亚,这位当年的著名歌手,如今已是 67 岁的老妪(她后来还活了 10 年),在玛丽的印象中她是一个虚弱的妇人。她诉说着自己不幸的命运,不免哀婉动人。对习惯于分寸感和用词谨慎的英国女性的耳朵来说,这样坦率的陈述也许有一点不适应。阿洛西亚哀叹地说道:已经到了她这样的年龄,可还要去上歌唱课,因为她从她分居的丈夫那里得到的钱不够用。很可能 78 岁的约瑟夫·朗格多数时间住在乡间,恐怕是试图以此避开自己往昔升迁不佳的回忆。但玛丽对他们眼下的可怜处境无甚兴趣,因为她的对象是莫扎特,她问起的是他。阿洛西亚告诉她,她乐意奉告。事实上,莫扎特到他生命的结束一直爱着阿洛西亚。玛丽问:为什么她在这样的情况下,当时在曼海姆和后来在慕尼黑,没有答应他的请求呢?阿洛西亚答:她正好那时不能爱他。这样的回答很可信。她当时还看不出这个人的真正价值。这样回答也可能比较缺少可信性,但并非绝不可能。她的妹妹①一直对她怀有忌意。这不怎么肯定,但这有可能,康斯坦策有点喜欢妒忌。也许莫扎特和康斯坦策相处比较好一点。这是估计得正确的。总之,阿洛西亚谈到莫扎特时带着很多的爱,但也带着遗憾——玛丽如是报导。她②责备说,是维也纳人让莫

① 指莫扎特妻子康斯坦策。——译者注。

② 指阿洛西亚。——译者注。

扎特潦倒。说得一点不错。

在我们看来,这一次女人与女人之间心与心的交谈是莫扎特死后永生中一个庄严的时刻。这是在维也纳一家旅馆的房间里,在一个夏日的下午对莫扎特生动的回忆,它发生在他去世后 38 年,及这一单方面的爱情关系以失败为结局后的 50 年。这也许有点遗憾,因为文森特并不在场,如果他在场,他说不定会用另外一种角度把它记录下来,因为他们两个人的日记是相互补充和相互检验的。但从另外一方面看,阿洛西亚看见一个男人在场,也许说得不会如此无拘无束。奇怪的是,文森特耽误了这次谈话,并且没有记下对此有什么遗憾的话。也许对他而言,这次谈话的内容太涉及私人的领域,而这个领域与他并没有什么相干。阿洛西亚,莫扎特最心仪的女子,这之后再也没有被两个诺维洛中的任何一个重新提及。

105 关于阿洛西亚,我们还从有关她丈夫——演员及画家约瑟夫·朗格的文字中获得了若干信息①,关于他,我们以后还要详谈。阿洛西亚是一位剧院的主要歌唱家,这不仅仅因为她在音乐生活中的级别地位,而且也根据她的本色。她对音乐的理解力是杰出的,她演奏钢琴也极为卓越,她对艺术的鉴赏和理解非常准确,从她的心灵素质来看,她是一个真正的艺术家。但她非常怀疑自己,后来就因此患上了很重的忧郁症,神经功能受到了干扰,常年来她苦于心理情绪所引起的胃痉挛。年老之后,她变得忧郁伤感,经常生病。她一共生了 6 个孩子,孩子们的出生年月日都是清楚的。有点神秘的是,随着莫扎特的去世,她竟也光华不再,这个事实几乎带有诗意的成分。她曾在《唐·乔瓦尼》的维也纳首演中饰演唐娜·安娜(Donna Anna)一角儿,也曾在柏林、汉堡巡回演出的《后宫诱逃》里饰演著名的康斯坦策②一角,后来在慈善演

① 《维也纳宫廷演员约瑟夫·朗格传》,1808。
② 康斯坦策是莫扎特妻子之名,但莫扎特歌剧《后宫诱逃》中的女主角也叫康斯坦策,此处指歌剧中的女主角。——译者注。

出中上场,与丈夫分居,最后她无声无息地去世。

　　当莫扎特在曼海姆认识阿洛西亚时,她 16 岁,她会承认,作为推动者和教师,莫扎特给她的生活带来了一个新的转折,但她是不会考虑把他作为自己的情人和丈夫的。也许对她来说,他的外形还不够有吸引力。莫扎特在他一生总不能摆脱这件事,这样的说法至少是可怀疑的。相对而言,对于人的失望他会容易和很快地摆脱。我们不知道,她究竟多大程度上打动了他的内心。如果我们,当然是在后来,听他讲起阿洛西亚时,情况听起来有点不一样。虽然并不说到这个问题,但事实是:决裂后 3 年(1781 年 12 月 15 日的信),那位当年的意中人在他看来已经是一个“心眼儿不好的虚伪的人,是一个卖弄风情的女人”了。我们虽把这一看法当作是不真实的,但我们理解这一有意歪曲的目的。这里,莫扎特是要向父亲把妹妹康斯坦策放到更好的光线下(和阿洛西亚)进行对比。但他这样做,面对依然持怀疑态度、曾详细地对他进行过事前警告的父亲来说,当然并不能成功。

106

　　诚实正派还是不诚实正派,对一个一般天才及像莫扎特这样一个特殊天才来说,我们以为不能成为他们的一种特性。诚实正派恐怕并不是莫扎特性格上具有的优点。相反,我们面对诚实正派这个词有时候会感到其中隐藏着的“不协和的声音”。我们还是不去评价吧。恰恰通过他明显的存心不良的诋毁目的,莫扎特一再地解除了我们的思想武装(只要我们谈起武装的话)。1787 年 4 月 4 日,莫扎特给父亲写信并竭力向他申明(是不是于心不安了?),说自己已给他写了一封详尽的信,但这封信由于“斯多累斯的愚蠢”没有到达父亲的手里①。他感到

―――――――――――
① 安娜·塞利娜·斯多累斯(A. S. Storece, 1766—1817):又名南希(Nancy),英—意女歌唱家。——译者注。

证明她的"愚蠢"对父亲是合适的,但事实上,他觉得"这位斯多累斯"和愚蠢完全无关;相反,他爱上她了。这两件事是平行的:这里他向父亲贬低自己所爱的人,这虽不怎么好,但也不是了不起的大事。

南希,全称应该叫安娜·塞利娜·斯多累斯,半个英国人,半个意大利人。从画像上看非常迷人,莫扎特称她为杰出的女歌唱家,看起来,他至少有段时间感到她是"无可比拟的"(虽然根据他的音乐作品来判断,莫扎特还不能给她像给阿洛西亚这样的地位)。她是在《费加罗》这部歌剧中演苏珊娜的第一人。就像 8 年前为阿洛西亚一样,莫扎特也为她写了重要音乐会独唱曲之一——c 小调宣叙调《我将你忘怀》,及降 E 大调咏叹调《亲爱的人儿,别怕》(K. 505,1786 年 12 月 26 日)。这首曲子与《费加罗》有相似之处,但是具正歌剧味儿,比较冷,比较有距离,这一定不符合莫扎特的目的,因为此曲是向当时 21 岁的女子表示敬意之用的。他在他的作品目录中意味深长地写上了"为斯多累斯和我自己而作"。"为我自己"在这一情况下意味着:乐队通过必要的钢琴伴奏得到了丰富,1787 年 2 月首演时是莫扎特自己弹奏钢琴。这是强有力的但并非天衣无缝的成功组合,这一组合的原因即在于莫扎特希望尽可能长地离他亲爱的女歌唱家近一些,因为这之后她即离开了维也纳。她死于 1817 年。恐怕她是收到过莫扎特给她的信的,可能是出于慎重的考虑,去世前她都把它们毁了。

这两次爱情中当然只有对阿洛西亚的爱情可以说得比较详细一点,而另一次爱情只能是一个秘密了。莫扎特的这两次爱情,从爱情的能力上来考察,标志着莫扎特内心的高级层面,这估计是纯化了的情欲,在这样的时刻,所包含的根本东西是对女艺术家尊敬的成分。毫无疑问,这样的关系是把对象理想化了,是对形象双重意义上的赞美——既赞美所钟情的人,又赞美女艺术家。这在阿洛西亚的身上是如此,后来在南希身上已经不再如此了。从我们的观点看,这几乎

是一种卑躬屈膝的行为,这样的行为说不定并不能让被他所爱的人最好地看清了他自己。这种做作的爱慕姿态,也许莫扎特认为是合适的。1778 年 7 月 30 日他从巴黎寄给在曼海姆的阿洛西亚的信中这样写道①:

最亲爱的女友!

　　我要请您宽恕,您要我对那首咏叹调加以修改,但是这次我还不能把它一并寄上。我认为比这更加重要的是,我要尽快回复令尊大人的信,以至我没有时间再把那咏叹调抄写下来,于是我也无法把它寄给您。但下次的信里您肯定会同时收到它。现在我只希望,我的奏鸣曲能即将付印,您也会有机会得到《塞萨利人》,它的一半现在已经完成。如果您对此表示满意的话,我将感到幸福,直到我分得满足之前,我想从您处得知,这一场戏是否使您喜欢,因为这一场我是完全为您而写,因此我不要别人的称赞,而只要您的。我自己没有任何别的话可以说,我只能说(我必须承认这一点),这是这一类型作品的作曲中,我所创作的最好的一场。如果您现在立即着手看一下我的安德罗美达这一场戏(啊,这是我预料中的事),我将非常的高兴。我向您保证,这一场戏对您很合适,将为您带来光荣。我最迫切地向您表白我的内心,请好好考虑这些话的含意和力量,请您认真地把自己放到安德罗美达的处境中去,请您想象一下,她就是您自己。如果您按这样的方法去做,这个人物用您这样美妙的歌喉和您这样唱歌的好方法,会在短时期内就能为您成功。我要写给您的下封信的主要内容,我将荣幸地向您阐释,您用什么方式用什么方法来唱这一场。我还要请求您:要独个儿好好研究它,明确地看到不同的地方,这对您会很有用处。但我坚信,我将用不着多加改正或多加改变,凭经验,我也坚信您会

108

109

① 原信为意大利文,由本书作者译成德文作为本书正文,意大利文原信作为附注,全文附在原书脚注上。——译者注。

像我想的那样，从自己的立场出发去做许多事情的。您独自练熟的咏叹调《我不知道他从哪儿来》，我没有什么可以改动和修改的。您极有鉴赏力地精确地掌握了它，唱得很有艺术色彩和表现力，唱得跟我想象的一样。因此我有所有的理由相信您的感觉和您的艺术。再没有什么可说的啦——您有天才，了不起的天才。我只推荐您，我只想迫切地请求您，多读几次我的信，并按我建议您的去做，要有把握。要相信，我现在对您说的或者已经对您说过的，过去从来没有、现在也没有别的其他目的，只是要为您好，而这样的事我是能做到的。

最亲爱的女友！我希望您身体健康，我请求您，永远要想到您自己的健康，因为它是这个世界上最最美好的东西。我，感谢上帝，说到我的健康，我一切尚好，因为我一直想到健康。但是我的心灵却并不宁静，也将一直不会宁静，直到我到得了安慰，心里能肯定您得到了您应得的公正。但是我的处境、我的状况只有到了我有了再见到您的至高快乐的那一天，才会变得真正幸福，那时我能全身心地拥抱您了。这便是我能希望和我可以渴望的全部。我只有在这样的思想中和希望中才找到了安慰和宁静。我请求您常常给我写信。恐怕您不可能想象您的信给我带来了多少的快乐。我请求您也写信告诉我，您总在什么时候去马尔相特①先生那里，也请您简短说一说我向您迫切推荐的要学习一下的表演艺术。好了，您知道，牵涉到您的一切我都感兴趣。除此之外，我还要替一位先生向您代致一千次的问候，他是我这里唯一的朋友，我喜欢他，很爱他，因为他是您家的一个亲密的朋友，他曾经有幸许多次抱过您，并几百次地亲吻过您，那时您还是一个小女孩呢！他就是克姆利先生，一位宫廷画家。我与他的友谊是经拉夫先生介绍而促成的，他现在也是我的一个好友，因此也是您的好朋友和韦伯全

① 马尔相特(T. H. Marchand，1741—1800)：曼海姆及慕尼黑的剧院经理。——译者注。

家的好朋友,因为这位拉夫先生,他知道得很清楚,他没有那另一
半,就不能是这一半。克姆利先生,他很尊敬您们大家,一直谈起
您,而我(我无法停止),就像往常一样,对我说来,没有比与他谈话
再大的快活事了,他是您全家真正的朋友,拉夫先生知道,他谈起
您们就是给了我最大的快乐,请不要把我遗忘。祝愿您一切如意,
最亲爱的朋友! 我渴望着能收到您的一封信,我请求您别让我等
得太久,别让我渴望得太久。我希望不久就能听到您的新的事儿。
我吻您的手,全身心拥抱您,现在是您的将来永远是您的真正的和
忠诚的朋友



W·A·莫扎特

巴黎

1778 年 7 月 30 日



　　请以我的名义拥抱您的尊贵的母亲和您的兄弟姐妹。

　　这封信不仅完全是用另一种语言写成,而且用的也完全是他自己
的语言,这是远方怀着希望的追求者的语言。除了其中教学上的指点
之外,这是一封传统的笨拙的信,它情感脆弱的文体和感伤敏锐的措词
也是那一时代典型的书信风格。其中最要紧的东西避而不谈,但已经
有了暗示,那就是写信的人已经迷恋上了收信的人。这位美人反正已
经知道了这一点,她,她的"自私的冷酷"成了所有庸俗传记的老套语
言,成了"永恒的女性"①总谱里自己的重要声音②。
　　与阿洛西亚在慕尼黑的破裂发生在 1779 年 1 月 8 日和 13 日之

①　文中"永恒的女性"乃歌德《浮士德》一剧最后的一句诗,她象征"女性"在引领人类向
上。——译者注。

②　"对我们来说,这像是容易混淆的鬼火。像罪恶一样诱人,像堕落一样迷人,用她占有的
巨大艺术天赋,要弄了这位天真无邪的忠贞不二的青年人,他为她的爱而在乞求,在徒然
地乞求,可是他应该去寻找全人类的爱。"见柯洛拉·贝尔蒙,《莫扎特一生中的女人们》,
奥格斯堡和柏林,1905,第 50 页。

间,这是多灾多难的长途旅行的最后几天,也是自由自在的几天。1月
13日,莫扎特终于带着沉重的心情返回萨尔茨堡,由他的堂妹玛丽
亚·泰克勒陪同。莫扎特已经请她陪同前往慕尼黑了。

1月8日,他在信中提到的在巴黎开始为阿洛西亚写的那一场戏
(K.316/300b)结束了。也许,那时他还在希望可以向她献上它,作为
订立婚约之用——他又一次打错了算盘。因为从她拒绝了自己之后,
莫扎特也许既没有心情也没有精神再去完成它,虽然就像我们肯定的
那样,他在经受了这样的"打击"后很快地恢复了过来。这部作品本身,
剪裁得完全符合阿洛西亚的音质和能力。如果我们根据这一场来判
断,那么它的容量是惊人的,而后来的评论也证明了这一点。这一包括
c小调宣叙调《塞萨利人》,C大调咏叹调《永恒的神灵,我什么都不问》
的场面,对一场极有戏剧性的戏来说,技巧是出色的,但它过分的激情
和它强调的光华让我今天反而感到奇怪地冷。一部技艺高超的作品,
其中有双簧管的独奏,有大管的独奏,但首先是轻松自如的女高音声
部,它游动在如歌的经过句中,在密接和应中一直大胆地升到高音 C³
(可以说是完完全全地)。如果阿洛西亚能够唱得这么高而不使人感到
可笑,那么她比迄为止的所有女歌唱家都要高出一筹了。但我们今天
几乎无法判断,当时什么地方让人感到可笑,什么地方没有让人感到可
笑。奇怪的是(或者也许可以说"很能说明问题的是"),这宏大的一场
戏的音乐完全没有对莫扎特心仪的女子的感官发生作用。这一场有正
歌剧的极高雅的举止,但任何地方都让人感受不到一丝一息的情欲,它
离凯鲁比诺①还有很远的距离。

莫扎特自己把这一场看作是为他这一类型作的曲子中最好的作
品,就像他信中所写的那样。我们今天则这样看:这一类型他当时写得
还并不很多。我们有印象的如《啊,这是我预料中事》(K.272,1777年
8月),但在(情感表达的)简约上和压抑上更为强烈也更有深度。它不

① 凯鲁比诺系莫扎特歌剧《费加罗的婚礼》中的书童,由女中音扮演,其咏叹调极富稚嫩的
激情和情欲,十分动听。——译者注。

是为一个心爱的女人所写,而是为音乐会女歌唱家约瑟德·杜谢克而作。她比莫扎特年长两岁,已不再是追求的对象,因此在这首曲子中未含有任何个人的感情,他可以更客观地保留下(安德罗美达)的材料。客观的距离对他向来都是更有用的,他一直精通歌剧的虚构。至于感情,他掌握不了自己的感情。他也把这首咏叹调给了阿洛西亚去唱,还有这一段信:"我最迫切地向您表白我的内心,请好好考虑这些话的含意和力量,请您认真地把自己放到安德罗美达的处境中去,请您想象一下,她就是您自己……",这段文字证实了莫扎特深刻的艺术理解力和把这种理解告诉其他人的能力。我们突然感到,我们眼前完全是另外一个莫扎特,是一个批判的聪明的判断者,是集创作者和介绍者于一身的人,他会把他思考之后的纯系戏谑、平庸和愚蠢的地方统统删去。当然,在他写那封信的时候使他思考的是对女歌唱家本身的爱情,但这个爱情退到了字里行间的后面了,要紧的还是事情的正确性和真实性。

113

我们一再为莫扎特中肯的批评和判断能力所惊讶。1777 年 11 月22 日,他从曼海姆给父亲写信道:

> ……今天 6 点钟有一场精彩的音乐会,我高兴地听了法兰茨尔先生一首小提琴协奏曲,这位先生娶了加那别希太太的一位妹妹。他演奏得很好。您知道,我并不很喜欢高难度,他演奏的曲子很难,但是人们感觉不出这个曲子是难的,人们会相信他马上可以跟着演奏,这才是真正的演奏。他有很漂亮的丰满的音,一个音符不缺,人们听到了一切,一切都令人注目,他有漂亮的顿音演奏,一弓到底,上下自如,还有他那双重的颤音,除他之外我从来没听到过有人拉得这么美。总之,按我的看法他虽不是魔术师,但也算是个非常厉害的小提琴家了。

这里,莫扎特也是一个深思熟虑的人,他不会使自己达到狂热的地

步(只有他个人的关系参与了进去,他才会说"无可比拟",或说"真的笨"这样的话)。他在表述时会一直保持客观的尺度和不变的批判标准。

114　　与阿洛西亚及与南希的关系只占据了莫扎特情欲场上的一个极,我们几乎不得不把康斯坦策放到另一个并不太理想的地方,这是根据资料和实际的情况而定的——这个问题我们还要回头再谈。爱上阿洛西亚的时候(也许不仅在那个时候),莫扎特情欲场上的另一极还被堂妹占据着。

　　1777 年,在巴黎之行的第二站——奥格斯堡,莫扎特认识了堂妹。她是列奥波特的弟弟法兰兹·阿洛伊斯·莫扎特的女儿,法兰兹是印刷匠,也是印刷厂老板,他的女儿是一个比较放浪的可爱的姑娘,比她的堂兄沃尔夫冈年小两岁。我们有她的一张肖像,这是一幅一个比较业余的不知名的艺术家的画作。画面上,头部和身体的比例略有失调,她看起来粗壮,洒脱不拘,打扮时髦,披着披肩和戴着女式小帽。堂兄沃尔夫冈从曼海姆她的手里得到了这幅画,他恐怕会说:"有法国味儿。"看着这幅画,会使他联想起舒爽地度过的时刻。可是人们看着这样的消遣绘画时,从来就不会知道,这样的绘画是否会真的促使收到绘画的人回忆,还是更促进了他的想象能力。无论如何,这里的嘴角从人体解剖角度看有些罕见,姑娘手里的花恐怕也不会是贞洁之花。从她日后的生活中,我们仅得知一些显然是毫不掩饰的自由生活作风方面的资料。她的自由生活作风至少给她带来了一个私生子,有人指出,这是与一个教士所生的孩子。可是,这一教士方面的瑕疵也被热心的"堂妹——研究者"清除掉了。她死的时候是一位邮政局长的"终身伴侣",1841 年 1 月 25 日她"年迈地"死于拜洛伊特。

　　堂妹几乎没有写下什么文字。从她 1777 年 10 月 16 日礼节性的烦冗的文字相当粗俗的给其伯父列奥波特的信中我们得知,发表看法实不是她之所长。请读此信:"像好多朋友那样一口喝光,在我是做不

到的。巴斯太太已平安到达,我的最亲爱的一个堂兄……"等等①。可惜她给堂兄②的未能传下来的信件估计不会有太多的礼节性用词。

1777年10月17日,莫扎特从奥格斯堡给父亲写道:

> ……这封信是17号一清早写的,我可以说,我们的堂妹美丽可爱、有头脑、灵活、开朗,她就这样走到大家跟前。她也在慕尼黑待了一阵子,我们俩相当好地待在一起,不久她就有一点变糟糕了,我们与其他人一起戏弄玩耍,很开心……③

当时莫扎特22岁,几个月前(为了说明同步性)他已写了他的降E大调钢琴协奏曲(K.271)及他的降B大调大型嬉游曲(K.287/271H)。我们得承认,从这一角度看,这封信写得是天真的,就像一个16岁的人写的信,可是我们已习惯于他这种与年龄不相称的文风。除此之外不能假定这两个人打发光阴只局限于嬉戏,莫扎特后来给堂妹的信件已说得非常清楚。1777年11月5日别后不久,他从曼海姆写信要求她向两位太太——他们共同的熟人代致"殷勤的问候":

> ……那位年轻的,即约瑟法小姐,我真的要请求原谅,为什么不呢?为什么我不该向她请求原谅呢?真稀奇!我不知道为什么不?我请她真的原谅我,因为我到今天还没有把答应过的奏鸣曲寄给她,但是我将尽可能早地把它寄奉。为什么不呢?为什么不呢?为什么我不该把它寄去呢?为什么我不该把它寄奉?为什么不?真稀奇!我不知道为什么不?好吧,您会帮我的,为什么不呢?为什么您不该为我做呢?为什么不,真稀奇!我也为您做,如果您要我做的话,为什么不呢?为什么我不该为您做呢?真稀奇!为什么不呢?我不知道为什么不?请不要忘记代我向爸爸妈妈,向两位小姐

① 短短几行充满了拼写和语法错误,说明莫扎特这个堂妹文化程度很低。——译者注。
② 指莫扎特。——译者注。
③ 此信也有不少拼写错误和其他语法错误。——译者注。

问候致意,如果忘记给爸爸妈妈问候,就有些粗鲁了……

116 　　如果我们把"寄去"这个词用听起来相似的词来代替,那么内容的相互联系就会变得清楚一些。因此写信人改正了用词,极虚情假意地用"寄奉"来代替,然后用上大堆不合适的动词,忘记父亲和母亲这句话一提,又显得虚情假义了。"为什么不?""这个问题在堂兄和堂妹之间关系之初恐怕是喜欢用的,后来他们看法一致了:不存在着他们"不该做"的理由。沃尔夫冈在以后的一封信中就还要清楚一些:"……顺便提一下,自我离开奥格斯堡之后,我没有脱掉裤子,除了晚上睡觉之前……"(1777年12月3日)。这是一种忠诚的自白。

　　小沃尔夫冈萨尔茨堡儿童时期的传说是19世纪初的创造,这之后一直得到了有力的维护,为的是让莫扎特的生平尽可能地不离童稚的范围,这些传说正是建立在我们引用过的那些表白的基础上的。这些传说和童稚说保持一致,两者相互决定相互贯穿,只是传说带着一定的简单化,而童稚说则是对真实事态的一种贬低:贬低,请注意,如果我们决定为莫扎特的"纯洁"去接受斗士们的标准,那就会贬低。这些斗士们想剥夺了他们的英雄①性交的权利,即使他还只有22岁,与此同时,人们也看不懂为什么他们要剥夺他的这种权利,他们要反对尽管是婚外的性事。19世纪时,人们认为所有的优秀道德特点是必须归"大师们"所有的,尤其是各种禁欲禁酒(对酒徒,人们也不会赏赐他们酒的),以便把他们打扮成道德的楷模,也因此人们把一切为公民当作不道德的东西从大师们身上不加思索地否定掉。因为传记不仅有教化的作用,而且还应有告诫作用,以便与伟大人物相称,仿佛"普通人"通过遵守伟大人物的标准,追随他们所有的道德,就会上升成天才似的。就这样,天才成了写天才的传记的作家们的牺牲品,天才既是传记家们幻想

① 指莫扎特。——译者注。

的牺牲品，也是他们所缺的材料的牺牲品，而尤其是他们坚决认定的看法的牺牲品，即天才必须有如此这般的标准。安东·辛德勒把贝多芬谈话记录本的三分之二毁掉了①，其结果是：它的内容要永远依靠猜测了，在这样的基础上便招致幻想丛生，而这正是应该避免的后果。

　　1799 年 8 月 28 日，康斯坦策·莫扎特写信给布莱特考鲁夫和赫特尔出版社。这家出版社正计划出版《莫扎特生平》一书。她信中说："……这些给他堂妹的当然是没有品味的但也确实有点意思的信，也是可以一提的，但当然不必把它们全部印出来。"她又补充道："我希望，您可以完全不印，并且用不着事前让我一读。"她总是说"堂妹的信"有理由可以一提，以便人们对她加以谅解。可我们这里早已有了一份遗孀权利的表白，这份表白传播开去，并有了一段长长的历史。康斯坦策很可能毁掉了莫扎特的一批书信，而首先是她的敌人列奥波特·莫扎特给他儿子的信②。她的第二任丈夫格奥尔格·尼古拉乌斯·尼森把无数书信的段落弄得难以阅读，但还不到根本无法阅读的地步，因此大部分仍可猜出来，但他的继任者在传记里做了各种各样的事，以便把他们对一个童稚男子的想象当作事实强加给后世，使莫扎特成了光明的神、天真无邪的小伙子和光芒四射的缪斯之子的混合物。

　　到了 20 世纪，人们头脑已经得到了启蒙，并嘲笑了前人视野的狭隘及天真古板的谨慎。人们带着遗憾谈起了艺术家身上也不能摆脱的心理上的阴暗点，承认莫扎特除了其他的一切之外，他也是一个"人"。这个词在这样的上下文中，总是与更高层次有点对立的意思，也就是说，有点否定的含意，它听起来常带着这样一种要求，即你看大人物时

①　辛德勒（A. Schindler, 1795—1864）：贝多芬第一部传记的作者。——译者注。
②　莫扎特之父不喜欢康斯坦策，所以两人关系不好。——译者注。

也不要无视他的过错，他也有这样的一面，你不必对此见怪。斯蒂芬·118　茨威格有大多数"堂妹书信"的原件①，1931 年他曾作了一部印刷本的附信给西格蒙特·弗洛伊德写信道：

> 作为(认识事物的)高度与深度的行家，希望您不会把这附上的私人印刷品当作完全是多余的。这一私人印刷品，我只在极窄的范围内赠寄。21 岁的莫扎特的那 9 封书信，其中一封我这里全文印出。这些信件让人看到，他从心理上分析情色之欲方面有很特别的地方。他的情色之欲比任何别的大人物要强，显示出幼稚型和强烈的秽亵言语癖。这可以作为您学生中的一个有趣的研究课题，因为所有信件毫无例外地都环绕着这同一主题。②

即使今天在对待这些书信时的故弄玄虚使我们感到有趣，但这里所涉及到的莫扎特的性格特点无疑是正确的。甚至斯蒂芬·茨威格还作出判断，此类天性恐不会使每个人感到兴趣，因此传记在这方面也许就会留下不完备之处，他在他的传记著作中就指向这个方面。说全部信件都围绕这同一主题，这一论断是完全不恰当的，但 9 封给堂妹信中的 8 封信确有"嗜粪癖"的成分。这一主题作为偶尔重复的声音，贯穿于他音乐之外的全部生活之中。但茨威格弄错的是指出秽亵言语癖是莫扎特情色之欲的构成部分。这两种秉性完全是分开的，它们只是在对堂妹的关系上碰在一起了，成为一种混合物了。与堂妹的关系其实是属于他关系中的"低档范围"。

堂妹估计是莫扎特第一个所爱的姑娘。这一"绯闻"大多情况下被

① 斯·茨威格：20 世纪上叶奥地利小说家，传记作家，精晓欧洲文化。——译者注。
② 这是一封未公开发表的书信，转引自约翰内斯·克莱梅里乌斯《斯蒂芬·茨威格和西格蒙特·弗洛伊德的关系，英雄的同一性》一书。载心理分析年鉴，第 8 卷伯尔尼斯图加特——维也纳，1975 年，第 77 页。

视为无足轻重,因此放弃了对它的进一步阐明,且有意对它遮遮掩掩,使其模糊不清。在爱因斯坦的传记中,这是一次"玩笑"而已。在舒里希的书里,这是一次"正常的小小的调情"!(甚至这里,天才也顺从了常规)。鲍姆加特乃尔则认定,莫扎特在这里"是堂兄妹间的友好"。谢恩克认为,这一关系是一种"诱人的——风趣的接触"①。阿贝尔特则写道:"这是一次真正无关紧要的有趣的在两个年轻人之间轻松展开的谈情说爱。"像大多数传记家一样,对阿贝尔特来说,这一事件也是使他为难的,于是不得已决定用轻松愉快的词汇,以便把这视作等闲小事。根据其他人的说法(我在这里就不提名字了),我们眼前的是个"纵情的莫扎特",是个"爱开玩笑的小丑般的莫扎特","粗俗——滑稽的开玩笑的人"。这个人一方面搞"热恋的嬉戏",另一方面搞些"欢闹的玩笑"。至于怎么看,则听凭读者自己选择。

　　面对这一关系,也许有人会提出保守秘密的问题,而这是天才可以对我们提出的要求,因为天才只在他的作品中展示自己。可是这个问题已经意义不大。我们知道:我们是在创作者所有生活因素的视角下来观察他的作品的,即使他的作品(就如我们现在研究的对象那样)并没有揭示出他的生活。尝试后可能失败,但我们从失败中学到了东西。尤其是:对揭开一段生活的权利表示怀疑、甚至搜寻卧房秘密,这一切今天已经太晚,因为一切秘密都已变成了篡改和掺了假的公共知识财富,成了掩饰真实的牺牲品,成了消遣作家们——可怕的简单化者的牺牲品。这些作家以排除自己的错误开始,并必然以排除传主的错误结束,假如他们在传主身上恰恰不指责那些在他们身上也潜在隐藏的东西的话。在这种情况之下,所有可提供的材料都用来为保卫传主服务,甚至看起来对"消极的东西"也作了同样的处理。与贝多芬的情况一样,对狂热者来说我们的怀疑对传主的"纯洁"有用,因为他们这种特性的标准是在"自己的我"身上作模型的,就像显露的是他们自己一样。这个"我"的看不透的深度对他们来说

① 　E·谢恩克,《莫扎特,他的生平,他的世界》,维也纳—慕尼黑,1975,第282页。

总是深深隐藏着的，它会作为古怪的道德态度在不恰当的地方表现出来。他们关于莫扎特应该是怎么样一个人的见解，我们是不会感兴趣的。

120　　　莫扎特和堂妹之间的真正关系问题，我们将不用很大力气去探讨（男人和女人总会在某个时候按自然行事，总会有一个人这之后会成为一方，在我们这一个案中的一方便是玛丽亚·安娜·泰克拉），即使这一关系并未被莫扎特当作一个创作的动力，但这一关系也不可能对他毫不重要。这个部分属于莫扎特，是他的一个组成部分。堂妹书信打开了对莫扎特一个方面的视角，这个方面即使并不仅仅表现在这些书信中，但也特别清楚地在这些书信中表现了出来，虽然并非顽强地表现出来。

事实上，尤其在粗读之下，呈现的是一幅特有的童稚景象，我们并不以此认定它们仅是身体下部纵情享乐的描述而已，尽管这些正是这些书信长久以来没有得到付印的最主要的原因。在市民的书橱里，有的只是已译成标准德语的删节过的因此也是掺了假的经过选择的几封信①。这些信件肯定不总是可口有味的，尤其当我们受到强烈的心灵影响要去领会、设想相应情况的时候。我们知道得很清楚，在18世纪及18世纪之前，身体的功能和器官是不习惯用它的拉丁文名字来称呼的，而是用它们的粗俗名字。恰恰是莫扎特一家特别强烈地倾向于用幽默脏话，也许只有娜纳尔除外，她的几乎令人讨厌的呆板，看起来是不允许别人向她说这样的话，或用这样的词汇的。

污秽语言无论如何是激起了莫扎特的词语幻想的，使他产生了对语汇变化的不可遏制的乐趣，这种语汇后来就超出了纯词语的范围，在其象声的变化中一再回注入这一范畴的词语领域，联想的链条看起来

① 莫扎特——堂妹之间的书信，有许多非标准德语的拼法，用奥地利方言，并有许多语法错误。——译者注。

就像回旋曲一样。这一联接链从肛欲开始，又一再回返，至少在堂妹书信中这是突出的话题。这条联接链多半围绕在裤腰带之下。1778 年 2 月 28 日，莫扎特给堂妹这样写道：

> 您也许相信或者认为我已经死了！我已经像牲口一样死去 [121] 了，或者翘了辫子了？可是我没有！不要这样想，我求您，因为想和根本不想（满足某人）完全是两码事！如果，我已经死啦，我怎么还可能写得这么好呢？这怎么还会可能呢？因为我而这样长久一字不写，我是不愿意原谅的，因为您这样就是什么都不相信我了，可是真的就是真的！我有这么多事情要做，可还是有时间想念堂妹，但没有时间写信，因此我只得不写。
>
> 现在我荣幸地请问您身体怎样，体力怎样？身子是不是经常舒服？您是不是生娇癖？您是不是还有点喜欢我？您是不是还常用粉笔写字？您是不是有时还想念我？您是不是常有兴趣外出？您是不是生气？在我怀里戏弄，是不是不乐意和好，或者让我们吵架！您笑了，胜利了！我们的屁股应该是和好的象征！我想，您不会再阻挡我的，我不怀疑我的事，我今天还得干一下，尽管我 14 天后就要去巴黎了。如果您要从奥格斯堡那里回信给我，那就马上给我写，以便我能收着信；否则的话，如果我已经走掉的话，那我收到的不是一封信而是一个空屁了。空屁！空屁！噢，空屁！噢，一个妙字！空屁！好味儿！好啊！空屁，好味！空屁！舔吧，哦，迷人！空屁，舔吧！这让我高兴！空屁，好味，还有舔！空屁好味，舔舔粪便①！现在说点别的事儿吧。这次斋戒节您已经快活地度过了。在奥格斯堡过比在这里过要开心。我真希望能和您在一起，这样我就可以和您真正到处跳来跳去了。我妈妈和我问候令尊、令堂，还问候堂妹。希望您们三个身体健康，平安康泰。为了

① 这是无聊的污秽语言游戏。"空屁"德语为 Dreck，"好味道"叫 Schmeckh，"舔"叫 leck，三个词都以"ck"结尾，莫扎特从 Dreck 开始，然后进行语汇联想，做无聊的语言游戏。也许这无聊的语言游戏中含一点语言的节奏和音乐性。——译者注。

它,我们会谢天谢地的。您不信,那好吧,那好吧。顺便问一下:法语学得怎么样了? 我不久就写封法文信好吗? 从巴黎写出,好吗? 请告诉我,您还有那 spunicunifait 吗?

122 "Spunicunifait"属于那种秘密词汇,这个词在这些信件中一再出现,但这个词的意思可惜无法断定了。从这个词的合成拼写来看,它听起来有点影射情欲方面的含意,无论如何它成为一个值得我们感谢的推测对象。这里所包含的"托卡塔"几乎像是在作曲①,是简短音符联在一起的排列,其中又出现了宣叙调的喊叫:"噢,一个妙字",说不定这期间莫扎特正好读了一部歌剧脚本,里边出现了这声喊叫:"噢,甜美的词。"②

莫扎特的童稚性是毫无疑问的。他一生都没有完全摆脱这种童稚性,在他最后的书信里我们依然能找到类似的词句。但是还有比此更甚的:莫扎特的言语幻想特别产生在习俗和发音方面。他过度展开的滑稽含意直接反应到外表刺激、作用和每日平庸生活所造成的情况上,他的滑稽含意后来变得越来越疯狂了。莫扎特在运用这一切时,会有一种程序,一种反应,这种反应会在强迫转化中表现出来,就像互换的叠韵,这种叠韵会使那些不停地为这种叠韵所强迫的在场者感到苦恼。把词联接在一起,一个比喻,不论多么淡而无味和无聊,突然在书写时出现了或顺口大声说出来了,它显然有碍于对荒诞东西的新认识。这会变得很可笑,就像一个木偶,如果人们长时间看着它不动,而它突然出现意外的可能变化一样。

比如说:为适应当时的习俗,莫扎特在致父亲的信中,根据已逐渐养成的无聊习惯,总要向萨尔茨堡所有的熟人问候。但是后来他渐渐意识到这种习俗的荒诞性。这一认识他是在 1777 年 10 月 25 日的信

① "托卡塔"为一种乐曲,常为赋格曲的前奏,或即兴演奏。——译者注。
② "甜美的词"原文是意大利语:"Odolce parola",其意与德文中的 süsses Wort(一个妙字)对等。——译者注。

里表示出来的，他不想再这样做了，但在这封信里还是带着滑稽的气恼依然这么做了：

好吧，再见了。我吻父亲的双手，我拥抱我的姐姐，我向所有的男女好朋友问候，我也许要去脱掉裤子放屁，我就是这么个傻瓜。

沃尔夫冈·阿玛乔乌斯·莫扎特希
奥格斯堡
1777 年 10 月 25 日　　123

这里他先指责了这种愚蠢。极特别的是，他在这样的信里，而且只在这样的信里才称自己叫"阿玛乔乌斯"。

对于向所有的熟人代致问候的陋习的滑稽模仿，莫扎特在这之后不久（1777 年 11 月 26 日）母亲致父亲的一封信的附言中显得特别激烈。这期间他真的厌恶了，对这种状况深感疲惫了，于是就以荒诞的形式表现了出来。他按字母的先后，编排了一张名单，名单上罗列了朋友们、熟人们、赞助者们及其他虚构的人物的名字，把这个名单捆扎成一段愤怒的"密接和应"：

如果我还有可写的地方，那我就写上我们两个人的十万个问候，我们两个向所有的男女好朋友，特别向 A：阿尔柯伯爵；B：布林格先生和贝拉尼斯基先生；C：采尔宁，库赛底伯爵，还有 3 位卡尔康吞先生；D：塔塞尔先生，戴勃尔先生和多曼塞尔先生；E：埃勃林·韦伯尔小姐、埃斯特林根先生及所有在萨尔茨堡的埃塞尔恩家族成员；F：费尔米安（伯爵和伯爵夫人及顽皮小童）、小法兰兹；G：歌洛夫斯基太太，也向康塞尔太太；然后 H：向海顿家、哈根瑙家及特莱塞尔；J：裘里（塞莱尔），扬尼基先生、约可普·哈根瑙；K：基辛格先生和太太，库恩堡伯爵和伯爵夫人，卡塞尔先生；L：莱巴哈男爵，李佐夫伯爵和伯爵夫人，劳德隆伯爵和伯爵夫人；M：梅斯乃尔

先生,梅特哈梅尔和莫斯布莱;N:那纳尔——宫廷小丑,还有所有的更夫守夜人①;O:奥克斯斯蒂恩伯爵,欧博布莱特先生,还有萨尔茨堡所有的公牛②;P:布莱锡一家,普朗克·库西迈斯特伯爵,还有派鲁沙伯爵;Q:魁里倍克先生,库特里倍克先生及所有女生叫夸克的;R:弗洛里昂·莱锡克尔,鲁宾家的及音乐大师鲁斯特;S:苏斯泼先生,赛夫特先生及萨尔茨堡所有的母猪③;T:坦茨拜克我们的肉铺屠夫,特雷塞尔,及所有的号手④;U:向乌尔姆市及乌特莱希特市及向萨尔茨堡所有的钟表⑤;W:向维塞尔一家,马戏院小丑,向伏弗尔;X:向塞替泼,塞尔塞斯,向所有以 X 开头的姓氏的人;Y:向优普希隆先生,向优普利希先生及所有姓氏以 Y 开头的人;最后是Z:向楚布斯尼希先生,冲卡先生,宫中的采齐先生致以问候。再见。如果信纸上还有地方的话,我还要再补上一些,我至少已向我的好朋友致敬了,我不可能不知道我该在哪里写上。我今天不能什么都写。我祝您一切都好,祝晚安,好好儿睡,我明天再写了……

124

这样可笑的不耐烦,自然只是托词。父亲这期间对儿子的无目的性有些气愤,在每封信里重新在逼他报告他的计划和对前景的打算,因此这封信用大量的名字按字母顺序排列,便是心理压抑的一个证明。由于职业上没有可以乐观的理由,他就只好把未来推移,以有利于他的演出程序,虽然那时他还是有了暂时的成功。父亲当然没了主意,他对待自己的儿子最后总是那个样子。

① 此处"更夫守夜人"德文为 Nachtwächter,也以 N 开头,故莫扎特列名于此,可见莫扎特也很会嘲讽,很有幽默感。——译者注。
② "公牛"原文为 Ochse,以 O 开头,故莫扎特把它列入 O 部。——译者注。
③ "母猪"的德文叫 Sau,以 S 开头。——译者注。
④ "号手"的德文为 Trompeter,以 T 开头。——译者注。
⑤ "钟表"的德文叫 Uhr,以 U 开头。——译者注。

"幽默"是一个常被滥用的词。它的意义不仅仅随着人的素质，而且也随着用这个词的人的精神潜力而变化。在超天才的层次上，人们没法观察到却喜欢观察到唯有他们才有的特权（因为承受和埋解幽默的程度是极快地往下降的）。超才能者说的话并不是出于愿望，出于给生活增加乐趣或者快活地观看这个世界，正好相反，是为表达每天生活中的沉重艰难，为"生活的手艺"所迫（采撒勒·巴弗塞语）①。与他的严肃态度相"对位"，用不严肃来加以揭示，强调了荒诞性，大大强调了怪诞，揭开不公平不正义及不合乎情理的东西。当然，这一利用的过程大多是无意识的。对"认真"中暴露了自己的恐惧也是无意识的。不情愿把个人的实际情况让他人知道，从而让别的没有必要使他们知道自己情况的人放弃了了解。幽默成了可以运用的自我保护的方法，这种自我保护就进入了意识：幽默可以当作外壳，它使人看不清外壳内的东西，这个外壳伪装成另外一个价值较低者的外衣，这个外壳把形象遮盖起来不给它暴露的机会，并且让预先确定好的化妆好了的形象以打趣者或小丑的模样儿出现。于是人们确信：对所有在场者来说，这是最好的，是通过诙谐而不是通过愚蠢来盖过"生活的严肃态度"，不让在我和被鄙视的对方之间在观察上出现任何共同的东西。指责缺乏庄重，或在莫扎特这一个案中，指责他的童稚态度，这是人们不喜欢忍受的。这提供了同时代人不理解的证据及在习俗这个层面上不可能交流的证据，这就表明了自己行为方式的正确。

可是，不用语言表现自己的"天才的幽默"是难得有的。从贝多芬到古斯塔夫·马勒这些代表性的伟大人物，看起来都从来不笑，他们的精神最终是与文艺中有同样特点的英才连在一起的。沉重的精英的严

125

① 巴弗塞（C. Pavese, 1908—1950）：意大利著名作家，1950 年自杀。《生活的手艺》是他1935—1950 年的日记（书名），内中充满了对人生的悲观与对生活的无奈。——译者注。

肃态度把勋伯格和斯蒂芬·格奥尔格连结在一起①,而"不笑"是勋伯格和里尔克唯一共同的东西②。

　　莫扎特却两样,他具有无法抑制的和放纵的幽默,虽不是高品位的幽默。从容、冷静、充满机智的会谈不是他的所长,在这方面,他不仅缺乏教育,而且还缺乏愿望及使自己适应谈话对手心态的能力。我们不知道他有任何经过证实是可靠的机智回答,所有他能机灵应对的证明都属于传说的领域。除此之外,他掌握了从低级到几乎高级的各种幽默,虽然幽默类型并不同时出现。他表达的幽默总适合当时的情况。早在他作为一个半成年人时,他就非常善于自主地制造幽默。1773年8月14日,他从维也纳给他姐姐写道,作为父亲给母亲信的附言:

126

　　　如果气候允许。(很可能父亲刚说过这几个字,而这些字"还在房间里没跑掉。")

　　　我希望,我的女王,你将享有最高程度的健康,希望你"有时"或"偶尔",更好一点是"间或",还要好一点则像外国人说的"qualche volta"(意大利文:有时候)摆脱你的重要的急于表达的念头,这些念头随时来自你最美的最有把握的理性。除了你的美,你还有这样的理性,尽管对这样的青春年华,而且还是一个未出嫁的少女,本没有人会提出这样的要求。哦,女王,你所具有的令男人们,甚至老人们都感到自愧不如,给我一些你的智慧吧。再会。

　　　　　　　　　　　　　　　　沃尔夫冈·莫扎特

　　在给堂妹的信中,还有部分这样的联想链,但致堂妹的信做得简

① 格奥尔格(S. George, 1868—1933):德国著名象征主义诗人。他主张艺术不应有任何功利(包括政治功利),他竭力反对文艺商品化。——译者注。

② 里尔克(R. M. Rilke, 1875—1926):奥地利20世纪上叶最有影响的德语诗人。——译者注。

练,只有心照不宣的暗示。否定自己的自我嘲讽到了很晚——将近他生命的尽头才出现。这中间的年岁里,一切还处在真正平庸的层面,莫扎特在能较好表达的时候,曾对这种平庸进行过滑稽的模仿。这是他常用的对我们则略感惊奇的铁锚之一,他用这样的铁锚把自己和平常世界联在一起,甚至和要求严肃态度的场合联在一起,这有时看起来像是玩笑式的幽默。我们承认,这种幽默常使我们难堪。1782 年 10 月 2日,他给瓦尔特斯泰特男爵夫人写信,这位夫人是他初到维也纳的那些年月的资助人和女友,尤其是莫扎特结婚计划和婚礼的共同策谋人:

> 我可以说,我是一个真正幸福的同时又是不幸的人! 不幸是因为我在舞会上看见阁下梳理得如此美貌动人! 因为……我心灵的全部安宁顿时丧失! 我只有徒然叹息和呻吟! 我在舞会上还剩余的时间我已不能再用来跳舞,而是跳跃,晚餐已经订了,我不是吃,而是大嚼,晚上我不是静静地柔和地进入梦乡,而是睡得像一只睡鼠,打起鼾来像一头熊。我用不着多加猜想,我几乎想打赌,阁下也相应地是同样的情况! 您笑了? 脸红了? 哦,我是幸福的!我的幸福已经定了! 可是嗳! 是谁在我的肩上打了一下? 是谁在看我写信? 哦,苦啊,苦啊! 是我的太太! 现在要以上帝的名义:我已经有了她,我就要得到她! 还有什么别的办法?

这位男爵夫人是一个放荡不羁的女人,她与自己丈夫分居,没有很好的声誉,这自然对她也无所谓。对这样的自白,她估计会这么接受下来,也许她也会感到这封信有些可笑。除此之外,莫扎特不久之后向她借了钱,也许她是他的第一个债主。

给堂妹的信从内容到形式都是罕见的。如果莫扎特是纯粹的天才,那么他属于双重天才。在天才身上,这样推论式的分类实在是多余的。双重天才这个概念也许是矛盾的,因为同时具有其他潜在的隐藏

的才能,这本属于天才的本质。这种潜在的其他才能由于有更大的才能,就不能或多数不能施展出来(除了文艺复兴时代的天才之外,这一时代的天才尚未把学科的区分当作内在的规律)。艺术天才是一个例外,他是在另外一个领域进行创造的。威廉·布莱克掌握两门学科(如果我们要这样分的话)①。这两门学科相互补充,也许在想象的强烈上,这两者有其共同的地方。布莱克作为画家当然对表现想象的强烈方面不是太擅长。歌德作为画家只能算是外行,作为科学家,只能算是空想家,尽管是一个有天才直觉的空想家。莫扎特则把他"学科"中的这份天才用到了他的语言中。他把他的音乐天才和语言连结在一起,让语言的内容传递退到后面,突出形象,以有利于积极的语言幻想,有利于联想的快乐和轻松的联想,有利于使不同的看起来是随意的声音组合成悦耳的声音和节奏,及能一直获得其中的转义和涵意。在写信时,他热衷于语汇的不断流动和滔滔不绝,直至越出想象之外,在兴奋中蔓生,从声音中及声调中产生出变化的含义。在这样的神迷状况中,习俗的障碍也不再存在,这时就可以按市民的标准,必要时就按自己的兴趣爱好来写了。1777 年 11 月 13 日,莫扎特从曼海姆给堂妹这样写道:

> 现在我给你写一封信。你可以为此写封开心的回信,但是你要真的收到了所有的来信,这样就可以不再操心担心了。
>
> 我亲爱的侄女、堂妹! 女儿! 母亲!
>
> 堂妹和妻子!②
>
> 老天哪,成千个法衣室,沉重的困难,魔鬼,女巫,无尽的受难人群,没有个头儿,天上的四行,水,风,地和火,欧洲,亚洲,非洲和美洲,耶稣会会士,奥古斯丁教士,本笃会修士,嘉布遣会修士,方济各会修士,多明我会修士,还有:十字兄弟会,律修会修士,所有

① 布莱克(W. Blake,1757—1827):英国诗人兼铜版画家。——译者注。
② 这一段称呼用的是法语,有开玩笑的性质。——译者注。

的懒鬼,无赖流氓,狗食,尾巴叠在一起,驴子,水牛,公牛,傻瓜蛋,笨蛋,还有呆子! 这是一种什么态度,4个士兵和3个强盗? 我已经充满了情欲,我确信,因为您不久前自己给我写过,我会马上收到。您怀疑我是否守信? 我真不希望您会怀疑。我现在请求您,快寄那幅像,越快越好。但愿能像我请求过的,你是法国式的打扮。

　　我喜欢曼海姆吗? 这么一个好地方没有堂妹也让人喜欢。请原谅我蹩脚的书法,我的笔已经太旧了,我从一个孔里拉尿已经22年了,总算还没有烂掉,还能拉尿,咬紧牙齿拉!

　　我希望您相反已经收到了我的所有来信,即一封寄自霍亨阿尔特海姆,两封寄自曼海姆,这一封是寄自曼海姆的第三封信,是所有信件加起来的第4封信。我要结束了,我还没有穿好衣服,而且我们马上要吃饭了,这之后又要拉屎了。您还一直像我爱你那样爱我,那么我们便永远不会停止互相相爱,即使狮子在墙头四周游荡,即使艰难的胜利不曾受到怀疑,暴政悄悄走入歧道……罗马人,屁股的支柱,一直在,将永远在——没有等级。 129

　　再见了,我希望您那时已经学会了一点法语,我想您的法语很快能赶上我,因为您要知道,两年前我还一个法文词都不会写呢。再见了! 我吻您的手,您的脸,您的膝盖和——所有您允许我吻的地方。



爱您的堂兄

曼海姆

11 月 13 日,1777 年①

沃尔夫冈·阿玛第·莫扎特



　　这是强力的情感突发,它同时是一篇克制得不自然的文字,对今天的读者来说,它虽然没有任何信息量,但却有心灵感应力量。一开头的

① 此信最后一段用法语。像莫扎特其他信件一样,他的信充满语法、拼写错误,还杜撰了几个词,使个别句子无法理解。好在这个别句子并无重大意义。这样的个别句子,译者就省略了。——译者注。

自我提醒一定是建立在与母亲谈话的基础上的。在莫扎特写信的时候,她坐在房间里,也许正在编织缝补,也许正休闲无事,但不会是在指责别人。可是,他并没有把这一自我提醒当回事儿。它只是一个"序奏","序奏"之后,幕布就要拉起,演出便以浮华的不严肃的态度开始了:一队骑兵隆隆地上场,一队尊严的和没有尊严的行列,接着小丑们在后面跳跳蹦蹦,这一切只为加强咒骂他的堂妹没有给他寄那幅看起来本来是答应过的画像(这后来寄到了)。于是,就引出那个不可避免的拉尿的文字游戏。接下去,是提他给她写过的几封信,莫扎特对于自己写过的信总是要仔细提到的,再接着,就提两人间的爱情关系。这像是一出滑稽模仿的剧本。我们就像处在正歌剧里,也像在当时流行的悲剧里一样,这种悲剧里出场的人物已降格为"屁股的支柱"①。然后语气再用宣叙调式(通向最后终止的自由延长记号)地往下,这时出现了一个看不懂的字"kastenfrey"②。最后的部分采用了法语,这是用于收束整部作品的"密接和应"。这中间,他小心地暗示他想要说的话,以便在直陈自己心中的话之前先来个停顿。"我吻您的手,您的脸,您的膝盖和……"我们也许在很久以后他给康斯坦策的信中(1789 年 5 月 19 日)能找到补充,在那封信中他称她"值得亲吻的"。

这封信是否像给我们那样给他堂妹带来了快乐,已经无法测知。他说话的火山爆发式的智慧,玛丽亚·安娜·泰克拉③不会是很陌生的,即使她肯定并不能完全理解文中的戏剧性的含意。她是一个头脑简单的人,她不是在精神领域上而是在其他领域方面更赢得我们的尊重,因为这样的通信关系结束后,她本人又重新进入莫扎特的生活。这次并不成功的旅行结束后,他约她到慕尼黑(1778 年 12 月 23 日)。在那里,他给她写信说,她"也许会扮演一个重要角色"。这是个什么样的角色不是很清楚,肯定的只是:这个角色不是堂妹希望的,最好也不过是在和阿洛西亚计划中的订婚时,充当一个第三者角色。我们不知道,

①　"屁股的支柱"指使观众还勉强坐得下去的意思。——译者注。
②　在此把它译为"没有等级"。——译者注。
③　即莫扎特堂妹。——译者注。

她在这样的场合里该做什么，作为一个女傧相出现吗？这个计划不能说明莫扎特感觉上的灵敏，反而说明了他在人际交往关系上的外行。事实上，正因堂妹来慕尼黑，订婚没有举行，这样莫扎特需要她成为此次旅行中最大失败的痛苦失望的安慰者。堂妹必须充当这个角色，在经过长久拖延的回乡之路上，陪着他回返他讨厌的萨尔茨堡，回到严厉的和激烈的父亲身边，去为大主教服务。这是受打击者的返乡之旅。对堂妹来说这并不是个容易的角色，毫无疑问，她情愿和她的堂兄结婚，而不愿为他打发几周不开心的时光。她无可奈何地充当了女朋友的角色，这很清晰地展现了她的性格。不过我们可以猜想，在萨尔茨堡两人短短的逗留时间的关系，恐怕也不会纯粹是堂兄妹之间的关系。像有人说的那样，她的情感生活不会在这里陷得很深（如果与莫扎特之间的关系要求她去缩小与对方关系的意义）。我们至少在想起她时要承认她的功绩。她的堂兄比她的视野和境界还要广阔、深远，她根本无从认识他的伟大。可是在他深受打击的时刻，她站在他的一边，赠予他她能赠予的，这对他就已经具有一定的价值了，否则恐怕他也不会让她来到慕尼黑的。对我们来说，这意味着很多，她给了他灵感去表现特有的价值，去表现宝石多面的光芒，这种多方面的光芒，在这样的感情强度上以后就再也没有出现。

131

　　阿洛西亚和堂妹，这是感情范围上的两个极。这两个极支持了有些人的论点，即莫扎特过着一种双重生活。的确有一种有意识的双重生活，这通常是一种双重道德的主动实施。在天才身上，在艺术家身上，其对待方式则受制于他的创作。肯定有这样的情况，生活处在作品创作的深刻对立中，只是人们对这样的深刻对立保持了沉默，毁掉了证明。至于说到道德，那么在莫扎特这则个案中几乎不能否认，在他的情欲生活中，他有不同的意识层面，这些层面是用极不同的方法表达出来的。有时候我们甚至，这里并不涉及莫扎特，必须要假设一种相当的小

市民的闹婚之夜的道德①,特别是在这时:阿洛西亚还是一个被追求、被崇拜的对象,还是一个未来的梦中理想形象,而堂妹则是现实中的寻欢对象,要远为简单。当然,这一交往,这一婚前的"小小的过错",对在那里的高贵的阿洛西亚是完全保密的:婚礼之后一切将变得两样了。但当然还是要说,堂妹家的环境,她的父亲——一位正派的市民和值得敬重的人物,与弗利多林·韦伯这位乐谱抄写员及台词提词员、4个女儿的父亲,一个失败者的家庭环境来比的话,要令人尊敬得多了②。

堂妹的信件反映了共同回忆的快乐,希望去重复回忆的东西无论如何是一种替代的满足。给阿洛西亚的信则透出追求者犹豫的希望,这位追求者正在考虑着对方的拒绝。与此同时,还有两位加那别希太太,这两位太太各以自己的方式有事叫莫扎特做。加那别希是著名的曼海姆交响乐队的指挥。他的夫人伊丽莎白自莫扎特从巴黎伤心地回来后,成了安慰莫扎特的女友(当时她约40岁,正第六次怀孕,处在产期前最后几个月)。莫扎特在拜望这个家时,在我们看来当时她的交往语气是极其坦率的,以至我们倾向于怀疑他对她的描述——即使他的动机是值得赞赏的(描述却适得其反)。在这个圈子里,估计大家讲话都比较轻松随便,就像莫扎特给他父亲写的那样(1777年11月14日),经常谈到"放屁,拉屎和舔屁股"这样的字眼。这时,他也许不会这么"不敬神","如果伊丽莎白·加那别希不这样挑动的话。"沃尔夫冈带着不老练的坦率,给他的父亲这样写道。父亲当然很不高兴,但不是因为信里描写的事情,而是因为从中表现出来缺乏的严肃态度。

伊丽莎白显然有某种堂妹的特性,她的大孩子当时13岁,名叫罗莎,则更倾向于阿洛西亚的一边,但没有阿洛西亚庄重优美的风度,也没有她高雅的举止。这个女孩子是莫扎特的钢琴学生,他把她写进了音乐作品之中,他称她是"一个很漂亮很听话的女孩"(1777年12月6

① "闹婚之夜"是德国旧俗,指婚礼前夕在新娘家门前摔碎碗碟等物,因其碎片会给新娘带来吉利。——译者注。

② 阿洛西亚是韦伯家女儿,莫扎特的妻子康斯坦策也是韦伯家女儿。——译者注。

日)。这里,莫扎特向着另外的一边作了大弧形的摆动,并说"对她这样的年龄来说,她非常理智,有沉稳的性格","她是庄重的,说话不多,但一旦说话,总是优雅而友好"。这一从单纯的品性来考量的单纯的视角,使我们已经感到几乎非比寻常了。但是,就如我们知道的,阿洛西亚在莫扎特的心中占有的是第一个位子,这里涉及的是同时进行的平行的爱慕。从这一爱慕中我们可以推断出,沃尔夫冈对沉稳的庄重是有反应的,或者至少可以说,他对这些特点的外在表现是有反应的。从这些事情中,在这个 22 岁年轻人的信中,我们看到了一丝(设计给他父亲看的)伪善口吻,他假装很关心道德。

与同时代的人不同,我们有可能从时间的远距离上俯视这种同时发生的现象,并得出结论:所有这些关系在时间上都是同时进行的,即使堂妹绯闻在这一时间段里还只是通过书信完成。在这些自己亲手书写的文件中,我们看到了市侩气的成分,当然不是真正的市侩,而是有点伪装的,有点双重性的成分。在这段时间,他对父亲表现得是庄重的,以此来弥补他的出轨。当然,列奥波特是不接受莫扎特这一点的。他做得对。

莫扎特(恰恰)把罗莎·加那别希写到了音乐里,而且是在为钢琴课而写的 C 大调奏鸣曲里(K. 309/284b,1777 年 11 月),她弹奏的便是她自己的肖像。阿贝尔特认为,根据这首奏鸣曲推断,这个姑娘该是一个"调皮鬼"。对于这个论断,我们觉得没法理解,即使我们并不符合实际情况地把整部奏鸣曲视为她的肖像。列奥波特却是说过,这首奏鸣曲是按"做作的曼海姆口味"写的。但莫扎特对小提琴家达纳尔解释过,只有行板乐章他是以她为样板而写的,并且他还认为,他写的是成功的,"她就像这个行板乐章一样"。事实上,这里,姑娘的形象和莫扎特给他父亲的画像是一致的:庄重、正派、稳健、规矩,但也相当的乏味。对莫扎特来说,他对这个女学生确实想不起再多的东西了。人们可以问一问:那种自我压制,那种对当时的莫扎特只局限于简单主题的装饰

的音乐思想来说，如此不寻常的单纯，是否可以理解为淡淡的嘲讽。但这样的想法未必真实，因为这一乐章完全只有梦幻的性质，感伤到了悲戚的地步，这一乐章主要通过过度的力度标记才使它有了生气，可是这些力度标记却并不适用于音乐的内涵。过度强调了"强"和"弱"说明过高评价了思想材料，这种过度的强调本是为音乐的内容服务的。"漂亮"这个词是用于这个人为拔高的形象的，因此列奥波特"做作"的判断不是毫无道理。但罗莎·加那别希，像我们从画家威廉·冯·考普尔的肖像画中看到的，显然真的很漂亮。这位画家热情地表现了她的形象。

就我们所知，莫扎特这一奏鸣曲的中间乐章是唯一以一个真实的人物为肖像而作的曲子，我们真希望有为这样更多的肖像作的曲子。这并不是我们要知道被表现者的什么信息，而是因为表现者的主观视角也许让我们补充地领悟到宝石的多面性，给我们证明人的灵魂有时具有另外的方面。

莫扎特对人的认识是有错误的，错在肤浅上。当然，他也从来没有为认识人而努力过，他与人的接触需要也远远不够。父亲的特点是根据人的利用价值来估价他人，这却不是莫扎特的特点（如果他多一点这样的特点，也许对他会好处多一点），他不懂什么功利思想。但是，他不可能完全没有妒忌、羡慕的冲动。他对环境的反应最终不可能使他是个超人。除此之外，他的生活方式必然迫使他会有这样的感情冲动，而这种感情冲动也许是为他的理性所摒弃的。就好比一个天才数学家可能常常是一个并不强的心算家一样，因为他在更高的智性领域里更在行。莫扎特也不擅长评判同时代人，因为他看人主要着眼于适合他的框框。这样，他就在准备好一生不看别人身上的弱点，只要别人答应艺术观点上与他接近，或思想上使他丰富。但是，他的歌剧人物的心理状态，则没有别的其他可能地必须具有同时代人的特性，甚至必须一定程度上具有男女歌唱家的特性，莫扎特正是为他们写下了这些角色。

但是,莫扎特肯定没有意识到他的人物模型选择。他的伟大歌剧人物的超限容量表明这里有潜在的东西。对他来说,这潜在的东西从来是内在的、固有的,但只有通过这一位或那一位歌唱家,它才能从潜伏中显现。从意大利彼沙洛来的 22 岁的路基·伯西①是第一个唱唐·乔瓦尼的歌唱家,据说是一个卓越的演员,但他不可能是所唱角色的关键性的原型。莫扎特并不根据艺术气质、性格和外在表现来对他的同时代人进行分类。在他的庇护下,一个歌唱家或一个学生的展示,对他说来最终成了生活中形象展示的标准。这就是说,在莫扎特意识中,他注重的是角色展示的形象:标准,其余的部分则与他无关。一个角色的性格塑造过程肯定是一个有意识的完成塑造的过程。可是,我们仍然不会相信,莫扎特对于奥斯敏或巴西利奥②这样的人物的音乐塑造来自什么地方这一个问题,会知道一个答案。这些人物当然是他杜撰的。当莫扎特没有真实的范例作为人物创造的模型时,当他在自己心里徒然寻找并缺乏内心的回响时,当人性不是作为个人的特性而是作为原则出现时(如萨拉斯特罗③),这样的时候,莫扎特创造的人物的层次就不特别高了。

　　现在说一说"肤浅"。莫扎特恐怕自己不会觉得在进行有意识的判断,他常常抓不住如何估价人,或者估价得有矛盾。多数情况下,他的判断经常为目的所左右,即使要超出一定的目的,他也不要求他的判断普遍适用。可是,在他的信件中,有时,形象还是得到了成功。这些形象所反映的他观察的精辟完全反驳了我们的看法。如果再进一步考察,我们可以断定,他的人物形象并不是仅作为他认识人的本性的证明,而更多的是为了表现突出的舞台直觉,为了精确地描写人物登场和

① 　伯西(Luigi Bassi, 1766—1825):意大利歌唱家(男中音)——译者注。
② 　奥斯敏(Osmin),巴西利奥(Basilio)分别是莫扎特歌剧《后宫诱逃》及《费加罗》中的人物。——译者注。
③ 　萨拉斯特罗(Sarastro)系莫扎特歌剧《魔笛》中的人物,此人物比较抽象,无个性。——译者注。

136　对观众作用的可能性。1777 年 10 月 11 日,在长途旅行开始之时,莫扎特从曼海姆给父亲的附言中这样写道:

> 有个叫艾弗勒的枢密官向爸爸极恭顺地表示问候。他是这里最好的枢密官之一,他本可以早就成为总监的,就是有一回他喝酒时发出难听的声音。我第一次是在阿尔贝尔家看见他的,当时我就认为,还有我妈,他是个叫人惊奇的笨蛋。您只要想一想,这么个大个子,身强体壮,丰满肥胖,还有一张滑稽的面孔。当他穿过房间走向另一张桌子时,他把双手搁在肚子前,对着自己的肚皮屈着双手,用这样的体态猛然过来,每逢一个人还点点头,并很快插回右脚,他走过每一个人面前都要专门……

这位艾弗勒先生其实是某个安德利阿斯·弗里克斯·欧弗勒。可是,这位先生极有教养,他是巴伐利亚的克莱门斯·法兰茨公爵的秘书,当时已经 70 岁,刚中过风,而莫扎特当然不会知道这一点①,否则莫扎特就不会对他喝酒时发出难听的呼噜声说出这么心硬的话。因为一个人心理方面的、经济方面的不幸事都会打动他,会经常使他硬心肠的判断变得温和。这次慕尼黑逗留,有一次动人的重逢,即与很有天才的作曲家密斯李弗切克的重逢。莫扎特是在波洛格拿认识他的。他经历了放纵和奢华的生活后,容貌为梅毒所毁,在慕尼黑久病衰弱而死。这次相见使莫扎特感动得落下了眼泪。

1777 年 12 月 27 日莫扎特从曼海姆给父亲写道:

> 我也认识维兰德先生②,但他对我的认识还没有到我对他认识的地步,因为他还从未听过我的作品。我没有把他想象成我所看到的那样,我觉得他看起来讲话有点勉强,他的嗓门有点像小孩子,老是呆滞

① 劳伯特·闵斯特尔:"莫扎特在克莱门斯公爵家……",见莫扎特年鉴,1965/1966,第 136 页。
② 维兰德(C. M. Wieland, 1733—1813):德国启蒙运动时期著名洛可可小说家。——译者注。

的目光,有某种学者的粗鲁,可是偶尔也有愚笨的迁就。但这也不使我觉得奇怪:在这里,他行为上有点屈尊,在魏玛,或者他不是这样的①,因为人们在这里看到他,仿佛他是从天而降似的。有他在场,人们真有点不好意思,大家不说话,保持安静,对他说的每句话则都很留神地听。遗憾的是,人们必须等待好久,因为他的舌头有点毛病,他只能说得很轻很软,可以不中断地说上不到 6 句话。他像我们一样认识大家,是一个有卓越头脑的人。他的脸真的很难看,有很多麻点,还有一只相当大的长鼻子,身材大约比爸爸略高些……

就谈了那么多维兰德。他的观察是明白清楚的,并且是完整的:学者的粗鲁,愚笨的迁就(这一切都可以想象)。可是尽管如此,我们得公正,他是一个有卓越头脑的人,没有东西违背了他的精神! 他的描述中贯穿着公正,这种公正决不会被任何情感冲动所搅混。根据这一描述,我们几乎用不着为了去想象维兰德而启动幻想的能力,是的,我们甚至听到了讲话时的小小的发音毛病,而这样的讲话毛病莫扎特用到了《费加罗》的堂·库尔齐欧②这个人物上(米夏埃尔·凯里是第一个扮演这一角色的演员,他把这个奇想为自己所用)。

缺少对人的认识,这一点没有比这次长途旅行中从曼海姆和巴黎寄出的那些信件中表现得更清楚不过了。这些信件证明,莫扎特错误估计了自己的父亲。在这些信件中,他不断地受到蒙蔽,看起来他真的相信了他。显然,他没有从经验中看到,实际的情况并不如此,完全相反,父亲没有轻信过莫扎特任何一个并不聪明的计划,或任何他声称的理智的或优越的保证。沃尔夫冈向父亲禀告他无节制的计划的时刻,恰好是选在父亲期待他严肃态度和明确意图的时刻。而恰在这时,他

① 维兰德曾在魏玛宫廷中任魏玛王储的老师。——译者注。

② 堂·库尔齐欧(Don Curzio)是歌剧《费加罗》中的律师。——译者注。

却无法理解地莫明其妙地告诉父亲要与韦伯家去作意大利旅行的设想（1778 年 2 月 4 日），"真诚"几乎不是用来说明这样的行为方式的正确用词。不能想象的是，莫扎特竟还怀着这样的希望：父亲会喜欢他的想法，还会写推荐信（像莫扎特希望的那样），并为和四处漫游的这一家①及其保护人沃尔夫冈·阿玛第·莫扎特去意大利铺平道路。只有得到了父亲激怒和失望的反应时，沃尔夫冈才得知，他一切又都做错了。于是，他试图立即奏出别的音调，可是规规矩矩的腔调他从来不曾做得很成功。列奥波特看到了他的目的，父亲的情绪变坏。在父亲批评他浪费时间，批评他在加那别希家讲些下流笑话后，沃尔夫冈不久就作了相反的报导。这样列奥波特就知道他该如何估计情况了：

> 六点钟我去加那别希家，去教罗莎小姐，我在那里直耽到吃晚饭，然后谈论，或偶尔弹奏，我随时从袋中抽出一本书来，然后阅读……
>
> 1777 年 12 月 20 日

好啊，沃尔夫冈，但恰好这并不可信。抽出来的是一本什么样的书呢？这位罗莎小姐对这样一个举止作何反应呢？列奥波特·莫扎特恐怕也很想知道，为什么在这样的情况下，儿子不情愿即刻回家去，以便在那里陪陪自己的母亲，她正在她那可怜的住所无聊地荒废光阴，并为思念萨尔茨堡而心神憔悴呢。

这使我们再次想到 1778 年 7 月 3 日的那封信，那封母亲过世之后，讲述他交响曲的成功及伏尔泰之死的信，因为这里，我们把分离开的倾向在较窄的范围内统一起来了。在享用了冷饮之后，"我做了答应过的念珠祷告"（是这样，沃尔夫冈），"然后回家，就像我最喜欢随时呆在家里一样。"（在巴黎，在阴暗的住所里也喜欢吗？）②。"最喜欢随时呆在家里"（列奥波特，注意！），"或者在一个善良的正正派派的德国人家里，他结婚

① 指韦伯家。——译者注。
② 括号里的句子，都是本书作者读莫扎特信时的感想和批语。——译者注。

时生活得像一个好基督徒,如果他结了婚,会爱他的妻子,会好好教育他的孩子。"这里,莫扎特不只是为列奥波特写信,而是在写学校的教科书了。事实上,他是用了些方法来表现他的中规中矩的,当然他并非一直如此。他经常失去自制,他渲染过分了。(收到此信)列奥波特的第一个想法也许是:这里有的地方不符合实际。这一点就不符合实际:他①的夫人在隔壁房间已经过世,他②却没有想到,他的思想引到了别的方面去了。可是还没有呈现出来,而是先作些朦胧的暗示。经过这样一个转折:"好吧,上帝将安排好一切!"——这是他排除掉所有不快的最爱用的形式,接下去便是隐秘的句子:"我现在脑子里有些想法,我为此每天祈祷上帝,这是他的神圣意志,那么它就会实现。如果没有实现,我心里也会平和。"我们是不会相信他最后的说法的,他自己也不会相信。这当然是指他计划的与阿洛西亚·韦伯结婚,要父亲对这件事有所准备,但即使呼唤了上帝,父亲也并没有平静下去。可还轮不到阿洛西亚,而是康斯坦策。这一情况并没有使事情更好一些,而是相反,很可能,列奥波特在无法改变的情况下,比之于毫无光彩的妹妹则宁可选择很有光彩的女歌唱家③。但莫扎特这一有目的性的虚伪,只用于他和父亲的书信往来中。这是我们今天能确证的,在别的情况下,出于方便他最多顺着他的写信对象的心意说话。日后,他对他的妻子肯定并不永远是老实的,他的某些收入或越轨行为恐怕是对她保密的。他对别的人是坦率的,只要他的地位允许,他对大人先生也是直言想对他们说的话的,他并不去考虑可能会出现的后果。正如能预料的那样,在这方面,散布了不少的传说和轶事。对于这一切,我们这里就不提了。自无忧宫的磨坊主的传说流传以来,最为人称道的便是刚直的勇气④。

139

① 指莫扎特之父。——译者注。

② 指莫扎特。——译者注。

③ 指阿洛西亚。——译者注。

④ "无忧宫的磨坊主"是普鲁士有名传说,它叙述 19 世纪普鲁士国王的夏宫——波茨坦的无忧宫的附近有个磨坊,它扰乱了普王的清静,普王给磨坊主另一地方作交换,令其搬迁,但磨坊主坚决不从。普王无奈,装出维护小百姓权利的假面孔,允许磨坊不搬,但却令磨坊主去当兵,磨坊因此只得关闭,普王也因此达到了目的。——译者注。

事实上,这些没有意思的道德申明贯穿于莫扎特和父亲之间的全部信件来往之中,其中一个奇怪的高潮是1781年7月25日寄自维也纳的信。他在这封信里这样写道:"……上帝没有赋予我依附于一位妻子的才能,也没有赋予我在无聊中浪费青春年华的才能……"因为一年之后他便结婚了。在这种情况下,不能认为父亲对此是惊讶的。最迟在(1781年5月)儿子与大主教关系破裂这一年对儿子有了新的使他不安的认识之时,他的惊讶就已经消失了。现在,他必须被迫调整对儿子的关系。在列奥波特给女儿的信中,提到沃尔夫冈时他有时用的是蔑视的指责音调。但也许我们误解了他:列奥波特习惯于不去美化郁闷的事情。毫无疑问,他深深地受到了伤害,他感到沃尔夫冈的自作主张是不聪明的,感到儿子对他是忘恩负义的。沃尔夫冈向他申明自己的规矩正派,并无私心地试图激活父亲的宽容善良并努力让父亲放心。这一切开始的确有动人的东西,但不久就掺入了勉强和不满。一向感情上矛盾的关系,1778年起成为爱与恨的交织,到了1781年,这关系开始变得表面化,但仍有残留,待父亲去世后,列奥波特便完全淡出了儿子的记忆。莫扎特肯定知道,他得感谢父亲的是什么,可是这种感谢、这种认知,先是在巴黎、后来在萨尔茨堡和维也纳渐渐地变成了负担。他慢慢地也已意识到,父亲通过不使他有独立性的教育,同时也是在他身上犯下了大过错。先是在巴黎,在莫扎特的信件中发泄出隐蔽的情绪多数是无意识的,但有时是明显的生气,不过还一直小心翼翼。到了巴黎,这种情绪就讲了出来,即使在用词方面还一直比较温和,因为莫扎特从来不想伤害日益衰老的父亲。这是我们至少可以想象的。可以肯定,我们很少能从莫扎特的笔头表白中,推断出他要什么及不要什么。

可以肯定的是,莫扎特不想回到萨尔茨堡,不愿回到被别人美称为"对世界开放的"大主教之城的狭隘中来,不愿意为大主教服务,因此也不愿回到父亲的家,尽管他说过相反的话。这样,他在萨尔茨堡的最后

两年一直希望能出走外地,在全世界面前显示他的才能。首先,他长期渴望着去写歌剧。他没有如愿,感到无聊,以至他让无聊上升为恬淡寡欲色彩的快乐。他感到自己是一个享受着讨厌的舒适的该诅咒的人,感到是那种条件和处境的牺牲品,而对莫扎特圈子里的别人来说,这样的条件和处境是完全可以承受的,甚至可以说是适意的,因为在大主教那里的服务仅仅是适度的严格,无论如何是不同于强制性的劳动的。我们从朋友们的各不相同的日记以及姐姐娜纳尔的日记中获知了这一点。如果莫扎特正处于相应的心态或没有什么别的事可做,他就自己把日记记下去①,以便把他"艰难度日"的情景幽默地(经常过分幽默地)表达出来,有时也带着滑稽的模仿目的,以此有意地区别于姐姐包含各种评价的枯燥记录,并且让自己来当"姐姐"。下面的几行写于1780 年 8 月 13 至 21 日,在这些记录中他自称"弟弟":

　　12 日:8 点半在教堂。这之后在劳德隆和梅耶尔处。下午卡泰尔在我们处。天气很糟,雨下得厉害。

　　13 日:10 点钟在教堂,在主教教堂,10 点钟有弥撒。在理发师卡泰尔处。维尔登斯泰特尔先生胜了剃刀卡泰尔,打杜洛克②,玩杜洛克。7 点钟在米拉倍尔公园③,在米拉倍尔公园散步,人们过去、现在都在那里散步。天好像要下雨,但没有下雨。慢慢地老天笑了!

　　14 日:8 点钟做弥撒。在哈根瑙、迈尔及奥勃布莱特尔那里。下午在劳德隆处。3 点钟在大教堂。5 点与我弟弟同来。6 点去散步,好天气,9 点下雨了。

　　15 日:9 点在大教堂。11 点去哈根瑙处,在那里吃饭,因为爸爸和我弟弟在安特莱特尔那里吃过了。在年轻太太那里吃点心。

①　估计在大主教的宫廷服务的音乐师,必须记录自己的活动(即宫廷公务日记)。——译者注。

②　"杜洛克"为一种纸牌游戏。——译者注。

③　米拉倍尔公园是位于萨尔茨堡市中心的漂亮大公园,可望霍亨萨尔茨堡。——译者注。

5点半汉塞尔带我回家。7点钟和我爸爸在米拉倍尔公园散步。好天气。下午糟天气,下了雨。

16日:6点半在教堂#)。去迈尔家,可又重新回家,因为他们家没有人,而是在医院里。这之后去奥勃布莱特尔的不是现在最后一个即第三个太太,而是上一个即第二个太太,也不是,而是第一个太太的女儿那里。下午在劳德隆t)那里。

#) 你在这里没有写:维尔登斯泰特尔太太正在休假。

t) 你在这里没有写:B.弗劳思霍夫正在休假。

吃了晚饭后听音乐会。天下雨,后来天好了,接着又下雨。

17日:9点在教堂。在劳德隆及迈尔家。下午在哥洛夫斯基·卡泰尔家x)。弟弟来,随后爸爸也来。下雨。

x) 在小姐处,与卡泰尔在一起。

18日:6点在迈尔太太处吃早饭,这之后与她及小姐去医院。9点半回来。在奥勃尔布莱特尔家。下午在劳德隆家。7点散步。好天气。晚上云散。下雨。

19日:不顺心。我乃区区,一只驴子,劣等品,一只驴子。最终出了头。在教堂里。呆在家里。从屁股里吹。下午卡泰尔在我们处,还有狐狸尾巴先生。我后来好好舔了他屁股,味道真好的屁股!巴利沙尼医生也来了。下了一整天的雨。

20日:10点钟在做弥撒。狐狸尾巴被一头我摸过的驴子舔,驴子舔我,作为一只驴子它最好。我兄弟赢了。这之后玩杜洛克。极讨厌的天气,倾盆大雨。

21日:6点半做弥撒。在迈尔家。下午在阿夸特罗诺处。大管演奏员在我们处。玩牌。下雨。晚上或心不在焉地慢慢脱去衣服或脱光衣服。

22日:8点在市场上 HL 处:三位一体。在劳德隆和迈尔家。下午修道院长瓦莱斯科在我们处,5点半去装饰鸟儿。

23日:6点起床,4点做弥撒,5点过一刻在哈根瑙处,11点在奥勃莱特尔处。下午在劳德隆处。7点半卡泰尔在我们这里。

7 点在米拉倍尔公园散步。好天气,我是个真正的傻瓜蛋,是不
是?或者是狐狸尾巴、驴子和东搭西搭的人。

　　第 42 日①:8 点半在哥洛夫斯基处。在大教堂。10 点钟在劳
德隆处。3 点钟我们 3 人去看靶。5 点半去散步。好天气,堂兄弟
先生②。

　　第 52 日:奥古斯丁修士会。6 点半去教堂。去奥勃迈尔及布
莱特尔处。

　　劳德隆下午回去,我们在费爱拉处。3 点钟我们 6 人去散步,
散步,散步。美好的一天。③

　　第 72 日:10 点钟在大教堂。10 点和 10 点半听弥撒。之后在
罗宾家拜望。费爱拉做庄,我赢了。玩杜洛克。6 点一刻图尔恩
伯爵在我们处。7 点和爸爸及平泼尔去散步。好天气。下午下了
点雨,后来马上转好。今天聚会和音乐都在米拉倍尔公园进行。
10 点钟花花公子为我们举办了两把中提琴的晚间音乐会。

　　第 82 日:8 点半。我进了教堂。9 点一刻进教堂。去迈尔家。
奥勃布莱特尔。下午去劳德隆家。年轻的魏洛特在我们处。5 点
半散步。好天气。④

　　莫扎特在萨尔茨堡最后几年的每日日程当然不会仅限于玩杜洛
克、射弩箭或者散散步而已。他还是组织者,这意味着不仅仅是服务,
还要提供作品。惊人的是,他在大有前途的开始之后,在大型 C 大调
弥撒曲(K. 317,《加冕弥撒》,1779 年 3 月 23 日)的光辉发展后,所写的

144

① 下同。均原文如此,包括"日记"中莫明其妙的记载。这些"日记"像莫扎特的信件一样充
　满了文字、拼写等语言错误!——译者注。
② "好天气"德文是 schönes Wetter,"堂兄弟"德文叫 Vetter,两字押韵。莫扎特在这里玩了
　一点文字游戏。——译者注。
③ 在第 52 日和 72 日间的第 62 日,既非法文,又不是意大利文,其间夹着几个德文词。简
　短几行的内容也无特别,故删。——译者注。
④ 作者这里引用的莫扎特的日记篇幅似乎太大,也许无此必要。此外引文中的"第 42 日,
　52 日,62 日,72 日"系原文如此,不知为何不记日期。——译者注。

作品竟是如此之少,这位音乐大师竟如此快地渐渐变得无声无息。作为教堂音乐家的突然勃发的火焰看起来即将熄灭,他开始了创作相对并不丰富的时期。在世俗音乐方面,范围也很狭窄,其中突出的是为小提琴、中提琴及乐队写的降 E 大调"协奏曲式交响曲"(K. 364/320d, 1779 年夏天),这是他音乐上自我解放的光辉证明。后来对这一音乐体裁的尝试只留下了片断。

这一时期他的宗教音乐方面的作曲也是些片断:七小节的《圣母马利亚颂》(K. 321a),37 小节的《慈悲经》(K. Anh. 15/323),26 小节的《荣耀经》(K. Anh. 20/323a)还有其他片断的开头,都是些世俗性的应景小品、嬉游曲、进行曲和小夜曲等并不精彩的小片断。

这一时期他创作了教堂奏鸣曲,及无忧无虑和并不重要的作品。这些作品只有加进去管风琴时才与教堂有关,莫扎特很喜欢运用管风琴简短的插入。后来,在条件最好的情况下,莫扎特又看到教堂音乐的前景(在慕尼黑的《伊多曼纽奥》,这导致他再一次的教堂音乐的高峰,即《忏悔者的庄严晚祷》,K. 339)。此曲作于 1780 年准备远行之前不久,充满了对发展机遇的期待,因此这是一部有雄心有气势的作品,他肯定要展示一下自己早已在配器和复调方面的强大实力,而在萨尔茨堡,这一面却不得已地只能藏而未露。合唱队丰富的多声部,要求很高的长号、定音鼓及小号的乐队编制,都说明莫扎特要扩大潜能的愿望,并且已在其中实现了他的这一愿望。在这一宗教作品中及部分在《加冕弥撒曲》中,他的对位艺术也已得到了公开和满意的炫示。后来在 c 小调弥撒曲中,莫扎特这一对位艺术用得比较压制一点,从而也显得更有把握。早在曼海姆,莫扎特就常谈到"教堂风格",后来他不再关心"风格的纯净"了。但什么是"纯净"? 首先,什么是"教堂风格"? 帕莱斯特利那或奥兰多·第·拉索写过这种风格的作品吗? 或者,这与时代的风格并无太大关系,尽管这一位或那一位作曲家(包括帕莱斯特利那)采用这一风格时也会同时转向世俗的方面,甚至敢用舞步,但严肃音乐就是教堂音乐了吗? 所有的绘画都要表现圣经里的故事吗? 神话题材的发现是后来的事,它既

(145)

没有改变调色板，也没有改变笔法。

　　c 小调弥撒曲的独唱分曲（K. 427/417a，作于 1782 年夏天至 1783年 5 月），特别是女高音声部，在其表达的内涵和内容上（莫扎特称之为"表现"）与伟大的音乐会或歌剧的咏叹调之间只有非常细微的差别。《加冕弥撒曲》中的《羔羊经》还写在《费加罗》伯爵夫人的咏叹调《我在哪里》之前，《慈悲经》用到了费奥第利奇的咏叹调《坚如磐石》中，但移到了降 B 大调上①。花腔华彩部分，多数仅作为装饰，莫扎特在他的由达·蓬特写脚本的歌剧中不再运用（除了在为柏辽兹所咒骂的《唐·乔瓦尼》中唐娜·安娜的 F 大调咏叹调《别告诉我，我英俊的崇拜者》（第25 号分曲里的情感爆发）。在《c 小调弥撒曲》中未完成的《道成肉身》已经让人听出 $\frac{3}{4}$ 拍子的意大利风格的咏叹调。这样的咏叹调莫扎特完全可以让一个世俗的女性角色唱出来，它不会比帕米娜或阿尔玛维瓦伯爵夫人唱的咏叹调差到哪儿去②。阿贝尔特有理由怀疑③：完成这一作品时，莫扎特会不曾意识到这一风格上的断裂——对"糟糕透顶的那不勒斯风味"的怀旧心情。爱因斯坦则相反④，他感到此曲充满"令人倾倒的香甜和质朴"，即使我们要把"香甜"这个词代之以"甜蜜"，这也仍然是令人诧异的看法。

　　这首弥撒曲在可怜的条件下，1783 年（?）10 月 26 日在萨尔茨堡　146彼得教堂的首演（如果真的演出了的话）该是何等情景！第一女高音

① 教会音乐作品《慈悲经》写于前，歌剧《女人心》中的女主角（女高音）费奥第利奇的咏叹调写于后。——译者注。
② "帕米娜"为歌剧《魔笛》中人物，阿尔玛维瓦伯爵夫人为歌剧《费加罗》中人物。——译者注。
③ 阿贝尔特，《W·A·莫扎特》Ⅱ，第 123 页。
④ 爱因斯坦，《莫扎特·他的性格·他的作品》，第 379 页。

声部由康斯坦策·莫扎特担任。关于她的阐述（演唱）技艺，虽没有什么坏的但也根本没有好的评价传之后世。对于这次萨尔茨堡的初演，带着偏见的有很挑剔的耳朵和眼睛的姐姐和父亲，我们也不知道他们说了些什么。这一弥撒曲成了片断，莫扎特把所缺的乐章用他过去的作品补了进去。但用了什么作品补进去的，则已无从知道。他这样做是毫不迟疑的，后来他也同样毫不迟疑地把礼拜仪式的东西从整个作品中抽掉，以便给它强加上世俗的成分：比如合唱《忏悔者大卫》（K. 469，1785 年 3 月），这本是应音乐家遗孀养老基金会委托所写（当时就有这样的基金会了！）。估计给的稿酬不多，以至莫扎特认为不值得另外为它专门作曲。此曲的歌词据说由达·蓬特所写，但我们却不能相信。这歌词有一部分矫揉造作的重复，而这不是达·蓬特的风格，这歌词还有后来补进去的强加的东西的种种缺点，如拖得长长的音节、拖了很多的拍子，由此产生了错误的重音。在莫扎特的音乐中，这种情况总是出现在他没有把音乐在思想上集中到歌词上来。而这里却相反，是达·蓬特没有把思想集中到音乐上来。这样的工作是达·蓬特几乎没有必要去做的，因为在那时，他有成堆的受委托的歌剧脚本要写。但不管谁是"大卫"歌词的作者，莫扎特接受了这一歌词，这肯定是有他的理由的。几乎可以同样肯定的是：这些理由和艺术上的必要性关联很少，更多的是出于实际的考虑。在我们看来，在城堡剧院的两次演出是否后来表明这样考虑是正确的，都是值得怀疑的。在考虑时犯了估计上的错误，对莫扎特而言这真的并非唯一的一次。

莫扎特想写歌剧，他的弥撒曲一清二楚地表明了这一点。这是唯一积极的"职业上的"愿望，是他一再用日益增长的兴趣表示出来的愿望。

他在其他音乐体裁领域中也创造出了成绩，除了那 6 首献给伟大的精神支持者海顿的四重奏之外，我们就很少知道他内心积极参与的

程度还有比对创作他的歌剧,(当然首先是比对他创作晚期歌剧)更大的了。那 6 首四重奏是他艺术成就有意识的证明,是一定程度上艺术抱负的产物。事实上,他自己认识到他能力上的真正伟大生命力后来才完全体现在由达·蓬特写歌剧脚本的歌剧中。当然,我们在《伊多曼纽奥》中已经感觉到作曲家对自己创造潜能日益有了认识,并沉浸在主观的幸福感受之中。不过毫无疑问的是,只有达·蓬特的脚本才使他有了这样的满足:终于找到了寻觅已久的题材和相匹配的题材加工者。如果这 3 部歌剧永远是不可企及的,那么不仅是因为他那时正处于"他创作的顶峰",还因为(对我们大家都是可以一听的)这规定了的题材赐予了他一次机会,这一机会他既不可能在这之前也不可能在之后经历到。

当然《伊多曼纽奥》和《后宫诱逃》不仅仅只是歌剧方面的杰作而已,这两部作品,已突破了正歌剧和德国歌唱剧①的框框。革命的莫扎特是他生命最后 8 年的革命者。对于在父亲列奥波特的保护之下的萨尔茨堡的莫扎特和意大利之行的莫扎特来说,是不可以想到去违反或逾越当时各种音乐体裁的固有传统的,那时的他,还没有经验去改变一种不可改变的模式,也即还没有经验去创造(新)形式。

德国歌唱剧受如下一个牢固传统的主导,即在对白之间安插闭合性的分曲。在这些说白中,歌唱演员的活动实际上处在他的专业之外。作为说白者,(歌唱演员的)说服力大多不怎么妙。由于说白的文字并不怎么高明,就指望观众跳过这一段。虽然正歌剧歌词的文学价值也未必更好,但通过清宣叙调语言上的风格化,歌词得到了过滤,当然还不能达到掩饰其缺点的程度。在正歌剧或意大利喜歌剧中,我们听到的歌词和说白都不是独立的文学作品。除非它运用

① 德国歌唱剧,原文为 Singspiel,专指 18—19 世纪流行于德奥的带有说白的歌剧。它也可以译为"小歌剧"。——译者注。

得很理想(如在《唐·乔瓦尼》中那样),那时我们听到的歌词和说白才会成为可以用语言确定下来的文本,这样的文本通过音乐才变得有点像样。

148 萨拉斯特罗的滔滔不绝,他的宣告式的语言风格要专心地去听,这于我们并非永远很容易。比如他有这么一个句子:"帕米娜,这个温柔规矩的姑娘,众神已经决定把她许给了这个可爱的年轻人。这就是根本的原因,为什么我把她从她母亲那里夺走。"这里难懂的地方在于:他刚刚才证实那是位"可爱的年轻人"。当然,《魔笛》的文本带着看起来光明的伦理色彩,因此它的负荷太大了,这样,也许它并不是德国歌唱剧最好的例子。在我们看来,莫扎特这一体裁的第一个例子几乎更为典型,那就是轻松快活的小脚本《巴斯蒂和巴斯蒂安纳》(K.50/46b),剧中有 3 个木偶人物。此剧是 12 岁的莫扎特 1768 年作于维也纳的,估计它是在一个与剧本相适应的范围内演出的,是在梅斯梅尔医生的花园剧场里演出的(不敢肯定)。在写这个歌剧时,莫扎特显然对声音的对比表现出极大的兴趣(男低音在他以后的歌剧中长久没有出现),他要在他的配器中表现出田园色彩(法国号证明了它的成功)。我们感觉,这一作品比 16 岁时写的正歌剧更清新、更自然、16 岁时,多少有点在强迫或总是在压力之下写的感觉。短短的 G 大调引子及跳跃的旋律就以其透明性和幻想性使我们信服(没有比贝多芬更成功的了)。贝多芬在《英雄》的开头也用过它,阿贝尔特视其为碰巧,我们也不想否认这是一种碰巧,因为贝多芬完全不可能研究过《巴斯蒂》的总谱。在柯拉神秘地求向魔术书时的咒语"第琪,达琪,舒利,莫利……"(第 10 分曲)用的是 C 小调,以表现一个善良的完全没有恶魔特性的魔术师的异国情趣①,这是一个很有趣的小调。无论如何,这一个小型作品已有了符合线性结构的情节了。"早熟"这个概念几乎是不能用到这上面去

① "柯拉"是莫扎特小歌剧《巴斯蒂和巴斯蒂安纳》中臆想的魔术师。——译者注。

的,这里,涉及的同样是天才儿童的一部作品。

　　早熟:把这个概念用到莫扎特的身上我们有顾虑。因为如果我们精确地用这个词,那么它只有对如下那些人,才是可用的,这些人后来在成熟方面被别的人赶上了。这个词不能用于有超常天才的人,有超常天才者终身保有这样的优越地位。"成熟"这个概念本身并非一定是指"质",而仅标志自然发展阶段中的一个阶段。可是,恰恰是这一阶段,在莫扎特身上却不是自然的,因为作为超常天才的孩子,他系统地受到督促,使其成熟,使其能做即使是缺少点感受力的公众也视为"成熟"的事。因为只要他个人没有以引人注目的形象出现,没有给人视觉上的神童印象,那么观众就想要得到它,而不会去考虑"魔术师"的年龄的。观众要听一出歌剧,那么这出歌剧就该写成观众喜欢的。可是这对一个儿童和半大孩子的莫扎特来说,要为他的观众服务却是不容易的。有时,他必须很费劲地干活,首先要使歌唱演员认真地对待他的作品。

　　他的第一部喜歌剧《装疯卖傻》,(K. 51/46a)写于《巴斯蒂和巴斯蒂安纳》之前,1768 年 4 月和 7 月间创作于维也纳。这是一部非比寻常的孩子的作品,这孩子作曲上和情感上的经验还不允许他创作与其后来的标准相应的大师杰作。但这部喜歌剧向我们表明,莫扎特早在12 岁时,就已经仔细研究过这一音乐体裁,并已掌握了它的表现手段。他正好是,而且尤其是一个模仿的天才。可是歌剧包含的并不只是熟练技巧。罗西娜的咏叹调"短暂的爱情"(第 12 曲)①,用的是莫扎特作品很少用的 E 大调,以它的叹息音型,这首咏叹调给我们表达了一种客观的心灵状态的感觉,但这肯定不是他本人的心灵状态。我们自然不能判断,小莫扎特是否早已取材"生活"或它的模式了。这里他对材料的认识,肯定超越了他对表现的现实的感觉。因为"'感觉'肯定不属

①　"罗西娜"估计是莫扎特第一部喜歌剧中的女主人公。——译者注。

于创造性固有的特性"①。可是,这一歌剧的质量并不仅仅存于这一首咏叹调里。在这一作品中,还有纯粹要与别的作品水平一致和并驾齐驱的尝试。我们在莫扎特身上更多地看到这样一位戏剧家的早期表现,这位戏剧家试图系统地向外冲破他的领域的界限。

有人认为,这是令人反感的,因为在《装疯卖傻》中一个12岁的人竟然致力于成年人几近好色的热恋。这样的规矩是后来才出现的,是在发现了"童年"之后,即19世纪用它的道德评价标准才很快传播开来的。在莫扎特的时代,没有一个人会想到:这样一个题材是令人反感的或对于一个孩子是不合适的。"情欲的成熟"并不属于时间概念,这方面我们有足够的例子来说明。此外,这些木偶也还不至于这样的成熟,并且这些人物都出自于这些"脚本作家"之一的"蒸馏瓶"。这些"脚本作家"是羼了水的哥尔多尼②,而且还不是羼了最好的水的哥尔多尼。事实上,正是这位12岁的孩子把他们变成了成年人,尽管还是很片面的成年人:顽固,而且仅仅知道热恋。隐秘的全景以后才会被绘制,一个大整体的庄严结局,还没有暗示呢。

在正歌剧领域,我们主要是对莫扎特的早期作品的历史价值感兴趣,不可能仅仅是音乐的质量,而首先是这一音乐体裁对这一音乐的要求。正歌剧严格僵硬的模式就像它永远不变的主题一样,我们几乎已经不堪忍受了。与正歌剧沉重的爱情相比,在我们看来,喜歌剧轻快的热恋更加贴近生活。甚至,我们对这一首或那一首咏叹调的肯定评价也更多地建立于后来遵守的保证上,而不是建立在绝对价值上。但是在这里,"不易混淆的莫扎特"也不时地出现了。我们现在来第一次评价一下他的重大主题之一,首先评《露琪奥·希拉》(K.135)。此剧开始创作于萨尔茨堡,1772年完成于米兰,是他16

① 见 W.G·尼德兰:《从临床视角看创造性》,《心理》三十二卷12,第913页。

② 哥尔多尼是18世纪意大利喜剧奠基人,有世界地位,代表作有《一仆二主》等。——译者注。

岁时的作品。第2幕结束的B大调三重唱"那令人自豪的爱情"（第18分曲）已经含有对单个人声线条如何组成重唱的几近成功的尝试。但在这里（以及之后），它是一段带伴奏的宣叙调。首先（并且从这里开始）是它的伴奏，它标志并突出了真正的莫扎特。比之于长长的咏叹调，这种伴奏给了他更大的发挥自由，因为伴奏没有任何严格形式的限制，没有为节奏上自由的伴奏设立任何的界限，这中间没有东西在重复，剧情在这样的伴奏中进行，命运在支配着人，情绪的欢快或地点的昏暗，都可随心所欲地用音乐伴奏来表现。莫扎特早期的伴奏也许还没有向我们显示任何个人的心灵描绘，因为在正歌剧里只有3种共同的心灵：高贵的心灵、低俗的心灵及动摇在两者之间的撕裂的但最后总不失时机地决定摆向高贵一边的心灵。但这些人物已向我们表明了戏剧的客观情景，人物的主观情绪，爱、恨、激动或温和的满足，有气氛的背景一下明朗了。《露琪奥·希拉》的伴奏中，莫扎特早已测好了他对所创造的形象的支配力量，并充分利用了成功的经验。比如极妙的弦乐小快板，它是为希拉在第一幕中对自己说的空洞话"我喜欢……"（在他的D大调咏叹调之前，第5分曲）伴奏的。还有采齐利奥的C大调行板《死亡，致命的死亡》……"（在第6曲的合唱曲之前）。莫扎特在这里已经明确地知道，他该如何处理"死亡"，这一提示语作为灵感，他从来没有放弃过。

（151）

年轻的莫扎特对他的歌剧脚本持何态度，这个问题我们无从知道。作为戏剧的刚开始的务实主义者，作为履行委约的创作者，他对脚本的质量从不挑剔。他接受已被接受的形式，男女歌唱演员要求的变动他总同意照办。他是否对已完成的作品表示满意，这一点我们也并不清楚。也许，这与作品的成功与否有关，对于我们来说，程式化的正歌剧实在令人痛苦：把古希腊罗马神话加以毫无质量可言的枝叶，表现善良、温和的杜撰故事，这是专为那些统治者观众定做的，这些特点是象征性地专为他们制造出来的，在表达上用某种美学上的谄媚逢迎，它

152　的模式几乎永远是那不变的老一套。这类脚本的主要提供人是梅塔斯塔西奥①。其他作者也参与了写作,诸如"宫廷诗人","戏剧作家"等等,他们的作品由梅塔斯塔西奥进行最后的打磨。有时也有相反的情况,即梅塔斯塔西奥的一个脚本特别适合舞台,特别想到了一位主要女歌唱家或一位阉人歌唱家,这时就会有一位水平不是太高的改写作家来进行改写。只有一样东西是不会有的,那就是脚本作家和作曲家之间的合作。脚本通常是和委托合同一起交给作曲家的,脚本在运作过程中有时由极不同的作曲家同时使用,进行谱曲。有些大家喜欢的脚本竟被谱写了 20 次,这些脚本的语言是没有生气的,矫揉造作的,这种语言有它自己的一套词汇,有它自己的语言表达,富有空泛的激情、惊呼和情感爆发。这种语言看起来有意要替代戏剧动作,也就是说,舞台上没有发生促使情节演进的事情,我们只能听听使者的陈述,那在戏剧情节上很少的一点东西保留给了宣叙调;咏叹调和比较少的重唱则仅用于评述——要么是用于说明歌唱者的心理状态,要么用于说明一般的情节状态。这些咏叹调则没完没了,它们必须展示歌唱演员最高的质量,因此不断地重复歌词和语言,比如在《露琪奥·希拉》中西那的 B大调咏叹调"来吧,我的爱人"(第 1 分曲)为 12 行歌词写了 281 个小节的音乐(《唐·乔瓦尼》中"芳名单"咏叹调为 30 行歌词,用了 172 个小节的音乐)②。

　　著名女歌唱家安娜·德·阿米奇丝扮演此歌剧中基妮亚一角时,分配给她带有最长的毫无节制的花腔的咏叹调。今天,我们几乎不能想象,当时的人会带着愉悦的心情,带着耐心倾听这些咏叹调。当固定音型的运动终于减慢并引出此曲延长记号的时刻到来时,我们的心情开始变得沮丧了,这个延长记号是一个跳板,标志着大段花唱要开始了。(这样的沮丧我自己大多在音乐会上也经历过,每当预示华彩乐段即将来临之时)。基妮亚的降 E 大调咏叹调"从阴暗的岸边"(第 4 分

① 梅塔斯塔西奥(P. Metastasio, 1698—1782):意大利歌剧脚本作家。——译者注。
② 这段有名咏叹调出自《唐·乔瓦尼》第一幕。——译者注。

曲)宜用有绝对器乐感的声音来唱,这种嗓音在花腔中能吐出小号那样的声响,这是一首冰冷——可笑的炫技之曲。但莫扎特看到了另外的东西。6 年之后的 1778 年,他让阿洛西亚·韦伯唱同一首咏叹调。阉人男高音劳齐尼——也许是一位卓越的歌手,经常登台,他还是南希·斯多累斯的老师,由他来唱采齐利奥,他的小步舞曲式的 A 大调咏叹调(第 21 分曲)和后来的高难度曲子水平是一样的,这首咏叹调却没有受蹩脚脚本影响,它叫"心爱的女孩,不要落泪",在正歌剧中经常给身体的部位发布命令,而心灵的感觉却没有得到表现,为的是使心灵有感觉的人不会向外表现自己。但是这样的人物还是多方面地表现了自己。我们愉快地聆听一些带有惊奇效果的宣叙调,比如采齐利奥突然从清宣叙调"啊,你快跑"进入带伴奏的宣叙调(弦乐声部有个轻松的音型)中,这时我们一再被回引到漫无节制的分节歌咏叹调部分。当然有时候有这样的印象,仿佛年轻的莫扎特自己对这些歌词已感到厌烦,G大调咏叹调"倘若这害羞的嘴唇"(第 10 分曲)的"优雅乐段速度"采利亚用欢快的顿音,仿佛她情愿是《女人心》的苔斯庇娜[①]。正因此,她的24 个字配上了 135 个小节,与此同时她有时把音节的重音唱得相当的随意,比如"Manel lasciarti,oh Dio!"唱成了"manel lasciarti odio"。在这样的祈求中,我们有时想问,这里面指的是哪一位神? 宙斯还是爱神,或者是预见中的未来的基督?

很显然,此剧并不重视声音的对比作用。《露琪奥·希拉》的 6 个人物,在声部类型上介于女高音和男高音之间。甚至奥菲狄奥第三号男角这个永远可信赖的人,他根据原则行事,起到了忠实的顾问的作用,但莫扎特却没有给他安排男低音声部,而是也让他唱男高音声部。他只有唯一的一首咏叹调,这首咏叹调的内容是关于军事的(第 8 分曲),根据主题和调性(C 大调),这首咏叹调接近费加罗的咏叹调"别再做那花蝴蝶"。但距离"费加罗的水洼"还很遥远,这需要从当时高超的

[①]　《女人心》乃莫扎特著名歌剧之一,苔斯比娜是该歌剧中的重要人物(女高音)。——译者注。

正歌剧咏叹调跨越到（当时只有格鲁克实现了超越）不依靠模仿的纯真品质上来。

154 创作《露琪奥·希拉》之后，他先创作了《假扮园丁的姑娘》（K. 196）。与第一部《装疯卖傻》相比，①，此剧跨出了重大的一步，不再那么"幼稚简单"了。此剧乃 1774—1775 年为慕尼黑而写。1775 年 1 月 31 日在那里首演。遗憾的是，此剧一部分意大利原文脚本已丢失，我们大多只能依靠德语脚本，尤其是宣叙调，不过莫扎特对德语脚本总体上是赞同的（也许是莫扎特自己翻译的），但几年之后他肯定对这个译本感到不够满意。我们不知道的是他当时是否满意，或者，他接受了它的原因是否仅因为他当时要写歌剧。后期莫扎特的歌剧，从《伊多曼纽奥》开始一再给我们这样的印象：他绝对明确地意识到自己有创造性的潜力。莫扎特仿佛在自问，在人们给他的与他自己的多维度相比远为贫乏的脚本原材料里，他能注入多少人间常情、人的感情、行为和渴望，而且在这样做的时候不用多考虑给他规定了的外在框架。因此我们在听他的早期歌剧时不免要推测：莫扎特如果不拒绝某个脚本的话，那么这一个或那一个脚本 5 年或 10 年之后他会怎样为之谱曲呢？比如拜尔福的 C 大调咏叹调（第 8 分曲），这首"庄严的行板"他怎么（改）写。（此曲德文翻译为"这里从东直到西"，意大利文为"Da scirocco atramontana"，通过不同的风向描绘另一种维度）。他会在其中对一个巨大的先祖名录加以讽刺吗？莫扎特不会像别的人那样，去写一首喜歌剧咏叹调，他会为全部先祖谱曲，把马可·奥莱尔②和亚历山大大帝都包括进去吗？我们会重新认出穿着豪华服装的所有人。他们可怜的后

① 莫扎特第一部意大利式歌剧叫《La finta semplice》《装疯卖傻》，写于 1768 年，当时莫扎特才 12 岁，远为成熟的《Finta giardiniera》（《假扮园丁的姑娘》）写于 1775 年，莫扎特 19 岁。——译者注。

② 马可·奥莱尔（M. Aurel, 121—180）：罗马皇帝，著有《自省录》，此书已有多种中译本。亚历山大大帝（公元前 356—公元前 323 年）：马其顿国王，在位时曾征服希腊、埃及、波斯，并远征印度，建立过亚历山太帝国，死于远征。——译者注。

代会披上这些服装，至少我们能重新认出，就像我们认识了妇女的种种典型一样。这些女性典型当然在 12 年之后，由莱波莱罗在他的花名册咏叹调里为可怜的唐娜·艾尔维拉展示出来了①。如果莫扎特，用他以后的标准来衡量，在这里没有充分利用题材的话，那么在别的地方的作曲却超越了题材范围。拉米罗的咏叹调"如果你也抛弃我离去……"——第 26 分曲，突然现出神秘的深度，作曲上用的是正歌剧风格，但已不再传统，而且有些大胆，并且是少有的纯净。这首咏叹调用的是 c 小调，在这部歌剧里，小调部分比之在以后的歌剧中（尤其是在伴奏中）要多得多。其中的一首带伴奏宣叙调是一个绝无仅有的范例，后来莫扎特再也不这样作曲，即"相认"一场的柔板"Dove mai son!"（"我在哪儿啊！"）——第 27 分曲②。这一场是在"一座美丽舒适的花园中"进行的。在弦乐器和双簧管之上的是号角的狩猎主题，暗示的是乡间，产生了乡村的田园氛围。莫扎特在这里谱写了"大自然"，这是莫扎特很少做的。这是经过驯化的洛可可——大自然，是一座花园，不是森林。在这大自然中，两个相互犹豫的在相认的人（不是圣经意义上的），他们的宣叙调形成了对同一个音乐动机的不同变奏，这些变奏最后在一段渐慢演奏的乐段中慢慢"消失"，它给人以梦游的感觉，仲夏夜之梦的感觉。

　　这样，这一歌剧的各种成分就完全是多方面的了。第三个终场（第 25 分曲）可以算作教堂音乐，与安魂曲相似的音乐出现在最后。并不是有意在这里安排点宗教仪式的东西，莫扎特没有试图去区分一段欢乐的"荣耀经"和一段由歌剧角色们的快乐和谐的重唱。

《牧人王》(K. 208)是继《假扮园丁的姑娘》之后的歌剧，是莫扎特

① 莱波莱罗是《唐·乔瓦尼》中唐·乔瓦尼的仆人，唐娜·艾尔维拉是唐·乔瓦尼引诱后被他抛弃的女人。——译者注。
② 作者有时在意大利文咏叹调后自译成德文，但多数情况下没有德文译文。此处译者按作者的翻译译成中文。——译者注。

通向再也逾越不了的《伊多曼纽奥》前的最后一部正歌剧,在我们看来,它是不能引起人们的兴趣的。它是 1775 年 4 月 23 日作为"任内"的任务来完成的,为的是欢迎马克西米利安大公爵访问萨尔茨堡,同时也为萨尔茨堡的全体演唱者而写。莫扎特并不很信任这些演唱人员,或者说不想信任。只有阉人歌唱家托玛索·康索利,作为来自慕尼黑的客人,来演唱阿明塔这一主角。这部歌剧,脚本方面是梅塔斯塔西奥一伙的作品,它在一定程度上向我们清楚地表明:莫扎特已经到了要打破这一模式的时候了。这种模式便是一连串的令人困倦的富修辞色彩的宣叙性对白,连续不断的"啊,上帝","啊,神明","星星"等惊呼。其间,虽有间或插入的那些激昂的咏叹调,而剧情却只有呆板迟缓的微微进展。比如塔米莉在她的 A 大调咏叹调"如果你把我当礼物赠给别人"(第 11 分曲)里,竟 18 次提出了同一问题"为什么! 难道我残忍吗?"以致于她的情人阿格诺勒的有关指控仿佛已在令人苦恼的程序中变得毫无作用,以至用不着再有一个肯定的回答。改变这一模式或加强这一模式都不在作曲家的权限之内。对作曲家来说,他只有"谱曲"的份儿。莫扎特就是在这样的情况下作的曲。

这些正歌剧,从 15 岁时的《在阿尔巴的阿斯卡尼奥》(K. 111,1771 年写于米兰)直到《牧人王》,能幸存于我们时代的实在不多,《牧人王》中只有辉煌的第 10 分曲——降 E 大调回旋曲,题为"我爱你,这坚贞的爱情"——幸存至今,这或许是因为其中有个特色鲜明的小提琴助奏声部。它需由一位音乐会小提琴能手特邀一位著名歌手(当然,此时已找不到阉人歌手)来共同演绎。但在这首咏叹调里,莫扎特还是有经得起检验的东西的,以致于和他友好的歌唱家在不同的音乐会上还会演唱它。对我们说来,所有这些歌词和紧接段都已经是博物馆里的东西了。我们有时把它们取出来,只是为了了解(莫扎特)全部作品的面貌。不仅仅要展示(莫扎特)伟大的(东西),也要展示一下被发现了的有时没有价值的一点东西。

读者已经觉察到,还会觉察到,在这本论著中,莫扎特的一些重要

作品并未涉及。的确,这里不是专讲作品分析,这方面我既不胜任,也没兴趣,还是必要地给那些会给莫扎特这个形象作出结论提供一点线索的作品更多一些篇幅吧。莫扎特的早期作品虽不属于这样的作品之列,但在我看来,提一提它们却是必要的,这不仅因为它们有时有突然闪光的珍宝,还因为它们同时表现出一丝线索和分量,设立了一种衡量他后期歌剧发展的尺度,从而可以看到莫扎特如何把自己的、一定程度上鲜明的感情越来越多地投入到自己的作品中去。当然,莫扎特的歌剧很少让我们能推断出他的感情经历和情感震动,就像他的其他作品一样,包括教会作品。可是相反:他的歌剧人物的感情经验说明莫扎特实际上掌握了"应用心理学",这种心理学是为他实践过的,不需要用言语来表达;恐怕他也搜刮不出这样的言语来。即使他没有亲历过这些,他也必然想象过。

157

15 岁和 16 岁的莫扎特在应对创作委约时,几乎不会对脚本的质量表示不满。也许他自己在那个年龄也不会认为这些脚本缺乏价值,最后连成年的作曲家对这些作品也只能将就凑合,因为这些脚本并不是选择的对象,而是分配的对象。只有伟大的格鲁克才能根据他自己的愿望去要求他的脚本作家卡尔扎皮基,当然,这位作家在他所处的时代比之其他脚本作家的水平也确实高出几个档次。在《伊多曼纽奥》中,莫扎特虽与瓦莱斯科①进行过尝试,但他无法使瓦莱斯科写出比他拥有的更多的东西。他年轻时写的歌剧中,只有风格定型的女性人物及矫揉造作的固定了的情景。他得把客观的感情带到情景中去,他要做的是在这些情景中煽起想象力。他做他能做的,有时候他突然能做很多,比如在《露琪奥·希拉》中坟墓之间基妮亚的大场面(不是在光辉的月夜,而是在降 E 大调的庄重的幽暗的苍穹之下)。在这场面的真

① 瓦莱斯科(G. Varesco,1736—1813):意大利歌剧脚本作家,《伊多曼纽奥》也是他写的脚本。——译者注。

正和谐的心灵影响方面,这一场超越了这之前莫扎特所有传统的歌剧场面。这里音乐不再追随情节,而是在要求情节,即只有通过音乐才表明音乐符合舞台的理由。这是莫扎特所有后期歌剧的下意识的原则。

158 他不喜欢这一场在米兰的首演。安娜·德·阿米哥丝嗓子不佳,也许是嫉妒阉人歌唱家劳齐尼,因为他登场时连在场的大公爵夫人都鼓掌了,还有就是大公爵先生和夫人让所有演员和观众为他们的出席等了3个钟头。人们必须想到,在那样一个时代,舞台作品的意义几乎是和首演的原因无法分开的,创作者对其作品绝对质量的自信,被这种情况严重损害,虽然还不至于为之完全毁灭。

在提到歌德对艾克曼的谈话时,我们已确认,《唐·乔瓦尼》在其之后40年还能为人体验为(当作为)一种人类行径的悲喜剧,而这样的看法竟没有用必要的前提先对它进行一番澄清。今天我们用这样的看法来接受已经形成的"歌剧"。这是在这一音乐体裁的代表——它的创作者和作为难以忍受的接受者之间悄悄达成的一致。我们来探讨一下这个"难以忍受"。它难忍受的地方是:把一个对听众说来,在任意的有时是荒诞的逻辑中展现的杜撰故事通过音乐的内涵变成一个比喻现实的故事。人们督促我们,在语句领域之外与各种道德原则的代表去一致起来,并且把它们(歌剧就是这样表演的)编排到我们的现实中去。

我们现在已经没有对"分曲歌剧"的欠缺抱有不快了,它已经通过创造的一面演变成"音乐戏剧"。对于过去的歌剧来说,"老"这个字并非和"过时"是同义的。如果我们要在崇敬和享受之间,在历史的伟大和永远迫切的现实性之间严格加以区分的话,那么莫扎特对我们来说是它的唯一的真正代表,而这首先是达·蓬特写脚本的3部歌剧。在这3部歌剧里,他没有打碎喜歌剧的框架,却给它充满了人性的内容。在这样的对立关系中,在热烈的感情和独立的距离相连接的情况下,(莫扎特在这3部)歌剧所达到的,是过去不曾达到过的。

我们要问:对我们来说,古典歌剧和古典戏剧之间在生活距离和时

间距离上的区别真的只建立在这样一个事实的基础上吗，即表演者不是在说，而是在唱。或者是否可以说，今天说话的戏剧有时更加令人难以忍受，因为它表现现实时，除了语言上的相似外，我们身处的现实和戏中的现实并不一致，可是音乐却没有提出过要再现现实的要求。甚至席勒作为戏剧理论家，在歌剧里看到（如他所说的）废除说话的戏剧"奴性十足的模仿"的可能。

于是，对我们而言，在接受上的区别仅仅体现为作品质量的差别吗？我认为是的。因为真正天才的作品不会让我们忍受任何主题上的不可信和形式上的混同现象。如果歌德在《葛茨·冯·贝利兴根》中用这样的话结束："高贵的人！让这个世纪倒霉吧，是它把你拒绝了！"及"让对你认识错误的子孙后代去倒霉吧"①，那么在这一感情做作的号召中，已经具有剧本之外的成分了，这种成分伤害了或然性的内在规则，因为把情感嫁接到后世，对剧本本身是不合适的。在这里也是令人看不懂的。甚至当预言是一种很有作用的戏剧成分时，我们也可以反驳这个句子：没有人会花力气去错误地判断葛茨，除此之外，没有人去诅咒葛茨生活的那个世纪。但在莎士比亚的《理查三世》中安娜太太充满仇恨地向杀死她丈夫的刺客脸上口吐唾沫，几分钟之后，在同一场里却已宣称，要和这个刺客结婚。这样我们看到了一个荒诞故事的部分进展，但这个荒诞故事对整个巨大的戏剧结构没有任何的破坏。因为看法上的变化是完成在语言中的，有说服力的语言雄辩性不仅消除了心理上的可能，而且还使这可能变为隐喻的现实。在这一现实中，语义上的东西和语言的音乐连在一起了，就像在歌剧里，理想地看，是心灵的东西变成了声响的音乐②。

一部歌剧作品越是大，即音乐在建构作品时在总体上越是光辉、

① 《葛茨·冯·贝利兴根》是歌德早期反映16世纪德国农民运动的著名剧本。——译者注。

② 原文如此，作者未写"音乐的语言"和"音乐的音响"。——译者注。

越是明白易懂,那么我们也会越容易接受歌剧这一音乐体裁,也越乐意去顺从歌剧的原则及这一原则的执行者们。一方面,歌剧看起来使我们联想到我们无意识的生活中类似的东西(既不能把它叫出来,也不能把它确定下来),另一方面,它又起到了强烈的心灵影响作用,这种作用使我们和生活疏远,因为它促使人们去享受心中的理想情景;音乐使我们的感情从潜藏中苏醒,这时我们心里感到舒服;我们倾心于艺术作品时,庄重地寻到了一个目的地,这是一个使我们能从日常生活中解脱的地方。我的母亲曾对我说,在看《特里斯坦》时①,一位老妇人坐在她的前面,当大幕最后落下,伊索尔德为爱情而死之后,她满脸泪水地对陪她看歌剧的人说:"是啊,这就是生活。"这位太太这样说虽没有说明(生活的)客观的真相——因为大家知道生活并不是这样,但是她证实自己是一个理想的能转化的接受者,她用她深深扎根的理想情景,即把自己与爱者和被爱者的模范样板一致起来,以此来证实创作者一直努力追求的最理想的效果:通过音乐克服了语言表面上的陈述,通过把它转换为音响,使它成为那种没有词汇的语言,但讲话者的内在心灵却在这种无词汇的语言中表露无遗。这时,我们又处在一个问题的面前:在这些音响中,作曲家的灵魂也坦露了吗,那么坦露到什么程度呢?

(160)

　　瓦格纳笔下的角色是不自由的,像希腊悲剧一样,这些角色是受难者,同时又是执行他们自己命运的人,因为他们逃脱不了命运,命运又一直主导地陪伴着他们。他们受到控制,但不是受诸神的控制,而是受爱情的魔汤、死亡的魔汤和巫术所控制。他们沉重地背负着他们的神话的重荷,神话事先已决定了他们的行动,而他们自己却没有感觉到这神话本身。瓦格纳不可企及的伟大,特别在于和他的主人公超越感官直觉的一致上,这种一致在《特里斯坦》中达到了顶峰,但早在《漂泊的

① 《特里斯坦和伊索尔德》是瓦格纳的著名歌剧。——译者注。

荷兰人》中，这种一致就已经开始。

　　《特里斯坦》强大的真正独特作用建立在有时压得喘不过气来的情绪加强上。这种情绪的加强存在于脚本中，也存在于总谱中，它是激烈感情的证明。这是一种持续存在的神化，我们是神化的俘虏，无一例外。每个形象承载着神话的和主题的内涵，我们充分地接受了它们。在我们和主人公的一致中，我们感受到创作者把自己的情感深深地卷入到自己的作品里了。但我们在莫扎特歌剧中(尤其在三部达·篷特歌剧中)所体验到的却是另一种感受。莫扎特作为其人物的非凡的情感激发者肯定支配着全部戏剧事件，他和他的人物在行动上和反应上是一致的。可是，只要他保持了和客观东西的距离，他就摆脱了我们。他从不判断，除了主人公之外的几乎所有人物，他们在头脑里和思想里都在判断主人公，即使这时，莫扎特也不作判断，如在《唐·乔瓦尼》中那样。在绝对的价值判断自由和超越道德中，莫扎特既代表了正面的原则也代表了负面的原则(只要这里可以谈到正面的原则的话)，因为人物特性的揭示几乎完全依靠与负面主人公的关系——唐·乔瓦尼，他控制了他(她)们大家。莫扎特把大量的共鸣以极其公正的分配方式用到了人的弱点、优点、绝望、胜利、险恶和善良上，只是善良在这部歌剧里仅闪现了一下。剧中没有一个人物有机会能积极地表现善良，因为面对随处可见的胡作非为，每个人都把自己看得最重。这出歌剧并不讲爱(情)，《特里斯坦》则相反，它不讲别的，只讲爱(情)。

161

　　瓦格纳说过："关于莫扎特作为歌剧作曲家的创作经历，除了无忧无虑的无选择性之外，别无其他特征，他就是用这样的无忧无虑的任意性进行他的创作。他很少会去进行以歌剧为基础的美学思考，他更多地是用最无拘束的态度把每个交给他的歌剧脚本拿过来就去谱曲。"①

————————

① 　理查·瓦格纳，《歌剧与音乐的本质》，《瓦格纳论文、著作全集》，莱比锡，无出版年月，第三卷，第 246 页。

对于这句话的语言表达质量,我们的意见是:这句话不完整地表达了想要表达的意思。我们几乎不能理解:有一种美学思考是以歌剧为基础的。还有那个"最无拘无束的态度"我们也认为是不真实的。说瓦格纳要损害莫扎特死后的声名和荣耀,这恐怕是不可能的①。但无论如何,这样的说法是令人诧异的。其实,更加真实的是,对莫扎特的歌剧作品来说,从《伊多曼纽奥》开始,美学的东西才是最具决定性的,它占有着最重要的地位。我们从莫扎特很少的但明确的、清楚的理论表述中得知,他的歌剧都有一个极精细的提纲作为基础,当然不是瓦格纳和贝多芬所要求的那种主题的——伦理上的提纲,而是纯粹音乐思想的符合歌词的提纲。请注意:是符合歌词,而不是符合题材。因为一旦莫扎特决定采用一个歌剧脚本,那么歌词就已经在那里了。至于介入到一个人物的性格特征中去,这也许是莫扎特不会去想的,他会介入对人物表现的方式中去。只要在角色口中(比如像在仆人费加罗口中)没有要说的话,莫扎特是不会为之谱曲的,除了在《魔笛》中。很典型的是,《魔笛》的音乐写得最弱的地方是对发生的事情进行不用人物形象的而是用伦理规范式的(说教式的)表现的地方。莫扎特也没有以滥用他的歌剧形象的形式来表达自己的内心,莫扎特不会强行用自己的想象来驱使他的歌剧角色,倒是有一种受角色所引导的强力意念驱使着莫扎特对这些角色进行深刻认知,并最终造就他们(在戏剧中)透彻而强烈的情感表现。

我们常常看到,似乎 19 世纪的批评家,除了对他们认为合适的标准之外,没有能力为一部过去的艺术作品树立另外的衡量标准,仿佛产生艺术作品的条件没有发生过任何的变化。瓦格纳对喜歌剧的故事情节没有任何兴趣,他神经过敏地反对他认为轻佻浅薄的所有东西。像

① 无论如何,瓦格纳是对莫扎特心怀钦佩的。他这样说:"我们看到,没有一部他的纯音乐作品,特别是他的音乐作品比他的歌剧在音乐艺术上发展得更宽广和丰富。"见理查·瓦格纳,《歌剧与音乐的本质》,第三卷,第 246 页。

贝多芬一样,所有的艺术(作品),只要不是个人极端投入的,对他来说都是奇怪的、陌生的。从瓦格纳对他同时代人奥芬巴赫的诋毁中,就充分地说明了这一点。18 世纪一个艺术家所遭受的外来的强迫,到了 19 世纪,人们都不愿真正地承认和理解。瓦格纳和贝多芬都蔑视《女人心》这部歌剧脚本。他们甚至指责莫扎特,说他搅和了它,他们把这个脚本看作为极端"盲目的毫无顾虑的"。在我们看来,面对莫扎特歌剧结构的成果,这样一种不恰当的批评实在是无法理解的。

当然,我们可以稍为缓和一些,因为还存在这样的情况,即瓦格纳并不知道莫扎特的理论上的言论(尽管是稀少的)。但是如果瓦格纳知道的话,他也许也会指责莫扎特的实用性。莫扎特指望从顺从于他的人那里得到他所"需要"的和他所喜欢的。事实上,浪漫主义者的历史性思考正终止于经济上的必要性。他们不想看到他们的前驱者也是"在服务"的。

1783 年 5 月 7 日,莫扎特给他父亲写信道:

……现在意大利的喜歌剧这里又重新开始了,并且受人喜欢。有个歌剧丑角尤其好,他叫贝努齐①。可惜我已读了近 100 个,甚至 100 多个歌剧脚本,不过,几乎没有找到一个使我满意的,至少有不少地方要改动。如果一个作家要改这样的本子,那他也许还不如重新去写一个新的本子。新的,但这终归更好一点。我们这里有个叫达·蓬特的诗人②,他在剧院里有许多的校改工作要做。他得为萨利艾利③写一个全新的脚本,这个脚本两个月前没有完成,他答应给我写一个新的,但谁知道他是不是或愿不愿守信! 您知道,意大利人当着面是很规矩的! 够了,我们认识他们! 如果他

① 贝努齐(F. Benuci, 1745—1825):意大利歌唱家。——译者注。
② 达·蓬特(L. Da Ponte, 1749—1838):意大利作家兼歌剧脚本作家。——译者注。
③ 萨利艾利(A. Salieri, 1750—1825):意大利作曲家,维也纳宫廷指挥。——译者注。

164

跟萨利艾利谈好了,那我就会一个也得不到,我实在太想在一个罗曼国家①的脚本中也能显示一下自己了。我在想,如果瓦莱斯科没有还在为慕尼黑的歌剧生气的话,他可能会为我写一部有 7 个角色的新本子的。就这样了,您最好知道是否该(为它)谱写,他很可能这期间已经写下了他的想法,然后我们在萨尔茨堡可以一块儿拟定。但最最必要的是整体上的喜剧性,如果可能的话,同时放进去两个正面的女性角色,其中一个必须是正歌剧的,但另外一个是中性角色,但在心地上,两个角色都必须完全一样,第 3 个女性角色必须完全是喜剧性的。所有的男性人物,如果必要,也须如此。您相信吗,和瓦莱斯科是可以搞得出来的,因此就请求您和他谈一谈,但您不要提起我 7 月份自己将要回来(否则他会不干的),因为这对我来说会更高兴,如果我在维也纳就能为此得到些(钱)的话。他肯定也会得到 400 或 500 弗罗林,因为按这里的习惯,脚本作者得到三分之一……

　　这封信很可能使理查·瓦格纳更多地相信(有关他对)莫扎特艺术上的说法是可加反驳的,但这封信还是能迫使他去完全纠正他的"无选择性"的论断②。莫扎特完全清楚他要什么,他需要什么,只是他是从形式出发来要求的,而不是从题材出发。

　　无论如何,这封信完全证明(在创作《唐·乔瓦尼》4 年前,《女人心》6 年前);莫扎特在角色气质和结构上,所抱有的愿望就是这样一种类型的歌剧,而且他的这一愿望是如此强烈,以至他情愿和一个中等脚本作家将就,和瓦莱斯科一起,这位《伊多曼纽奥》的脚本作者一起。显然,他对于这样的角色分派上的对比作用期待很多。这封信肯定也是标准方面的一个证明,即题材的选择显然不具第一位的意义,即很少在乎这些人物是谁,这些人物在神话或传说中如何扎根,而只在乎这些人

① "罗曼国家"指意大利、法国和西班牙三国。——译者注
② 见前几页瓦格纳对莫扎特选择歌剧题材的评述。——译者注

物在舞台上该怎样,该怎样展示,即在乎人物自己的作用。至于这些人物源自哪一臆想的领域,则并不重要。没有东西是先确定好了的,一切都在于:他们应该怎么样,他们将变成怎么样。他们不穿着历史的外装登场,他们在他们的创作者的手里才塑造成形,是创作者使他们变成了故事。因此,对莫扎特说来,唐·乔瓦尼的形象也还没有这个形象后来给我们的那层确定好的意义。没有莫扎特,没有他给形象的分量和规模,他几乎不可能成为深深扎入过去(时代)的这么一个人物原型,这个原来过去时代的原型现在成了(歌剧中的)形象。

《唐·乔瓦尼》比莫扎特所有其他歌剧甚至可以说比任何一部歌剧都更加是一部"性格剧"。在这部歌剧中只讲一个人物,自始至终只表现了这一个人物的命运,其他人物都为之服务,而不必表露他们内心的与主人公无关的那些棱面。人们几乎可以说,其他人物没有任何这样的棱面。在《费加罗》中则相反,"情境"才是决定性的,这是一个"革命前的"典型情境。可是莫扎特并不这么看,尽管这种情境必然已存在于莫扎特的潜意识中了。《女人心》中也是"情境"在起关键作用:没有一个男女人物是主角,整部歌剧靠的是抽象,靠的是"看法"和证明,尽管它们是这样的错误。

莫扎特在其一生恐怕读过几百部歌剧脚本,扔掉的恐怕同样有几百部。也许,其中有这么一部或那么一部他想为之谱曲,但遗憾的是没有委托谱曲的合同。但即使他有了委托谱曲的合同,并且同时确认这个脚本可用,但这还远远不意味着像瓦格纳所说的"莫扎特会立即接受摆在他面前的文本",除了早期的正歌剧是如此之外。

说莫扎特积极参与了《魔笛》这个本子,这一说法是不可信的,就像我们将确认的那样,没有任何东西证实这一点,许多东西证实情况相反。他参与了达·蓬特歌剧脚本的产生,这已经通过歌剧脚本和总谱之间的背道而驰而得到了证明。至于他干预《伊多曼纽奥》(K. 366)和《后宫诱逃》(K. 384)的歌词我们从他致父亲的信中也已得到了证据。

与列奥波特·莫扎特的通信的中心主题是报告他的创作,现在则已经延伸到其他的重大事件。自巴黎之行以来,莫扎特大多详细地向父亲报告他作曲上的事。在写《伊多曼纽奥》时,主题则讲歌剧及歌剧上的问题,谈它的音乐上和戏剧上的结构。在这方面,他表述得极清晰,极有智慧。对于评论者的评述,他早已并不永远抱亲和的态度,但在演出中他是可以利用它们的,或者也是可以将就的。在这方面,这些信件都明证了莫扎特已成为成熟得很快的实践者和策略家,他同意把一首不合适的但技巧出色的咏叹调作为歌剧中主要女歌手必不可少的条件——如果他把这咏叹调当作是"无可比拟的"话;或者,他也会为一位男歌手划去一首曲子——如果他认为这位歌手唱不好这首曲子的话。

1780 年 11 月 8 日,莫扎特从慕尼黑给他父亲写信,并请求他向瓦莱斯科这位萨尔茨堡宫廷神甫和相当蹩脚的歌剧脚本作家转告他对《伊多曼纽奥》的修改意见①:

> 我对神甫先生有一个请求,第 2 幕第 2 场中伊利娅②的咏叹调我想做一点改动,改为"我在这里又找到了它"③,那样,这一节恐怕就不能再好了。但我总以为,在这一首咏叹调里,听起来不自然,也就是说有一点"像在谈话"。在对话里,这样的事情是很正常自然的,人们很快地在一旁说了几句话;但在一首咏叹调里,人们必须重复词语,这样就会产生坏的效果。如果不要有这样的效果,那我就希望一首咏叹调是一首完全自然的流畅的咏叹调(开头一部分可以保留,只要它适用,因为廾头部分还很优雅)。这首咏叹调不必和歌词非常紧密,只要稍微地改动一下。因为我们已经谈好了,这里一个较行板稍快的咏叹调用 4 个管乐器,即一个长笛,一个双簧管,一个圆号及一个大管。我请求,我能尽可能快地得到它。

① 莫扎特早期歌剧《伊多曼纽奥》的脚本作者便是瓦莱斯科。——译者注。

② 伊利娅(Ilia)为《伊多曼纽奥》一剧中托洛阿国王之女(女高音唱)。——译者注。

③ "伊利娅的咏叹调"(seil padre perdei)在歌剧中为第 11 号咏叹调。——译者注。

11月13日他又写道：

　　第2首二重唱完全删去，这样做对这部歌剧利大于弊，因为，您会看到，如果您粗读一下这一场，这一场会因为一首咏叹调或二重唱的加入而变得缺少光泽，变得平淡无力，对于其他演员来说，他们必须站在那里，除此之外，在伊利娅和伊达芒特①之间高雅的争斗会变得太长，因此反会失去其全部价值。

　　由于第2首二重唱已经删去，我们无法判断，这相关的一场是否真的是"缺少光泽，变得平淡无力"。我们仅看到，只要关及他的创作，莫扎特的安排多么精细，戏剧结构多么稳重，表达起来多么明确和合乎习俗。

　　事实上，《伊多曼纽奥》没有一场是缺少光泽和平淡无力的。这位年轻的已完全成熟的莫扎特具有尚未动用过的创造力，他的想象财富使得这部歌剧成为正歌剧的绝对皇冠，如果人们仍然可以把它叫做正歌剧的话。这部歌剧还远不至于此：莫扎特在带伴奏宣叙调的形式维度方面的无拘无束，使歌剧高度地扩大了它的戏剧性。他以最大的自由，处理所有的表现技巧和相应的音乐手段。这是他从来没有做过的，这之后也仅在《女人心》中这样做，这清楚地表明，他已做在（瓦格纳的）"乐剧"②之前了。当然，我们这里也得听几首咏叹调，作为对歌剧演员表现虚荣心的妥协。莫扎特自己在那个时候也得听从这样的妥协；那个时候，他的目的是完美地把别人所要求的东西交付出去——要有质量，虽然他恰恰在写这部歌剧时才第一次清楚：他能一方面完美地交出别人要求他的东西，但另一方面，他还是可以大胆跨越。但我们这里肯定还不能断定：新的东西对他来说究竟多少是有意识的，多少是受人欢迎的。恰恰是该剧主人公那首技巧高超的咏叹调"海外"（第12曲），莫扎特把它当作是全剧最好的曲子之一，而此曲的"海上暴风雨"（阿贝尔

① 伊利娅是《伊多曼纽奥》中托洛耶国王之女，伊达芒特是剧中克莱塔国王伊多曼纽奥之子。——译者注。

② 这里的乐剧（Musikdrama）乃指瓦格纳的 Musikdrama（乐剧）。——译者注。

特语)风格相对来说我们比较不感兴趣,特别是对今天的我们,实在难以忍受男高音的这类花腔。我们必须设想一下,伊多曼纽奥的扮演者安东·拉夫早已处于他艺术生涯的尽头(尽管那时还很辉煌),而且已经67岁高龄了。面对为演员和观众所希望的代表性曲子,于是就有了极完美的极协调的咏叹调,首先是伊利娅的第2首咏叹调"我在这里又找到了它"(第11曲)。这首咏叹调第一次包含了一个两小节的音型(降E大调),这个音型在《g小调交响曲》的行板乐章(小节数4—6)及在《魔笛》的"肖像咏叹调"里(小节数7—9)又重新出现①。伊利娅的咏叹调就像是某种思想上的一个记号,只是这个记号缺乏与主题的联系性。

那首降E大调的四重唱"我将去"(第21曲)是莫扎特第一首真正的重唱。在音乐上,此曲比得上后来的任何一首,即使4个歌唱者在歌词的结构上还不允许莫扎特对这4个角色一一加以性格化。如果脚本为他提供了方便的话,莫扎特可以分别处理这四个声部,使其展现他们各自不同的角色命运。在这里莫扎特可以说已经很好地掌握了这一技巧了。因为恰恰在这个时候,在慕尼黑的创作动力和萨尔茨堡的假期中,在深为满意的时光里,莫扎特的戏剧构思观念获得了一个大进步。他的经验扩展了。他必然已看了一些重要的戏剧脚本了。

《伊多曼纽奥》是这样一部典型的作品:它的产生过程仿佛和排练的过程相一致,这在某种程度上是一个理想的状况。我们是这样设想它的过程的:莫扎特写了总谱,然后与歌唱演员试排。他只对其中的两位女歌唱演员真正感到满意,这两位他在曼海姆时就已认识,一位叫窦绿苔·凡特灵(唱伊利娅),及其弟媳伊丽莎白·凡特灵(唱艾莱克特拉),然后根据改写歌词再试排,只要莫扎特感到有戏剧上的不连贯性,他就要求脚本作者瓦莱斯科根据莫扎特给父亲的信中对他提出的要求

① "肖像咏叹调"指《魔笛》第一幕塔米诺看见帕米娜的肖像时唱的著名男高音咏叹调。——译者注。

认真地加以修改。瓦莱斯科当然不喜欢这样做,他是把自己当作一位作家的。但莫扎特知道这位爱虚荣的脚本作家并非真正的作家,他对拒绝修改的反应就是干脆自己把它划去。比如普拉多(伊达芒特扮演者)这位阉人歌唱家,莫扎特对他的能力评价并不怎么高,这位歌唱家对他的声部不愿多了解,莫扎特就干脆把这部分划去。莫扎特当然有些小的但都是很有创造性的改动,与此同时乐队使他顺心,因为这是当时的曼海姆乐队成员,是莫扎特所认识的,并且他对他们的评价是好的。有理由假定,配器的丰富,有些乐器法莫扎特后来再也没有用过,如此这般的配器效果在试排时也给他带来了慰藉。他确实看到,他可以向这些乐师提出更高的要求。这里他有点沉醉了,但他并不因此过度地去运用器乐。《伊多曼纽奥》的乐队部分从来没有过过分浓烈的地方,而是永远带着极细腻的透明性。

169

　　创作《伊多曼纽奥》的时期,亦即 1780 年深秋至 1781 年早春,事实上是莫扎特一生中最幸福的时期之一。康斯坦策曾经向诺维洛夫妇谈起过这一点,我们没有理由怀疑它的真实性,因为康斯坦策,即使客观上不大靠得住,但对这样的事情却不会去杜撰。这是她丈夫一生中的一个幸福时期,而这个时期她还没有和他共同分享,这该是莫扎特向她叙述的。即使在这里,根据偶然所得的资料,对我们的想象力来说也有些困难的地方:比如我们能够想象一下莫扎特和康斯坦策之间的谈话吗,在谈话的过程中他对她说:"当时在慕尼黑,在排练《伊多曼纽奥》时,当时我真的感到幸福!"? 我们实在无法这样设想。回忆着的莫扎特是我们不熟悉的,而恰恰是这一回忆对他来说是其激情的泉源。在与妇女们一起聊天时,康斯坦策向玛丽·诺维洛讲起过一件少有的事情①:1783 年夏天,莫扎特和她在萨尔茨堡逗留访问,有天晚上,他们和另外两个歌手(这两个歌手可能是谁呢?)一起唱四重唱时,莫扎特激

① 　关于诺维洛,见上面引述之书的第 115 页。(本书第 21 页页码)——译者注。

动万分,以至泪流满面,并冲出屋外,康斯坦策随即跟了出去。这样延续了一段时光,直到她终于安慰他平静下来。这段叙述肯定也不可能是杜撰出来的。当然我们很想知道,她为了什么事必须对他进行安慰,我们又很恼恨诺维洛的克制,如果玛丽能提出一个很简短的表示惊讶的问题,那我们就会得知得更多。也许,莫扎特并没有向他的妻子透露情感爆发的原因,但我们只把这件事当作是难以想象的,即她既不知道原因,也不知道理由。这是情感如此迸发的唯一一次证明,这样去证实的东西对我们来说是很典型的一个谜。这个四重唱讲的是死亡,但我们怀疑,这样的感情震撼来自于所唱歌词的主题,也许更可能是回忆起了早些时候的某个事件。也许它并非出于对现在或预感到的未来会有的承受不了的时刻的一种失望吧?

莫扎特知道得很清楚,在戏剧结构实践上,该去帮助他的脚本作家,这方面尤其是在他谈到《后宫诱逃》的计划时是如此。1781 年 9 月 26 日,他给父亲的信中这样解释:

现在我枯坐在家,这就是问题所在。① 第 1 幕已写好了 3 个多礼拜了,一首第 2 幕的咏叹调及一首二重唱也已完成,这首二重唱无非是我的土耳其归营号而已,再多我就无能为力了,因为现在整个故事被推翻了,而且是出于我的要求。第 3 幕一开头是一首优雅的五重唱或者更像是终曲,可是这首曲了我尤其想把它放在第 2 幕的结束。为了能实现这一点,必须进行大改动,要进行一次全新的情节安排,斯苔芳尼得晕头转向地大做修改,这就先得有点耐心。大家都有点贬低斯苔芳尼,说不定他也对我不过是当面表示友好而已,但是他还是无奈地为我修改了脚本,改得符合我的心

① 此处原文为"wie der Haaβin Pfeffer",莫扎特把 Hase 写错为 Haaβ(德语中无此字!),"der Hase im pfeffer"在德语中的意思为:症结所在。因此原文中的句子可译为:"我现在枯坐在屋,这就是问题所在。"意指莫扎特现在没法把此歌剧写下去了! ——译者注。

意,而且分毫不差,对他要求再多我就确实不可以了!

"斯苔芳尼"①便是指小高特利普·斯苔芳尼。他是演员及脚本改编者,曾把商人兼喜剧作家克利斯朵夫·弗里德利希·布莱茨乃尔写的喜剧《贝尔蒙特和康斯坦策》为莫扎特加工改编成歌剧脚本②。当布莱茨乃尔听到莫扎特的歌剧时,他公然抗议道:

> 有个叫莫扎特的人,在维也纳放肆地把我的剧本《贝尔蒙特和康斯坦策》滥改为一部歌剧。我在此极郑重地抗议这一对我权利的侵犯,并保留我采取进一步行动的权利。
>
> 克利斯朵夫·弗里德利希·布莱茨乃尔
《欣喜》的作者③

171

这个郑重的对一个名叫莫扎特的抗议是值得记下来的。可是对布莱茨乃尔先生有利的却是他后来改变了对这个人的看法,1794 年他甚至翻译了《女人心》。

在报告《后宫诱逃》之后,我们后来就没有得到任何莫扎特对自己创作方面的报告了。可以假设的是,也许他也向父亲汇报了《费加罗》的创作过程,而且更加详细。当莫扎特的父亲 1785 年在维也纳看望儿子时,父亲也会是儿子这方面创作的证人。这是钢琴协奏曲创作的重要时期,列奥波特曾经以极大的满意向他的女儿叙述了这些协奏曲非常光辉的演出。

此系列的钢琴协奏曲的最后一部写于《费加罗》总谱完成前的几个

① 斯苔芳尼(G. Stephanie, 1741—1800):《后宫诱逃》脚本作者之一。——译者注。
② 布莱茨乃尔(C. F. Bretzner, 1748—1807):《后宫诱逃》原剧作者,后由斯苔芳尼根据他的这一剧本自由改编成歌剧《后宫诱逃》。——译者注。
③ 《欣喜》(Das Räuschchen)即《贝尔蒙特和康斯坦策》。——译者注。

星期,并在正式公演前的一个月在一次预订音乐会上进行了演奏,那是1786年4月7日在城堡剧院的一次音乐会上。我们可以把这一个日期视为莫扎特的伟大的维也纳时期的结束,因为从这里开始,演奏大师莫扎特已经在圈内消失,作为这样一个大师他不久便已为人遗忘。他对这一损失反应如何无人知道。他先得完成《费加罗》,此外,两次布拉格之行及布拉格的成功肯定已分散了他的注意力,但他渐渐地必然意识到,他已不再为人所需要;这是阿尔柯伯爵的预言。

c小调钢琴协奏曲(K.491,1786年3月24日)的小调性质是被所有莫扎特的阐释者所一再强调的,莫扎特这里几乎在《费加罗》中不断地用大调之前(也许已经指明了小快板乐章的"怀有恶意的幽默"[阿贝尔特语]),仿佛要再一次去用一下已经用够了的小调"定额"。首先在开头的乐章,这小调真正是顽强的,阿贝尔特称之为"巨神式的顽强",与之相应的当然是"几乎贝多芬式的效果"。虽然我在这一乐章中也听出了抑郁的情绪,但奇怪的是,我从中"听出了"(除了降E大调的经过句)大调的气氛,强烈而感人,但却不是"悲观的"(爱因斯坦及所有其他人的用语)。使我激动的莫扎特绝对音乐的小调气氛是其情绪表达并不是特别令人注意的开始部分。在这里,d小调协奏曲中有仿佛是悄然过来的切分音,再如g小调五重奏中奏着固定音型的第二小题琴上方的第一小提琴(没用第二中提琴,也没用大提琴);或g小调交响曲①中高音弦乐上的盘旋性格,位于低音弦乐四重奏的短小先现音上方。必须要强调的是:这样的聆听方式并不能说明什么,而只是想说其中相应地有一些根本性的变化与丰富。

莫扎特的小调作品是这样的稀少,以致于它一出现,就会让我们仔细倾听,并且要去找出其中一定的动机:为什么恰恰在这里出现?请注

① g小调交响曲即第四十交响曲,这也许是莫扎特最有名的也是最成功的交响曲。——译者注。

意：我们并不寻找原因，并不寻找一个外在发生的事件，而是寻找在他作品顺序中这样处理这样抉择的理由。不言而喻，我们的寻找是徒劳的。真有一个"悲观"的抉择吗？由于我们并没有我们在语言中称之为"悲观"的东西在音乐上相对应的定义，这个问题也就无法作出回答。

我们不能把歌剧拿来证明"调式"的象征意味，在歌剧中，所要用的调性是不能随心所欲的。唐·乔瓦尼的地狱之行，转到 D 大调，变成了一个伟大的英雄气概的场面，即使对我们说来转到另外一个小调也是可以想象的。那么，对莫扎特来说，这个"D"肯定会有决定性的意义。为什么呢？——这个我们并不知道。从他使用和分配他的调性去推论出一个体系，甚至一种美学，就像现在还一直在做的那样，是不恰当的。这位无可救药的"放荡者"可怕的沉沦堕落几乎不可以完全排除用 d 小调，因为在《安魂曲》（K. 626）——莫扎特最后的作品——这个作品中，他的最伟大的和最后的生存经验已和他的作品合而为一。我们不想用情绪、气氛来对此加以断言，但我们有足够的理由来假设，在这一个调性中，像在《唐·乔瓦尼》中那样，尤如"催人泪下"的调性，像他自己写下的最后几个小节中的调性那样，①正是他最大的反面人物的最终沉沦的调性。这里除了"死亡"的主题之外，就没有其他再可以明白看透的共同的东西，相反：天堂和地狱在这里是同样的。当然，纯音乐的两部伟大的小调作品，即弦乐四重奏（K. 421/417b，1783 年 6 月 17 日）及钢琴协奏曲（K. 466，1785 年 2 月 10 日），在这方面没有给我们任何的说明。相反：根据前面的例子，谁要在莫扎特的生活和经历中为他内心的经验在调性中寻找一个答案，在这方面就会感到没有把握：似乎在这里 d 小调不是为表现死亡，而是为了出生，是为康斯坦策的第一次分娩，正是在这分娩期产生了这个四重奏（这个出生的孩子叫莱蒙特·列奥波特，出生后两个月便去世，尽管双亲屈服于儿童的死亡，但

173

① 此处指的作品即莫扎特的《安魂曲》。——译者注。

这是并没有预见到的）。阿贝尔特称莫扎特的 d 小调为"命运调性"（爱因斯坦则认为是 g 小调）。我们给阿贝尔特的解释作一个说明，这样的说明几乎是不可能反驳的：因为死亡和出生都是命运。

康斯坦策向诺维洛夫妇进一步地阐明了事实情况：不仅仅她在分娩的阵痛之中（在同一个房间呢，还是在隔壁房间？），而且她的丈夫甚至还把她的阵痛时的喊叫一起写入他的作曲中（这样从容冷酷？）。路得维希·芬雪尔①为此说过："莫扎特的笔要屈从于临床的变化，这样的想法甚至对写庸俗-浪漫的英雄故事的思维过程来说都是极其荒谬可笑的。"这一论断所表明的思想是如此正确，以致我们真的不想去反驳它的内容。但我们还是要说：第一，对"庸俗-浪漫的英雄故事"来说，在荒谬可笑上并没有设定边界，只是科学工作者并没有必要去做这方面的研究。第二，把康斯坦策的断言作为胡编乱造是如此的不合情理及如此的不能置信，我们还是相信她说的话的真实性。这是因为这样的事情，哪怕是这位康斯坦策，也不会胡乱杜撰。这一陈述并不涉及到性格，这样说出来，既不是她的愿望，也非她的想象，她这样说既没有抬高自己，也没有贬低自己。为什么恰恰在这里要说出显然是强烈地一直牢记不忘的回忆中的这一细节呢？康斯坦策甚至向诺维洛夫妇演唱了分娩痛苦的几句经过句。可惜文森特当时没有把它们记录下来。可是我们不要在这样的假设中迷了路，即：这是两个八度跳跃和接着的十度音程跳跃的突然的强音（行板的第 31 和 32 小节），这是一个短短的激动，这个激动很快安静了下来，在切分音段落中，变成了"弱奏"（Piano）。在莫扎特的作品中，这是从不出现的音型。

174

① 路得维希·芬雪尔：四重奏简装本总谱前言（为《新莫扎特版本》而作），卡塞尔—巴黎—伦敦—纽约，1962 年版。

　　一种调(性)对我们可能会有的意义不允许我们去推断出其使用的目的,除了在莫扎特的作品中,当调性和一定的乐器联系起来的时候,人们可以去推断调性实现的情况。我们还是再简短地谈一谈 d 小调! 这不仅仅因为在莫扎特作品中它是我最喜欢的调性(我就把这个偏好当作一种自由吧!),而且它也通过解释比之于 g 小调或降 E 大调少一点偏见。从同时代人对它的看法中,我只能从作曲家格雷特里①的话中发现;他感到 d 小调是感伤的。可是对于这样的评述我们必须考虑到,当时还没有我们所理解的那一种标准音,而且正常的音高和我们所指的还有一点不一样,很可能它比一个半音还要低一些,d 小调就成为低的升 c 小调了。

　　阿洛伊斯·格莱特尔②把 d 小调视为“莫扎特的恶魔式的阴暗音调,先验的恐惧的音调”。当然,为什么不能这样说呢? 正因此,我们不承认这样一种(典型的)不容他人争辩的说法的客观有效性。从这种看法中,我们会产生一个一再重复的问题,这个问题便是:谁的先验的恐惧? 我们的,还是莫扎特的? 而且我们还认为,这种恐惧尤其一方面受《唐·乔瓦尼》的主题的影响,另一方面也受《安魂曲》主题的影响。这些作品中极多的“阴暗的”成分,令(莫扎特的)弦乐四重奏或钢琴协奏曲一直让人产生这种感觉吗?

　　莫扎特甚至用 d 小调创作了《希望颂》,这是他谱曲的 3 首诗中的一首(K. 390/340c,1780 年)。这些诗出自约翰·梯摩推乌斯·海尔默斯所著的当时的畅销书《索菲从曼默尔到萨克森的旅行》。这是一部我们今天几乎无法阅读到的 5 卷本的小说作品,是莫扎特最后在萨尔茨堡的几个月中所读的(全部阅读过吗?)。他把书中的一节诗谱成歌曲,共 15 小节,“适度,行进”(用德语标记),但仍是富有抑制的情绪,没有过分强烈的内心参与,就如我们所感觉的。也许,这是阅读时的短短的休息。我们承认:在这首诗里,与其说讲的是希望,不如说讲的是失望,但并没有先验的东西成为创作此曲的动机。此曲完成后,他写了一

① 格雷特里(A. E. M. Grétry, 1741—1813):法国作曲家。——译者注。

② 阿洛伊斯·格莱特尔:《W·A·莫扎特》,汉堡,莱恩贝克,1962 年,第 109 页。

首 d 小调作品。他这时正处于在慕尼黑度过的那几个快乐的月份里，这是创作《伊多曼纽奥》和为 13 个管乐器写的降 B 大调小夜曲（K. 361/370a），即所谓《大组曲》的时期。他避开了他不喜欢的萨尔茨堡，精神为之一振，他想考验一下自己，当时虽然还没有最终定居下来的愿望，就在这样的时期，莫扎特在创作这两首作品的中间写下了 d 小调《慈悲经》（K. 341/368a）。这首莫扎特的教堂音乐的光辉之曲，对许多人来说，是他信教的有说服力的标志。甚至莫扎特的阐述者之一爱因斯坦，也要在这首曲子前"双膝下跪"。这首宏伟的作品使我们激动的程度也并不轻，但促使我们赞赏的也许是另外一种情绪。它是"恶魔式的阴暗"吗？我们听出来的并非如此。是"先验调解的恐惧"吗？也许有，但恐怕这是对苏醒过来能这样支配恐惧力量的欢乐吧？为了表达这种欢乐，他有他能支配的乐师，这些乐师能让他充分展示这种欢乐的可能，是不是这样呢？我们知道，莫扎特对演出条件是能将就的。但我们同样知道，一个"杰出的"乐队是会极令他激奋的，他喜欢沉迷于"无可比拟"之中，他同样会沉迷于 d 小调之中。在这里，我们就先听一听凡尔纳·吕底①对调性性质的论点吧。他说："和 a 小调相似，d 小调也能在它的范围内把整个的情感活动联结起来。"这毫无疑问。适宜于这一论断的是这样的观点：它是如此无可怀疑，就如人们常有的论点一样：对生活中的多数事情，人人可以有不同的看法。

列奥波德·莫扎特，他完全不是一个狂热者，1756 年他在他的《试论根本的小提琴学派》中说，一部乐曲，从 F 大调移到 G 大调，"在听众的情绪中引出了完全不同的效果"。他又一次说对了，这位聪明的冷静的列奥波特。因为他没有说，这种移调在任何人那里都会引起同样的效果，同时他又明智地引用自己的情感作为例子。

现在我们把这段美好的插曲简短地结束了吧。在莫扎特的作品中，再多的 d 小调我们也找不到了。只是片段性地使用了 d 小调——作为它的平行大调的关系小调，或是作为同主音大调的同名小调——的那些

① 凡尔纳·吕底：《莫扎特和调性性质》，斯特拉斯堡，1931 年，第 79 页。

音乐不能用作例证,虽然它们的对比有时候会产生无可比拟的魅力。14岁(1769 年夏)的 D 大调小夜曲里(K. 100/62a),一部所谓终结音乐,但这并不意味着死亡之歌,而是庆祝学期终结的一部套曲式的嬉游曲。在萨尔茨堡文科中学学期结束的情况下,第三个小步舞曲的中段用的也是 d 小调,但这里它还是作为一个指定创作的小品,一首洛可可式的嬉戏,在后来的大型的 D 大调小夜曲中(K. 250/248b,1776 年 7 月),即所谓《哈夫纳小夜曲》里,它就作为《潇洒小步舞曲》的 d 小调三声中部以更加举足轻重的形式出现了:在弦乐器的这一"始终轻声演奏的乐段"中,是有魔力般的既优雅又有保留的感伤,带着向往的呻吟音型,这是洛可可式的客观表现内容,典型的表征,表明了它的情绪气氛,它犹如华托油画的一个细部。这里没有先验的恐惧,更多的是他在这一领域里的对位上的修饰。我这里讲的是一种主观上的解读方式和阐释,而在其他部分的乐章中是没有过的,比如在《D 大调四重奏》(K. 499,1786 年 8 月 19 日)中。对我来说,其中的 d 小调中段就如形式惯例,在这里对比是在速度和力度上:在小步舞曲慢条斯理的强奏中来了一个突然神经质的掠过。作为独立的 d 小调作品那就还只有为钢琴写的幻想曲(K. 397/385g,1782 年,维也纳),这是一个警句式的断片,这个断片使我想到莫扎特的如下一些作品,莫扎特天天在钢琴旁幻想着它们,只不过他大多没有把它们写下来,就像他也没有把这首作品①写完一样,也许是他被打断了,后来也许就没有兴趣再继续写下去了,因为这首曲子对他来说不怎么重要。可是,恰恰是在这些作品中,我们听到了即兴创作的莫扎特的松弛的模糊中的结构。莫扎特几个钟头自顾自地弹奏着,他以这样的即兴演奏,吸引了如此多的听众,我们知道活得比莫扎特长命的他的同时代人有过相应的报道:"这真是无与伦比啊!"

177

一种假设时时要我们接受:莫扎特在试验他的调(性),以便自己经

———————————

① 指那首幻想曲。——译者注。

验一下绝端的表现可能性。比如在献给他的朋友海顿的第五弦乐四重奏里（K. 464,1785 年 1 月 10 日），那个在他作品中经常如此光辉的 A 大调以特别的方式加以"陌生化"了（变成了奇异的内省风格，对此我们无法解释），仿佛要把它绝对化：似乎，这里的一个调是为了另一调（性），不是最后下定义。但每一个人都能为这类有区分的敏感性找到另外的例子。A 大调"对莫扎特意味着可爱的抒情风格"（汉斯·恩格尔语）。对这一类论断可以找到很多证明，犹如可以找到很多反证一样。

爱因斯坦把 6 首献给海顿的四重奏称之为"音乐中的音乐"，说得不坏！他说这是"'过滤过'的艺术"，他还把这个定语放在括号之内。完全理解，这对我们说来也许并不可能，但我们就保留它吧。"音乐中的音乐"，比之于"出自拳拳心意的音乐"，这听起来要无可比拟地清楚得多。有我们不同意的解释方面，但比之于每种翻译无法翻译的东西的尝试，它又要好得多。我们很高兴去接纳这一表述，把莫扎特全部纯音乐作品看作"音乐中的音乐"，看作为对所有批评家进行雷同解释的这一机械行为的反击。

如果我们把莫扎特的（音）调当作有意识选择的结果，而并不当作创作者一时心理状态的自发表现，那么这不可能意味着我们听众作为感应的对象没有感到他的小调有"阴暗的"或"悲观的"，有时甚至是"绝望的"成分。这种感觉不仅仅限制在小调本身，而且泛了出去，延伸了出去，有时起了增强的作用；延伸到埋在小调中的大调，首先是在 g 小调中的降 E 大调：在弦乐五重奏中（K. 516）。我们听的柔板比之于大调是如此之少，就像 K. 550 号交响曲中的行板那样，它们没有破坏"阴暗的"性质，而是加强了它，而且是用对比的作用；可是，这种作用并未把我们听众置于情绪的转变之中，我们反而有了更促进内心激动的连贯性效果，我们对新加入的"痛苦的"小调更加有所准备。只有早期 g 小调交响曲（K. 183/173dB,1773 年 10 月 5 日）的降 E 大调的行板看起来有打断了整个作品的情绪，为的是以另外一种情绪表白讲述。但

讲述什么呢？莫扎特以最高的艺术（以最有意识的精练）把这种对比作为风格手段。有时，就像我们看到的，简直是诡计多端的阴暗：五重奏（K.516）的最后乐章起悲剧性作用的小调短曲上升为抑制的激情，为的是在一个延长符号及一个真正不祥的总休止之后过渡到 G 大调回旋曲中去，它的主要主题看起来从可怕的平庸转入毫无希望的快乐的副主题。这是一个绝望的大调吗？莫扎特对这样的看法会怎样表白呢？也许，他会狞笑并说道："对吧，是这样吗？"或者，他也许会茫然地看着我们，并说道："我不知道，您说的是什么意思？"

调性作为一种现象，在情感作用上的区别从来就没有得到过令人满意的解释。没有人会否认，它们，就像白天和黑夜一样地不同，唤起最不同的内心反应。没有一种艺术学科中，会有哪怕一点相似的仿佛一接通便立即会出现两极对立的那种对比。为什么小三度音程比大三度音程更使我们感到忧郁？（为了从最基本的层面注明这个问题），为什么软的（小调）比硬的（大调）更伤感？对于这些曾经有过解释，尽管这些解释能说服我们的理智，却不能解释在经历这一基本区别时我们直接的感官感觉。

在客观接受的可能性的境界之内，肯定有经验上的主观区别。几乎不会有一个听众会把小调感受为"积极的"和"肯定的"与大调的对比。但是肯定是有的，特别是在听莫扎特时，这些听众有时会把他的大调当作"消极的"和"否定的"来感受。降 B 大调钢琴协奏曲（K.595，1791 年 1 月 5 日）但尤其是 C 大调弦乐五重奏（K.515,1787 年 4 月 19日），不会对我们中的任何人起到欢乐或愉快的作用。这两首作品主要表现的不是生活的欢乐。可是，每一个人会对自己的听后反应作出别样的解释：感觉所决定的感官上的接受，既不能说得清楚，也不能测量出来。这里的不精确性是：这一个或那一个听众可以对这一个或那一个音乐作品多多少少地感觉到快乐或悲伤，不过肯定有这样的作品：否定性的主观意识经历集中到这些作品上，比如 b 小调钢琴柔板（K.

540)或《共济会的哀乐》(K. 477/479a),没有人会听出它们是在表现生活的乐趣。可是,在这些全部感觉之内,却有着情感反应的分歧,这种不同的情感反应范围在小调的情况下比大调的情况下远为有限。即便诠释者们一致认为某部作品含有"悲剧"内容,其所能感悟的程度也是各不相同的,而描述性的形容就反映了这种差异。至于作曲家是否有过类似于我们的感受,这当然是无法证实的。

180　　　恐怕不会有这样的人,这个人认真地在研究莫扎特,却不急于探讨对"调"的思考,因为这是很有用的,每个人都可以进行,每个人都可以参与探讨、思考,可以表达他的经验之谈,还可以把自己看作是能说服他人的胜利者。认输的人只会是:莫扎特的证明已经放在那里了,即他写他的 g 小调交响曲的行板时,正处在高昂情绪阶段,处于伟大的创造性时刻,在这样的时刻,他感到自己有能力用真正权威的方式向未来的听众示范地写下悲观生活感情的经历。只有这样的情况下,恐怕我们阐释的乐趣就算是被战胜了。我们就以莫扎特自己为例,1791 年 7 月 12 日他给安东·斯托尔[①]这样写道:

> 最亲爱的斯托尔!
> 你星光灿烂! ——
> 对吗,小调
> 使你感到舒服?

　　让我们来看一看 1782 年为列支敦士登公侯所作的为八个管乐器而谱的 c 小调小组曲吧(K. 388/384a)。这部恢宏伟大的作品对我们及所有的阐释者来说,它带有一种少有的忧郁,特别是那小步舞曲,存在于其宫廷气质与小调情绪之间的张力似乎非常的厉害。阿贝尔特及爱因斯坦也提出了这个问题。这怎么可能呢,用这样一种反面情感以这种方法使诸侯及他的晚会客人心情快活,就像人们对这种音乐体

① 斯托尔(Anton Stoll, 1747—1805):在德国巴登的学校教师。——译者注。

裁——"夜曲"所要求和期待的那样。阿贝尔特[1]论述到了第一乐章主旋律一再出现的七度音程动机："这是内心斗争震撼的结果,这个结果已经向最后的莫扎特预示:放弃吧,并且承受斗争到最后的时刻吧。"而在我们看来,这样一种对内心的解释是牵强附会的,就像这两位研究者所提的前提条件是非历史的一样,他们的前提是:这个社会对于这样一个作品所感受到的,就像我们以同样方式所感受到的一样。要把音乐用于表现内心深处的状态,这可能会是很吸引人的。但在作这一尝试时,下意识之路是没有顾及到的,解读并不如此容易。至于说到当时的接受情况:即使我们以此为前提,即公侯晚会客人的大部分能感受到大调-小调的对立性的张力,但这同样并不意味着,这里所表达的情感该用不同于旋律及和声等"表情"手段去向他们提供享受。一首小夜曲得适应一定的形式,但并不需要去否定每种内心的情感深度。乐曲所引起的"感伤"是接受者的事情,枯燥无味是不在莫扎特作品的范围之内的。在这里,他有意识地为这首夜曲谱写了一个姊妹篇,即《降 E 大调小夜曲》里(K. 375,1781 年 10 月),如果人们愿意,可以说它是以"消极"来对应"积极"。这首曲子恐怕是在 48 小时之内完成的,因为他没有多少时间。他要尽快地摆脱、完成一桩别人的委托(合同),这个可能性是不能排除的,这样他在人们缺乏理解的前提之下,会使晚会的气氛变得阴郁,但这未必符合实际情况。这意味着,莫扎特对这首曲子的阴郁性质可能是意识到的。但实情不是如此。因为一封致父亲的信中(1782 年 7 月 27 日)这样提到:他因此而必须为管乐器写作,因为公侯的乐队里没有弦乐演奏员。他写道,否则,他会把曲子寄到萨尔茨堡,就像他以为的,在萨尔茨堡,因年轻的曲格蒙特晋升贵族,此曲很可能用于哈夫纳家的庆典上。尽管莫扎特不喜欢萨尔茨堡,但是要他通过给一位受人尊敬的市民谱写阴沉的音乐的方式向他的家乡进行报复,却是他不可能做的。可能的是:他对这首曲子的感情内涵自己也不清楚。他独创的行为连他自己也记不得了,他所谱下的是一种自动的完

181

[1]　阿贝尔特,见《莫扎特・他的性格・他的作品》,第一卷,第 741 页。

成,而在完成的同时他就已经和作品脱离了关系。这首曲子中告知听众的也许是一种前意识的（vorbewuβt）内容,以绕过他的经纪人。他这样做,也许并不是唯一的一次。

当 1787 年春天,莫扎特中断了《唐·乔瓦尼》的创作时,估计是由于缺钱去写了几个"可出版的项目"。它们是 C 大调和 g 小调弦乐五重奏(K. 515,516),但还缺少第 3 首,因为室内乐成为组曲至少要出版 3 个。也许是他既没有兴趣又没有时间去写这第 3 首,于是他干脆把管乐用的小夜曲改谱为弦乐五重奏(K. 406/516b),这样做当然损害了这部完完全全为管乐音色而写的作品。3 首作品构成的组曲中两首用的是小调,这虽然是不常见的,可是他却要么并没有去关注它,要么是他根本没有注意到这一重心转移。它们也并没有(在当时)成为出版者的出版项目,它们连"版都没有排"。"这些曲子太难了!"

今天已经没有人会断言,音乐是"音和音响的纯粹世界"了。但是也无人能解释这个"自相矛盾":即一方面它是可移植的(以其表演形式的可变性),另一方面它也是固在不变的(以其持续恒在性,不同的表演媒介只不过是一再对它加以呈现)。但到了如今,我们已经把音乐看作为传递信息的一种重要成分①。但是,这种信息——在传递者和被传递者之间的合作,既不存在于分析中,也不存在于预先的计划之中,仿佛它没有传递任何语义上的内涵。音乐无法翻译成语句,而是与语句同时存在,与语句同时起作用,它是补充之物,可又是价值同等的表达工具。这当然只适合于绝对音乐,即没有非音乐内容的音乐。它于我们是一种魅力,这种魅力激发了我们的感觉,这种感觉是仅仅为它而保留的,这时音乐又按照每个人的接受意识受到了相应的接受能力的加工。我们相互交流我们的感觉,比较我们的联想,并且从(联想的)结果中得出创作者可能的"心理状态"的推论。(海德格尔对"情绪"这个词

① 这里的"传递信息"可理解为传递情感,表达感受等等。——译者注。

的"翻译"在这里对我是合适的）。我们的享受即存在于和他的一致中，
也就是，存在于和创作者独创性劳作时所可能感受到的或"必然"感受
到的心境的同感中。与此同时我们知道，这中间存在着一个秘密，其他
的我们就不必要了。不仅仅"听"是我们的一种满足，对我们及他人而
言，那同时进行的（对所听作品的）阐释的尝试都是一种满足。这种尝
试就是把无法翻译的东西进行翻译的尝试，是对传递的（情感）信息的
再现和接受进行翻译的尝试。这一（情感）信息传递是在非语言的学科
中进行的，它把我们的感情置放到了非语言的层面上。相反的论点说：
真正的作曲家能够把主观理解中的和心境中的他能用言语传达的情绪
状态写成音乐。这样的反驳是不当的，因为一个用言语能表达的内容
早就是一个标题内容了，这个标题内容多多少少已能在心灵上转述为
音乐了，此即标题音乐。创作者有意识的动机不同于这样一种意志的
另一种动机，这种意志遵循内心的命令，根据一种潜意识的规律和有意
识的思想过程，使音和音响具有一定的规则，于是就有了另外一门学
科。音乐只有在那个地方才是可替代的，那里所表达的不是只能用音
乐才能表达的，音乐变成了叙述的①成功或失败的对象。但莫扎特的
音乐不是这样的音乐，因为他"不是在描绘的作曲家"（叔本华语）。

183

　　克歇尔编目编了 626 个作品。它将是个永远权宜的编目，只要它
没有包含遗失的、没有包含把新发现的有理由加以怀疑的以及从版本
到版本在主要编目和附录编目间摆过来摆过去的可疑作品的话。② 此

184

① 或：描写的。——译者注。

② 路德维希·力特尔·冯·克歇尔博士编有《沃尔夫冈·阿玛第·莫扎特全部音乐作品按时
间顺序—主题的编目》。《克歇尔编目》得到阿尔弗莱特·爱因斯坦通过其科学说明的编排
的决定性改动，他在 1936 及 1946 年间整理编排了第三版。德意志民主共和国版本保持了爱
因斯坦的编排。在西德的版本中（未改动的第七版，维斯巴登，1965）则由法朗兹·基春林、亚
历山大·魏曼及格勒特·西弗尔斯进行了一些前后调动。我的编目根据的是这一研究的新
成果。（本书）新版引用的及唱片上继续用的——在时间顺序已过了时的——原版编目，读
者可在（本书）"作品目录"中找到。作品的创作日期也是根据克歇尔编目（第七版），这些日期
注明写的日期，或完成的日期或莫扎特登记入他自己的作品目录的日期。

外,这个编目当然是他人合成的,因为它并不是艺术家自己编的作品目录。艺术家不曾把断片记下来,首先是莫扎特很晚才开始自己编目。降 E 大调钢琴协奏曲(K. 499),他注明的日期是 1784 年 2 月("二月")9 日,此曲是为芭芭拉·普劳耶尔而作,她是莫扎特最有才能的钢琴女学生之一。他的"编目"出于莫扎特突然喜悦地认识到:作为作曲家和杰出演奏大师在他获得成就时自己的价值和意义。只有他自己认为有价值的,莫扎特才登记入他的作品目录,像把为管乐用的小夜曲(K. 388/384a)改写为弦乐五重奏(K. 516b)这样的作品,他自己就没有登记入他的作品目录。他 1783 年 12 月谱写了为两架钢琴而作的 c 小调赋格曲(他当时还不记目录呢),在 4 年之后(1788年 6 月 26 日)在前面再加上了一个柔板,并把它改编成弦乐四重奏(K. 546),这时他在自己的作品目录里这样写道:"一首短小的为两把小提琴、中提琴、低音提琴而作的柔板,是为我写于两年前的双钢琴赋格而作。"因此,在他的目录里一切井井有条,对于他自认价值不高的不相称的,他同样不予以登入。克歇尔编目相反,它是科学的结果,此外,它是首屈一指的,为每一部写下的草稿、每个起首部分(哪怕它只有三小节长)给一个编目,还把中止的、试写的和遗失(至今)未找到的也编了目。

　　音乐学家列夫·施拉德[1]认为:"如果把全部创作(我只是指数量),每约 100 部作品考虑为一个组,那么引人注目的是,根据莫扎特创作的数量,在以每 4 年为一期的所有时期里,所创作的量几乎都永远差不多。这是叫人惊讶的规律性和创作的稳定性。在我看来,这种稳定性不仅来自永不熄灭的创造力,同时还来自作曲的艺术规律。"这一 4 年为期的"发明",在我们看来是很随意的。除此之外,(185)　"创造力"从来不可以用作品数量来测定。施拉德这样写道:这一数量测定"看起来像讨厌的统计",那么这时,他只有在这时才显得他的断论没有道理。这一数量测定看起来不像是讨厌的统计,那么一种

①　列夫·施拉德:《W·A·莫扎特》,伯尔尼和慕尼黑,1964 年,第 23 页。

可以称之为"讨厌的"统计同时也必是可以称之为"多余的"统计。莫扎特的创作在1784年开始到1787年结束这4年里,不仅在质的方面而且也在量的方面真的达到了一个高峰。在这个时间段里产生了他12首钢琴协奏曲(他全部钢琴协奏曲的一半还多),1首圆号协奏曲,1首交响曲,5首阵容不同的五重奏,其中有那首为钢琴、双簧管、单簧管、圆号和大管而写的降E大调五重奏(K.452,1784年3月30日)。这首曲子,至少在它诞生的时候,他自己认为是他写的作品中最好的。(事实上,无与伦比的是,管乐器被高超地用来锤炼乐思,负载着旋律的发展,每种乐器都显示了它最鲜明的特色。每个乐器演奏者都像在作炫技表演,同时又如歌似唱;有时只演奏一个单一音型,然后再转交给别的乐器,这个乐器再根据自己的特点加以改变。)除此之外,还有5个弦乐四重奏,2首钢琴四重奏,3首三重奏,5首奏鸣曲,还产生了《费加罗》和《唐·乔瓦尼》和短歌剧《戏剧经理》(K.486,1786年2月3日),不同的共济会乐曲,几乎他所有的歌曲。此外(我们面对的是4年的时间段啊!)还有许多大型的不同类的(作品),如《音乐的玩笑》(K.522),《小型夜曲》(K.525)①,为钢琴写的a小调回旋曲,以及为别的作曲家的歌剧写的相当可观的幕间曲子;还要再加上两部大型歌剧的排练,在这一时期的第一年,莫扎特还要不断地作为钢琴家及伴奏者在维也纳登台。在这一时期的最后一年,他又以指挥身份出现在布拉格,还有作为教师的活动,莫扎特从来没有在这4年期间之前甚至于这4年期间之后为这么多的学生授过课。他不仅仅亲自为他们上课,还要为他们写曲。为学作曲的学生阿特沃特,他编了练习册,为学钢琴的学生写了钢琴曲。这些曲子的首要目的虽是教学用的,但它们仍然可以称为独立的作品。这是他的总谱"产量"里的零星成分。还有一般都视为"奉承之作"的"基于一首《G大调行板》而作的五首变奏曲钢琴四手联弹"(K.501,1786

186

① 这是指莫扎特极出名的经常在电台放送的G大调弦乐小夜曲(四个乐章)。——译者注。

年 11 月 4 日）。通常这被认为是一首"华丽风格"（style galant）的小品，它包含了能使四手的每一手都实现放松和熟练的系统。这是一个教学用的作品，但它并不仅局限于为教学所用。这 5 首变奏曲（其中有一首 d 小调下行半音的变奏曲）在音乐上的是理智的，它们同时又是可爱的，如果可以这么说：它们以迷人的方式上来说，都是"正确的"。它们是 155 小节完美的教学上应用的音乐作品，又是让人享受的音乐。

这一丰产时期的开始带着一种忙碌的满足，虽然称不上是精神的快意，因为莫扎特有时候实在沉浸在超负荷的状态中了。降 B 大调为小提琴和钢琴而写的奏鸣曲（K. 454，1784 年 4 月 21 日）是为意大利女小提琴家莱齐娜·斯特里纳莎奇而写的。莫扎特先只写下了小提琴部分，他没有时间写钢琴的部分，根据凑合的记号莫扎特在音乐会上背谱演奏了它。我们可以肯定地认为（我们在这首奏鸣曲中可以取得证据），这样的进行（创作）方式毫不妨碍他的创造力，而是反面鼓舞了他，人家需要他，他又愿意为别人所需要。在这个时期，1784 年，他为自己成为一个有成就的人而满足。我们有时看见他，他如何从外人的目光来看自己。比如在给父亲的书信段落中，当然带着一点微微炫耀的目的，他报告了每日的日程：理发师 6 点钟把他叫醒，7 点钟他已经整装完毕，总是要花一个小时进行打扮，几乎一成不变，工作到 10 点，然后是教学。下午，他就属于维也纳的世界了：为音乐会做准备工作，公开出场演出，或者在这一位公侯或那一位公侯或赞助人那里参与各种各样的私人演出活动。自 1782 年以来，首先要到高特弗利特·万·斯维特恩家，莫扎特除了出席晚间音乐会，常年来，每个礼拜天中午 12 点总要在他家，而且他也喜欢去他家，因为在这里人们演奏和演唱巴赫、韩德尔、格劳恩①，也许也演奏演唱那个时代最老的最出名的作曲家的作品，比如博克斯特夫特②，音乐史上再远一点的当时就不再追溯上去

① 格劳恩（J. G. Graun，1702—1771）：德国作曲家。——译者注。
② 博克斯特夫特（D. Buxtehude，1637—1707）：德国作曲家。——译者注。

了。在这样的活动中,角色是如何分派的,现在已无人知晓,无论如何,音乐家们,如萨利艾利、斯塔策尔及泰勒尔是参加的①。当然,还有更多别的音乐家,这些音乐家今天我们既不知道他们的级别,也不知道他们的姓名了。

　　范·斯维特恩是一个迂腐的学究②。博学,但无创造性。对他的全部乐师成员,他期待的是同样的东西:他没有给表演的人像作曲家那样表演自己的机会,他要求乐师们博学,但要求他们不必有创造性。他是少数那一类维也纳人中的一个,这种维也纳人并不"总是要听新东西",他宁可听重新加工改编的老东西。巴赫和韩德尔对他来说是永远的大师,后来还加上海顿。莫扎特作为一个同时代人则还没有达到这样的地位。范·斯维特恩比莫扎特多活了 12 年,通过他作品的演出,他是否崇敬这位比他早去世 12 年的死者,则无人知道。无论如何,他使莫扎特熟悉了约翰·塞巴斯蒂安·巴赫的作品。莫扎特把巴赫的谱子带回家里,研究它们,并写下了他自己的一系列赋格作品,这得到了康斯坦策特别的鼓励,这些赋格作品让我们感觉像是部未完成之作。对此,我们回头还要谈到。

　　如果我们接受 4 年一期的分配方式,那么从 1784 年至 1788 年这一段极为丰富的年月里,不仅有莫扎特一生中重要作品的部分,这个时期还有一层其他的隐秘意义,这是个试验和发现的时期,他试图超越常归范式的影响,试图在不考虑作品的适宜性或他所服务的观众们的要求的情况下探索乐器组合的可能性。在莫扎特的公开演出

① 萨利艾利(A. Salieri, 1750—1787):意大利音乐家;维也纳宫廷指挥家;斯塔策尔(H, Starzer, 1726—1787):奥地利作曲家;泰勒尔(A. Teiber, 1754—1822):奥地利作曲家。——译者注。

② 范·斯维特恩(Van Swieten):奥地利外交家,前揭。——译者注。

中,他为这些观众演出得够多了:他在这些年多方面的音乐生活中,获得了内心光亮的一面,这是个让人快慰满足的一面。1783年,他认识了单簧管演奏家安东·保尔·斯塔特勒①,这是一位高水平的演奏大师,虽然作为作曲家他并不重要,但他肯定是在单簧管这一类器乐领域里热心的实验者。当时,属于单簧管一类乐器的还有中音单簧管和巴塞管,今天,后者几乎是一种让今人感觉像是文物一样的乐器了。从外表上看,这样的实验好像从来没有最终结束过,后者的音色相当阴暗,用英文字来表达也许就是"lagubrious"(过分假装的忧郁)。在慕尼黑时,莫扎特虽已熟悉了单簧管,但是只有通过斯塔特勒,这个乐器于他才获得了那种常青的意义。他不仅为斯塔特勒尔写了五重奏(K.581)和协奏曲(K.622),后来还为他和他的兄弟约翰在g小调交响曲里(K.550)补加了单簧管(有的人则认为,比如指挥家费力克斯·魏恩加特纳尔,这样的补加反而起损害作用,因为这一扩充失去了(原作)"无可描绘的贞洁的魅力")。他还为他在《狄托》②这部歌剧的某些咏叹调中,增加了必需的单簧管或巴塞管声部,最后他把他③带到了布拉格。莫扎特恐怕是把他当作令人愉快的旅行伙伴的,是当作"不错的伙伴"的。作为一个快乐的哥们儿,他也因此被写进了有关莫扎特的书里,他的已经变得有名的特点,如漫不经心和靠不住,这些都并没有使莫扎特感到操心。对莫扎特来说,这些仅是身后的"阴暗面"而已。很可能和斯塔特勒的相互配合并不局限于音乐方面,也许他们还一块儿玩过弹子球和保龄球,并且完全不排除莫扎特是在玩保龄球时谱了为单簧管、中提琴及钢琴的降E大调三重奏(K.498,1786年8月5日),即《保龄球场三重奏》。这肯定不是他作品中唯一一部并没有否认作品产生之地的有魅力的作品。这个曲子恐是为他的女学生法朗切斯卡·冯·恰魁因而谱,即

(188)

① 斯塔特勒(A. P. Stadler, 1753—1812):奥地利单簧管演奏家,莫扎特之友。——译者注。
② 《狄托》是莫扎特的两幕歌剧,1791年9月6日首演于布拉格。——译者注。
③ 指斯塔特勒。——译者注。

很可能是在玩保龄球时他想起了别人的委托合同或者答应过的曲子,于是他不受玩球的干扰,不想是否击中,头脑里想出了一首充满诗意的喜悦之作。它是为法朗切斯卡(钢琴),为斯塔特勒(单簧管)及为自己(中提琴)而写的。

　　在莫扎特的作品中,巴塞管第一次出现是在降 B 大调木管小夜曲(K. 361/370a,1781 年春),接着是在《后宫诱逃》之中——用在《后宫诱逃》,仅为了给不幸的康斯坦策①唱她 g 小调咏叹调"伤悲"(第 10 曲)时作伴奏。为了表达伤悲,它也曾用于《共济会哀乐》之中(K. 477/479a,1785 年 11 月 10 日)。在这一哀乐中,这一乐器在莫扎特作品中第一次有了仿佛是"正式的"功能。但是"不正式的"——比如私自的自娱,他早已很专心地研究过这种稀有的音响及其展示的可能。我们甚至认为:仿佛在他 1783 年至 1785 年的个人音乐生活的有些时候,曾沉浸在把某些木管乐器的音色联合起来的演奏中。在如此忙碌中,忙中偷闲,也许首先是在夜晚,斯塔特勒带了几个伙伴儿,一起试排过为五个管乐而写的嬉游曲(K. Anh. 229 439b)。排演时可能用的是不同的乐器组合方式,乐器也许交换过(用单簧管或巴塞管,或用巴塞管或大管?),说不定用了 3 个巴塞管。这是试验,恐怕不会有一定的缘起,而仅是在自己的各种各样的丰富多产的试排中寻找乐趣而已。一再和其他的共同演奏者一起演奏,一再排出不同的组合,从而他写出了 1785 年末他为木管乐器而写的五首降 B 大调或 F 大调的 5 个小品(K. 484a 至 484e)。它们是简短的,某些片断还是草稿,其中有仅有 27 小节的为两只巴塞管和大管写的(K. 410/484d),仿佛是一个短短的笔录,也许是用快乐的几分钟完成的。此外还有已谱写完成的为两个单簧管和 3 个巴塞管而写的 106 小节的柔板(K. 411/484a)。这些极妙的简短的衍生品,好像是在他正式的创作项目的中间表现出来的一种突然的深

189

① 　此处指《后宫诱逃》一剧中的女主人公。——译者注。

刻灵感。这一时期为共济会男声合唱团所写的带有合唱和管风琴的三声部歌曲《亲爱的兄弟们，今天情感迸发吧》(K.483)也产生了。(在这种情况下，人们只好希望弟兄们按这一命令去行动)。还产生了比较快活乐观的《剧院经理》(K.486)，在这一作品中莫扎特至少会感到得心应手①。

我们认为，对莫扎特来说很可能这些实验性的时刻，是他生活中最快乐的时刻。莫扎特把3位管乐演奏家朋友带到恰魁因家里来的那些夜晚，肯定他也感到非常幸福。在那里，他和他们一起演出他的夜曲(K.436—439,346/439a)，这些乐曲用3个巴塞管为两个女高音和一个男低音伴奏。这是一个使人感到偶然的"风趣的"合作阵容，但却以其特有的方式而成功。这些作品是为一个快乐的合奏小团体而写的，温柔、秘密，流动的旋律中充满了引用、影射、回忆以及对即将发生的事物的预期。它们有很近似之处，是潜藏的珍珠，也许过了不久早为莫扎特自己所遗忘了。在克歇尔编目中写着"据称作于1783年"，但这一说法是并不真实的，他的朋友高特弗里德·村·恰魁因当时几乎还不到16岁(而且不是像莫扎特那样的神童)。此外，与恰魁因家的来往是1785年以后的事儿。无论如何，可以说：这些作品及这些轻松快活的演出之夜，正是处在所说的4年的周期里。这个周期不仅丰富了我们，也丰富了莫扎特自己，这属于他一生快乐的岁月。

我们今天很难解释，为什么达·蓬特——歌剧在维也纳所取得的成就是如此之少②，为什么同时代的维也纳人会对它们如此之冷淡。我们不懂，莫扎特已不再是众多人物中的一个，不再是众多人物中最受人关注的一个。这些歌剧肯定充满了大胆的革新，这些革新冲破了人们熟悉的框架，但维也纳人怎么可能面对在"普遍性"上内容远为丰富

① 《剧院经理》为莫扎特的一幕音乐喜剧，1786年2月首演于维也纳美泉宫。——译者注。
② 达·蓬特歌剧指达·蓬特写的脚本莫扎特为之写了总谱的那些歌剧，如《女人心》、《唐·乔瓦尼》、《费加罗》。——译者注。

的作品和其他人的歌剧相比时，未给予更高的价值？为什么莫扎特在布拉格几乎是"大大"受欢迎的？难道那里的人在接受上更进步？也许，情况真的是这样。但首先是在那里，那个狂妄的专断阶层——像青青多夫①那样，把鉴赏能力视为贵族特权的人——比在维也纳要少。

今天人们都愿意把布拉格看为发现了莫扎特的城市。具体的表现可以追溯到：人们在大街上向《费加罗》发出欢呼，使莫扎特惊异和快乐。而《唐·乔瓦尼》成为划时代的成功，不过《狄托》失败了，原因也许在于它不是为布拉格而写，更多的是为高等社会而写，这个高等社会在此集合，庆祝列奥波特国王加冕为波希米亚国王。当这批高等社会成员走了之后，这部歌剧也得到了认可。尽管这部歌剧在当时也许可以称之为"老式"，而其普遍的台词唱词真的是不怎么好懂，因为显然，前面歌剧的外国语台词唱词并没有影响到它们的成功，因为音乐使它们成为可以理解的。

莫扎特在维也纳的光辉主要建筑在钢琴之上，建筑在钢琴演奏者越来越提升的名声上及作曲者越来越响亮的名望之上，他自己也杰出地演奏自己的作品。可是 1785 年左右，维也纳人对这样的音乐会已经听得有些厌烦了，必须来点"新鲜东西"了，阿尔柯伯爵恐怕会说："我说得对吧？莫扎特！"

《费加罗的婚礼》（K. 492 号）首演于 1786 年 5 月 1 日，虽然演出阵容强大，但并未创造新的突破，虽非失败，但亦非成功，它被当作许多新戏中的一个。这种戏剧，像其他戏剧一样，不会持久，总之它受到了平静的对待。在他的第二故乡，莫扎特没有被当作歌剧作曲家而被认真接待。这恰恰并不代表"有教养圈子"的音乐理解力。这些人虽然自己也演奏音乐，可是最终在一部舞台作品里不能把材料从形式中分出来，不能把话语从音乐中分出来，不能把信息从它的加工中分出来，总之把"什么"和"怎么样"混在一起了。《费加罗》1787 年秋在孟扎（Monza）为大公爵在意大利的首演的接受情况，是把歌剧当作日用品来对待的

①　青青多夫（K. G. Zinzendrot，1739—1831）：奥地利国家高官。——译者注。

191

一个鲜明见证。演了两幕之后,他对莫扎特的音乐就感到厌倦了,下面的两幕就让一个叫安吉罗·塔齐所谱的音乐继续下去,因为这位塔齐也为同一脚本谱了曲。他①是否把塔齐看作更出色的作曲家,这一点我们不知道,恐怕他最好是没有音乐地看完全剧②,因为他自然想晓得下面情节的发展,估计他对结局是不会表示满意的。莫扎特当时并不在场,也许他对这一件事并无所知。但莫扎特即使知道,他也不会为此而奇怪。一等付了酬金,作曲家和脚本作者都对一部作品不再有任何其他的权利,对作品任意的处置是随时随地都可发生的。

在维也纳,人们对小作曲家莫扎特是冷漠的,要作为大家兴奋的源泉,他还差得远的。《费加罗》成了他厄运的开始。高等社会习惯于在正歌剧里看见自己是里面的主人公,在永远的宽宥和优越中受到颂扬,不愿突然感到自身受辱,因此高等社会不喜欢这样的歌剧内容,对演出的反应更多的是嗤之以鼻,而非愤懑之情。在《后宫诱逃》中还总是一位先生和一位妇人——即贝尔蒙特和康斯坦策,他们遇到了困难。他们出身高贵,出于难以说明的原因迷途到了东方,经历了沉船事故。在那里,他们遇到了一位更高贵的先生,一位统治者,一个土耳其人,可是他品质高贵,有机会在他们身上表现出他的高尚。从社会阶层上来说,某种程度上阶层低的人会帮助高一阶层的人,比如贝龙特欣和彼得利奥③。从这两个人的名姓中,就可以看出他们是小人物,他们是忠实的、顺从的,他们是不懂违抗的。然而在《费加罗》里却相反,这剧本是反统治者的,这位统治者虽仅是个伯爵,但一贯用命令的强力,这种强力可以肆无忌惮地使用在他的奴辈身上,最终,奴辈们有力地打破了伯爵的图谋,奴辈们的代言人,伯爵的对手——一个奴仆,成了胜利者。

① 指大公爵。——译者注。
② 这里指这位大公爵只想知道此戏的结局,不想听此剧的音乐。——译者注。
③ 贝龙特欣是剧中女主人公康斯坦策的女仆,彼得利奥是剧中男主人公贝尔蒙特的男仆。——译者注。

这样的情节维也纳的专制贵族们不喜欢,他们对这个仆人的反应是否定的,这个仆人竟用如此辉煌的 C 大调来表达他必胜的信心。也许,他们在听凶恶的清宣叙调《好啊,老爷》时已经感到不舒服了,听接下去的抒情独唱曲《假如伯爵要跳舞》(第 3 曲)尤其感到不舒服,恐怕他们突然觉得自己都是"伯爵",他们为这种下意识的愤怒所扰,这种愤怒就像《唐·乔瓦尼》中马塞托的"先生,是!"一样①,在别有用心的顺从语气中表达了自己的怒气。费加罗这个仆人,当年的理发师,他破坏了像他们那样的高等社会的一个男人的桃色事件,他不仅夺走了他的战利品,而且还利用这一公开的胜利建立了一个准则,这个准则从此再也不能从世界上被清除掉了。这可不是他们所想要有的人物形象! 有让人更舒服的形象,让人更喜欢的歌剧故事,有更听他们话的作曲家!

　　不久,以贵族作为榜样,市民阶层也避开莫扎特了。一开始,这是一个渐进的过程。今天看来,它使我们感到犹如一种社会游戏,开始时被动地参与,带着一点沉默,有意的视而不见,最后则把不想看到的东西赶走。预定他音乐会的名单上的人越来越少了。到了 1789 年,名单上只有一个名字了,永远是那位高特弗里德·范·斯维特恩。这是他最后的赞助人,但他付的酬金却并不丰厚。过去的那些无忧无虑的日子里的志同道合者,比如杜恩伯爵夫人、魏茨拉男爵、瓦尔特斯泰特男爵夫人,他们现在在哪里? 他们现在还活着,还会活下去。恰魁因也还活着,虽然后来没活多久。过去的女学生们,比如芭芭拉·泼劳埃尔,特蕾塞·封特拉特耐恩现在又在哪里? 他们统统不见了,作曲委托合同也不见了,除了宫中的化妆舞会一直还有之外。从 1790 年之后,莫扎特不仅仅不为人注意,而且受到了冷落。现在上演的是魏格尔和萨利艾利了。"他的"男女歌唱家们,比如卡瓦里利、卡尔魏西、他妻子的姐姐阿洛西亚,他们还在演唱。他的朋友,斯塔特勒兄弟,他们还在演奏,一切多多少少仍按原有的步子,只是莫扎特已经不再被请来,不被

①　马塞托,是《唐·乔瓦尼》中一个农民角色之名,他的未婚妻为唐·乔瓦尼所诱。——译者注。

请到庆典上,不被请到社交活动中。而与此同时,在欧洲各地,在各个首都,在省城,他的歌剧仍在演出,老板们在大赚其钱,从这些钱中,根据当时的商业惯例,他却分文未得。1790年5月30日,莫扎特还给他的学生约瑟夫·艾伯勒出了一张证书,但这并不意味着他在维也纳还有什么价值。艾伯勒想的是到莫扎特还受到尊重的外面去试试他的运气。但最后,他还是留在维也纳,后来成为萨利艾利的后继者,成为宫廷指挥,并且升为贵族。海顿生前曾被授予牛津大学名誉博士的头衔,成了瑞典皇家学院的成员,是阿姆斯特丹"费力克斯梅利底斯"协会的荣誉会员,巴黎法兰西学院成员,维也纳市荣誉公民,圣彼得堡爱乐协会荣誉会员。而莫扎特,昔日的神童,年轻时已堆满了奖章,几年之前还是音乐厅里的明星,今天却已站不住脚了。

194 　　地位如此下降用《费加罗》接受上的反面效果来解释当然是不够的。约瑟夫·朗格所提的事实同样不足以解释,他认为莫扎特是妒嫉和阴谋的牺牲品,当然这么解释,其中有一点道理。少数的同事,如戈扎路赫·彼得·冯·温特及其他人,肯定在尽力排挤他,但是他们不可能使莫扎特完全丧失战斗力。人们诬蔑他,后来康斯坦策让人记录了下来。这是很可能的:可是这种诬蔑的内容用的什么方式呢?说他是因赌债而违反了协会名誉上的惯例,这是一种比较新的结论①。但是,除了伙伴,又有谁和莫扎特坐到赌桌旁去?主人和仆人?除此之外,约瑟夫时代的维也纳和施尼茨勒②时代的维也纳是不可以相比的。在我们看来,肯定的一点是:莫扎特越益处境孤立的原因之一在于社会对他的拒绝。对莫扎特米说,《费加罗》不是一出童话剧,它的主题导致一种行为模式,产生了一种潜意识的起了影响的力量,它也许早已潜在,而现在却显明了,诱致他不再按那些规范去生活,而这些规范是从外面加之于他的,他现在开始,"要走自己的路"了。

　　1790年,莫扎特临时离开了维也纳,不过最终离开维也纳看起来

① 　见马弗·克莱默尔:《谁让莫扎特挨了饿?》,刊于《音乐》杂志,第30年度,第3期。
② 　施尼茨勒(A. Schnitzler, 1862—1931):奥地利名作家,他所处的维也纳的特征之一是风化警察盛行。——译者注。

还要等一等，一直等到他①一个令人不舒服的最后远离生活的人，一个令人厌烦，潜在反抗的人变成了一个伟大的亡者②，他的"不可触犯"变成了"可以触犯"之时。可是在后世，这一过程却相反：《魔笛》借助于有经验的席康乃特尔，瞄准了维也纳观众的喜好，总算得到了预计的效果。莫扎特喜闻乐见的受欢迎的程度开始从下层上升，在莫扎特生前背弃他的那个阶层欢迎他之前，首先得越出奥地利之外的欧洲，在那里莫扎特的名字已经有了影响。

《费加罗》这一题材是莫扎特的选择，并非达·蓬特的选择。这一点已表明了一种潜在的反叛，因为博马舍所写的《费加罗》在维也纳一直还是一出禁读的剧本。莫扎特估计读了这个剧本的翻译，意识到它主题的尖锐含义，但这并不意味着他真的有意图去写一部革命性的歌剧。莫扎特也并未做出道德评价，在音调的方式上没有定出或透露任何的东西。对这部歌剧特别的是，对立的代表人物，即伯爵、伯爵夫人和费加罗，一等要表现他们的内心世界时即用了 C 大调，我们甚至期待伯爵夫人会唱 c 小调或 g 小调的地方也如此，比如她的小行板《我在哪里》（第 19 曲）。在这首曲子里，她在忧伤地回忆着，抱怨自己悲哀的命运。

事实上，在这个脚本里阿尔玛维瓦是唯一的贵族，连伯爵夫人罗西娜，就如我们从《塞维利亚的理发师》中所获知的，是巴托罗医生从前的被监护人，肯定出身于市民家庭，一等费加罗证实自己是巴托罗医生的非婚生儿子之后，她甚至可能和费加罗结婚。当然，对她来说，被监护人的角色说明不了什么东西。她获得了高贵性，而她伯爵的丈夫则缺乏这一点。她内心的状态并不因为她怀有某种秘密的渴望而变得暗淡。相反，阿尔玛维瓦的欲望则是公然的，他是个小气的王侯，骄纵的

195

① 指莫扎特。——译者注。
② 莫扎特逝世于 1791 年。——译者注。

暴君。通常他总是气急败坏,不愿放弃自己的特权,他是莫扎特笔下的最不让人同情的角色,甚至连奥斯敏和莫诺斯塔托斯也比他强,这两人并没有对他们的属下极尽利用和欺骗。有那么一个唯一的时刻,给了伯爵从外对自己进行思考,那就是第 3 幕一开始:"I'onore … Dove diamin I'ha posto umano errore!"(贞操···由于人的软弱,它到何处去了!)①。可惜的是,这段台词是宣叙性的。恰恰在提到伯爵夫人时,它从小调转回到大调,可是我们真希望(伯爵的)这次能用一首咏叹调来表达一下,用上莫扎特的全部配器技术。我们不相信他短短的悔恨的时刻,那个六度跳跃《请原谅,伯爵夫人》及七度跳跃《伯爵夫人,伯爵夫人》,他用此曲在最后一幕的终场中,请求伯爵夫人原谅他把一切都搞得太疯狂放纵了,现在他②要和解地结束这"疯狂的日子"③,但凡此一切几乎不意味着他(伯爵)性格的改变,我们预测他们今后的婚姻状况是阴暗的,伯爵夫人真的要承担起使那个天使(苏珊娜)保持纯洁的责任。但苏珊娜逃脱了伯爵后,伯爵又会去勾引另外一个。但看起来可怀疑的是,伯爵夫人是否用她情愿去死的表白那样继续做,就如在她的卡瓦蒂那《请说吧,亲爱的》(第 10 分曲)唱的那样。这里用的不是 g 小调,而是用的降 E 大调。在博马舍的原作中,这些怀疑得到了澄清:在三部曲的第 3 部中,她得到了她的教子凯鲁比诺的一个孩子,也许,这一点可能在这里听出来,伯爵也活该如此。明显的是,凯鲁比诺,这个被迷惑的人及迷惑者,甚至朴实的苏珊娜也差一点落入他的手。这是一个"年轻的唐·乔瓦尼"(克尔恺郭尔语),这是个随意的并不情愿去做军官的半成年人,他在他的花园工匠的女儿芭芭丽娜那里也相处不长。这是一次婚姻,我们感觉它是不相配的婚姻,因为我们知道她的父亲安东尼奥是一个阴谋诡计令人败兴的半酒鬼和拍马奉承者。但芭芭丽娜也是有心计的,她知道心满意足。她对伯爵的亲近还是能抵挡的(这位伯爵出于好色,甚至连个最温柔的小姑娘也不会放过)。这里表

196

① 此处译文为原书所有,即原书把这句歌词译成为德语。——译者注。
② 指莫扎特。——译者注。
③ 博马舍的剧本《费加罗的婚礼》又名《疯狂的日子》。——译者注。

现了芭芭丽娜的早熟,这甚至使费加罗也感到惊讶。"E così, tenerel-la, il mestiere già sai tar tutto sìben quel che tu tai?"他对她说("你年纪这么轻,事情就处理得出奇地灵巧")①。她的极有魅力的小小的 f 小调抒情曲《我失去了它》(第 23 曲),是整部歌剧唯一的小调咏叹调,这首咏叹调极柔和精致,弦乐加了弱音器。虽讲的是一枚丢失了的别针,但也可以说讲的是她失去得太早的贞操。人们会问,第一个唱此角色的女歌手,那只有 12 岁的纳尼娜·戈特利普,演此角色时会怎么想。这谁知道,也许她也是一个小小的轻佻女子。后来,她参加了席康乃特尔的小组,但这并不意味着她使帕米娜这个角色有所纯净。——(在《魔笛》演出史上)也是她第一次扮演了这个角色。

几乎无处不在的苏珊娜支配了整部歌剧。这是一个真正光辉灿烂 197 的角色,我们从这个角色中所看到的自然到处是理性远多于情感。她是一个不会出差错的定计划的人,比她的未婚夫,她主人潜在的牺牲品更聪明,更会打算盘。她迷住他,审慎而头脑胜过他人地诱使他掉入圈套。我们相反,她对自己的真实目的从不怀疑,她的理智叫人惊讶,就像她在第 3 幕的二重唱里:"残忍!为何直到如今……"(第 16 曲)一样,她用明朗的 C 大调回答伯爵隐秘的难捉摸的 a 小调。她以后将支配她的丈夫。她总有点确凿的东西,她温柔的一面表现得较晚。我们真正关注到这一点也只有一点点的原因,就如后来觉醒的良心冲动,但带着扣人心弦、动人心魄的魅力:在 F 大调咏叹调《你快来吧…》(第 27 曲)的旋律中,不仅再现了她主观上的感觉(也许较少是对晚间她所安排的事件的直接反应,而更多的是在她情感生活中新一面的觉醒),而且在她经常只有暗示的和谐中,再现了气氛上独特的情景。这首《花园咏叹调》在台词上是这部杰出脚本中的珍品,在语言上也许是达·蓬特最大的亮点。

① 此处意大利文的原文之后,作者自己把它译成了德文。——译者注。

不完全清楚的是,苏珊娜的话和音调是否可算作对她未婚夫的冷静的考验,或者还可看作是未来共同相处中所实现的梦想。这里已经出现了一个问题,这个问题我们根据《女人心》也是要研究的。那就是:莫扎特是否要在感情的真实和感情的欺骗之间进行区别。也许,在这一点上,莫扎特正是以莫扎特出现的,这位莫扎特把心中的渴望借用一个他尊敬的形象(人)之口,表达了出来。这里,他的温情并不只是为了他想象出来的一个人物,同时也是作为秘密的补充——同样是给他的女歌唱演员南希·斯多累斯的。也许,我们从这首咏叹调中,比从已提到过的音乐会场景《我将你忘怀》(K.505)中,更多地得知了他个人对这一同样由梦想和现实构成的人物的关注和同情。这首咏叹调他改写了多次,在歌剧中,这是第 3 个或者是第 4 个修改本。是南希要这样改吗? 无论如何,在这里他把自己的感觉放到歌剧中去了,尤其是他把自己和费加罗这个情人相一致,而且不仅在爱情上还在他对反抗的内心要求中相一致了。当然,苏珊娜对待这位情人远为冷静,在看起来会有幸福的结局之前,她竟还给了他一个耳光。但这耳光在莫扎特作品中是起到使人成熟的高效作用的,从《后宫诱逃》到《唐·乔瓦尼》都是如此,而且它还永远有力地强调了忠实!

这时,南希·斯多累斯在维也纳已成为阿洛西亚·朗格的竞争对手,阿洛西亚的星光早已开始消退。斯多累斯,显然更受宫廷的喜爱,年收入几乎是莫扎特(1791 年)从宫廷得到的交付的 47 部两乐章舞曲报酬的 6 倍。她肯定有她自己的光辉气质和她自己的嗓音上的魅力。我们肯定的是,莫扎特对于她的音域看来并不信赖,而对她的兄弟史蒂芬·斯多累斯——莫扎特的朋友,却是信赖的(他却并不是人们所说的,是莫扎特的学生)。《费加罗》在维也纳首演没几个月,在他的依赖莫扎特的但很讨人喜欢的歌剧《误会》(1786 年 12 月)中,他的姐姐担任了女主角,这个女主角的音区比之于苏珊娜的音区还要向上扩展。

米夏埃尔·凯利是第一个唱巴西利奥和唐·柯尔齐奥的①。曾报导说，演出《费加罗》的阵容是极强大的，尤其是他自认为自己担任的那一部分，他唱得很有光彩。可以认为，他自认为莫扎特对他评价很高，但莫扎特为他所写的巴西利奥的咏叹调《在那些年里》（第25曲），无论在歌词上或戏剧成分上都没有充分展开。这个过分细微的自吹自擂和蠢人轶事，这样一添加，不仅在心情上而且由于它给人可鄙的印象，也在名流的攻击面前保护了他自己。这一情况用到现实音乐上则是：音乐带着明显的可笑目的，从降B大调转移到了g小调。

凯利形象地报导了《费加罗》的排练，很忠诚，对尊敬的作曲家充满了相应的尊重：

所有原定的演员们都有作曲家指导的有利条件，他把他的有灵感的意图倾注到他们的头脑里。每当他突然有天才的热烈的光辉想法时，我永远不会忘记他的②熠熠生辉的面部表情。这是无法去描述的，仿佛它成了有油彩的一抹阳光。③

199

这是令人满意的可信的报导，当然是1826年写的，是在演出40年后远远地回望了过去。凯利是当时还在世的唯一演出参加的人。但在我们看来，他对当时的情况没有加以美化，我们更认为：情况就是这样。在那个时候唯一还活着的证人可能就是达·蓬特，这时，他正生活在美洲，这之后他还活了12年。

歌剧在维也纳首演的反应并不热烈，甚至是冷漠的。人们坐在剧场，剧中的主题跟他们是有关的。青青多夫伯爵（不是那位基督教亨胡特兄弟会教派的建立人，而是维也纳"宫廷总会计署主席"），是一位认

① 均为《费加罗的婚礼》中的角色，这两个角色均为男高音，但戏分不多，出场有先后，因此可由一个演员同时担任。——译者注。
② 莫扎特的。——译者注。
③ 此段引文原书为英文。——译者注。引文引自米夏埃尔·凯利的《回忆录》，伦敦，1826年。转引自奥托·艾利希：《莫扎特，有关他生平的资料》，卡塞尔—巴塞尔—伦敦—纽约，1961，第457页。——原书注。

真细致的编年史家,他有彻底的编年纪事精神,特别要把他每天老一套的乏味的日常生活用日记记下来,尤其要记下天气,这一切使得这部日记更加乏味和老套。在首演的晚上,在日记里他这样记:

> 7点钟观看《费加罗的婚礼》,由达·蓬特作脚本,音乐作者为莫扎特。和路易斯坐同一包厢,曼努亚歌剧院。

这是一个冷淡的记录。是否这部歌剧使他感到乏味,因为他的贵族兄弟阿尔玛维瓦的家庭仆人使他神经受不了,或者因为他和提到过的路易斯在一起,总之,从这一简洁的记录中是看不出什么来的。但是歌剧的一切最终使他感到乏味。

莫扎特指挥了第2场的演出,在这场演出中5首曲子必须重复①。第3场演出由当时20岁的约瑟夫·魏格尔指挥,他是海顿的教子,他不久作为歌剧作曲家在维也纳成就极大,甚至胜过莫扎特。当他指挥此歌剧时,竟有7首分曲被要求重复。这一次青青多夫在他日记里写道:"再听一遍莫扎特的音乐……"人们会问,为什么他要再去听上一遍。是不是莫扎特自己对演出的效果曾经说了什么,这个我们不清楚。自从1786年4月29日,在推迟了的首演两天之前简明地记入他的作品目录之后,包括演出阵容,莫扎特再也未提及《费加罗》,直到1787年在布拉格他面对自己的歌剧的巨大成功为止。

伴随《降E大调钢琴四重奏》(K.493,1786年7月3日)——这是《G小调钢琴四重奏》(K.478,1785年10月6日)的姊妹篇——的问世,莫扎特重又回到了赚钱的创作日程上来,他紧迫的财务状况使他不得不如此。可是,他在室内乐领域也不再获得预期的成功。这两部独特的作品是新获得的使人感到清净的内向的结果(第二部中的降A大调小广板!),它对维也纳听众同样不起作用,这一时期里,维也纳人更喜欢听科泽鲁赫和泼莱厄尔。出版人也劝说他写些轻巧的,写些只要

① 大约指曲子成功或唱得好,观众欢迎,因此必须再唱一次。——译者注。

"有中等演唱演奏就够了的"作品。莫扎特自愿地收回了这两部作品，可是去创作迎合听众兴趣和鉴赏趣味的时代已经完全过去了。他要为自己而工作了，还要为他的学生创作了，只要他们还不至于背叛了自己。这一时期唯一证实自己还是钢琴女学生的只有法朗切斯卡·冯·恰魁因。莫扎特也许为她写了《为钢琴而作的F大调回旋曲》（K.494，1786年6月10日）。但也许是为自己而作，用了半个小时。在这半个小时里，他没有别的事要做，很可能他在这时也许回想起了他创作钢琴协奏曲的时代，因为尽管有严格的回旋曲形式，这部作品还包含了一段已完成的举足轻重的华彩乐段。

　　在《费加罗》和《唐·乔瓦尼》之间（我们已经暗示过），产生了一大批至为不同的作品，一部分质量极高，尤其是1787年初的作品。很可能莫扎特通过1786年12月《费加罗》在布拉格的成功，最后一次受到了鼓舞，不让自己在任何领域受到迷惑。

　　莫扎特在这几个月里各种不同的积极活动，是值得记述一下的。所证实的东西是不完全的，活动的范围很可能比我们知道的要大。传记记事最引人之处，一般都认为是年轻贝多芬的来访，如果真有过这样一次来访，那应该发生在1787年的春天。对这次相遇进行想象，具有极大的吸引力。可是，我们却情愿对此表示怀疑，怀疑当时是否真的发生过此事。估计是两个人彼此相互沉默无语地注意了一下。莫扎特从未书面谈及这件事，这当然尚不能充分证明；但是连贝多芬，这位莫扎特的崇拜者，在后来提及所有作品时，也从未说到过与这些作品的创作者的相遇，这就把这一插曲归入名人轶事的范围了。

　　我们已经习惯在莫扎特不涉及音乐的资料中，排开一切地看他的创作。他几乎对不知内情的人只字不提什么东西真的使他感动过，而恰恰在他最伟大的作品的产生时期，他的语言告知不仅仅用平淡的习惯方式，而且他的告知方式也是愚鲁的（当然常常不自然的）。这一点只会使那些人惊讶，这些人认为天才说任何话做任何事都必

201

须在别人面前保持和表现出出众的那种最高层面的天才。那种不断要自我表现自己价值的意识，实际上是典型的伪天才的一种性格特征。

因此，那封著名的信使我们更感到奇怪，此信是莫扎特 1787 年 4 月 4 日写给他的父亲的：

此刻我听见了一个使我深受打击的消息（尤其是当我从您上一封来信中还猜测到您，谢天谢地，身体还好），可是现在却听到您真的病了！我多么想从您自己那里听到一个令人欣慰的消息，这一点我是不用向您说的，我也真的希望（虽然我已经习惯于面对所有的事情总往最坏处想），因为死亡（仔细想来）是我们生命的真正最终归宿。因此几年以来，我已经了解了这个真正的最好的朋友①，以至它的形象对我来说不仅仅是可怕的，而且更是令人平静的令人安慰的形象！我感谢我的上帝赐予我幸福，给我以机会（您是理解我的），把死亡当作开启我们真正幸福的钥匙来理解。我从来躺到床上不会不去想到：我也许（还像我这样年轻）就将看不到另外的一天了（可是所有认识我的人中，没有一个人会说我活得闷闷不乐或心情沮丧的）。为了这一幸福，我向创造我的主感谢这所有的日子，并且衷心希望我的每个朋友也这样度过所有的日子。我已经在那封信里（由斯多累斯装入的）提到了这一点（在提到我最亲爱的最好的朋友哈茨费尔德伯爵伤心的丧事时），并解释了我的想法（他也正好 31 岁，与我同年［我没有怜悯他］，可是我心底里怜悯自己和所有像我一样了解他的人。我希望，我祝愿，在我写这几句话的时候，您身体好些了，但如果您身体没有好转，那我请求您……别向我隐瞒，而是给我写实情或让人写信告诉我实情，以便我力所能及地飞快地来到您的怀中。我恳请您珍视一切。我仍希望不久就收到您寄来的让我欣慰的信，怀着这样的舒心的希望，

202

① 指死亡。——译者注。

我,连同我的妻子和卡尔一千次地吻您的手。永远是您的最顺从的儿子。

W. A. 莫扎特

事实上,列奥波特·莫扎特在收到此信时,早已病情危笃。沃尔夫冈至少是预感到了这一点,从他的思考中虽可以得出这一结论,可是他的思考没有明确地把它透露出来。这种思考带有借口的味道。此外,这些讲的并不是他自己的想法。这些想法在内容上更多的出自 1767 年发表的大众哲学家莫泽·门德尔松的著作《论灵魂的不朽》。莫扎特有这本书,估计他是读过了它的第一卷的,此外除非他父亲自己,或者一个读书广博的朋友,比如范·斯维特恩,或者他的有教养的遇到过门德尔松的连襟约瑟夫·朗格让莫扎特注意过这些话语。因为作为读者我们几乎不会这样去想象莫扎特,(除非是有意带着这样的目标在总谱和脚本里去寻找的人)。

他怀着这样的目的所说的是多么真诚,"在紧要关头","力所能及地飞快地"来到父亲的怀中,这些就搁一搁吧。这些表面更多地是出自自我欺骗,出自老练的孝敬,而非出自内心动力。或者更多的是——这里显露出大家都熟悉的驱散(心头重压)的言意:情况恐怕,上帝保佑,还不至于这么糟糕吧。

在所有有关莫扎特的著作中,这封信都具有作证的性质。这是件文物,是人们渴望找到的最深刻的"自始至终的丰富的内心世界"的标志。寻找莫扎特心潮澎湃的原因的人们,找到了使他们满意的证据了。从这里出发,莫扎特已然意识到命运却不畏惧死亡的理论便有了起点。出示这一"可靠的"证据,证明"沃尔夫冈·阿玛第乌斯"在生活中也并不仅仅是个无忧无虑的漫不经心的爱说爱笑的人。他的情感生活中存在死亡就这样得到了解释,用这样的独特方式得到了证明。但,真的是如此吗?

为了正确评价这封信,我们必须先采取行动。这里有一封后来用意大利文写的信,此信讲的就是死亡,是死神临近时写的。信件的真实性受到过质疑,这有一定的道理。尤其是他面对死亡,证实了他另外一种态度。1791 年 9 月莫扎特给达·蓬特写过信:

尊敬的先生,

我很想按您的建议去做,但是我该怎样着手呢?我的头脑昏乱,我真不知道到哪里去,我不能让我的眼睛摆脱那不祥的形象。我不断地看见它,看见它在求我,在催逼着我,不耐烦地要求着我完成作品。我在继续创作,因为作曲的疲劳比静心休息反而要小。否则我从任何方面都没有什么可再怕的了。我感觉到,意识到,我的时辰就要到了,要接近死亡了,在我还可以为自己的天才欢欣之前,我就已走到了尽头。生命是如此美好,我的一生开始得如此满怀希望,但是人掌握不了自己的命运。没有人知道,能归于他的还有多少日子。人们必须顺从天意。我决定了,因为这里还放着死亡之歌,我不可以不完成它。①

此信有的地方表明了它的真实性。不仅仅是提到的死亡之歌,也即他的《安魂曲》,也不仅是那神秘的交给他创作委托的送信人,也不是一直追踪着他的情景(相反,这一切表露的更多的是一种浪漫色彩的非真实性),而是面对死亡使用了那人所熟知的常用套话,这些套话莫扎特,特别是在母亲去世后多次使用过,即命运的无可更变,一切顺从天意。在某种程度上这里、信中所说的是对父亲所说的反面:死神作为人的最好的朋友此处并未出现,死神更多的是个温和的敌人。当然,这中间区别是有的,安慰一个将死的人或自己开始体验死亡是不同的。

① 此信原件为意大利文,作者把意大利原信置于注解中。正文中作者将之译成的德文:"我不可以不完成它"指的是莫扎特必须完成他的《安魂曲》,并称《安魂曲》是他的"死亡之歌"。——译者注。

其余可资证实其真实性的，是僵直造作的文风、歌剧脚本的语言——这种语言莫扎特曾用意大利文使用过。伪造者恐怕是这种语言的模仿者，如果自己不是一个脚本作者，那么恐怕也不会是个意大利人。可是为什么（此信）用的是意大利文呢？虚假的收信人也可能是另外一个人，而不是达·蓬特。也许，伪造者选中了他，因为估计他邀请过莫扎特，与他一起去英国，这封信尤其没有回信的性质，仿佛是写信者拒绝收信人什么东西，因为"命运的掌握不了"正在逼迫着他。下面这句子则有很大的说服力："我继续在创作，因为作曲的疲劳比静心休息反而要小。"这里，一个心理上明智的观察者，也许还是第一个，说出了对每个有独创性的人来说都适合的行为上的真实性，即逃避到有创造性的工作中去。这是莫扎特自己处在一个进行自我分析的特别时刻吗？

此信的原件已无踪影可寻。没有一个传记家晓得它。如果这是一个伪作，那么这是一个值得赞扬的近乎真品的珍品。因此对于它的作者，不管他是谁，我们不愿加以责备。这封信向我们展示了临死前的莫扎特，这不仅是像人们多次设想过的，也像是人们希望过的。这一静悄悄的口述的断念口吻、音调肯定是非莫扎特的，回光返照的那点亢奋表达的是一种渴望。尽管如此，这封信包含了那种另外一面的独立自主的气息，一个男人的尊严的气息，对于这个男人来说，没有比自我怜悯更陌生的了，他不懂什么叫感伤。与其他的伪作相反，那些伪作大多带着贬低和令他受耻辱甚至受污蔑的目的，而这个文件不声不响地匿名地表现了尊敬，同时又想为后世进行指点。说真的，我们遗憾，它的真实性未能得到证明。我们并不试图去勾画出理想的形象，但我们不能阻止自己把理想的形象刻画在我们的心中。

自由掌握已表达的精神财富和语言财富，那种表达了的思想财富人们并不认为只对莫扎特才是可利用的东西，它更适合于时代的表现风格。给达·蓬特的信，当时很可能被当作思想深刻的亲身经历，被人

205

看作是真实可信的。而1787年给父亲的信，我们直到1978年才从看起来已经消失的情况中得以重新发现，但这封信却被认为是伪造的，这就是当时的判断。在我们看来，它的核心点在其反应的方式上、在用词上，是完全不典型的。莫扎特直到晚期，即使不是到最后，一直很重视他的外表（为此他也付出了很多的钱），但就我们所知，在最后几年他已不再试图用别人的目光来观察他的内心状态，他也不去想象他表达自己的心灵状态对他人会起到什么样的作用。他这样做，也许带来了不利的后果。去寻找"我们真正幸福心灵的钥匙"，这是一种猜想方法，就像去思考所有生活的意义一样，是遥远的猜想。他日益感觉到，他的内在世界是充满价值的，但他却从来没有说出来过。

在我们要阐明莫扎特内心世界却普遍感到毫无办法的情况下，我们能想象一下莫扎特怎样写这一封信吗？是不是（当时莫扎特会）这样：仿佛他有这么一刻不成为他自己了，突然一下子深深地感受到他最后的和意识到自己过错的对父亲的爱。这种爱的距离是父亲造成的，这时的莫扎特却要表现出这位父亲许多年来不再想要一见他这么个儿子的样子，情况会不会是这样呢？估计他这时没有想到父亲这一想法的来源，这些想法正来源于莫扎特父亲所阅读的莫泽·门德尔松，也许正是他自己使儿子熟悉了门德尔松。但首先，痛苦的父亲也许带着怀疑担受了对创造主每天的感恩，这样的怀疑恐怕是应该的。就我们所知，他没有再给儿子回信。

为多数传记家写得达到顶峰的莫扎特的口头叙述，是添加上去的莫扎特内心的心迹，我们把它看作是最内在的愿望，即但愿父亲在他一生的最后时刻，对他一直怀有美好的回忆。肯定的是：这里，这封信通过对收信人的敬重表示了写信人对收信人的敬重。

死亡是"生命真正的最后归宿"，而贺拉斯是这样说的："Mors ultima linea rerum"（死亡，万物之终点），所以这是译错了的。对莫扎特来说，他肯定不再把它当作"无意义的空话"。如果我们今天正确地评价

他，那么他属于这样的一类人，这些人把死亡当作无法避免的命运，对这一看法，实在无可再议论的。从这个角度看，对我们来说，这封信，就算它真的被写过，也仅是为了符合传记家们自己心中的想法。根据伟大人物的先例，思考死亡是一种有效的几乎是共同的方剂：它作为辅助工具推动自己排除这一"最后归宿"。谁不能勉强接受它，就会去学习先辈榜样的镇静，要么就得去紧紧抓住与他同样的对象。但谁能镇静地面对这一"归宿"，他就不会去谈到它。莫扎特就属于这一类的人。

叙述自己内心的感受，这是莫扎特所不做的事。除了在他的给康斯坦策最后的一些信件中因悲哀所致的（经常受到控制的）简短的爆发之外，我们在这一方面几乎能抓住一些格式，仿佛是基本的结构，即他有他的常用词，有他的语法，他很少越出它们的范围。莫扎特生活在"前心理学"的时代①，在这样一个时代，人们虽然越来越用感觉（感受）来意识自己的心灵，但当时的人还不是了解心灵的人，至于"心理学"成为一门学问，那距离还很远。表达心灵的激动，如果这样的表达有了必要或有了要求的时候，那也好歹仅局限于诗人所能把它表现的范围之内。或者，也可以反过来说：谁能为心灵找到相应的和能让人懂得的语句，那么他就是一个诗人，这些诗人中的最佳代表便是歌德（"维特"是大众化的，人所共知的，莫扎特也读过它）和莎士比亚，但他的作品的译本是欠缺的，一部分是错误的。还有维兰德、克洛卜史托克、盖勒特，大众化的哲学家像门德尔松②。比较差的还有当时少数剧作家，今天已为人遗忘，此外还有无数的宫廷诗人。这就是说，脚本作家最为优秀的是梅塔斯塔西奥。他们的用词风格是莫扎特所属的那个阶层所喜欢的。他们的词汇、他们的句法、修辞和情感传递，都倾吐了他们用书面表达自己心灵的感觉。这看起来好像是一定的正歌剧中的社会规则和

① 即"心理学"还未成为一门学科的时代。——译者注。
② 以上诸作家均为莫扎特时代德国的名作家，请参阅拙著《德国文学史》第二章。——译者注。

规范影响了正歌剧观众的行为举止了,仿佛个人的行为举止被压入了一定的模式中去了。在这种情况下,人进入了人为的做作状态,它根本不再去管所要表达的内容了。

这位音乐上的革新者莫扎特,在他的语言表达中也太喜欢运用现成的空泛的词汇之库和与之相应的装模作样了,也即太与歌剧中的某个人物一致了,他虽不是(歌剧中)这个人物,那个不同的收信人也不会把他当作这个人物,但他在书写的那一刻肯定把自己看作了这个人物了。无论如何父子之间这一时期的通信是大大地少了。寂寞的父亲列奥波特·莫扎特这时更多地是向他的女儿去叙述每天的情况。他的女儿 3 年以来已经是圣基尔根地区贝希托特·措·索能堡执行长官约翰·巴布第斯特的夫人了。

她曾经有过多个不同的追求者,但都未获得列奥波特的认可,他对女儿也一直管到她结婚为止。是啊,他也许破坏了她的幸福,他回绝了萨尔茨堡宫廷作战参谋会成员尤泡特先生,这个人不适合列奥波特,但也许娜纳尔爱他,沃尔夫冈也喜欢他。因此在年龄上与大上两倍的鳏夫贝希托特相当不快的婚姻上,列奥波特是有过错的。1784 年他娶了她,贝希托特付了 500 个古尔登作为结婚次日给新娘的"晨礼",这是给太太的"贞操"的"赠金"。我们可以确定,他对这个"贞操"是确信的。他是一个吝啬的学究,此外关于他就没有什么不利的话,但也并没有有利的话。

列奥波特给娜纳尔的一部分信讲些家务。他给她寄去了鳕鱼干、巧克力、柠檬等等。至于谈到家里的事情上涉及儿子时,我们就觉得这些信件有一种奇特的冷淡。这里我们并不想把满足或幸灾乐祸之情强加于这个寂寞的人身上,尽管看起来有"这我是早料到的!"这样的倾向,并且这种"倾向"也经常作为一种弦外之音在起着作用。可是,我们对于这样的阐述必须小心。列奥波特·莫扎特是言简意赅的表达大师,他知道极仔细地去调节他信件中的感情内涵。人们倾向于把父子间的通信装上情感内容,而现在这些通信没有、日后也没有这方面的内容。只要涉及有新的事情要具体相告,我们就经常感到仿佛写信的双方有意地不多加解释,以便另一方自己去想象陈

述的东西。事实上,我们有时真企图通过大喊"你想象一下吧!"或者
"你只要想一想!"来对它们加以补充。

　　尽管如此,在给女儿的信中,父亲提到儿子的地方确是不怎么亲切
慈爱的。当沃尔夫冈向父亲告知他第 3 个孩子(1786 年 10 月 18 日)
约翰·托玛斯·列奥波特出世的消息时,列奥波特于 10 月 27 日给娜
纳尔写道:"你们将从我这里附上的你兄弟的信中读到:你们的列奥波
特尔现在在维也纳得到了一个小伙伴了。"他是否去祝贺了,则没有人
知道。"列奥波特尔"是娜纳尔的儿子,祖父把他带在身边,为了减轻一
点他自己的寂寞。他对沃尔夫冈当然试图隐瞒这样的处理,因为他拒
绝了莫扎特相应的请求,当时沃尔夫冈和康斯坦策正在计划英国的旅
行,但这一计划中的旅行最终也并未实现。当然,这一拒绝更多的是针
对康斯坦策的,而不是针对沃尔夫冈的。儿子对这一点有些生气,但他
不让父亲感觉出来。他几乎向一切人宽恕一切,特别对父亲。当他们
从英国返回访问萨尔茨堡时,他一无恶意地把斯多累斯和米夏埃尔·
凯利推荐给父亲。父亲却不乐意地接待了他们,而对娜纳尔来说,这次
访问是讨厌的。他特别的嘲讽尤其针对斯多累斯的行李(看来体积极
其庞大)。在去世前不久,他还告诉女儿(1787 年 5 月 11 日):"你的兄
弟现在住在朗特街 224,但他写信给我没有任何事,一点都没有! 可惜
这一点我是猜着了!"

　　虽然是莫扎特估计不愿意告知他的父亲,他从舒拉尔大街宽敞体
面的住宅搬迁到比较狭小素朴的住房(1787 年 4 月 23 日),因为这样
的搬迁象征社会地位下降的开始,物质困难的开始。这也正是列奥波
特猜想到的,正如他猜想有些事情一样。他懂得沃尔夫冈对生活变幻
的反应,他是一个莫扎特信件字里行间很细致的读者。他对儿子心态
的认识和理解表明了他极不寻常的智慧。至于更加认识和理解自
己——这一点我们是不可以要求于他的。哪位有这样一个儿子的父亲
会去更认识他自己呢?

莫扎特一家——沃尔夫冈、康斯坦策、卡尔、家庭女佣、斯塔尔①、一起搬家肯定是经济窘困状况的结果。这也由此说明：莫扎特看到自己得被逼中断一下《唐·乔瓦尼》的创作，以便能写点什么可以直接卖钱。不一样的是两部 C 大调和 g 小调弦乐五重奏(K. 515,516)几乎无法解释，因为谁会把这两部作品交给他去创作呢？ 这期间已经不再可能去期望从维也纳圈子里来的创作委托(合同)。直到 1787 年末，他才得到了长期委托合同：为宫廷舞蹈节目定期提供作品，为此他得到一个宫廷室内乐作曲家的薪酬，年薪 800 个古尔登。

这对我们自然是困难的，把这两部五重奏看作物质上的拮据的结果。但莫扎特的一部伟大作品经常是这样从中产生的，他从来没有透露过其创作动机，更不谈这样的事实：没有人需要它，有时候甚至没有得到分文酬金。

根据这两部五重奏，再一次出现这么个问题：对他的创作莫扎特是否忘记了缘起，或者说，他是不是自己也没有感觉到有些作品"阴沉不快的"严酷性。在我们看来，C 大调作品表现了莫扎特处理这一调性的能力，就如他在这里的五重奏或《费加罗》里做到的那样。当然，大调早从开始的主题就向 c 小调变动，仿佛最终的决定还空在那里，可是最终的决定还是独特地定在大调上。

顺便一提：我说了"变动"，因为我用了音乐学上不用的"小调——变阴暗"这句话。在我看来，它象征性地表达了音乐分析上不允许的评价。为什么是"阴暗"呢？ 没有黑夜无法想象白昼，可是哪 12 小时客观上是比较美好的呢？ 这里，我们回到了早已涉及的主题，因为这是这本论著所担负的一个写作目的。当阿贝尔特谈到早期的 g 小调交响曲的终曲时(K. 183/173dB)，说它是一种"自我忏悔"，它不懂"海顿终曲所具有的'解放'精神，更不是贝多芬式的那个终曲"，因此他称这个作品

① 斯塔尔是莫扎特养的一只鸟的名字。——译者注。

是"悲观主义的",是"在一个阴暗的时刻创作的"①;那么,就如我们所看到的,他并非第一次地又沉溺在主观-客观的混淆之中了。如果人们把错误想完了,就该得出个结论来。比如歌德怀有自杀的念头,因为他在写"维特"。阿贝尔特是所有音乐语法的真正杰出的了解者。在他的著作中,我们比如读到:"降 E 大调在比较老一代的那不勒斯人那里是阴暗的、庄严的、做作激情的一种调,尤其在祈求上苍和神灵的场面时。"②他不愿承认莫扎特的确并不轻率地继承了传统吗? 在看到"材料"时,"形式"的轮廓有时对他模糊不清了吗?

211

　　g 小调五重奏就像大调作品一样,使我们进入同样的情绪之中,即使这里有着更加动人的气势。它是"更动人的",首先是感人的激情的降 E 大调慢板。爱因斯坦称这慢板是在激情洋溢中"一个寂寞者的祈祷","……这里所发生的,也许只有客西马尼③耶稣蒙难花园里的场景才可以作比较。盛着苦酒的杯必须一饮而尽,年轻人睡觉了……"④这里,我们把"也许"这个词看作最好。

　　我们并不奇怪,恰恰是这两部作品大量地得到情感上的阐释,尤其是 g 小调这部作品。事实上,它说出了一种语言,这种语言要求去共同进行一个没法解释的过程,共同去进行既迫切又有距离的一种情感传递,这种感情的传递对我们(几乎没有一个例外地)起到深深的悲剧情怀的(悲观的)作用。最终无法否认:我们的接受潜能不对抽象作出反应,而是对一个魔术师提供的丰富东西对心灵的强烈影响作出反应。这位魔术师促使我们想起了自己的经历,用经历过的事——已经过去了的震撼唤起了我们的联想,这些却摆脱了音乐之外的概念。像听 g 小调五重奏时,也许也没有想到"客西马尼",如果我们把阿贝尔特的

① 　阿贝尔特:《W·A·莫扎特》,第一卷,第 319 页。
② 　同上,第 206 页。
③ 　客西马尼(Gethsemane)花园为耶路撒冷近郊花园名。圣经中耶稣蒙难之地。——译者注。
④ 　爱因斯坦:《莫扎特·他的性格·他的音乐》,第 226 页。

"啜泣着的忧伤"、"强烈的痛苦"、甚至"宿命的坠落"的视角看作是错误
的,那我们也并不否认我们从中也同样感受到了一些东西。如果音乐
没有如下的作用,我们又要音乐干什么呢:情感经历上的要求要得到满
足,而不去卷入这种满足的源泉(来自何处)的纠缠之中。我们从未减
弱的莫扎特热,最终正建立在这上面:我们得到了享受(与对贝多芬的
情况并没有什么不同),即我们把一个人以苦难的升华当作净化。

 莫扎特希望这些五重奏能够排印,可是他估计错了。4 月里,当他还
在创作《唐·乔瓦尼》时,他已把它们"写得漂漂亮亮工工整整地"让人预
订,而且还通过他的故人、修会僧侣——看来已经是信徒的米夏埃尔·
普赫拜克,在他的"高地市场萨利茨尼地区商店"从 4 月起已可购得此作
品。可是一切都是徒劳,竟无人前来购买。1788 年 6 月 25 日,莫扎特把
预订期延长至 1789 年,可即使这样做也毫无帮助。维也纳更喜爱小一
点的人物,像科泽鲁赫、第德尔斯多夫、霍默尔、杜谢克、艾伯尔、古洛范
茨等等。撼人心魄的音乐,人们却不想涉及。1787 年 4 月 23 日在《克拉
默尔音乐杂志》上(汉堡)发表了维也纳通讯员有关莫扎特走上"弯路"的
报道,内中说:"遗憾,在他艺术上处于真正美好的阶段,为了成为一个新
的造物主,竟敢攀登得如此之高,同时却很少赢得他人的感受和心,他的
新的四重奏……增添味道实在太过头了,可是谁的味觉能长久地吃得消
它呢。"这份杂志 1789 年向他证明:"他已经坚决地倾心于高难度和不同
寻常的东西了。"而这一点,到也真的难加反驳。

 莫扎特在写这两首五重奏并遭到拒绝的时候,布拉格委托的《唐·
乔瓦尼》的 100 杜卡特①金币酬金是否已经支付了,还是他尚未获得,
这一点我们就不知道了。无论如何,他马上需要收入,因此他写了几首

① "杜卡特"是 14 至 19 世纪通用全欧的纯金货币,约为 23K。——译者注。

歌曲给"最亲爱的最好的朋友"高特弗里德·冯·恰魁因,他也许立刻为这些歌曲支付了酬金,以便后来至少其中的两首以他自己的名义去发表了。莫扎特并没有为这件事向他生气,当时还没有什么版权一说,给者与受者在对待另一方的知识产权方面都慷慨大方。莫扎特当时就曾把他的小曲子气量很大地赠送他人,就像今天一个作家给人亲笔签名一样,从中是并不能细加分辨的,他有些较大的作品在直接签名之后就都把它们忘记了。比如他对为萨尔茨堡写的 D 大调交响曲(K. 385,《哈夫纳交响曲》),当他 1783 年 2 月在此曲演出一年后从父亲手中接到它时,对它的质量"深为惊讶",他认为"它肯定会有好的效果"(1783 年 2 月 15 日)。我们现在可以向莫扎特证明:"效果确是好的。"

　　当时的人对于"引证"和"援引",都很大度。对降 E 大调管乐嬉游曲(K. 252/240a)人们从中就多次引用。此曲第一乐章的行板,当时的一位格罗勃尔先生就用于他的圣诞歌《静静的夜,神圣的夜……》。那相当快的急板贝多芬也许也用于他的 C 大调钢琴协奏曲的回旋曲乐章的起始。莫扎特自己肯定也有过这样的援引。但在任何情况下,这样的巧合是奇特的,比如降 E 大调弦乐四重奏(K. 420/421b)加快的行板(降 A 大调!)突然令人惊奇地抢先到忧郁的半音阶上去了。

213

1787 年 5 月末,莫扎特给高特弗里德·冯·恰魁因写信道:

　　最亲爱的朋友! 我请求您告诉艾克斯纳尔先生,他明天 9 点来给我妻子放血。(这里给您寄上《阿谬恩特》[Amynt]及教会歌)。劳驾您把奏鸣曲交给您妹妹,并代为向她致意。但她得马上练,因为这首奏鸣曲有点难。再见。

　　　　　　　　　　　　　　　　　　　您的真朋友
　　　　　　　　　　　　　　　　　　　莫扎特

　　我告诉您,今天当我回家时,得到了我最好的父亲去世的悲哀

消息。您是可以想象我的处境的！

冯·恰魁因先生可能会想象莫扎特的处境，而我们却不能。我们想不到他会写这样一封信，我们认识不到在这样一种行为方式后面，究竟隐藏着什么或是这后面是否隐藏着什么。父亲之死仅作为一些日常消息的附言。从中可以这样解释：他的意识还没有真正理解到这一消息的全部意义。无论如何，这老一套的做法变得毫无作用：先是提到一个叫艾克斯纳尔的先生，也许是某种庸医，他来给正生病的康斯坦策放血（一想到这所有放出来的血我们就心惊胆战）。接着是说及两首歌曲《阿谬恩特》和教会歌。它们不能被识别出来，也许是恰魁因寄给莫扎特作鉴定、评价之用的，因为这是他自己作的曲。那首为其妹写的奏鸣曲，要求立即给她，马上去练。凡此一切都写在顺便提及的悲伤消息之前。这首奏鸣曲是 C 大调钢琴四手联弹（K.521），写于 5 月 29 日（即父亲去世之后一天），它的 F 大调行板早就暗示了《唐·乔瓦尼》了，因为它呼吸着采琳娜游移不定的卖俏①，是引自她的咏叹调《你会明白的，亲爱的》（第 19 曲），甚至引用了那个 E 自然调的动机。这一乐章对莫扎特来说是很典型的小调爆发，这是一再突然的可是总能预见到的变化，是莫扎特的风格手段。根据这首奏鸣曲，我们可以在评价上作纵向比较。阿贝尔特认为它"并不重要"，爱因斯坦说它"光辉灿烂"，包姆加特乃尔认为它是"一颗珠宝"，法国人圣·福克斯认为采琳娜那一部分"liedmäßig"，用的是德语（"艺术歌曲"——译者），德国人阿贝尔特则认为是"法国式——回旋曲式的"。丹纳兰称它是"从容的歌声"。没有人想到了采琳娜，而这确是唯一能加以证明的说法。这样的说法当然没有联上任何别的含义。莫扎特并未有意识地掌管着他各种想法的储备库，他没有必要把它们保存起来。如果他，比如说，说在《费加罗》凯鲁比诺降 B 大调小咏叹调中的"女人们，你们瞧"（第 11 曲）可追溯到 14 年的一个老想法时（为钢琴四手联弹用的 D 大调奏鸣曲［K.

① "采琳娜"是《唐·乔瓦尼》歌剧中唐·乔瓦尼要勾引的一个农民的未婚妻。——译者注。

381/123a,作于 1772 年]快板),那么这一点对我们来说是一个明明白白的"似曾经历",但对他来说,这肯定既不是有意识的也不是潜意识的联系。

在给恰魁因信几天之后,1787 年 6 月 2 日,莫扎特给他姐姐　215
写信道:

最亲爱的姐姐!
　　你很容易想象我们最亲爱的父亲突然的去世的伤心消息对我来说是多么的痛苦,因为这一损失对我们是一样的。我那时实在不可能离开维也纳(我真想能这么做,以便能有拥抱你的快乐),至于说到我们升天的父亲,再去花精神恐无太大价值。所以我得向你承认,在涉及陈列待售上我和你的看法一致。只是这之前,我还期待着清单,以便能从中作出一些选择。但如果,如冯·尤泡特先生所写的那样,有父亲的安排,那我更想必要地知道它,以便能作出下一步的决定。我只等待着一份仔细的副本,根据其简短的一览表,我将即刻告知我的意见。我请你把这封封好的信让我们真正的好友冯·尤泡特先生转交,因为他在许多事情上已经证明他是我们家的朋友,所以我希望,他会向我表示友谊,在必要的情况下会代表我个人。——再见!最亲爱的姐姐,我永远是你忠实的弟弟。

　　　　　　　　　　　　　　　　　　W. A. 莫扎特
　　　　　　　　　　　　　　　　　　　　维也纳
　　　　　　　　　　　　　　　　　　1787 年 6 月 2 日

这封信的情感内容限于信的开头一句,可是这一句也使人感到不怎么自然,相当勉强,尤其是"去世的事"并不是如此"突然"。4 月 4 日给父亲的信意味着,莫扎特对此必然已有所准备。信件的其余部分则极其就事论事,简明而扼要,要求相当直截了当,不加掩饰。他有家庭

朋友,就是那位尤泡特先生,这位先生本是很想娶娜纳尔为妻的,现在莫扎特命他作为在遗产问题上他的利益方面的代表。这完全涉及到法律上的规定。此外,他是否对他的姐夫和他的姐姐的诚实正派不信任,这一点我们并不知道。至于他耽误了的"快乐":拥抱他的姐姐,我们不相信他这一套。这里他用了他的活动假面具之一,这是一种调和,是他随时可供使用的方法之一。这些东西在我们看来尤不可信。每当他的思想在考虑别的事情之时,那么,什么时候他的思想不考虑别的事情呢?除了考虑与他所谓的同时代人表面的交流之外,哪里曾经在成人莫扎特身上有过某个人的性格特点起到过作用的一点点证明,或者在他心理状态上施加过影响的印象呢!拥抱他的姐姐,对他来说是多么遥远的过去的事。这只要从这一点就可以看出:他此后从未试图再去看她,虽然他完全可以趁他的法兰克福之旅对她进行一次拜访。是否莫扎特曾经见过他姐夫一面,人们并不清楚。无论如何,这两个人肯定没有过共同的东西。

给他姐姐的信的两天之后,莫扎特的鸟——斯塔尔,死在他工作室里的鸟笼中。莫扎特为它写了一首详细的哀歌:

> 这里安眠着一个可爱的傻子,
> 一只鸟——斯塔尔。
> 它还在最美好的年月里,
> 它就得获知,
> 死亡苦苦的痛。
> 我的心在流血,
> 每当我想到它。
> 哦,读者啊!请你
> 也为它洒上一滴泪。
> 它并不坏,

它只是有点快活，

可是有时，也是

一个可爱的不受束缚的小捣蛋，

因而不是一个小笨蛋。

我打赌，它已经升入天堂，

为了赞美我，

为这件友谊的事，　　　　　　　　　　　　　217

而不是为了得到好处。

因为正像它意想不到的

自己流血而死，

它也不会去想到有个男人

会这样美好地去压韵写诗。

　　　　　　　　　　　　　莫扎特

　　　　　　　　　　　　1787 年 6 月 4 日

　　作为这首诗的读者（如果我们愿意把它称作诗的话），我们不得不
想到实在还有更值得的东西让我们洒上眼泪。但我们这里不想去揣
测，莫扎特对这两个死神的不同牺牲品——父亲和鸟儿斯塔尔关系的
区别究竟如何，他可能并没有想到这一巧合，或者，也许还是想到了？
让人感到不合实际的是：他通过去歌颂另外一个替补对象，以便强烈地
不去想父亲之死。莫扎特很喜欢在身边有一只鸟，斯塔尔的后继是一
只金丝雀，在他死前几个小时，他才让人把它从房间里放掉。无论如
何，这只斯塔尔在莫扎特的生活中是起了作用的。1784 年 5 月 27 日，
他用 34 个"克劳采"①买来了这只鸟，这之后与它在一起计有三年。我
们愿意相信莫扎特所记的东西（禽鸟学也不排除这样的可能性），这只
鸟在 G 大调钢琴协奏曲（K. 453）的回旋曲主题中，成为一个 5 小节的

────────────

① 　克劳采（Kreuzer）：1300—1900 年间通用于德、奥、匈的辅币。——译者注。

变奏主题。

　　我们从这一悼词的质量中可以得知,莫扎特不是一个抒情诗人。但这一缺乏文采和价值的东西却比证书和某个发生的情况重要。在处理事情的这几个月里,他内心思考的问题,充满了神秘的共时性①,在他那个"思想总谱"里,《唐·乔瓦尼》、父亲之死、爱鸟之死、五重奏及遗产问题,它们都各自占有一个"声部"②,即使它们之间的意义不同,分量也不同。

　　《一个音乐的玩笑》(K. 522 号)注明的创作日期是 1787 年 6 月 14 日(如今,这组日期序列几乎成了恐怖的暗示),这是莫扎特在得到父亲死亡信息后的第一部音乐作品。《农村乐师六重奏》这个标题是否是莫扎特的编年史家们狼狈地强加的呢,面对父亲的丧事,总还得为后世显示一下还有的那么一点孝心吧。情况是不是真的如此,我们就不清楚了。但这一标题无论如何不是出自莫扎特,这一标题也绝对不适合于这个作品。从他恶意地要使这一作品平庸乏味来看,此曲一点都不纯系可笑而已。这一真正宏伟的讽刺的滑稽模仿的对象并非不合调的演奏(莫扎特恐怕不会去忙于写这样的东西),而是瞎摆弄的外行所作的曲子,奇妙虚构出来的想象力的缺乏针对的是那种劣等作品,不是针对滑稽可笑。事实上,莫扎特这里遇到的同行都想合起来出风头,这些时尚作曲家,前景渺茫的学生,统统是这无情的"玩笑"的牺牲品(讽刺对象)。正因此,他们变成了顺手牵来的人物,从而却变成了典型。曲中所瞄准的集缺点之大成的作曲家,便是那个时代非海顿式和非莫扎特式音乐的虚构出来的总代表。次等的平庸的同时代人顽固地始终不去看到这个伟大的思想。阿贝尔特详细阐释这部作品时,这样写道:"在

①　共时性(Synchronie):语言学上的专有名词,指同时思考。——译者注。

②　此句意即:当时的莫扎特面临着很多问题,都要同时思考,犹如面对一部五重奏,每个问题都像是一个"声部"。句子中的"五重奏"指莫扎特当时创作后遭拒的两首五重奏。——译者注。

音乐中很少出动了这么多的才智,为的却是显示才智的贫乏。"它是一部音乐分析的杰作,从中我们看到,当音乐的有意识的主题(动机)完全不是别的而只是对别的音乐的挑战的回应时,解释者就可能在创作者的内心生活中去寻找这一主题(动机),并获得解释的真实可靠性,这时,科学分析才变成是快乐的。① 至于这部作品产生的秘密,阿贝尔特也并没有深入探讨下去。没有人这样做过,也许因为这个问题的解决不适合于一个理想的传主形象。

　　父亲去世的消息两个礼拜之后,莫扎特写下了此曲。但莫扎特在写下它之前,在头脑里作曲已有了几天了,全曲结构也许早就在脑子里了。父亲去世之后,想起这样一个音乐玩笑,是偶然的还是非偶然的,这个问题当然没法回答。当时曾主宰着一切的列奥波特·莫扎特的死,在儿子心中必然会释放出一种下意识的反应。我们感到,他会有自己已解放的感觉,但这不过是"也许"会有。这一感觉他甚至是有意识有的吗? 他把这种感觉表现出来了吗? 很可能,这部《音乐玩笑》是一个自我治疗,他要么用它来克服自己的痛苦,要么他存在着一种缺乏关心、缺乏哀伤的负疚感,他想要掩饰它。我们无法彻底探究莫扎特内心所受的情感激动的深浅。莫扎特面对父亲之死突然想起了什么呢? 看起来,他想起了他的同行和学生可笑的无能。这样猜想是荒诞的,但并不是不可想象的。但更可能的是,面对父亲的去世,根本有意识地什么都没有想起,他想起的是《唐·乔瓦尼》。

219

　　无论如何,《玩笑》表达的是一种内心的需要,它不可能是受人委托的创作。对他起作用的是时间要快,他和许多艺术家都具有这样的反应态度。《玩笑》在莫扎特的时代上演,这是难以想象的,不符合实际的。它不过是创作者本人的自娱自乐而已。

① 阿贝尔特:《W·A·莫扎特》,第二卷,第326—330页。(但除了直接引语外,此段中的其他部分,作者并未明确表明是阿贝尔特的观点。)——译者注。

写下《玩笑》之后两天,6 月 16 日,莫扎特迫不得已再次短暂地去忙正在很快消失中的父亲的身后事儿。这里,动因并非别的,而是着重于他的遗产继承部分。

最亲爱的、最好的姐姐!

你没有亲自告诉我,我们最亲爱的父亲令人伤心的、我完全没有猜到的去世消息。这没有使我感到惊奇,因为我很容易想到其中的原因。——愿上帝与他同在! 可以保证,我的亲人,如果你愿望自己有一个善良的爱你的和保护你的弟弟,那么在任何时候都肯定在我身上可以找到。我最亲爱的最善良的姐姐! 如果你还生活无着,那这所有一切(我)都不需要。我已经想过说过一千遍,那我会真正怀着快乐的心情把一切都让给你。但是这对你来说是不必要的。相反,这对我自己有好处,这样,我把想到我的妻子和孩子当作了我的责任。

维也纳
1787 年 6 月 16 日

这是一封冷漠的信。对于父亲的去世,再次表明是"没有猜想到的"——仿佛莫扎特从不怀疑他父亲直到最后都是健健康康的。此外,这第一句也具有奇怪的逻辑:对姐姐没有写信,弟弟没有感到突然,只是因为他很容易猜想到原因吗? 这些话是极不真实的,他的心不在这上面,理智也不在这上面,即使下面修辞性的几行也没有改变这一点,这几行还充满了饱满强烈的兄弟之爱。完全相反,这些话只为了引出一个简明扼要的目的,引出暗示,即莫扎特没有想到放弃从遗物中归于他的任何东西,或至少价值相当的东西。这里很可能是他和康斯坦策一起写的。无论如何,有些人喜欢看到这一点,这些人在这里就是要把她的形象①表现得是个很追求物质的人。

① 指康斯坦策。——译者注。

在莫扎特的同意之下,遗产被拍卖。姐夫向他出价1000古尔登。估计这是体面的出价。8月1日,莫扎特写信给他的姐姐:

> 我现在写信,只为了回复你的信(我不多写,写得匆匆,因为我要做的事太多)。你的丈夫——我的亲爱的姐夫,对于他,我要通过你,给他1000次的吻。就像我现在要做的,尽快将这整个事儿办完,为此我接受他的建议。可是有一个唯一的要求,即这1000古尔登给我时,不要用帝国货币,而是用维也纳货币。此外,偿付时是已兑换好了的。下一个邮班我将为你的丈夫寄上我们之间转让或甚至契约合同的文本,这之后我会随即寄奉两份原件,一份由我签名,另一份由他签名。我不久会尽快寄上我为钢琴写的新东西。我请求你不要忘掉我写的部分。说一千次再会。我得结束了。我妻子和卡尔向你的丈夫,向你,问候千次。
>
> 永远是你的真诚的爱你的兄弟
W. A. 莫扎特
朗特大街
1787 年 8 月 1 日

如果在这一时刻有人问:是否他确实还真诚地爱他的姐姐,那么他也许会非常吃惊。他早就没有动过想念(她)的脑筋,她对他来说已经无所谓了,犹如他很少去想到这样一个事实一样——这次通信的契机。父亲,早已在遗忘之中了。如我们所知,父亲再也没有被他的儿子提起过。他答应姐姐寄上"钢琴新作",为此他要求由她寄还他的那个"部分"(指的是父亲遗物中他自己作品的原件),但特别是在千次吻千次问候的中间,为的是那 1000 个古尔登,而且是要用对他更加有利的货币。1000 个维也纳古尔登意味着 1200 个萨尔茨堡古尔登。有了这样的计算法,信件里的情感内容早就变成了并非出自心底的陈腐客套了。但这一客套,根据传统,也包括了他的妻子和 3 岁的儿子卡尔的问候了。

他写道:他写得匆忙。这一点他向来用于他不乐意写的信件的开

头,我们懂他这一套。他"要做的事太多",可是他什么时候没有什么事
要做啊!只是人们永远不知道,莫扎特必须做的是什么,他自己放弃要
做的又是什么。他的脑袋里是否正设计着一个音乐"玩笑",或者他毅
然要交付为宫廷写的对他来说无论如何是轻而易举的小步舞曲。在这
个时候,很可能指的是那部《小夜曲》(K. 525,G 大调),这部作品 10 天
后就完成了(1787 年 8 月 10 日)。也许这是一个紧迫的创作合同,因
为就我们所知,没有创作合同他是不写这类讨人喜欢的小夜曲的。这
些作品大多数适用于贵族家庭的庆典。也许,那些圈子的某个圈子恰
好要莫扎特写这么一首,莫扎特也可从这里赚上几个古尔登。今天,他
也许无论如何靠这类夜曲的 3 首或 4 首就能生活了。这是他最大众化
的作品了。这是尽人皆知的事实,但是,这一点也不会改变出自轻而易
举的但无限幸运之手的即兴创作所具有的极高质量。

　　有很多事情要做:就在创作《唐·乔瓦尼》的这些月份中,莫扎特创
作了他的大部分歌曲。也许,他是通过恰魁因的委托合同才对它产生
222　了兴趣的。这些歌曲在质的方面区别甚大,既有很有价值的,也有绝无
价值的。这些歌曲中也有滑稽讽刺性的模仿之作。歌曲《老妇》(K.
517,1787 年 5 月 18 日)中的一位老妇以嘲弄哀婉的 e 小调抱怨"年轻
的一代":"在我那个时代,在我那个时代,还有正义和公道。"她断言道,
并由摹拟古典风格的通奏低音伴奏,唱的时候还"要带一点鼻音"。哈
格道恩①的原诗(《老汉》)讲的是一个男人。是谁把标题也改了?老莫
扎特还活着,但他已面临死亡了。这又是一次奇怪的巧合:这样一首歌
怎么又产生在这样的时候?这是 g 小调五重奏完成后两天写下的,它
的效果就像创作了悲剧后即去写了一出羊人剧②一样。是痛苦后的一
种解脱?

① 哈格道恩(F. Hagendorn,1708—1754):德国诗人,详见拙著《德国文学史》,第 112
　页。——译者注。
② "羊人剧"为希腊戏剧中由森林之神担任合唱的滑稽剧。——译者注。

莫扎特重要的歌曲产生在创作《唐·乔瓦尼》、遗产事件、搬家和写作两部五重奏的这个时期(C 大调五重奏还写于舒勒大街,g 小调五重奏已写于朗特人街),同时也就是说,产生于他开始有经济困难的时期及写作了《小夜曲》和《玩笑》这个时期。f 小调的《分离》(K. 519,1787年 5 月 23 日),根据的是一个叫克拉默尔·艾伯哈特·卡尔·舒密特的一首阴森森的诗。舒密特是某城的专业委员和作战会议委员,是格莱姆①的朋友,显然是鬼魂浪漫派的先驱者,尽管价值不高:

> 上帝的天使在哭泣
> …… ……
> 在吻中,这永恒之物
> 咬到了我的嘴唇之上,
> 它对准了我和你!
> 这嘴唇上的永恒之物,
> 我已经到了鬼怪出没的时刻,
> 它警告地告知我,
> 露易莎忘记了我。

莫扎特的音乐使人清楚地预感到了舒伯特。在他的下一首歌曲中也同样如此。在这首歌曲中又讲到了露易莎,但这一次用的是 c 小调——《当露易莎焚烧了她不忠的情人的信件时》(K. 520,1787 年 5 月26 日,由有个不忠的情人的嘉勃里艾尔·冯·鲍姆拜克作词)。在这些歌曲中,尤其在极美的《夜晚的感受》中(K. 523,1787 年 6 月 24 日,由约阿希姆·海因里希·坎帕作词),莫扎特的谱曲远远地脱离开这些歌词本身,当然这些歌词的文学性也实在太差。莫扎特的歌曲创作突进到了一个新的完全没有期待过的领域,把浪漫的内容进行戏剧性的表现。这是一种提升了的经常是正在渴望的激情。这些诗肯定不是久

223

① 格莱姆(J. W. Gleim, 1719—1803):德国 18 世纪洛可可诗人。——译者注。

久地去寻找的,而仅仅是偶然看到的,并且是在各种不同的文学年鉴中看到的,就像这些年鉴当时流通的那样。但也可能选自已有的歌曲集(其中有一部叫《普莱塞河边歌唱的谬斯》),不少作曲家都曾从这个集子中选出歌词。在歌词的选择方面,莫扎特并不比水平比他差得很远的同行们要求更高。如果我们观察一下,他是怎样把这一切谱写成音乐的话,那我们必然对他感觉纯诗价值的能力直截了当地加以否定。当然,《宫廷诗人攻不破的堡垒之歌》(K. Anh. 25/386d,1782 年 12月),以"啊,卡尔帕,你的脚下在雷鸣"开头,莫扎特在为它谱写了 58 小节后还是搁下了。他虽然感到此诗"庄严崇高","美",但"过分地华而不实了"。

在完成《唐·乔瓦尼》前的莫扎特最后一个作品,这也许也是最后一次中断《唐·乔瓦尼》的作品,是 A 大调钢琴和小提琴奏鸣曲(K. 526,1787 年 8 月 24 日)。关于此曲的产生正如关于它的使用目的一样,我们所知甚少。这是不是一个合同委托的创作?但它是为谁而作?这首奏鸣曲对我们所起的作用,犹如呼吸的间歇,是《唐·乔瓦尼》这样大型戏剧前的内向节目,尽管用了这个调,但这首奏鸣曲并没有先采用《唐·乔瓦尼》中的任何东西,相反,它再次完全从歌剧《唐·乔瓦尼》引开,在我们看来,甚至在行板的 D 大调转至 d 小调,也和《唐·乔瓦尼》的行板不同,犹如另外一个小调。莫扎特这首奏鸣曲是为他自己而写的吗?这时,《唐·乔瓦尼》还远未结束,过几天还要进行布拉格之行,经济问题还没有解决好。我们对如下的假设有足够的证据:他是属于这样一种类型的人,这种人工作越密集,便越促进他的工作,以至他们欢迎又添上来的工作重担。但也可能情况不是这样。也许,来了某个小提琴家,他在下个礼拜四要为他的音乐会奏上一首好曲子,于是对他说:"喂,莫扎特,您能不能……"莫扎特当然能。这首光辉的作品是他最重要的奏鸣曲之一,但这并不意味着它不是在短短几个钟头里谱写出来的。出于助人为乐!

在出发去布拉格之前不久(1787 年 10 月 1 日),莫扎特的朋友、治疗医生、维也纳公众医院 3 个主任医生之一,西格蒙特·巴利沙尼去世了,才 29 岁(1787 年 9 月 3 日)。这年春天,在莫扎特的宾客题词留念薄里,他还在写上了自己名字时附上了一首诗(这个"宾客题词留念薄"是容易误解的,它其实是介于诗集和来宾题词纪念册之间的东西)。在这首诗的下面,莫扎特现在却记述道:

> 今天,这一年的 9 月 3 号,我是多么的不幸,完全突然地因死亡而失去了这位高贵的男人,最亲爱的最好的朋友和我生命的拯救者。愿他如意! 但是我,我们及所有深深认识他的人,我们大家将永不会如意了,直到我们能幸福地在一个更好的世界上再看见他,并且永远不分离。
>
> 　　　　　　　　　　　　　　　　　　　莫扎特

我们在这段时间里,对莫扎特书信表述中过分的感情已经习惯了。这里又出现了同一个"想法",在涉及哈茨费尔德伯爵之死述及最后一封给父亲的信的真实性时,这样的陈词滥调我们已见得足够多了,同样多的是"最亲爱的最好的朋友"。如果我们要测一测这一几乎是自动化了的格式的客观真实性和诚实性,那么我们也许得问:莫扎特究竟有多少"最亲爱的最好的朋友"? 实际上,他这样的朋友一个都没有。至少在哈茨费尔德伯爵死了之后,我们对他和别人之间的友谊程度一无所知。医生之死也使他感到"突然",这一点,也并不使我们奇怪,因为每一个死亡对他都是突然的。去想别人的健康,这不是他考虑的事情,除了康斯坦策是例外。但无论如何:用了"生命的拯救者"这个附加语,而没有去动用他最高一级的熟练用语的词汇库的其他字眼,确已表示了这一记述对已逝者的尊敬了。让我们想一想吧,莫扎特对他的父亲都没有献上这样一句悼词,而莫扎特对他的父亲是更该多多感恩的。我们无论如何可以猜想到,他并没有好好地去想过那个"更好的世界",他希望在那里再见到他们,和他的朋友"永远不分离"。我们敢这样说,在

创作《唐·乔瓦尼》那段辰光，已经没有人再和他亲近和要好了，除了康斯坦策。莫扎特相信，她是和他好的。

　　达·蓬特是何许人？为了正确评价他，我们应该尽可能地忘记莫扎特传记家们对他的评述，而这几乎是不大可能的。他到处以"闪闪发光的人物"形象出现，这当中，虽也有不同意的反对成分和"颇表怀疑"之声，但总体上还是对他抱很有利的看法。但对他的看法的含意也是很模棱两可，以至难以确定它的真实内涵。甚至从"性格动摇"（艾利希·瓦伦丁语）到因艳遇与女性的绯闻而成为毫无"廉耻之心的"投机分子（舒利希语）等等都有。但人们总想到他的有益方面，尤其想到他对莫扎特后世的名声所起到的作用方面。但也有的地方大多很隐蔽地却很清楚地表现出他的反犹情绪，这种情绪倾向早在他改变宗教信仰时就已经有所表示，当然，功利主义的动机也硬算到它的名下了。实际上，采纳达的大主教蒙希纽尔·达·蓬特，已经建议 9 岁的他进行洗礼了，但机会直到这个时候才来，即父亲——这位皮货商人吉莱米亚·柯内利亚诺已成了鳏夫并决定娶一个天主教徒为妻时[1]。1763 年 8 月 29 日，他自己及前妻的 3 个儿子受了洗礼，其中就有那时 14 岁的艾马努埃尔，大主教决定他以后做神父。根据习俗，他必须为他取个自己的名字，于是就叫劳伦佐·达·蓬特，并为他支付所有生活和学习的费用。

　　1773 年 3 月 27 日，他接受了圣职仪式，但他从来没有履行过神父之职，恐怕他也全乎不适合做这个工作。相反，他也许极适宜去做一个教育工作者，他在意大利委尼托区的各种不同的学堂里，干教师的工作获得少有的成功。他显然懂得去激励他的学生，并向他们介绍他自己通过努力同时已掌握了的领域，如古拉丁文学、意大利文学和法国文学。他成了启蒙运动的追随者，成了卢梭的崇敬者，并且同

① 　保罗·莱卡达罗：《劳伦佐·达·蓬特的莫扎特歌剧脚本》的引言。米兰，1956。

时做同性恋中的女的一方,他有这样的风流韵事。不完全清楚的是,这一双重生活的哪一个方面最后迫使他逃亡他地,是他和一位地位很高的和他生了一个孩子的威尼斯女人呢,还是那公开的争论? 这次争论是1776年在他和他的特莱维索的学校里的学生们之间进行的,争论的问题是对现存社会秩序的怀疑。具体的问题是:通过教会和国家,文明是否使人更幸福,还是并非如此。不管是何缘由,他先躲身于他威尼斯的(或他其中一个的)情妇那里,并从那里前往葛尔茨,后来在那里他也感到对他不太平了,就前往德累斯顿。在那里,"萨克森宫廷诗人"卡泰里诺·马措拉,这位后来的《狄托》的脚本作者,让他加入到自己新的创作工作中去。1782年,达·蓬特带着给萨利艾利的推荐信前往维也纳,他终于在那里被聘为脚本作者,并在那里呆了10年。他在他的"固定常客"(阿贝尔特语!)魏茨拉男爵那里认识了莫扎特。莫扎特多次向他的父亲但却仅是暗示式地告知过他和达·蓬特之间的结识,并向父亲表示过这样的希望:会在这里和某人共同合作。除此之外,我们就不知道更多有关这一重要的艺术上的关系了。因为达·蓬特自己的生平回忆录①,尽管值得一读,但不怎么可信,并染有显明的求名的虚荣心。

　　达·蓬特在他30岁后为莫扎特写3个歌剧脚本时,他不仅同时还为其他人写各种不同的脚本,而且还有别的职业,并且运气时好时坏。当1790年列奥波特二世进行土耳其战争时,在维也纳的音乐活动、音乐演出受到了限制,达·蓬特便成了第一批牺牲者之一。他先是到了特里斯特,在那里他爱上了一个年轻的英国女子,名叫南希·格拉尔或克拉尔,带着她前往巴黎,接着又去了伦敦,并在那里一呆就是13年,在那里他为二流作曲家写了些歌剧脚本。1805年,他和南希一起移居美洲。这其间他变成了一个完全两样的达·蓬特,他大多情况下生活在纽约,当了语言教师,一度甚至在哥伦比亚大学当过教授。他和南希

227

① 《劳伦佐·达·蓬特回忆录》,纽约,1829—1830。此处所用引自吉赛普·阿尔玛尼所著《回忆莫扎特歌剧脚本》,米兰,1976。

共生育了 4 个孩子。他有一年之久心情不悦,因为 4 个孩子中去世了一个。当年的风流汉这时已变成了模范丈夫和充满关爱的家庭中的父亲。他 1838 年去世,享年 89 岁。

我们扼要地描绘了这一轮廓,为的是展示一下多变的、一开头肯定不是"没有瑕疵的"、但越益坚定的、有信心的、最后是毫不气馁的人的一生。直至其人生的顶峰,他的一生还有几近 50 年光阴。他命运多舛,常常越变越坏,却永远信心十足,从不屈服。他和那时无数的风流汉的生平不同。他的一生,特别是早年的转折,没有为了去变成大人物而去全力打拼,他只为了生存,在生存中找道路。晚年他在美洲,我们看到他作为一个小人物和过去意大利人居住区的小人物混,他冷静地忍受自己社会地位的下降。当然,在他的记忆中,依然保持着曾经有过的光辉往事。他对他的小小胜利和成就说得夸张过分时,我们不要为此而生他的气。莫扎特的光辉也照到了他身上,照到了他最好的(或者说得更明白些),他唯一好的歌剧脚本作家身上。

莫扎特和达·蓬特在何处碰头,他们的对话怎样形成,他们争论了,还是很快意见一致了? 这个"威尔士人"对这个"德意志人"有好感吗? 对于这一切,我们一无所知。我们只知道,在总谱里有脚本的一些校正,有极少的台词或导演指示的改动。这些地方我们没有把握的是,作曲家是否在改动时请教过脚本作家。此外,我们就没有什么怀疑的东西了。在我们的心中,却想有他们商讨时的简短记录:莫扎特也许坚持要改动某处,比如压缩,比如照顾到这一位或那一位歌唱演员,他希望加上一段,作为展示其歌喉的借口。我们也不知道他对达·蓬特写的歌剧脚本评价如何。《唐·乔瓦尼》首演 40 年后,康斯坦策曾说过:这部歌剧是他评价自己所有歌剧中最高的。我们对此毫不惊讶。但是:我们并没有听到莫扎特自己说过:"歌剧《唐·乔瓦尼》是我至今写过的最好的。"

对我们说来,莫扎特是个永远的沉默者,只在消遣中说话,只在他的

作品中表达一切,而他的作品不是由他——创作者自己,而完全由其他东西来说话的。他就这样为我们建造了一座又一座大厦,看起来,他后来就再也不去回顾它们了。他有时也会面对自己过去的这一个或那一个作品,比如面对在法兰克福或斯魏青根的一部歌剧演出,比如一部过去的落到了自己手里的手稿。这个时候他就要表示一下其质量之"高"。他肯定对这一部或那一部作品表现过自己的满足,但是在维也纳人莫扎特的表白中,是完全缺少赞扬的最高等级的。这不仅是对他自己的作品,而且也针对其他人的作品。比如说,他怎样看待格鲁克?他对海顿的敬重是有分量的,但哪部作品,哪一乐章,哪一短句,哪一音型使他感动了?他对他的哪部作品真的感到自傲?他在别人面前演奏过哪部奏鸣曲的乐章或哪一部歌剧的咏叹调?他甚至在完成了他的伟大作品之后,也从来没有过这样的感觉:"为这个世界献上东西了。"他从不停步于他的成就之上,而是一直写下去,他只听从心中的必要性。在他的作品编年史里,至少在形式上,他对要占整个晚上演出的作品和其他不同类型的作品都看成一律平等,他并不写作品演出效果编年史。在听到布拉格的街头每个人唱着或用口哨吹着他的《费加罗》时,他肯定表达过自己的欢乐。作品获得如此成功,变得如此家喻户晓,这对最崇高的天才都不可能是无所谓的事。但是,他能或他该从中得出什么样的结论呢?

　　《唐·乔瓦尼》获得了巨大成功之后,他又一次在日程上转向几首歌曲的创作。其中第一首标题叫《献给小弗里德利希的生日》(K.529,1787 年 11 月 6 日),讲的是一个"小男孩,温柔年少",他"听话地去上学、去教堂",此外总做好事,最后得到上帝的赐福。没有效果,音乐上同样没有,仅有一节的一首歌,非常无趣无味,F 大调。在那么一个受到了惩罚的大放荡者之后①,来了这么一个小的模范儿童,这使我们觉得像一个玩笑。是个玩笑吗?事实上,我们真的有这样的感觉,仿佛莫

① 此处指《唐·乔瓦尼》中的主人公。——译者注。

扎特已经抹去了创作过程的痕迹,从而要求我们,去接受一个强而有力的独一无二的成功之作,去把它当作一个由其创作者解开的和孤立开的谜来对待,并且(要我们)不要去思考他的事业心的程度,犹如他自己也不去思考他死后在人们的记忆中的长存一样。

我们当然不能这样节制自己。尝试跟踪一个创造性天才的创作痕迹,哪怕仅能看到极少的一点点,都使我们满足了,我们把这当作不带任何功利目的的工作。在我们的概率中,我们已把这一尝试的失败估计进去了,成功的解释者是不会有的。

在《唐·乔瓦尼》中,我们也接近不了莫扎特。如能发现很少一些信息,我们就须对此表示满足,我们把这里或那里的一段总谱当作依据,去分析他的创作过程及创作者和他的创造的关系,因为这是他的创造,不是达·蓬特的创造物。达·蓬特提供了一个好的框架,有些地方也不乏诗意的闪耀,戏剧结构上也几乎是完美的,在清宣叙调中有很机智的台词,虽然在个人的行为动机上有粗糙的插科打诨,但也富有那么一些段落,在这些段落中作曲家可以自由地不断地调整和所提供的材料之间所存在的距离。这就是:要么在叙述上停留"在事情本身",要么离开这个事情,仿佛"对位"般地,促使歌剧产生其他的层面,在这些层面之下,把台词当作引发性的因素。莫扎特看到了这两个层面,从而为作为一种体裁的歌剧制造了一个新的维度。

当莱波莱罗在他的《"芳名单"咏叹调》里,为他所谓的主人特别喜欢的女人类型寻找相应的音乐音型时[1],如褐色人种"彬彬有礼",黑色人种"坚定不移"(我们感到奇怪,他的主人也喜欢"坚定不移",而他是根本不需要"坚定不移"的),那时我们就想到:在自然音阶的下行中有讽刺滑稽模仿的成分,而这一成分通过半音阶上行的金发女人的"甜美

230

[1] 《"芳名单"咏叹调》(或"花名册"咏叹调)是莱波莱罗唱的他主人玩弄过的一千多个女人,都登入花名册的咏叹调。"莱波莱罗"是《唐·乔瓦尼》中主人公的仆人(男低音)。所提及的花名册咏叹调出现在第一幕,是一首名曲。——译者注。

温柔"重又被平衡了。不过:这里谁在讽刺滑稽模仿? 这里看起来只有遗传学标志方面的记谱,这个正进行描述的窥谣癖莱波莱罗,提高了这些标志所具有的分辨力。这里,不仅对女性的臆想的形容词集中地谱写了出来,在这后面,莱波莱罗还表明了地主老爷们色欲的极一般化的视角。我们可以想到,他的主人有一点较细致的类型学方面的知识。莱波莱罗自己从来没有对此精确地下过定义,他的一切来自经验(迫不得已,多数是被动的性质)。在莫扎特的研究著作中,他大多被表现为虽狡猾聪明,但也是个谄媚的胆小鬼,同时是个他主人随意驱使的没有自我意志的家伙。他的名字可以从"兔子"引申出来,或者也可以从"快乐的玩笑"引申出来,在他的《"芳名单"咏叹调》里——而且不仅在这首咏叹调里,这两点都表现出来了。这是富有双重诚实的一场戏,因为在这一场里他向可怜的唐娜·艾尔维拉劝阻,这是为了她,但是艾尔维拉对于这一切当然不想一听。他另一方面继续为他主人服务,并试图同时减轻他主人的压力负担①。无论如何,我们这里感觉不到"这小伙子的机灵的嘲讽"(阿贝尔特语),也感觉不到莱波莱罗是个"笨蛋蠢货"。他对答如流,他是个既有心又有脑子的人,他企图使他所面对的叫他遗憾的人,从迷惑中解脱出来,严肃认真地强调,通过主音上的八度音。您知道他的所作所为——他向她再三叮嘱,用的是他真正精疲力竭的大调辞令:"您自己明白,我的太太,他搞的总是那一套。"这里有智慧、有理性,莫扎特严格守住台词,这时他自己也变成了莱波莱罗了。

　　莱波莱罗就是这么个人,既被榨取,又不可缺少。我们总有这样的印象:他首先企图教育他的主人,用的办法就是不断威胁:他要辞职。在主人毁灭时,的确最能表明他的诚实正直:他恳求他快拯救自己,为他灵魂的得救而进行自悔(而与此同时,[作曲家]也赐予了他 d 小调了)。插科打诨的"噢不"——他恐惧地喊出来的,最后变成了"Dice di

231

① 上述描述均见《唐·乔瓦尼》第一章:唐·乔瓦尼诱引别人的未婚妻,艾尔维拉追踪而至。——译者注。

si!"（"后悔吧！"）。这里显然没有以眼还眼，以牙还牙。① 我们该学会尊敬莱波莱罗（只要我们直到现在还没有这样做）。我们尊敬他身上的什么呢？尊敬他身上的那部分莫扎特的自我。因为这样一种"存在"是这样一个角色从来没有过的，在这个人物身上并未隐藏其创作者的毫无定见。

我们当然得问：这样的结局之后②，莱波莱罗将来还会去帮他人做这样的流氓行径吗？在莫扎特的歌剧里，根据心理学概率所涉及的全部问题之中，这仅仅是个次要问题。《女人心》中的两位新娘会与她们心灵清净的有教养的绅士幸福吗，在她们进行了她们怪诞的打扮早已各自爱上了对方的追求者之后？这样的情况触及得太远了吧？我们是仅为了音乐的缘故才不能忍受，还是音乐在这里才使心理的东西成为可以理解的呢？

让我们在其他形象中找寻线索和论据吧，当然首先在唐·乔瓦尼自己身上寻找。虽然他不是莫扎特的创造物，因为这个形象来自达·蓬特，而达·蓬特又根据的是贝尔他蒂，贝尔他蒂又根据的是蒂尔索·特·莫利拿，而莫利拿创造了他，根据的是传说。这个形象又出现在西班牙戏剧文学之中，他是个反面的没有信服力的但却是有魅力的人物典型。他行为特别，这个唐·璜·台诺利奥，在诱引了乌洛阿市司令长官的女儿后，杀死了司令长官。只有通过莫扎特，这个人物才成为一个原型，成了个众所周知的形象，成了个专门勾引女人的典型化了的专门用词。作为这么一个形象，只是太经常地遭到曲解。

只有通过莫扎特，他才是可想象的，如果我们要想起这个形象，我们想到的只是莫扎特所创造的。这个形象从来就不与一个词联在一起。像哈姆雷特这个原型，每当他思考存在和毁灭，这个原型就打开了

① 此段情节见《唐·乔瓦尼》第二幕下半部，"石客"赴宴，并促使唐·乔瓦尼入地狱毁灭。——译者注。
② 指歌剧中主人公唐·乔瓦尼遭到了毁灭，进了地狱之后。——译者注。

一个远远超出他自我的思想世界,后来还有其他人也投入到这个思想的世界中去。唐·璜却并不思考什么①,"思想"不是他的事情,他的事情就是去经历自己的存在,"自己的存在"就是"无所顾忌"。用文字客观上是没法把握住他的,就像他从来不用文字来把握自己一样。

没有人站在他的面前,会把他想成是个思考的人,或者想成是个讲究措辞的人;会说出"来安慰我吧"的人(更不会说出:"哦,减轻我的痛苦吧,让我们幸福地在一起吧!"),我们想得更多的是他的音乐表现特征,是在他连续不断的 d 小调——模进的"不,不,不,不"中,在他毁灭前最后的拒绝忏悔中,或者在他少有的用引诱性的 A 大调"就让我们手牵手"对采琳娜的诱惑中。我们在自己的眼前还从来没有过他可视的形象,如果我们真想当面看一看他的话(在丹麦哲学家克尔恺郭尔那个时代还没有唱片,他听歌剧最喜欢在大厅里,而我们现在有唱片,了解了他的形象,他有光光的小胡子,光光的上装领子,膝下扎起的灯笼裤,在唱片的封套上总令人作呕地印上了他的形象。)我们所了解的他虽是个令人窒息的东西,除此之外,就只是他到处欺骗人引诱人的一点点断片印象,而且是并不使他幸运的片断:已经将近结束了,幸福女神已经离开他了,只是他还没有看到这一点,而是在其他人的陈述中揭开了这个人物的梦幻和梦魇,揭开了这个大恶魔的几乎全部所作所为②。

在音乐上,这个人物是多线条的。在他身上,有很多可以谱成曲子的地方:他是好家庭出身的别墅主人,准是个小贵族,但却不是个正派绅士,诱引女性的人总归有些不体面的事情,虽不是有关暴发的事情。比如,那位老司令长官,就算是个鬼怪,也要邀他赴宴,尤其是,他站在仆役的旁边,而这位仆役却要在听不明白的命令之下转述请求。他也不会谈钱,如在宴会一场,他用加强的语气让我们及所有

①　此处原文用的是 Don Juan(唐·璜),因为这一形象源于西班牙,而在西班牙语中,不用意大利文的"唐·乔瓦尼",而用西班牙语的"唐·璜"。——译者注。

②　在整部《唐·乔瓦尼》中,唐·乔瓦尼的引诱对象(除了出场时已被引诱的艾尔维拉之外)都没有让他得手,此处所描写的几乎就是这部歌剧的一个梗概。——译者注。

参加宴会的人明白，他能支付这所有的美食享受（仿佛我们会对此表
(233) 示怀疑似的），然后，他阴险地并且不断地说明他仆人如何偏爱甜食，
而这位仆人正是他一直颐指气使地不断折磨虐待的对象。但我们必
须问：他真的这样做的？ 或者，他做的仅仅是所说的话的极窄极有限
的表层？ 莫扎特在他自己的解释中暗示过，在这一场，在场的还有些
不知名姓的太太。也许在布拉格和在维也纳的最初几场演出中是这
么演的。但这一完全哑剧式的合乎逻辑的大场面，还不足以解释音
乐宏大的展开，还不足以说明雄伟的终场性质、乐队的全部投入及所
有宴会场面中这一场宴会场面的光辉明朗的 D 大调。所有这一切看
起来有其他原因，即在这一切后面隐藏着的命运。这样大场面性质
的全力投入，仿佛象征着这是一个时刻：即在毁灭前，在感官享乐中，
最后在人世逗留的时刻。主人公至少意识到会有毁灭的一天，但他
还没有预感到是在现在，但是我们观众却马上要看到他的毁灭了，而
对于这一毁灭，作曲家估计是为之高兴的。在这样的场面中，在强有
力的音乐绝对支配一切的情况下，歌词本身，就像是一个不起眼的通
奏低音了。

　　莫扎特和他的这位最重要的主人公的一致性的程度，我们还要研
究，但这之前，还得研究一下唐娜·安娜。在我们面前，她是一个最大
的秘密，一个无法解开的谜。根据字面的意义简直是讨人嫌的，她介乎
爱哭的女子和复仇的天使之间。她客观上使人产生如此矛盾的心理，
以致于引起了一次真正不同的阐释诠注，这当然和莫扎特没有一点关
系。E·T·A·霍夫曼①，他是第一个把唐娜·安娜对她的诱引者加
上了怀有无法控制的热烈感情的人。事实上，在我们看来，她经常有不
断的过度兴奋的激情，她从来不说从容的语言。对于霍夫曼及后来的

① 　E·T·A·霍夫曼(1776—1822)：德国浪漫派作家及作曲家，因钦佩莫扎特，所以在他
的名字上加上 Amadeus，即名字缩写"E. T. A"中的"A"。——译者注。

一些人来说,这更多的是一种一般的情感上的陶醉,音乐却使解释者陶醉了,这种陶醉又激起了他们的想象力。今天我们也并没有什么两样,我们被迫用心理学的范畴来折腾,并且在音乐中去寻找相关的证据。当然,她语言上的善于辞令远远盖过她所说的话语的信服力,以致于我们最后要给她加上另外一个动机,这个动机不仅仅是因为她失去父亲的心中的痛楚,而且还有:她已经迷恋上了杀死他父亲的杀手——这个诱引了她的男人了。至于对她强奸,或者近乎类似的企图,我们是不相信的。唐·乔瓦尼不是个要去强占点什么的男人,他要的只是他唯一真正掌握的那套艺术的果实①。用她的音乐来辩解,那么女儿之爱的动机在这里也太微弱了(事实上,这从来没有说服力,即使考狄利娅对她父亲李尔王的爱也是如此)。她的音乐仅是他们的借口,因为此中有两首极妙的咏叹调及暴露真情的伴奏曲"唐·奥泰维奥,我死了……"(第10曲)。在这首曲子中,她用同样客观上极度的、主观上不间断的激昂的出色技巧唱了四个小调性,就像在寻找那样一个调,用这个调可以表达极端的奇妙,但一切犹如耳语,仿佛她不仅仅对她的唐·奥泰维奥,而且也要对她自己,隐瞒那根本的东西②,而这一点她也真的做了:因为对作案的那个夜晚的描述——这事情虽然刚刚过去,已经太晚了,无论如何比我们所提的问题晚了。唐·奥泰维奥也许对这个回答感到害怕③,而她的回答也并不叫人感到满足。对唐娜·安娜的音乐描绘是由铜管乐器突然的c小调和弦引出,并由弦乐器以上行三度强力的"渐快"所支撑。在我们听来,这透露了命运刚刚经历的重大瞬间。她也许很想抓住这个瞬间,她一开始有力地抓住诱奸者的衣袖,以致于这个诱奸者竟奇怪地无法挣脱。唐娜·安娜在撒谎吗?我们不能真正地相信她在那个晚上(不是那同一个晚上吗?)把唐·乔瓦尼当作了她的未婚夫唐·奥泰维奥了。尤其难置信的是她的未婚夫,根据他的素质,

234

① 即唐·乔瓦尼不会去强占,他会用他的引诱艺术使女人甘心受他诱惑。——译者注。

② 《唐·乔瓦尼》中的唐·奥泰维奥是唐娜·安娜的未婚夫。——译者注。

③ 剧中,唐·乔瓦尼晚上闯入唐娜·安娜卧室。事后唐娜强调不速之客要强暴她,唐·奥泰维奥追问:不速之客有否得逞。——译者注。

他会半夜三更穿着睡衣偷偷进入她的闺房。在这样的冲突中,唐娜·安娜的戏就变成了一出内心的独角戏了。

唐娜·安娜带着我们进入一个猜想的游戏,有无限的猜想,却只有有限的解决可能。这涉及的是那一仅是暗示的仿佛不能允许的情欲瞬间。这怎么得到解释,一个姑娘怎么能久久地紧抓住一个身强体壮的男人,一直抓住他到她父亲赶来逮住这个诱奸者?她享受了她被劫夺的贞洁,以致于她不愿让劫夺者再走吗?除此之外,她的父亲和她的诱奸者最后似乎都是田庄的邻居,难道他的坏名声没有让人到处谈起过吗?单单在西班牙就有一千零三个牺牲者,难道在这个地区就没有其中的几个①,难道她的未婚夫对此也一无所知吗?

235

对于唐·奥泰维奥我们也不感到他有多有趣。这位缺乏幻想的规矩的小青年,我们看他不像是个有主见的热情的姑娘的未婚夫。虽然肖伯纳认为他会娶她,并且会和她生 12 个孩子,可是在这里就像常常发生的那样:肖伯纳对效果的愿望战胜了真实性,没有东西可以暗示婚姻的幸福和被赐予孩子们的福分。于是唐·奥泰维奥行动起来,一方面完全依附于他的未婚妻,另一方面他的悲剧恰在于他根本不具备她那样的心灵生活。这是较难令人置信的,即达·蓬特要让他看起来可笑,但我们不得不这样去看他,甚至要取笑他,取笑这位"所有新郎的新郎"(阿多尔诺语)。而且首先要嘲笑他的是:他喘着气听着(对他说来)已来得太迟的恋人的小调叙述,并用他的大调喊出"天啊,我们还活着"。看起来从而可得出一个错误的结论,仿佛他,相信了她的贞操之后,都不想再听什么他对她还能怀疑的东西了,并且她确实没有向他说了更多,一再从她口中说出来的只是她的下意识的东西。它们用的不是语句,而是语气。当然不是永远可以

① 在《唐·乔瓦尼》第一幕,唐·乔瓦尼的仆人唱的《"芳名单"咏叹调》里,提到他的主人光在西班牙就引诱过 1000 多个女人。——译者注。

听得懂,而且还是并非一直叫人高兴的事。比如说,在 F 大调咏叹调
(第 23 曲),在经过曲"torse un giornoil cielo ancora sentirà pietà di me"
(这个句子译成德语只能语法上很勉强:"让我们希望上天会原谅,它
曾经也是我的",请注意:这还是最好的译法!),这是一句怪异的花腔
经过句。在唱这一句时,"sentirà"的 a—a—a—a—a 延长到九个半小
节,一直延到主调的四六和弦为止。柏辽兹是非常崇拜莫扎特的,但 (236)
对于这个花腔他却不能原谅。他写道:"唐娜·安娜这里看起来擦干
了她的眼泪,并且一下子就委身于不光彩的行乐。"他觉得"可耻"这
个词还不够有分量来"严厉谴责这个地方。这是莫扎特对热情、对情
感、对良好的鉴赏和健康的理智犯了一个可以从艺术史上引用来的
最丑恶的最荒唐的不负责的罪行之一①"。这是个严厉的判断,而且
是一个浪漫主义者的评断,这位浪漫主义者不想承认莫扎特无保留
地去适应的事实。估计是特蕾莎·莎普丽蒂要展示一下她的能耐,
而阿洛西亚·朗格(这位维也纳的唐娜·安娜)也同样想如此。② 但
尽管如此:我们也不想否认,这里莫扎特思路乱了。这里的确涉及到
的是对女歌唱家所付出的代价,对于这样的代价我们有时是得容忍
的。我们意识到唐娜·安娜所迫切要做的。在她这个角色里,在语
词和音乐之间存在着极端的对位。在歌词里她悲号她父亲之死有两
个地方,然后说及复仇计划。音乐上,她完全经过了两个世界。但
是,是什么世界呢?

　　这个我们不知道。在我们的阐释尝试中,虽然被判定为失败,但我
们还是过渡到心理学的理性之中。我们只能按角色的行为动机来进行
归类。这就是说:我们和音乐-戏剧事件平行地建造了一个逻辑体系,
使它动起来,我们被动的幻想就保持在这个逻辑体系的轨道之上。容
易理解的是,唐娜·安娜对主人公的仇恨之爱的情感是胜过对某个人
的令人困乏的悲痛之情的,这"某个人"我们只在夜晚的黑暗中把他当

① 柏辽兹:《生平回忆录》,慕尼黑,无年月日期,第 68 页。
② 指特蕾莎·阿洛西亚在扮唱唐娜·安娜时过于展示歌喉,以致忘记了"规定情境"
　了。——译者注。

作濒临死亡的人,后来又把他当作鬼怪的①。而与此同时,我们不断面对的是诱奸者的吸引力,即使他没有出现在舞台之上。我们的所听所见为音乐所控制,有时升到了最高处,但它依然并不只是被动的接受,而且在人物行为可能的和事实上的、潜在的和必然的原因面前,还引起了我们的联想。音乐的超凡的质量,正在于它强大的感染力的多层含义性上。如果我们问:这个音乐怎么样,如果莫扎特有意识地要表现唐娜·安娜对唐·乔瓦尼的激情,那么我们得出的结论是:这个音乐就像她一样。莫扎特的戏剧性音乐,不会去阐述行为的动机,他的音乐不是为之伴奏,他的音乐不追随歌词,而是向歌词提要求,使歌词引向、转化为音乐的生活的寓意层面之上。具体描绘声与象的文学可以通过情绪、心跳、呼吸抑制的瞬间的暗示,或通过表现所描写的未来情景的暗示来理解音乐,就像费加罗咏叹调"别再做那花蝴蝶"里圆号的三连音那样。但是这样的音乐永远不是标题音乐,这样的音乐在摇震着,它由情节的一定的点出发,然后进入那个绝对音乐的领域,在这个领域里,它首先抓住、看到的是人类的热情,然后再去比喻具体的情节。叔本华说得对:没有"在绘画的"作曲家(当然,对他来说,罗西尼也属于这个范畴,两人都被利用来反对贝多芬和海顿。可见,人们对天才用言语表述音乐是不能过分当真的。)

　　没有"在绘画的"作曲家。可是正好有一个,他构建他自己的情节事件,并以放在面前的脚本可以解释的变化为根据。这就是那种使不可信的和完全不真实的事物,变成可信的和真实的音乐。因此,不言而喻,一旦情节事件通过把单一维度的歌词谱成音乐,便不能用语言来进行描写了。正是音乐,是它在解释着,阐明着,激动着人,使人平静和让人安宁。人物(经常是女性人物)在"蒸馏罐"里——心理的最前期的想

① "某个人"指唐娜·安娜的父亲,"主人公"指唐·乔瓦尼。父亲后来死了,他最后又变成了鬼魂——"石客"。——译者注。

象中，在音乐中才变为现实，也就是说，变成了莫扎特的音乐。这在他之前没有过，在他之后很久也没有过。我们只要用一只手的指头就可以列举能把他们的人物的行为动机和心理冲动完全化为音乐的作曲家，在这几个作曲家中，莫扎特是头个这样的作曲家。

所以我们，在瓦格纳以前，即使在最优秀的歌剧脚本里，也从来看不到与音乐完全效果对等的的"苗子"，我们看到的总是音乐总谱展开的"诱因"。就像乔伊斯的《芬尼根的守灵》①，一行歌词恐需用有好几个行语表的总谱。为了彻底研究像莫扎特这样的音乐的深度，那么它是不能仅用阐述就可以做到的。唐·乔瓦尼对他仆人恶意的最终也是不必要的言词，是不能用其总谱部分来加以"充分说明"的。唐娜·安娜的语气盖过了她所说的话，就像《费加罗》里芭芭丽娜丢失一根针，却缓缓地打开了其他的种种"丢失"。这样的维度（层面的）跨越，莫扎特用的完全不是非音乐思维，他把潜在的东西谱写出来了，这是根据形象的秉性所能具有的潜在东西。我们在听的时候能断定，所有这些形象具有一种先验的（超感觉的）成分，这些成分是作为无法加以定义的东西向我们显露的。这是一种深刻的客观真实的成分，它只能用音乐才能表现出来。莫扎特把他的发明和感觉上丰富的才智分配到、使用到极次要的角度上去了，甚至《费加罗》里的安东尼奥②身上也用上了。可是"极次要"又意味着什么呢？有些人物只有到了舞台上由于错误的导演或错误的表演而遭到了贬损，比如玛赛托③，他总表演得笨手笨脚，扮成一个胖乎乎的农民小伙子，甚至连阿多尔诺都把他看作"一个十足的蠢货"。阿多尔诺在一篇无与伦比的论文中，解释了他对采琳娜的偏爱④，仿佛她有这个必要去和这么个人结婚，但在音乐中他却没有这样一种气质。难道没有人注意到：玛赛托的F大调咏叹调《我懂了》

②38

①　《芬尼根的守灵》是英国意识流小说家乔伊斯(1882—1941)最后一部极难读懂的长篇小说，此书的语言，充满了象征和双关。——译者注。
②　安东尼奥是《费加罗》中伯爵的园丁，前面提到的芭芭丽娜则是园丁之女。——译者注。
③　玛赛托和采琳娜是《唐·乔瓦尼》中即将结婚的一对青年男女农民，唐·乔瓦尼却要勾引采琳娜。——译者注。
④　阿多尔诺：《向采琳娜表示敬意》，载于《瞬间的音乐》，法兰克福，1964，第37页。

(第6曲)中表明他是一个愤怒的被压迫者,是一个潜在的反叛者吗?与他和唱"敢同跳一个舞曲"的费加罗是同等样人,只不过他更加无奈,更加无力,因为这还不是个革命的时代。这个"Signor,si"("先生,是")作为一种客套,在意大利语中表示的是一种伪装的生气的卑躬屈膝。达·蓬特知道这意味着什么,而莫扎特也同样知道。导演们因此该决定,这位玛赛托应该由一名个子高大硕长的演员来扮演,如果可能,还要录用一个漂亮的角色,而不用"歌剧丑角——笨手笨脚"的迟钝类型。这样,他的音乐才能对得上,因为玛赛托无疑未加审慎考虑的轻信举动——把他的武器交给了伪装了的唐·乔瓦尼,完全是在宣叙性中进行的。

239　　莫扎特还成功地同时从外及从内表现了最错综复杂盘根错节的各种不同的大场景:这里有参与者主观的经历及事件的全景,并且都让我们客观地了解得一清二楚。在所有终曲中最宏大的终曲中——《费加罗》第2幕的终曲,在C大调突然转向F大调时,喝醉了的园丁安东尼奥跌跌撞撞地进来了,他试图表现对踩坏了的丁香坛的气愤,这时莫扎特不仅表现了五个不同的性格线条,而且他还用下述情况给人心灵影响:通过高音弦乐器上涡旋的八分音符,已经棘手的情况越来越混乱迷惘,通过玛采琳娜一行三人(速度更快)的出场,情况变得更加紧张,最后,以最急速的速度,以最高的强度,没有得到解决地中断了:所有参与者的不满足却变成了我们最深度的满足。当勃拉姆斯对他的朋友外科医生别洛特说:"在莫扎特的费加罗一剧中的每一个曲子,对我来说都是一个奇迹。对我来说绝对不能理解的是,怎么会有人创造出如此完美的东西来。这样的东西永远创造不出来了,连贝多芬也创造不出。"当勃拉姆斯这样说时,也许首先指的就是这一场。

在A大调三重唱《啊,负心人,你不要说话》(第16分曲)中,《唐·

乔瓦尼》音乐性格描绘最出色的曲子中,很客观地阐明了3种立场、态度,表现了3个心灵深处看不透的东西,于是在一个几乎是抑制的小行板中,用微微的活跃,从"弱"过渡到为虚伪作保证的"稍强",转回到"最弱",这一场在这个力度上慢慢消失了。4分钟内发生了令人难以置信的戏剧动作:埃尔维拉(此前她已受过侵犯)此刻被虐待得更加厉害。乔瓦尼在虚伪的爱情保证下,诱引她到花园里,然后与莱波莱罗掉换外衣,仆人可以把她带出去,或者随心所欲与她逗乐,而他(指唐·乔瓦尼)则诱引贵族家的女仆。这一个曲子,主观上是一个高品位的顺便事,客观上却是奸刁的不忠,这里已经说明(一字不差地)在原稿中,对所表现的欺骗手段有真正恶魔似的逗乐成分。我们断定有修改的地方,匆匆的划痕线,力度标记上所强调的重复,这些力度标记所追求的目的是把字里行间内容上的含义,全部清楚地再现出来,从而超越歌词,使它变得有玩世不恭的意思。从莫扎特改变达·蓬特的导演指示中,甚至可以看出幸灾乐祸的想法。根据达·蓬特的原意,主人公"带着伪装的痛苦"把他的悔悟虚建在他对艾尔维拉所作所为的不公正之上。但是莫扎特在进入剧情的过程中,显然觉得这不够。他这样写进总谱,"绝对的倾心,几乎是哭着地",仿佛主人公接下来3次表示的决心"我杀死自己",在下一个瞬间随即会真做似的。本来他在总谱里甚至写上"4次",但是这在莫扎特看来确实太多了,因为对他来说,正确的量乃是戒律。

240

　　在这首三重唱里,莱波莱罗称他的主人叫"Anima di Bronzo",我们可以把它译成"铁打的心",或者再自由一点,译成"冰做的心"。我们将探讨一下,莫扎特自己,在与他的主人公强烈的一致中,是不是变成了"anima di bronzo"了。早已举过的例子几乎已指出了这一点。他的主人公,真正忠实地用最凶恶的行为,体现了他"铁打的心"或"冰做的心",而且永远做得大胆坚定,他得意地向我们显示:反面的原则如何胜利——直至他遭到了厄运和始料不及的结局为止。典型的是,不仅这

位被欺骗的女人,这位被盘剥虐待的仆人,还有被他杀死的亡灵和他的坑害者,最后都还试图把他从这样的结局中拯救出来。但他却控制了他们大家,他的本质使大家联结成一起。即使他不站在舞台之上,他也从来就不在远处。当他犯了一次又一次的罪行,当其他人渐渐地,即使也相当三心二意地和恼怒地向他靠近,他依然表现出这样的态度:没有人、没有东西会使他改变、使他动摇。代表他的消极否定的道德领地在他的降 B 大调咏叹调(第 11 分曲)《香槟之歌》达到了顶峰(过去它叫香槟酒咏叹调,因为看起来他的不可控制的生命之乐,就用香槟酒来象征)。在这首咏叹调里,他快活地喊出他不会接受任何限制,拒绝任何对他行为的约束,转到小调歌词"与此同时我……"时,甚至喊出他已着了魔。因此统制着整部歌剧的是一种少有的很深的客观的作恶,在这种作恶中,只有恶棍感到自在,甚至在突然的厄运到来前的几分钟,这个恶棍还在得意。只有他在笑,其他人没有,他们也没有什么可以笑的。他们全都不愉快,在最终解脱时①他们同样如此,因为这里缺少了一个中心,他们起不了戏剧作用,因此也就不再有活力作用。大家知道,由于道德不会带来幸福,因此终场合唱的虚假的安慰,也不会使道德恢复元气。他们相互证实一点:"做恶事者,不得善终","作恶者就是这样的下场"。但这样的断言却不能使他们振作,也许尤其因为:这样的断言并不真实。

这最后一场,在《唐·乔瓦尼》的影响史(演出史)上,一再遭到争议。古斯塔夫·马勒在他 1905 年演出该剧时把它删去了,阿多尔诺则指责克莱姆泼勒②在录制的唱片里没有删去这一场:

> 克莱姆泼勒保留了这最后一场,在落入地狱之后这一场,这是出于可以追溯到科克托③、最后追溯到尼采的新古典主义对传统的理性的爱,出于对瓦格纳乐剧的抵制。修补一下带来快乐结果

① 指唐·乔瓦尼进了地狱。——译者注。
② 克莱姆泼勒(O. Klemperer, 1885—1973):德国著名指挥家。——译者注。
③ 科克托(J. Cocteau, 1889—1963):法国艺术家、文学家。——译者注。

的惯用语句,只因为有这样的惯用语句就会是好的,但这却是不对的。骑士这一场的伟大①,超越了所有前面的演出场景,这之后再现的就令人失望了。当一部作品在它的高度上使自己的风格化原则不起作用的时候,依据风格就不会有支配一部作品的力量了。大调终场的缺点,并不在于回复到形式:形式在证实,莫扎特在这里已无可挽回。在台上演出时,人们应该放弃终场。人们讥讽地解释说,对终场的要求更应争论而非支持。最后,莫扎特自己同意划去(即使已经涉及到名声不好的对作品的忠实)。这部作品,必须在竭力诋毁它的愚蠢之见前受到保护。这种愚蠢之见把骑士(鬼魂)出现一场,这最后的独特的寓意,判定为太古时代的景象,认定它毫无意义和荒唐可笑。②"

阿多尔诺在这里对待克莱姆泼勒很严厉,把科克托当作理想的教师强加于他。他这样做,达到了恶意的边缘。但我们认为,这所有见解是错误的,尤其是认为 d 小调的终曲合唱从声音效果上来讲犹如幻觉终止这一见解,它认为:从下属调到主调,这是变格终止。和歌剧文学脚本这一也许最伟大的场面来相比,那么肯定,这场面之后再出现的东西是差的了。但是认为一部作品随着戏剧高潮的到来,这作品就得结束的看法同样是美学上的一个大错误,这样的大错误就像阿多尔诺这里指责克莱姆泼勒一个样子:对再现的东西的失望,却再次使我们的经历苏醒,这是已经估计在内的。此外,我们几乎不能得出结论说,这最后一场是无力的、软弱的。在这一场里,通过个人的性格化描绘,最后再一次向我们展现了那些在歌剧中所涉及的动机。因此极成为问题的是,莫扎特在维也纳演出《唐·乔瓦尼》时,是否"同意了"划去,或者说:他是否会顺从某个较高的或较低的愿望。也许这并不是唯一的一次。

① 这一场即指第二幕"石客"一场。——译者
② 阿多尔诺:《克莱姆泼勒的"唐·乔瓦尼"》,载《南德意志报》,1967,2 月 24 日。

沃尔夫冈·泼拉特及沃尔夫冈·莱姆①——这两位《新莫扎特版本》的
《唐·乔瓦尼》的出版人说过：

> 严格地说，《唐·乔瓦尼》只有唯一的一个版本，这个版本可以
> 绝对提出自己完全真实可靠。这个版本就是为布拉格所谱写的，
> 并且1787年10月29日在那里演出时获得了史无前例的成功。
> 同时，这也是唯一可以完全精确地加以阐明的版本。因为所谓的
> "维也纳版本"，根据所有到现在为止的资料，不能认为是清楚的，
> 它更有变化不定的、实验的、不是最后定稿的性质……

243　　　这说得正确！严格地说，维也纳的改写（改编）涉及的根本不是"版
本"，而是莫扎特临时必须加以顺从的东西。但这样的情况不是个别
的，他肯定得常常如此，我们只是不了解他，是在什么条件下这样做的。
什么是"真实可靠性"？严格地说就是：莫扎特所谱写的一切，不管喜欢
不喜欢，不管成功不成功，都出自真实可靠的莫扎特。

　　"对作品名声不好的忠实"，阿多尔诺对此的反应是过敏的。我们
也同样。但我们对此的理解完全不一样，而且肯定不是指一部舞台作
品连贯的演出。我们更倾向认为，是各种不同的"团体"或"同行们"或
"伙伴们"的那种"协奏"，这些人就以此为任务：把信以为真的原作——
氛围加以复制，"使用原版乐器"演奏甚至用烛光，以追求纯粹的狂热者
角度去贴近原作的精神。研究过去的演出实践对追求纯粹的狂热分子
来说，就成了一种癖好，模仿成了戒律。
　　我们相信，莫扎特不断在寻找乐器法的更新。他极少完全满意，比
之于那时候的华尔特——锒槌钢琴，他恐怕会更喜欢今天的音乐用的

①　泼拉特和莱姆：为《新莫扎特版本》中的《唐·乔瓦尼》的总谱所写的引言和修正报告。卡
　　塞尔—巴塞尔—托尔斯—伦敦，1975，第11页。

三角钢琴。我们知道,当时没有一个乐队对他来说可能是足够大的。1781 年 4 月 11 日,他给父亲写信道:

> ……这一点新近我也忘记写信告诉您了,大学交响乐队已经走了,大家都有所获,演奏时有 40 把小提琴,吹奏乐器统统加倍,10 把中提琴,10 把倍大提琴,8 把大提琴,还有 6 支大管……

这样的阵容他才中意。萨利艾利 1791 年 4 月 17 日指挥一场音乐会,共有 180 个人参与演出;在这场音乐会上,也许莫扎特的配有单簧管的 g 小调交响曲的那个版本也得到了演奏。我们不相信莫扎特会反对这样过大的演出阵容。

我们接近不了莫扎特的音乐思维过程。他给了我们最大的谜正是:内容上已经向我们揭示了的地方。但我们在音乐中是认真去听它的。当然,在接受史上,虽然有些作品的讽刺滑稽的模仿内涵一再被抹去,但都是徒然。这种内涵不能加以断定,甚至在《女人心》中,快乐和忧伤都以其伪装合而为一。就像有些人物自己也不完全坦露自己一样,莫扎特也毫不坦露他的秘密(伯爵夫人露西娜在思想里也是一个天使吗? 奥斯敏也许是一个极其忧愁的形象吗?①),莫扎特的秘密得有经验地创造性地去揣测、去意识,而他自己却从不运用经验。仿佛,他自己就是媒介,他在描绘人的情感冲动,也把自己放到他的人物的内心状态中去,放到他的人物的渴望、梦幻和情绪的激奋中去,但他不提这一切的缘由:究竟是什么在激动着唐娜·安娜? 在费奥第丽奇②的心中发生着什么? 我们在这里作为问题提出来的,莫扎特早就已经解决了。正因此,我们不能把这些问题的解决,移回到音乐之外的地方。它

> 244

① 露西娜为《费加罗》中伯爵夫人之名,奥斯敏为《后宫诱逃》中的看守人。——译者注。
② 费奥第丽奇是《女人心》中的女主人公。——译者注。

们是从音乐之中产生的,在音乐之外,它们就是无法解释的,他的人物形象的心理轨迹,只能表现在音符之中。

戏剧性的思维过程比较容易追踪。当莫扎特对脚本作家不满意的时候,为了修改这些脚本,他曾经寻找榜样。1780 年 11 月 29 日,他从正在写作《伊多曼纽奥》的慕尼黑写信给父亲:

> 请对我说,您不感到从地底下来的声音所讲的话太长了吗?请您好好考虑。请您设想一下这部戏,这个(来自地底的)声音必须是可怕的,这声音必须是侵入的,人们必须相信,它的确如此。如果所讲的话太长,这个声音怎么能达到这样的效果呢。通过怎样的长度才能使听众越来越确信它毫无价值?如果在《哈姆雷特》中,鬼魂的讲话不是这么长,那么这个讲话会有更好的效果。在这里的这个讲话,也是容易精减的,它会因此使得到的比失去的多。

对舞台的这种直觉,这种很有气质的智慧一直令人吃惊。在创作《唐·乔瓦尼》7 年之前,我们就在这里听到了(他)对莎士比亚的批评,他自己则把这样的批评转化到卓越的实践之中。不仅司令长官的出现是简练的(当然,通过音乐会更是如此),这一出现首先在逻辑上更加前后一致:在《哈姆雷特》中,父亲的鬼魂虽然被他的儿子和夜巡的人看见了,但奇怪地恰恰没有被女凶手看见。如果看见,那么鬼魂会对她的良心产生作用的。司令长官的鬼魂却相反,所有在场的人都看见了[1],无辜的人及凶手,它虽没有对他的良心产生作用,但他却消灭了他。莫扎特肯定没有自己杜撰,达·蓬特也没有,他的前辈贝尔塔蒂也没有,达·蓬特在这一场的有些台词完全取自贝尔塔蒂。但是鬼魂这一扣人心弦的出现,一个无可测算的彼岸世界的简短一闪,这就是独一无二的莫扎特。达·蓬特肯定读过莎士比亚(就如我们所知,他读的是法文译本),他也读懂了莎士比亚,他必然是极其懂得《哈姆雷特》的。在 B 大调四重唱《啊,可

[1] 这里司令长官的鬼魂等等情节出自《唐·乔瓦尼》第二幕。——译者注。

怜的人,你别信》(第9曲)中,唐·奥泰维奥及唐娜·安娜面对不幸的唐娜·艾尔维拉出现的台词是:"天哪! 多么富贵的仪态,多么温柔的庄严!"这是很漂亮的台词,它使我们想到奥菲丽娅面对假装错乱的哈姆雷特所说的台词:"啊,一颗多么高贵的心这样殒落了!"(第3幕第一场)。唐·乔瓦尼在鬼魂游动之前在黑夜的断言"噢,还不到半夜两点",使我们想到了霍拉旭的台词:"我想还不到12点……它出现的时候快要到了。"这一相似的地方,当时的人也注意到了,1789年《唐·乔瓦尼》演出后,法兰克福的《戏剧评论报》的评论认为音乐是"极佳的——只是偶然有的地方太造作",并且承认"教堂院落一场"使他深感恐惧。看起来,莫扎特从莎士比亚那里学来了鬼魂的语言。

司令长官只有在成为鬼魂时才变得现实。他在生活中是个什么人,我们不详。我们对"Komtur"这个字的翻译是不能满意的①,因为这意味着他不再是教会田产的管辖人。他是一个卫戍部队的司令员还是指挥官,或者更可能是个总督? 无论如何,他是一个"Vecchio"(老汉),一个老人,妻子过世女儿已到结婚年龄的父亲,他正处在最佳的舒适的老糊涂状态。李尔王也有3个女儿,奥菲利娅和米兰达是后生的半孤儿,哥尔多尼也有各种不同的罗索拉丝和贝阿特丽齐,更不谈古典文学及正歌剧中的父母双亡的孤儿,他们就都得有个监护人。而喜歌剧中的孤儿之所以成为孤儿,就不加任何的解释。在莫扎特歌剧中,真正的母亲,是《费加罗》里的玛采琳娜,她像少女一样来到她孩子身旁;再有就是强有力的原始之母——超越之母,即《魔笛》中的黑夜女王,在反对男性世界的斗争中远古的母系氏族的代表。

246

① 《唐·乔瓦尼》一剧中唐娜·安娜之父的身份为Komtur,剧中没有他的名字。而Komtur的解释为"司令长官"。——译者注。

在戏剧史上,几乎没有一部戏剧作品我们会更喜欢它的情节荒谬,除了《唐·乔瓦尼》。比如这看起来的时间"整一",这个时间"整一"其实一直是夜晚①。在这个夜晚,司令长官被杀,被葬,并建造了立式雕像。在这个夜晚,唐娜·艾尔维拉穿着出门服装从布尔谷斯来到这里,在一个街角向大地诉述她的痛苦,她迁居了,搬入一所房子。主人公在这里还能成功的唯一风流韵事仿佛就要进行,这是向仆人用宣叙调讲述的,而这风流韵事涉及的正是仆人的宝贝。这里我们要问,在这样紧迫的时间里,什么时候进行这事儿。

阐释者和导演们自然试图把这一时间上的进程,纳入一个合乎逻辑的范畴之中,但却徒劳无功:这正是这部歌剧的秘密。这部歌剧经过戏剧结构上的整顿却变得更加不可置信。从音乐的情感影响力出发,具体的戏剧事件解体了,从而使我们对时间和故事情节的感觉也解体了,我们已经沉醉在时间上的无所约束之中了,我们已经忘记了有关时间上的这一切了。在这样不间断的紧张的一连串事件里,又有不停的场面更迭,这时只有一个成分自始至终在支配控制着,那就是意外的"偶然"。我们不去问"可能性",也许之后会问。在我们经历这舞台上的这一切时,一切都变得有说服力,都合乎逻辑。我们深深的满足正在于事件的不可思议和难以置信中,在于事件动机的多重含义性中,在于对秘密的认识之中,而不在它的答案之中。他们的尝试是一种游戏②,但这种游戏没有触及事物本身。

247　　对我们来说,对《唐·乔瓦尼》可以断定的唯一创作原因是委托创作。与在维也纳相反,《费加罗》在布拉格受到了热烈的欢迎。布拉格的经理彭

① 戏剧上的所谓"三整一律"之一即"时间整一",本指戏剧情节必须发生在一个白天(不在晚上),因为古典主义者认为晚上是睡觉的时间,不应发生"戏剧事件"。——译者注。

② 这里的"尝试"指阐释者或导演们对《唐·乔瓦尼》按一般逻辑对该剧所进行的解释。作者认为莫扎特的音乐(包括他的歌剧和歌剧情节)对人的作用就是人自己的自我感受和情感体验。它涉及的不是逻辑的理性范畴,因此不能用逻辑、或理性来阐释和解释莫扎特。作者认为这样做将永远失败。——译者注。

第尼因此委托莫扎特，以100金杜卡登为酬金谱写一部歌剧。于是莫扎特为这100杜卡登——刚巧是450个古尔登，写了《唐·乔瓦尼》。人们必须想到：一部歌剧就是一样实用的东西，是不会把它藏起来不动用的，一个保留节目不是为编而编，而是为了挣钱，每年要生产的歌剧是几百部。

　　这部歌剧的总谱一部分在维也纳就写了，一部分写于布拉格，剧中的一些曲子也许写于排练时，比如玛赛托的部分。演唱玛赛托的演员是演出中唯一一个莫扎特还没有听过其歌喉的成员（大多数则已经在《费加罗》中参与过演出了），因此他对他首先要耳朵察听，眼睛察看，以便知道对他的水平如何估计。因为莫扎特在生活问题上，不是一个有实际经验的人，他是一个戏剧的实用主义者，他懂得为现实中的实际情况而牺牲掉理想演出的实现（如果真有这样的实现存在）。依我们看在一定程度上，所有他的角色，都局限于当时舞台演出的实际情况。如果第一个演唱这个角色的歌手比角色年轻20岁，那么伊多曼纽奥这个角色看起来会怎样？洛利①先生至少有一定演唱的音区，因为除了玛赛托，他还得演唱司令长官（分成各种不同的音部类型，当时的人是不懂的，而对今天的我们来说，这样的不分声音专业，几乎是无法想象的）。也许，因此莫扎特直到最后一刻才去谱写第二个终场。他的石客的雄伟体型说明：他相信这两个相反角色的演唱者具有一定的能力，并抱有一定的期望。但无论如何不能把今天演出这一场时的富丽堂皇的花费和当时的演出情况去进行比较：我们今天所想到的导演构思，当时是没有的，行动、外部动作和表情几乎做不到相互和谐一致，每个人做着他能做的，即兴表演替代了原有的排练，"这样精确是不可能的"。那时，演出对观众和听众的幻想能力提出了比较高的要求，而且看起来，这样的要求观众听众也达到了：当时无可奈何的忍耐性的幻想力比之我们今天的，要更原始及更幼稚。

248

① 洛利(G. Lolli,? —1826)：意大利男低音歌唱家。——译者注。

《唐·乔瓦尼》的手稿中有划去的地方,有修改,但任何地方都未显露出匆忙草率的迹象。这全靠那个男人矫健的手,他"用音符思想"比用笔写下音符还要快。所改的从来是并且总是那必须进行的避免不了的苦事,令人厌烦,但一等勉强去做了,这样的改动就改得非常自然。莫扎特的记忆这时就像照相一样,他一面修改,一面还与别人聊天或者听人讲话,他曾多次证实自己这样的惊人才能,"……曲子已经全部完成,但还没有记下来……",1780 年 12 月 30 日他给父亲写信报告自己的《伊多曼纽奥》的创作时这样写道。这里没有任何卖弄,只有朴实的告知,就像他大多数情况下"匆匆地告诉一下"一样,因为把全谱用手写下来的这件工作,还等着他快快去完成。1782 年 4 月 20 日他给姐姐写信道:

> ……这里我给你寄上一份前奏曲及一部三声部的赋格,这也正是我为什么没有马上给你回信的原因,因为我,由于我没法很快地写这些费力的小音符,所以我写得很不灵活。前奏曲是属于前面的,接下来的才是赋格曲。这赋格曲我早已完成,但我得把它抄写下来,在抄写的时候,我才想好了前奏曲……

他给他姐姐这样写,并不是为了表现他脑袋如何灵巧,而只是为了解释这两个部分的写作次序为什么颠倒了。这里指的是 C 大调钢琴前奏曲和赋格曲(K. 394/383a,1782 年 4 月)。这之后,他把脑子里已完成的赋格从脑子里抄录下来,而在抄录的同时,在同一个脑袋里他却又在谱写前奏曲了。说不定他在抄下它的时候,脑袋里又写出了另外一部作品了。奇怪的是,在这首前奏曲里恰恰有复杂的钢琴技巧上的东西,触键的问题。我们断定,他脑子里想过双手潜在的功能。

249 我们因此可以安心地相信这样的传说(当然,这种传说是轶事性的,多数属于令人心旷神怡的范围),根据这一传说,莫扎特在演出《唐·乔瓦尼》前用两个小时的清晨时刻,直接写下了这部歌剧的序曲。与此相

反,康斯坦策为莫扎特调制潘趣酒①,而且一面还给莫扎特讲故事和笑话,这一切倒是属于胡编乱造的范围。他写这一序曲全凭自己的记忆,"作曲"其实早已完成。手稿开始于圆号和大管的声部,而涂过的墨水污渍,这污渍有常见的揩拭的斑迹(墨水对他来说干得太慢了),有整个三小节的单簧管声部的修改,这修改的强力的划痕,让人感到像是不满意的摇头。手稿还包括了对莫扎特非常典型的充满活力的力度标记,特别是表示"强后即弱"的 fp。这个 fp 在我们看来,一直像激情速记的象征,它使整个静态的总谱置于跃动的波浪般的动态之中,从而使它充满特有的活力。如果手稿纸没有受到时间的磨损(我们正强烈地这样渴望)——这稿纸看起来仿佛是刚刚写好的,依旧那么清新,仿佛"无可比拟的"莫扎特手里的笔下的墨水还没有干似的。手稿的任何地方都清晰可读,仿佛还墨迹未干,肯定不会过分花费抄稿者的心力。要排练一下序曲已完全没有时间了。当时的序曲听起来如何,我们就无从知道了。今天,我们已无法把自己置身到当时接受的情况里去了。我们不知道,当时的人是怎么要求的,怎么期待的,怎样才符合当时的"美"或"好听"的含意。可以肯定的是,可能我们会视当时的每次歌剧演出都是不完美的,虽然当时一个乐队相互排练时偶然的即兴演奏比今天的远远要多。演出的进程是松懈不严肃的,演员们可以做出临时想起来的外形动作,可以开玩笑。有一晚演出《魔笛》时,莫扎特喜欢自己来击打排钟,他击打得过分多和过分丰富多采了,于是席康乃特尔②扮作帕帕盖诺对莫扎特喊道:"住手!"乐队没了拍子,而不得不停下,不过没有人会以此为怪。看起来,莫扎特自己在这一情况中都没有仔细地想到演出要保持无间隙的连续性。

250

莫扎特在他的歌剧中创造了形象,这些形象在戏剧的舞台表现上,

① 潘趣酒是用葡萄酒、糖水、香料、果汁等混和的热饮料。——译者注。
② 席康乃特尔为《魔笛》的脚本作者,帕帕盖诺为《魔笛》中的一个青年男子名。——译者注。

在形象的特性上及个性的容量上,都可与莎士比亚的形象比美。可以肯定地说,莫扎特的形象创造,依靠的不是他们内心矛盾的深刻性。对心理陷入困境的解释,音乐无法替代文字,音乐无法生动而形象地描写"生存还是毁灭"的冲突。莫扎特的形象为此获得了另外一种作用,这种作用又是用语汇无法转述的。一旦他们的"角色"已经确定,主题已经明确,性格已经得到证明(暗示),那么他们的命运,他们的心灵就彻底、完全地成为音乐。莫扎特用不着从生活中去抓住他们,凭歌剧脚本就够了,尽管脚本经常有糟糕的、在达·蓬特的脚本中更有一定松弛的模式限制(这种模式在当时是有作用的),尤其是当时的脚本常要借助老技巧。3 部达·蓬特歌剧的人物形象对我们更加易于理解,尽管有些插科打诨,但却比他之前和之后所创作的歌剧人物形象更真实,在他之前和之后的歌剧人物形象更多是各自代表着一种原则。莫扎特在这3 部达·蓬特歌剧所创造的形象也比直至瓦格纳和理查·施特劳斯所有的歌剧形象都易于理解。在理查·施特劳斯的歌剧中,性格的存在,其栩栩如生的魅力,大部分依靠的是霍夫曼斯塔尔的脚本。在赋予内涵的艺术性上,《玫瑰骑士》中的元帅夫人这个形象,我们更要感谢的是脚本作家,而不是作曲家①,而艾勒克特拉②这个形象甚至第一是脚本作家的,第二才是作曲家的。瓦格纳的汉斯·萨克斯③成为极有人性光辉的形象,瓦格纳的环境不允许他表现、揭示伟大,可是他很明白这一点,因而我们不仅能从脚本上,还能从音乐上完全追随他,看他摆脱这一环境到什么程度。就谈瓦格纳的伟大的传说形象吧。这些形象在他们的情感中也是极其人性的,可是这是他们的世界,不是我们的(这样类似的情节在现实中是完全没有的),他们的经历不能用在我们的经历上,我们之中没有一个人会与罗恩格林④相一致。特里斯坦和依索

① 《玫瑰骑士》的脚本作者是霍夫曼斯塔尔,他是个大诗人,大剧作家。此剧的谱曲者为施特劳斯。——译者注。

② 艾勒克特拉是《艾勒克特拉》——霍夫曼斯塔尔独幕歌剧脚本的女主人公,由理查·施特劳斯谱曲。——译者注。

③ 汉斯·萨克斯是瓦格纳歌剧《纽伦堡的工匠歌手》中的主人公。——译者注。

④ 罗恩格林是瓦格纳《罗恩格林》中的主人公。——译者注。

尔德，他们完全为爱情所控制，所支配，他们是超人间的——示范性的。　251
他们是超过一般限度的，是独一无二的，他们永远不会有后继者。相
反，一个费加罗，一个苏珊娜，一个采琳娜，一个莱波莱罗和一个苔斯庇
娜[①]，他们既不是作为艺术中的形象，也不是作为样板，更不是思想的
载体，而是我们自己的一个部分。谁明了（懂得）艺术带来的由衷喜悦，
就必须在他们身上看到这种喜悦的一部分原因。

　　莫扎特是用直觉和潜意识理解、掌握他的人物的。因为感动他的
不是生活，而是音乐，或者甚而可以说（实在没有别的可以表达），音乐
便是他的生活（虽然他从来没有意识到过）。这样，他和现实的人就有
了一定的距离。他在潜意识的层面上，挡住了他对人物的掌握，并且就
在这一层面上制作了音乐。他把自己多方面的生活纯化并用到这一创
作过程中去，而并不知道，这虚构的人物在回避表白的情况下实际上已
经向观众们表白了。他对人的表面的肤浅认识及他在生活中也许已经
运用了的东西，通过他的这一理想的纯化过程，早已经过了筛滤，在质
的方面大大减少了，更苍白、更无力了，多多少少更适合于外在生活了，
或者相反，筛滤的结果变成了低估生活的一个"与之对位"之物。这样，
他对其他人的关系就又占据了次等位置。他肯定是一个极敏感的与人
亲近的孩子。他的倾向中一直受到强调的那种热情洋溢，更属于他内
心结构的一个部分，而并非指他和某些人的关系。他尊敬他的父母，因
为尊敬父母是他从小养成的习惯；而且在莫扎特家里，到处是很明显的
惊人的正常完好的家庭生活。可是尽管如此：家里缺了父母中的任何
一方时，莫扎特却从未有过想念的渴望。他爱慕过阿洛西亚·韦伯，当
她拒绝后，他就把他的爱慕转移到她妹妹康斯坦策身上，后来与她结了
婚。他认为他所能理解的是，他和她一起是感到幸福的。他既没有才
能也没有闲情逸致去客观地检验一下人们，及他与人们的关系。作为
创作家，他对任何非音乐领域内的空头理论毫不介意。莫扎特越来越　252
需要交际，有时甚至是迫切地需要，他需要这一个或那一个女学生或女

① 　苔斯庇娜是《女人心》中的女佣。——译者注。

歌唱家在性爱方面的魅力和光采。面对对他日益冷淡的康斯坦策，他需要特别的代替来满足他的性要求。可是，他是不会想到去分析这种需要的（如果他还没有太意识到他的主观感觉的话）。1791 年 7 月 7日，他在给康斯坦策的信中这样写道："我无法向你解释我的感觉，这是某种空虚，这种空虚使我很痛苦。这是一种渴望，它从未得到过满足，因此也就从来没有停止过，一直在延续着，并且一天天地增长……"（我们还要在别的地方再探讨这些话。）这里反映了一种完全特别的情绪侵袭。这是在莫扎特信件中我们所得到的唯一论断，在这些信件中，他讲了他无能、恐怕也是他缺乏兴致去解释他的一种感觉。而这一感觉本身，那种空虚，未满足的状态，他已经意识到了。这里恐怕是圣－福克斯的问题："这里发生了什么？"不过，也许这个问题不难回答：他对此已经厌倦。但这一回答我们并不得自于他的音乐。正因为我们忘记了音乐的创造者，因此不管他的愿望如何，这种方式的一点点的元素表达，更使我们吃惊。在音乐中，他自然地自己解决，他尝试着，不生存于音乐之外。这也就使他的态度有时表现出自我否认的性质，就如见证人向我们报道的那样，但这些见证人多数误解了或者错误地解释了他的这一态度。

谁真的与他接近？如果我们根据比他长命的同时代人的说法，那么这一张名单可能相当的可观，因为在他死后，许多人争着要说些关于他的话，其中有的人因莫扎特生前的不正常举止，就对莫扎特的看法心中没有把握。在莫扎特生命的最后几年，对他的古怪的有时绝对像谜一般的令人揣度不透的行为举止，在他生命最后几个月里偶尔出现的让人无法忍受的行为，使得那种可亲的心领神会消失不见了，但可惜这种心领神会并不能清晰地表明莫扎特本人。这首先要看这些亲眼目睹的见证人是否真的靠他很近。人们在他旁边争个位置，或者至少在他感觉到的视界之内。尽管如此，还得问一下，在维也纳的那最后几年是否真有人离他很近，或者说，那时他是否真有过一个朋友，一个比在他

信中所提到的那种人更重要的朋友。莫扎特有没有他无论如何不愿失去的人，把他的命运放在自己心上的人，或者为他的生活而担忧的人，或一再使他想起的人，而不是在他信中常让我们找到的对别人表现出一般感情的人？恐怕没有。那种像我们经历过的那种人的关系，莫扎特是不懂的，他也不需要这种关系。他的正在衰退的生存意志必须集中到那个对象之上（就像莫扎特心里想的），而这个对象会因为他生命的消亡受到最沉重的影响，这个对象就是康斯坦策，他想象中的情人，他原来第一个心上人阿洛西亚的替代物。阿洛西亚是他生活中和舞台上的主要女歌手，一位比她妹妹康斯坦策更多层面但也更不相同的人，充满了风度，肯定也充满了艺术家的顾虑。一直到她生命的终结，她都苦于这种顾虑，因为和康斯坦策相反，她虽是任性执拗的，却是能承受灾难和痛苦的。

　　从主观上看，莫扎特和康斯坦策在一起更好一些（这方面阿洛西亚说得对），因为康斯坦策在莫扎特的异化悲剧中不起什么作用。难以置信的是，她曾经忍受过心理上的痛苦，在我们看来，她的心理苦恼更多的是作为去温泉疗养的借口。康斯坦策是一个无忧无虑的有本能冲动的人，她给予莫扎特的是（也许不仅仅是给他）情欲的，至少是性方面的满足，但她恐怕并无能力施与他那种幸福，这种幸福是一个小人物为了实现自我所需要的。在这方面，莫扎特是个自我中心者，对他来说，所有的人的感觉标准就是他自己投入的情感，而不是对方的回应；或者说，对方的回应他或多或少在程度上是较少感受到的。或者，至少在这样的时候他才感受到，比如他遭到阿洛西亚拒绝的时候。他的寂寞虽是极端的，但同时，他的寂寞对他来说是在他的自我受到伤害时的一种保护。他对阿洛西亚的希望继续在增长，估计由于没有回应，没有引发对方的勇气，而自己的幻想却一直存在，一直到面对现实，希望熄灭。其他后来的爱情，情况也相似。他错误地估计了自己与同时代人的关系，而这不仅仅是在情爱的领域里，因此，他到很晚（他生命的尽头）才认识到这些同时代人的很大的冒犯。这时他才突然孤单了，并且注意到：他作为艺术家的回响已经消亡。毫不奇怪，这一认识把他消灭掉

254

了。他的作品已成往事,他已经再也不听它们了。

　　康斯坦策·莫扎特是传记上关键性人物的特例,她的形象我们无法从唯一的自述中整理出来,至少不能从她是康斯坦策·莫扎特这段时间里整理出来。即使别人对她有所记述,也不过寥寥数语。我们几乎只能根据给她的信件获知一些蛛丝马迹,还有就是一些比她长寿的人的一些多半是并不友好的暗示。从她作为莫扎特之妻的 8 年里,我们几乎没有任何她自己的文字记录或证明材料。她给她丈夫的信件已消失不见,要么被莫扎特丢失了(他看起来是一个极漫不经心极疏忽大意的保存者),或者要么被她和尼森①销毁掉了。这是为什么——这是我们不清楚的。也许在这些信件中,她觉得对她丈夫的爱和关怀对于关注着这一切的后世来说,实在太不够了。尼森一定程度难捉摸的可又并非完全不可信地认为,她"更感受到他的天才,而不是感受到他个人,她对受骗者有着同情心。"②被谁欺骗了呢? 也许他指的是阿洛西亚。根据这一点,我们认为康斯坦策可能向她的第二任丈夫说过,对她来说,在这个婚姻中,她起的只是代替作用而已。但这也不很可能。

255　　作为莫扎特妻子的康斯坦策,我们只能令人苦恼地勾画出一个很不完整的形象。而作为一个独立的形象,她在 1829 年才在我们的面前出现。66 岁,她已经是尼森的寡妇了,而且是由诺维洛夫妇所描述的。这对夫妇发现她是一个有良好教养的女人,与她交谈特别有吸引力。她光辉明亮的住宅有美丽的花园,看上去风光很美。那时,她在很小的范围里招待客人,她对每个表达对她前夫崇敬的人都殷勤友好。与尼林在哥本哈根的 10 年,她定然学到了一些交际方式,尽管在对世界的经历上并不如此。

① 尼森(G. N. Nissen, 1761—1826):丹麦外交家,康斯坦策第二任丈夫,第三个莫扎特传的作者。见原书第 61 页注释。——译者注。
② G·N·尼森:《W·A·莫扎特传》,据 1828 年版本第二次未加改动的重印本。希尔德斯海姆——纽约。1972,第 415 页。

令诺维洛夫妇奇怪的是,在维也纳人们提起康斯坦策时,并不怎么友好。爱说话的和爱交际的银行家冯·汉尼克斯坦①觉得她是一个蹩脚的歌唱家和蹩脚的演员。最后,康斯坦策自己从来没有抱负和志向去追上她卓越的姐姐阿洛西亚。但是一位有威望的和受人尊敬的男子,像钢琴制造师安德利阿斯·斯特莱歇尔,这位席勒的同学和青年时代的朋友,贝多芬的晚年友人,提到康斯坦策也绝无好话,这使老实的诺维洛夫妇大为惊讶。他们在传记里有节制地美化一下的愿望却禁止他们在与此完全相反的情况下作更进一步的探究,尤其是对斯特莱歇尔自己来说,这一话题有点痛苦。作为很有分寸感的英国人,他们对他也有些生气,因为他已经揭开了这一阴暗面的遮布。因此文森特·诺维洛很尖锐地在他的小书中作了如下记述:"……私人事件和有材料根据的流言蜚语,我一点都没有意向去把它们记住或者记下,全世界与这些东西都毫无关系。"②③就这些,这很好。不过:光明面的"私人事件",他却带着喜悦的心情,拿来用于合适的论题。

康斯坦策并不是歌唱家,她根本不是音乐家,可是她却能据谱唱歌和演奏钢琴。她有听觉能力,有鉴赏力和接受音乐的兴趣。她爱上了她丈夫从范·斯维特恩家带回来的那些巴赫的赋格曲,突然她只想听赋格曲了,感觉到赋格是音乐中"最艺术的和最美的",她渴望听赋格,犹如一个孕妇渴望吃某种东西一样。其实,看起来她对规则的感觉只有在享受严格的对位乐章中才反映出来。正好是她敦促莫扎特去写赋格曲。

这样,莫扎特就为康斯坦策写了一个又一个赋格曲,只不过它们几乎都是断片之作。他写下了很多半成品的赋格,$\frac{1}{4}$,$\frac{1}{2}$ 或 $\frac{3}{4}$,都没完成,

256

① 冯·汉尼克斯坦(A. A. E. Von Henickstein, 1766—1844):奥地利大商人和银行家。——译者注。

② 见诺维洛,《莫扎特朝拜影像》,第 187 页。

③ 此段引文原著中为英文。——译者注。

所有的都中断了,仿佛他并不情愿要使康斯坦策完全满足,也许对规则的感觉还没有到这样的程度,以至她一定要求完成它们。可是我们还是在整体上去找一找这一"没有完成"在音乐上的原因。g 小调赋格曲(K. 401/375e)作于 1782 年春天。在这首赋格曲中,莫扎特很特别地在全曲结束之前才中断(最后的八小节出自别人之手,恐怕出自马克希米利安·斯达特勒),此曲在对位声部处理上是僵硬的,甚至几乎是拘拘束束的。它向我们显示:这是狭隘的、对莫扎特来说几乎是不能忍受的对巴赫的依赖,以致于看起来他在乐曲结尾之前也要把它放弃。也许莫扎特要戒除掉康斯坦策的偏爱? 这支赋格曲我们真想听莫扎特自己来演奏,如果他来演奏,那他一定是自己一个人独自来弹,而其他人及后来的人,这首赋格都是用的四手联弹。后来莫扎特已能从对巴赫的依附性中解脱出来,特别是他的为两架钢琴所作的 c 小调大赋格曲(K. 42b,1783 年 12 月 29 日),这是莫扎特规模最宏大的钢琴作品之一,在技巧上,他完全可与巴赫比美。四个声部,纯抽象,和谐得无与伦比,这一切使这部作品成为这一类型作品的皇冠之作。此作肯定不是再为康斯坦策消遣而写,而是有一个直接的创作缘由,这是为自己及为一个女学生所作。是不是特雷塞·冯·特拉特乃尔恩,或是芭芭拉·波劳埃尔? 这个我们不清楚。无论如何,这是典范性的作品。这是一个胜利,莫扎特自己是很清楚地意识到这一点的。

257　　沃尔夫冈,在与他聪明的父亲的交往中,从来不懂心理学,不利用什么策略。在 1781 年 12 月 5 日给父亲的信中写上下面的预示不祥的句子:

> ……我应该想到,我有一颗不朽的灵魂,我不仅想到这一点,而且我还相信这一点。否则,人和牲畜之间的不同又在何处呢? 正因为我太肯定地知道和相信它了,所以我不能像您所想象地完成您所有的愿望……

看起来是列奥波特·莫扎特——估计是在他读了摩泽·门德尔松的著作后，向他的儿子介绍了"不朽的灵魂"的。这无论如何是一句充满神秘的、令人不解的、从上下文的联系来看也是极其不老练的句子，而且是在他向儿子提到的原则之后："振奋起来，信随后就到。"事实上，反应灵敏的列奥波特马上将会问：这里又发生了什么？虽然自从莫扎特和萨尔茨堡决裂之后，父亲已经并不再幻想他的儿子会对他顺从，更不会希望儿子会听他的话，但也许有一种预感在压抑着他：不知他的儿子做不顺从他的事会到什么程度。他从中已经感到：这里有桩新的可怕的事在威胁着，说不定他已经知道这桩可怕的让人震惊的事是什么样的性质。他于是要求儿子解释一下这一隐秘的暗示，于是就有了1781年12月15的信。在这封信中，在通常的开头客套之后，便描绘了康斯坦策这个未婚妻的形象，这形象自然用的是有目的地出现的色调。因此，虽是不可信的，但却充满了写信者及写信者与"被描绘者"的关系的信息和情况：

最亲爱的爸爸！您要求我解释我上封信结尾处所写的话！哦！如果我老早就向您敞开心扉，那该多好啊！不过考虑到您可能会指责我"在不合宜之时思考这种事情"（虽然，真正的思考绝不会不合时宜），故而才没告诉您。这其间，我在这儿的创作没有什么固定的，虽然只有无固定的（创作委托），但这里可以生活得很好——然后，准备结婚！您对这一想法感到惊讶吗？但我请求您，最亲爱的，最好的父亲，请您听我言！我已经必须向您公开我的请求了，请您允许我向您公开我的原因，而且是非常根本的原因。天性在我心中如此大声地说，就像在每个别的人的心中一样，也许比有些人更大声。我不能像当时多数年轻人那样生活。首先我有太多的宗教信仰，第二我有太多的亲人之爱及太真诚的思想，以至我不能去哄骗一个贞洁的姑娘，第三我对各种疾病有太多的厌恨恐惧和害怕，我对我的健康太过关爱，以至我不能随便应对。因此我也能发誓说，我还没有和任何女子曾经做过这类的事，因为发生过

这样的事,我也不会对您隐瞒。此外,如果我当真犯了这种过错,我也一定不会对您隐瞒的,因为毕竟,对一个男人来讲,犯这种错太正常了,而且,犯一次错只不过意味着存在弱点罢了——尽管事实上我用不着赌咒发誓,用不着说"一旦犯错我将立刻悬崖勒马"之类的话。我能生,我能死,我知道;这原因,不管它是多么有理由,但它还是不能决定我的生死。我的气质更倾向于宁静和家庭生活,而并不倾向于嘈嘈杂杂。我从青年时代起就不惯于注意我自己的事情,如洗衣,着衣,如此等等,我现在想的没有比一个妻子更必要的了。我向您保证,我不会为不必要的东西去花钱,因为我现在对任何别的东西都不关注了。我完全确信,我和一个妻子,用我仅有的收入,将会比现在这样更好地过日子。多少不必要的支出不都这样花掉了?当然又会有别的收入了,这是真的,只是,人们知道怎么去对准必要的支出,一句话:去过正常有序的生活。

一个单身的人在我的眼睛里是只活了一半的。我要让这样的眼睛不再看到,我的眼睛不是为了看到它。我考虑、思虑了很久,我必须这样想。

那么谁是我的爱情的对象呢?请您不要惊怕,我请求您。难道不是韦伯家的一个姑娘?是的,一个韦伯家的,但不是约瑟发,不是索菲,而是康斯坦策,排行最当中的那个。我在任何家庭没有看到过像在这一家庭里的那种情绪、脾气的差异性。——排行第一的那位是个懒惰的、粗俗的、虚伪的人,狡猾的人,还有一位也是个虚伪的、想法不善的人,一个卖弄风骚的人。至于那个最年幼的,她还没有到能搞出点名堂的年纪,她是个好的、但却漫不经心的姑娘!愿上帝在引诱面前保佑她。但最当中的那位,我指的是我的善良可爱的康斯坦策,也是姐妹中的受苦者,也许是心地最善良的、最灵巧的,总之一句话,她是姐妹中最优秀的。她关心家里的一切,但却并不能把一切都做得好。噢,我最好的父亲,我恐怕可以写上满满几页,如果我要向您描写她和我在这个家庭里所经历的各种各样的事情的话。您若是要求我的话,我在下封信里就

会向您禀报。在我向您讲完我的这些废话之前,我还必须向您较细地介绍一下我最亲爱的康斯坦策的品性。她不丑,也不能说不美,她全部的美在于她的一双小小的黑眼睛,及在于她美丽的发育。她没有幽默机智,但有足够的健康的人的智慧,这足以使她完成作为一个妻子和母亲的责任。她没有挥霍浪费的倾向,这方面她一点都没有,相反,她总是穿着很朴素,凡母亲为她的孩子们已经能做的那点事,她也为其他两个妹妹做了,她却并不为自己做什么,这是真的,她可爱、纯真,但她穿戴并不漂亮。一个闺女所要的大多数东西,她都能自己去做,她也每天自己整理梳妆自己,懂得持家,她有世上最好的心肠。我爱她。她从心底里爱我吗?请您对我说,我是否还能要求一个更好的? 我还必须对您说,那时我还没有认同,还不是爱情,而只有经历了我在这个家里居住时她温柔的关怀和服侍,爱情才诞生。

　　我没有更多的愿望,只求得到微少的和稳定的,对于这些我是真的还能希望的,谢天谢地。我将毫不松懈地请求您:我能拯救这个可怜的人,同时和她一起拯救自己,而且我也可以说,我可以使大家幸福。如果我能这样,您肯定也会说好的吧? 我将得到的那稳定的一半,您应该享受,我最亲爱的父亲! 我已经向你敞开了我的心,并已向您解释了我的话……

260

　　和康斯坦策结婚的愿望,看起来是感情自我作用的成功结果。康斯坦策及其母相互在这一行动的积极性上分配好各自的角色,母亲井然有序地安排这桩事情,她的足智多谋、诡计花招真正到了专业的地步。她是一个舞台上的角色,是这出喜剧——闹剧的丈母娘,狡黠而平庸。当然,康斯坦策自己扮演自己的角色也同样地熟练,莫扎特则在她们的圈子里成了一个要及时争取到的有前途的丈夫。

　　几个星期之后,网就拉紧了。租房者和(出租房子的)女房东的女儿之间的关系在这一时刻早已有点紧张了,不再表现得完全平安无事

了。除此之外,我们后来又碰到了小市民的庸俗局面:尼森在成为康斯坦策的(第二任)丈夫之前,乃是康斯坦策的房客。不久,莫扎特以其极强烈的自尊心看起来已不能再摆脱这样一帮子人了(在双关意义上,用"这帮子人"这个词也许有点太过头了)。莫扎特在自己一方,他的自我欺骗开始了,这是对世界和它的种种关系的下意识的宿命论。他开始爱康斯坦策了,因为这是已经决定了的事了,总得有一个人吧,那么就是她了。

父亲不原谅他所走的这一步。肯定的,列奥波特·莫扎特从来不曾显示出伟大,可是他还从未有过这样的情况,尊严地去勉强接受已经无法改变的必要性,而这种必要性却根本不符合他的意愿。因此,对他来说,他自己的不妥协成了他自己的损失。沃尔夫冈,他心中有伟大的东西,他从无必要去原谅鸡毛蒜皮的小事,因为他还没有碰到过这类事,因此也没让自己感到这一损失。可是 1783 年,他和妻子访问萨尔茨堡时,他对父亲和姐姐的冷淡态度十分震惊。康斯坦策没有得到任何礼品,没有相适应的赠物,连一点友好的表示都没有。很可以理解,她一生都没有原谅列奥波特和娜纳尔,正像娜纳尔也不曾原谅她——她竟成了他兄弟的妻子一样。因此,她们在晚年曾有几年在萨尔茨堡住得很近,却从来都没有相互去看过对方。

261

某个叫康斯坦策·韦伯的人已经永垂不朽了。对此,恐怕没有一个人会比她自己在她结婚的时候更加惊奇的了。虽然她经历了莫扎特的光辉时期,经历了经济上的宽裕时期,并尽力享用,但从不曾理解到她丈夫的伟大。在莫扎特去世之后,当莫扎特的名声、荣光被别人转嫁到她头上的时候,她才至少相信了它。

在我们想到她的时候,有某种冷漠情绪向我们袭来。我们委实敢说,没有什么东西使我们会想到康斯坦策·莫扎特。但是像列奥波特一样,她和莫扎特的一生是不可分割的。甚至在莫扎特逝世之后,是由她来护持莫扎特的名声的。因此,我们试图,尽我们所能,尽力按原样

修复她的本来形象。

当莫扎特与她结婚时,她刚满 20 岁。她的姐夫朗格 1782 年为她画的像,把她画得并不漂亮。嘴唇部分奇特地挪动了,几乎像是肿了一样,眼睛则大得不成比例,与莫扎特给他父亲信中所描绘的那双眼睛非常不同。这幅画肯定是画得粗制滥造的,她几乎被表现得畸形了。虽然这幅画在那个时候看起来是被接受了,但我们可以假定:康斯坦策看起来是另外的样子。朗格,虽不是专业艺术家,但他却是一个比较好的演员,而非一个比较好的画家。康斯坦策恐怕比画面上的要有吸引力,因为在她的一生,她曾有过相当数量的追求者。在后来的 1802 年由汉斯·汉生画的肖像上——她当时 40 岁——把她描绘成未来的"尼森的计划中的女顾问",画像中的她,显示出某种妇女的有些僵硬的尊严。但无论如何,此画像亦非一件杰作。

从给父亲的信中人们可以看出,莫扎特放弃去美化他所爱之人的形象。人们甚至要问:他自己描绘的爱人形象是否有些太无光彩,以便不让人获得这样的印象,即不让毫无价值的表面光华虚荣地闪耀。他这样写是有着某种狡猾的考虑的:在提到她时,他突出了她的朴实,以便强调他自己冷静的客观的眼光。莫扎特完全明白,父亲对他的各种各样委婉的夸张是迟钝的、无感觉的。列奥波特是否对"作为妻子和母亲的责任"这件事认真地对待了,并无流传下来的证明。这件事对我们来说却是极其可笑的,就像沃尔夫冈所有这些平庸的心血来潮的念头一样。这句话更多地是引起父亲的警觉,因为他把这话的反面当作是可能的,并且是正当的。无论如何,莫扎特并未耐心等待父亲对结婚的认可,父亲的认可是在婚礼之后。

莫扎特在这些信件中都是极就事论事的。补缀袜子和净洗衣服作为结婚的理由,这在直截了当的理由面前变得相当苍白无力。这直截了当的理由便是谈到性欲念的苏醒,他觉察到了这个去申述自己童贞的机会,仿佛他在这一时刻在这方面也有责任向他的父亲作一个汇报

似的,仿佛他像过去一样有必要向父亲解释自己的行为,而父亲则在正确判断情况时,将会不出差错地同意(他的)决定。这里不存在虚伪,也无市侩之气。在写信之时,莫扎特视自己为纯洁的,童贞无邪的及纯真的,是正派丈夫的未来父亲的形象,是以列奥波特的形象作为范本的。但他万万没有想到:他自己的父亲是难以看到他成为这样的形象的。看起来,莫扎特从来没有为自己提出过这样一个问题:我的父亲曾有过一次同意或者认真对待过我的任何决定吗?在理性的领域里,他是如此缺少了解,就像他在人际关系的领域里缺少了解一样。这里他仅仅按照当时他所追求的目的行事。在这样的情况下,给父亲的棘手的信只能就事论事、实事求是了。这样,他就运用了他认为的"就事论事"和实事求是的办法了。他没想到,他的父亲看事情必须用别的角度。莫扎特不具有"生活的智慧",他从来不换位思考——把自己放到收信人的处境中去思考。他的书信、他的口头保证都是同样。

263　　　所有这里写的有关康斯坦策的一切,其实正好相反。她穿衣着装肯定很简单朴素,也自己梳理头发,但这仅是因为她缺少穿着挺括及让人做头发所需要的钱。至于治理家政,她委实一窍不通,至少在莫扎特在世时,她对此一无所知。她是否真的为他补袜、洗衣,至今并没有材料加以证明,但看样子这也不大可能,他们为此而雇用了一个女仆。至于她是否有一颗"善良的心",我们不敢妄加评论。句子后面的那个问号:"……她从心底里爱我吗?……"几乎可以意味着明显的重大口误。莫扎特在他的书信中习惯称她为他的"妻"。这个词在更广泛的意义上实在确切得多,当他用这个词的时候,就像当时的人对这词的理解一样(也说是,多多少少想到"小家鸽"——就像在《魔笛》里那样),她是个典型的妻子。这就是说,只要我们从沃尔夫冈给她的书信中能说明她的,从他的申述、他的提醒、他的请求、保证、吩咐,这一切他都写得相当精细,她都不管正面或反面,积极或消极,一概都会体现出她"妻子的特性",她从不在心里保持"中性",很少去运用她的理智或她自己的判断力(但一旦用了,他就会断然、有力)。康斯坦策的情感生活完全处在直接的感官感觉的浅显层面,她的反应也同样在这个层面。她热衷于她

可以的欲念,喜欢休闲享受,极易受人影响,这也就自然很有适应能力,她总"加入进去"。沃尔夫冈在外表生活上倾向于漫无秩序、杂乱无章,因此对她来说,加入这个漫无秩序、杂乱无章也就成了最自然不过的事情了,甚至她的"参与"使一切弄得更加杂乱无章。传记家们在这方面对她进行了最严厉的指责,但像所有的指责一样,是不公平的。当然,她浪费　——但也并不比莫扎特自己的浪费更大,不过她肯定没有"浪费癖"。她的浪费加重了家庭经济的危机,而造成这样的危机的另一部分过错则是要沃尔夫冈自己来承担的。但是她至少在最初 7 年里,在婚姻生活的另一领域里,重新把它弥补了过来。因为明显的节俭不容置疑地也对婚姻关系的其他方面起了作用,而且是在这样一个方面,即在过大的家政方面,如果我们对沃尔夫冈估计正确的话,他在这方面负担是很重的。家庭的体面绝不是表现在一个方面,它往往伴随着其他的特点,而这些特点其实只有市侩和冷漠的人才会把它们当作德行。莫扎特既不属于这一类人,也不属于另一类人。这样,我们就有了一个解释:这一婚姻,尽管有过某些动摇,可是多多少少总维持了 8 年。这一婚姻是生长建筑在情欲的认可的土壤之上的。

如果我们读一读 1789 年 4 月至 6 月他去柏林、莱比锡和德累斯顿旅途中的信,那么我们除了许多具体的信息之外,还收获到极秘密的段落,这些段落表明了这一在怀疑和满足之间摇动的关系。这是一种少有的迂腐和情欲的坦率的奇怪混和,这种混和经常汇集于一封信中。1789 年 5 月 23 日他责备她写得不够多:

> 最亲爱的、最好的,最宝贵的妻!
> 我以极大的欢快在这里收到了你 13 日寄来的可爱的信。但这快乐的时刻是在收到了你早先的 9 号的信,因为必须从莱比锡返回前往柏林。首先我先说我给你写的所有的信,然后写上我收到你的信。我写给你的有:
> 4 月　8 日　　从邮局＝布德维兹邮站。
> 4 月 10 日　　从布拉格。

$$
\left.\begin{array}{l}
13 \ 日 \\
及 \ 17 \ 日
\end{array}\right\}\ 从德累斯顿。
$$

22 日　（法文写）从莱比锡。

$$
\left.\begin{array}{l}
28 \ 日 \\
5\ 月\ 5\ 日
\end{array}\right\}\ 从波茨坦。
$$

$$
\left.\begin{array}{l}
9 \ 日 \\
16 \ 日
\end{array}\right\}\ 从莱比锡。
$$

265

19 日　从柏林。

现在 23 日——这一共有 11 封信。

我从你那里收到的有：

4 月 8 日信	4 月 15 日	在德累斯顿收到。
13 日信	4 月 21 日	在莱比锡收到。
24 日信	5 月 8 日	在莱比锡收到。（在我
5 月 5 日信	5 月 14 日	在莱比锡收到。返程时）
5 月 13 日信	5 月 20 日	在柏林收到。
5 月 9 日信	5 月 22 日	在柏林收到。

一共 6 封。

在 4 月 13 日和 4 月 24 日之间，如你所见，是一个空缺，这样我可能失落了你的一封信，因此 17 天没有收到你的信①！如果你 17 天也生活在这样的情况之下，那必定也失落了我的一封信……



柏林
1789 年 5 月 23 日



这里我们看到的莫扎特就好像他在柏林宪兵市场旁做粉刷工后，现在半夜三更正坐在他也许是很狭小的小客栈的房间里，抽出康斯坦策的来信，怀着不甚满足的心情把它们排列起来。他肯定不只一次地抽出这些信件。在这同一封信中，他下面继续写道：

① 从 4 月 21 日至 5 月 8 日，莫扎特没有收到其妻来信。——译者注。

……星期四,28 日,我前去德累斯顿,我将在那里过夜。6 月
1 日,我将在布拉格睡觉,4 日,第 4 日在何处呢? 在我最亲爱的妻
子那里。请把你可爱的最漂亮的窝整理得干干净净,因为我的躯
体确实值得得到它。我的躯体举止正派,不想别的,只想占有你最
美丽的[……]你想象一下那小无赖,(这次我这样写了)它竟悄悄
地攀到桌子上,我可给了它一个结结实实的"刮鼻子"。这小子现
在只[……]现在这小淘气渴望得更烈了,几乎不能抑制了……①

这几行被尼森划去了,但后来(像许多段落一样)都被路德维希·
希德玛尔用照相的办法又弄得清晰可读了②,只是括号内打上了点的
省略部分却无法解开谜底让人一读。也许是因为它们多次地并特别用
力地划掉的缘故,这才造成了这样一个结果。我们自然有时对尼森和
康斯坦策让这些句子保留在那里感到惊奇(是相互商定好之后的?),比
如在上面的这封 5 月 19 日寄自柏林的信中这样写道:"……你怎么能
相信(甚至只有猜想一下),我已经把你忘记呢? 这对我怎么可能呢?
为了惩罚你这样的瞎猜,你第一天晚上就该在你的可爱的值得一吻的
屁股上挨我结结实实的一下子,你数着……"

如果这个句子并不一定透露了一点这对夫妇古怪的性习惯的话,
那么确使人奇怪的是:年纪正在老起来的康斯坦策和她尊敬威严的丈
夫③并无争议地让这样的段落保留了下来。很可能,尼森在康斯坦策
还是他年轻的房客时,追溯往事时对这一"值得一吻"抱有同感,虽然我
们并不作这样的估计和猜想④。

266

① 这是莫扎特给妻子的信中所表示的情欲渴望。"小无赖","这小子","小淘气"……都是
　暗指。写此信时,莫扎特还正当 33 岁的盛年,虽然他 35 岁就与世长辞了。方括号为原
　文所有。——译者注。
② 路德维希·希德玛尔:《W·A·莫扎特和其家庭的书信》5 卷集,慕尼黑——莱比锡,
　1914 年。
③ 这里"尊敬威严的丈夫"当然已指康斯坦策的担任外交官的第二任丈夫。——译者注。
④ 这句话意味着:康斯坦策在做尼森房客之时就已与他有过暧昧关系,但此书作者并不作
　如是想。——译者注。

　　康斯坦策总是表现出这样的害怕：莫扎特可能会把她忘记。这显然是一时妒忌的侵袭，但这并不是唯一的原因，这很可能证实了爱。我们是否相反地设想一下他的情况：他的"躯体"行为表现只是"还可以"，并不"很好"。这方面我们就不得而知了，估计莫扎特不会这样，因为从他旅途中寄来的信件中所表达的对康斯坦策情欲上的关系特别强烈和明显。他一直把她的肖像放在身边，看起来，他把她的照片庄重地、极带感情地竖放，然后又庄重地重新放回所藏之处。1789 年 4 月 13 日他给她写信道：

　　　　……我多么想又收到了你的一封信啊！如果我对你诉述我怎样对待你可爱的肖像，你恐怕会大笑的。比如说，每当我把它从封藏它的地方取出来时，我总要说：你好，斯坦策！问候你！问候你！小乖乖！……每当我把它重新放回去的时候，我总是慢慢地慢慢地把它轻轻塞进去，并且嘴里一直说着：进去！进去！① 但是我总要带着某种坚定的力，我说这个含意如此丰富的词时要求这样的力。最近一次，我则快快地说了声：晚安了，小东西，好好睡……

267

　　我们常常发现这个"Stu-Stu-Stu"，就像两人其他情欲秘语一样。这一情欲秘语的感情传递，我们几乎可以把它视为具有象声的含意。无论如何，它们有着一定的或者可以解读的意义，因此（莫扎特论说此字时），才用了"带着某种坚定的力"。

　　但谈到情色时，从来不曾忘记"荣誉"。莫扎特一再谈到康斯坦策的表现，他不是完全放心，这其中，看起来他对她从来不曾信赖过。甚至在远方，只要不是猜想和害怕，有些事情他也曾耳闻。1789 年 4 月 16 日他从德累斯顿给她写信道：

① 此处原文为"Stu! Stu!"，译为"进去"不是一定合适，因为这个"Stu!"是莫扎特夫妇之间的专用之词，外人不知其意。——译者注。

……我请求你不仅仅用你的行为顾惜到你的荣誉和我的荣誉，而且也还要顾惜到面子。请不要对我的请求生气。你必须因此而更爱我，因为我要坚守荣誉。

我们这里不想责备莫扎特在这里首先谈"面子"。对他来说，这有关他的声名的最后地盘，而他的名声自然已经不能用康斯坦策的良好行为挽救得了啦。他后来再次谈到了荣誉，当他一再述及她在巴登①过分自由的举止的时候。有时候，我们几乎能够同样感受到他的惊讶，比如她在巴登的室外举行一个庆宴，因为她以为，她的丈夫正做成了一笔交易，而实际上这笔交易却根本没有做成。即使这笔交易真的做成了，那也不过是一笔新的贷款而已。可是，正是这一切，康斯坦策却没有去考虑。

我们不能控制对戏剧中的这个人物或那个人物的好感，但我们要尽我们所能地去做到不要产生偏见，并且不受情绪驱使。我们要尝试着从现有传记的错误中去学习。在莫扎特这则个案中，现有的传记大多在一开始，作者的立场就很明确，而且这一立场僵固地从头贯穿到底：亲列奥波特和反列奥波特，但首先是亲康斯坦策和反康斯坦策。它是天平上的指针，这个天平自然很少秤得出其形象的真正价值，而只能秤出正在秤的法官的爱好和厌恶。包姆加特纳为康斯坦策找到了这么一个句子："莫扎特不可动摇地忠诚这一事实，表明康斯坦策的全部弱点都是有道理的。"②这是那些不同判断角度中的一个值得探讨的论点。这里我们试图提出新的观点来反驳那些不同的判断角度。

① 巴登是德国中南部著名的疗养胜地，风光极美。——译者注。

② 见包姆加特纳，《莫扎特》，第276页。

康斯坦策,很不为人所喜欢,被批评为漫不经心,放荡轻浮,她是消遣文学作品里的常出现的女主人公,她一再被顽固地歪曲成这样一个人物。莫扎特去世之后很久,在同时代人的参与之下,她才获得了自己的声音。这时,这些同时代人都已步入老年,仿佛是长寿的余生者,就像康斯坦策自己一样,成了可能错误的、即使不是错误百出的有记忆能力的人。她被视作丹麦外交官格奥尔格·尼可劳斯·尼森的妻子,大量遗产的经管人,她作为这样一个人物继续静悄悄地但让人听得见地编织进莫扎特的传奇之中。对于莫扎特形象的令人惊奇的扩大则要感谢诺维洛夫妇,他们补充了没有想象到的特性,比如“莫扎特对所有的艺术都表现出才能”(……had a superior talent for all the arts……)①,而且他喜欢各种花卉,是大自然的朋友。康斯坦策还为文科中学教师法朗兹·尼姆切克,莫扎特的第二位传记作者(在斯列希特格罗尔之后)提供了材料。在尼姆切克的传记里他这样写道:“夏天里大自然的美景对他有深刻感受的心来说是一种迷人的享受。”②而这些鲜花很可能便是开放在康斯坦策的花坛上的。

他们的儿子生活在远方,一个在米兰任高级官员,另外一个则受到康斯坦策的提醒:不要去做给她和他去世的父亲丢脸的事,别去做平凡中庸的音乐家,可是他还是做了个平庸的音乐家,并生活在莱姆拜克。这两个儿子都是他们已故父亲理应的崇敬者,他们母亲的恰如其分的忠诚儿子,对继父亦不存在大的冲突。这两个儿子对我们来说没有太多的“用处”,但从各种不同的材料中可资证实的是:他们有自知之明,保持了必要的谦虚,他们自认自己没有能力在他们伟大父亲的、哪怕只是让人感觉出来的近处,去占领一席之地。

老大,卡尔·托玛斯,1858 年去世于米兰,享年 74 岁,是个诚实正派、乐善好施的退休者。他当然可以、也有能力乐善好施,因为他富有了。单凭 19 世纪中叶《费加罗》在巴黎的 3 场演出,他就购得了米兰北

① 诺维洛,《莫扎特朝拜影像》,第 80 页。(这里作者引用了原书中的一句。——译者注。)
② F·尼姆切克:《指挥大师 W·莫扎特生平》,布拉格,1798 年,第 79 页。

面的一个花园。如果他父亲活着的话,不知他的父亲会对此说些什么!

年轻的儿子,法朗兹·沙威尔·沃尔夫冈(这个名字开头的那两个名,人们后来就把它们略去了,这两个名是苏施曼耶的名)①,1844 年逝世于卡尔斯巴德②,享年 53 岁,像他的哥哥一样,终身未娶。如果讲到一点小小的流言蜚语的话,那也来自在萨尔茨堡时的诺维洛夫妇,而且他们之所知也直接来自康斯坦策自己。仿佛有点不无好意,说这个小儿子曾与一个贵族太太有过暧昧关系,这位太太很可能叫约芬·冯·巴洛尼—卡瓦尔卡博。那么此人有可能是约瑟芬妮·冯·巴诺尼—卡瓦尔卡博,无论如何,他把自己财产中的一些莫扎特手稿留给了叫这个名字的女性。至于说到卡尔·托玛斯,根据有些传说,他在米兰时,甚至有过一个非婚生的女儿,名字也叫康斯坦策。1833 年,这个女儿死于天花,莫扎特家属在这一支系里也没有得到延续。法朗兹·沙威尔·沃尔夫冈是个有天才的、但体质虚弱的孩子,因为他的母亲康斯坦策在怀孕前和怀孕后,健康状况均很不佳。这是斯特莱歇③告知诺维洛夫妇的,至于怀疑莫扎特不是这孩子的父亲,他恐怕是不会有的。

康斯坦策在赠送小小的手迹方面是慷慨适度的,有的人是为了去世者的名望,有的是应允过的(即使一小行),得到的也总是一小行。对于这些优待,她也掌握得很严格和精确,与出版人常常讨价还价,她做得合乎情理,这使她终于生活过得宽裕了。她支持她第二任丈夫写他的《莫扎特传》(可惜绝对"无法一读"——杨恩语),后来成了有身份的第二次寡妇,她带着仁慈和令人尊敬的礼貌和体面接待莫扎特崇拜者的来访,让人印制名片,名片上称自己是"尼森的财政顾问,莫扎特遗孀"。尼森 1862 年作为退休者去世,总算不错,他最终并没有完成他的

270

————————

① 苏斯曼耶(Franz Xaver Süßmayr, 1766—1803):奥地利作曲家,莫扎特教他作曲。——译者注。

② 卡尔斯巴德即如今的捷克的卡洛维发利市。该市多温泉,天然景观极佳。——译者注。

③ 斯特莱歇(J. A. Streicher, 1761—1833):德国钢琴家和钢琴制造厂商。——译者注。

这本传记。康斯坦策则有充分的时间来操纵它,使之对她有利及更加有利。她爱逗留于温泉的癖好一直延续到她生命的尽头。1842年3月6日,她以80高龄逝世。不管她身患何种疾病,温泉疗养永远不会对她的健康有所损害。在莫扎特活着的时候,她去的疗养之地是巴登,这之后她去的则估计是更加漂亮的离萨尔茨堡也更近一点的加斯特浴场,她一年要在那里度过许多个礼拜,在阳光的沐浴之下,尽管是在毫无文化修养可言的状态下,把宝贵的光阴打发掉。我们从她的日记里可以得知她在那里以何种方式度过时光:

> 今天是1829年9月29日,上帝保佑,我又清新健康地起身了,必须顾全人类快乐、早安,我在我的房间里煮咖啡,像平时一样洗嘴洗脸,吃早饭,一直到沐浴时间,这虔敬的时辰,但到9点钟才是我第8次沐浴的时光,因为那陌生人要为我把信件带到伦敦,而他的名字我还不知道。我裸身沐浴,而我作为一个正派妇女是不能与他这样沐浴的。因此我一直呆到10点钟,这时我在床上躺了一刻钟,在小卡罗琳娜及她的狗的嘈乱声中穿好了衣衫。这之后我编织到吃饭时刻,我吃得很好,胃口很健,现在我坐在这里书写,因为天正在下雨,不然的话,我一般这时总是出去散步了。

当我们读着这些记叙的时候,我们不得不愿望着康斯坦策在她第一任丈夫生时也曾让自己有过如此详尽的记载。但也许只有通过两次寡妇生活乏味无聊的满足,她的表达能力才真正苏醒了。她甚至一定程度上变得笃信宗教了:

> 今天,1829年9月23日,我是多么幸福,我靠着在天之父的帮助,带着他的赐福,进行了第12次温泉浴。

271 关于作为寡妇的康斯坦策就叙述这些。作为莫扎特妻子的形象,

我们还得费力地、最终毫无结果地从她丈夫的书信中把她拼凑起来。从这些信件中，只是很偶尔地可以看出她做了什么和没做什么，因此她对我们来说并不是从头至尾都具价值，因为这些信件最终只表现了他们双方分离的那一个时期。毫无疑问，比之康斯坦策，莫扎特更把这种分离视作一种干扰。对康斯坦策来说，找一个情欲上的替代更为容易，而莫扎特在旅途上既有不可少的责任和失望，还有由此而生的日益增长的阴郁心情。从最后两次的旅途信件中，即1789年和李希诺夫斯基①前往柏林及1790年完全没有成功的甚至有失身份的和姐夫荷弗尔的法兰克福之行，我们获知：他惦念着，希望她出现在他的眼前，而这只不过是他许多惦念的事情之一。在他生命的最后一个夏天，对在维也纳的她的惦念也渐渐消失，也不再渴望她见证他外表生活越来越严重的混乱。他不再惦念任何人，他对同时代人的关系，经常是极勉强的，这些关系也已到了尽头。康斯坦策走了，她相当地不动心，她去巴登做她没完没了的浴疗。对她来说，浴疗所追求的目的她多少达到一点，而这种所追求的浴疗目的，在我们看来是根本不清不楚的。当时（她）生了什么病很少明确，慢性病痛更少，自己确认的病则尤其不存在。从蒙田②的著作中我们知道，在莫扎特的瑞士之行时，有时会落下一颗肾结石，他的病痛史在一定程度上因为这一物质上的证明而得到了支撑。但康斯坦策的病痛是一种妄想。从莫扎特的解释和建议中可以得知唯一一次较为明确的病痛，那就是她诉苦得了便秘，他叫她服用干药糖剂。她的回信常不再像他那样按时寄出，没有一封信保存至今。因此，至今还让人震惊（即使不叫人毛骨悚然），没有可翻阅的往来书信，即使一方来信而一方不复，这样的信也不存在。我们有时觉得，莫扎特在倾听对方讲话，而这个对方却从不存在。由此，康斯坦策的肖像 获得了某种神秘的灵光，一种充满秘密的特性，这一特性（把肖像当作她真的个人）她是肯定不会知道的。我们当然不会在神化中来看待她。

① 李希诺夫斯基(K. Lichnowsky, 1755—1844)：莫扎特及贝多芬之友。——译者注。

② 蒙田(M. E. Montaigne, 1533—1592)：法国哲学家和作家。——译者注。

我们也几乎不责难于她,事实上她不会想到:她的丈夫经受了何等样的身体上的病痛,因为他总是很少坦露(对疾病的)猜想,而且他还更少有意识地把这种猜想告知于她。他更多地(而且做得很出色地)是掩饰了它,带着一种令人尊敬的大丈夫的状态,而这种状态却是大人物中很少有人具有的。可是她却对此一无所知,但这并非她的过错。她一无过错,至少,她不是个超乎寻常的人物,把她想象为与他相处得很好,这种想象意味着:错误地判断了两个生命间的关系。就让我们不再去打扰康斯坦策吧。在一定的关系方面,她会对我们大加嘲笑,就如歌德的克丽斯蒂安所做的那样①:他们这两个男子最人性方面的一个方面是属于他们自己的(也许即使不是全部,但也确是一个很大的部分),后世在这方面连一个小小的部分都不占有,这个帷幕严严实实,没有任何缝隙。②

对待同时代的见证材料就像使用原始材料一样,要求我们极其当心。根据这两方面材料的语言,我们不能精确地调整其语义上的区别。有时甚至在单个的字上都表现出含意上的变化。当莫扎特写到他的歌曲《要感谢光辉》时(K. 392/340a,根据海尔姆斯《索菲的旅行》中的诗所谱的 3 首歌曲之一),指出该曲应"冷漠地并平和地歌唱"。但这里这个"冷漠地"却并不是我们今天所理解的含意,莫扎特肯定想的和我们不一样,假如他是为这个或那个女学生而谱写的话。他认为,这些女学生是有"天才"的,即使用一般的意义来理解,用"天才"这样的定语也许也有些太过慷慨,而这一点,莫扎特后来有时候自己也感觉到了。当海顿把莫扎特的作品视为在最伟大的"作曲技术"上具有最高质量而赞赏其"鉴赏力"的时候(列奥波特·莫扎特 1785 年 2 月 16 日的信),那么他所指的

① 克丽斯蒂安乃歌德之妻,女工出身。歌德做人极为前卫,不顾当时习俗,他身为高官,竟敢与她同居二十多年后,始行婚礼。作者这几句话认为:两人世界的事只有两人自知,旁人可能略知一二,也可能完全想象错误。——译者注。

② 此句意即:两人世界的内情不让人知道,人们要窥视,却为无缝之幕所挡。——译者注。

并不是今天在我们的美学中当作最能产生矛盾见解的那种特性①。我们　273
大多数反对的只能是(莫扎特)周围人的目击报导,是远不可信赖的视
角。这些报导的作者们比之于他们描述的对象,要大大地渺小,而且这
些人在倾向性上是高度主观的,这首先和他们自己与他们尊敬的这个人
物的关系相关。但这中间也得加以区别:有的描述中有着并不情愿说出
的真相,因为这些描述首先介绍的是描述者的信息和情况,从而用无意
识的表达、用滤过了的视角,去看这个所描述的人物。这些报导并不因
此而变得可信:因为这些报导的作者们特别值得尊敬,他们正派,说话有
把握或者说话实事求是;或者因为这些作者们在别的领域里曾赢得了我
们的信任,而是因为不论在积极方面或消极方面,我们相信这些报导的
作者们有自由发挥的能力。这关及到的是那些次要人物,他们大多想象
能力有局限,这些人对潜在的东西缺乏感知能力,但这些人在另一方面
却又让我们觉得诚实可靠,出言谨慎。诚实正派要求他们有一定的慎
重,只有在享有权威的人的要求下,他们有时会描述他们所尊敬的人的
阴暗面,也会描述在他们看来没有把握的、难堪的、不舒服的,或者甚至
他们自己也认为是负面的或不可理解的那些东西。

　　索菲·韦伯,康斯坦策的妹妹就是这种类型的见证人。1763、1767
或者 1769 年出生,总之,当莫扎特在曼海姆时,她还是一个孩子,她进
入莫扎特的生活相对较晚。索菲是 4 个"韦伯"姐妹中年纪最小的,在
莫扎特的维也纳时期,她还住在她母亲采齐丽那里,但她常常去姐姐及
姐夫家作客。莫扎特看起来是赞赏她的,一定程度上也是信赖她的。
虽然这样一个假设并无别的根据,但我们不必去怀疑莫扎特和她的好
关系,因为他对许多人都是喜欢的,只是这并不意味着她过分地侵入他
的利益范围以及他对一切都会容忍。她 1807 年才结婚,和一个叫彼得
鲁斯·约伯·哈依勃尔的,此人一度是席康乃特尔合作集体的成员,后　274

① 此句的意思即:"鉴赏力"是个最能引起矛盾见解的字眼,而海顿关注的"鉴赏力"却并不是
　我们今天所理解的"鉴赏力"。原书中"鉴赏力"为 Geschmack。——译者注。

来成了合唱队长和作曲家。他的歌剧《蒂罗尔人瓦斯特尔》（由席康乃特尔编剧）比之于莫扎特的歌剧远受欢迎和远为成功，一再被纳入魏玛宫廷剧院的演出剧目之中，并且还由歌德亲自指导①。我们不知道，我们是否对此应该对他多加责难。

1826 年，哈依勃尔和尼森死后（这两个人去世于同一天!）索菲即迁到萨尔茨堡她姐姐康斯坦策那里。她去世于 1846 年，康斯坦策逝世后 4 年，她是莫扎特圈子的最后的遗族成员。平庸，到头来毫无光彩，就像她的姐姐。她恐怕也并没有受过什么教育。除了在音乐方面之外，在我们看来，她是可信的，比她的其他 3 个姐姐心肠要好，比较不私利，较少打小算盘。但对我们来说，总难给所有这些与莫扎特有关的人员都描绘出他们每个人的独立生平。有严重的情况出现时，索菲总是在场，康斯坦策生了 6 个孩子，至少生其中的 3 个时，她去照料，在莫扎特去世的那个晚上（1791 年 12 月 5 日），她全身心地帮助她处理所有的事情。在那天晚上，她与自然比她更心情沉重忧伤的姐姐不同，她保持着相当冷静的头脑。诺维洛夫妇在康斯坦策家里尽管遇到了她，但这对夫妇的任何一方都未谈起她的在场。可是她，却充分利用康斯坦策不在场的短暂瞬间讲述了一些事情。她说：莫扎特是逝世在她的——索菲的怀抱之中的。每个见证人末了都要坚持他那部分不朽的功绩。

1825 年，尼森曾要求她，为了他撰写莫扎特传记的需要，叙述一下莫扎特逝世之夜，她的叙述使她从莫扎特生平中的一个不重要人物忽地变成了莫扎特去世后在人间永世长存的一个关键人物。但这一报导（陈述）是在事件发生之后 34 年才写下的，因此，这当中的实情和传奇之间的界限就永远是被抹掉了。也就是说，传奇也许就占领了地盘，支撑确凿事实所需的那些条件，从一开始就不存在，因为——如所周知——在数十年的岁月变迁中，即使最可靠的目击者，其对于某件大事的看法也难保一成不变。索菲是非常正直老实的，但她肯定不具备足

① 歌德从 18 世纪下叶起供职魏玛宫廷，并任魏玛宫廷剧院院长一职。——译者注。

够的自我批评精神去再检验一下她叙述的一切的客观程度及她所回忆的东西。康斯坦策虽并未明确地对报导加以证实，但她也没有提出否认。她就这样溜掉了。她正面所表达的内心痛苦和所陈述报导的是相一致的，她看起来很好地掌握了她作为莫扎特夫人最后形象出现的分寸，及掌握了她如何过渡到后来被称为伟大丈夫的遗孀的分寸。诚如前面已说过的：尼森逝世后，莫扎特传的出版是由她来负责主管的。

尼森的传记出版于 1828 年，是在他去世之后两年。尼森绝对缺乏思想，缺乏严密的系统性，加上后来的添加和增补，使得全书更加混乱。这些增补用得毫无选择，看起来是康斯坦策随意安插进去的。尽管如此，此书不时有点信息、解释，可以对人物的解释有点根据，比如下面这一段：

　　索菲，莫扎特至今还活着的小姑证实了他持续的精神活动，她曾叙述过他及他的晚年：他情绪总是很好，但即使情绪极佳，他也在思考，尖锐地观察着一切；他快活或者忧伤，他回答问题也在思考，他看起来在谱曲时都完全在深深地思考另外的东西。即使他大清早在洗手时，他也在房间里踱来踱去，从来不会静静地站着，一脚紧跟一脚，一直在思考。就餐时，他常常只抓餐巾的一角，把它紧紧地围成一块，然后把它绕在鼻子下面，似乎在思考中他并不知道他在做什么。他还经常在这样的时候用嘴作个怪脸。在他做消遣游戏时，他对每种新游戏都很专注，比如骑马，比如打台球。为了不让他在交际中出现尴尬的场面，他的妻子总是耐心地对待他的一切。一般状况下，他总是又动手、又动脚，总是在动着什么东西，比如在玩着他的帽子、口袋、表链，动着桌子、椅子，仿佛在玩着钢琴，这正像他童年时代的最小的儿子一样。

尼森和康斯坦策显然没有去花力气、恐怕也没有这种能力，把这样

的报导(陈述)变得合乎逻辑些,或者甚至符合一点时间的次序些。相反:通过他们无关紧要的添加,原来的陈述的力量反而受到了削弱,而这主要得由康斯坦策来承担责任。比如儿子似乎具有的遗传特征写在这里实在是不当的,除非她仿佛顺便地,要反驳对他儿子出生合法性的怀疑及不要苏斯曼耶的介入。关于苏斯曼耶我们下文还要涉及。此外,我们也不知道该怎样去联想莫扎特不断"情绪极佳"的样子,及接下去的那个副句"他快活或者忧伤"的样子。根据这句话,那么忧伤无论如何并没有影响他的好心情。我们可以说:这是一种很奇怪的状态。尤其是处处提到他的"持续的精神活动",他的"思考",可另一方面又跳到了他的新消遣,跳到骑马和打台球。情况总归照旧:赋予主人公的那种精神活动,谈论这方面的问题不是这位作者的强项,用的完全像是学生作文的方法。

　　莫扎特是个热心的玩台球的人,这已多次提到过,但是没有提到的是:他的能力是否与他的热情相当。音乐家法朗兹·冯·德斯托契斯曾说过,莫扎特玩台球的水平很差,但是他的这一说法是通过第 3 个人——艺术收藏家苏尔匹兹·博塞雷①而传播开来的。这在细节上是错了,在整体上也是同样地不可信,犹如那个米夏埃尔·凯利声称莫扎特台球打得很好一样不可信。传记家尼姆切克认为:打台球对莫扎特来说,主要是为了"炼炼身体"而已,他主要是自己一个人玩,一面玩一面和妻子聊聊天。正像已说过的那样,打台球的情况正来自这位太太。无论如何莫扎特有他自己玩的东西,这是"织成绿色的台球桌,有 5 个球,12 个弹子棒,有 1 张灯及 4 个烛台",放置在带有踏板的钢琴(这是他所有趣味中最有价值的一个对象)旁边。说他在玩台球时输了钱,这也不是完全不可能,但却不大可信。因为真有这样情况的话,那么尼森和康斯坦策都不会去提莫扎特的这一"嗜好"。至于棘手的问题,他们

277

① 博塞雷(Sulpiz Boisserée, 1783—1854):德国著名艺术史家及绘画收藏家。——译者注。

要么避而不谈,要么为错误的行为找个说法,以便为康斯坦策开脱或者加以谅解。

此外还要提一提的是:莫扎特大约从 1787 年开始,每天早晨要出去骑马。这是医生巴里萨尼为他开的"药方",为的是平衡他的长期坐姿。看来这是唯一合乎理性的"药方",莫扎特在其一生都接受了它。莫扎特饲养了一匹马,这匹马在他去世前两个月"约以 14 个杜卡登"卖掉了(1791 年 10 月 7 日),并不是因为他那时已病得很凶不能骑马,而是相反:他当时还感到自己非常健康,卖掉此马,仅因为他当时需要这 14 个杜卡登。莫扎特骑马仅是他平常生活中我们难加想象的一系列形象之一,尽管是个特别罕见的形象。但他像个司令长官那样的骑马姿态人们是不可能看到的。

"为了不让他在交际中出现尴尬的场面,他的妻子总是耐心地对待他的一切。"这一说法也不会是出自索菲的陈述,更可能出自康斯坦策,她看起来迫切地要人把她的耐心记录下来。我们却不愿为她把它记录下来。在这句话中,我们看到的是对自己错误的一种辩护尝试。"交际"这个词的意义在这里突然表现出一种可疑的暗示,此词的意义需在别的地方加以探讨。这个"一切",这个她要对待的"一切"可惜没有说明白,而我们就更加无从猜测了。

显然:报导的价值只在于报导描写了的事件,报导企图说明报导者的境界,而并不在于展示被报导者的境界。莫扎特已经活在后世的心中,已经永世长存,这就是说后世已受当时已为人所共知的莫扎特的伟大所影响。"尖锐的目光","回答问题也在思考","深深地思考"这一切很少真实性,更富目的性,是想作为这个伟大人物莫扎特臆想的附加语,在他逝世后立即可以用在他的身上。其用意不仅仅在于让莫扎特以这样的形象出现,还在于说明早就有人对莫扎特有了这样正确的视角了。这种愿望(用意)又反作用于愿望者,变成了主观的视角和确信两者合二为一。首先,这种愿望影响到了未来,它制造了空洞的常用套

话,整个 19 世纪用这些套话作为重建莫扎特形象的材料。

但是也有一个极有价值的明证,它用的是另一种语言,在那个时代,它也许不会去支持索菲的陈述,但对我们来说,出于我们的距离感可以谈到话中之话,我们能测出这些话的客观内涵的含量,这是对客观真相的补充证明:

莫扎特在他的谈话和行为中不会让人看出他是个伟人,除非他恰好在谱写一部重要作品。他说起话来不仅乱七八糟,而且有时出自他的口所开的那种玩笑人们会感到不习惯,甚至他有意在行为中疏忽自己。开这样的玩笑时,他没有去想、去思考其他的一切。这要么是他出于不想表明的原因,要故意地在轻薄的外表下掩饰内心的劳累,要么是他喜欢把他音乐中的神怡和平庸的日常生活中突然想到的东西进行尖锐的对比,及通过一种自我嘲讽的方式使自己获得心情的愉悦。我的理解是:一个这样崇高的艺术家,出于对艺术的深深敬重,是会把他个人当作自嘲对象的。

这些字里行间向我们传递了一种与尼森所写的东西完全不同的意境。这已经是浪漫派的精神境界了,但除此之外,它还是一种超越的智慧境界,几乎是精通(他人内心)的客观境界。这一段话出自演员兼画家约瑟夫·朗格的自传。[1] 这位朗格后来和莫扎特曾追求爱慕过的阿洛西亚·韦伯结了婚。虽然阿洛西亚后来曾说:事实上,莫扎特在其一生都在爱着她(可是在莫扎特生前拒绝过他的其他女性也是多么喜欢这样说!),但莫扎特对幸运的情场对手,也从未对他们的情场胜利表示过气愤。相反:他反而乐意看到"吃醋的傻子"(就像他在经常严酷的硬心肠的侵袭时所称呼的那样)所得到的胜利,他的心情也许像面对酸葡萄的狐狸一个样子[2]。无论如何,莫扎特和朗格夫妇的关系一直保持

[1] 见《朗格自传》,第 46 页。
[2] 此比喻出自古希腊伊索寓言。——译者注。

到莫扎特和其他所有人的关系都已散架之时。

约瑟夫·朗格,1751 年生于威尔茨堡,他被造就为演员和画家,是维也纳城堡剧院第一个演哈姆雷特和第一个演克拉维柯的演员①。就像他的笔所显示的(尤其是探讨哈姆雷特这个角色),他是一个极认真极严肃、正派的艺术家,他不是席康乃特尔这样一个级别的艺术家。这位席康乃特尔一生是个大胆的冒险家,最后不过是个拙劣的演员而已。朗格是他那个时代极少能用原文阅读莎士比亚的人之一②。此外,他还是莫扎特极缺乏卓越人物的圈子中唯一受过教育并且显然具有智慧的、浪漫派画家中对自然有感情、有敏感性的人。至于作为浪漫派画家,他的技术能力当然仅具较低的质量。他也喜欢远游,1784 年在汉堡他遇到克洛卜史托克③,在柏林遇到了摩泽·门德尔松。他的见证让人看到了莫扎特多层面的一个重要光亮面,并且使人相信了。这里,一个站在他旁边的人,在努力追求一个实事求是的鉴定,看起来(即使并不喜欢)是在努力获得这样的想象:这位天才,向外表现为一个无可测度的躁动的人;莫扎特内在的伟大无法表现在外在的尊严中,而是仿佛无法抑制般地反射到自己身上,他必须痛苦地去触及不知内情的人。朗格恐怕是密切关注莫扎特的人中唯一一个认识到莫扎特需要这种行事态度的人:那种自我暴露的意志,那种偏激的特立独行。所有这一切,他在音乐中都拒绝表现。因为表现这一切并不是表现一种一时性的精神状态,而是表现他控制这一切的创造性的过程。他在这样的(情感)控制中,不像贝多芬那样是意志的承担者,而是意志本身,它不知道它该听从何种命令。是不是"缺乏转变为意识的能力"呢? 如果这句话

① 城堡剧院是位于维也纳市中心的气势恢宏的全欧闻名的剧院。《克拉维柯》是歌德的著名剧本。——译者注。

② E·K·勃兰姆:《莫扎特的朋友和家庭圈子》,维也纳—布拉格—莱比锡,1923 年,第 40 页。

③ 克洛卜史托克(F. G. Klopstock, 1724—1803):德国启蒙运动前期著名作家。——译者注。

涉及的是抽象思考,那么这么说也许不无道理。莫扎特确实不会致力去思考他内心所要表达的东西的外在的或内在的根源;他是不会在多种动机选择中去进行选择的,而是利用他心目中惊人的独一无二的印象记忆,在这方面,没有人能比他更有意识地去利用它了。所有这一切,朗格必然观察到了,他是他那个时代唯一能做到这一点的人。

相反,比较幼稚的索菲却在徒然地在与自己的观察所得作斗争。她也许喜欢她亲爱的姐夫是另外一个样子,沉默静思的,崇高庄严的,就像人们喜欢在书中谈到的那样。恐怕别的人也喜欢看见莫扎特是这个模样儿。那第一批的传记家就是如此,他们把他描写成正在临近的浪漫派的标准形象,这些传记家是浪漫派的子孙,或者,他们变成了浪漫派的代表。

一切都是徒劳的:这个不庄重、不稳健、怪僻的而且还习惯于"用令人尴尬的交往方式"的莫扎特,是存在于我们的心目中的,我们就不去顾及那些人的说法了。这些人的说法是:通过尖锐的目光和深刻的思想,(莫扎特)向他的为数不多的家庭成员和餐桌上的家庭共餐人员显示了他的伟大。因为这类平衡动作、玩笑胡闹和"戏法"表演并非别的,而不过是外在动作和面部表情的反应(反射),犹如身体上的必要一样。这是一种超验精神自动所需的平衡,是莫扎特的不可缺少、不可避免的"对位",这种"对位"实在太可以理解了。它们不仅和"心不在焉"相符,而且更是由"心不在焉"决定。事实上,人们就曾强调过,没有一个水平的平面上、没有一张桌子上、没有一个"窗垫"上,他不会立刻弹奏起"钢琴"来的。这里,我们所看见的莫扎特是个坐不住的极其好动的小个子男人,就像他会让我们失望的那个样子。除此之外,洗手时的踱来踱去,一脚跟一脚,做鬼脸,来回挥舞,凡此一切,尼森、康斯坦策,还有索菲都没有能力去给他们的主人公捏造出这样一种行为举止。那么,他们为什么要去描写这一切呢? 他们是好意,是尊敬他,或者至少是事后尊敬他,并且渴望让后世知道他们是尊敬莫扎特的,是他的宽厚的有头

脑的同时代人。因此我们不要抱怨他们不充分懂得杰出人物的规律和习惯,他们试图对莫扎特表面的简单头脑用另一种态度去暗示,他们把另一种态度当作"伟大"的表现和特征,仿佛莫扎特并没有受到任何缪斯的宠幸。

　　我们得问:莫扎特可能会对那些人起到怎样的作用呢?——这些人对他的奇怪举止及总不正常的态度并无思想上的准备,这些人并不认识他,及不知道根据他们的认识如何去理解他。比如对于这个人:他第一次坐在《唐·乔瓦尼》作者的对面,并且在他(莫扎特)身上寻找着他为他的人物形象所考虑的那种特性中的任何一种特性,莫扎特该如何是好呢?

　　卡罗琳娜·比希勒尔,诚如人们所说,是个多产女作家①,写了多卷本的历史长篇小说,有段时间,成了维也纳文学圈内的中心人物,她向我们介绍了一幅可资证明的图像:

　　　　当我有一次坐在钢琴边,正在弹奏《费加罗》中的《不要再做那花蝴蝶》,莫扎特进来了,他刚巧在我们家,他走到我的身后,我必须把曲子弹得合他的心意,因为他也跟着哼唱着旋律,并且在我的肩头打着拍子。突然他拖过一把椅子,坐了下来,教我在保持低声部的情况下对旋律进行即兴变奏,以致所有的人都屏息静气地倾听这个德国俄耳甫斯②的声音。突然,他感到有什么东西让他厌恶,他一下子跳起来,带着异乎寻常的情绪,就像他经常做的那样,翻跳过桌子和椅子,就如一只雌猫那样开始鸣叫,又像一个放纵的

① 比希勒尔(K. Pichler, 1769—1843):奥地利女作家,在文学史上地位并不高。——译者注。
② 俄耳甫斯乃希腊神话中的诗人和歌手,连顽石听后也会点头,猛兽也会俯首。——译者注。

小青年那样翻起跟斗……①

这一记述也产生于事情发生之后半个多世纪，但仍然让人感觉到文中的客观真实。这一景象不仅补充了索菲和朗格所描写的情景，它还是一个并非杜撰的明证。所描绘的这种奇怪事情没有任何的倾向，它既不贬低也不抬高描述的对象。显然，对这位女作家来说，在她的一生，都是她并不赞许的惊讶之事。但这一切都是容易想象的。当然，翻跳过桌子和椅子，这是杂技艺术上一个灵巧的动作，可是我们却看到了，我们还听到"德国的俄耳甫斯"像一头雌猫似的"咪咪"叫声。

比希勒尔太太是一个出身大资产者的有教养的女子，对井然有序、清静境界有着资产者的敏感要求，在她看来，这是应该如此的。作为演员的朗格，成就不凡，当他竭力谋求解释之时，她②总给予宽容适度但却更加严格的评价：

莫扎特和海顿，我都认识，他们是人。在与他们交往时，他们并没有表现出完全超常的精神力量，几乎没有任何类型的科学的或更高领域的精神教育。普普通通的感受，平平庸庸的玩笑，浮浅的生活。这就是一切，而这一切都显现在所有的交往之中。在这样不引人注目的外壳里，潜藏着的是什么样的深度、什么样的幻想、和谐、旋律和情感的世界啊！通过什么样的内心感受使他们理解到：他们必须如何去抓住这些感受以便制造出巨大的效果，并且把感情、思想和热情用音符表达出来，以致逼使每个听众与他们一起感受到他们所感受到的同样的东西。在他身上，也极深刻地激起这种感受了吗？③

① 卡罗琳娜·比希勒尔：《我一生中值得记忆的事》，1843—1844，由 E·K·勃吕姆出版，慕尼黑，1915 年，引句见第 472 页。
② 指 K·比希勒尔这位女作家。——译者注。
③ K·比希勒尔，《我一生中值得记忆的事》，第 473 页。

这是个不必回答的反问,比希勒尔太太没有能够对朗格的认识进行认真的领会,她没有认识到这一表面的不一致(差异)究竟是什么:精神上的超常决定了他丧失了与公众的联系,这种丧失在其他方面得到了补偿,而且对同时代人来说,正好是在那并未预料到的和并不欢迎的地方。

事实上,莫扎特对平庸很厌恶,感到平庸极可笑。他对平庸有一种极强的极突出的感知力。我们从 1778 年他从巴黎寄给父亲信件的附言中得知,他有时极其反感去适应传下来的那些客套的例行做法。他一生都在对这种例行习惯做法进行滑稽的讽刺模仿。这种习惯做法的持续吸引力,那种习惯的力量,莫扎特至少在冲破它们在语言上的表达形式。在萨尔茨堡最后几年的无聊感觉,就反映在他写进娜纳尔日记里的记叙之中。1780 年 5 月 27 日,他这样写道:

> 27 日:7 点半去做弥撒及诸如此类,然后去劳特龙家或诸如此类,不去玛耶尔家就呆在自己家。下午去维济伯爵夫人家,演奏三重奏或诸如此类,然后与卡特尔回家,她为我捉虱子,最后我们玩了纸牌游戏杜洛克。

同年 9 月,这样写道:

> 26 日 9 点做弥撒。在劳特龙家。下午艾伯琳·瓦勃尔及沙赫乃尔在我们家。阿尔特曼也来了。上午下雨,下午天好。噢,好天气! 变好了! 多美! 哦下午。哦下雨。哦上午。

在他去世前几个月,他对这种反感的每天要做的平庸事情的取笑变得明显了。致在巴登任学校教师和合唱指挥的安东·斯托尔的一封信中,莫扎特为极无聊的行事惯例而烦恼。康斯坦策又想去(巴登)治

283

疗,得为她在那里订房间。在那种迂腐死板和麻烦复杂的情况下,他要自始至终耍弄他(或她)的要求,来实现他的优先。他完全意识到这种平庸,他在信件最后又附言道:"这是我一生所写信件中最愚蠢的信,但此信恰好为您而写是对的。"(1791 年 5 月底)。这不很友好,但我们肯定可以假设:斯托尔对莫扎特的这种情绪已经习惯。此外,莫扎特也为了他的乐于助人酬谢了他,仿佛顺便提及似地,他满足了请求,给他写了一部 46 小节的音乐小品。他恐怕连自己也不会注意到,这是他最辉煌的作品之一,他更不会去对它进行评注了,也许在完成它后,他根本就把它遗忘了。这首作品即 D 大调经文歌《圣体颂》(K.618,1791 年 6 月 17 日):

圣体,真的由马利亚童贞的身体所生;
在十字架上真实地为人类受难,牺牲;
他的肋旁遭刺穿,流出了水与血。
期望在我们临终考验时能够把它尝到。

如果会拉丁文对某个人说来并不意味着只是为了祈祷,因此要批评这经文歌词的语言风格的话,那么他既不会忍受它蹩脚的格律,也不会忍受其内涵的贫乏。这对莫扎特来说尽管是熟悉的,但我们至少仍然敢于谈谈这首具有宗教热情的作品。我们知道,对莫扎特来说,没有比即刻进入所委托的创作的主题和对象中去更简单容易的了。如果我们要在这里测出在音乐形象的艺术风格及外在表达上莫扎特自己情感的参与程度的话,我们可以说,它证明了绝对的客观性,它掌握了"自我"不参与的本领。这是宏伟的音乐,这是无可置疑的戏剧智性的证明,是对素材理解的无可置疑的证明;音乐总是从其主题获得生命:这是对笃信上帝的素材的一行一行的阐释。为了朗诵性歌唱之需放弃了格律,也放弃了(并不纯的)押韵,它的准押韵①则仅放在最后两行并不

① "准押韵"是诗律学上的专门名词,即只有元音押韵。——译者注。

重读的章节上。一个小作品在这里又一次表现出练达的大技巧。

　　莫扎特的一生都是由这样的角色组成,这些角色他毫无意识地适应了,他在主题为他定好了的地方,显示出他的最佳本领。就在这里,角色和化身,还有那个自我变成了一体。这杰出的两页乐谱,这个送给学校教师斯托尔的礼物,写得公公整整,毫无错误,没有任何的改动。这部作品也许是不到一小时完成的,这是一部高品位的"不声不响"的杰出作品,它是为"他一生中所写的最愚蠢的信"的补偿。在这样的极不相称之中,最典型地反映了莫扎特宝石般的光彩多样性,这是充满了秘密的可又是虚假的、外在的双重生活。

　　我们,在解释(莫扎特)身体外在表现的反常现象上比莫扎特的同时代人更有经验。我们知道这些反常行为的形成过程,或者至少猜测得到它,我们带着理解去面对这些绝端的外表动作。今天我们不再试图在追溯这一切时加以缓和或减轻,就如传记家们那样去做到毫无节制的地步。这些传记家们拼命要为后世去"挽救"莫扎特的外在形象和仪态,我们则要设法用我们的想象力把他想象出来。事实上,几乎无法想象,这位忙碌的神情不定的人会毫无超感觉的外在魅力,就像贝多芬所具有的那种魅力。贝多芬知道、保持并且还充分发挥他的魅力,而莫扎特则不知道他有这种魅力,他的在场会令现场顿时增色,不断地分散人们的注意力,而这对他来说,已成了见惯的事情。莫扎特必然有一种刺激性的、有时是超常的魅力(不是那种伟大的——超常的,而是丑角般的——超常的)。这种魅力也许不像卡罗琳娜·比希勒尔那样的"知识分子"可以推测的,这种魅力更加像朗格这样的男人——这种男人知道把生活和演戏区别开来——这种魅力对开始避免把生活当演戏的许多人都有激励作用。但是,和贝多芬的形象相反,莫扎特的形象已经给我们设定了,以致于这种魅力的作用和类型的定义都用不上去了。这样,他便成了陌生人,但这个陌生人不愿被看作是陌生人,他未曾意识到他使人陌生的东西。除此之外,他是一个不暴露自己的人。即使我

285

们从不完整零碎的资料中认出了一个形象,那么这个形象也并不存在,因为这个形象的内在本质,即其气质本性,他的内在创造力和他的外在形象结合在一起的那个本性,是模糊不清的,是充满了谜的,是捉摸不定的。

比之于莫扎特的同时代人,这样的谜团使莫扎特的传记家们更加的不甘心。对这些传记家们来说,他虽是古怪的或平凡的或没法理解的,但他们不久即有了那样一种看法,而这种看法来自莫扎特缺乏见解的姐姐娜纳尔,她说的话看起来成了永恒的定论。她说,莫扎特除了创作音乐之外,他一生是一个孩子。但是娜纳尔在莫扎特一生的最后 7 年(占他生命的五分之一)就再也没有见到过他。她的这一说法是居高临下式的友好,是温柔的凶恶,所有的莫扎特传记作品都对之抱欢迎的态度,而且将会永远地维护这种说法。正是这一看法减弱了莫扎特去世后才出现的惊讶:即一个被公认为伟大的男子,以明显的古怪态度毫无顾忌地否认他自己的伟大。并非所有的人都像莫扎特的连襟朗格那样,具有那种从精神的高度来探讨莫扎特外表现象的才能。

286

我引用了 3 个史实明证,对我们说来,这 3 个明证是彼此一致的。在这几个明证中,见证人都处在他们对象的形象之后。不可信的是那些人的见证材料,这些人(多多少少明显地)的目的在于把他们自己带入莫扎特的形象之中。比如有的学生,或者那些该成为或要成为莫扎特学生的人报导说,他们的表演使"大师"感到很满意。这一完全加以肯定的记录资料恐怕更多是基于这一事实,即莫扎特评判得比较严厉的那些人明智地放弃了对他们成绩的相应记录。但也可能基于这一事实,即莫扎特在评判时,对被评判者比较友好,这样的评判也许较少是指教育上的,而更多的是友好的漠不关心。莫扎特对他的学生和同行的评价,极不是为了表示友好,更多的是像我们从他的《音乐的玩笑》这部作品中所了解到的那样。与之相反:我们经常听到,在他一个学生的作品中,恰好是对那种还欠缺质量的发展阶段(莫扎特通过这部

《玩笑》卓越地顺便说明了），莫扎特都称赞它出色，但带着有礼貌的克制，而这种克制，众所周知，是他口头表述时所不拥有的。甚至米夏埃尔·凯利也强调说，莫扎特曾称赞过他的作曲。这很可能，因为《费加罗》的创作者要关心他的演唱者保持好情绪。客观地说，它很可能是别的样子。

米夏埃尔·凯利本名欧凯利，最后在伦敦做了酒商。他在他的家门口钉上了一块牌子，上书"米夏埃尔·凯利，酒类进口商，音乐作曲家"。剧作家理查·布林斯莱·谢里丹认为①，这句子反过来说更加合适："酒作曲家，音乐进口商"。凯利信用的可靠性早为他同时代人所怀疑，也许他进口的商品中，有的以莫扎特的产地私运入境，莫扎特似乎并未因此而生他的气。他在维也纳之外住过，这是个大范围，作曲家、歌唱家、器乐家及音乐出版商都在这个范围内住过。他甚至为男高音夏克改正过某些曲子，甚至出版商霍夫迈斯特（——他感觉莫扎特的钢琴四重奏太难演奏）在他的管乐作品中，有些可怜的"调味品"正是来自莫扎特的乐思。

那位看上去更会饶舌的银行家汉尼克斯坦曾向诺维洛夫妇讲起过，说莫扎特爱上了他的所有女学生。事实上，这一说法对有些女学生估计很合乎实际情况。一开始是和罗泽·卡那别希，1771 年在曼海姆，在他的爱慕的可能范围之内，他向她传递了节制的使她能体察到的情感。但首先是对特雷塞·冯·特拉特乃尔，她的神秘影响和作用对我们说来尤其是因为：没有任何文字和图像来证实这一也许是最重要的关系。对于他的第一个维也纳女学生约瑟发·奥埃尔哈默，莫扎特

① 谢里丹（R. B. Sheridan, 1751—1816）；著名英国戏剧家，但也在政府任高官。——译者注。

在致父亲的信中(1781 年 8 月 22 日信)曾用简练无情的文字描述了她的确毫无吸引力的外表。可惜她的作品也证明:她看起来在音乐领域里也无法弥补她外表所缺少的优雅。

莫扎特作为教师,仅是他一系列难以想象的形象中的一个形象。没有一个人会像他那样掌握了教学的领域,他肯定有一套宝贵的教学上的方法,这要感谢他唯一的教师——他的父亲。莫扎特的教学方法至少用在了两则个案上,他们是芭芭拉·普劳埃尔及英国人托玛斯·河特伍特——莫扎特 1785 年秋至 1786 年 8 月的学生。只要他们完成了莫扎特系统地拟好的定量作业,他们必然会学到些东西。可惜,他们两人中没有一个述及了莫扎特的教课:莫扎特是否除了布置了的东西之外,通过他的当面在场还介绍了些什么呢。莫扎特不喜爱做教师,做教师恐怕对他而言是累赘的事。这些固定好了的课时准是妨害了他的作曲,他会怎样去完成教学呢? 无论如何,他的学生中一个也没有证实过他有智力上不寻常的条理分明。这可能意味着:他不知道在教学时如何去利用条理分明。如果在这一个领域里会产生一个图像的话,那么这个教学时的图像也许就是一定的专横随意、令人捉摸不透、不准时、不耐烦。除此之外,学生们及友人们都谈到了他的纸张和曲谱放得乱七八糟的情况。有时候,他必须把他的曲子从记忆中复制下来,因为曲子的原件,他竟找不到了;而对他来说,去寻找原稿,比之于从脑子里直接记忆下写下来远为烦人。他更愿意从脑子里把它直接记录下来。总谱四散地堆叠在钢琴之下或置放在家里的任何一个地方,潜在的记谱可以随心而为,他肯定也常常这样做。有些作品他亲手丢失了,就像我们所看到的;有些作品,他自己已经完完全全地忘记了!

我们在我们并不积极的幻想库里追寻那样一个形象,在这个形象中,莫扎特在我们的面前是活生生的,是活动着的。可是奇怪的是,我

们找到的总是他的乖僻的病态表现，当他从门边进来，我们也看到他在扮鬼脸。我想：只有不具备想象能力的人，才能去想象他；只有没有幻想的、并因此不能用自己的形容词附加语来赋予他的主人公的人，不能用自己的内心的经验宝库的人，只有对这些人，莫扎特才是个有血有肉的形象。他自己在他的"正常的"状态下也躲开了我们（复数形式），我们还一次都没有见过他正在睡觉的样子①。

　　也许，我们还是谈一谈莫扎特怎么对待植物性的东西吧，比如他是怎么吃饭的。有教养的区分身份的就座吃饭，这不会是莫扎特所碰到的事。歌德在他的从容稳重的每天日程里，却是要按此办事的（这是我们的设想），莫扎特的一日三餐肯定和歌德的一日三餐不能相比。尽管他自己多次作文表明他"胃口之健"，但我们不知道，他是否是个很会吃饭的人。我们设想的他更是个吃得匆匆的狼吞虎咽者，而且还一面嘴巴里塞满了东西一面在餐桌上讲话，他根本没有注意到，他吃的东西是不是有味道。

　　列奥波特·莫扎特曾经把 1785 年他儿子在家里的一日三餐描写为"节约的"。这究竟是指责还是称赞就难以断定了，也许列奥波特只是作了客观的记录而已。很可能康斯坦策不满意为他端上动物肉做成的菜肴。莫扎特的儿子法朗兹·沙弗尔·沃尔夫冈曾经向诺维洛夫妇讲起过，莫扎特喜欢吃鳟鱼。这件事情显然是轶事式地制造出来的，因为儿子不会想象出他的父亲的②。倒是莫扎特自己有时描写到：为菜肴的香气所刺激，因此渴望吃这样一道或那样一道菜，然而这样的描写只是在表明他的身体状况时附带提到的。他青年时代爱吃的动物肉做成的菜肴是配以酸菜的肝脏丸子，最后一次是 1771 年 1 月 5 日，这是有文献资料为据的，也许他在这之后再也没有吃过这个菜了。无论如

289

① "正常的状态"——比如"正在睡觉"，这是人人有的"正常的状态"，但传记家们写的莫扎特往往忘记了他与常人一样正常的地方。——译者注。
② 莫扎特去世于 1791 年 12 月 5 日，他的小儿子法朗兹·沙弗尔·沃尔夫冈则生于 1791 年（同年）7 月 26 日，因此几个月大的小儿子不可能知道父亲爱吃鳟鱼这样的事的。——译者注。

何,这一切并不能超越想象的界限,我们看到的他,是去过一种毫无要求的平静安宁生活的他。

我们很少见到他在进行次要的活动①,比如骑马,或者击剑(1767年他在奥尔缪茨学过击剑)。他是一个热情的跳舞者。我们看见过他作为一个跳舞者,手牵着女舞伴或双臂拥着女舞伴吗?我们看见过他指挥吗?在排练时,他有时候不脱帽子,用脚打着拍子,并且高喊"真该死!"来发泄他的不耐烦时,我们听见了他的高喊吗?他的噪音应该是柔和的(他自己的男高音声部)。他该是个过得去的小提琴家,一个更好的中提琴家。我们听过他演奏吗?

我们听过莫扎特弹奏钢琴吗?我们很少了解他那个时代的技巧、仪态和演唱,对于那时的"速度"我们也不完全清楚。可是我们更情愿看见他身躯的形象,因为在这方面,目击者们,很幸运地,都说到一块儿去了。同时代人一致地这样报导,说他在钢琴演奏时,尤其在即兴演奏时,完全变成了另外一个人,同时代的人多么喜欢看见他在日常生活中也是这个样子啊!他的表情变化了,他在这样的演奏中仿佛平静了下来②。这为许多同时代人所证实过,他的演奏非常朴素,没有节奏的延伸,没有夸张的自由速度,没有夸张的力度,他平静地坐着,几乎不动身体,不流露任何情感。这必然是那样的时刻(经常是几个小时),在这样的时刻,他已沉湎在神圣的忘我境界。在这样的时刻,与外在世界的联系已经断绝。在这样的时刻里,他就是与人贴近的莫扎特,这个莫扎特在表达时不需要中介者,不需要歌唱者、器乐家或者共同演奏者,不需要烦人的谱子。这里,也许只有这里,他才真正享受到他自己的天才,这里,他才在真正的意义上充分发挥与展示了他的天才:他变成了那个绝对的(纯粹的)莫扎特。

① 莫扎特的主要活动是作曲,弹琴,演奏。——译者注。

② "每当弹奏时,他看起来完全变了样。他的面部表情变了,他的眼睛立即变得平静、镇定、凝视。他肌肉的每一个动作都传达出情感,并表达在他的演奏中。"引自《格罗夫音乐与音乐家大辞典》,第五段,由艾利克·布洛姆出版,伦敦,1954。(以上所引,为英文。——译者)这样的总结为许多同时代人所证实,证实的人太多了,以至这恐怕不可能是不真实的了。

我们并不掌握这样的能力:设身处地去设想过去时代的一个形象,它更多地永远成为我们理想化了的想象中的一个对象。这样的能力从未因为我们所渴望的形象的终于出现而受到嘉奖和检验,于是这种想象力就漫无边际地繁茂蔓生,到了无以复加的地步。在这样数量不断增长的著述中,我们只能一再提纲挈领地重复一下我们已经知道的,或者以为知道的东西,希望在这些事件中有某个地方突然让人恍然大悟——这是一个并非主动产生的灵感。尤其是莫扎特所处的历史空间是想象莫扎特真正现身的条件。请注意:不是常用的套语,也不仅指人们所称之为"时代"的空间,也就是说,不仅仅是当作比喻的空间,而是真正的、今天已凝固成博物馆的空间:这个为他划出的活动空间(范围)。在这个空间中,有着各种人物:"天才"的竞争者、对手、同行、他们的行为和回应行为、提醒者和不满者、对他回答的接受者,对他的音乐及对他说的话的沉默不语的和曲解了的听众们,还有那些平庸的及趣味粗野的听众们。大家都属于这帮子里的人。这些人有的爱他,有的恨他(他却对他们一概无所谓),这些人中有的接待他或者避开他,或者到处寻找他。属于这个空间的还有其他的东西,还有那些房间:这些房间他曾穿奔,他曾乱跑或者走开。还有,这些房间声音的回响、配件和家具,所有给他影响的东西,甚至那些最最具体的,比如小提琴和桌子的木板,他跳越而过的桌子或者在他弹奏钢琴之前,先把帽子掷向那边的那张桌子,以及那钢琴的音色。只要讲到莫扎特的形象,那么只有在他所处的具体氛围(环境)中,他的形象才是可以想象的。因为他已经消逝了的生命的一部分正附着在已经消逝了的东西上。莫扎特的感知、感受,是由最具体的东西引发的,激起他情绪的其他源泉则避开了我们。他的有意识的生命,就像我们所知道的,是与物质相连的,与躯体相连的,经常相连到了过度的程度。吃和喝都属于他的一部分,从并不高雅的身体上的舒适感觉直到大便排空——就像他已经证明得够多了的,这一切不仅激起了他的幻想,而且还给他一种兽性般的满足。每件做成的平淡乏味的事都是属于他的一部分,他要表达它,甚至最平淡无味的事,众所周知,也给了他灵感。当然,我们将永远不会真正理解

291

他经历的范围和规模,因此我们也缺乏开启那部发动机的钥匙,正是这部发动机使这个身材矮小的形象动了起来。如果我们,在所有的保留条件之下,要看一看他静态的身材,那么就会出现下面这样的外表形象:

　　莫扎特的外表是"不引人注目的"。他的身体外形在生命的最后几年变得毫无吸引力可言。他的脸上有痘痕,他的皮肤变得发黄和浮肿,将近生命的终结时,他有了双层下巴。他的头与他的身体相比显得太大,鼻子则大得超过一般的限度。有一次,一份报纸竟称他为"鼻子过大的莫扎特"。他的双眼总是强烈地向外突出,他变得稍胖了。他形状奇特的外耳莫扎特向来把它们遮在头发下面。在他童年或青年时期,这双耳朵那时是否引起了别人心理上的惊讶,这一点我们并不知晓,因为我们对心理学出现前的心理创伤一无所知。他肯定没有医学意义上的躁狂——忧郁,但他在晚年越来越倾向于这两种心理状态之一,他变得容易激动和情绪不定。他最后两年精神日益严重的衰竭加重了他的不正常的举止行为及在他身上的"不自觉的顽固动作",也许到了客观上难以忍受的程度。人们不能排除这样的可能性,即在他的行为举止和他日益增长的孤单寂寞之间存在着相互作用,他对于他处境的孤单有着病态的反应,而这一反应又加深了他的孤单。甚至,连康斯坦策显然也没有了他在她身旁的快乐,最后他就去进行"尴尬糟糕的交际"。她强调说,她是挡住他去进行这样的交际的。看起来,仿佛他从前的朋友圈子在有他在场时不再感到舒服,他交往的朋友几乎完全与他的辉煌时期两样了。因此莫扎特只得依靠那极小的交际圈子,这个圈子里的人的踪迹,我们今天却已很难再找到,对于其中偶然发现的,我们也只能把他们的话当作一些活得比莫扎特长命的人的捉摸不透的暗示而已。莫扎特很爱吃,并且喜欢在别人家里吃,但我们不知道,在那生命的最后几个月里,谁还喜欢邀请他,或者他在什么地方自己邀请了自己,因为他已经不愿独身自处了。他需要交际的圈子,即使这个交际圈已经不能再需要他了。

于是我们要这样问:在他的社交圈内我们会感到自在舒服吗? 他的绝端的、经常是严重无序的行为会有助于或是有碍于我们对他的了解吗? 也许,不是这一难加说明的超越向外的陌生者使我们惊呆,说不定,是面对这个奇特的最终心烦意乱的神情正处错乱的客人("不稳定的和心不在焉的"——尼姆切克语)使得整个餐桌旁的人都变得沉默无声了①。也许有许多容易看透的东西,有自我疏忽的讨厌特征,即使他已经意识到了它们,但也已不值得花力气去戒除它们了。也许他"大清早"不再洗手了? 也许他的指甲很脏,也许他有令人不舒服的吃饭姿态,或者也许他一面说话,一面还吐唾沫? 谁知道,我们是否会说:"可以肯定,这小子是个天才,但他可容忍吗?"也许,我们会避免去邀请他吃饭,说不定甚至还会拒绝他? 这个婉言否定的回答尽管已经到了嘴边,但是我们还是省了吧:因为正像他躲开了我们,我们也躲开了他,我们已经吸取了我们的所得,并把他交给了他的变成文献和成为了历史的命运。在他的悲剧中,我们虽认识到我们的敬仰的一个重要组成部分,但我们还是排斥了这一事实:对于他的音乐的纯净作用,我们完全得感谢对这一悲剧具体化的掌握和控制,而且用的是对这一悲剧绝端的和独一无二的纯化。

作为这一悲剧的顶点的,一般都认为是他的"早亡",直到今日人们　293
还认为,他的这一生就是朝着这个目标奔去的。甚至根据客观存在的证明材料和主观的猜想,人们还为莫扎特的早死制造出传记上的某种特殊点。对于这两个因素,我们回头还要提到。根据我们的想法,这两者彼此并未相触(莫扎特的未来计划及他的决定放弃,都不取决于局外人——不知内情的人)。

但这里可以确证的是,莫扎特的逝世不能算是过早。与他的命运一致的那些伟大英才,我们就不必一一加以列举了,每个读者都有他心

① 此段中的"陌生者","客人"指的是莫扎特。——译者注。

目中的这类天才。只不过因为音乐总是最高的、而且不是用语言来传递的主观表达，是与它的创作者无法分离开来的主观表达，又相应地直接作用于我们的情感，因此我们认为得自己去听一听这位创作者的声音：死亡为听众保存在耳朵里，它（死亡）是一个在作品中正在完成着生命的无处不在的目的地。比如帕斯卡没有活到 40 岁①，斯宾诺莎②活得略长一点，可是他们的一生并不因此而逊色，因为他们的思想遗产使自己独立。我们的意识，如果有的话，则和他们不可分割地连在一起。莫扎特的《安魂曲》则相反，或者佩戈莱西③的《圣母悼歌》，或者舒伯特的《降 E 大调弥撒曲》，这些作品永远成为那些大师的作品，这些大师过早的死亡使这些作品成为"提前的完成作"，人们正是用这样的角度（观点）来听这些作品的。从舒伯特的降 B 大调奏鸣曲的行板中我们听出了濒死者的哀痛和伤感。个人的悲剧"作为情感的补充之声"一起振动，这种"补充"自然是不能用一个定义解释得了的。

这不是我们这里所理解的"悲剧"，这里更多的是正在蔓延的越来越多地为行家的见识所否定的误识，这种几乎自始至终的"被疏忽"是莫扎特必须忍受的，而且事实上，他以典范的体面和自我克制在忍受着。不言而喻，这把他压断了，尽管他从意识中排除了它，但却不能躲开这个毁灭性的影响。就我们所知，他从未评释过各种各样所受的屈辱，而是看起来以全部他还能做到的轻松无虑对之不予理睬。他能容忍在有较大的机会时去偏爱其中较小的机会。当他要为舞会提供舞曲音乐时，最后往往完成了为八音钟和玻璃制的竖琴谱曲，唯独不为音乐本身而作。《魔笛》的作曲冒着孤注一掷的风险，他与一个会冒风险的人同担风险。可惜，他赢得这次冒险太晚了。创作《狄托》的委托不是来自波希米亚的阶层，而是来一个受委托的歌剧院经理，此剧是一个

（页码 294 位于左侧边缘）

① 帕斯卡（1623—1662）：法国大数学家，概率论的创立者之一，他还是散文家，思想家。——译者注。
② 斯宾诺莎（1632—1677）：荷兰大哲学家，只活了 45 岁。提出知识要依靠理性来认识。——译者注。
③ 佩戈莱西（1710—1736）：意大利作曲家。——译者注。

失败。最后的那个神秘的创作委托——即创作《安魂曲》,虽来自一个贵族成员,但这个创作委托必然是严格保密的,因为委托人是瓦尔塞格——斯都伯赫伯爵,这位伯爵想把这部作品的作曲当作是他自己的创作发布出去,而他也真的这样做了。至少这看起来是可疑的,他是否真的(即使通过神秘的匿名的经纪人)向一个叫莫扎特的人提出了他的卑鄙请求,并且还把这个莫扎特当作 1784 年就已经很有名气的音乐家。就这样,最后的伟大作品的产生背景和缘起便消失在黯淡之中、模糊之中,只有《魔笛》日益受欢迎的掌声,成为受冷落的濒死之人最后的小小欢乐。

　　这至少是从我们熟悉的编年史中所能得出的我们的结论。其他的、也许本质的因素我们不清楚,那就是对他的潦倒,莫扎特自己应负的那一部分责任,只要在自我毁灭的过程中能够谈到“过失”,因为这样的一种无心的自我毁灭,很值得怀疑。他并不想、最终他并不要堕入到那样一种哥儿们情义的处境之中。现在回过头来看,在这样的哥儿们交情之中,弥漫着的是阴沉的低落的情绪和抑郁,这生命最后几个月的秘密再也不会被揭开。在康斯坦策不在的时候,他做了什么,与谁一起,已经永远不清楚了,因为所有的回忆录和史实证明都只是建立在敬仰尊敬的层面之上。说莫扎特是一个赌徒,他把他的并不高的收入在当时流行的纸牌游戏中输了个精光,说社会上都不理睬他,因为他付不出他负的债,因此违反了他们的习俗惯例①,凡此等等,我们认为都是不可信的。因为他几乎不能在请求信中宣称自己无辜,他对维也纳的控告是不合适的,收信人已很清楚地知道了这一不道德行为。普赫拜尔克不再借款给他,没有人给他预借什么,没有人接受他的支票,“有特权的商人”亨利希·拉肯巴赫尔估计在他 1790 年 10 月 1 日借给他 1000 古尔登之前,也探听过莫扎特的声誉。他的“过错”必然是在其他的方面。但没有一个同时代人,对于莫扎特一生最后一个夏天的那几个礼拜,有什么可加以叙述的:朋友

① 　见克莱默尔,《达·蓬特的〈女人心〉》,第 210 页。

们、亲戚们,过去的学生们及敬仰者们对于要提供信息的问题都无言以对。但是我们因此反该感谢他们,因为对我们来说,用这样的方式便没有那些介绍者的辩护性的解释及虚构杜撰了。这些介绍情况(提供信息)的人,首先要把他们认为的主人公的缺点洗净,通过利用他们的衡量标准,他们也许会使一个千载难逢的人物遭受他们添上的贬低的待遇。

在莫扎特去世前两年,他的个人交往已开始慢慢地变化,文献材料上熟悉的名字消失了,新的名字出现了。海顿的名字还在,普赫拜尔克也在,他是有用的。《女人心》排练时,莫扎特只邀请了这两位,比如为什么不请恰魁因,不请范·斯维特恩呢,虽然也许斯维特恩对歌剧并不感兴趣。我们得如何想象这样一次排练?在私人圈子、在关系较紧密的少数人中排练吗?如康斯坦策不在巴登的话,就在年轻的家庭成员之中吗?歌唱演员进家了吗?莫扎特在演出时忘记了他糟糕的境遇了吗?恐怕是的。

《Cosi fan tutte》(《女人心》),这个标题也许极有理由改变成《Cosi fan tutti》[1],因为剧本中的主题:"女性的忠诚"的缺乏(当时最喜欢的共同的流行套话之一,《唐·乔瓦尼》全力抵制了它):在这里远远超出了男性道德的缺乏,通过男性道德的缺乏,这一错误就变得明显了。事实上,妇女是低劣的阴谋的牺牲品。这种阴谋之所以能成功,是因为男人们不公平地处于可以原谅女人们的地位上,而实际上,情况却应该刚刚相反。古格利尔莫和费朗多[2],这两位干净的军官先生,他们的心灵多多少少藏在他们的军刀里,他们并不是像唐·乔瓦尼这样的男性欲

[1]　"tutti",意大利语,即"人人,全体",意即不仅"女人心如此","男人心也如此",即"人人如此"。——译者注。
[2]　古格利尔莫(男中音),费朗多(男高音)系《女人心》中的两个男主人公,军官。——译者注。

望冲动的人物。他们为他们的荣誉而感到自豪，虽然他们几乎不知道何谓荣誉。他们是男性的卑鄙行为的典型例子，甚至更甚于"老哲学家"——他们的玩世不恭、诡计多端的教唆者唐·阿尔丰索①。人们会更指责他思想逻辑上的错误，指责他在涉及他的两位年轻朋友想象的准备上估计错误——因为就如人们会因此认为的那样，他们会在没有任何兴趣的情况下合逻辑地把各自的角色扮演完。）这两位年轻的先生扮演他们的角色如此完美和奸刁，仿佛他们自己要证明他们的两位太太的不忠，并且毫无疑问要充分利用婚礼之后立即要做的一切。人们可以这么说，这已超越了一切人所能做的和可要求的。但是我们这里不想列举这些逾越，因为这样的话我们就无法对待这部无与伦比的作品。

歌德对这部作品没有表达什么看法，瓦格纳和贝多芬则表达了看法，当然是否定意义上的。他们从道德上来评价它，因此没有在题材和形式之间进行区别，而这方面也是很少有同时代人做的。瓦格纳认为：对于一个莫扎特这样的音乐家来说，面对这样的题材本不可能想出好的音乐来的，而他想出来的好音乐也不会用到这样的题材上去，这就是他（瓦格纳）对莫扎特作为人的积极面的评价。贝多芬拒绝这部作品，但这并不妨碍他以同样的调性（E 大调）把用了两个圆号的回旋曲《发发慈悲吧》（第 25 分曲）作为他的大型列奥诺拉咏叹调的榜样②。

但是达·蓬特和莫扎特都没有想到道德评价③。他们的目的更多的是写一部歌剧。故事的情节是基于一个真实的事件，这是过去和现在都这么说的，说是约瑟夫国王向达·蓬特描述了这一真实事件，并给了他写一部相应的歌剧脚本的委托。这当然仅系传说，这传说的目的是为了表达（作为不可抗拒的力量）对脚本的普遍的厌恶，及原谅莫扎特参与了"共犯"。其实，在 1789 年秋与冬这个时段，约瑟夫国王已经

① 唐·阿尔丰索是《女人心》中的人物，侯爵（男低音）。——译者注。
② 此指贝多芬歌剧《费德里奥》的女主人公咏叹调。——译者注。
③ 《女人心》的脚本作者是达·蓬特。——译者注。

病入膏肓。古格利尔莫这个不常见的名字看似指一个人物，他很可能本来叫威廉。

　　任何用心理学的方法来对待这个脚本的尝试都会在这一极端不现实的故事情节中失败，这种极不现实的情节就像大多在喜歌剧中一样，在不了解情况的状态下发生了。这两位女子既不会把穿着异国服装的互换了的大献殷勤者当作情人（这两个男子以阿尔巴尼亚人出场，而阿尔巴尼亚在这里，对莎士比亚来说真的是相邻的地方，它是古代的伊利里亚①。这个国家避用熟悉的地理位置，因此可以把这里的居民标志为在地区上是相连的），她们也不会把自己的女仆苔丝庇娜当作医生和公证人。除此之外，这两位先生对于这两位女子来说，不知其名其姓，犹如罗恩格林对之于埃尔莎一样②。情节的发生时间就像在《唐·乔瓦尼》中那样不确定，情感的进展甚至看起来完成得很直接。事实上，《费加罗》是莫扎特唯一一部遵守"时间整一"的歌剧，或者至少在这个整一的时间里一切情节按顺序发生，以至各个情节动作都能相互处在一定的关系之中。

　　可是，这里谈的并不是这种情节的不现实性，而是谈容忍了这么一出脚本。脚本的观念承担者都是些木偶，这些木偶是在它们总体承担的观念之外所不存在的③。这也许是没有意思的，即强加给脚本作者达·蓬特道德上的意图（而我们也许是非常想这样做的），也就是说，达·蓬特说不准本来有这个意图：通过极不可靠的男人道德，挽救这两个女子的荣誉，从而挽救女人的荣誉。但是，对于这两对男女后来是否幸福这个问题，则是达·蓬特和莫扎特都没有提出来的。这也是一个多余的问题，史前时代的工具不回答对其未来的任何提问。使"不一

① 古代伊利里亚为今之南斯拉夫和阿尔巴尼亚。——译者注。

② 罗恩格林、埃尔莎为瓦格纳歌剧《罗恩格林》中的男女主人公。——译者注。

③ 此句意为：《女人心》要表达一个观念（看法），为了要表达这个观念，脚本需要制造几个人物，而这些人物却完全是不可能存在于现实中的"木偶"（即听凭作者摆布的"东西"）。——译者注。

再—快—乐"变成快乐的恶习是洛可可(文艺)的一个本质。但对于一些我们简单地称之为"喜剧"的东西,这个问题还是值得一提的。"喜剧"这个词是语义双关的。莎士比亚《第十二夜》中的奥尔希诺伯爵在四幕之长中爱上了奥立维阿,而奥立维阿则把维奥拉当作一个男人而爱上了她。这之后,他和维奥拉还会幸福吗,奥立维阿会高兴地还是生气地对待奥尔希诺呢? 不管怎样,这是伊利里亚人,还是阿尔巴尼亚人,这对欣赏剧本有影响吗? 如果事件的参与者把它当作真的和真实的来经历,那么,问题不在于情况真实与否,而在于心灵的关系及恰当地表现这个不真实的事件。"逻辑"既非人的心灵的质,也非心灵的度。奥尔希诺的音乐"作为爱情的营养"在《女人心》中变成了事件(情节),这是克尔恺郭尔意义上的"音乐化了的——情欲",而且首先发生在值得叫人遗憾的费奥尔第丽奇身上:其他人的喜剧对她来说却变成了悲剧,但她对此还一无所知。作为一个正歌剧的形象,她在她的不幸的纠缠困境中远远越出了这一形象。毫无疑问:她第一次在她的生命中有了爱情,却可惜爱上的人是个"木偶"①,这个木偶是她这个毫无世道经验的人所看不懂的理解不了的,他打扮成了一个荒诞的外国人,而且他竟是她女友或妹妹(姐姐)的情人。这是不可能有好结果的,她也是不会去这么做的。她,在任何意义上,都是"第一女主角"。达·蓬特对她特别关怀,因为女歌唱家阿特丽阿娜·特尔·贝纳当时正是达·蓬特的情人,除此之外,她真的是露易斯·维伦纽——多拉贝拉的姐姐。就像在这部歌剧中一样,她们俩都来自费拉拉,为此这位特尔·贝纳称自己为费拉莱塞·特尔·贝纳(此外,在现实生活中,她也是"第一女主角")。

此歌剧题材的根源可追溯到奥维德②、阿里奥斯托和塞万提斯③。但尽管如此,我们仍可视此剧为达·蓬特的精神财产,因为不考虑这一

① 指没有性格的只承担了剧本作者观念的一个情节上被安排了的人。——译者注。
② 奥维德(B.C 43—17):古罗马诗人,著有《变形记》;阿里奥斯托(1474—1533):意大利诗人,著有叙事史诗《疯狂的奥兰多》。——译者注。
③ 见 K·克莱默尔著《达·蓬特的〈女人心〉》,载《科学院信息》,哥廷根,1973。

游戏事前秘密商定的无耻共谋,及热情表露者的有意冷淡这一点情节因素,达·蓬特在两男两女这个四重唱中加进去了两个重要人物,这两个人物只能属于喜歌剧的范围,他们只能处在最浅表之处,这两个人物即苔丝庇娜和唐·阿尔丰索。苔丝庇娜,她没有那种年轻貌美的侍女所具有的清脆的调皮笑声,她不"莽撞无礼",也不"调皮捣蛋",她是一个老谋深算的女人,处理事情具现实倾向,精干老练到庸俗的边缘。她有自己的见解,不仅在对异性的态度上,还在对社会统治结构的不公正上——对于这种社会结构她当然只能偷偷抵制。在这个人物身上,人们并不寻求颠覆,她的气质必须逃得过约瑟夫二世及他的文化检查官员的审查,这一点达·蓬特知道得很清楚。这里他可以自由地斟酌他批评社会的见解。他这样做了,也没有人注意到。而《费加罗》几乎完全发生在仆役世界里,《费加罗》论到的是对有关人员所具有的担心,而在此剧中有关的"人员"只由一个人组成,她是少数,没人想到从她那里会发生她反对别的 5 个人的冲突。她的两位女主人没有理由去希望进行、也不会害怕一次社会革命。相反,他们(物质上)日子过得很好,太好。其他所有的人都富足,唐·阿尔丰索,这位"哲学家",甚至没有更好的事可做,只有把别人的命运之线捏在自己手中当作乐事,并且让他们不根据他们的幸福,而是根据他们的信念去扮演角色,而这种信念又不是来自他个人的看法。他是一个"使非神化的神"(克拉默尔语),是理性和启蒙之神。就像这个人物的创造者一样,这个人物在有意让幻想破灭这一点上是卢梭的信徒。他的坏心肠(它表明在咏叹调"我想说"[第 5 分曲]虚假伪善的小调(f)里),虽没有通过 C 大调咏叹调(第 30 分曲)"所有的人都在指责女人"而得到清除,却得到了一定程度的缓和;事情曾经是这样的,我们对此越少误会,事情对我们大家越好,对痛苦地参与了的人也同样,我们就这样呆在地球上吧。他说得不错,只是他选择了错误的例子,这就是说,他把自己虚构了进去。

莫扎特深入到歌剧的现实材料之中时,把剧本所代表的观点"大家

都是如此"与题材联系了起来,这是确定无疑的。通过阿尔丰索的挑衅,两个军官确信地喊出了"大家都如此!"①这声大喊却没有写在歌剧脚本之中,是莫扎特把它添加进去的,并不是因为莫扎特确信这句话,而是他把他的主人公刚获得的这一确信占为己有了。对于这一论点的真实性,他恐怕想都没有想过,除非经验本身(比如在康斯坦策那里)教会了他这一点。总之,这一论点和他其他歌剧中的论点和论点的代表人物处于明显的对立状态,首先是和《后宫诱逃》中的康斯坦策对立,也和《费加罗》中的女性对立。《费加罗》中的伯爵夫人,其伟大之处正在于她的道德态度;还有那苏珊娜,她没有落入伯爵之手;还有《唐·乔瓦尼》中的唐娜·艾尔维拉绝端的忠诚。凡此一切,都证明了它的反面,她们证明:莫扎特这里也存在于他自己的人物之中了,并且忘记了客观性。

　　隐藏在脚本中对于社会的批判思想,莫扎特并非没有觉察到,相反,他还试图突出这些批判思想。《女人心》创作于莫扎特已经睁开了眼睛的时代,了解了社会弊端的时代,而这些弊端是他过去所没有察觉到的,他对世界的认识已经变得有些苦涩。剧中只有苔丝庇娜。她的社会地位比较低,因此她较少介入到音乐的连续体之中,但她面对纵情的又常表现出忧郁的音乐,并未把自己看作可作对比的反叛者(相反:她的独唱部分比其他角色的独唱部分还要起到传统的保守作用),但莫扎特用另外的方式突出了她,莫扎特给了她一种自己独有的诙谐滑稽。她是一个爱说笑打趣的人,但更多的是个狡猾的轻佻精明女子。从歌剧剧本和总谱之间的分歧可以说明,莫扎特在脚本台词上对她带着特别的关注。在达·蓬特的脚本中,她对唐·阿尔丰索的"我愿为你做奴隶"这样答道:"Non n'ho bisogno, un uomo come lei non può far nulla",它的意思大抵是:"一个像您这样的老男孩,不再办得成许多事。"

① 《女人心》的原名叫《Così fan tutt》,其意本为"大家都如此"。——译者注。

莫扎特却改动了回答,甚至还把它押了韵:"A una fanciulla/un uomo come lei non può far nulla",它的意思大抵是:"一个像您这样的老男孩子,和我这样的一个姑娘已经搞不成什么事!"①扮成了医生的她,用块大磁铁从这两个假装的爱得发狂的阿尔巴尼亚人的身体里吸出毒素。这块大磁铁不是出自达·蓬特的创意,他并不懂得梅斯梅尔的治疗方法。莫扎特却在自己还是 12 岁的孩子时已认识了②法朗兹·戈东·梅斯梅尔,莫扎特的《巴斯蒂安和巴斯蒂纳》传说是在他的花园里首演的,所以他是熟悉磁铁康复治疗的方法的。他在这里只把这种方法当作庸医之术。这个用拉丁文装腔作势的庸医苔斯比乃塔③,莫扎特也真的并不想赋予他真正的知识,因此他在称呼形式的变格上把"bonae puellae"转变为"bones puelles",这是不公正的,因为如果苔丝庇娜已经背出了什么的话,那么她肯定会背对的,她是头脑清醒的。唐·阿尔丰索则相反,他要说正确的拉丁文,因此他把达·蓬特所写的文雅的"isso fatto"变回到"ipso facto"。毫无疑问,这事儿把他逗乐了。

理性主义的胜利是由唐·阿尔丰索及在另一个层面上由苔丝庇娜所体现出来的。这一胜利表明:真正的爱情及其敏感的表现不仅对这两对人,而且从现在开始对大家说来,已经永远地失去了。将来人们的行动都靠理性了。这样,总有一种潜藏的感伤支配着这一美妙的音乐,这种美妙的音乐释放出了这种感伤,在这样的音乐中,爱情及对爱情的嘲讽融为一体。在这里,莫扎特获得了无与伦比的成功,这成功的东西是他过去或以后从来没有试过的。伴奏获得了那种在早期的正歌剧中的意义,即与咏叹调和总体分隔开来的直接的感情表达,并且这种伴奏有速度变化的自由及力度变化的自由。这是表达情感,还是仅仅表达虚假的感情已经不确定了。当爱因斯坦把费奥第利奇的降 B 大调咏叹调"似礁石一样……"(第 14 分曲)当作是滑稽的讽刺模仿,阿贝尔特把它当作讽刺,那么他们两个都错了:费奥第利奇的内心矛盾从一开始

① 此句含有"性关系"的内容。——译者注。
② 梅斯梅尔(F. A. Mesmer, 1734—1815):奥地利医生,创立催眠治疗病。——译者注。
③ "苔斯比乃塔"即由剧中苔斯庇娜假扮的医生的拉丁文名字。——译者注。

就是真的,他一开始就是这一恶作剧的牺牲品。"永远如此"的转折是《加冕弥撒》(K. 317)中的《主啊,怜悯我吧》的人物忠实的重复。从题材上分析,这里虽无什么联系,但音乐形象却在表明,打算进行一次讽刺模仿这一假设是不存在的。在第一幕开始不久,这两个伪装的军官唱着清宣叙调出场,配上大型的伴奏,以便给他们主观装出来的着迷的爱以客观有力的表现(宣叙调"低低的声音"的第 28 小节:"爱情⋯⋯")。一开头是费朗多,接着是古格利尔莫,从 d 小调唱到 g 小调,这时众小提琴及中提琴以有力的向上——渐强来陪衬两人的感情强烈迸发,面对上述的一切,我们这里有了超越的讽刺滑稽模仿,这成了原则,它把它的对象反映在独特的美中,反映在独一无二的光辉的美妙之中,而这是过去任何人都想不到的,甚至莫扎特自己在过去及在以后也不会想到。我们由此证实:道德不是音乐的泉源。

这里,模仿(模拟)是明显的。但我们有时仍要问自己:这两位先生究竟是向谁在表白爱情? 比如费朗多的降 B 大调咏叹调"啊,我看见了"(第 24 分曲),这是他向新赢得的很容易地归了他的女人唱的,还是向从前的那位女性唱的? 那位女性刚好对他的关系相反,她正处在遗忘之中。音乐表露了这一点了吗? 音乐没有表露这一点。我们有时会得到一个外表的提示,但我们未曾完全清楚过,这个提示要向我们提示什么? 向我们暗示这出喜剧,或者暗示这出喜剧中的喜剧? 古格利尔莫的 G 大调咏叹调"别害羞"(第 15 分曲)使我们感到,歌词是极其荒谬可笑的,以致于我们无法想象,这两位女性可以靠这样庸俗——肤浅的、立即看得透的方法,就会着迷上钩。在音乐上,它也不理想(比较特别的是,莫扎特大多不大用长笛奏出主题)。他本来规定了另外一首 D 大调咏叹调"你们看着他"(K. 584),这首咏叹调从歌词上来分析,同样是俗不可耐,但音乐上,它却属于他所写的最重要的喜歌剧咏叹调之列。在这里,同样是作曲超越了歌词本身。在音乐中,一个可笑的大献殷勤的男子变成了一个真正的男子汉了。为什么他把咏叹调调换了一个较差的? 传记家们说:在这里,莫扎特对于匀称的感觉不允许他用上这一规模的咏叹调,他可以去

冲破轻盈的嘲讽的框架。这样的说法对我们很少有说服力，尤其它还不是真的。显然，这里必须找到这一问题有力的解答（也许作为演员阵容问题的结果）。事实上，题材中不同寻常的伤风败俗、宣扬绝端的诱惑，这些必然对敏感的女士们——尤其在当时处在十分软弱、无力抵抗的处境中的女士们说来——更多的是引起她们的惊吓，这时的古格利尔莫必然举止已不得体。在我们看来不理解的是：像朵拉贝拉这样一个姑娘，虽然她比她姐姐轻率，但也会轻信一个男人，即使这个男人不会更好地表现自己，只会表现成一只"鹦鹉"。也许可以这样解释：他通过反对唐·阿尔丰索的指示，不愿让她喜欢，以便赢得赌赛的胜利。但这不过是推想，问题依然尚未解开。

F大调五重唱"每天你都要写信给我"（第9分曲）中，在弦乐连贯的16分音符固定音型下，乔装打扮的男人身处他情感中的歌唱风格与伤心的女人的歌唱风格是没有区别的，甚至唐·阿尔丰索在一边"他如不笑，我就让他去死"在起着作用时也没有什么区别，虽然是对比性的对位，但不是在进行滑稽的模仿。音程的跳跃，比如两位军官的七度音程，莫扎特大多用来表达他的人物形象的真正的情感冲动。但在这首曲子中，对人物有代表性的、游戏的成分，如两位女士请求（两位男士）每天写信时用顿音四分音符。这里是谁在取笑谁呢？是两位先生嘲笑两位女士，或者所有的这一游戏的参与者在嘲笑我们，还是我们在嘲笑所有的游戏参与者？E大调三重唱"和煦的微风"（第10分曲）在歌词上也是杰作，就像这部歌剧的其他曲子那样。在这个E大调的三重唱中，加了弱音器的弦乐器用其16分音符把我们放到如此真实的情景里（在一个泛着微波的海面上），仿佛真在进行这样一次海上之旅，甚至唐·阿尔丰索也参与到幸福的海上之旅的愿望之中。这里看起来没有暗示任何东西。他虚构着，他看起来不由自主地变成了这一游戏的参与者，最后大家，包括莫扎特自己，这个把我们深深地引入这一虚构中的人，都为他们虚构的魔力所惑。音乐"没有参与迷惑，但也没有把外表的情景和告别时的忧伤加以现实化。莫扎特的音乐表达得更加清楚：在这场以三重唱收场的

告别中,送走的是无可挽回的东西,而行动着的那些人却并未意识到
这一点"。① 后来插入的词句不见了,甚至器乐上也同样,强烈的心
灵影响消逝了:两重唱"你们就依顺了金发的女友"(第 21 分曲)的引
子,在我们看来就像他早期的管乐小夜曲的行板,在其降 E 大调中已
包含了魔笛的音符。这个恶作剧(游戏)一直要转化为正经事,这个
"几乎"(要转化)贯穿于整部歌剧,首先通过这许许多多的多人合唱,
有时候咏叹调的戏剧性几乎是从这些重唱中突显了出来。作为个别
分曲,它们常常与对那样一个世界抱无明显界限的忧伤成分对立,在
这样一个世界里,虽然处处是卑鄙行为,但我们也能够把它算作美丽
的外衣来享受。在这样一个世界里,莫扎特采取了唐·阿尔丰索的
身份,这时他给实际及臆想的现实以自己的声音。莫扎特也藏身在
费奥尔第利奇身上,她变成了令人怜悯的牺牲品,他也藏身在苔丝庇
娜身上,她要把世界变成最好的。最后,他也藏身在每个主观上经历
的时刻里,即使这个时刻正在进行着一件极可卑的事情,但是,音乐
却并没有表现他。因为这个音乐,在这里,就像常常发生的那样,已
经用来当作欺骗行为:把表现"美好"当作蒙蔽了"善良",从而变成为
"不能—再—治愈"的前兆,这是我们得出的苦涩的教训。

　　莫扎特喜欢这部作品,也许把这一创作当作逃避鄙陋的事来做,逃
避到艺术和艺术性之中,逃避到他的人物形象——他自制的木偶之中。
他也想让其他人加入到这个游戏中来,因此也许就邀请了朋友们来看
他的排演。没有其他任何歌剧出现过这样类似的情况。

　　我们再思考一下:音乐有它自己的逻辑,这正是克尔恺郭尔意义上
的"音乐的"逻辑。可是,歌剧不仅有歌剧特别的逻辑,而且还包含了
(在完成一个音乐之外的"意志"上)它的自己的与脚本分离的"道德"。

①　S·孔策:"论莫扎特歌剧中音乐上的自主结构和脚本结构的关系。《女人心》中的三重唱
　　〈Soave siail vento〉(第 10 分曲)",载于《莫扎特年鉴》,1973—1974,第 270 页。

在这方面,贝多芬本可对此说些什么的,不过在《费德里奥》里,他也说了。但我们的意思并不是指:一种并非表达移了调的伦理观点,不是指道德上的宣言。歌剧里包含的道德成分(我们可以这样推断)在于:音乐再现了、确定了对音乐对象在距离上的关系,并且在这一再现中得到了我们的评价。这里,事实上,《女人心》和莫扎特所有其他的歌剧相比,交给我们的是更大的谜。如果歌剧的音乐看起来赞同这些险恶的念头,并镶上了宝石,愿意看到自己,那么我们还可以从中看出:莫扎特自己作为解围的凶神,他把欺骗当作美丽赐给我们,并从他的不朽和永恒中观察着我们的反应。

《女人心》在维也纳获得了一定程度上令人满意的成功。至于莫扎特自身,我们则一无所知。他把这部作品登记入他的作品的"目录"之中,他把这部作品的序曲的最初四小节写上去了,事情对他来说就算完了,至少我们从他自己的自我文献材料中能够看到了。

那一系列的给普赫拜尔克的请求和乞求信件还远远没有结束,有时候,这些信件成了痛苦的自我侮辱。1790 年 4 月 8 日,他这样写道:"您是对的,最亲爱的朋友,如果您认为不值得给我回答的话!我的纠缠不休太厉害了……"但在这同一封信中,他还是在恳求着钱,以便他能从"一时的狼狈中","挣脱出来"。可是,这"一时"却非常的长,一直延续到他的死亡。

在他生命的这最后两年,他的朋友不仅越来越少,而且越来越狭,到了可怜的程度。赞助者早已离去(但这并不是说,在他们中少得可怜的人也不存在)。共济会会员代表了正派——可尊敬的氛围,"舞台艺术家"占了主导地位,在他们之中,尤其重要的是剧院经理席康乃特尔。除此之外,可以算作朋友的是他乐团的两位成员,男低音歌唱家法朗兹·沙弗尔·盖尔——第一个扮演萨拉斯特罗的人,男高音歌唱家贝

乃第克特·夏克——第一个扮演塔米诺的人①。此外，还有法朗兹·
霍弗尔——他的堂妹约瑟发的丈夫。约瑟发是第一个演唱夜后女王②
的人。这位霍弗尔是个相当糟糕的小提琴手，他是陪伴莫扎特最后一
次去法兰克福的人，这次旅行由于他的陪同反而变得更糟。朋友之中，
当然还有苏斯曼耶，他最后的学生和差役，他成了最后的嘲笑和绝望的
挖苦的靶子。有钱的朋友们都疏远了，尤其是贵族，但是并不排除的是
他的成员中的许多人上了前线：1788 年至 1790 年发生了最后的所谓
的"小"土耳其战争，年岁较幼的晚生的人，尽管已不为"爱国主义"煽动
而"愤怒"、"狂暴"，但仍然为一些维也纳贵族而投入战争。国王自己
1789 年在司令部度过了 9 个月，虽未受伤，但病得快死了才回来。这
场战争肯定引致了节约措施，这些节约措施首先触及的是维也纳的戏
剧和音乐生活。这里，莫扎特恐怕也成了第一批牺牲品中的一个，像他
这样的人在维也纳最终总是吃亏者，即使在莫扎特的辉煌时期，在
1785 年，他的作品在宫廷的演出，他得到的也只是萨利艾利的一半。

当然，过去的一些赞助者们有的已经弃世而去。只有范·斯维特
恩看起来在一直有限的程度上还是"忠诚"的，但用这样方式的"忠诚"，
莫扎特是不可能为自己买到任何东西的。恰魁因看起来已经消失，在
他家里度过的美好夜晚已深深地变成了过去，魏茨拉男爵，后面还要提
到他，请莫扎特吃午饭，李希诺夫斯基这个名字已经不再出现（只有后
来在贝多芬那里才又出现），他所敬重的朋友海顿正在英国，在那儿庆
祝他的胜利，并接受了牛津大学授予他的荣誉博士头衔。他也许是莫
扎特最最想念的。

关于海顿和莫扎特之间的友谊，披上了神话般的理想化了的面纱，
在这个面纱后面，我们很难认清他们之间关系的事实真相。就像歌德

①　萨拉斯特罗及塔米诺均系《魔笛》一剧中的人物。——译者注。
②　"夜后女王"也是《魔笛》中的角色。——译者注。

对席勒的关系那样,海顿和莫扎特的关系丰富了并装点了文化史。但我们终究还有两人关系的无法推翻的支撑材料:事实上,莫扎特找不到一个同时代人,也没有一个过去的人物可以使他像对海顿那样敬重。

307　引人注意的是,人性的关系——不管这一关系多么紧密,是从艺术的敬仰中产生的。这样,莫扎特似用尊敬的献词为他呈献了他的重要的四重奏中的 6 部(K. 387,421/417b,428/421b,458,464,465),但他也很郑重地要求接受者的承认和尊重,因为这些作品是"长久劳动和辛勤劳动的成果"(il frutto di una lunga e laboriosa fatica)。莫扎特从来没有对任何其他作品说过类似的话。从这些作品中,人们真的听不出劳动的辛勤,但人们可以从总谱中断定,创作过程中强烈的思想集中和感情的强烈程度。莫扎特从来没有在其他地方有过这么多的改动,这些改动分散在划去的速度和力度的标记上,甚至在送印的纸面上他还进行了改动,真是反映得十分形象。这真是添加上去的"辛勤",他要得到这位受到钦佩的人的钦佩。我们带着满意注意到:他得到了满足。列奥波特·莫扎特,1785 年在维也纳去看望了他的儿子,并告诉他的女儿(这次是带着毫不掩饰的骄傲)海顿在一次莫扎特家的室内音乐会上对他说的那段有名的话(1785 年 2 月 16 日的信):

> 作为一个诚实的人,我在上帝面前对您说,您的儿子是最伟大的作曲家,我从他这个人,他的名字就认识到了他:他有鉴赏力。而且也拥有最深奥的作品知识。

从海顿有限度的表达能力上来讲,这是一个很漂亮的表白。这段话也表明了他的豁达大度和心地善良,他没有在这段表白后再加上这么几句:"但是您知道,如果没有我及我的四重奏的话,那么您的公子是永远写不出这样的东西的。"如果海顿真这么说了,那么,他说得也是有道理的。

这天晚上演奏了献给海顿的 6 首四重奏里的 3 首,其中一首是刚完成不久的(1785 年 1 月 14 日)C 大调(K.465),由于这首曲子柔板引

子大胆的和声技巧,给了它一个愚蠢的名字:"不和谐四重奏"。人们在认识到它们的内在逻辑之前,这开头的 22 个小节曾使整整一代阐释者和听众们感到惊愕不已,并心生怒气。不过,在那次社交晚会上,看起来并没有人对它们有什么反感。这就是说,两位在场的其他客人——两位共济会会员,冯·丁替男爵兄弟当时想的是什么便无人知晓了。列奥波特认为这些四重奏"谱写得极其出色"(这可以给列奥波特带来永远的荣耀,因为他是认识作曲家沃尔夫冈·阿玛第乌斯·莫扎特的第一个行家和第一个赞赏者),对于伟大的灵感赐予人海顿来说,他是毫不缺少大胆的。

海顿和莫扎特后来的相会是在斯推芬及南希·斯多累斯家,他们也演奏了音乐。海顿拉第一小提琴,迪德尔斯多夫拉第二小提琴,莫扎特拉中提琴,作曲家万哈尔拉大提琴。如果我们把主人斯推芬·斯多累斯算进去,那么这里 5 个"职业作曲家"联合在一起了,他们进行了一次不竞争角逐的联合演奏。米夏埃尔·凯利也身处客人之中。他曾报导说,这 4 个人演得还可以,但并不十分出色。这是一个有些节制的但因此更可信的评价,真希望我们当时也在现场。

这两位伟大人物的其他相遇没有得到证明,除了海顿去英国的前一晚的告别晚餐上,这是在 1790 年 12 月 14 日。在旅行之前,莫扎特曾逼切地劝阻海顿,说他进行这样一次旅行年岁已太大(海顿当时是 58 岁),此外,海顿不会说英语。我们不能假设:海顿为了这次旅行去征询这位年轻朋友①的意见,因此我们要寻找一下这后面莫扎特有什么意图。对他来说,肯定有潜意识的感同身受、等同视之的原因:他也许想自己去伦敦,他也许想强使朋友放弃此行。此外,他很难不想念他。毫无疑问,莫扎特爱上了海顿,也把他一开始就当作了超凡卓越之人,并且后来看出来海顿实在是个和自己并驾齐驱之辈。这个糟糕的名称"海顿爸爸"可惜却出自于他。我们仅能希望:如果他明白了他的这个名称所造成的后果后,他会为此而后悔,这位"爸爸"用这个名称向

① 指莫扎特。——译者注。

这位"永远的孩子"复了仇。

海顿气量并不狭隘,他不羡慕任何人,也不需要去羡慕任何人,他不仅是韩德尔、格鲁克之后第三位大音乐家,他还在生前亲身体验到了他的荣耀,而且还是一个懂得用冷静、自制去对待这种荣耀的人。他不久从他的视角出发以其广博的见识看到了莫扎特超越了自己。对于这一认识,他并不秘而不宣。在莫扎特去世之后,他曾对他的伦敦的出版商法朗士·布罗德利泼说:"朋友们常常吹捧我,说我有天才。但是他(莫扎特)是超越了我的。"他曾积极地、虽然徒劳无益地,试图为莫扎特出力。现在还存有当时已 55 岁的海顿 1787 年 12 月给一位叫法朗兹·罗特的先生——一位地方行政长官(根据别的材料,他是一位专管给养的高级长官,也许在奥地利的官场语言中指的是同一职位?)的信的原件。此人在布拉格,是音乐爱好者及艺术赞助者,他有(经济)能力向海顿定购一部歌剧。

您向我要一部喜歌剧,如果您有兴趣把我的一部声乐作品占为己有的话,那真的让我衷心喜欢。但要在布拉格的剧院上演它,这次我却不能帮您,因为我所有的歌剧大多和我们的人员紧紧地连在一起(属于在匈牙利的艾斯特尔哈茨),除此之外,这些歌剧永远不会产生我根据地区所能估算得出的效果。如果我有极大的荣幸为此地的剧院谱一部新的歌剧,这也许完全是另一回事了。但这样做我还要非常的大胆,别人很难与伟大的莫扎特比肩。

因为我能给每个音乐朋友——特别是杰出人物,把莫扎特无法模仿的作品——带着我所能够达到的对音乐的理解和感觉,深深地铸入人的心灵,那么各个民族都要为自己力争这样一个珍宝。布拉格将牢牢地抓紧这个宝贵的人,并且嘉奖他,因为如无这一切,伟大天才的历史便是可悲的,后世去追求未来的目标便会得不到鼓舞,会因此而可惜!这么多充满希望的英才竟荒废啦。这使

我愤怒:这样举世唯一的莫扎特至今未能在皇家的或诸侯的宫廷中任职! 请原谅我,如果我说话出了轨的话:我太喜欢这个人了。

我是您的约瑟夫·海顿

这封信在我们看来,几乎是好得不能再好了,方法上太正确了,以至认为它不会是真实的信件。可惜的是,它未用原件保留下来。我们不愿怀疑它的真实性,但愿怀疑得太无道理。问题在于素材,人们易于并喜欢虚构捏造这样的东西,就像虚构许多可加颂扬赞美的东西一样。但恰恰是:要把杜撰这样的可加颂扬赞美的东西当作任务或借此感到快慰的那些人是谁呢? 我们还是决定心安理得地把它当作真实的吧! 最终并没有人从信中赢得了什么。尼森第一个在尼姆切克之后引证了原件。尼姆切克是文科中学的教师,因此可以假设:他修改了原件的书法拼写(这真的不是海顿的强项)。无论如何,这是一个伟大人物的信件,它是如此伟大,以致于他带着热情及对另一个伟大人物的确信,去倾尽自己的全力。这里一点没有"平庸的品性",而卡罗琳娜·比希勒却要指摘这封信的"平庸品性"。可以肯定地说,海顿掌握语汇的能力比莫扎特略为逊色。他不是叙事艺人,他不像莫扎特那样,是个书信家,他的表达大多是枯燥的,笨拙的,不灵巧的,他心中的声音很少显露,而且几乎带着不好意思的难为情。1790 年 5 月 30 日他从艾斯特哈茨那里写信给冯·根青格尔夫人——一位女友:

这样的时间也即将过去,那样的时间又要来了,在那样的时间里我将会有可贵的快乐时光,坐在阁下身旁的钢琴边,听演奏莫扎特的大师之作及其他许多美好东西,吻着手……

哪些"其他许多美好东西"(除了莫扎特的之外),我们便一无所知了。但人们可以假设,其中也必有一些海顿自己的作品。很可能,这位冯·根青格尔夫人比他自己演奏(钢琴)要好得多。

当海顿又一次坐在冯·根青格尔夫人旁,坐在钢琴边,"这样的时间也已过去",并且和她演奏"莫扎特的大师之作"时,大师已不在人世了。当海顿在伦敦庆祝他的胜利,并且让人为他庆祝之时,莫扎特却在寂寞地毫无光彩地苦度他生命最后岁月的不寻常的日子(即使并不像传说所顽固强调的他生活在苦难之中)。除了给宫廷提供作品外,他还

311　得完成大大小小的临时受托的作品,完成两部歌剧,其中第一部是失败之作,第二部未给他带来收入。此外,他还在写他最后两部协奏曲:为他的朋友斯塔特勒写的 A 大调单簧管协奏曲(K.622)及为自己写的降 B 大调钢琴协奏曲(K.595),在这首协奏曲里写进了净化的大师终曲的成分。也许这就是阐释,也许并不是:我们直到最后都想放弃用语言来进行阐释(哪怕最杰出的作品),这部协奏曲正是这样的最杰出的作品之一。

莫扎特已不再被约请,(如早年在维也纳的光辉时期那样)在自己的音乐会上演奏这部协奏曲,他只在节目单上存在。此曲首演的预告向我们宣告:这期间的莫扎特已经变成了何等样人了:

> 消息:贝尔先生——俄罗斯国王陛下的真正室内乐师,荣幸地在下星期五,3 月 4 日,在扬恩先生的大厅举办大型音乐会,可以听到单簧管演奏,由朗格太太演唱,指挥莫扎特先生将用锲槌钢琴演奏一首协奏曲。欲预订票者,每天可在扬恩先生处购票,音乐会于晚上 7 时开始。

扬恩先生是位饭店老板,他的饭店位于莫扎特最后岁月所住的住宅附近,他只要拐个弯就可抵达。为了 1791 年 3 月 4 日在这里作为独奏者进行他最后一次登台,这位贝尔先生(约瑟夫·贝尔)使出了手段。莫扎特的最后一次公开登台是 1791 年 10 月 1 日及 9 月 30 日,作为

312　《魔笛》首演的最初两场的指挥。由于演出的地点在郊外,因此不能成为帝国首都的头等事件。只有到了莫扎特去世后,此次首演的重要性才被承认。《狄托》9 月 6 日在布拉格的首演是否由他自己指挥,已不

能肯定,但还是很可能。莫扎特总是背对着指责他的富有观众,因此这也非常可能:不断严重起来的失败正在令他痛苦,他已经不能使自己再从这种失败中使他行将结束的生命的剩余岁月复元过来。可是《狄托》"未获得所向往的成功"和我们今天对这部歌剧的批评关系很少。它当时未获成功,更多的是和当时的情况及对作曲家本人顽固的保留态度有关。

　　《狄托》(K. 621)在其创作之时在某种程度上就已经是"老古董"了。这部歌剧在 18 世纪末及 19 世纪初之所以为人所知,全仗 18—19世纪之交古典主义时期对伦理—历史寓意的爱好。梅塔斯塔西奥的脚本在当时演出时已经出版了近 60 年了①,并且早已被 20 个作曲家谱成了歌剧,其中就有格鲁克谱写的歌剧。"萨克森宫廷诗人"卡塔林诺·马佐拉把它进行了压缩,减少了人物,但情节仍忠于原剧,因此也仍忠于正歌剧不变的模式:(这部歌剧的情节)扩大并蔓伸的大多数是古罗马的故事,再加上一些杜撰(但宣称有所谓历史的依据),然后把这些杜撰通过一个统治人物的高贵和宽宏转用到平常人的生活之中。恭顺献赠的象征性情节大多表现为加冕、正式访问及对诸侯及统治者的敬仰,对所敬仰者的谦恭就是把他化为传说形象、人格化了的智慧和温和,从台上往下对被统治者表现出他的优越感。如果我们今天阅读这些正歌剧趾高气扬的诗行,我们就会清楚,喜歌剧得进行多么大的革新:在喜歌剧里,突然有一个像费加罗的男人用日常的口语在说着了不起的话。事实上,《狄托》的高贵宽宏损害了任何心理真实性,是尤其惹人讨厌的,因为主人公一而再、再而三地强调指出自己的高贵宽宏②。

① 梅塔斯塔西奥(P. Metastasio, 1698—1782):意大利脚本作家,《狄托》写于 1734 年,当莫扎特把此剧谱成歌剧时,此剧已出版了 50 多年,并早已由格鲁克等谱成歌剧。——译者注。

② 《狄托》的主人公为罗马帝王狄托,他统治罗马帝国的时间是公元 79—81 年。——译者注。

这一类"自我标榜"咏叹调的一首被莫扎特划去①，因为道德在这里已

313 强调得太过分了。除此之外，莫扎特很清楚：正歌剧的时代已经过去
了。许多地方证明，莫扎特在创作了《唐·乔瓦尼》及《费加罗》之后，已
经不大知道如何处理这样的题材了。在他自己登记的作品目录中，他
记入了这么一句：把马佐拉先生的脚本"加工成一部真正的歌剧"，从这
句话中人们认为可以得知，莫扎特对自己的这部歌剧是满意的。我们
却把这一看法视为极不可信的，这句话应该具有别的含义，更加可以认
为的是，莫扎特，像过去其他几百人一样，会对这个脚本加以摒弃、拒
绝，他本来是可以这么做的。

　　但他却不能这么做。这一创作委托虽意味着中断他正在创作的两
部大型作品，即《魔笛》和《安魂曲》，但他需要荣誉，他首先需要钱（波希
米亚贵族列奥波特二世国王1791年9月在布拉格加冕为波希米亚国
王，需要为此写一部正歌剧，而国王加冕这件事对莫扎特来说，本是无
所谓的事）。莫扎特钱是得到了，但荣誉并没有得到。皇后及新加冕的
波希米亚女王——西班牙人玛丽亚·露易萨对它的评价是，这是"德国
的乱七八糟货色！"显然，陛下是个严格的言简意赅的女法官。

　　在整部音乐接受史里，我们徒劳地在寻找一个唯一中肯的评价，哪
怕是把艺术作品奉献给了他们的那些王公诸侯的评价，或者作为赞助
者甚至仅作为出席演出的欣赏者、接受者的评价。我们什么也找不到，
找不到一个真正的句子，更谈不上中肯的句子，从未找到过一次名言妙
语。但他们常常以为"最后的发言权"都得归他们，仿佛各门艺术也都
属于他们的统治范围似的②。《后宫诱逃》演出后，皇帝对莫扎特说：
"音符太多了！"莫扎特回答说："正好不多也不少，陛下！"不管怎样，我
们可以得到安慰地把这一还嘴计入名人轶事之列。无论如何，这个看

① 这里"划去"是指莫扎特划去了脚本中规定的咏叹调。——译者注。
② 历来的统治者都自以为政治、经济、文化、艺术……各个领域都归他们"统治"，所以他们
　　才有"最后发言权"。——译者注。

起来对德意志不怎么友好的女王的无情判词,表达了对这一作品普遍
的评价。看起来,这一评价较少涉及作品的艺术质量,更多涉及的是创
作者这个人。这个创作者在高高在上的先生们那里不再是需加招呼的
人物,而早已是一个对他的尊敬成了问题的人物,甚至也许已把他看成
为潜在的挑衅大家去犯上作乱的人物。总之,不再把他看作真正的宫
廷作曲家,甚至作为宫廷作曲家他现在也用不着露面了:并不是他自己
亲自接受创作委托,而是布拉格人剧团经理瓜达索尼帮助莫扎特得到
了这一创作委托,因为他想起了《费加罗》及《唐·乔瓦尼》所获得的巨
大成功,从而很可能忘记了这一歌剧的创作与上述两部的不同性。这
部歌剧要求的东西不是大众的喜闻乐见,而是庄重的威严。

　　关于《狄托》的创作史有两个说法。第一个说法带着传奇性,说莫
扎特在18天之内写好了总谱,因为在创作合同和演出之间他没有更多
的时间。就像所有变成了传说的编年史一样,这一说法受到新的研究
的反驳。新的研究则走向另一极端,并且强调说莫扎特在几年里多次
一再从事于这部歌剧的创作。事实上,他4年前(1787年11月4日),
在《唐·乔瓦尼》获得成功后,就给他的朋友高特弗列特·冯·恰魁因
写过信:

　　　　人们利用了一切可能性以便说服我在这里再逗留几个月,并
　　　且再写一部歌剧,但是对于这一提议,不管它是如何的讨人喜欢,
　　　我还是不予接受。

　　这一段信有那么一点捉摸不透。我们没法解读它。莫扎特喜欢布
拉格,他在那里庆祝了自己最大的成功,没有任何地方让他感到像在他
的布拉格朋友们中间那样自在。相比任何别的事,他更喜欢为歌剧谱
曲。在维也纳他没有什么可耽误的。就像我们了解的那样,他情愿冷
酷地牺牲了几个还想继续教的学生,以便做自己积极想做的事。除了

这些学生之外,他在维也纳恐怕任何人都不想念。为什么他不接这一创作合同呢? 也许一个可能性是:前往伦敦的计划又一次有了点眉目。如果真是如此,那么信件的这些段落不会如此感伤。莫扎特的语言表达总是在表示拒绝和否定的地方最神秘莫测。比如他写道"我不能⋯⋯",因为就我们所知,他从来不写为什么不能,除非是给达·蓬特的拒绝信可能是真的。

比如说,他会给伦敦的歌剧院老板奥弟利什么回答呢? 当此人1790 年 10 月 26 日邀请他去伦敦,出价 300 英磅请他谱写两部歌剧之时,是什么阻止了他(对他来说,英国是梦想之国。还在维也纳时,维也纳不理睬他,拒绝了他的申请,拖住了他),仿佛那件事是等待着他的死亡? 这难道真的是"阴郁的预感"? 因为"捉摸不定的魔力"也许是说不通的。或者,也许这封带有主动提议的信他根本没有看见(读到)? 是妒忌者毁了它,是康斯坦策隐瞒了这封信? 对此一切,我们都无法知道。

但不可信的是,当时布拉格的主动提议已经涉及的是《狄托》的创作。因为,我们已经说过,莫扎特已习惯于像唐·乔瓦尼和费加罗这样的主角,他早把这样的脚本掷到了角落里①,我们更倾向于"传说版本"②,但我们并不坚持"18 天",即使创作《狄托》比 18 天也长不了多少,而为这部歌剧,再多的日子他也用不了。清宣叙调是为苏斯曼耶设计的,他随莫扎特到了布拉格,莫扎特自己保留了带伴奏的宣叙调版本。我们不仅可以谈论它的质量,还可以谈论它的手稿。总谱包含了必要的潦草涂改的痕迹和污渍,但在总谱纸面上一飞而过的那只手是莫扎特的手,沉着、冷静、轻盈:无论如何不是出于一个生病男人的手,就像那些传记所写的。这些传记依据的就是那些可疑的及模糊不清的

① "这样的脚本"指《狄托》之类的正歌剧脚本。——译者注。
② 指有关《狄托》创作史的第一种说法。——译者注。

资料,并且考虑到 3 个月之后莫扎特就逝世了,于是传记就这么写了,并且成功地给了我们心灵以影响。

　　人们从手稿上看不出任何匆匆忙忙的地方,令人惊奇的是,莫扎特的笔迹从来不仓促,即使落款的日期也如此,我们知道莫扎特时间紧迫,但甚至他的三十二分音符他也从不越出谱线。d 小调钢琴协奏曲(K.466,1785 年 2 月 10 日)的回旋曲是在仓促中写就的,以致于他"还没有时间把它演完一遍,因为他已看厌了这谱子了。"(列奥波特给他女儿的信,1785 年 2 月 16 日)。这是一部书法杰作(当然,它并不仅仅是书法杰作!)。c 小调协奏曲(K.491)只有在那个地方有些潦草,在那里,钢琴家莫扎特要给演奏者保留即兴发挥的可能性。可是有两份手稿我们是真的丢失了,这我们还需要加以证明:其中之一是上面已提到过的管乐小夜曲(K.388/384a)。这部作品有 8 个声部,必然是在两天之内写成的。还有 C 大调交响曲(K.425,"林茨交响曲"),这部交响曲莫扎特是"晕头转向匆匆地"写成的:因为 1783 年 10 月底,他从逗留的萨尔茨堡回维也纳的旅途上,在林茨的"老伯爵杜恩家"要开一次音乐会,可是他身边都没有带什么东西,于是在 3 天之内他写了并试排了这首交响曲。恐怕从手稿上看,这些作品看不出会有即兴而作的性质,更看不出会有应急的性质。

316

　　我们不想贬低《狄托》的价值,但如果我们确认歌剧的这一个或那一个曲子已达到了《女人心》的水准,或做到了《魔笛》中所做到的,那就是我们早已把潜在的反驳理由考虑进去了①,我们大家便无可置疑地陷入了(为此歌剧)辩护的词语之中了。如果我们用最高的标准来衡量

①　对恩斯特·布洛赫来说,《狄托》和《伊多曼纽奥》这两部"均非与莫扎特的名声相应的歌剧,这位天才的仙境是在《费加罗》花园一场音乐的庄严结局里,但《魔笛》……也在凯旋声中,在凯旋之国结束,巴罗克歌剧誓为此贡献全力。"恩斯特·布洛赫:《希望的原则》,法兰克福,1959,第 971 页。《唐·乔瓦尼》的反面的庄严结局当然没有顺从这一希望原则。

莫扎特的戏剧性音乐,即达·蓬特的三部歌剧的音乐,那么这样的最高评价,严格地说,仅涉及少数几支曲子;通过音乐来传递戏剧事件,从而让我们获得了深深的满意的,对我们来说,实在很少。如果它们再短一些并且并不包含重复乐段的话,咏叹调大多回到了过去歌剧的那不勒斯风格。对这些咏叹调来说,时间的限制看起来大有好处。我们对缺少了长长的花腔深表感谢,个别在主题上并无关联的对话段落的重复有点让人难以消受。但是,显然这不会给莫扎特制造麻烦:这里最后一次显示了一个很早就获得了的但不是完全成功的经验,这属于"还不够灵巧"。

就特质而言,莫扎特在带伴奏的宣叙调方面是最成功的,就像他在早期正歌剧方面的成就一样。这里我们再次有了激动人心的心灵剧本,或者甚至可以说:这里女性人物才获得了一个自己的心灵,这个心灵可以凌驾于语汇之上来表达自己,并且不必与歌剧的故事相关,独立于歌剧脚本可怜的情节之外。当然,我们不能在歌剧里把音乐和音乐要表达的主题分离开来(我们经常也非常喜欢这么做!),只是这个要表达的东西是如此费解,个人的行动动机是如此地缺少逻辑性,以致于如比较一下《狄托》,那么人们甚至也都要称《魔笛》为心理脚本了。为了完全正确地评价音乐,我们必须严肃认真地对待脚本,莫扎特逼不得已做的,却并不是我们注定要做的。莫扎特肯定是熟悉这类主题及表达上相应的问题的。此外,早在 1770 年在克莱摩那他已经听了哈塞的《狄托》①,因此莫扎特知道如何对付这一题材。他怎样让场面的静态特性及这些僵枯人物的空洞对白发出火焰,把冻结的东西融解开来,使它富有生气,并且给这一题材赋予喜歌剧的新鲜气息(在创作了达·蓬特的歌剧后,莫扎特已经无法摆脱这种鲜活气息了),凡此一切是独创的,是解决得不能再好的。尽管如此,我们对于这些变化并不能感到宽慰,因为它们最后必然缺乏那种解释的特性。只有通过解释性质,莫扎

① 有关这部《狄托》的歌剧:1738 年哈塞(Hasse)是把《狄托》谱成歌剧的最早的作曲家之一,其后又有格鲁克(1752 年)将其谱成歌剧。——译者注。

特所创造的人物才获得了其价值和存在。在我们看来,《狄托》的人物正是在论证正歌剧是荒谬的,它(正歌剧)是歌剧这一(音乐)类型过时了的东西。这里,崇高和滑稽之间的界限几乎已经消失了。

比如作曲家该如何看萨斯托这个重要角色,此人虽爱他的知己朋友统治者狄托,但他已准备好去谋杀他,因为萨斯托所爱的维坦利娅要他这样,因为她并不爱萨斯托,而是渴念着那个狄托,她希望他死。这是因为他不爱她吗? 回答是:莫扎特当然根本没看到他,因为他是看不到一个早已死掉的古老时代的工具的,它只存在于相应的感情状态之中,并没有连续性。莫扎特温柔地、柔和地阐释了他,把他变成了一个敏感的非常忠诚的恋爱者,而此人本来该被谴责为原始的野兽的。他用丰满生动的美声唱法表达他的痛苦,而不让他的(完全合乎情理的)良心谴责用热情的 c 小调共鸣地爆发出来。他还借助最不值得的东西仔细斟酌他的不稳定性的范围,当他在第二幕的三重唱中(第 18 曲)这样唱道:"噢,上帝,我浑身在汗中沐浴",那么,这个美丽的降 E 大调音型表现令人不快的身体感觉是相当不相称的。许多速写表明,莫扎特本打算用男高音来唱这个角色,但剧院老板瓜达索尼在意大利为这一角色物色到了一个一流的阉人歌唱家,而此人也成了歌剧史上最后一个阉人歌唱家,他的名字叫多美尼柯·贝第尼。于是莫扎特改变了他的构思,也许没有太多的小题大做——这一次他又一次成为戏剧的实用主义者。他们要怎么干,他就怎么接受,对于这个临时性的创作委托,也许对他来说,放弃实现自我,也并不感到太难。

贝第尼是最后的阉人歌唱家之一,这部歌剧也是音乐史上最后一部正歌剧,作为一种戏剧形式,它结束得太晚了。这种戏剧形式本来就是一具死胎,根据它的气质,它嘲讽任何主题可能性及任何戏剧的生机活力,因为人物在舞台上的存在只是为了思考、为了打算,而不是为了行动。当然,爱和死是正歌剧的主题,然而它们通过另外的主题如放弃和高尚,已经被冲淡、被戏剧性地剥夺了,于是只要导演不去想到这样

的行动,在舞台上没有人会拔出剑来或去拥抱对方。尽管在《狄托》中,罗马几乎烧成了灰烬,但台上的人物没有一个人为此而震惊,音乐也很少表现它;降 E 大调为纵火犯美好的默祷进行伴奏,犯人乞求诸神护佑他的对朋友——敌人狄托安然无恙。

319 　　这一点也许是艺术的所有原则都适用的,即一部作品的形式在作品形成时已经陈旧,它的距离不是几百年,而是作为永远的衰旧之物艰难地维系至今,那么这部作品将永远担负着时间距离的重荷和没有生命力的重荷。《狄托》没有活力,没有清新的东西,因此它没有 10 年前创作的《伊多曼纽奥》的永远观察的爆破力。莫扎特自己也认为,他后来永远没有超越过它。这是全部正歌剧中唯一一部光辉地一直活到我们时代的作品,甚至现在它正在经历它的重新辉煌。但让我们设想一下,正歌剧作为一种类型,今天至多只有博物馆里的美的价值了。我们听这种歌剧一定程度上是顺便听听而已,因为在这种歌剧的人物身上,我们无法看到我们自己。但尽管如此,《狄托》仍然是一个特例:它无法演出但又值得演出,它永远是实验的对象。这是去拯救一种音乐,这种音乐已经变成没有价值的纸质大型纪念碑,但最终它却并没有完全遭到遮盖。

　　"男人和女人,女人和男人走向神灵"及"一个女人做得很少,说得很多",这两句引语的第一句讲的是两个很不同的人,即帕米娜及帕帕盖诺,第二句是由智慧之殿里的司祭所说。这两句话只说出了很少一点《魔笛》中所代表的各种宽容观点,没有涉及主题的任何范围。第一句引语较模糊的原句中所提到的神灵这个概念还更清楚一些,在这里没有给它作出定义,但这个概念贯穿了整部歌剧。它也因此成为无数推测性论文的诱因。许多文章大多论及深藏于作品中的伦理道德。第二句引语则相反,它不仅仅毫不思索地欺骗,而且以特殊的方式代表了

内在的不真实性,它完全是对作品不加思考的甚至是愚蠢的胡说。尽管如此,对于这一缺乏内在真实的模糊说法及其肤浅的含意,几乎没有一个注释家表示了反感。这是对女性的敌视,是用讨厌的方式一再出现的脚本的一个主导动机。席康乃特尔肯定没有为敌视女性这一观点所扰,莫扎特也没有,也许这要算到基赛克①的帐上,这个合作集体的第三个人身上。

尽管歌剧立即获得了普遍的成功,但对脚本的指责之声也是沸沸扬扬。1791 年 12 月柏林的《音乐周报》上这样写道:

> 新的机械＝喜剧:《魔笛》。由我们的指挥莫扎特谱的音乐,花了许多钱及用了许多华丽的东西到布景当中,却并没有得到期望的掌声,因为此剧的内容和语言都实在太糟了。

青青多夫伯爵 1791 年 11 月 6 日在他的日记里这样记道:"音乐和布景不错,但除此之外一无可取,整个儿就是一场令人难以置信的闹剧。"②

缺少成功这一说法恐怕并不正确,至于伯爵的评价,则完全不是一个内行人说的,甚至可以说,是一个庸俗的不懂行的人说的,他也许受到对他说来偏僻的不合适的地点的影响:席康乃特尔的剧院在郊区,剧院有一个相当可观的乐队;但它不具备意大利歌剧团体的那种音乐能力。莫扎特为他妻子的大姐约瑟发·霍弗尔虽未添加什么③,但在那样的剧场她该如何掌握剧中"黑夜女王"的漂亮花腔? 年仅 17 岁的纳尼娜·高特利普如何掌握帕米娜这个角色? 我们希望至少这些歌唱家们看上去不会像同代人的漫画里画的那个样子。

① 基赛克(K. L. Gieseke, 1761—1833):演员,诗人,作曲家,后任都柏林大学矿物学教授。他最早加工了《魔笛》,是该脚本的作者之一。——译者注。

② 原句为法文。——译者注。

③ 约瑟发·霍弗尔本名约瑟发·韦伯(J. Weber, 1758—1819):德国女歌唱家,康斯坦策之大姐。——译者注。

没有任何其他的莫扎特歌剧像《魔笛》那样如此丰富地激起了传记家们的美好想法了。《魔笛》是莫扎特尘世的天鹅之歌,一个总结性的庄严结束,是回返神性的单纯。事实上,莫扎特音乐之外的意图,像在《魔笛》中那样得到了如此的强调,这在任何地何方都没有过。感伤的"莫扎特阐释"对此表示不能接受,即虽然莫扎特为他的音乐风格(何止一种,而是多种风格)的发展诸阶段设立了标志,但并未在他的一生中撒满这样的标志来供人们去量度他的世界观。这样,那些也试图在莫扎特一生中寻求和解地削去自己的棱角及有个和谐结局的人们,就想把《魔笛》毫无根据地但成功地说成具有淡泊、超然的智慧特征及具有晚年创作质量的作品,比如在塔米诺——帕帕盖诺这一两重性中。根据阿贝尔特的说法:"这一脚本如此完美地适合他的歌剧观念,以至我们在这里会立即对作曲家表示强烈的兴趣。"①这里再次表达了生平和作品之间相适应的愿望,这一愿望大家知道也会导致构思,莎士比亚就隐藏在普洛斯彼罗身上②。他是莎士比亚"晚年创作"《暴风雨》里的主人公(虽然当莎士比亚写这出剧本时,才 47 岁)。在我们看来,《魔笛》的创作是为装满自己荷包进行的最后一次强有力的尝试,即使这要向"通俗"妥协,因为莫扎特已经长久没有"高兴"过了。对于这一看法,我们有足够的证明,否则我们该怎样解释他的捕鸟人③,我们只能解释这个捕鸟人利用他的无忧无虑—快乐本性,为他的创作者带来了赚钱机会!

因此,在这一歌剧的创作过程中,传说才会那么有力地蔓延开来,因为恰恰在这里,脚本作者和作曲家的合作有太多的遗憾,但这些传说没有一点真实的东西,传说中说席康乃特尔有一个多礼拜,当然在莫扎特交出创作的情况下,曾把莫扎特关在一间木质花园小屋里使他保持

① H·阿贝尔特:"《魔笛》总谱导引",伦敦—苏黎世—纽约,无日期。
② 莎士比亚(1564—1616)创作的《暴风雨》属于莎翁创作的第三时期(1609—1613),《暴风雨》写于 1611,莎翁时年 47,但 5 年后他就去世了。——译者注。
③ "捕鸟人"为《魔笛》中即兴出场的一个人物,他所唱的咏叹调很优美,并迎合了当时的音乐时尚趣味。——译者注。

身体上足够的新鲜清新。根据那些放浪随意的传说，一度芭芭拉·盖尔——这位第一个唱帕帕盖娜的女歌唱家、第一个唱萨拉斯特罗的歌唱家的夫人也属于被关者之列（后来这一小木屋运到了萨尔茨堡，在那里至今还能在参观时看到）。关他的目的是为了使大师什么都不缺，能满意地在有酒、有女人的情况下献身于歌唱艺术。这一通俗的消遣变种的传播者显然没有想到，他们用这一传说更证明了莫扎特所缺乏的干劲，而不是证明对这部创作的兴趣。无论如何，达·蓬特的那几部歌剧并不需要这样的"花絮"。强有力的内心创作动力用不着去振奋。

传记家们强调说，为这一作品谱曲对莫扎特来说是一种内心的需 *322* 要，因为在此作品中，莫扎特可以比在所有其他歌剧中更多地去表达他的人道理想。但这一说法缺乏可以在现实中核实的基础。莫扎特在这里正是抓住了值得欢迎的机会，去创作一部德语歌剧。虽然他过去在有些给父亲的信中赞成过"德意志的"，但这一表面上的事业心在给曼海姆脚本作家安东·克莱因的信中（1785 年 5 月 21 日）才达到顶峰。在这封信中，他抱怨"剧院的经理们"：

　　……如果舞台上还有唯一的一个爱国者，面貌就会两样！这时也许在如此美好成长的民族剧院出现繁荣兴旺。现在的情况对德国是一个永远的可耻污点，倘若我们德国人开始认真地用德语思考，用德语来行动，用德语讲话，甚至用德语歌唱！！！

如果这个句子对所有祖国的人民的文化史当然是一个意外的收获。"莫扎特的德意志之路"（阿尔弗莱德·奥莱尔语）看起来是定了，并且一劳永逸地铺好了。事实上，这个句子当然一半是顺便说说，是爱国大力士一时的心血来潮。这里其实是克莱因先生给他寄去了一个本子，用的标题是"哈布斯堡的鲁道夫皇帝"，莫扎特用漂亮的句子借故推脱而已，我们得承认，让莫扎特为这样一个标题创作歌剧的想法，不是

没有一种荒诞的鬼魅的味道的。

这些偶尔生发的去谱写德意志歌剧的愿望,对莫扎特来说,很少与爱国主义有关,下面的事情就可以表明:他在 1783 年已经设想把哥尔多尼的《一仆二主》的译本用作这样一部"德意志歌剧"的脚本(这个我们也很可以设想)。人们对下面这样的情况从来没有能真的习惯过:所有这些信件里表达的想做的事,确实是一瞬间的想法的结果,是他对一定的一时性诱惑反应性的冲动态度,有时也是为了适应潜意识的愿望:他要附和寄信人的心意。

323　　真正相反的并且是标志性的常常是那些段落,在这些段落中,他谈到作曲上的企图,并逼切要求父亲在实现他的目标时支持他。1778 年 2 月 4 日,他从巴黎这样给他写信道:

> ……请您别忘记我写歌剧的愿望。我妒忌每个已写了一部歌剧的人。我真的想为烦恼而哭泣,每当我听见或看见有人在唱一首咏叹调的时候。但我所指的是意大利的,而不是德意志的,是严肃歌剧的,不是喜歌剧。

而几天之前却相反:1778 年 1 月 11 日,他在附言中给父亲写道:"如果给了我(国王给了我一个古尔登的话),那就这么办(我就为他写一部德语歌剧)。"

恐怕人们不可以说,他表明这一愿望首先是考虑民族理想。根据莫扎特书面表示的愿望和看法无法确定这一点,他的艺术愿望常常在后来相关的作品中表达出来,同时从中可以看出,他只关及到作品本身,而并不涉及实现一件"深为关切的事情"。

席康乃特尔本叫约翰·约瑟夫,但他称自己为艾玛努艾尔(仿佛达·蓬特把他放弃了的名字艾玛努艾尔传给了下一位脚本作家)。他是一个真正剧作家,而且只是剧作家。他的美学上的愿望完全和当时

的观众的美学愿望一致。他在艺术上的见解、观点只针对有潜力的观众要听或要看什么，及不要听不要看什么。他不去努力追求"较高级的东西"，这一点我们真的不去责怪他。去追求"较高级的东西"，他并不具备手段，因为他没有受过什么教育，虽然读过一些著名作家（其中也有莱辛，并把莱辛的剧作加工成自己的作品）的作品，但只为了他自己的使用价值及效果内容。他是受人欢迎的哈姆雷特①，这是完全可能的；但说他是一个伟大的哈姆雷特——就像他的辩护士声称的那样，那我们则认为是不真实的。他最伟大的成功，据可查的是那些他能动用强大的剧场装置的脚本，即能让他的演员们发挥对观众情绪潜能的个人影响（只要他在那个地方，他就会立即看出观众的愿望），又能通过各种舞台的机械装置发挥它们的舞台效果，如照明、焰火和舞台音响效果。这一切在大多情况下他是成功的，但并不是每次都成功。我们从娜纳尔·莫扎特1780年11月30日给弟弟的信中获知，席康乃特尔的脚本《连续报复》是由他自己独自写作的，也可能是他的团队的集体创作。在正式的广告中，他称此剧是"所有性格剧中最佳的性格剧"，"散发着最佳的喜剧风味，以至我可尊敬的观众们既不会吃到毫无鲜味的东西，也不用去消化还需加热的东西……（可惜此类东西实在不少。）"就像人们所看见的，他的宣传和他的货色不是一回事。这个脚本在萨尔茨堡失败得一塌糊涂，以至他不能不马上离开这座城市。他作为一个现象，无疑在文化史上是有用的，作为一个人他肯定也有自己清新的光彩，但要在到处巡回的舞台生活中去拔高这个人，把他当作可放在莫扎特一旁等量齐观的合作者——像传记所做的那样，则显然是没有道理的。"两个有天才本性的人碰到了一起：这位音乐家对戏剧有敏感度，而这位戏剧家却同时又是一位作曲家。"②在这句话里，被公认为席康乃特尔传记的权威的埃贡·柯莫齐恩斯基（他当然不会提到萨尔茨堡的惨败），再次表明了自己提出的任务的主导动机，即那种理想化了

324

① 席康乃特尔是演员，并演过哈姆雷特。——译者注。

② 埃贡·柯莫齐恩斯基：《魔笛之父》，维也纳，1948，第82页。

的想法:去拯救一个形象的荣誉,而这个形象的荣誉并不需要去拯救。席康乃特尔最终既非"消极角色",也非"反派人物"。

由于我们对莫扎特参与脚本创作的事一无所知,所以很难测知,在这里含蓄地维护的共济会精神是否符合他积极的意图,或者甚至是否符合他的特别愿望。作为共济会成员,莫扎特太被理想化了,当他1784 年 12 月参加共济会"慈善"分会时,他肯定为一种集体情绪所侵袭,后来 K. L. 基赛克——《魔笛》的另一位脚本作者,也加入了这一分会(席康乃特尔则不属于任何共济会分会)。共济会"慈善"分会比之于"最高希望"分会级别要低,它被当作"大喝大吃分会",但并不清楚是谁给它铸上了这么个名称。

人人变成兄弟的理想,在那个时代肯定是极其值得称赞的(虽然它更多地是讲所有的男人们变成兄弟),在它追求的道德目标和它代表们的普遍的基本伦理态度上,甚至是革命的。这一理想在表述时停留在思想不够明确的号召上,它更多地是在宣讲而不是在行动,歌颂了很多,歌颂得很坏,共济会没有得出任何的理论。不过,即使有了理论,恐怕莫扎特也不会对它感兴趣。"人生的意义",人在地球上的任务,这些不是他能有意识地提出的问题的题目。相反,他越来越需要的是与人交往,这是他在共济会里要寻找的。如果他作为会作曲的共济会会员,要他为节庆或丧礼写一首乐曲以尽自己的职责,那么他就写。这时他用的是自己庄严的风格,庄重的神情。这种风格他大多用得不成功的原因,是拿到同样语气很重的出于好心但难以处理的歌词,这些歌词出自于齐根哈根先生或拉茨基或彼得朗之手(这是些值得尊敬的人,但却是业余诗人)①,有时也出自基赛克之手。歌词里早已有了有关信息,莫扎特不可以在音乐上使之绝对化,音乐应该保持信息传递的性质,莫

① 齐根哈根(F. H. Ziegenhagen, 1753—1806):德国商人,业余诗人;拉茨基(J. F. Ratschky,生卒年月不详):共济会会员,业余诗人;彼得朗(F. Petran, 生卒年月不详):奥地利神父,共济会会员。——译者注。

扎特最多只能矫揉造作地强调一番。在这些作品中,也包含并突破了某些规定的东西。对他来说,为"人类"这个词谱曲,困难要比贝多芬多。

与非文字表述的共济会会员音乐不同,如果我们撇开《魔笛》的进行曲,那么我们会听到杰出的《共济会哀乐》(K. 477/479a),此曲写于1785 年 11 月 10 日,是受共济会"最高希望"分会的两位会员去世后委托而写,这两位会员即梅克伦堡的公爵和艾斯特尔哈茨伯爵。这首曲子是那些极佳的社交作品之一,像《圣体颂》(《Ave verum Corpus》)一样,接到委托后立即写得才华横溢地准时地交了出去。这位伟大的交付作品者,就像描绘基督葬仪的画家那样,很少带主观的东西。两个名望的共济会会员逝世了,莫扎特得要画像,他画了,带着独立自主的距离画好了它。这是一幅伤心的画,伟大而从容,从一开头的 c 小调的带着超过一般限度的叹息动机转入降 E 大调的定旋律直至结束部的和弦,在 C 大调的终止式上,带着一鞠躬,向后退一步,像和自己的作品分开一般,仿佛这是最后签上自己的名。就像他"对死亡的自白"一样,我们从中很少能认出"莫扎特个人表达对死亡的感觉"(不管这是,还是否)①。

但是《魔笛》不是一部共济会会员大合唱,尽管其主要情节线索充满了特有的弄得很神秘化的共济会伦理。这部作品主要是一部德语歌唱剧②,它最初是在城郊的戏院里的消遣之作,是一部"动用机关布景的喜剧",我们今天也许可以称它为音乐剧。它用了五花八门的明显的舞台变幻技术,而席康乃特尔用这类技术装置也不少。尽管如此,在歌剧的严肃部分,共济会的象征及共济会的道德还是歌剧所承担的主题,在表面的事件的后面,是理论的成分:一个密码,特别适宜于进行势如

326

① 这两句引语均出自 H·格奥尔格的《莫扎特戏剧作品中的对死亡的音响象征》,慕尼黑,1969,第 162 页。

② "带说白的歌剧"——原文为"Singspiel",又译为"小歌剧",似不甚妥。——译者注。

潮涌般的多种解释。

这些大量的解释与脚本的文学价值并无关系。可是脚本也含有这些解释，在各种不同的对神话的表现和分析中，包含了保卫的成分。有时这种成分上升为进攻，成为系统的辩护，仿佛作者必须面对无权者所采取的行动，从而保卫自己的事业似的。"席康乃特尔的天才创作"（威廉·曼语）不容争辩地对着我们掷了过来。大导演华尔特·范尔森斯坦在1960"拜洛伊特音乐节"的排练对话中也如此说道："我不想诱使任何人去分享我的见解，但如果我们在另外的情况下谈到这个问题，那么我可以向您们证明。《魔笛》即使从席康乃特尔这方面来看，也是一部杰出之作。这部作品（在莫扎特音乐的共同作用下），在他那个时代，在形象上，或者用更好一点的话来表述：在童话的假面具之下，是很革命的和危险的自白。"①但看起来，这个危险的成分当时没有一个观众、也没有一个检查官认识到了！

1823年4月13日，歌德对艾克曼说到过他的看法："'《魔笛》'充满了'不可信性和笑话'，这些东西不是每个人都知道去正确对待和赞赏的。"这句话虽然已含有对将要来的攻击进行保卫的成分，但恰恰是歌德，为脚本的积极评价奠定了基石，它成了一种资格证书，席康乃特尔的敬仰者显然把它接了过去并当作一枚奖章。他们的看法已经"合法"了，已经得到了证实。歌德还说过："认识这部歌剧脚本的价值比否定它需要更多的学识。"我们终于有了这句话。于是保卫这部脚本通常以这样的句子开始："别说比歌德更低的……"等等。自此之后，一直存在着充满虔诚的传统：对情节的不合情理性用"更高层次的意义"（歌德语）把它解释过去。"那不计较的人"感到自己仿佛是脚本里的"知内情者"，他们像塔米诺和帕米娜一样，最后经受了考验，而我们这些不知内情的怀疑者总摆脱不了愚蠢。因此必须保持在帕帕盖诺的低层面上，这个帕帕盖诺要用咫尺之间的物质世

① 引语根据排练对话的记录。引自莱茵河畔德江歌剧莫扎特周的节目单。丢塞尔多夫，1970，第15页。

界,去换取已应允的模糊不清的理想世界。我们这些无法教会的人只好不被给予授圣职的仪式,于是我们站在那里,并且问道:这3个男孩在为谁服务,或者为什么夜后当初不自己去抓住魔笛,以便阻止她的女儿被抢? 她吹奏这个乐器有困难吗? 一个像塔米诺的陌生人,有人送给他这笛子就马上会吹奏了吗? 当然,这些不过是随意拿来的问题而已。

虽然人们都自以为知道莫扎特对剧本的看法,但我们其实并不知道。他的创作动机看上去也和共济会主题没有什么关系。他需要钱,他必须妥协。因为那时候在维也纳神仙剧很时髦,尤其是那些舞台布景壮丽,还有焰火表演的,会有很多人去看。这样的作品一定会让莫扎特赚不少。在莫扎特死后,这部歌剧的确让席康乃特尔赚到了钱。在莫扎特最后的日子里,他自己只能看到这部歌剧想象中的成功:即在音乐上,他已经涉及到了在他之前从未曾涉及到的东西。

值得注意的是,这部作品一上演就受到公众追捧。如果我们看一下它在首次公演时被要求重复演唱的曲目,就知道它很可能给当时的观众带来了一些符合他们口味的东西。其实,这就是那些最受人赞赏和理解的唱段:二重唱"在那些感受到爱情的男人们身上"(第7分曲)和伴有钟乐的唱段"它听起来如此美妙……"(第一幕末)。后者让我们知道一些演出时的情况,一个曲子在演唱时经常可以被掌声打断,观众根本不顾会因此破坏乐曲的连贯性,钟乐也可以直接地出人意料地加入到帕帕盖诺和帕米娜的二重唱中去。要求再演唱一遍的还有第二场的三童子三重唱"让我们再次欢迎"(第16分曲)。在唱这首有魅力和精巧的曲子时,可能有个舞台浮动装置,让三童子滑到地上。对此我们也只能如此假设而已。

即使像莫扎特这样的天才,也想不出什么办法来校正情节上逻辑性的缺乏,尤其是在事件的不连贯性方面。他赋予达·蓬特的歌剧始终一贯的音乐线,如《唐·乔瓦尼》令人屏息静气的那种音乐力量,更不

328

要说《女人心》中音乐上信心十足的嘲讽。对于这些剧本①,他几乎是完全参与进去的。此外,在意大利歌剧里无伴奏的宣叙调,特别是那些带伴奏的宣叙调,可以在咏叹调之间营造出一定的调性上和力度上的连续性(这一点在莫扎特的作品中以独特的方式体现了出来),而在德语歌唱剧中,对白破坏了它的逻辑连贯性。每到此时,我们的情绪就会被打断,原因不只因为歌剧演员们都不太能处理好这样的对白。唱好塔米诺已经很难,要演好这角色就更加难了,比如,像俄耳甫斯那样,塔米诺违心地拒绝他心爱的帕米娜时,演员要用手势来表达这一拒绝的哑剧场面。面对夸张的语言,耶稣诞生剧式的庄严,男人们装出来的笑声,女人们的嬉笑和她们打趣时的装模作样,哪一个观众不会吃上一惊?(这是个用不着答复的问题。回答便是:可惜几乎没有一个人不会。)

因为人物性格一会儿要代表这样的原则,一会儿又要代表那样的原则,又必须相应地把他们表达清楚,作曲家这时便无法适应这样的变化和结构了。作曲家只能分别处理每一曲,判断这时变化的性质和意义,把他的音乐写得既符合人物在某一情形下的特殊变化,又符合人物情感上的变化。因此,反面角色黑夜女王——用 g 小调引入她作为悲惨孤苦的母亲的形象——述说完她的哀痛之后(第 4 曲),答应将女儿给了主人公塔米诺,但是就在同一曲咏叹调中,她变成了一个铁石心肠的恶魔——此时转成了降 B 大调,前后判若两人。在第二场,她变成了一个大恶棍,这时用的是 d 小调("地狱的复仇之火在我心中燃烧",第 14 分曲),她成了她自己选定的女婿的敌人,成了邪恶的摩尔人莫诺斯塔托斯的同谋,假装答应把女儿嫁给他。在用 G 大调(第 2 曲)唱出"嗨,嗨"的捕鸟人帕帕盖诺和同帕米娜一起用沉思般的降 E 大调二重唱时唱的帕帕盖诺之间,无论在主题上,还是个人特质上,都没有共同之处。我们由此断定,他这期间开始思考:什么对他不合适。我们不太理解:"爱情在自然的范围内"发生了作用。甚至那个摩尔人莫诺斯塔

① 指《唐·乔瓦尼》、《女人心》。——译者注。

托斯也经历着他的转变:"作为一个人",他变成了不同于他作为一个最卑微者角色的另一个人。也许是约翰·诺扫尔①这位扮演这个胆小怕事、头脑简单的坏事者,与奥斯敏比起来,是远为逊色的角色,他想唱上一首咏叹调,后来他也真的得到了这样一首咏叹调:"一切人都感受到爱情的欢乐"(第 13 曲)。这是一首音乐上要求不高的 C 大调快板。莫扎特对此曲在总谱上这样写道:一切要演奏和演唱得非常轻柔,仿佛音乐来自很远很远的地方。这意味着什么呢? 或许,这来自热带异乡人遥远的家乡。事实上,我们好像是听到了远处有军乐在回响:由长笛和着的短笛同(低一个八度的)第一小提琴一起奏出一种奇特的音响;它好像随时都会变成 a 小调,但这并没发生。乐曲并未展开全貌,而是一切一方面保持着一方面情色的、另一方面又保持着平淡的乐调,在这音调中隐藏着那个摩尔人对白人少女帕米娜的真实企图。我们认为他不只是想要吻一吻她,因为他一直要求月亮遮起自己的脸。这个可怜的摩尔人被排斥在一切善良美好的意愿之外,即使共济会慷慨大度的道德标准也不帮助他。一会儿,对他许以宽恕,而一会儿,又把这些全数收回。

　　在《魔笛》中对"女性"的成见,达到了让我们受不了的程度(在《女人心》中,成见还于可以接受的范围内,因为男女两性在剧中得到了同样的处理)。如今,这样的看法,会被认为是可笑的。所以,当今生活中的经验也无助于我们去理解它。但我们不能认定,当时妇女随意的性行为现象就比男人们要好些,虽然与男人们不同,但妇女这种行为是不被允许的。在《魔笛》中,妇女总是被描写成"小鸽子",这同样叫人扫兴。莫扎特当然从来没这样称呼过他的康斯坦策,席康乃特尔也没这样称呼过他的那些情人们。对于基赛克,是不是有这种称呼女性的习惯,我们则不得而知。很可能没有,因为他极有可能是一个讨厌女性

① 诺扫尔 (Johann Nouseul, 1742—1821):奥地利演员及歌唱家。——译者注。

的人。正如前面我们提到过的,莫扎特和席康乃特尔都没有任何讨厌女性的倾向,因此,他们坚决拥护共济会理想中的男性至上观念,就变得让人惊讶了。在这样的情形下,让帕米娜加入善的阵营,并且认为她也应该加入,而事实上也的确加入了,这一点让人觉得很奇怪。只有帕帕盖娜,像她可爱的丈夫那样,被放到了较低的层面上,但她倒也觉得挺自在的。即使是高贵的塔米诺这样一个帕西伐尔式的人物①,也受到了这种情绪的影响。当帕帕盖诺要求他对一个问题作出解释时,他对帕帕盖诺说,"女人只会说些愚蠢的废话。"他把黑夜女王称为"怀揣妇人之见的女人",又把救过他性命的三位侍女称作"平凡的粗人"——在他获救几小时后(时间可按序推算)。他很快从萨拉斯特罗的祭司们那里,学会了把男人看得高于女人。他让他们不断地向他灌输这种观点,比如说两个祭司二重唱《当心女人的诡计》(第11曲)。这两个祭司以明亮愉悦的C大调对他进行说教:有一个男人没有遵循他们的教导而遭到了可悲的结局,"死亡和绝望就是他的回报"。这种绝望应当是一种死后的绝望,这并不是他们的说教中唯一存在的矛盾之处。但是莫扎特对此也无可奈何,他是位敏锐而杰出的音乐思想家:一句话的意思莫扎特立即会对它在音乐上进行多种可能性的演绎。看看他会怎样来演绎"死亡和绝望",看看他此前是如何演绎的:唐·乔瓦尼陷入地狱深渊,唐娜·安娜欣喜若狂。这里使用的只是表述而非表演,我们已经看见,莫扎特常常可以把某段情节以歌谣或信使的报告替代舞台表演的方式加以描述,如巴西利奥的蠢材咏叹调和费加罗对凯鲁比诺未来兵营生活的恶意描写。但是在这里,音乐告诉我们,那完全是种假设的情形。在描写这"聪明人""落入陷阱"的坏结局时,既没用二声部的低声轻唱,也没用号角古怪游离的断音。相反,在文字上看来应该庄严肃穆的地方,音乐变得轻松愉快;四小节的尾声成了欢快的进行曲。这种情况在《魔笛》中经常出现,莫扎特的谱曲常与剧本文字相左。是否这

① 帕西伐尔系中世纪欧洲传说中保卫盛过耶稣鲜血的圣杯骑士,他后来成为圣杯堡国王,传说中的罗恩格林就是他的儿子。——译者注。

里反映了某种永远不被人所知的意图？

（如果我们注意一下由 G 大调三重唱[第 6 曲]而来的这段"那定是恶魔！"，我们就会发现这突如其来的恐怖和这一相互的错置是古怪的，在音乐上是没有用的，其实这里莫扎特只是把刚过去的音乐稍做了些变动而已，可能是他心不在焉吧。）

然而，两个祭司的话以一种奇特的方式一直与莫扎特相伴。1791年 6 月 11 日，在致在巴登的康斯坦策的信中，莫扎特这样写道："再见，我的爱人！今天我要和普赫拜尔克一起吃午饭。吻你千遍，给你写信时心里总想着：'死亡和绝望就是他的回报！'……"显然，这句话已经闯进了他的私人生活，但它在这里到底是什么意思，则对我们永远是个谜：会不会是他在揭示一个不祥的预感呢？

风格分析（只要这样的分析在这里还是可行的）可以告诉我们，《魔笛》剧本的作者不止一个人，当然确切的人数现在已无法确定。在莫扎特的时代，在席康乃特尔的工作室里，"团队合作"是件很寻常的事，这种剧团里的很多成员都会表现得非常有"创造力"。像 B·夏克和 F·X·盖尔①这样的歌手在需要时都能谱曲。不管哪里要帮忙，每个人都会伸出援手，哪怕只是去当个提词员。除了席康乃特尔，至少还有一位剧团成员"很会写作"，虽然他的地位要低不少，这人就是卡尔·路德维希·基赛克。在《魔笛》一剧中，他只是作为一个卑微的摩尔人出场，可能还做过提词员；此外他还管过剧团的杂务。他常拿着一支笔，看看哪里要什么就抄一段，那时候没人太在意"知识产权"。

① 夏克（B·Schack, 1758—1826）：奥地利男高音；F·X·盖尔（F·X·Gerl, 1764—1827）：奥地利男低音。——译者注。

333 　　卡尔·路德维希·基赛克(本名约翰·格奥尔格·梅茨勒尔)①
1761年生于奥格斯堡。起初,他在哥廷根学习法律,后来转向戏剧。
18世纪80年代末,他加入了席康乃特尔的小组,向这个小组提供剧
本,通常是将已有的材料进行加工。1794年,他的热情已经没有了(或
许,因为他从来就没对戏剧有过太多的热情),于是离开剧团,前往弗莱
拜尔克,到那里去研习矿物学了。1800年之后,他游历了丹麦和瑞典,
沿途考察研究,还在哥本哈根建立了一所矿物学学校。1806年,丹麦
国王派他去格陵兰岛开发考察。他在那里呆了7年多,然后途径苏格
兰和英格兰回到丹麦来评估他的考察成果。1814年,在与另外3位杰
出的矿物学家的竞争中,他以绝对多数票当选为皇家都柏林学会的矿
物学教授。他一直住在都柏林,直到1833年去世。他很可能还被赐予
了贵族头衔。当时有位不无名气的肖像画家叫亨利·累朋爵士,他的
顾主和绘画对象都是贵族成员或是知识界的精英人物,他在都柏林为
基赛克画了幅肖像并题名为"查理·L·基赛克爵士"。在这幅肖像
中,他描绘了一个充满自信、风度优雅的形象,看上去聪明睿智,地位
显赫。事实上,在都柏林的社交圈中,基赛克确实被认为是非常有魅力
和非常有智慧的,在科学界圈内他也极受尊敬。1905年版的《迈耶大
百科全书》还把他列为格陵兰的开拓者,并罗列了一些他在丹麦写的作
品,还以他的名字命名了一种矿石:绿霞石(基赛克石)。

　　1818年,他来到维也纳,这很可能是他最后一次到维也纳,借此机
334 会他在私人圈子里告诉人们:《魔笛》剧本的大部分是由他创作的。我
们不应把这看成是吹嘘,而应看作是对年少轻狂的承认和对过去已久
远的充满伤感的回忆,因为《魔笛》这个剧本在那时并未被认为有多了
不起。1801年在凯尔特纳城郊剧院上演此剧时,席康乃特尔的名字已

① 对于这一段离题的话,我可不信赖德国和奥地利的资料,在这些资料中,出于忠于长期以
　来的传说及带有情绪色彩的心愿,把席康乃特尔当作唯一作者作为不可推翻的事实。把
　一个人物奇迹化,而不是把奇迹分配到几个人身上,这样的愿望就像一神教一样古老。
　我依据的材料是:H·F·贝利的《皇家都柏林学会史》,1915,伦敦;E·J·丹特的《莫扎
　特的歌剧》,1922,伦敦;及《德洛·斯佩塔克罗百科全书》,第5卷,1958,罗马。

经没有了：它完全成了莫扎特的作品。基赛克说自己是作者，这既不会对剧本有什么好处，也不会使作者因此就成了真正的诗人。估计他也不想成为什么诗人，杰出的科学家没有必要成为诗人。要是我们仅仅把基赛克说成探险家或是充满自信的人，那就不那么实在了。他身上总有些神秘色彩，不那么连贯的生平还让人产生了点浪漫的感觉。他的"青年时代"不算稳定，却意气风发，在 19 世纪，甚至会被看成是威廉·迈斯特①的原型。此人崇拜伟大的学者，在他洋洋洒洒的手抄诗集里，收集的尽是他们的签名。之后自己成了研究者，凭借坚定的自制力，在格陵兰这与世隔绝的地方度过了 7 年，然后重返繁华世界。这时他已是一位著名的学者，是矿物学界的权威。他还曾就自己的研究内容与歌德有过通信往来。直到第二次世界大战前，还有一封他致歌德的信笺存世，信中说的是关于大气观察的问题。

　　或许，是早先对矿物学的兴趣牵引他来到了维也纳，因为那里活跃着一位著名的矿物学家，他叫伊格纳茨·冯·博恩。或许，是他俩的联系让基赛克成了共济会会员：伊格纳茨·冯·博恩是共济会维也纳分会的主席和"全真和谐分会"的会长。他们的关系到底怎样，现在已无可靠的记录了，但是二人间有近 20 岁的年龄差距是可以肯定的。我们不知道因为什么神秘的原因，博恩在 1786 年放弃了他的共济会会员身份，不参加共济会的活动并离开了分会。当时《魔笛》正在创作过程中，他已身染重病，并于 1791 年 7 月 24 日去世，时年 48 岁。他的去世当时未见任何报道，就像他离开分会那样，笼罩着神秘色彩。没有他去世的报道，没有悼念仪式，甚至连报上都未提及此事。普遍认为博恩是萨拉斯特罗的原型。如果真是这样，那只可能是基赛克想要纪念这位他敬重的老师，虽然这可能会给他招来麻烦。如果这一点可以确认，那么《魔笛》的象征意义就不会出自席康乃特尔之手了。他不知为什么被开除出共济会雷根斯堡分会，之后再未加入过其他任何分会。如果是这样，那么基赛克就成了唯一的"萨拉斯特罗的创造者"（E·丹特语），而

335

① 威廉·迈斯特乃歌德长篇小说《威廉·迈斯特》的主人公。——译者注。

且也是帕米娜的创造者。但是，她那特有而崇高的灵魂是莫扎特一人给予的，帕米娜以其坚定的爱和执意求死之心，在这剧本里相对来说是性格最为稳定的人物。

除此之外，还有一条证据可以说明基赛克在这剧本的创作中起着重要作用，那就是有一本他自己的夹有插页的剧本副本存世（藏奥地利国家图书馆）。在首演的节目单上列着他扮演的角色是"奴隶甲"，他不可能因此还要一本剧本，那一定是他作品的校样稿。最初他是不是为此还挺自豪呢？不管怎样，基赛克我们还是可以信任的。我们相信是基赛克创造了《魔笛》中的萨拉斯特罗和萨拉斯特罗周围的氛围，但对下面的观点我们就不敢苟同了：即认为萨拉斯特罗是"音乐戏剧历史上最有魅力和最具特色的舞台形象之一"（丹特语）。恰恰相反，我们认为他完全是个照猫画虎式的人物，是一场不那么真实的成年典礼的主人公。他是一种纪念物，还那么地前后矛盾，即使作为人道主义的理想，他也是不可信、不真实的人物。在他的"神圣的殿堂"里，"不知复仇为何物"；然而，在第一次出场时，他即下令对他的黑人恶奴施以 77 次答跖之刑，因为这黑奴正是用来保护那个被抢的好姑娘的，而他却对这姑娘心怀淫意，他自己是不能"逼她去爱"的。（是否有这样的可能，在被否定的剧本版本中，莫诺斯塔托斯曾经拥有与原本就内心矛盾的象征性人物萨拉斯特罗对应的本性？）这是他的本来稳定的"善"向恶的方面的变化，体现了萨拉斯特罗的另一面，不然的话，他几乎就是个一成不变的"好"人，他的这种"好"却揭示了他是个没有变化过程和历史的人物，他生来就不是通过他自己的努力成为"人的领袖"（确切点儿说，是"男人们"的领袖）。萨拉斯特罗当然不符合莫扎特对舞台人物的想法，甚至莫扎特也需要剧本至少有那么点儿"有血有肉"，这样他就可以用充满情感的内容来丰富人物，赋予人物自己的生活和命运。从共济会大合唱中我们可以看出：莫扎特自己并未明说他反对抽象的说教，但是在他内心深处却是反对的。共济会文字中的绝对命令①，可能使莫

① "绝对命令"是康德哲学中，人内心的道德伦理原则。——译者注。

扎特感到比他自己所知的更冷漠。萨拉斯特罗唱的并非内心经验，而只是伦理道德，没有人在执行它，因为它是无法在舞台上表现为行动的。因此，这个角色既不能表演得令人信服，演唱时也不得不带点并不情愿的滑稽性。没有哪个男低音能不费点儿力就可以唱好那首 E 大调咏叹调（第 15 曲），即所谓："殿堂咏叹调"。因为它的最低音（"他向朋友们求助"）好像以更低的音在支撑着倍大提琴，这里似乎是人声在加强器乐的表现功能。除了奥斯敏以外，莫扎特的其他男低音（作品）都没有这么低的音，甚至司令官也不例外①。但是我们知道，奥斯敏是性质不同的，他代表对立的力量。他的低音是故意弄成讽刺性的，用以刻画一个邪恶人物滑稽的一面。萨拉斯特罗不一样，他是个好人，我们要以严肃的态度来对待，这对我们来说，总是有点困难。同样难以理解的是：他唯一的作用就是在语言、和声（和道德）上来支持塔米诺，那为什么他非得在降 B 大调三重唱"可敬的人，我将不应再见到你……"（第 19 曲）中在场，他成了塔米诺的应声虫了。

　　我们知道莫扎特在《后宫诱逃》剧本上是出了不少力的。那时候，他显然并没完全决定用"德语歌唱剧"，比如：康斯坦策和贝尔蒙特之间有首 d 小调朗诵调《命运竟如此！》（第 20 曲），便是莫扎特取自自己的"正歌剧"的宝库。此曲以弦乐伴奏，优美动听。这里开启了另外的一个层面——它已经是乐剧了。巴沙·赛利姆②和萨拉斯特罗在表现善良正义上作用相当，莫扎特让巴沙·赛利姆说，而不是唱。莫扎特完全有自己的理由：美德用语言来表达更好。那纯粹完美的"善"是器乐和声乐都很难把握和掌控的，通过音乐，我们对"善"的感受只能在一定的限度内。的确如此，萨拉斯特罗出场时的乐队音乐是缓和而有节制的；祭司们的音乐也是很克制和自我约束的，仿佛是音乐上一种清教主义，

337

① 　指《唐·乔瓦尼》中的人物。——译者注。

② 　巴沙·赛利姆是《后宫诱逃》中的一个叙述者角色。——译者注。

也有些人称之为"神性的简约",它"脱尽"了一切尘世俗欲。如果我们把祭司进行曲(第9曲)和《伊多曼纽奥》中非常近似的一曲(第25曲,同是F大调,同样的节奏,同样标注为"持续轻声地")相比较,就会发现后者要丰满得多。这在一部自成一体的作品中会自然地产生一种力量,在《魔笛》中,这表现为对男声合唱音乐的限制作用。还好,在"女性"这边,情况却不一样,特别是三女子和帕米娜。

"德语歌唱剧"从来就不是一种令人满意的正式的结构形式。说白必会推进情节的发展,但说白同时也破坏了音乐的连续性。一首曲子(孤立地)成为一首分曲。《魔笛》中主题的丰富并不能让歌剧表现得更加连贯。剧本辞藻华丽,高贵神圣,这让莫扎特在确定韵律和划分乐句上都出现了问题(我们并不想强加给莫扎特这样的目的)。黑夜女王唱道,"你是无辜的,聪明的,虔诚的"(四分音符),萨拉斯特罗则伴以他的男声合唱,唱道:"噢,送来了伊希斯神和奥西利斯神"①。第一场结尾处,在美妙的缓慢地回归原速中,硬是挤进了这几个字,"帕米娜还活着",听上去给人一种错觉,好像她马上就要死了。在这样的段落中,莫扎特就不再因循剧本了。但有些处理不当之处的音乐变得浮躁华丽,应另当别论。这种情况还能找到一些,但是熟悉《魔笛》的人早已对此了如指掌了。即使那些对剧本喜爱有加的人,也知道那些听上去不顺耳的地方。相比之下,倒是帕帕盖诺的某些说白写得比较成功,常令人赏心悦目。这得感谢席康乃特尔,因为那一定是他写的。

《魔笛》在莫扎特的全部作品中的重要性,一向是被过高地估计的。那种神圣、宏大的特征——挥舞着棕榈枝条,穿着博带长袍,虔诚笃信的人们列队前行——不是典型的莫扎特风格,好像是强加给他的。祭

① 伊希斯是古埃及宗教中司生命的女神,奥西利斯是其夫,同时又是其兄。——译者注。

司们讲究韵律的朗诵调,这些分节歌式的咏叹调——类似于歌曲的结构(保尔·乃特尔语)——让这部歌剧成为一部风格独具且无法模仿的作品。但其自身还称不上完美。的确,莫扎特让他的音乐在很长时间内保持在极高的水准上。但是,他的音乐只是为普通的娱乐目的而作,并非如后人越来越标榜的那样。

对这部歌剧的接受,存在一些偏差和误会,它们不是来自对作品的感受和体验,而是来自一些跟作品本身并无关联的"假设因素":创作者的重要性,根据某种道德观念或信仰而选择的题材(这是《费德里奥》的要素之一),以及创作时的氛围和条件等等。这些因素会渐渐地取代人们对事物自身的判断,即使不说成是取代了它,至少影响是一定有的。随着每位新的判断者都或多或少地接受了一些前人的看法,于是这种影响越来越大。天才的晚期作品本身必定是好的,即便他们为此所花的精力不多,因为那是天才之作,而天才必定是伟大的。《魔笛》正是莫扎特临近死期时的作品。这种将其神化的观点,在对这部歌剧的评价中确实起了作用。

人们总是不断地要求我们注意创作时引起共鸣的那种情绪,所谓"与才能较劲"。这一点在贝多芬身上尤其突出,甚至从他的相貌上(传统上认为的那种相貌)就能看出来了。这样必然会导致对形象的判断失误。貌似悖谬的是,作曲家的伟大并不在于用音乐来升华诱发其创作的那些生活境遇(某个问题,或某项工作),而在于以音乐描绘出其驾驭自身处境的行动(积极也好,消极也罢)。而且,这(驾驭的)胜利会在音乐主题的运作中有所反映,此即表现为曲终时的净化。几乎在每份节目单上,都要为音乐会的听众以作曲家如何用他的作品来与命运抗争为据来评价作曲家们到底有多伟大。但是,对于莫扎特,我们根本就不知道他是怎样经历了自己的命运的。他的确知道怎么来控制它,没有另一个人像他那样抵消了命运的影响。在莫扎特的歌剧中,他专注的不是自己,而是自己创造的人物,及人物关切的事和规则(假设他们有),这些规则可以让莫扎特洞察那些人物的性格。如果我们向莫扎特这样一位音乐史上最伟大的天才宣称《魔笛》是他所有创作的总结,是

他在这世间的天鹅之歌,则对莫扎特是不公正的。这部作品并未给他这样一个条件,它更是他那无限表现能力的一次最后展现,是最后一次光辉地通过了考验。而这,并非他最后的遗嘱。

莫扎特好像在无意识中要向共济会的男权法则发起报复,他对那些女性角色倾注了特殊而浓厚的兴趣。举例来说,三女人就是非常独特的形象,在她们身上表现出的音乐特质一直保持着人性和女性的特点,而非纯粹只把人声当乐器来对待。在引子的降 E 大调一节中(第 1曲),三女人完全非柏拉图式地对塔米诺眼神的赞叹及她们观赏男性美的魅力,都以一种莫扎特向来拒绝使用的极端音乐样式表现了出来,即使用了:旁白,而且是连续地、前后一致地使用。我们记得 1780 年 11月 8 日莫扎特从慕尼黑给他父亲的信中,在讨论《伊多曼纽奥》中的一些戏剧问题时,他说到了"边白"。

> ……在对白中,这所有的一切都是那么地自然,一两句话可以从旁边很快地就说出来。而如果是在一首咏叹调里,那些词儿得不断地重复,那效果是相当的差……

这里三女人的情形是,她们唱的是三重唱,而非咏叹调;但是莫扎特一定是想使他在信中(那是写给剧本作家瓦莱斯科关于怎么为歌剧写词儿的)说的话让人清楚地明白,如同让人明白宣叙调或说白和一首歌剧中的曲子之间的不同一样。三女人并没有我们常说的那种互动。当她们各朝自己的方向,这意味着她们就是向"旁边"说话,先是说发现了"美少年",然后每个人都说及了另外两个人("她们一定都喜欢与他独处……")。莫扎特又要"插话"了,显然他喜欢这样写。他不考虑那"从旁"所产生的不可解决的问题(如同《魔笛》中其他不可解决的问题一样),他谱写了一个这三个女人之间引人入胜的竞争场面,与之后的场面相比,这一场面里她们还充满了仙女般的性质。

"帕米娜代表了所有梦中情人中最可爱的那种,那让她如此可爱的音乐,使她成为最具重要性的一位"(恩斯特·布洛赫语)。即使是对帕米娜这样一个他亲自创造的夺目的音乐形象,莫扎特也不能给她一条合乎情理的主线,而对阿尔玛维瓦伯爵夫人他倒可以,有时候,帕米娜在她的音乐中表现得和伯爵夫人有相似之处。当然,她缺乏心理上的个性,她只有对人类普遍情感的表达方式。在她身上,表现哀伤愁喜都很直接。为她所谱的音乐当属莫扎特最壮丽宏伟的作品。莫扎特所做的,就是表现了她作为这种客观化情感的化身;就文本而言,帕米娜是人们所能想象到的最天真的人物形象。即使这个形象对应于一个先在的角色原型,但她仍然在矿物学家基塞克所作的脚本中得以保留,基塞克和达·篷特不同,他对女人一无所知。

我们并不知道莫扎特当时的情况,虽然在通信中有两小段说到他是怎样在心灵上及情感上投入到《魔笛》之中,并说到他创作时的心情,但这两处还是说明了他的生活和创作之间的关系。1791年7月7日,他写信给康斯坦策,当时她和苏斯曼耶正在巴登的温泉疗养,信中这样写道:

> ……我的工作也不能给我带来什么快乐,我已经习惯了有时停下工作,想对你说上几句话,但这样的快乐是不可能的。于是我走到钢琴边,从我的歌剧里挑出点什么来唱一下,但我得马上停下来,因为这对我感情上的触动太大了……

341

这样的话莫扎特是极少讲的,那一定有着特别的意义。毫无疑问,此时他意识到了生活的徒然,至少在心理上,他觉得生活在一种很不稳定的状态下。追求成功的努力皆已失败;我们也可以说,他已经放弃了努力。因此,可以这样假定:莫扎特所说的"从我的歌剧里挑点什么"指的就是帕米娜渴求死亡的 g 小调咏叹调"啊,我感到……"(第 17 曲),因为我们也可以说,此曲也"触动了我们许多情感"。我们感觉到,在这 6/8 拍行板的仿佛心跳一样的节奏中,单调、

稳重、在半音化的琶音中,感到一个生命正在期盼着枯竭而终。在四小节的尾奏部分,它再次变成"渐强",在最后一个小节中淡没消失。当然,这里是帕米娜的生命,是她对死亡的期愿,而不是其创造者的。我们又有了一个永恒的谜:这里是否包含了与自己一致的成分? g 小调:这里又是这个调性,这个表面上的象征,这个解释时总要用上的东西。但这对我们真的有用吗? 如果我们想到这首咏叹调之前的另一首:《后宫诱逃》中康斯坦策的咏叹调(第10曲),这里的 g 小调就是表达"悲伤"的,那么我们似乎可以看出 g 小调的特性真的是表达"痛苦的悲观主义"。我们的推论则是:因为莫扎特用 g 小调表达了他的某些女性人物的悲伤心境,那么他就一定会把这种方法用在他的纯音乐(作品)之中,特别是在 g 小调交响曲(K. 550)和那首五重奏(K. 516)中。大多批评家都赞同这样的说法,但是我们作为听众却不能苟同。也许,在这一首并非怎么高品位可却并非不光辉的变奏中,及《后宫诱逃》中的奥斯敏那样的人身上,同样可以用上 g 小调,却表达了完全相反的情感,如"当一个人找到了一个爱人"(第2曲)。奥斯敏,这是莫诺斯塔托斯的"最好兄弟",他是相反原则的代表。这样的反例还可以找到很多,但我们真的需要这些反例吗?

342

帕米娜说:"如果你感觉不到爱的渴望,那么在死亡时便会安宁。"这种含糊的说法只有通过音乐才能获得一层意义,而且是深一层的含义,无法再"回译"到语言的含义:这是不能用口头来表达的含义,这才是真正的歌剧。即使帕米娜只用一个元音唱出她的乐句,它的意义依然十分清晰,这是人物吸引人的表现,而非人物创造者的真实。莫扎特死于6个月之后,这似乎让我们有理由把他和帕米娜等同起来,但这是一种感情用事的解读。莫扎特既未用文字也未用音乐表露过他自己。当音乐看上去像是一把钥匙,甚至音乐将自身展现为一把解开问题的钥匙时,莫扎特总是要抹去这段音乐产生的痕迹。莫扎特终其一生,只要有可能,都要对他的同时代人扮演一个玩笑者的角色。在他的下意

识中有种欲望:把那些感动他的事物,加工后仅表现在音乐之中。在日常生活中,他是另一种不同方法,如果说是"讲究"的方法,则有点过头了。直到生命的尽头,即要离开音乐世界的时刻时,莫扎特的情绪依然不肃穆。他不懂多愁善感,不懂顾影自怜,不懂伤心。与许多伟大的艺术家不同,莫扎特不是个病态的忧郁者。当然,他时常会利用生病来达到自己的某些目的,把幽默当作一种无奈和面具,而这两者是不能相互分开的。自然,他创作《魔笛》之时,他必须时常放下面具。他不缺乏这样让他扮演开玩笑者的角色的场合,而且这种场合会一直让他扮演下去,直到令人不快的最后:如果我们判断正确,席康乃特尔的小团体随时让他保持心境良好,容忍他的各种心情。但是,他很可能已失去了内在的冲动、积极性和过去很随便地说俏皮话和开玩笑的那种力气。那些直到他死前的两个月的信,都透露出他依然对自己身体不太注意,对他自己的心境,特别是对他自己的境况不甚在意。因此,我们可以认为,早先的一封信中的一段地方指的是帕米娜的咏叹调:"今天我给歌剧写了一首咏叹调";这是莫扎特 1791 年 7 月 11 日写给康斯坦策的。"触动他情感"的咏叹调或许就是那首《我就是捕鸟人,永远快乐,嗨嗨嗨》。

343

在莫扎特死前 6 个月的时候,他给在巴登的康斯坦策的信里,开始在字里行间出现一些谜一样的暗示,表明他第一次开始有意识地把某些东西掩饰了起来。这是充满了秘密的东西,是我们猜不透的。在那封 1791 年 6 月 11 日的信的结尾处写道"我吻你千遍,心里在对你说:'死亡和绝望是他的报应!'"这是莫扎特用模仿别人说话的方式对死亡的轻描淡写吗? 在 7 月 5 日,他写得清楚了一些,所说的也更加伤心了:

> 我真想在你的拥抱中好好歇息;我确实太需要这样的休息了,因为内心的担忧及与此连在一起的焦虑使一个人筋疲力尽了。

但我们还是不能肯定,莫扎特在这里讲的是他患了不治之症,因为其事实本身难以对此加以证明。"……我正在死亡的最后时刻……":那封给达·篷特的信(如果确有此信)是在 9 月份写的,那时离他的死期更近了,这当然可以算作是他有死亡预感的关键证据。在康斯坦策怀里长久地休息:这句话或许只能当作是他无法抑制的渴望的一种象征性图像,这是对于一种不确定的且又无法确定的东西的渴望。也许,他真的不想再活下去了,但是,这并不意味着他自己真的知道已将不久于人世。在他给康斯坦策信件的某些地方或加进去的插话中,表明他神情不安,漫不经心。所有这一切在下意识中表明了一点什么。莫扎特的早期信件中从来就看不到被迫的屈从,或懒散怠惰,即使他给父亲的那封可疑的把死亡说成是人的最好朋友的信中,这种充满理性的心平气和也是非莫扎特式的。"命运"一词不是莫扎特的词汇,也不从属他的概念范围。

直到巴黎之旅作为重要的转折点之前,莫扎特的往来信函中充斥着他对每一件事情(其实都是些平常的事)直接、生动、即使带些片面性的看法,这是他经历的证明,是他经验的生动的不加思考的表白。然而,之后的莫扎特,只要可能,总会冷漠无情,痛苦愤懑地把整个生活看得滑稽可笑,这一点他虽不能总做得成功,但常常还算成功。晚期信件中,他这一点再也不能成功了。这些信虽外表上述说不少他的活动,如去看歌剧,去皇冠饭馆吃饭,早上 5 点起床,和朋友聚会或与人共同演奏音乐,吃早饭时突然来客人,参加"手持蜡烛"游行(明显的伪善行为,因为他正要把儿子卡尔送到学校去参加皮亚尔课程班①!那儿正是游行的终点)。临终前不到两月,他还写到外出散步,款待自己吃上好的猪排("异常美味!"),吃的时候还祝康斯坦策健康。两局台球之后,他卖了他的马,去买了黑咖啡,一边喝着咖啡,一边美美地抽烟。这之后,他很快就完成了为斯塔特勒而作的单簧管协奏曲第三乐章的管弦部分。还有:他正享用"一块肥美的鲟鱼肉"或是什么别的美食,但是这还

① 皮亚尔课程(Pisristen)是 17 世纪占主流的教育青年的天主教组织。——译者注。

不饱,如果他的"胃口……很好",吃完一份后,他得让"侍从"再来一份。

这是莫扎特想要引开康斯坦策对他真实状态的注意吗?我们认为,她从来没有为此担心过,莫扎特那时也没生病。不管怎样,她从来就不曾太在意过莫扎特心里到底在想些什么。

这是强烈地表现一种生存意志吗?可能吧。或许,他需要让自己相信这一点:在有些字句后面人们感受到了这一点。但是,莫扎特的确有感官的享受,他认为这些是值得跟康斯坦策说的。他奇怪地向康斯坦策表明:没她,他也行。

另一方面,这些信件也可用来佐证他情绪低落,尤其在他又没收到康斯坦策的信时(可能她根本就没写),或者一个有经济实力的借给他钱的人不借钱给他的时候。他的那些今天看来平淡乏味的打趣话,让我们洞悉了他焦躁的内心,他自己第一次意识到了抑郁,还自己评述说:"当我有什么心事时,我一人独处真没一点好处。"他说的"有心事"是指什么呢?是债务,还是音乐?这是他第一次意识到了那种谜一般的渴望,但渴望什么,他并不确定,也不在脑海中萦回。他的这种抑郁,和他要克服它的决心一样明确。他多次向康斯坦策表示,希望她不要担心,希望她高兴快活,其实这话更像是对他自己说的。那时,他正努力用各种办法为自己鼓足勇气。其间,他告诫并希望康斯坦策要检点,我们无法测量这话针对自己又针对她的程度。这是不是也在告诫自己?这种警告的起因还不能确定,是一个人,是某个男人:N. N.。它像谜一样,像刮去了原文又重新书写过的文献一样,让人捉摸不透。可是它经常出现,往往被尼森从(莫扎特的)手稿里划掉了,尤其是明显涉及到苏斯曼耶时(因为这个神秘的 N. N. 不可能总是指同一个人)。尼森并不能抹掉所有这些看起来属于行为不轨的痕迹,有时这儿,有时那儿,他会忘记这一点,于是苏斯曼耶这个名字就出现了。所以,在莫扎特给康斯坦策的最后一封信(1791 年 10 月 14 日)的附笔中,我们读到了这样的句子:"……你和 N. N. 想做什么,就去做吧。再见啦。"这就是莫扎特现在保存在世上的最后一句书面的话语!康斯坦策好像是尽其可能,至少是照此做了。

346

N. N. 可以是 Nomen Nescio（姓名不详）或 Notetur Nomen（且记下名字），或者随便由人如何解释（词源可能是 Numerius Negidius，意为被告知之人）。这个缩写在莫扎特最后几年在致康斯坦策的信件中随处可见。除了苏斯曼耶外，这词至少还指两位在巴登的男士，一个债主，一个挺可疑的人，还有个偶尔认识的人。时常，在一行字里我们看见了两个 N. N.，从上下文可以看出它们各指一个不同的人。当普赫拜尔克借的钱少了些时，是谁借钱给了莫扎特，这个我们不知道。我们也不知道莫扎特警告妻子要当心谁的纠缠不清，我们也不知道是谁在"欣赏"他妻子。"N. N.（你知道我指谁）是个恶棍。"（1790 年 6 月 2 日信），那么这是谁呢？"……在我看来你和 N. N. 太随便了……当 N. N. 还在巴登时，你跟他也太随便了。你只要想一想，N. N. 对其他女人，并不像对你这样的粗俗……"（1789 年 8 月）这两人究竟是谁呢？康斯坦策能分得清他们吗？她马上知道这指的是谁吗？多年之后，当她和尼森一起整理那些信件时，她还能想得起这些不同的人吗？还有那些缺失的信：是不是康斯坦策在尼森看见前，就把它们销毁了？抑或两人一起看，在看到这封或那封信时说，"这封不行！"？不管怎样，说出苏斯曼耶这个名字，对他们两人来说都是犯忌的。

1789 年以来，康斯坦策经常去巴登温泉疗养，每次一星期，但并不总是这么规律。她通常由苏斯曼耶陪伴而去，此人是莫扎特的学生（康斯坦策向诺维洛夫妇别有含意地一再强调），但他有段时间也是莫扎特的竞争对手、运气较好的萨利艾利的学生。苏斯曼耶要试图在巴登做什么，现在我们已无法弄清。莫扎特是真的想让他去"保护"康斯坦策，还是更愿意让他留在自己身边为他誊写《魔笛》的手稿，或完成《狄托的仁慈》里的宣叙调？不管情况如何，总谱不断地在维也纳和巴登之间传来送去，这是要花费时间和金钱的。

1791 年 7 月 26 日，康斯坦策生了一个儿子，起名法朗茨·沙弗尔（这是苏斯曼耶的名字）·沃尔夫冈。1789 年 8 月以后，苏斯曼耶起了

什么作用？他必须照管这个痛苦的女人？她怎么痛苦？她一定心情挺
好的，以至于莫扎特要在上面 1789 年 8 月那封信中对她进行告诫：

> ……一个女人必须始终让自己受人尊敬，不然人们就会对她
> 说三道四。我的爱人！请原谅我如此直率，但是我内心的平静需
> 要它，我们共同的幸福也需要它。你只要想一想，有一次你自己向
> 我承认你太容易屈从（你知道后果是什么）。记住你对我的承诺。
> 哦，上帝啊，我的爱人，你只要试着这样做！对我表现出你的魅力，
> 你要快乐，让我高兴，不要用无谓的妒忌来折磨你和我。相信我的
> 爱，你知道这是天日可鉴的！你也可以想见我们会是怎样的幸福。
> 相信吧，一个妻子只有聪明的品行才能拴住她的丈夫。再见……

一封古怪的信。这里指责和过失好像交织在一起，很可能两者还
都有其理由。让我们得仔细听的是这个"拴住她的丈夫"。这是不是说
他觉得自己已经挣脱了锁链了？

我们还是先说康斯坦策吧！为什么在苏斯曼耶这个名字要被写出
来或暗示时，她和尼森总要把它弄得模糊不清。但另一方面，信里的这
一段又要保存并公开出来？当然，康斯坦策的作用对我们是个次要问
题，然而，观察她的行为会导致这样一个中心问题：是什么让康斯坦策
不是将未完成的《安魂曲》交给苏斯曼耶，（据她 1826 年 1 月 1 日的自
述，这是莫扎特特地交代过的），而是交给了另外一个叫约瑟夫·奥埃
勃勒尔的学生去完成？只是在奥埃勃勒尔拒绝后（我们不能确定的是，
他是否先试了一下），她这才不得不交给苏斯曼耶，因为她需要钱。
1826 年晚些时候，在尼森去世后，当她被问及此事时，她这样写道
（1826 年 7 月 4 日），"我把它交给奥埃勃勒尔去完成，是因为（不知道
为什么）我对苏斯曼耶很生气。"康斯坦策能回忆起那么多，虽然大多是
些琐事，但是在她生命中的这一最重要的时期，她却想不起来，为什么
她对苏斯曼耶生气，这一点我们是无法相信她的。

另一方面，我们也回答不了这个问题。有可能（我们得谨慎地说）

她和苏斯曼耶有爱情关系,也有可能她想在莫扎特死后跟他结婚,但是他拒绝了这个比他大4岁的她。法朗茨·沙弗尔·沃尔夫冈是苏斯曼耶之子,这种说法早就有人提出①。从1798年汉森画的莫扎特两个活下来的儿子的双人肖像中,我们也没法得出什么结论来。如果法朗茨·沙弗尔·沃尔夫冈确是莫扎特的儿子,那么他至少早出生了17天:9个月之前,即1790年的10月,莫扎特正外出旅行,到11月10日才返回。莫扎特对苏斯曼耶的奚落嘲讽到最后全然大声的叱责,表明我们已不能理解的可又是十分别扭的关系有许多的可能性:这是顺从、无所谓、默许,甚至串通共谋。所以很可能康斯坦策和苏斯曼耶根本就没有性爱关系,或许她"对他很生气",是因为他告诉了既是朋友又是老师的莫扎特,说她的行为太过随便,她跟另外的某某们的事儿,或许,他因此并不是她丈夫莫扎特不断指责的对象,而是消息的提供者。那么,她到底是对谁"特别容易屈从"呢?但首先是"你知道这样的后果"又是什么呢?一年以后,莫扎特在信中写道:"……你和N. N.想做什么,就去做吧。再见啦。"那是不是意味着"我不在乎"?

我们不想做一桩历史丑闻案的律师。只要涉及到康斯坦策,那么这个谜团就不重要,微不足道。但是,我们更想知道莫扎特的那种坚定的宽容,对这样的事他一定有所察觉。但首先要知道莫扎特在这种情况下保持宽容的原因,忍受使他痛苦的事情的原因。

是不是在他快到生命终点时,这已经不再让他感到痛苦了?在他生命的最后几个月,他也需要同样的宽容吗?到最后,他是不是不想让自己再受"束缚"了?

在1791年7月7日,莫扎特给在巴登的康斯坦策写信道:

……你不能想象,长久以来我一直在想着你!我一直不能向

① D·锡克林:《W·A·莫扎特的安魂曲》,载于1976/77莫扎特年鉴,第265—276页。

你解释我的这种感觉,这是某种心里空荡荡的(这使我痛苦)、一种永远得不到满足的渴望,因此从来不会停止,一直延续,还日甚一日。

这也许是他所有信件中最感人的一段。它极其少见而且出现得非常突兀,因为它强烈地描述了以前他从未表述过的东西。我们至今才突然地深入洞察到莫扎特的内心深处,在早前洞察到这一深处,连莫扎特自己也会对它害怕。然而,他没有向我们透露过任何有关他心里空荡荡的具体内容,任何有关这种他从未满足过的因此也从未停止过的渴望。康斯坦策并不是他这一渴望的目的,连替代品都算不上,莫扎特没有说出这一渴望,他写着他自己,而并未写及他渴望的东西。两天后(7月9日)他在信里这样写:

> ……我只是感到,巴登天气晴好时你一定觉得非常舒服,在那里外出散步,对你的健康必也大有裨益。这一点你自己一定比别人感触更深。如果你觉得那里的空气和锻炼确实对你的身体有好处,那就多呆些时间,我会过去接你,要是你乐意,我也可以在那儿呆上几天……

这里的口气很不一样,比两天前要镇定许多了。与以前不同,这封信里的"du"(你)突然改成了小写,或许只是一种巧合吧;而且,我们觉得莫扎特对让康斯坦策去巴登没什么不高兴。他在维也纳没她也过得不错。另外,10月8日,离他去世不到两个月,他写道:

> ……我希望这些温泉浴会让你冬天过得好。希望你身体好,我才敦促你去巴登……

这听上去心里不安。显然,这次是他的推动,是莫扎特自己向她提议这次旅行的。是不能忍受寂寞的莫扎特要摆脱掉康斯坦策吗?在他

"一个人"时,他真的一个人吗? 离他去世不到两个月,他还希望妻子能在巴登过上一个好冬天,这说明此时的莫扎特并未想到死亡,或者说没向康斯坦策提到这个想法,一点没提到那些 3 个月前似乎已感到的预感。

莫扎特的最后几个月总是笼罩着一层迷雾,我们现已无法去厘清了,我们只能依靠他身边一些人含意模糊而神秘的解释和他自己的一些暗示了。在他自己写的东西里仿佛有缺省的成分,有略去的及无心的信息,这一切不是歪曲真实情况而更是有意在进行局部的掩盖。1790 年 9 月,他去法兰克福的旅行中,他在什么地方"3 个晚上都只休息了很短时间"? 他那时已很习惯坐马车长途旅行,而且那马车车厢是非常"漂亮"的,他是"真想亲亲它"的。他其实没有生病:在雷根斯堡,他"中午美餐一顿,还有高雅的音乐在旁伴奏","有英国式(极佳的)招待及极美的莫塞尔酒"。他的小叔子霍弗尔确实与他同行,他一定参与了所有的活动。他们俩还带了个仆人,这样他们就省去了所有的不便。1789 年,他和李希诺夫斯基一起去柏林,他从德累斯顿给康斯坦策写信说到,前一天萨克森的选帝侯送给他"一只价值不菲的盒子"。莫扎特有趣地模仿萨克森方言,掩盖了这一事实:即盒子里本来有 100 个金币。我们不知道他拿这钱做了什么。我们也不知道,康斯坦策是否相信他得到的是一只空盒子。

然而到了 1791 年,这样轻松愉快的记录渐渐就没有了,他活得不那么得意了,他生存的境遇已降到了较低的层面。他以前的那些施主,没有注意到他的每况愈下。对于那些与他分享辉煌的维也纳时期美好时光的人们,那些他"最亲密、最好的朋友们"来说,此时的莫扎特好像已经不存在了一样。所以,对他的没落的记载只存在于事后的一些评述之中。在莫扎特死后,有关他放浪生活的谣传开始流布,但它们都说

得含混不清。莫扎特的第一个传记作者 F·斯列希特格洛尔，当他说到莫扎特"耽于声色"时又是指什么呢？① 卡洛琳·毕希勒必定曾对莫扎特"轻率的生活方式"有所耳闻，该措辞隐含了彼德麦（Biedermeier）时期所流行的"故作正经"的口吻，这一点毋庸置疑，但既然她这么说了，必定不无根据。② 关于莫扎特放浪生活的传言从未停止。直到1827 年，也就是他死后 36 年，C·F·采尔特 8 月 19 日给歌德的信中还写到：

> 莫扎特比我早生两年。我们还能很清楚地记得他死时的情况。莫扎特，受过非常好的培养，写过许多作品，有许多和女人们厮混的时间及诸如此类的事——他因此伤害了他的好的禀性了……

我们有理由问采尔特，他的"好的禀性"是指什么。他在"女人们"之后又用了"诸如此类"一词，这让采特尔看上去活脱一个思想狭隘的道学先生，而不是在说他的评论对象是个道德败坏的人。自然，只要轶事多的地方，要判定哪些是真实的总是很困难。人们熟知的是，并非冷冰冰地离开莫扎特的女人的数目是很多的。但是，莫扎特最后一次也许在他最最寂寞的时候要尽速寻求安慰的情况，我们可能再也找不到有关这方面的真实材料了。没人想要谈论此事，诚实的诺维洛夫妇不但有分寸地不去研究这方面的情况，而且，如我们所看到的，只要有涉及到较低级的领域的危险时，他们就不去向采访对象提到它。

"……我在哪里睡觉？当然是在家啰……"，莫扎特随后（1791 年 6 月 25 日）给在巴登的康斯坦策的信中，以这种非常轻松随意的口气这样写道。得注意的事实是：莫扎特对客观真实并不那么在意。只要面对的这种事实与他并没有关系，（他）就不用规定的模式表达这一事实。352

① 　F·斯列希特格洛尔：《莫扎特一生》，格拉茨，1794，原版影印本，卡塞尔—巴塞尔—托尔斯—伦敦，1974。

② 　K·毕希勒尔（1769—1843）：奥地利女作家。——译者注。

看起来康斯坦策一直问起莫扎特每天每晚是怎么过的。当她不在(莫扎特身边)时,她很少知道莫扎特在与谁交往,她跟席康乃特尔的圈子也没什么联系,这个圈子据说是"蛮风流的"。席康乃特尔 1790 年 9 月 5 日曾给莫扎特写了一封很奇怪的信,信是这样写的:"亲爱的沃尔夫冈,我现将你的 Pa Pa Pa 发还给你。会做好的…… 傍晚时我们在老地方——见。你的席康乃特尔。"①这里的 Pa Pa Pa 很可能是指作曲家和剧本作家对口吃所达到的效果的讨论,这种口吃米歇尔·凯利在《费加罗的婚礼》中已经用过了。但是我们很难猜得出"老地方——"是指什么。这里的破折号替代了一个地点的名字,这个名字不方便提及,也有可能是个讽刺暗语,是莫扎特和席康乃特尔都心照不宣的。如前所述,席康乃特尔关心莫扎特的身体健康,因为他得让莫扎特保持艺术的创造力,很可能不单要让他"多吃",还要让他"多玩"。

最后几个月的信件是意味深长的,但我们并不总是明白它们说的是什么。有几周时间,莫扎特的工作和日常生活极度繁忙,这些信反映了他极其紧张的情绪,有时甚至是一种歇斯底里的状态。信中充满了像日记般的记录,且过分细致,令人奇怪。有时候,我们会发现,那些最平淡乏味的事情却写得极其细腻优美,还带有一种幽默感。随着离死亡越近,随着莫扎特越来越紧张地写他最后的那些作品,他的这种幽默感也变得越来越强烈和生动。他变得越来越专注在细枝末节上,好引得收信人,通常就是康斯坦策发笑,好像他自己也需要,所以他自己可能也会发笑。这些俏皮玩笑,和以前相比,平淡无趣多了,但是这种平淡无趣的玩笑也是顺便用上的,有时还出现一种凶恶的攻击,这提示:在他身上有一种深层的不安,好像隐藏着放弃了的放声大笑的欲望。比如,在他死前两个月(1791 年 10 月 7 日、8 日)他给康斯坦策写信说:

① 引文出自科莫齐恩斯基,前揭,第 137 页。

……要以我的名义狠狠地扇他（苏斯曼耶这个名字被尼森划
去了）几个耳光。还有，我要吻千遍的她（可能是指索菲·哈伊勃
尔，尼森亦划去了）①，我要她也扇几个，看在上帝的份儿上，别让
他少挨揍。在这世上我不想受到他的责备，似乎你们照应他照应
得不够似的……情愿狠狠地多打而不要少打……如果你们在他鼻
子上打他一个肿块，打掉他一只眼睛，或者给他一个看得见的伤
疤，让这个小子没法否认他从你们这里得到的，这就好了……

这是强力暴发的诙谐，仿佛这是深度隐藏又深度被迫潜藏的愤怒。
我们又一次得问苏斯曼耶的过错到底是什么。他真的该受这种暴风雨
般的强烈攻击吗？还是莫扎特痛苦的幽默过分了？

在最后几个月的信中，我们发现从容的表达和突然的爆发，深度的
冷静与巨烈的情感紧紧地相互并存。这种情况恐怕说明了他内心深处
的烦乱。即使我们不带感伤色彩，即使我们不考虑他给达·蓬特的那
封有疑问的信，我们还是有那种感觉：莫扎特确实感到死亡临近了，它
并不像"人类最亲密的朋友"，而是非常令人刺激令人害怕的东西，一种
毁灭一切的破坏者。这样就有了这么个问题：这使莫扎特变成了一个
病人了吗？

如果我们假定，"身体健康"是一种客观情况和主观感受完全一致
的状态，而且它不只是与某个人主观上是否喜欢健康有关，那么我们也
许得说，莫扎特从未有过我们所说的健康。天才很少是健康的（歌德是
个例外），因为他们的创造力就是由体质上的反常所决定的。

如果精神真的能造就身体，那么这就不是偶然的了：伟大的有才智
的人，几乎从不会去强壮他们的身体。他们情愿总是病态的、瘦弱的，
以便总是去战胜他们的虚弱。我们这里说的是伟大的有才智的人，而

354

① 索菲·哈伊勃尔是康斯坦策的妹妹，她嫁给了歌唱家哈伊勃尔。——译者注。

不是说健康的精神。健康的精神很可能产生健康的体魄，但这除了那些小市民，任何别人都不会对之感兴趣，小市民在"Mens sana in corpore sane."（健康的精神寓于健康的体魄之中）这句话中，看到了理想的要求，看到了他们理想之梦的实现。

莫扎特不曾有过任何病痛妨碍他去完成沉重的、杂乱无章的、无计划的、总是事先没有预见到的创作任务。除了1790年的一小段时期内他创作的质量和数量都有所下降以外，我们不知道有什么疾病影响过他的创作。成年以后，莫扎特从未因健康原因取消了旅行，也没取消过音乐会或作曲委托。有人说，在他的最后一次旅行期间，也就是从1791年8月28日至9月25日期间，他在布拉格染疾，在他出发时已经得了病，在那里他得不断吃药，这种情况迫使他产生了阴暗的不祥预感。但是这些信息的唯一证人是康斯坦策，尼森和尼姆切克把康斯坦策那儿得来的东西，编织为莫扎特死亡的传奇。在他这18天的逗留期间，他写下了《狄托的仁慈》最后三分之一的乐谱，一些是在旅途的客栈里进行的，一些是在杜谢克的别墅里完成的，在那里他才会有这样的机会。9月2日，莫扎特指挥演出了《唐·乔瓦尼》，4天之后的9月6日又指挥了《狄托的仁慈》；又过了4天，9月10日他访问了共济会"真理与团结"分会。在那儿谱写并演奏了他的大合唱"共济会的欢乐"（K. 471），是不是他亲自指挥了它就说不准了。就在他启程离开的前夕，他似乎还谱写了降E大调男低音咏叹调《我将离去，哦，亲爱的，再见了。》（K. Anh. 245/621a号）。康斯坦策一直不断地质疑其真实性，但并未奏效，反而让我们怀疑这"Cara"（亲爱的）会是谁：或许，没有人比约瑟夫·杜谢克更可疑的了。这样一份工作清单，绝非一个病人能完成得了的。《狄托》的失败，心理上使他虚弱了，身体上也相应地表现了出来。要是我们敢把自己的植物神经系统承受力（或者如今典型的创造性艺术家的植物神经系统）跟莫扎特的相比，那么我们会把这情况当作是可能的。

　　只要健康未直接影响到他的音乐活动,莫扎特几乎毫不关注自己的健康。不管是幼年还是成年后,即使他不必挨饿,他也没有以健康原则安排过自己的饮食,他的同时代人也同样如此。后来,他的饮食越来越不规则了,但他也许也不是这方面的例外。事实上,我们不能判断,在那个时代,在他那样的情况下,生活和饮食习惯会在多大程度上影响一个人的身体健康。只是还需补充一下:他没有服毒(或没有别人给他下毒)。

　　莫扎特死前两个月,在他卖了马以后,他唯一的活动就是每天"喜爱的散步"。只要有可能,他每天都会散步,直到去世前。所以说,他为他的身体健康并没做很多。这不是他的生活方式,这也不是那个时代的风尚。虽然在紧急的情况下,他父亲常喜欢扮演医生的角色,但父亲也没有培养莫扎特注意身体的习惯。莫扎特肯定并未意识到自己的麻痹大意,至少从未发现过他说过有关的话。我们从未发现过莫扎特有过一点点这样的想法:为了身体健康,他该去做什么,或不做什么。对待心理健康,他也很少这样。在他的信件中,我们时常发现,他偶尔有一时的身体不适,有时还挺严重,他会有突然的疼痛,但并未意识到这是什么疾病的症状。肯定的是:他可能没有说出所有的预感。但我们定然会有这样的印象:他身体总是很好。1791 年 11 月 18 日在"新希望"分会,他亲自指挥演奏了《共济会小合唱曲》(K. 623)之后,他感到"快要筋疲力尽了"。在"银蛇"饭店,他突然不能再喝酒了。他让一直侍候在自己身边的管事约瑟夫·戴内尔帮他把酒喝了,他自己终于躺倒。即使在这段报道中的事情和措词不能说都是轶事,但他躺下"再也不能起来",一定是各种添油加醋的描写,我们可以放心地不要太在意这些。

　　莫扎特的某些信件中,我们不能确定他是不是夸张了自己当时的情况,或者他只是用生病来当作达到目的的一种下意识的手段。1790年 8 月 14 日,他给普赫拜尔克写信道:

最亲爱的朋友和兄弟,

昨天还好,今天糟透了。整晚疼得我睡不着觉。我肯定是昨天走得太多,热过了头,不知不觉地着了凉。你想象一下我的处境——即使病着还有那么多的焦虑苦恼。这样一种状态对我恢复健康非常有害。当然我一两周的时间就会好起来的——肯定的,但眼下我可缺钱!你能伸手帮我一点吗?现在哪怕一点点,你至少在此刻安慰一下你的真正的朋友、你的仆人和兄弟吧。

W. A. 莫扎特

普赫拜尔克给莫扎特寄去了 10 个盾,这当然太少了。但是信中对生病的描写并没有打动我们,其间却让我们看到莫扎特没有把暂时的身体欠佳和生了某种疾病联系起来,倒是在证明他自己的贫困,并且没有说到是否欠了债还是没欠债。即使疼痛由着凉引起,这也是非常业余的诊断。不过,在那个夏季的几个月,他有时的确身体不好,需要卧床,由此体力受限。他稀少的创作可以为此作证:他只写了一些钢琴奏鸣曲的乐章,大多还只是片断,加工了韩德尔的清唱剧《亚力山大的盛宴》(K. 591),这有可能是范·斯维特恩的委托之作,这也就是让他"一周或两周就会好起来"的原因。那封信之后,他马上写了 F 大调"滑稽(!)二重唱 为女高音和男低音而作",还写了"亲爱的小姑娘,带着我走"(K. 625/592a),它写得如此软弱无力,我们都怀疑是不是莫扎特写的了,除非我们把它归咎于他的确生了病。

但是直到最后一年半的病情危重期(可以看作危险顶峰状态),莫扎特也很少抱怨他的健康状况。或许是疾病缠身时,他信里不说。但他不断的音乐创作又证明他没生过较长时间的病。

意大利旅行期间,莫扎特还是个少年,曾抱怨过身体欠安。这并不让我们觉得奇怪,因为他得完成大量创作,他付出的精力已经达到了极限。旅途的劳顿不仅影响他的身体,而且还常常使他的心情不好。他

离开萨尔茨堡是在 1769 年 12 月一个严寒的冬日,到布尔蔡诺("那真是个猪窝")一路上要好几天。这是一次令人不快的冬季旅行,然后又是消耗体力的从罗马到那不勒斯的马车之旅,之后还有那回罗马的返程,路上延续不断地花了 27 个小时。即使这样,在南方的旅行,还是使他感到心情快活:给他姐姐信中的附言表达了一种充满生机的精神,新的经历给了他刺激,使他产生了清晰的见解,他在这些见解和观察中已经多了一点批判和怀疑。有时候,他抱怨睡眠不足及身体疲劳。很可能,他身体的发育成熟和他过度的活动一起产生了一种内在的逼迫。他必需完成他的工作,但他自己也愿意去完成,这和他父亲加于他的工作原则并没有关系。

虽然莫扎特小时候有两次病得很严重,甚至有生命危险,但那两次 358都是由传染病引起的:一次是 1765 年在海牙患斑疹伤寒,另一次是 1767 年在奥尔缪兹得了天花。并未有任何证据表明,旅行给他的健康状况造成了永久性的伤害。他的抵抗力很强,能挺得住旅行,我们觉得惊奇的是,之后他还挺过了一些极严重的情况。

在我们看来,并没有什么病痛形成后长期地潜伏于莫扎特的一生。的确如此,他那个时代那种描述性的用词并不能给我们描绘出某种疾病来,对我们来说那些描写症状的用词,即使不算荒谬可笑,也总是含糊不清的:"变化"这个词可以有一切意思,"黏膜炎"这个词的意思,部分地只是今天我们所理解的"发炎"。我们常有这样的印象,那时候疾病的表现形式,常和现在的不一样,或者反过来说,在我们所知道的症状的背后,隐藏的是其他的疾病。莫扎特第一个儿子,出生两个月后(1783 年 8 月 21 日),即死于肠痉挛。娜纳尔的儿子患的病叫鹅口疮(1785 年 9 月);即使有非常详尽的用药单子(1778 年 6 月 28 日),我们还是不能十分肯定莫扎特母亲的死因到底是什么。人们都说莫扎特是死于"严重的粟疹热"。我们得说,我们这一世纪对莫扎特所患的多种疾病(至少可能有 3 种疾病)的诊断,是科学有了极快进步的结果。我

们有时不满的只是现代诊断表现出来的不容争辩的肯定,但这恰恰证明它们是错误的。事实上,在我们的意识中,并没有莫扎特是一个病人这种想法。我们看到他既不"体弱多病",也不"常遭病痛折磨",更没有"在战胜疾病",即使到他死前,也没有这样的印象。我们想要说的是,莫扎特的尊严和自我控制不允许他表现出自己有那样的特征。但这样的解释可能已进入受愿望驱使的范围了。确实的是:我们在他的心理状态中不能给他杜撰任何不出自他自己用词范围的特征。因为在这里,关键的谜是:莫扎特是如何感觉他自身的? 一个人可以在他的作品中将自己具体化,但一个人不可能完全排除掉自己心理上和身体上的经历。即使他常能通过工作忘却自己的痛苦(如果他遭受过的话!),那么工作一停止,痛苦必定又会重新袭来。那么在痛苦中,及由痛苦决定的感觉中,他经历了什么呢? 他的感觉是否超越了他当时直接的经历了呢? 他对自己将来身体的害怕具有何种形式呢?

丰富的文献,首先来自莫扎特自己的,其次(重要性也次之)是来自他同时代的人。这些文献让我们自以为"了解莫扎特"了。但是,我们要想到,莫扎特自己的那些文献(他自己当然从来也没有把它们预见为文献)几乎直到最后,都不是真正反映了他的精神状态。恰恰相反,它们以健谈的形式遮掩了自己内心的秘密。这中间我们可以断定的是:这是令人惊叹的自我控制的有力证明,在"伟人"身上很少找得到它。除了他写给普赫拜尔克为了"面包和黄油"的信(写得又悲苦又简练),还有最后几个月里给康斯坦策的简短的在字里行间或同时在作曲的情况下,透露出来的内心表白之外,究竟是什么在真正地在深深地触动着他,则无人知晓。莫扎特的那些叫人分散注意力的用词,不管有意还是无意,都不是用来表白他真正的状态和想法(或他真实的意图)的。除非这样的表白可以有助于他达到自己的某个目的,那他才会表白一下。他的许多通信,包括给普赫拜尔克的信,都算得上是用这种掩饰的对位法写就的作品。

但我们不能忘记,曾有过几段很长的悄无声息的时期,关于这些时期,我们的信息很少,相关的文献就更少了。莫扎特一家还呆在一起的那些年,或者在父亲去世后康斯坦策和其他一些重要的写信的人都在身边的那些年份里,写信就成了一件多余的事了。这些时期里,莫扎特音乐以外的生活是什么样的,我们就无从猜测了。他的音乐能给予我们的信息,就像一部长篇小说关于它的作者的信息一样,我们无从知道。这样就激起了我们的各种猜测,但是这从来不会有什么结果。

因此,就出现下面的可能:他的情况常常比记载中描述的更差。然而要排除那种论点亦非易事,即认为:莫扎特终其一生都是一个病人而且注定是短命的。许多他的"最亲密、最好的朋友们"并没活得比他长,比如:巴利沙尼、特蕾塞·冯·特拉特乃尔,哈茨费尔德、恰魁因、史推芬·斯多累斯,小西格蒙特·哈夫纳。莫扎特周围的许多人,也没比他多活几岁:霍亨采奥夫斯基、玛丽安娜·基尔希盖斯纳①,苏斯曼耶,但我们不能把海顿当作例子②。如果莫扎特真的有病,那他的病痛一定好多年都处于缓解状态中。现在的医学一定知道这样的病,可能他那个时代还不知道,但是这类病那时一定存在过。那么在客观事实和主观感觉之间就会存在巨大的区别(只要这一区别能够加以确证),而这一点只有莫扎特自己才知道。或许,他的疾患痛苦比他自己写下来的要严重,他只是没在信里提到而已。莫扎特不抱怨,只要不涉及他的名誉,他也不指责什么。我们不认为他在有意识地甚至有目的地自我控制,而是认为他无意识地不提他认为不值得一说的身体情况(与之相反的是,直到他生命的后期他还一直提到吃)。即使如此,这还是表明莫扎特这个人物捉摸不透的成分,这尤其表现在他能对他几乎难以承受地经历了的事的客观对待:这里指的是对自己健康的每况愈下。

① 霍亨采奥夫斯基(J·Hunczowsky, 1752—1798):维也纳医学教授;基尔希盖斯纳(M·Kirchgaessner, 1769—1808):玻璃键琴师。——译者注。
② 海顿活了 77 岁。——译者注。

这里自然提出一个问题：如果莫扎特能拥有他一直在努力争取的梦想或职位，如果他能生活得像海顿那样稳定而有保障，那么他能活得长点吗？这个问题无法回答，因为我们不能想象"后来的"宫廷服务中的莫扎特，我们看到他以一个艺术家出现，而不是一个仆人。我们不仅把莫扎特和一个一直在寻求生活安定的形象连在一起，而且，如果我们稍微深入一点看，就会首先出现这样一个莫扎特的形象：他最后拒绝了那个给他带来稳定生活的职位。这种不安定的生活一定消耗了他的精力，但谁知道，（宫廷）严格的服务是否会要求他接受他不能忍受的强迫。难以想象的是，就像莫扎特的父亲希望的那样，他能一直留在大主教柯罗莱多那里，虽然这个职业上不满意的 24 岁的年轻人当时在私人生活方面还是不错的，至少比他后来在维也纳的"自由"生活要容易一些。

然而他并不想过上这个容易过的生活。要同康斯坦策一起，过一种"美妙生活"的不明确的想法，让他付出了高昂的代价。他在 1790 年 9 月 28 日从法兰克福给妻子的信中写道："……我要工作，要努力工作，以便我不会因为没有料到的偶然事情又陷入困境……"他确实是努力工作了，但是这困境却并未终结。客观地看，这困境到了什么程度？到底这困境是如何产生的？这"偶然事情"不断出现，它们也许只有他自己才认为是"没有料到的"。像海顿和萨利艾利这样的职员，用不着像莫扎特那样辛苦工作，而且他们一年的收入还高于 800 个古尔登；他们是宫廷指挥，不是什么"室内乐作曲家"。他自称"最令人高兴的事就是过平静的生活"（1971 年 10 月 8 日），但那只不过是一个三心二意的早已没有希望的自我安慰，这种认识来得太晚了。作为一种梦想，在他的处境中，估计在任何时候它都不会成为现实。莫扎特不是为了过平静的一生而生的。他的内在动力不许他有什么被动的悠闲。他没有节制自己的活力，也不能检验自己体力上的反应。他从来没有休息过，即使在康斯坦策怀里也没有休息过，只有死后才休息。在他有了这样的认识时，他已经知道，即使他接下了艺术上最不令人满意的创作委托，也已再不能为自己买到"愉快的生活"了，因为委托他写的东西所得的

报酬,已无法付清他负的债务了。

这一时期有三部为一种乐器而写的作品属于令人不能满意的创作委托,这种乐器的声音听上去不会比轮擦提琴好多少,它们是:《为准点奏乐而作的慢板与快板管风琴作品》(K.594),创作开始于1790年10月的法兰克福之行,完成于1790年12月,他此时已在维也纳;《为大钟而作的快板与柔板管风琴曲》(K.608,1791年3月3日);《为小管风琴而作的圆舞曲行板》(K.616,1791年5月4日)。从这些笨拙地记载到他作品目录中的作品来看,莫扎特自己也不知道该怎样称呼这些极不让他喜欢的、听起来"幼稚"的机械乐器。这些作品是应达埃姆伯爵之邀为其所建的蜡像馆而作,蜡像馆有对新近去世的名人的想象性墓碑。三部中的前两部可称杰作,不仅创造性地完成了一项令人不喜欢的创作委托,给一个跟婴儿摇篮差不多大、听起来也不那么协调的自动音乐盒写了乐曲,而且还是两部完整的纯音乐作品。它们的完美品质给了它们生命力,因为这件乐器本身的音色并不能表现什么。这前两部作品用的是f小调,非常严肃,几乎令人难以接受。第三部(K.616)用的是F大调,写得比较软弱,也比较传统。它们是莫扎特以其特有的逻辑力量征服的高峰。第二部作品中(K.608),这种逻辑力量用一种激动人心的双赋格达到了巅峰。这是应委托创作而写的葬礼音乐,就像其他的"共济会"葬礼音乐一样,完美地按客户要求完成的,但是这次的乐器不是他自己选定的,这个乐器是每小时会自动奏乐的音乐盒。严肃深刻的音乐,却为一个机械盒子而写,真是一个令人哭笑不得的搭配,至少也是一次"精神超越物质的胜利"①。

另外,还有许多各色各样的作品是为这位或那位乐器表演家而作的。但我们不能想象那部《慢板与回旋曲 为玻璃键琴、长笛、双簧管、

① "然而,尽管这任务并不令人愉快,但是莫扎特的才能超越了那种人工的表演工具,因此这部作品(K.594号)和K.608号都是一次精神超越物质的胜利。"引自A·H·金,《回忆莫扎特》,牛津,1970。

中提琴和大提琴而作》(K.617,1791 年 5 月 23 日),是出自他内心需要而创作的。实际上,它更是应那位叫玛丽安娜·基尔希盖斯纳的盲女艺人之邀写的,莫扎特把曲子写成她希望的样子,一首优美、"充满感情的"c 小调柔板,它最后(如我们感到的)渐渐进入无精打采的回旋曲,这首回旋曲不可能表达莫扎特自己的内心。归根结底,1791 年 6 月 10 日城堡剧院的真正吸引力是一位盲女艺人的娴熟技巧。①

莫扎特最后一部器乐作品的情况有所不同,那也是他最后一部完成的伟大作品,即写于 1791 年 10 月的 A 大调单簧管协奏曲(K.622),写于他去世前几周。同样,那也是为一位演奏艺人,为他一直的朋友和激励者——安东·斯塔特勒而作。在我们看来,这位斯塔特勒仿佛在说:这个莫扎特,在他走之前,他还得为我写点好东西,他还应再高歌一曲,愿此曲成为他的天鹅之歌。

这部协奏曲是为巴塞管单簧管而作,这种单簧管现在已经废弃了,就像中低音黑管一样,退出舞台了。它的音域比单簧管要低,用它来演奏时,由于它"不间断"的音程,协奏曲会获得另一种效果。它变得越发沉重,越发重要,不怎么讨好,却变得更加透明了。它成了完全是莫扎特在说话了:让我来(最后一次)给你们看看管乐协奏曲应该是什么样的——如歌的流畅,不要有炫技的装饰,要密,但不能臃肿。当然,莫扎特并没有用语言来表达这个意思,他也从来没想过自己对吹管乐作出了独到的贡献。他从没有过这样的想法:"无人做到过这样。"因此,是我们要这样说,在莫扎特之前或之后没有一位作曲家在吹管协奏曲这种音乐样式的质量上能望其项背,而且我们还要说,他对木管乐的处理无人能及。它们组合精巧,却从不僵化成一种模式;纯粹的旋律和如歌的风格得到了区分,从而在乐器的音色上激起人最高的想象(想一想在大型钢琴协奏曲中木管扮演的角色吧)。只有两位音乐家在这方面能与莫扎特媲美:柏辽兹和马勒。

① 估计此曲由这位盲人女演奏家在维也纳的城堡剧院演出。——译者注。

单簧管协奏曲的手稿已经遗失。他的好友斯塔特勒在这件事上并非完全没有过失。他很可能让莫扎特的一些作品消失不见,也许把一些小型作品当成他自己的去出版。我们所知的莫扎特最后的手稿,1791年11月15日写的共济会大合唱(K.623),这部作品他于去世前两周在共济会的"新希望"分会亲自指挥演出过。此外,还有登入他作品目录的最后作品的开头几小节,最后还有《安魂曲》的主体部分。他信件的手稿写得一行比一行向右朝下歪斜,这显露出抑郁的心理状态。与此相反,他的音乐手稿写得非常清楚,一贯富于活力,每一个音符头和音符杆都清晰可读,符杠和符头写得笔直。它们不是匆匆忙忙写下的,一切都均匀有度:这是出自一个思路清晰的头脑的笔迹,未受任何疾病或头脑混乱的扭曲。没有任何迹象显示出他20天之后就要离开人世,甚至看不出身体有一点虚弱。我们相信康斯坦策对诺维洛说的话:莫扎特是死于一种突然的高热("这高热突然要了他的命")①,也就相信下面一种说法:莫扎特早先的疾病跟他的死亡没有关系②。

对医生来说,分析以往的病例是一件非常有吸引力的事情,它充满了许多的可能性,但这样的分析只能是一种推测。由于研究的对象已没有东西可以重现在我们眼前,更没有什么东西可以让人证明,于是研究学者根据自己对材料的推论,来赞成或反驳别人的观点、理论。结果是,他们写出了很有启发的令人着迷的文章,但是没有形成一个完整的有说服力的结论。不单是莫扎特,在有科学诊断以前的年代里其他著名人物的生死问题证实了这种假设,即,在长达数个世纪的时间里,不仅心理上而且身体都发生了变化,至少身体和心理对生活环境的反应、习惯和不习惯的东西各个时代都不一样了。正如前文提及,一次16个小时的旅行,坐在弹簧不好摇晃剧烈的马车厢里,行驶在颠簸不平的鹅

① 此句原文为英文,估计摘自英国人诺维洛的著作。——译者注。

② 卡尔贝尔著《莫扎特:疾病—死亡—埋葬》,第二版,萨尔茨堡,1972。

卵石路上,或是出席一次有 14 道菜肴的宴会,道道菜味浓郁,这都会大大地毁掉我们。比如说,有个叫塞万提斯那样的身体素质和抵抗力的男人,在雷班托战役中失去了左手,却仍在军中服役直到他在阿尔及利亚被俘;在那儿,他穷极无聊地度过了 5 年时光,之后又到西班牙做了银行职员,后又因侵占公款入狱 5 年,直至他贫困潦倒的晚年写下了一部文学名著①。这样的事我们能想象吗? 或者,再举一个跟创造性无关的例子:我们怎么看像玛丽·斯图亚特这样的人? 她在冰冷恶臭、污秽肮脏的监狱里熬过了 19 个寒冬,疾病不断地侵蚀着她的身体,同时她却计划着一场天主教大变革,一面给她的姨妈(通常被称为她的堂妹)伊丽莎白女王写信歌功颂德、在杯盘垫上绣上文饰,一面在策划着谋杀她。面对这样的例子,不管是对他们的心灵还是对他们的身体,我们的想象力都太苍白了。或许可以证明,过去的医疗(如果人们想用这样的词)要去战胜其他的病原体,但未能证明的是:身体本身是受时代和环境变化的影响的。这一点或许永远也无法证明了,但如果我们仔细观察过去各种疾病的历史,那么我们很难找到其他的解释。

　　莫扎特后来身体很快衰弱下去,长期以来一直高强度地工作,其间几乎没生过什么病,哪怕是小病。他的快得让人反应不及的死亡,大约只有两个小时的昏迷之后就突然到来了——这一切看上去需要一个更好的解释,一个比传统医学能提供给我们的更好的解释(虽然我们并不寄希望于有某种其他的什么医学能对此作出解释)。离莫扎特去世只有 10 个小时前,他还想要和他的朋友们一起排练《安魂曲》。人们通常认为,莫扎特是在死亡之床上谱写这部作品的,这是因为康斯坦策是这么说的。看一眼手稿就真相自明了:在我们眼前展示的完完全全是一个健康人的手稿,思路清晰,丝毫没有力乏体虚之感,书写的笔也没有任何持笔松弛无力或颤抖的迹象(垂死之人不可避免会有颤抖)。可以肯定地说,没有一个音符他是躺着书写的。

① 以上描述的是西班牙文艺复兴时代大作家塞万提斯真实的人生经历。——译者注。

"一种严重的粟粒疹热病"。首先,这个今天听起来荒谬的诊断似乎是真实的,一个可怕的真实,它比一切对莫扎特死因的猜测都接近真实。莫扎特所患致死疾病的后期会在皮肤上生出斑疹,那叫脓疱;今天这个词指的是一种没什么大碍的皮肤病。它更多指的是一种症状而不是病因。一种严重的粟粒疹热病——这是对莫扎特真实死因的正式说法,这可以从验尸官的报告和教区死亡人员名单上看到。这粟粒疹热病好像是那类以往除了放血治疗别无它法的疾病。卡尔·贝尔认为,在莫扎特生命的最后 12 天里,放了 2 到 3 升的血,他没有排除莫扎特可能死于放血过多。莫扎特肯定不是因此死亡的唯一一个(荷尔德林的父亲后来证明亦死于此)——这样的假设在我们看来更有说服力。当我们读到当时的治疗手段时,都震惊不已——催吐剂当成万灵药,还有那种"黑粉"药,也被当作对莫扎特合用的药而让他服用得太多了。

无论如何,所有莫扎特和同时代人的信息都数量稀少而且不够准确,这就让我们猜想莫扎特确实死于一种急性病而不是死于长期的疾病。因此,不管莫扎特早先的那些小毛小病的起因是什么,他这一生并不是病恹恹的一生。从这种角度来看,贝尔的论点比其他的观点更容易让人接受。他认为,莫扎特患的是风湿热病,但莫扎特不是死于治疗,即不是死于那种极端的、甚至看起来有些武断的治疗方法。这些治疗对他的身体状况虽然有害,但只要想一想,一用它们便可以暂时缓解病人的痛苦。

367

关于死于治疗,还有一种水银中毒说[①],但其影响已日渐微弱。这一说法的形式使它站不住脚,因为这种说法从一开始到本世纪后期,都可以从它的不明确但很会遣词造句来使人相信的这一面(对此我们用不着去加以研究)演化成一个投毒杀人的传奇故事,所以这一说法和传奇故事纠缠在一起了。这不单是今人故弄玄虚的过错,莫扎特的同时

① 第特尔·凯纳尔:《大音乐家的疾病》,斯图加特,1963,第 9—51 页。

代人中就已经传开了这种投毒的流言，它以很节制但几乎听之任之的方式流传着，就像在讲不能改变的命运故事一样。我们可以断言，一位天才的同时代人，很少客观上是可信的，因为他们的记忆能力往往在要得到果实之时才开始展示出来，因为他们希望那被人怀念的人会有一缕不朽的光焰也照到自己头上来。但目击者有关莫扎特死亡的陈述，是不会给他们带来任何荣光的，没有人有意去对准我们或陈述者已熟悉的病情的具体真相。许多死后尸检都表明，尿毒症的昏迷现象是好几种疾病的晚期都有的，包括水银中毒。

据康斯坦策说，莫扎特在最后的数周里，几次怀疑自己被人下毒了。莫扎特对她说："我知道我死定了；有人让我喝了毒芳娜水。"至少在1829年，她是这样对玛丽·诺维洛说的。毒芳娜水是一种慢慢起作用的含砒霜的毒药，在17世纪和18世纪很普遍，它是以其发明者和首位调制者的名字泰奥芳尼·第·阿达木命名的（她以这种少有的权利使自己不朽）。她配制了这种毒药，打开了它的销路，而且在自己被处死之前，将配方传给了她的女儿，于是她女儿就继续做这生意。估计莫扎特知道这种杀人的方法；即便他自己说的是真的，那也只不过是证明了一种病态的想象和他的心神不宁。有人称萨利艾利在死前（1825年5月）承认他杀了莫扎特。这当然是极不可能的，除非他死时精神错乱了，但这并没有什么证据。据说萨利艾利是为数不多的几个把莫扎特的遗体护送到墓地的人之一，这恐怕不能成为不是谋杀的证据。事实是，莫扎特和萨利艾利之间的谣传已久的竞争关系成了文学的产物，并催生了（许多）文学作品：只有通过充满妒忌的竞争，英雄才能获得真正的美德。这是一种非常典型的传奇故事。它部分是以莫扎特强烈的但可理解的情绪制造出来的。萨利艾利善于交往，似乎是个平和的人，是一位严肃认真的音乐家和教师，他的学生中有贝多芬、舒伯特和李斯特。

用水银下毒，而且还是在好几个星期的时间里分成几次下毒，这根

本就不会致人于死地。另一方面，水银在当时也不难搞到，那时人们已经开始使用一种口服的升汞来治疗性病：著名的荷兰医生盖拉特·范·斯维特恩是玛丽亚·特蕾西亚的私人内科医生①，他最早使用这种疗法，可能没有用在他的皇家女病人身上。他的儿子叫高特弗利德，是个外交官，政府高官，还是个自封的半瓶子醋的但被人承认的"音乐权威"，是莫扎特的资助者。但不可能假设莫扎特在他家举行的音乐会结束时，除了巴赫和韩德尔的乐谱外，带回家的还有什么别的东西——当然不会带回水银。

只要我们再往这个方向多想一步，就会有以下的怀疑：水银不是用来谋杀谁的，而是用来治疗梅毒的。梅毒的症状和有些疾病很像。顺便说一句，有一个事实是：有些传记作者对于他们所写的传主的疾病，常常采取粉饰和美化的做法。

从传记及 200 年的时间距离来看，莫扎特之死不是渐渐的熄灭，而是突然的殒落。他不是慢慢地拖垮的，而是突然崩塌的。不是庄严的结局，没有"最后的光芒"，而是多年宏伟的创作活动因突然的死亡而中断。这并不排除他感觉到死亡正向自己靠近。可能在莫扎特的最后几个月里，他痛苦地越来越意识到自己的命运。来日无多的他变成了放荡者，失去了支撑；认为自己一生是失败的，他时不时处在抑郁状态，渴求消遣，中产阶级是不会认同他寻求的快乐的。作为患梅毒的大人物之一，他在社交上至少与 18 和 19 世纪的最伟大的学人智者不相上下。这并不一定就是说与异性关系很随便，虽然莫扎特这方面的具体情况我们也不清楚，不过也不排除这种可能（因为首先是这方面的事，为 19 世纪大规模的美化历史真相[的行为]所掩盖）。有时候，只要一个缘由就可以毁了一个人，比如在尼采这则个案上。贝多芬的死后尸检也着实令人惊恐（更加守口如瓶），它同样让我们想问：到底经历了怎样可怕的身体伤害使他致死？我们不知道，说不定我们根本猜不到是什么凶险的原因。

① 玛丽亚·特蕾西亚系当时德国女皇（属奥地利哈布斯堡王室）。——译者注。

莫扎特生命的最后阶段应是尿毒症的昏迷状态。根据第三方的医学信息描述，这种昏迷是另一种疾病的最后阶段：肾硬化①。它是一种肾脏疾病的后果，莫扎特早年在意大利游历时就埋下了病根，而且一次又一次的发作渐渐地使他的健康恶化。我们没有权利去否定一种对第一手资料认真研究过后得出的论点，但在我们看来它还不足以说服我们。虽然这里用的第一手材料，也就是列奥波特和沃尔夫冈·莫扎特的信件，给了我们许多关于抱怨病痛和药剂服量的信息，但是对判定到底得的是什么病，到底这些药是治什么的并无大用。在这种不明朗的情况下，如果我们决定不理睬那些以推论为根据的因素，那么我们则倾向于（至少我倾向于）去相信莫扎特突然死于一种急性疾病，可能是种传染病。

一位天才之死和死时的情形，尤其会受到美学的审查：对可敬的后世来说，天才之死必须表现出一点美的东西，可以传承的东西，如最后的"遗言"，最后的行为举止。今天我们知道，歌德在他的病榻上并没有说"Mehr Licht"（多一点光）。他只是要人把窗户打开，仅此而已。内科医生伏格尔报告中的"烧灼般的疼痛"和"急切地要小便的感觉"，这些都让传记作家们觉得太有损于莫扎特光辉不朽的一面了。弥留之际的莫扎特鼓起嘴，呼出气，模仿着《安魂曲》中定音鼓（一说是长号）发出的声音，这样的描写自然比对他的死亡的具体证明流传更久，莫扎特这样就变成一个胜利者的形象了。我们的想象力情愿避开去想象一个濒死者的房间里必然有的难闻味儿（我承认，我经常问那种味儿怎么会受得了）。但是，不管莫扎特是怎么死的，他的死在我们看来，要比他的生易于想象，尽管对于他的生有各种记录和解释，但总处在秘密之中，而且将永远在秘密之中了。虽然证据数量千千万，但是莫扎特对我们来说永远是迷惑不清的，难以接近的。一位天才，几乎没有中断过他的创

① 阿洛依斯·格莱特尔：《莫扎特致死之病》，载德国医学周刊 92 期，第 723—726 页，斯图加特。戴尔斯：《莫扎特的七部大型歌剧，附莫扎特的病史》，海德堡，1970。

作,高高地翱翔于他所处的环境之上,但是总能与之沟通,看起来还能
接受适应它;与此同时,他总处于不能为周围的人、也不能为他自己所
判断的陌生感中,处于越来越远地与人疏远中,这种疏远他自己到生命
的尽头才感觉到,直到死前他还在掩饰它——这个不同寻常的人,不愿
去适应别人的幻想。

　　关于莫扎特之死我们知道的不会比索菲·哈伊勃尔①在莫扎特死
后 33 年所记录的更加精确详细了。对时间间隔了这么多年而不加考
虑,说明传记性伪文献是有问题的,但这些文献曾经一度被认为是事
实,尼森就把索菲的陈述都当作是真的。康斯坦策作为最后出版人,也
许根据个人的判断作了修改,并且作了最后的定稿。根据其他不完整
也未经证实的记载,当时一些其他的朋友也在场——谢克、盖尔和霍夫
尔。管家约瑟夫·戴纳尔据称也在现场。但是索菲只提到了苏斯曼
耶,莫扎特耗尽了最后一点力气和他一起排了《安魂曲》。这就是索菲
对尼森说的。尼森也是这么写的,这也是康斯坦策透露给后世的。担
心签的约不能付诸完成,估计她想尽可能地让人相信《安魂曲》是莫扎
特写的。瓦尔塞格伯爵应该并没从那个“让她讨厌”的苏斯曼耶手里收
到过《安魂曲》。无论如何,她都不会反对莫扎特一直工作到生命的最
后一刻这样的传奇说法。两位诺维洛 1829 年离开她时,都坚信莫扎特
的笔真的是在死亡中从他无力的手中滑到了地上。(文森特写道:“那
支笔从他虚弱的手中滑落。”玛丽写道:“那支笔从他的手中滑落。”)②
内科医生克洛赛特一离开剧院就赶来了:这倒是可信的。索菲花了好
长时间去找个能做临终祷告的神职人员——她这样写道,这在一定程
度上也是可信的。还有些其他的细节流传下来,比如说,把金丝雀放走
了,因为它的叫声,临死的人(指莫扎特)忍受不了。这是一个能说明问

────────────

① 　索菲·哈伊勃尔,娘家姓韦伯,系莫扎特妻子的小妹妹。——译者注。

② 　这两句原文为英文。——译者注。

题的细节,这样的细节是无法造出来的。我们觉得极奇怪的是:他(指莫扎特)活着时怎么受得了它。

我们不知道那位索菲找的神职人员最后到底来了没有。很可能没来,因为后来没人提到过这一点。如果他来了的话,索菲很可能会用个温和好听点的词,而不会叫他"魔鬼教士"。我们无从判断莫扎特是不是想要有个神职人员,或者他是否清醒地意识到要有个神职人员。我们同样无法对此不信。阿瑟尔·舒利希,他明确的观点使他有理由得出大胆而深刻的见解,他写道:"沃尔夫冈·阿玛第乌斯就像每个日耳曼艺术家一样,对宗教相当虔诚,并不需要基督教可怜的几句安慰的话的。"[1]而阿纳特·柯尔波[2]则相反地写了这么个句子:"天主教的荣光就此失去。"我们没有这样坚定的看法,我们在这里想问的是,当然晚了许久:莫扎特是不是真的信教。这个问题比甘蕾青的问题要复杂得多了[3],她的问题只需一个明确的回答。

表面上看,尤其追溯历史来看,莫扎特是作为一个"天主教教徒",在一个地区长大的。在这个地区里,从气氛上、地理位置上及从思想上看,信仰统领着生活,或至少信仰在生活的全部活动中无所不在。是否我们在这一点上也错了,因为我们高估了这个时代人的优美经验的缘故? 有可能是吧。这个"洛可可男人"文雅地经历了他的时代,他是从理想的愿望中诞生的,特别是在有虔诚宗教信仰的地方诞生的。有个典型的例子:"那种节日般的、丰富多彩的、漂亮悦目的迎合他思想的天主教堂里的那种快活的多样性风格的奥地利和南德巴洛克教堂的仪

① 舒利希,《W·A·莫扎特,他的生平和创作》,第二卷,第280页。
② 阿·柯尔波,《莫扎特》,第308页。
③ "甘蕾青问题"是《浮士德》(上)第16场甘蕾青问浮士德是否信教的问题。"甘蕾青问题"专指简单的但回答起来并不简单的问题。这个专门词汇是《浮士德》研究中引申出来的。——译者注。

式,适应这位年轻艺术家开放的观念。"①真的是这样吗? 这一定适合作者自己,因为这位作者和莫扎特在这一点上一致。但今天对我们来说,难以想象莫扎特有别的宗教信仰,就像我们把巴赫当作天主教徒一样。当然同时得说明,未经验证的本质领域里的想象和事实无关,因为那是建立在主观的流传下来的东西之上的。一代又一代的人,都在他们的那张图像上描画,还在上面加上崇敬的记号,就像是在涂上一层层的釉彩。对我们来说,巴赫的生平是由日期、事件和拙劣的教程组成的。因为他的个人文献(如申请书、申请、鉴定、求职、诉求)不是"语言"。这些文字的风格是陈词滥调,窒息人们的任何感觉。可惜他这个人也因此就不能把自己表现出来了。

373

莫扎特肯定是个信教的人,因为在他心中从未对上帝有过怀疑、否定或是批判地加以评论。他当时的环境就是这样,他的父亲也是这样。他父亲的开明不会允许任何不可知论的思想。他也把上帝当成权威来信,当作人类命运的主宰,当然也是个人自由意志的破坏者(对他来说,这一点只会令他感到舒服)。我们可以确认:"上帝的意志"常常给了他好机会去改换某个棘手又烦人的事儿。但是他过去从来没有想过怀疑上帝,他有别的事情要做。不可知论者或无神论者可能会影响他,但他并不了解不可知论者和无神论者。当然,莫扎特也不认识假虔诚者,除了哈根瑙太太,但她很快就消失在他的视野之内了;实际上,她的偏执在萨尔茨堡社交圈内是颇受嘲讽的。莫扎特很可能从不认识新教教徒,至少他从来没有评论过。他认识为数不多的犹太人,有魏茨拉男爵和达·蓬特。他们改变了原有的宗教信仰,对他来说,他很难看出来他们是犹太人,虽然在给他父亲的信中(1783 年 1 月 22 日)称魏茨拉男爵为"一个富有的犹太人",但是从上下文来看,它不是用作评价。而他

① 罗兰·邓谢尔特:《莫扎特和教堂》,转引自保尔·奈特尔《W·A·莫扎特》,法兰克福—汉堡,1955,第 67 页。

用"Hauptsau"(猪猡)这个词来描写"犹太女人爱斯凯莱斯"时,那才是一种评价。关于她的所谓的间谍活动,是维也纳人的谈资。莫扎特应父亲的要求,信中仔细给他讲了这个女人所谓的间谍活动的事(1782年9月11日)。但是我们都清楚他身上市侩色彩的心血来潮,只要需要,他就会顺应大家的说法,来迎合父亲的心意。除了上述几处,莫扎特从来不用"犹太人"这个词。这跟他父亲不同。他父亲有反犹倾向,而只要一个犹太人归信了基督教,他的这种反犹情绪就会平息下来。在伦敦,列奥波特自称让一位犹太大提琴家改信了基督教,之后,那位大提琴家显然就成了个体面人了。

在莫扎特的圈子里,人们谈起教堂时,没人把它当成个机构。从建筑的角度看,对莫扎特来说,教堂与其说是个圣地,不如说是个放管风琴的地方。管风琴不是他最喜爱的乐器,但还是可以用来演奏的。如果他正好有那种心情,他会毫不犹豫地用华彩乐段和即兴装饰演奏来开玩笑,破坏掉整个弥撒的虔诚气氛,把可能在(教堂的)的祈祷者逗笑(曼海姆,1777年11月13日)。他不懂什么虔诚,在他给未婚妻康斯坦策的祈祷书上写道:"愿你不要太虔诚……"(维也纳,1781年)

没有证据表明莫扎特1782年后还去过教堂,除了去演奏他自己的礼拜仪式作品。在他玩保龄球或打杜洛克之前,弥撒对他来说,从来就是先须完成的一件事。早在他意大利之行时,莫扎特就对教士说了讽刺和批判的话,他圈子里的人同样对教士没有好感。除了在吊唁信中他会用上大家接受的虔诚观念外,教会——宗教的东西从来没有感动过他,这一切不属于他的思想范围。他信中常提到的感叹词"哦,上帝啊!"跟上帝一点关系也没有。

非文学的天才,作为一种类型,通常是偏执型的,专注于一件唯一的事,那就是专注于他自己的工作(除了文艺复兴时期的天才,关于他们的内心世界,我们只知道他们的精神动力来自对这个世界的新观点和相应的新认识)。莫扎特是音乐家,也是戏剧家。他的音乐并不回答

他信仰上的问题。他的弥撒曲可能会唤起教徒的宗教热情,这是他们自身有意识造成的,这些弥撒曲并没有灌输给他们信仰,这些弥撒曲灌输的是表达信仰的意志。大多数情况下,戏剧家莫扎特在写弥撒曲时,会像在写一部歌剧一样。不可以把这理解为是在贬低歌剧。他的一些宗教作品极其伟大,我们肯定会有这样的经历:看到莫扎特深深地被文句的主题所感动,因而大获灵感。每个人都会为此举出他自己的例子,我的例子是:c小调弥撒曲的"你带走世人的罪孽"曲末从g小调到降E大调的转折,及在《安魂曲》"至尊之主"双重合唱"我们致敬"的轻柔的"固定音型乐句",这些都是要人屏息静气的段落(我作为非专业人士要说:这是"极优美的段落")。我从未把莫扎特看作是"充满热情的"。因为"热情"是理解领会的情感瞬间,是创作者所努力追求的结果,这正是他的作品所唤起的,而不是创造性思考时的一种状态。要激起别人的热情,就要求(创作者)主观控制(热情),而不是要求(创作者)自己一起被(热情)卷走。我认为莫扎特在写他的宗教音乐时,仿佛并非完全专注于这工作,如果可以把创造性地表达宗教信仰称作"工作"的话。也许,歌词的某些词语可能超越做礼拜的内涵,打动了他,当然我们中的有些人可能自然会想到《安魂曲》中未完成的"怆然泪下",这或许是他写下的最后几个音符。但要问的是:最后完美地表现了主题本身,是否其中就包含了信仰,是否这就是一部伟大的戏剧了。他可能死时正在写《安魂曲》。(很奇怪地)在乐谱上作为标题他预先记下了日期:"《安魂曲》。给我自己的[!] W:A:莫扎特 亲笔 [1]792)。"他写的是1792年,好像他知道1791年内他无法完成它了,但在第二年健康恢复了肯定可以完成。这是否是他痛苦的自嘲? 这我们不得而知。直到今天也没人能解释,为什么他一直没完成c小调弥撒曲。是他不想完成吗?

　　据说,来的神职人员呆在远离莫扎特病床的地方,因为人们知道他是一个共济会员,还是个叛教者。说他是个叛教者倒是可以的,只要根据教会的含义,把背叛道德标准的生活变化也看作叛教,而不是和共济

会联系在一起。因为这两者的归属事实上并不相互关联。许多人,尤其莫扎特的父亲,都把共济会,至少在一定程度上,作为一种宗教信仰。真实的情况是,莫扎特没有兴趣把教堂当作一个机构,上教堂对他说来不过是他放弃了的一种习惯。因此估计这不大可能:他在临死时希望有个神职人员在旁,即使他渐渐不清醒的意识感觉到了并无神职人员在场。

我们不清楚,到底都有谁在场。康斯坦策和索菲当然在。人们还一直确信苏斯曼耶也在场。苏斯曼耶在场意味着莫扎特对他的学生和他妻子之间的关系的反对程度也不见得很强烈,且不管这种关系到底如何。康斯坦策没有传下莫扎特对她自己最后说的话,也没有人杜撰假造了什么。最后在场的是医生托玛斯·法朗兹·克罗塞特,他可能是个剧院医生;不然的话,他可能会早一点来,因为如果是莫扎特的家庭医生,那么他应该知道自己病人的情况。当然他那时也已明白,已经无药可救了。因此,我们感到这个看起来本能的医嘱:"在他滚烫的头上施以冷敷"(索菲·哈伊勃尔语),很不可理解。今天每个门外汉都知道这样的刺激不单对濒死之人毫无益处,而且必定还会加速他的死亡,不管他做了什么,情况是:"他醒不过来了,就这样一直到他死。"(索菲·哈伊勃尔语)。我们还是把该怎么治疗的判断交给更有资格的人吧!我们让这出戏剧最后一幕的一个小人物当作一个反面角色,这么做,我们或许是不对的。他确实做了他能做的。但是他能做的是什么呢?

莫扎特就这样死了,他或许是已知的人类历史上最伟大的天才。我们可以安心地用上那些热情激昂的套话,只因为这是现实和对现实的记录之间典型的巧合。确实,他的死不算那种不正常的夭折,但是,当时他正处在通常所说的"男人年龄的最佳时期",可是他一贫如洗,身心交瘁(根据我们的研究,我们也不得不保留这个老套的用词),他"把头靠在墙上"(出自那位叫约瑟夫·戴纳尔的管家的可疑的回忆,当时

他是否在场，未能得到确证），就这样离开了他的世界。到头来，他的世界就只是他所在的那个城市，只是他徒劳努力的地方。这个城市曾经藐视他的贡献，拒绝他的请求，破灭他的希望。但他还是难以理解地忠于这个城市，也许是债务和可怜的职务把他和这个城市连在了一起。这个城市虽有时记起了他，但之后又把他看低了——他又被才能远远不及他的那些宠儿们所超越了。他的歌剧在柏林、汉堡、法兰克福和曼海姆等地上演。匈牙利和荷兰都给他献上贵宾之礼，但他已无法经历这一切。悲剧的原则正是如此：拯救总来得太晚。

那些提供帮助的人的名字并未流传下来；我们本想把他们一一列出来的：在这处处冷淡麻木、不识人才的世界上，有为数不多的几个正直的人，最后几个无关紧要也无权无势的人还忠于莫扎特，但也都无奈于他注定的命运，必须毫无反抗地加以面对和接受：没有办法，只能这样。

很可能，莫扎特的死甚至在他最亲近的人中也并不意味着重大事件，没有人会想到：1791 年 12 月 6 日，当那瘦小的、耗尽了精力的躯体被放进一个寒酸的墓穴中时，是在埋葬一个无比伟大的英才的遗体，这是人类受之有愧的礼物，这个礼物是大自然制造的独一无二的、恐怕无法重复的、永远不能被重复的艺术杰作。

年　　表

1756

1 月 27 日:约翰内斯·克利索斯托木斯·沃尔夫冈古斯·推奥费路斯(拉丁文:阿玛第乌斯)·莫扎特作为约翰·格奥尔格·列奥波特·莫扎特及其妻安娜·玛丽亚(娘家姓:彼得尔)的最后一个孩子(第 7 个孩子、活下来的第 2 个孩子)在萨尔茨堡诞生。

列奥波特·莫扎特:开办小提琴学校。

"七年战争"开始。

1757

多梅尼科·斯卡拉蒂逝世。

约翰·斯塔米茨逝世。

1759

海顿:第一交响曲(D 大调)

伏尔泰:《查第格》(伏尔泰喊出他的"把无耻的人踩到脚下"来反对天主教会)

弗里德利希·席勒诞生。

格奥尔格·弗里德利希·韩德尔逝世。

1760

乔治三世成为英国国王(直至 1820 年)。

路易基·凯鲁比尼诞生。

1761

第一部作品:为钢琴写的 G 大调小步舞曲和三声中部(K.1/1e 第 1 号)

海顿任公侯艾斯特尔哈茨宫廷乐长(至 1790 年)。

卢梭:《新爱洛绮斯》

1762

1 月 12 日:列奥波特·莫扎特与两个孩子前往慕尼黑(为时 3 周)。

9 月 18 日:莫扎特一家返回维也纳。在帕骚(Passau)逗留 6 天,9 月 26 日从那里在多瑙河坐船到林茨(Linz)。继续多瑙河之旅,10 月 4 日途经茅特豪森(Mauthausen)、伊普斯(Ybbs)和斯泰恩(Stein)。

10 月 6 日:莫扎特一家抵达维也纳,在那里一直呆到 12 月 31 日。其间(12 月11 日至 24 日)在普莱斯堡(Pressburg)。

10 月底:莫扎特生了约 10 天的病(红斑结节)。

格鲁克:《奥菲欧和尤丽狄茜》(维也纳)

卢梭:《爱弥儿》和《社会契约论》

卡塔琳娜二世成为俄国沙皇(至 1796 年)。

1763

1 月:莫扎特生病 1 周(关节风湿病)。

6 月 9 日:莫扎特一家动身作大欧洲之旅。

6 月 12 日:抵达慕尼黑。

6 月 22 日至 7 月 6 日:在奥格斯堡逗留。列奥波特·莫扎特购得旅途用钢琴一架。

7 月初至 8 月初:继续旅行,经乌尔姆(Ulm)、路德维希斯堡(Ludwigsburg)、布罗赫萨尔(Bruchsal)、斯威青根(Schwetzingen)、海德堡(Heidelberg)、曼海姆(Mannheim)、沃尔姆斯(Worms)、美因茨(Mainz)抵达法兰克福。

8 月 10 日(?)—31 日:在法兰克福。14 岁的歌德听了莫扎特子女的一场音乐会。

至 9 月中旬,第二次逗留于美因茨。

9 月 17 至 27 日:在科普伦茨(Koblenz)。

9 月底至 10 月初:经波恩、勃吕尔(Brühl)、科仑、亚琛、吕底希(Lüttich)、底莱孟(Tirlemont)前往布鲁塞尔。

10 月 5 日至 11 月 15 日:逗留于布鲁塞尔。

11 月 15 日至 18 日:经孟斯(Mons)、勃拿维斯(Bonavis)、古奈(Gournay)前往巴黎。

11 月 18 日:抵达巴黎,莫扎特一家在那里逗留了 5 个月。

第一部为小提琴和钢琴写的奏鸣曲。

霍勃尔杜斯城堡和约结束了"七年战争"。

让·保尔诞生。

1764

4月10日:启程从巴黎去伦敦(途经加莱)。

4月23日:莫扎特家抵达伦敦,在那里逗留15个月。遇见卡尔·弗里德利希·阿贝尔及约翰·克利斯蒂安·巴赫。

写了各种不同的钢琴作品后,莫扎特于年底(或1765年)写了他的第一部交响曲(降E大调,K.16)。

温克尔曼:《古代艺术史》

让·菲力普·拉莫逝世。

1765

继续为钢琴双手及四手联弹作曲(如C大调奏鸣曲,K.19d),这些曲子莫扎特公开演奏过(部分与他的姐姐)。继续创作交响曲。

7月24日:莫扎特家离开伦敦。经坎特伯雷、多弗、加莱、丢基尔欣(Dünkirchen)前往利勒(Lille),(8月初)先是沃尔夫冈,接着是列奥波特在那里患上了咽炎。全家在利勒待了1个月。

9月4日:从利勒启程前往根特(Gent),并经安特卫普、茅第克(Moerdijk)、鹿特丹到海牙。

9月10日:抵达海牙,全家在那里呆了6个半月。

写钢琴作品及交响曲(其中有降B大调交响曲,K.22)。

9月12日:莫扎特姐姐娜纳尔患伤寒,10月21日她得到临终涂油(11月初始复元)。

11月15日:莫扎特患伤寒,到1766年春天才完全复元。

法朗兹一世国王逝世于因斯布鲁克(8月18日)。

约瑟夫二世继位(直至1790年)。

1766

1月底:莫扎特全家从海牙迁至阿姆斯特丹,在那里呆到3月初。

创作钢琴和小提琴奏鸣曲。

3月初:回到海牙。

3月底:莫扎特家从海牙前往哈雷姆(Haarlem)。经阿姆斯特丹、乌特莱希特(Utrecht)、安特卫普、美希伦(Mechelen)、布鲁塞尔、瓦伦希纳(Valenciennes)、坎布雷(Cambrai)前往巴黎。

5月10日:抵达巴黎。逗留至7月中旬。其间(5月28日至6月1日)在凡尔赛。

7月9日:从巴黎启程。经第琼(Dijon),在那里逗留2周、里昂(几乎逗留4周)、日内瓦、洛桑(5天)、伯尔尼(8天)、苏黎世(2周)、温特吐尔(Winterthur)、沙

弗豪森（Schaffhausen，4 天）、多脑欣根（Donaueschingen，11 天）、梅斯基希（Messkirch）、乌尔姆、根茨堡（Günzburg）、第林根（Dillingen）、奥格斯堡，前往慕尼黑。

11 月 8 日：抵达慕尼黑。

11 月 12 日至 21 日：莫扎特患病（关节风湿病？）。

11 月 29 日：莫扎特家经过 3 年半的旅途回返萨尔茨堡。

创作钢琴奏鸣曲，及不同体裁的作品及断片。

莱辛：《拉奥孔或论绘画和诗歌的界限》

维兰德：莎士比亚作品翻译（用散文体）

1767

3 月 12 日：《第一条戒律的义务》（带说白的德国宗教歌剧的第一部分，K. 35）在萨尔茨堡公演。

5 月 13 日：《Apollo et Hyacinthus seu Hyacinthi Metamorphosis》（《阿波罗和海辛德斯》拉丁文音乐喜剧，K. 38）在萨尔茨堡公演。

创作交响曲、宗教奏鸣曲，第一批钢琴协奏曲（改编他人的奏鸣曲乐章）。

9 月 11 日至 15 日：莫扎特家前往维也纳。

10 月 23 日：为躲避维也纳流行的天花，全家赴布吕恩（Brünn），并在那里逗留至 10 月 26 日。

10 月 26 日：前往奥尔谬茨（Olmütz），在那里逗留至 12 月 23 日。莫扎特患天花。

11 月 10 日：沃尔夫冈复元。娜纳尔患病。

12 月 24 日：莫扎特家重返布吕恩。

格鲁克：《阿尔采斯特》

莱辛：《密娜·冯·巴尔海姆》及《汉堡剧评》，摩泽·门德尔松：《法老或论灵魂之不朽》。

卢梭：《音乐辞典》

乔治·费力普·塔拉曼逝世。

1768

1 月 9 日至 10 日：莫扎特家由布吕恩经包埃斯多夫（Poysdorf）前往维也纳。

1 月 19 日：受玛丽亚·特雷西亚及国王约瑟夫二世的接见。

4 月至 7 月：创作喜歌剧《La finta semplice》（《装疯卖傻》，K. 51/46a）。

夏末：创作带说白的歌剧《巴斯蒂和巴斯蒂纳》（K. 50/46b）。

秋天：在法兰兹·安东·梅斯梅尔(?)家的花园剧场演出这部带说白的歌剧。

12 月底：莫扎特家从维也纳启程，经梅尔克（Melk）、林茨、前往萨尔茨堡。

柯克：第一次世界环游

劳伦斯·斯特纳逝世。

约翰·约阿希姆·温克尔曼被谋杀。

1769

1 月 5 日:莫扎特家离家 15 个月后重返萨尔茨堡。

5 月 1 日:《装疯卖傻》在萨尔茨堡上演。

8 月 6 日:D 大调小夜曲(K. 100/62a)在萨尔茨堡演出。

创作其他小夜曲及室外嬉游曲。为教会作曲。

11 月 14 日:莫扎特被任命为萨尔茨堡宫廷乐队第三指挥(无薪)。

12 月 13 日:与父亲一起,开始第一次意大利之行。经洛弗尔(Lofer)、维格尔(Wörgl)、因斯布鲁克、斯坦因那赫(Steinach)、布里克森(Brixen)、布乘(Bozen)、诺埃马克特(Neumarkt)、洛弗托(Rovereto)抵达维洛纳。

12 月 27 日:抵达维洛纳。

拿破仑·波拿巴诞生。

1770

1 月 5 日:莫扎特在意大利举行首场音乐会,地点在维洛纳音乐学院。

1 月 10 日:前往曼图阿(Mantua)。

1 月 19 日:从曼图阿启程,经波佐洛(Bozzolo)、克莱摩那(Cremona)抵达米兰。

1 月 23 日:抵达米兰。

2 月 15 日:英国研究家达尼埃尔·巴列通在伦敦皇家协会宣读他论莫扎特的报告。

3 月 15 日:莫扎特父子从米兰启程。逗留于洛第(Lodi),在那里诞生了莫扎特第一部弦乐四重奏(G 大调,K. 73f)。继续旅行,经彼阿兴扎(Piacenza)、莫特那(Modena)前往波洛那(Bologna)。

3 月 24 日:抵达波洛那。第一次遇巴特勒·玛蒂尼。

3 月 29 日:离开波洛那,于 3 月 30 日抵达佛罗伦萨。

4 月 3 日至 4 日:遇同龄的英国小提琴家托玛斯·林莱(1778 年逝世)。共同演奏,极有意义的友谊。

4 月 6 日:从佛罗伦萨启程。经西埃那(Siena)、奥维托(Orvieto)、维泰堡(Viterbo),前往罗马。

4 月 11 日:抵达罗马,在那里逗留至 5 月 8 日。

5 月 8 日至 14 日:经泰拉西那(Terracina)、赛塞(Sessa)、卡普阿(Capua),前往那不勒斯。

5 月 14 日至 6 月 25 日:莫扎特父子逗留于那不勒斯。

在贵族及外交官的家里举行家庭音乐会。游览庞贝、海古拉努姆,前往维苏维火山等等。

6 月 26 日:又抵罗马——经 27 小时的马车之行(邮政快速马车)及经历一次

车祸,父亲受伤。

7月5日:莫扎特获教皇勋章:附红色绶带的金十字勋章、剑及靴刺。

7月8日:莫扎特父子受到教皇的私人接见。

创作多部交响曲(其中有降B大调交响曲,K. 73q)。

7月10日:从罗马启程,经泰尔尼(Terni)、斯波莱托(Spoleto)、福林诺(Foligno)、劳伦托(Loreto)、安可纳(Ancona)、赛尼加利亚(Senigaglia)、波沙罗(Pesaro)、里米尼(Rimini)、福里(Forli)、芬扎(Faenza)、依莫拉(Imola)抵达波洛那。

7月21日:抵达波洛那。

8月10日至10月1日:逗留于陆军元帅巴拉维奇尼在波洛那的庄园(莫扎特之父仍受车祸的影响)。莫扎特开始创作正歌剧《Mitridate, Rè di ponto》(《彭特国王米特里达梯》)。

10月:每天在当时最负盛名的对位教师巴特勒·马梯尼处上课。卡农习作(K. Anh. 109d/73x),G大调交响曲(K. 74)。

10月10日:莫扎特获波洛那音乐学院的文凭。

10月12日:获巴特勒·马梯尼的成绩证书。

10月13日:从波洛那启程,经帕尔玛(Parma)彼阿森扎(Piacenza)赴米兰。

10月18日:抵达米兰。

12月26日:在米兰首演正歌剧《彭特国王米特里达梯》(K. 87/74a)。莫扎特用羽管键琴指挥(最初3场演出)。(连带3个芭蕾)计6小时。

德国共济会大分会在柏林建立。

路德维希·范·贝多芬诞生。

格奥尔格·威廉·弗里德利希·黑格尔诞生。

弗里德利希·荷尔德林诞生。

吉赛普·塔梯尼逝世。

1771

1月5日:莫扎特被任命为维洛纳音乐学院名誉指挥。

1月14日至30日:莫扎特父子逗留于都灵。

1月31日至2月4日:又在米兰。

1月4日:从米兰启程,经布莱西亚(Brescia)、维洛纳、维乘扎(Vicenza)、帕多阿(Padua)前往威尼斯。

2月11日:抵达威尼斯。

3月5日:莫扎特在威尼斯开一场音乐会。

3月12日:从威尼斯启程,经帕多阿、维乘扎、维洛纳、罗维尔托、波乘、布里克森(Brixen)、因斯布鲁克前往萨尔茨堡。

3月28日:抵达萨尔茨堡。

夏初:创作带说白的宗教歌剧《La Betulia liberata》(《解放了的贝图利亚》,K. 118/74c)。

创作宗教作品、交响曲。

8月13日：与父亲开始第二次意大利之行。经因斯布鲁克、波乘、特里恩特（Trient）、阿拉（Ala）、维洛纳、布莱西亚、前往米兰。

8月21日：抵达米兰。

8月/9月：创作歌剧《Ascanio in Alba》（《在阿尔巴的阿斯卡尼奥》，K. 111）。

10月17日：《在阿尔巴的阿斯卡尼奥》在米兰首演。大公爵费迪南在场（庆祝他的婚礼）。

11月22日（23日？）莫扎特在米兰开一场音乐会。

11月30日：莫扎特父子受费迪南大公爵接见。

12月5日：从米兰启程，经布莱西亚、维洛纳、特里恩特、波乘、布里克森、因斯布鲁克，前往萨尔茨堡。

12月15日：抵达萨尔茨堡。

海顿：《太阳四重奏》

克洛卜史托克：《颂歌》

1772

创作交响曲、教堂奏鸣曲，艺术歌曲。

创作歌剧《Il sogno di Scipione》（《希比奥内的梦》，K. 126）。

3月14日：圣·格拉夫·柯罗莱多成为萨尔茨堡的侯爵大主教。

5月初：《希比奥内的梦》在萨尔茨堡官邸演出（向柯罗莱多表示敬意）。

8月21日：莫扎特被任命为带薪的首席小提琴手。

10月：开始写正歌剧《Lucio Silla》（《罗琪奥·希拉》）。

10月24日：莫扎特父子开始第3次意大利之行，经因斯布鲁克、布里克森、波乘、阿拉、维洛纳、布莱西亚前往米兰。

11月4日：抵达米兰。

12月26日：正歌剧《罗琪奥·希拉》（K. 135）在米兰首演。

柯克第2次环球旅行

哥廷根林苑诗派

维兰德前往魏玛宫廷任职。

莱辛：《爱米丽娅·迦洛蒂》

维兰德：《金镜》

1773

1月17日：无伴奏圣歌《Exsultate, jubilate》（《喜悦欢腾》，K. 165/158a）在米兰为剧院人士演出。

3月4日（?）：从米兰启程，经布莱西亚、维洛纳、阿拉、特里恩特、布里克森、因斯布鲁克回萨尔茨堡。

3月13日：抵达萨尔茨堡。

7月14日:莫扎特随父前往维也纳(逗留两个多月)。与梅斯梅尔博士交往。在他的花园开音乐会。

8月5日:莫扎特父子受到女皇的接见。

8月12日:受大主教接见。

9月24日:从维也纳启程,经圣·波尔登(St. Pölten)及林茨前往萨尔茨堡。

9月26日:抵达萨尔茨堡。

创作弦乐四重奏、嬉游曲、管乐嬉戏曲、交响曲,其中有:

12月:g小调交响曲(K. 183/173dB)。

第一部独立的钢琴协奏曲(D大调,K. 175)。

歌德:《葛茨》及《原浮士德》

克洛卜史托克:《救世主》完成

1774

创作钢琴奏鸣曲、交响曲及教堂音乐。

10月:创作喜歌剧《La finta giardiniera》(《假扮园丁的姑娘》)。

12月6日:莫扎特随父启程经瓦塞堡(Wasserburg)前往慕尼黑(在那里逗留3个月)。

12月16日至22日:莫扎特染恙。

格鲁克:《依菲姬尼在奥里斯》,4月19日在巴黎首演。

10月18日格鲁克在维也纳成为"正式宫廷作曲家",年薪2000福罗林。

歌德:《维特》和《克拉维柯》

维兰德:《阿布德拉的居民们》

卡斯帕·达维特·费利德利希诞生。

1775

1月13日:喜歌剧(《假扮园丁的姑娘》,K. 196)在慕尼黑首演,选帝侯麦克西米利安三世在场。

3月6日/7日:随父及姐返萨尔茨堡(其姐于1月4日为演出前来慕尼黑)。

4月23日:在萨尔茨堡演出歌剧《Il Rè pastore》(《牧人王》)。创作终场音乐(Finalmusiken)、钢琴奏鸣曲(K. 284/205b,D大调登尼兹奏鸣曲)、小夜曲、C大调Missa brevis(《小弥撒曲》,K. 220/196b)。

9月至12月:创作小提琴协奏曲。

歌德赴魏玛宫廷。

博马舍:《塞维利亚的理发师》

威廉·杜纳尔诞生。

1776

6月18日:F大调嬉游曲(K. 247,第一劳德龙夜曲)在萨尔茨堡演出。

7月21日:D大调小夜曲(K.250/248b,哈夫纳小夜曲)在萨尔茨堡演出。

创作教堂奏鸣曲,嬉游曲。

美利坚合众国独立。

柯克第三次环球之行。

在奥地利废止酷刑。

E. T. A. 霍夫曼诞生。

1777

1月:创作降E大调钢琴协奏曲(《年轻人协奏曲》,K.271)。

2月:莫扎特写降B大调嬉游曲(K.287/271H)。

9月23日:开始和母亲的巴黎之行。经瓦塞堡前往慕尼黑。

9月24日:抵达慕尼黑。在那里逗留至10月11日。多次不成功的申请和求见,举办小型家庭音乐会。

10月11日:随母从慕尼黑抵达奥格斯堡。在奥格斯堡开音乐会,与堂妹在一起。

10月26日:从奥格斯堡启程,经多脑魏特(Donauwörth)前往霍恩—阿尔特海姆(Hohen-Altheim)。

10月28日:继续往诺尔特林根(Nördlingen)、艾尔瓦根(Ellwagen)、布鲁赫萨尔、施威青根前往曼海姆。

10月30日:抵达曼海姆。在那里逗留了4个半月。与曼海姆的宫廷音乐家拉姆(Ramm)、凡德林(Wendling),尤其和卡那别希(Cannabich)交往,并为卡那别希之女罗丝写了C大调钢琴奏鸣曲(K.309/284b)。遇伏格勒尔神父(Abbè Vogler)。向宫廷申请并求见,无结果。

12月21日:在萨尔茨堡圣·彼得教堂演出《降B大调弥撒曲》(K.275/272b)。

12月30日:巴伐利亚的选帝侯麦克西米利安三世在慕尼黑逝世。

格鲁克:《阿尔米达》

莎士比亚:《哈姆雷特》(由L.施罗特译)在汉堡上演。

海因利希·冯·克莱斯特诞生。

1778

1月23日:莫扎特从曼海姆(不带母亲)随弗利多林·韦伯及其女儿阿洛西亚前往基尔希海姆—波浪登(Kirchheimbolanden)。他们在拿骚—魏尔堡公主卡罗琳娜的宫廷度过了多日,在那里阿洛西亚演唱,莫扎特伴奏。

1月29日:经乌尔姆斯返回,在回到曼海姆之前,他们在那里一直逗留到2月2日。

2月13日:在卡那别希家开音乐会。

2月20日:莫扎特一度患病。

3月14日:莫扎特和母亲离开曼海姆。经麦茨(Metz)和克莱蒙(Clermont)前往巴黎。

3月23日:莫扎特母子抵达巴黎。

5月17日:列奥波特·莫扎特在萨尔茨堡为柯罗莱多授圣职典礼演出C大调《小弥撒曲》(管风琴独奏—弥撒曲,K.259)。

6月11日:莫扎特母患病,从6月19日起卧床。

6月18日:演出巴黎交响曲,获重大成功。

7月3日:母病故。

创作多部长笛协奏曲、双簧管协奏曲(K.314/285d)、奏鸣曲,其中有a小调钢琴奏鸣曲(K.310/300d)及e小调钢琴和小提琴奏鸣曲(K.304/300c)。

8月15日:配上新的行板的巴黎交响曲重新演出。

8月19日:在圣·格尔美因(Saint-Germain)逗留(直至8月底)。

9月26日:莫扎特离开巴黎,经南希(Nancy,10月3日)慢慢地旅行前去斯特拉斯堡(Straβburg,从10月14日至11月3日)。

10月6日:抵达曼海姆,在那里,莫扎特住在卡那别希太太家(卡那别希和曼海姆宫廷乐队已迁往慕尼黑,因为普法尔兹的选帝侯接受继任巴伐利亚选帝侯的位子)。

12月9日:莫扎特离开曼海姆,途经海德堡、斯威别希—赫尔(Schwäbisch-Hall)、克莱尔斯海姆(Crailsheim)、丁克尔斯别尔(Dinkelsbühl)、瓦勒尔斯坦(Wallerstein),诺尔特林。

12月13日:抵达多脑魏特附近的凯斯海姆(Kaisheim),在那里作为帝国高级教士安格尔斯普鲁格尔(Angelsprugger)的客人。

12月24日:继续旅行,经诺埃堡(Neuburg)及因果尔斯塔特(Ingolstadt)前往慕尼黑。

12月25日:抵达慕尼黑,莫扎特住在韦伯家。米兰斯卡拉歌剧院及维也纳民族歌剧院落成揭幕。

卢梭逝世。

伏尔泰逝世。

1779

1月初:阿洛西亚·韦伯这期间在慕尼黑受聘,拒绝莫扎特的求婚。

1月13日:从慕尼黑启程,也许有"堂妹"的陪同。

1月15日:抵达萨尔茨堡,重新为大主教工作,担任第一小提琴手及宫廷管风琴师。

3月23日:莫扎特完成C大调弥撒曲(加冕弥撒曲,K.317)。

创作教会奏鸣曲、嬉游曲、奏鸣曲。

夏天:降E大调为小提琴、中提琴及乐队而写的协奏交响曲(K.344/320d)。教会音乐(部分是片断)。带说白的德国歌剧《查依德》(K.344/366b)。

9月,阿洛西亚·韦伯在维也纳受聘。

曼海姆民族剧院建立。

格鲁克:《依菲姬尼在陶里岛》

歌德:《依菲姬尼在陶里岛》(第一版本)

莱辛:《智老纳旦》

夏尔丹逝世。

1780

5月1日:《假扮园丁的姑娘》在奥格斯堡演出。

8月:C大调交响曲(K.338)(Vesperae solennes de confessore)(《忏悔者的庄严晚祷》,K.339)。

9月2日至4日:在大主教宫廷开音乐会。

9月6日至7日:列奥波特·莫扎特带沃尔夫冈及娜纳尔前往圣·采诺(St. Zeno)及莱欣赫尔(Reichenhall)。

9月:席康乃特尔带着他的人马来到萨尔茨堡。

10月31日:阿洛西亚和演员约瑟夫·朗格结婚。

11月5日:莫扎特为准备《伊多曼纽奥》前往慕尼黑(逗留4个月)。12月1日首次乐队排练。

玛丽亚·特蕾西亚逝世(11月29日),约瑟夫二世成为她的皇位继承人。

维兰德:《奥伯龙》

莱辛:《论人类教育》

1781

1月26日:列奥波特·莫扎特和女儿抵达慕尼黑。

1月29日:《伊多曼纽奥》(K.366)在慕尼黑首演。

3月:d小调《主啊,怜悯我吧》(K.341/368a)。B大调管乐—小夜曲(K.361/370a)。

3月12日:应在维也纳的大主教柯罗莱多之命,莫扎特直接前往维也纳。

3月16日:抵达维也纳,同日即参加一场音乐会。

4月27日:在维也纳,最后一场在大主教前举行的萨尔茨堡音乐会。

5月初:莫扎特迁至采齐莉·韦伯家。

5月9日:与大主教关系破裂。

5月10日:莫扎特递交辞职申请书。

6月8日:莫扎特告别时受到阿尔柯伯爵的脚踢。

创作小提琴奏鸣曲,降E大调管乐小夜曲(K.375)。

夏天:第一批女学生,其中有路姆贝克伯爵夫人、杜恩伯爵夫人、约瑟芬·奥埃尔哈默尔、特蕾塞·冯·特拉特纳尔。

在贵族家里举办音乐会及社交晚会。

9月初：莫扎特搬入"沟渠旁大街"一间房，内城第1175号。

海顿：《俄罗斯四重奏》

国王约瑟夫二世的改革：宗教自由，废除农奴制（宽容一诏书）。

康德：《纯理性批判》

莱辛逝世。

1782

创作《后宫诱逃》。

3月3日：莫扎特在维也纳举办一音乐会。

4月2日：《假扮园丁的姑娘》在法兰克福演出。

7月16日：在城堡剧院首演《后宫诱逃》（3幕带说白歌剧，K.384）。

7月23日：莫扎特"沟渠旁大街"迁至"高桥旁"的"红佩剑"街。

8月4日：与康斯坦策·韦伯结婚。

c小调管乐小夜曲（K.384a）

D大调交响曲（哈夫纳交响曲，K.385）。赋格曲。

开始创作大系列钢琴协奏曲。

G大调弦乐四重奏（K.387）

11月11日：莫扎特推迟了计划中与康斯坦策的萨尔茨堡之行。

12月：迁居。莫扎特现居于"高桥旁"412号，第3层。

席勒：《强盗》在曼海姆首演。

卢梭：《忏悔录》出版。

巴格尼尼诞生。

约翰·克利斯蒂安·巴赫逝世。

梅塔斯塔西奥逝世。

1783

1月：迁居。莫扎特临时居住于莱市广场，城区第1179号，住在"英国式问候"大楼。音乐会和演出。

遇格鲁克。

4月24日：迁居，莫扎特现居"犹太人广场"，城区第244号，一层，"城堡大楼"。

6月17日：第1个儿子诞生：莱蒙·列奥波特。

夏天：创作c小调弥撒曲（K.427/417a）。

d小调弦乐四重奏（K.427/417b）。

7月底：莫扎特（不带孩子）和康斯坦策前往萨尔茨堡。

8月19日：莱蒙·列奥波特死于"内脏痉挛"。

10月(?)26日：c小调弥撒曲演于圣·彼得教堂。弥撒曲未完成。所缺乐章由过去的弥撒曲补充上（未加证实）。

10 月 27 日:莫扎特和妻子从萨尔茨堡启程,经费克拉布鲁克(Vöcklabruck)及拉姆巴赫(Lambach)前往林茨。

10 月 30 日:抵达林茨。住于杜恩-霍恩斯坦伯爵家。莫扎特写了一部交响曲(C 大调,林茨交响曲,K.425)。

11 月 4 日:此交响曲在林茨演出。

12 月初:莫扎特与康斯坦策又回维也纳。弦乐四重奏:降 E 大调(K.428/421b),《诺杜尔尼》。

斯汤达诞生。

让·勒·达兰贝尔逝世。

哈塞逝世。

1784

1 月:重新搬家。莫扎特住特拉特纳尔霍夫,沟渠旁大街,市区 591—596 号,第 2 门洞,3 楼。

2 月 9 日:莫扎特开始他的作品编目。首先登记入目的是:降 E 大调钢琴协奏曲(K.449)。

春/夏:在贵族家庭开音乐会,开公开音乐会,在特拉特纳尔霍夫开周三音乐会。

8 月 23 日:娜纳尔和索能堡的约翰·巴布提斯特·法朗兹·冯·布尔希托尔特结婚,圣·基尔根的财产管理人。

创作钢琴协奏曲、降 E 大调管乐五重奏(K.452),为学生们写的钢琴音乐。降 B 大调弦乐四重奏(K.458,狩猎四重奏)。

8 月 23 日至 9 月中旬:莫扎特病(肾脏结石? 感冒?)。

9 月 21 日:莫扎特第 2 个孩子去世:卡尔·托玛斯。(1858 年 10 月 31 日去世于米兰)。

9 月 29 日:搬家。新地址:舒勒大街,城区第 846 号,1 层(非常宽敞)。

12 月 14 日:莫扎特被吸收入共济会"慈善分会"(第一级:学徒级)。

博马舍:《费加罗的婚礼》

席勒:《阴谋与爱情》

狄德罗逝世。

1785

1 月 7 日:莫扎特达到共济会等级的第二级:熟练工。

创作 A 大调弦乐四重奏(K.464)及 C 大调(K.465)。

2 月/3 月:d 小调钢琴协奏曲(K.466)及 C 大调钢琴协奏曲(K.467)。

2 月 11 日:列奥波特·莫扎特抵维也纳,住在儿子家,频繁的社交生活。音乐会,家庭音乐会。

与海顿见面。

创作共济会音乐。

c 小调钢琴幻想曲(K.475)。

3 月 10 日：在城堡剧院举办莫扎特音乐会。

4 月 6 日：列奥波特·莫扎特被吸收入共济会"慈善分会"。

4 月 25 日：莫扎特父亲从维也纳启程。

8 月 24 日：莫扎特两次申请(1785 年 2 月 11 日及 3 月 15 日)加入音乐家协会，得到的消息是：决定延期(莫扎特终身未被吸收入会!)。

9 月 1 日：6 部弦乐四重奏(K.387,421/417b,428/421b,458,464,465)印刷出版。这是为海顿所作，并献给海顿的。

10 月：开始创作《费加罗》。g 小调钢琴四重奏(K.478)。共济会葬礼音乐(K.477)，降 E 大调钢琴协奏曲(K.482)。《紫罗兰》(歌德歌词)(K.476)。

托玛斯·阿特沃特成为莫扎特的学生。

1786

创作《费加罗》。其间创作《剧院经理》(K.486)。

3 月：创作 A 大调钢琴协奏曲(K.488)及 c 小调钢琴协奏曲(K.491)。

4 月 7 日：莫扎特在城堡剧院举办他最后一次音乐会。

4 月底：《费加罗》完成。

5 月 1 日：《费加罗》(四幕喜歌剧)(K.492)在城堡剧院首演。

创作降 E 大调钢琴四重奏(K.493)，D 大调弦乐四重奏(K.499)。

10 月 18 日：莫扎特第 3 个孩子诞生：约翰·托玛斯·列奥波特。

11 月 15 日：约翰·托玛斯·列奥波特死于"婴儿痉挛"。

秋天：计划去英国之行。

创作 C 大调钢琴协奏曲(K.503)，D 大调交响曲(K.504，布拉格交响曲)。

海顿：6 首巴黎交响曲。

音乐家社会互助：退休、丧偶及孤儿保险机构在维也纳及莱比锡成立。

卡尔·玛丽亚·冯·韦伯诞生。

弗里德利希二世大帝逝世。

摩泽·门德尔松逝世。

1787

1 月 8 日：莫扎特和康斯坦策(随带佣人)前往布拉格。小提琴法朗兹·荷弗尔及单簧管演奏家安东·斯塔特勒随同前往。

11 月 11 日：抵达布拉格。

11 月 17 日：布拉格演出《费加罗》，演出获极大成功，演出时莫扎特在场。

1 月 19 日：在布拉格剧院开学术音乐会，参与其他音乐会的演出。

1 月 22 日：莫扎特指挥《费加罗》的演出。

2 月 8 日：从布拉格启程，2 月中旬重回维也纳。

2 月 23 日:南希·斯多累斯的告别音乐会。莫扎特参与演出。创作 a 小调钢琴回旋曲(K.511)。

创作 C 大调弦乐五重奏(K.515)及 g 小调弦乐五重奏(K.516)。

4 月 4 日:莫扎特最后一封(收到了的)致父亲的信。

4 月 7 日:16 岁的贝多芬抵维也纳,但 4 月 20 日重返波恩,因其母病故。

创作艺术歌曲,其中有《分离之歌》(K.519)及《黄昏的感觉》(K.523)。

4 月 24 日:莫扎特一家迁居。新地址:花园建筑群,市郊公路大街 224 号。

5 月 28 日:列奥波特·莫扎特去世于萨尔茨堡,享年 68 岁。

创作《音乐的玩笑》(K.522)、《小夜曲》(K.525)及 A 大调小提琴奏鸣曲(K.526)。

6 月 4 日:莫扎特埋葬他的鸟"斯塔尔"。

10 月 1 日:莫扎特偕妻前往布拉格。

10 月 14 日:莫扎特指挥他的《费加罗》,有大公爵在场。

10 月 29 日:《唐·乔瓦尼》在布拉格首演。

11 月 13 日:从布拉格启程,11 月中旬莫扎特和康斯坦策重返维也纳。

12 月初:莫扎特家再次迁居,新地址:"布凉亭下大街",内城第 281 号。

12 月 7 日:莫扎特被任命为"室内乐音乐家"。

12 月 27 日:莫扎特第 4 个孩子特蕾西亚出生。

宫廷乐师勃撒利尼在柏林。

歌德:《伊菲姬尼》

席勒:《唐·卡罗》

克里斯多夫·维利巴特·格鲁克逝世。

1788

2 月 24 日:莫扎特完成 D 大调钢琴协奏曲("加冕",K.537)。

5 月 7 日:《唐·乔瓦尼》在维也纳民族宫廷剧院首演。

6 月 17 日:迁居。莫扎特家搬入市郊阿尔塞尔格龙特市郊维林格尔大街 135 号,"三星大楼",靠花园一边。

物质困境增加。

6 月 29 日:女儿特蕾西亚死于"肠痉挛"。

创作降 E 大调交响曲(K.543),g 小调交响曲(K.550),C 大调交响曲(K.551,朱彼特交响曲)。卡农曲,为宫廷写的舞曲。

第二次土耳其战争(所谓小土耳其战争)要求维也纳节省文化开支,以至凯恩特纳尔一剧院几乎全年关闭。

歌德:《爱格蒙特》

叔本华诞生。

卡尔·费力普·艾玛努艾尔·巴赫逝世。

1789

年初:迁居。新地址:犹太人广场,"圣母大楼",内城第 245 号。

4 月 8 日:开始与公侯卡尔·李希诺夫斯基的旅行。经茨纳姆(Znaim)、梅利希－布特维茨(Mährich-Budwitz)、伊格劳(Iglau)前往布拉格。

4 月 10 日:抵达布拉格。与剧院经理瓜达索尼联系谈一部新歌剧。

4 月 12 日:抵达德累斯顿。

4 月 14 日:莫扎特在选帝侯弗里德利希·奥古斯特三世面前演奏。

4 月 18 日:从德累斯顿启程,经迈森(Meißen)、胡勃杜斯堡(Hubertusburg)及胡茨恩(Wurzen)前往莱比锡。

4 月 20 日:抵达莱比锡。

4 月 23 日:往波茨坦。

5 月 8 日:莫扎特和李希诺夫斯基重返莱比锡。

5 月 12 日:在格万特豪斯(布业工会大厅)举办莫扎特音乐会。李希诺夫斯基离开莱比锡。莫扎特逗留至 5 月 17 日。

5 月 19 日:莫扎特一人抵柏林。

5 月 26 日:在弗里德利希·威廉二世宫中举行音乐会。

5 月 28 日:从柏林启程,经莱比锡、德累斯顿前往布拉格,在那里他从 5 月 31 日逗留至 6 月 2 日。

6 月 4 日:抵达维也纳。

夏天:缺钱。康斯坦策第一次在巴登疗养,8 月中旬莫扎特去巴登看望她。

创作 D 大调弦乐四重奏(K.575),A 大调单簧管—五重奏(K.581)。

11 月 16 日:莫扎特第 5 个孩子安娜·玛丽亚出生,1 小时即死。

秋/冬:创作《女人心》。

法国大革命开始。

歌德:《托夸托·塔索》。

1790

缺钱。

1 月 26 日:喜歌剧《女人心》(K.588)在城堡剧院首演。

2 月 20 日:国王约瑟夫二世去世(他的继承人为列奥波特二世)。

5 月:康斯坦策在巴登。

莫扎特招募学生,以便清还债务,这两件事却都未成功。

创作降 B 大调弦乐四重奏(K.589)及 F 大调弦乐四重奏(K.590)。

6 月初:莫扎特有几周在巴登看望康斯坦策。(这期间返维也纳几天?)

9 月 23 日:进行最后一次旅行。坐自己的车,由姐夫法兰兹·荷弗尔陪同(随带佣人),经艾弗尔廷(Eferding)、雷根斯堡、纽伦堡、威尔茨堡、安夏芬堡,前往法兰克福。

9 月 28 日:莫扎特和荷弗尔来到法兰克福。

9月30日：莫扎特全家在沃尔夫冈不在的情况下搬家。迁至劳恩斯坦街，城区970号，一层。

10月9日：列奥波特二世在法兰克福加冕成为德国国王。庆典时莫扎特未被考虑。

10月15日：在法兰克福的一次音乐会上，莫扎特演奏了他的F大调钢琴协奏曲（K.459）及D大调钢琴协奏曲（K.537）并指挥演奏自己的作品。

10月16日：乘船前往美因茨。

10月20日：莫扎特在美因茨宫廷在选帝侯面前演奏。

10月22日：从美因茨启程前往曼海姆。

10月24日：在曼海姆，在莫扎特未到现场的情况下第一次用德语演出《费加罗》。

10月25日：开始回家之旅，从曼海姆经布鲁克萨尔、康斯塔特（Cannstatt），哥宾根（Göppingen），乌尔姆、根茨堡（Günzburg）前往奥格斯堡。

10月29日：抵达慕尼黑。逗留至11月初。

11月4日（5日？）：参与一次宫廷音乐会。

11月10日：莫扎特重返维也纳。

12月14日：为海顿作告别宴会，海顿启程赴伦敦（第一次伦敦之行）。

创作D大调弦乐五重奏（K.593），为钟内管风琴作品写的"柔板和快板"（K.594）。

歌德：《罗马哀歌》

莫里兹：《安东·莱塞尔》

1791

1月：创作降B大调钢琴协奏曲（K.595），小步舞曲及德国舞曲。

3月初："1小时的管风琴曲"（K.608）。

3月4日：莫扎特最后一次登台：在单簧管演奏家贝尔的一次音乐会上他演奏了钢琴协奏曲（K.595）。

5月：莫扎特开始写作《魔笛》（K.620）。

6月4日：康斯坦策与儿子卡尔前往巴登疗养，在那里一直逗留到7月中旬。莫扎特在那里多次看望了她。

6月17日：莫扎特在巴登写了圣歌《Ave verum Corpus》（《圣体颂》，K.618）。

7月中旬：莫扎特从巴登把妻子和儿子接回。

7月26日：第6个孩子出生：法朗兹·沙弗尔·沃尔夫冈（1844年7月29日去世于卡尔斯巴特）。

7月底：中断《魔笛》的创作，以便写作委托的创作《狄托》。

8月中或8月底：莫扎特和康斯坦策及苏斯曼耶前往布拉格排练《狄托》。

9月2日：莫扎特在布拉格指挥《唐·乔瓦尼》庆祝演出。

9月6日：在布拉格民族剧院作为庆祝加冕的歌剧，正歌剧《狄托》首演，当时

列奥波特二世国王及王后到场。莫扎特指挥。

9月中旬:莫扎特、康斯坦策、苏斯曼耶回到维也纳。

9月30日:德国歌剧《魔笛》(K.620)在维也纳郊区维顿的一家普通剧院演出。莫扎特指挥。

10月初:康斯坦策又去巴登疗养。

为安东·斯塔特勒创作A大调单簧管协奏曲(K.622)。

创作《安魂曲》(?)

10月15日:莫扎特与卡尔前往巴登,以便接回康斯坦策。

10月17日:莫扎特一家返回维也纳。

11月18日:莫扎特指挥他的《小型共济会合唱曲》(K.623),以庆祝共济会"新希望分会"新的"神庙"落成。

11月20日:莫扎特病,并卧床。

12月4日:在莫扎特病床旁排练尚未完成的《安魂曲》。

12月:匈牙利贵族们呈献莫扎特荣誉年金1000福罗林。荷兰音乐之友们在他死后立即呈上更高金额。

12月5日:莫扎特于深夜一点逝世。

海顿:《擂鼓交响曲》

迈耶贝尔诞生。

书中提及的作品目录①

① 译者说明:粗体部分K.7,即表示克歇尔编目作品第7号。下表中,凡"调性"均置前,如"G大调交响曲"。每一编目最后的阿拉伯数字即表示此作品在原书中出现的页码。原书页码在译文版面边上均已注出。——译者注。

人　名　表

　　本世纪的作者、阐释者只记名，凡文化史上其作用和功绩众所周知的人物也只记名，以上两者集于一身者(当然很少)也同样处置。①

A

　　阿贝尔特　Abert, Hermann　46,53,81,89,119,133,145,148,167,171,173,180,210f. ,214,218,226,230,301,321

　　阿达莫　Adamo, Teofania di　西西利亚放毒者(1633 年处死)　367f.

　　阿特加珊(1729—1777)　Adlgasser, Anton Cajetan　萨尔茨堡大教堂管风琴师　91

　　阿多尔诺　Adorno, Theodor W.　235,238,241f. ,243

　　亚历山大大帝　Alexander d. Gr.　154

　　阿米西斯(1740—1860)　Amicis, Anna Luisa de　意大利歌唱家　152,157

　　阿尔柯(1740—1830)　Arco, Karl Graf(1743—1830)　柯罗莱多大主教家的管家　22f. ,171,191,390

　　阿利奥斯特　Ariost　298

　　阿塔利阿(1747—1808)　Artaria, Carlo　维也纳音乐出版家　31,65

　　阿特伍特(1765—1838)　Attwood, Thomas　英国管风琴家和作曲家，莫扎

① 　此表按外文字母排列，姓在前，名在后。阿拉伯数字表明此名姓在原书出现的页码。原书页码均注在译文之边。——译者注。

我的感谢

首先给予写作此书时帮助了我的西尔维亚(Silvia)

克利斯蒂安·哈尔特—尼勃利希

华尔特·延斯(我一直感谢他)

多绿苔阿·赛萨尔

约魁斯·维尔特拜格

约瑟夫·海因茨·艾勃尔
乌苏拉·爱勃斯

还要感谢
鲁道夫·L·贝克
卡尔·贝尔
费力克斯·冯·孟德尔逊
罗尔·勃拉赫克
威廉·摩尔
退奥·哈塞尔
劳伯特·闵斯特
贝蒂·凯泽
沃尔夫冈·莱姆
亚历山大·哈亚特·金
沃尔夫·罗逊贝格
库尔特·克拉姆尔
汉斯·鲁道夫·斯塔特勒
斯推芬·孔策
英格·吐乃尔
阿恩·莱塞
达尼拉·维他利
华尔特·莱文
盖尔特·威斯特发尔

图书在版编目(CIP)数据

莫扎特论/(德)W·希尔德斯海姆著;余匡复,余未来译.—上海:
华东师范大学出版社,2010.11
(六点音乐)
ISBN 978-7-5617-8251-4

I.①莫… II.①希…②余…③余… III.①莫扎特,
W.A.(1756～1791)-音乐-艺术评论②莫扎特,W.A.(1756～1791)
-人物研究 IV.①J605.521②K835.215.76

中国版本图书馆 CIP 数据核字(2010)第 228716 号

华东师范大学出版社六点分社

企划人　倪为国

Mozart
By Wolfgang Hildesheimer
Copyright © Suhrkamp Verlag Frankfurt am Main 1977
Licensed by Suhrkamp Verlag through Hercules Business & Culture GmbH
Simplified Chinese Translation Copyright © 2011 by East China Normal University Press Ltd
ALL RIGHTS RESERVED.
上海市版权局著作权合同登记　图字:09-2007-694 号

六点音乐译丛
莫扎特论
(德)W·希尔德斯海姆　著
余匡复　余未来　译

责任编辑　　倪为国　何　花
特约编辑　　孙红杰
封面设计　　吴正亚
责任制作　　肖梅兰

出版发行　　华东师范大学出版社
社　　址　　上海市中山北路 3663 号　邮编　200062
网　　址　　www.ecnupress.com.cn
电　　话　　021-60821666　行政传真　021-62572105
客服电话　　021-62865537
门市(邮购)电话　　021-62869887
地　　址　　上海市中山北路 3663 号华东师范大学校内先锋路口
网　　店　　http://hdsdcbs.taobao.com

印　刷　者　　上海景条印刷有限公司
开　　本　　787×1092　1/16
插　　页　　1
印　　张　　26.5
字　　数　　335 千字
版　　次　　2011 年 2 月第 1 版
印　　次　　2015 年 5 月第 2 次
书　　号　　ISBN 978-7-5617-8251-4/J·152
定　　价　　49.80 元

出　版　人　　王　焰